18 novembre 1992 – 14 mars 1993

 Musée d'Art Moderne de la Ville de Paris

Exposition organisée avec le concours du
Ministère des Affaires étrangères d'Allemagne

DRESDE MUNICH BERLIN

FIGURES DU MODERNE 1905
L'Expressionnisme
en Allemagne 1914

COMITÉ D'HONNEUR

Allemagne

France

Monsieur Jacques Chirac
Maire de Paris

Son Excellence Monsieur Jürgen Sudhoff
Ambassadeur d'Allemagne

Madame Françoise de Panafieu
Député de Paris, Adjoint au Maire chargé des Affaires
culturelles

Monsieur Lothar Wittmann
Directeur Général des Affaires culturelles du Ministère
des Affaires étrangères d'Allemagne

Son Excellence
Monsieur Jacques Morizet
Ambassadeur de France,
Secrétaire Général
du Haut Conseil Culturel
franco-allemand

COMITÉ D'ORGANISATION

Allemagne

France

Monsieur Albert Spiegel
Premier Conseiller, chargé des Affaires culturelles,
Ambassade d'Allemagne

Monsieur Bruno Racine
Directeur des Affaires culturelles de la Ville de Paris

Monsieur Bernard Schotter
Sous-directeur du Patrimoine culturel de la Ville de
Paris

Monsieur Klaus Peter Roos
Directeur de l'Institut Goethe à Paris

Monsieur Bernard Notari
Secrétaire Général de Paris-Musées

Monsieur Bertrand Cochery
Chef du Bureau des Musées de la Ville de Paris

COMITÉ SCIENTIFIQUE

Cette exposition a été initiée avec un Comité franco-allemand réunissant,

sous la direction de Suzanne Pagé,

pour l'Allemagne

Georg-W. Költzsch
Armin Zweite

pour la France

Aline Vidal
Lionel Richard

Elle a été réalisée par le Musée d'Art Moderne:

COMMISSARIAT

Suzanne Pagé et Aline Vidal
Dominique Gagneux
Gérard Audinet
Karin Adelsbach

Administration de l'exposition
Annick Chemama

*Coordination technique et Coordination
des manifestations annexes*
Guilaine Germain

Secrétaire général du Musée d'Art Moderne
Frédéric Triail

Coordination extérieure
Dominique Boudou, Lise Brisson

Architecture
Jean-François Bodin
assisté de Jean-Michel Rousseau

Installation
L'atelier municipal d'Ivry sous la direction de Michel
Gratio et pour le Musée Christian Anglionin

Régie des œuvres
Bernard Leroy, Alain Linthal, Denis Legros

Restauration
Véronique Roca, Sophie Schmit-Angremy

Secrétariat du Musée d'Art Moderne
Colette Bargas, Monique Bouard, Danielle Courtalon,
Marie-Anne Maugueret, Nadia Ladjini, Patricia Perret,
Josia Saint-Hilaire, Christine Vallon, Manola Lefebvre

Assistance graphique
Jean-Pierre Germain

Audiovisuel
Martine Rousset, Christophe Demontfaucon

Service éducatif et culturel
Catherine Francblin

Secrétaire Général adjoint de Paris-Musées
Francis Pilon

Responsable des éditions Paris-Musées
Arnauld Pontier

Catalogue
Secrétariat de rédaction
Annie Pérez
avec le concours de Martine Contensou

Documentation
Catherine Alestchenkoff

Traductions
François Mathieu, Karin Adelsbach, Suzanne de Con-
ninck, Ann Cremin, Karl-Heinz Grigo, Claude Lamouille,
Régine Mathieu, Rosita Nenno, Odile Windau

Service de Presse et de communication
Dagmar Fregnac, Carol Rio, Marie Ollier

REMERCIEMENTS

Que tous les prêteurs, collectionneurs et directeurs d'institutions privées et publiques qui ont permis, par leur généreux concours, la réalisation de cette exposition trouvent ici l'expression de notre gratitude :
Mesdames et Messieurs Ernst Beyeler, Ilda Censi de Fehr, Marvin et Janet Fishman, Wolfgang et Ingeborg Henze, Robert Gore Rifkind, Maria, Lucia et Angelica Jawlensky, Alexandre Klee représentant des héritiers de Paul Klee, Eberhard W. Kornfeld, Erhard Kracht, Christian Kracht, Erika et Werner Krisp, Gabrielle et Werner Merzbacher, Franz Meyer, Max K. Pechstein, Serge Sabarsky, Charles Tabachnick, le Baron Hans Thyssen-Bornemisza

les directeurs de galeries :
Galerie Wolfgang Ketterer, Munich ; Galerie Kornfeld, Berne ; Hauswedell & Nolte, Hambourg ; Galerie Thomas, Munich ; Galerie Valentien, Stuttgart ; Wolfgang Wittrock Kunsthandel, Düsseldorf

les responsables des institutions :
Aargauer Kunsthaus, Aarau, Beat Wismer ; Städtische Galerie Albstadt, Adolf Smitmans ; Stedelijk Museum, Amsterdam, W.A.L. Beeren ; Museo Comunale d'Arte Moderna Fondazione Marianne von Werefkin, Ascona, Efrem Beretta ; Brücke Museum, Berlin, Magdalena M. Moeller ; Nationalgalerie, Berlin, Dieter Honisch ; Staatliche Museen Preußischer Kulturbesitz, Berlin, Wolf-Dieter Dube ; Kunstmuseum, Berne, Hans-Christoph von Tavel ; Kunsthalle, Bielefeld, Ulrich Weisner ; Städtisches Kunstmuseum Bonn, Katharina Schmidt ; Kunsthalle, Brême, Siegfried Salzmann et Anne Röver-Kann ; Busch-Reisinger Museum, Cambridge (Mass), Marjorie B. Cohn et Edgar P. Bowron ; Museum Ludwig, Cologne, Marc Scheps ; Statens Museum for Kunst, Copenhague, Villads Villadsen ; Hessisches Landesmuseum Darmstadt, Sybille Ebert-Schifferer ; Detroit Institute of Arts, Samuel Sachs II ; Museum am Ostwall, Dortmund, Ingo Bartsch ; Staatliche Kunstsammlungen, Dresde, Werner Schmidt et Horst Zimmermann ; Wilhelm-Lehmbruck-Museum, Duisbourg, Christoph Brockhaus ; Kunstmuseum Düsseldorf, Hans Albert Peters et Friedrich W. Heckmanns ; Kunstsammlung Nordrhein-Westfalen, Düsseldorf, Armin Zweite ; Scottish National Gallery of Modern Art, Edimbourg, Timothy Clifford ; Stedelijk van Abbe Museum, Eindhoven, Jan Debbaut ; Stiftung Henri Nannen Kunsthalle in Emden, Henri Nannen et Andrea Firmenich ; Museum Folkwang Essen, Georg-W. Költzsch ; Städelsches Kunstinstitut und Städtische Galerie, Francfort, Klaus Gallwitz ; Städtisches Museum, Gelsenkirchen, Reinhold Lange ; Karl Ernst Osthaus-Museum, Hagen, Michael Fehr ; Altonaer Museum, Hambourg, Gerhard Kaufmann ; Hamburger Kunsthalle, Uwe.W. Schneede ; Museum für Kunst und Gewerbe, Hambourg, Wilhelm Hornbostel ; Sprengel Museum, Hanovre, Dieter Ronte ; Nachlass Erich Heckel, Hemmenhofen, Hans Geissler ; Nelson-Atkins Museum of Art, Kansas City, Marc F. Wilson ; Kaiser Wilhelm-Museum, Krefeld, Gerhard Stork ; Leicestershire Museums Art Galleries, P.J. Boylan ; Los Angeles County Museum of Art, Earl A. Powell III ; Wilhelm-Hack-Museum, Ludwigshafen, Bernhard Holeczek ; Schiller-Nationalmuseum Deutsches Literaturarchiv, Marbach am Neckar, Ulrich Ott ; Skulpturenmuseum Glaskasten, Marl, Uwe Rüth ; Städtisches Museum, Mülheim, Karin Stempel ; Bayerische Staatsgemäldesammlungen, Munich, Prince von Hohenzollern ; Staatsgalerie Moderner Kunst, Munich, Carla Schulz-Hoffmann ; Städtische Galerie im Lenbachhaus, Munich, Helmut Friedel ; Westfälisches Landesmuseum fur Kunst und Kulturgeschichte, Münster, Klaus Bussmann ; Stiftung Seebüll Ada und Emil Nolde, Neukirchen, Martin Urban et Manfred Reuther ; The Metropolitan Museum of Art, New York, William S. Lieberman ; Museum of Modern Art, New York, Kirk Varnedoe ; The Solomon R. Guggenheim Museum, New York, Thomas Krens ; Germanisches Nationalmuseum, Nuremberg, Gerhard Bott ; Landesmuseum für Kunst und Kulturgeschichte, Oldenburg, Peter Reindl ; Bibliothèque historique de la Ville de Paris, Jean Dérens ; Musée national d'art moderne, Centre Georges Pompidou, Paris, Dominique Bozo et Germain Viatte ; Städtische Kunsthalle, Recklinghausen, Ferdinand Ullrich ; Museum Boymans van Beuningen, Rotterdam, W. Crouwel ; San Francisco Museum of Modern Art et John R. Lane ; Saarland Museum, Sarrebruck, Ernst-Gerhard Güse ; Schleswig-Holsteinisches Landesmuseum, Schleswig, Heinz Spielmann ; Moderna Museet, Stockholm, Bjorn Springfeldt ; Staatsgalerie Stuttgart, Peter Beye ; Tel Aviv Museum of Art et Michael Levin ; The Art Gallery of Ontario, Toronto, William J. Withrow ; Ulmer Museum, Ulm, Brigitte Reinhardt ; Graphische Sammlung Albertina, Vienne, Konrad Oberhuber ; Museum Moderner Kunst Palais Liechtenstein, Vienne, Lorend Hegyi ; Hirschhorn Museum, Washington DC, Roger Kennedy ; Museum Wiesbaden, Volker Rattemeyer ; Von der Heydt-Museum, Wuppertal, Sabine Fehlemann ; Kunsthaus Zürich, Felix Baumann ; Städtisches Museum, Zwickau, Martina Ryll
ainsi que ceux qui ont préféré garder l'anonymat.

Nous tenons à exprimer notre vive reconnaissance à tous ceux qui, à des titres divers, ont apporté leur concours à cette exposition :
Jean-Paul Avice ; Stephanie Barron ; Beatrice von Bismarck ; Jessica Boissel ; Jean-Paul Bouillon ; Gerda Breuer ; Lucia Cassol ; Victor Carlson ; Elisabeth Delin-Hansen ; Lisa Dennison ; Wolfgang Drechsler ; Dietmar Elger ; Carol Eliel ; Yona Fischer ; Isabelle Forçal ; Erich Franz ; Hubertus Froning ; Richard W. Gassen ; Ulrika Gauss ; Hildegard Gerloff ; Jaap Guldemond ; Nehama Guralnik ; Renate Heidt Heller ; Josef Helfenstein ; Wolfgang et Ingeborg Henze ; Annegret Hoberg ; Hanna Hohl ; Michel Hoog ; Brigitte Kaiser ; Claude Keisch ; Helga Körmendy ; Stephan Kuntz ; Sandor Kuthy ; Georg Lechner ; Helmut Leppien ; Mario-Andreas von Lüttichau ; Irène Martin ; Roland März ; Hermann Maue ; Karin von Maur ; Nina Öhman ; Rosemarie Pahlke ; Krisztina Passuth ; Friedrich Pfäfflin ; Christian Rathke ; Cornelia Reiwald ; Nicolai Riedel ; Phyllis Rosenzweig ; Gisela Rüb ; Jürgen Schilling ; Werner Schmalenbach ; Katharina Schmidt ; Angela Schneider ; Didier Schulmann ; Birgit Schulte ; Renate Sharp ; Renate Steffen ; Margret Stuffmann ; Michael Thoss ; Hans Günter Wachtmann ; Rudolf Wackernagel ; Amanda Wadsley ; Evelyn Weiss ; Gisela Werner ; Jutta van der Weth ; Carl A. Weyerhauser ; Alan G. Wilkinson ; Stephan von Wiese ; Ruth Wurster.

Sommaire

Préface

Suzanne Pagé

«Ayant foi en une génération nouvelle de créateurs et de jouisseurs, nous appellons toute la jeunesse à se rassembler en tant que porteuse d'avenir. Nous voulons une liberté d'action et de vie face aux puissances anciennes établies. Est des nôtres, celui qui traduit avec spontanéité et authenticité ce qui le pousse à créer» (Kirchner, Programme de *Brücke*, 1906).
«L'un des objectifs de la *Brücke* est d'attirer tous les ferments révolutionnaires». (Lettre de Schmidt-Rottluff à Nolde, 1906)

«Association d'artistes qui espère contribuer à la promotion de la culture artistique à travers des œuvres d'art sincères» (Kandinsky, Lettre fondatrice de la N.K.V.M. 1906)

«Puisque nous cherchons à transposer la nature intérieure à savoir les expériences de l'âme..., il serait erroné de mesurer nos œuvres aux canons de beauté extérieure» (sur la N.K.V.M. Kandinsky, 1910)

...«Une grande époque s'annonce, l'éveil de l'esprit. Nous sommes à l'orée d'une des plus grandes époques que l'humanité ait vécues, l'époque de la grande spiritualité» (Projet de préface pour l'Almanach du Blaue Reiter, 1911, Kandinsky et Marc)

«Nous essaierons d'être le centre du Mouvement moderne» (Marc, Lettre 1911)

«Est beau ce qui jaillit d'une nécessité intérieure de l'âme» (*Du Spirituel dans l'art,* Kandinsky, 1911)

«Nous luttons pour des idées pures, pour un monde où l'on puisse penser et proférer des idées pures sans qu'elles deviennent impures» (Marc, Prologue de la 2ᵉ édition de l'*Almanach du Blaue Reiter*, 1914)

«Jeunesse», «nouveauté», «moderne», «révolution»... et puis, «authenticité», «sincérité», «nature intérieure», «pureté», «spiritualité», «esprit», «âme»... Certes, la volonté de révolutionner et d'élargir les frontières qui limitaient les «pouvoirs expressifs de l'art» (*Almanach du Blaue Reiter,* 1912) est alors largement partagée en Europe, notamment en France. Dans cette optique, décuplant les potentialités de la couleur et de la forme libérées du réalisme étroit de la représentation, beaucoup sont ceux, parmi les «Modernes», qui recherchent dans les cultures primitives, une force «originelle». Sans aucun doute aussi, les artistes dits «expressionnistes» de l'Allemagne en ce début du siècle sont largement ouverts aux courants internationaux novateurs du moment, – et c'est un des traits de leur modernité – : les membres et correspondants de la *Brücke* et, surtout, du *Blaue Reiter* sont recrutés dans toute l'Europe et leur internationalisme est militant (*cf.* la réaction au pamphlet de Vinnen). Cependant, il y a là, chez ces artistes, quelque chose, dans leur ton, dans leur attitude, dans leur propos moins soucieux d'un quelconque formalisme que d'une urgence expressive, une visée et une radicalité propres à définir une esthétique originale. C'est elle qu'il s'agit de donner à voir, ici, en faisant sauter les grilles de neutralisation comparative, de sous-entendus et de malentendus qui ont trop souvent accompagné la promotion de cet art, au profit d'une lecture sensible, d'abord, à laquelle convient d'emblée la puissance lyrique première des œuvres et l'élan utopique de leur enjeu.

Faire «moins confiance à l'instinct qu'à [ses] deux yeux», conseillait Marc à Kandinsky prévenu contre les artistes de la *Brücke*.

Tardivement connu en France, cet art couramment dit «expressionniste» est, en effet, encore largement méconnu et les raisons pas toujours avouées. A cet égard, la première exposition dans un musée français, «Le Fauvisme français et les débuts de l'Expressionnisme

allemand», en 1966, au Musée national d'art moderne de Paris, visait trop à souligner son inscription dans un filiation fauve, par un effet d'amalgame qui en neutralise la spécificité. On le verra, si la proximité est indéniable, le propos est souvent autre, complexe, ne serait-ce que par la diversité des solutions formelles inventées. Celle-ci interdit tout alignement étroit, fut-il sur celui d'une modernité, qui à ce moment, ici et là incontestée, mais parfois relativisée, venait de Paris: «je ne peux m'empêcher d'être méfiant envers "la profondeur" des Français d'aujourd'hui […] ils sont trop artistes et jongleurs […] Ça paraît hargneux, vu que nous leur devons pratiquement tout» (Marc, *Correspondance,* 1911).

L'autre grande manifestation parisienne, «Paris-Berliln», au Centre Georges Pompidou en 1978, a magistralement illustré le rayonnement de Berlin, foyer cosmopolite de créateurs et d'échanges littéraires et artistiques. Il ne s'agira pas ici d'y revenir mais de rappeler le rôle de Berlin, aussi bien pour les artistes de la *Brücke* qui s'y sont tous retrouvés (vers 1911), que pour ceux du *Blaue Reiter,* grâce aux activités de promotion de la revue et de la galerie Der Sturm, et pour les «Pathétiques» dont Meidner reste la figure la plus emblématique.

1905–1914, Dresde – Munich – Berlin, telles sont les limites chronologiques et géographiques retenues ici.

1905, à Dresde, création de la *Brücke* (Le Pont), métaphore du passage de l'ancien au «moderne», avec Heckel, Kirchner, Schmidt-Rottluff, auxquels se joignent bientôt Pechstein et, pour un temps, Nolde, puis Mueller.

1909, fondation de la N.K.V.M. (Nouvelle association des artistes de Munich) avec Jawlensky, Kandinsky, Münter, Werefkin…, puis Marc.

1911, première Exposition de la rédaction du *Blaue Reiter* (Cavalier bleu) regroupant certains des membres de la N.K.V.M. et bientôt Macke.

1913, dissolution de la *Brücke.*

1914, la guerre est déclarée en août.

«Des engagés volontaires se pressent sous un portail, chacun veut être le premier» (Meidner). Macke et Marc s'engagent dans l'euphorie d'une «purification nécessaire» (Marc); Kandinsky, Jawlensky, Münter et Werefkin s'exilent.

Dès septembre 1914, Macke, le juvénile peintre de la joie, est tué sur la Marne. Bientôt ce sera le tour de Marc (1916, devant Verdun).

Exaltation et crise, utopie et catastrophe, enthousiasme et aveuglement. C'est dans cet écart que se situe le «Premier expressionnisme» dit «classique» présenté ici,

tel qu'il s'est manifesté à Dresde (1905–1911), Munich (1908–1912), et Berlin (1910–1914), à travers les principales «Figures» d'un «moderne» dont elles ont été à la fois les acteurs et les vecteurs, dans leurs œuvres, dans leurs programmes, dans leurs comportements, aussi, tout en en dénonçant certains méfaits (solitude, agressivité de la grande ville…).

Cette exposition est donc d'abord l'invitation à regarder sans *a priori* des œuvres et des artistes qui, dans l'Allemagne convenue du début du siècle – avec ses provincialismes et son nationalisme, ses certitudes académiques et sa prospérité, son aveuglement social aussi et le malaise de sa jeunesse, notamment –, ont été les pourfendeurs de tous les passéismes. Anti-bourgeois, anti-nationalistes, anti-académiques, anti-naturalistes, ils refusent «de vivre comme de joyeux héritiers» (Marc) et militent pour un «monde nouveau» à travers des œuvres dont le caractère très («trop») émotionnel fait l'objet encore, ici, de préventions que l'accès aux œuvres elles-mêmes devrait lever.

D'emblée, l'art réalisé en France à cette époque où Paris, haut-lieu de la création était le passage obligé de tout artiste, a fait alors l'objet en Allemagne d'une immédiate publicité, suscitant chez les créateurs, enthousiasmés, des influences incontestables – de Gauguin à van Gogh, de Matisse à Delaunay. Dès lors, on a souvent réduit à cet effet, précisément, un art dont l'une des singularités sera de ne jamais considérer la forme comme fin: «le comment n'a aucune importance» (Marc). Il s'agit donc ici de rendre raison d'un aveuglement historique dont Apollinaire n'est qu'un exemple symptomatique et les motivations souvent peu claires, fondées sur de prétendus obscurs excès et dangereuses outrances. Georg-W. Költzsch montre bien que ceux-ci étaient alors le fait de toute une partie de l'art européen du moment, même si la puissance expressive d'un Nolde, la déclinaison obessionnelle exacerbée, jusqu'à la morbidité, des cris d'un Meidner, par exemple, ou encore l'anti-naturalisme transcendantal d'un Kandinsky, ou le panthéisme mystique d'un Marc fixant à l'art d'explorer les «lois métaphysiques», constituent une altérité absolue clairement liée à un moment précis de l'histoire de la pensée et de la sensibilité, et à la vision propre à ces artistes expressionnistes – Allemands et «étrangers» – de l'Allemagne d'avant-guerre.

Parmi les ambiguïtés les plus obscurantistes, le mot expressionnisme lui-même, dont on a fait parfois l'équivalent diabolisé de «germanisme» avec débordement obligé de pathos, a suscité des rejets qui, toute proportion gardée, rejoignent l'indifférence ou les violentes

oppositions, en Allemagne même, auprès des contemporains.

L'on connaît la dramatique escalade des critiques qui, de l'ironie au dénigrement et à l'expurgation nationale-socialiste, allait conduire, au nom de la «santé mentale du peuple» (Hitler, 1933), à l'iconoclaste exposition de 1937 contre ces artistes (trop) expressionnistes. Jean-Claude Lebensztejn et Bernard Marcadé nous rappellent ici très utilement la toujours ambivalente complexité du mot, de son histoire, de sa fortune.

Il faut se garder d'oublier, que, par opposition avec «l'impressionnisme», le mot «expressionnisme» a d'abord qualifié en Allemagne, électivement, les artistes français «modernes», fauves et cubistes, et ceci lors de la XXIIe sécession de Berlin (1911), acception qui s'est élargie, dès 1912, à l'ensemble des productions d'avant-garde européennes du moment (exposition *Sonderbund* de Cologne en 1912). Ce sens, repris par Worringer et popularisé par la revue *Der Sturm,* devait se refermer, dès 1914, sur une définition plus étroitement germanique (Fechter), pour prévaloir après la guerre, et depuis lors, sur la base de critères encore parfois très flous (*cf.* article de Jean-Claude Lebensztejn). Quand bien même on reconnaîtra, avec Lionel Richard, le bien-fondé de ce terme pour désigner un art lié à la révolte sociale et esthétique d'un moment et d'un lieu, celui de l'Allemagne du début du siècle.

C'est comme entité bien précise en tous les cas que, comblés d'honneur aussitôt après la Première Guerre mondiale, ces artistes allaient être tragiquement désignés comme «dégénérés» et, à ce titre, voir leurs œuvres disparaître massivement avant de faire, depuis les années 45, l'objet d'une formidable reconnaissance publique en Allemagne et de «rachats» massifs par les Musées qui nous autorisent aujourd'hui cette démonstration à laquelle ils ont très largement participé.

Le point de vue retenu ici, pour forcer les présupposés, est de privilégier les œuvres et les «Figures», ce qui permet aussi d'éviter à la fois la régulation trop orthodoxe dans des «mouvements» qui, – sauf pour les débuts communautaires caractéristiques de la *Brücke* –, n'ont d'ailleurs pas donné lieu à un style précis, et l'enfermement du propos sur quelques «stars» les plus connues.

La proximité thématique et formelle des débuts de la *Brücke,* avec des artistes – Heckel, Kirchner, Schmidt-Rottluff et bientôt Pechstein – qui partageaient, dans un esprit collectiviste militant, ateliers et modèles, travaillant sur les mêmes œuvres souvent non signées (d'où les problèmes connus de datation), et initiant, sur un mode très actuel, des activités promotionnelles communautaires, imposait les regroupements autour de sujets de prédilection : les nus dans l'atelier et dans la nature, les paysages, ainsi que les scènes de cirque, de théâtre et de variétés, etc. C'est seulement à Berlin où ils se retrouvent peu à peu que ces artistes adopteront une iconographie et une écriture différenciées sur fond de mélancolie et d'inquiétude croissantes. Parmi les facteurs déterminants de cette évolution formelle dans le sens d'une concision dure, nerveuse et anguleuse, l'influence de la gravure sur bois dont ils allaient faire, revendiquant la tradition nationale médiévale, un des apports stylistiques les plus emblématiques et novateurs par la «libération très expressive des forces qu'elle opère» (Kirchner). Déterminante aussi pour ces artistes aura été la découverte de l'art africain et océanien du Cameroun et des Iles Palaos (*cf.* leurs sculptures).

Ponctuellement lié à la *Brücke* (1906–1907), Nolde fait ici l'objet d'une présentation à part qu'impose la singularité de son art, d'un réalisme cosmique halluciné dont «les tempêtes de couleurs» (Schmidt-Rottluff) participent d'une sensualité cosmique très primitive: «J'enfonçais mes racines au plus profond de la terre et mes yeux emportaient d'intenses visions».

Les paysages de Murnau de Münter et Jawlensky introduisent au *Blaue Reiter.* Passée «l'époque de Murnau» où s'étaient retrouvés régulièrement, dès 1908, Kandinsky, Münter, Jawlensky et Werefkin et où déjà, selon Armin Zweite, se faisaient clairement sentir les clivages, la présentation monographique s'imposait ici du fait de la diversité des styles et des personnalités sur fond d'aspiration commune – sauf chez le sceptique Macke – à un art «d'une intériorité complètement spiritualisée» (Marc).

La vigoureuse et éclatante simplicité «pleine d'atmosphère» (Münter) des paysages et natures mortes de Münter dégage une intensité contenue où affleure quelque chose de mystérieux, à tonalité mystique, dans la recherche de «l'essence» des choses. Les paysages, natures mortes et surtout les portraits de son complice de Murnau, Jawlensky, n'ont plus aucune visée naturaliste et objective, mais inventent des images iconiques «puissamment colorées et synthétiques qui jaillissent avec un terrifiant pouvoir d'une extase intérieure» (Jawlensky). Dans les paysages ruraux de Werefkin, une tension grave et mélancolique sous-tend des images symboles d'un «monde invisible», refuge d'une âme ardente et solitaire. Le très jeune Macke est évoqué, à la fois, à travers une série de peintures aux délicates harmonies de couleurs pures ainsi que par une sélection

d'aquarelles lumineuses du voyage tunisien effectué en compagnie de Klee, et qui devait clore son parcours tandis qu'il allait être, pour Klee, l'occasion de découvrir les potentialités de la couleur et de la lumière.

Marc et Kandinsky, figures fondatrices du *Blaue Reiter,* font l'objet d'une présentation particulière. Pour Kandinsky les années munichoises devaient déterminer l'évolution vers un art non figuratif. Des paysages aux couleurs encore naturalistes de Murnau, à la progressive «dilution de l'objet» dans l'explosion de la couleur, la série d'«Impressions», «Improvisations» et «Compositions» fondées sur le critère électif de «résonance intérieure» effectue le passage à l'abstraction dans la fusion sensation/émotion/sentiment intérieur, sur le modèle électif de la musique. Très populaire en Allemagne, mais moins connu ici, Marc est une des figures le plus emblématiques, non seulement pour son rôle de liaison avec les artistes de la *Brücke,* mais surtout aussi pour un art dont la force émotive immédiate et complexe se fonde sur une attitude à la fois réflexive et fusionnelle sur fond de panthéisme mystique. Après avoir tenté dans ses célèbres peintures d'animaux d'en intérioriser la vision et de penser le monde extérieur comme émanant de l'animal lui-même – «Le paysage doit être Chevreuil» (*Notes,* 1913) –, son œuvre, d'un puissant lyrisme fondé sur une utilisation symbolique et savante de la couleur, tente d'atteindre la «vérité la plus intérieure des choses», par l'invention d'un pur espace de couleur dont la dernière expression de «Formes en lutte» a quelque chose d'une explosion prémonitoire.

Enfin, la présentation ici de Berlin est centrée sur l'évocation de Meidner, symptomatique, dans sa double vocation de peintre et d'écrivain, de l'exacerbation des sensibilités et des consciences à la veille de la guerre, telle qu'elle était partagée par les intellectuels et poètes, notamment, que ces artistes fréquentaient assidûment: portraits et paysages apocalyptiques, miroirs du drame individuel, hurlent dans des couleurs glauques ou acides les menaces et le désespoir d'un monde disloqué.

D'un art en pleine «harmonie avec la vie» (Kirchner) et des flamboyances insouciantes, érotiques et sensuelles des jeunes gens de la *Brücke,* on passe à leur voilement progressif, dans le basculement tendu des plans et la nervosité d'une écriture éclatée face à une réalité autre, celle de la solitude, de la folie, de l'insécurité générale, de la catastrophe imminente.

D'un monde référencé dans l'exaltation fusionnelle des corps à la réalité hallucinée de Nolde, on tend, avec le *Blaue Reiter,* vers une «réalité au-delà» qui passe par l'intériorisation de la sensation et la dissolution progressive du réel objectif à la recherche d'une équation «conscience = sentiment pur».
De l'ardente injonction d'une jeunesse avide de «jouir» et de «créer» en toute «spontanéité», au nom de «l'authenticité», à la quête réfléchie d'une «vérité intérieure» qui réponde à une «nécessité» (Marc et Kandinsky) toute métaphysique, sur fond de crise croissante, l'élan vitaliste qui porte les débuts de la trajectoire proposée ici sombre dans l'explosion cataclysmique de «paysages apocalyptiques». Entre temps, elle aura impulsé la formidable rupture de l'Abstraction.

Aucune unité formelle donc: du lâché flamboyant et vigoureux des formes et des couleurs élémentaires des débuts de la *Brücke* aux «hiéroglyphes nerveux» de Kirchner, aux transparences lyriques de Mueller et plus cristallines de Heckel, à la tension brute et elliptique des gravures sur bois, à la capillarisation visionnaire des aquarelles de Nolde et à la déclinaison très modulée des «sonorités intérieures» (Kandinsky) des artistes liés au *Blaue Reiter* dans la recherche de «résonances» universelles.
Rien de commun non plus entre Dresde, la provinciale, Munich, la culturelle, fière de son Académie, et Berlin, la grande ville, creuset international de toutes les révoltes et de tous les débats.
Rien de commun, encore, entre les très jeunes gens avides et largement autodidactes de la *Brücke* et l'attitude très spéculative et constamment réfléchie des artistes liés au *Blaue Reiter* ou à celle, torturée, du marginal Meidner.

En commun, par contre, et qui fait d'eux les Figures originales du «mouvement moderne», un comportement, d'abord, d'un anticonformisme affirmé (ateliers installés dans des quartiers ouvriers, liberté des mœurs, vie «de bohème», *cf.* Jean-Michel Palmier), mais aussi l'active prise en charge de leurs intérêts professionnels par les artistes eux-mêmes (*cf.* souscriptions et portefeuilles annuels de la *Brücke; Almanach du Blaue Reiter* «créé et dirigé par les artistes»; organisation commune d'expositions itinérantes et internationales etc.). Ou encore, une ouverture caractéristique à toutes les formes d'art national (de Dürer aux peintres romantiques) ou international (de van Gogh et Munch, au Cubisme, au Fauvisme, au Futurisme, de Moscou à Paris, à Vienne, à Prague, etc.), primitif ou extra-européen, archaïque, populaire, enfantin, etc., et à toutes les

disciplines, notamment la musique, dans l'optique de l'œuvre d'art total.

Plus complexe, surtout, l'aspiration chez tous ces artistes à un état «d'empathie» (*cf.* le très influent Worringer), de «sympathie» avec la nature, l'environnement humain et urbain, dans la tradition d'un certain romantisme. On le retrouve aussi bien dans l'animisme du sculpteur Kirchner («il existe une figure dans chaque tronc, il suffit de l'en extraire»), que dans l'attitude de Marc voulant s'identifier «aux tressaillements, à l'écoulement du sang dans la nature, les arbres, les animaux», ou encore, à sa façon, chez Meidner: «je suis tourbillon et vent». On rejoint là l'aspiration souvent formulée à l'«originel», au «pur», au «vrai», comme composantes d'une «esthétique du vrai» (*cf.* Carla Schulz-Hoffmann) contre, et au-delà, tous les Beaux de convention dont les critères passent par l'intensité de l'expression ou, mieux, par la «vérité intérieure». Celle-ci constitue peut-être l'apport le plus important de cette variante dite «expressionniste» des courants modernes internationaux du moment.

Cet «élan» (Whitman) vers une authenticité, plus ou moins complexe dans son aspiration et sa formulation – de la communion sensorielle et «spontanée» art/vie de la *Brücke* à la sublimation spirituelle «nécessaire» du *Blaue Reiter* constitue l'un des ressorts les plus actuels de notre propre «élan», aujourd'hui, à l'endroit de cet art dont l'ardent lyrisme, la radicalité des solutions formelles et l'aventure spirituelle qu'il engage, semblent bien n'avoir eu alors nulle part d'équivalent.

Cette exposition prend place dans le cadre des grandes expositions européennes initiées ici en 1990 avec la Belgique. Elle n'a été possible que grâce à l'exceptionnelle collaboration des directeurs des institutions et Musées allemands à qui j'adresse toute ma reconnaissance. Elle a bénéficié du généreux concours du Ministère des Affaires étrangères d'Allemagne que je tiens à remercier, ainsi que Messieurs Barthold C. Witte et Lothar Wittmann.

Elle est le fruit d'un long travail d'élaboration initié avec un Comité scientifique franco-allemand qui a réuni avec Aline Vidal à mes côtés pour notre Musée, le Docteur Georg-W. Költzsch, directeur du Museum Folkwang à Essen et le Dr. Armin Zweite, directeur du Kunstsammlung Nordrhein-Westfalen à Düsseldorf ainsi que l'éminent universitaire français Lionel Richard.

A tous les trois, Aline Vidal et moi-même disons notre très amicale gratitude ainsi qu'à tous ceux qui ont bien voulu participer à cette aventure.

Une manifestation de cette ampleur est toujours le résultat d'un travail d'équipe. Elle a été réalisée grâce à la collaboration très engagée au sein du musée de Dominique Gagneux rejointe par Gérard Audinet et Karin Adelsbach qui ont notamment assumé la rédaction des notices scientifiques du catalogue.

Nous tenons à exprimer tous nos amicaux remerciements aux différents auteurs du catalogue pour leur contribution déterminante au déchiffrage d'un sujet qui comporte encore beaucoup de points obscurs.

Très nombreux sont ceux qui, à des titres divers, ont bien voulu nous prêter leur concours à l'intérieur et à l'extérieur du musée, nous leur disons notre chaleureuse reconnaissance.

Enfin nous exprimons toute notre gratitude à tous les collectionneurs privés et publics dont la très grande générosité a autorisé ce rassemblement qui, malgré l'absence de certaines œuvres désormais indéplaçables, doit énormément à leur compréhension d'un enjeu qu'ils ont bien voulu partager. Qu'ils en soient très sincèrement remerciés. *Suzanne Pagé*

Anatomie d'une époque

Lionel Richard

Au début du siècle, envoyé en reportage par le *Figaro*, Jules Huret sillonne l'Allemagne durant dix mois. Au fil de ses voyages de la Rhénanie aux Marches de Pologne, il rend compte aux lecteurs de son journal de la situation économique, politique, sociale des régions qu'il traverse, en donnant du piquant à ses articles par des observations très concrètes sur le mode de vie des Allemands. Leur goût artistique a droit, évidemment, à toute son attention. Ce qui lui vaut ce constat[1]: «Les intérieurs allemands, même chez les gens fortunés, ne recèlent aucun objet d'art. On voit bien quelques peintures de peintres locaux, mais si quelconques, si tristes dans leur banalité, si mitoyennes et indivises qu'il est impossible de dire de quelle platitude, de quelle imitation elles sont sorties. Cela ressemble à tout sans ressembler à rien».

Serait-ce là une affaire de «race»? Pas le moins du monde. Jules Huret rejette énergiquement ce genre d'interprétation. Ce qui est en cause, selon lui, c'est le manque de culture. L'Allemagne connaît un progrès matériel supérieur à celui de la France et, paradoxalement, sa population en est restée dans l'ensemble, jusque dans ses grandes villes, au mauvais goût tel qu'il peut régner encore au fond de la campagne française. Mauvais goût que l'empereur en personne se plaît à dispenser autoritairement, persuadé qu'il détient la vérité.

Guillaume II raffole d'un «art casqué et conventionnel», il a en horreur l'art moderne[2]: «Sa passion pour le costume brillant et empesé qu'est l'uniforme allemand, et qui le pousse jusqu'à en inventer de nouveaux, à en changer lui-même plusieurs fois par jour, répond aussi à son engouement pour le sublime théâtral et pompier auquel il donne sa préférence».

Sans indulgence, Jules Huret l'est sans doute, mais il l'est sans mépris. Il n'ignore pas qu'en France même l'éducation est encore très en retard, et que les artistes brisant avec les habitudes y sont plus souvent des objets de raillerie et de scandale que d'admiration: le temps n'est pas si loin où l'opinion parisienne éclairée jugeait horribles les toiles de Cézanne. Est-il digne de foi? Les Allemands ne manquent pas qui s'en prennent au philistinisme de leurs compatriotes.

Le jeune Nolde écrit ainsi de Berlin à un ami[3], en 1902, avec amertume et dépit, que la ville, en fête pour l'anniversaire de Guillaume II, est remplie de «milliers de bustes de l'empereur fabriqués de plâtre mort». Et c'est à cette accumulation de pacotille que Daniel-Henry Kahnweiler lui aussi, originaire de Mannheim et définitivement établi à Paris après avoir obtenu la nationalité française en 1921, a été sensible dans son enfance et son adolescence. Rien autour de lui, a-t-il expliqué, ne le prédestinait au commerce d'art. Bien au contraire! Dans sa famille, on avait, certes, quelques tableaux suspendus aux murs, mais leurs auteurs étaient des peintres de terroir, qui représentaient des paysages ou des scènes régionalistes, comme Defregger et ses images du Tyrol. Partout en Allemagne la vogue était au même type de chromos[4]: «Il n'y avait pas, au fond, de bonne peinture à voir dans ces villes allemandes. Il y avait de la peinture ancienne, dont le musée de Stuttgart n'est pas excessivement riche mais qui est de la bonne peinture allemande autour de l'an 1500. Il n'y avait pas de peinture moderne du tout, sauf de la très mauvaise».

Quelle Allemagne?

L'Allemagne, voilà qui signifie alors le rassemblement de vingt-cinq Etats aux formes de gouvernement différentes et aux parlements autonomes, sous la direction d'un régime centralisé ayant son siège à Berlin. Elle résulte de l'unité voulue par le Chancelier prussien Bismarck après sa victoire sur la France lors de la guerre de 1870, unité concrétisée en 1871 par la proclamation de l'Empire allemand dans la Galerie des Glaces à Versailles. Sous l'hégémonie de la Prusse, elle est régie depuis 1888 par le dernier représentant de la dynastie des Hohenzollern, qui se débarrasse de Bismarck en 1890.

Avec l'accession au pouvoir de Guillaume II s'ouvre un essor économique répondant aux besoins et aux conquêtes d'un capitalisme national en pleine expansion. Aucune région du monde n'en a connu jusque-là de semblable. Au quatrième rang des puissances industrielles en 1890, derrière l'Angleterre, la France et les Etats-Unis, l'Allemagne wilhelminienne arrive en 1913 au deuxième rang. Ces transformations extrêmement rapides s'accompagnent d'une évolution démographique à la poussée tout aussi accentuée. La population allemande passe de 40 millions en 1870 à 67 millions en 1913. Ce qui a pour conséquence un bouleversement dans la composition et les structures de la société. Vers 1880, la population active se répartit à 42% dans l'agriculture et 36% dans l'industrie. En 1910, les chiffres sont inversés.

Avec l'afflux de main-d'œuvre vers les centres industriels, les agglomérations urbaines s'accroissent considérablement. En 1871 seulement 36% des Allemands vivent dans des villes supérieures à 2 000 habitants: ils sont près du double en 1914. Au cours des mêmes années, la population quintuple dans la plupart des grandes villes. Croissance vertigineuse qui n'a d'équivalent qu'aux Etats-Unis ! Leipzig, Munich, Dresde atteignent environ un demi-million d'habitants. Hambourg, le million. Et, capitale encore toute provinciale de la Prusse, Berlin devient, avec deux millions d'habitants et un équipement technique très élaboré, la métropole la plus moderne d'Europe.

Malgré les efforts de Guillaume II et de ses gouvernements, non sans une part de succès, de niveler l'ensemble du peuple allemand dans une opinion monocorde, à l'occasion par le biais de la censure et de mesures répressives, bien des différences et des divergences ne peuvent être gommées dans la mosaïque d'Etats qui composent cette société. Les particularismes y restent puissants, le culte de la «petite patrie» indéfectible. Au-delà des mentalités, forgées par les circonstances historiques, d'autres signes de diversification apparaissent. Les intérêts des hobereaux, traditionnellement conservateurs et favorables à Guillaume II, mais opposés aux réformes impériales quand ils le jugent bon, ne correspondent pas, par exemple, à ceux des industriels, des financiers, des commerçants. Un mouvement ouvrier se constitue, d'autre part, qui va donner à la social-démocratie allemande, dans toute l'Europe, la réputation d'un modèle efficace d'organisation politique.

Ce qui est en voie de formation à partir de 1871, c'est en fait une société bourgeoise aux forces multiples qui rivalisent et s'entrecombattent face à l'absolutisme de l'Etat monarchique. Peu à peu s'effrite le moule, brillamment dénoncé par Heinrich Mann dans son roman *Le*

Sujet de l'empereur[5] en 1914, de l'adaptation collective et moutonnière des Allemands aux institutions et aux exigences de l'autorité politique. L'ordre établi, les contraintes, les vérités indiscutables, les normes en vigueur font, dans tous les domaines de la vie sociale et intellectuelle, l'objet d'une remise en cause de la part d'une marge d'insatisfaits, voire de contestataires actifs.

Une crise des valeurs

En réalité, l'Empire est sans cesse menacé dans sa stabilité par ses propres contradictions et par l'incohérence de la politique personnelle de Guillaume II. De 1893, date d'un traité d'alliance entre la France et la Russie, au déclenchement de la Première Guerre mondiale, l'Allemagne s'empêtre dans des difficultés internationales: en 1905–1906 par ses revendications sur le Maroc, en 1912 par son soutien à l'Autriche dans les guerres balkaniques. Du côté de l'économie et des finances, les faiblesses apparaissent tout aussi nettement, et ne sont d'ailleurs pas sans liens avec ces problèmes internationaux. Car la clé de l'expansion repose en partie sur des crédits garantis par le système bancaire, et cette expansion impose, sous peine de voir tout s'effondrer, la conquête de nouveaux marchés pour écouler la production. Bref, l'empire wilhelminien survit presque en continuité sur fond de crise.

Le déphasage croissant entre la modernisation technique et une société à peine changée dans son fonctionnement général, société antidémocratique et soumise à des survivances féodales dans tous ses rouages, est particulièrement générateur d'un malaise dans une jeunesse qui se découvre en porte à faux. Dans la famille, à l'école, dans les églises, au travail, dans l'armée, dans l'administration, aucune entorse n'est tolérée au respect de la hiérarchie. Rigoureux devoir de discipline envers l'Empereur, la Patrie allemande, la Morale, le Droit, la Justice !... Et les tribunaux ne plaisantent pas avec les crimes de lèse-majesté, de blasphème, d'immoralité: des écrivains comme Oskar Panizza et Frank Wedekind, entre autres, sont condamnés à des peines de prison. Mais en même temps les piliers de la société impériale ont établi leur pouvoir sur l'injustice, l'hypocrisie, le règne absolu de l'argent. Affaires de mœurs et scandales financiers ternissent les prétendus garants de l'Honneur et la Vertu.

Ce qui s'installe donc peu à peu, affectant la nouvelle génération intellectuelle, c'est une crise des valeurs. Le comte Harry Kessler, dont le rôle a été primordial dans la diffusion de l'art moderne en Allemagne à cette épo-

que, en montre l'ampleur de manière très suggestive dans ses *Souvenirs d'un Européen*[6]. A Leipzig, où il effectuait ses études vers 1890, la plupart de ses camarades étaient conscients tout comme lui, dit-il, que, sous les dehors d'un enseignement donné par des professeurs imbus de science pure, l'effondrement moral était patent. Toutes les valeurs disparaissaient sous une vague de scepticisme généralisé.

Chez beaucoup de ces jeunes intellectuels, il en résulte une recherche de certitudes, une quête d'absolu. Cela, dans le rejet des instances traditionnelles que pouvaient être la religion, la morale, la science, tenues pour responsables de la rupture d'équilibre entre l'homme et le monde. La solution adoptée par sa génération, explique le comte Kessler, a été celle non d'un retour à la nature mais, sous l'influence d'Ibsen et de Nietzsche, d'un retour de chaque individu à sa propre nature: «L'effort que devait fournir l'homme, pour retrouver l'équilibre perdu, devait donc porter tout entier sur lui-même, sur sa nature intime, pour en extraire les éléments dont il pourrait se forger une armature capable de résister à l'assaut d'un monde qui, de tous ceux qui furent jamais, s'annonçait non seulement le plus jeune, le plus libre d'entraves antiques, mais aussi le plus menacé de lendemains tragiques».

Cette génération se détourne du courant naturaliste. Assurément, celui-ci a préconisé un renversement des sources d'inspiration conformistes. Il a banni l'idylle et proposé une description de la vie réelle des couches populaires dans les grandes villes. Le succès théâtral des *Tisserands* de Gerhart Hauptmann, en 1894, drame social qui vaut à son auteur des démêlés avec la censure, a correspondu à un besoin d'authenticité, de sincérité, face aux trucages de l'académisme, et toute l'orientation d'un peintre comme Käthe Kollwitz en a été marquée. Mais les fins du naturalisme sont trop tournées vers l'extérieur, fondées exclusivement sur le visible et sa représentation, pour qu'une jeunesse aspirant à sortir de l'étouffoir wilhelminien ne rejette le risque d'enlisement dans un univers si noir que plus aucun idéal n'y a de place. Le symbolisme, l'impressionnisme, l'Art nouveau, qui exaltent la vision profondément individuelle de tout esprit créateur, sont plus conformes à ses exigences intérieures.

Bientôt, la crise prolongée des valeurs atteint la génération des jeunes gens qui sont nés vers 1890. Eux sont les enfants de l'Empire, ils ont grandi sous l'autoritarisme de Guillaume II. Leur enfance et leur adolescence ont subi les tensions de la société impériale, les aléas de la croissance capitaliste, et l'émergence de signes d'opposition, de rupture à l'intérieur de cette société. Leur besoin de spiritualité, de régénération n'est pas moins intense que chez leurs aînés. Toutefois, beaucoup d'entre eux ne sont plus prêts à se satisfaire d'un doute généralisé, avec le rêve en compensation. Ils leur ajoutent la révolte.

Ruptures

Mais, dans cette Allemagne impériale, qu'en va-t-il, plus précisément, de la peinture? Deux institutions, à Berlin, représentent les conceptions et la volonté de l'Etat, ou, plus exactement, de Guillaume II: l'Académie des beaux-arts et la Société des artistes. Président de l'une, membre éminent de l'autre, et directeur par ailleurs de l'Ecole des beaux-arts, le peintre Anton von Werner est l'éminence grise de l'empereur. Cet ancien portraitiste de la famille royale, né en 1843, connaît d'autant mieux Guillaume II qu'il a été son professeur de dessin. Auteur de la plus servile peinture d'histoire destinée à illustrer les grands moments de la mémoire allemande, il est le pilier de l'art académique, son garde-chiourme. Plus indépendant et excellent dessinateur, mais d'opinion très conservatrice lui aussi, un autre peintre est l'objet de l'admiration officielle et comme la référence obligée: Adolph von Menzel.

En dépit de rares initiatives de galeries privées, dont Gurlitt à Berlin, qui présente pour la première fois des tableaux de peintres impressionnistes en 1887, cet art académique, par le biais de l'enseignement et des Salons, règne pratiquement dans toute l'Allemagne. A Munich, son principal représentant, portraitiste attitré de Guillaume 1er et de Bismarck, s'appelle Franz von Lenbach. C'est un art protégé par l'empereur, qui non seulement attribue les commandes et distribue les récompenses mais, omnipotent et omniscient, se pique d'être un spécialiste. Selon l'une de ses formules: «Le génie, pour une bonne moitié, provient du travail!..» Autrement dit, ne peut se prétendre artiste que celui qui s'est exercé à l'apprentissage de normes et qui les respecte.

«Désormais, les peintres eux aussi vont redécouvrir le monde et la vie», annonce en 1893 l'écrivain autrichien Hofmannsthal[7] en imaginant l'expansion européenne d'un mouvement qui, avec les impressionnistes, a commencé en France. «Le moderne», dit-il, est en train de «pénétrer de force dans l'air suffocant d'ateliers qui sont remplis d'antiques moulages de plâtre, de copies brunâtres, de modèles drapés et de meubles de théâtre». En quelques années, le début d'une atteinte à la suprématie de l'art officiel en Allemagne et en Autriche se manifeste effectivement: c'est la mise sur pied des Sécessions.

La première est fondée à Munich en 1892 par l'éditeur Georg Hirth, pour réagir contre l'apathie de l'officielle Société des amis des arts, et surtout contre son système arbitraire de sélection lors des expositions. Moderne, elle ne l'est pas vraiment, car elle a été rejointe aussi par des peintres académiques. Elle a pour chef de file Franz von Stuck, «le trop fameux et néfaste professeur Stuck», comme Apollinaire a pu l'écrire[8]. Néanmoins, elle libère les artistes de leur sujétion au style en faveur, celui de la peinture de genre, historique et allégorique. La revendication d'un univers et d'un art personnels est également avant tout celle de la Sécession viennoise en 1897, qui proclame: «A chaque époque son art, à l'art sa liberté !». Avec la création de la Sécession berlinoise, en 1898, grâce à ses membres influents que sont Lovis Corinth, Walter Leistikow, Max Liebermann, Max Slevogt, le programme est en revanche très vite beaucoup plus éclectique. Sa première exposition, à la galerie récemment ouverte des cousins Bruno et Paul Cassirer, est encore en 1899 un fourre-tout voué à l'ensemble des tendances en Allemagne, avec deux courants privilégiés: le naturalisme et l'Art nouveau. Mais en 1900, une quarantaine de peintres étrangers sont exposés, dont Pissarro, Renoir, Whistler. Et en 1902 un cinquième des tableaux sont dévolus à la peinture étrangère, avec des œuvres de Kandinsky, Manet, Monet, Munch. Jusqu'en 1913, la Sécession berlinoise facilite opiniâtrement la découverte de l'art européen, particulièrement français, épaulée par la galerie Cassirer, qui présente régulièrement des expositions d'impressionnistes.

Ulcéré par toutes ces audaces, Guillaume II se voit obligé d'intervenir plus résolument encore en Père Fouettard. Les sécessionnistes (à tort appelés couramment par le public, du reste, des «impressionnistes», et considérés alors comme les «modernes») deviennent sa bête noire. Max Liebermann passe à ses yeux pour «l'empoisonneur de l'art allemand».[9] Inaugurant en 1901 l'Allée de la Victoire à Berlin, il tient un discours où il explique que l'art, au lieu d'amener l'homme à s'abaisser jusque dans le caniveau, doit lui permettre de s'élever. A quoi Max Liebermann répond en 1902, dans le catalogue de la cinquième exposition de la Sécession berlinoise: «Ce n'est pas le prince le plus puissant, mais l'artiste seul qui indique à l'art les voies qu'il doit suivre».

L'offensive de Guillaume II et de ses fidèles, les peintres académiques, atteint une force extrême contre «l'art de caniveau»[10] à l'occasion de l'Exposition universelle de 1904 organisée à Saint-Louis, aux Etats-Unis. Sous la présidence d'Anton von Werner, le comité de sélection des œuvres appelées à représenter l'Allemagne au Palais des beaux-arts aboutit, de polémiques en polémiques, à rendre absentes toutes les Sécessions dans leur ensem-

ble. Celles-ci en arrivent en effet à opposer un refus solidaire à leur participation. Résultat: plus de 300 tableaux et 80 sculptures sont finalement retenus qui, d'artistes médiocres et peu connus, relèvent du plus pur académisme.

Paris et son art comme contre-modèles

Sur Paris, capitale de l'art en Europe, se projettent toutes les aspirations de ceux pour qui ces conditions de création dans l'Allemagne impériale sont ressenties comme des entraves à une expression originale. Très tôt, quelques peintres allemands s'établissent dans la capitale française. Hans Purrmann[11] a raconté dans ses souvenirs que se rendant au Salon d'automne en 1905 avec l'intention d'y voir des toiles de Manet, il retrouve à Montparnasse, au Café du Dôme, Walter Bondy, Eugen von Kahler, Erich Klossowsky, Rudolf Lévy, Albert Weisgerber. Il y rencontre aussi le sculpteur Wilhelm Lehmbruck. Lui-même, devenu un élève de Henri Matisse, sert d'intermédiaire à son maître auprès de la galerie Cassirer et lui organise deux expositions à Berlin, en 1910 et en 1911.

Le séjour d'étude ou le voyage à Paris, même bref, est l'expérience de beaucoup des jeunes Allemands de l'époque qui ont des ambitions artistiques, exactement d'ailleurs comme bien d'autres étrangers. Ainsi d'August Macke, de Franz Marc, de Max Pechstein, de Ludwig Meidner. Les Russes Kandinsky et Jawlensky, émigrés à Munich et assimilés à la vie artistique allemande, exposent au Salon d'automne de 1905, celui par lequel le fauvisme arrive. A Paris, Kandinsky va choisir de vivre quelque temps, de mai 1906 à juin 1907, avec sa compagne Gabriele Münter. Il y retrouve l'une de ses anciennes élèves de Munich, l'artiste d'origine russe Elisabeth Epstein, qui le met en rapport avec Delaunay. Tout un réseau de relations franco-allemandes se développe ensuite de 1911 à 1914 autour de celui-ci, comprenant Guillaume Apollinaire, Albert Gleizes, Paul Klee, August Macke, Franz Marc et le directeur de la nouvelle revue berlinoise *Der Sturm* fondée en 1910, Herwarth Walden.

Les idées esthétiques les plus nouvelles qui ont cours à Paris sont très loin d'être ignorées dans les milieux intellectuels allemands. Des textes théoriques de Signac, de Matisse sont traduits ici et là, puis d'Apollinaire et de Delaunay dans *Der Sturm*. Comme le montre la correspondance de Franz Marc, les théories françaises forment même le sujet de discussions fréquentes et passionnées. Dans une lettre du 6 janvier 1910 à Maria Franck, sa future femme, il signale que les cousins August et

Helmuth Macke, accompagnés du fils du collectionneur Bernhard Koehler, viennent de lui rendre visite et qu'ils sont de fins connaisseurs des expositions parisiennes: Cézanne est leur dieu, précise-t-il.

Sous cet aspect, qu'en est-il de Walden et de l'orientation qu'il donne à *Der Sturm*? Dès 1910 il fustige le manque de perspicacité critique des Allemands, qui ne vivent que «de formules, de dogmes et de symboles» et finalement passent à côté de la vie.[12] En Allemagne, dit-il, on a pris l'habitude, malheureusement, de juger un tableau d'après ce qui s'y trouve reproduit. En contre-point, la vie artistique en France devient à ses yeux une source de comportements exemplaires. La peinture nouvelle des ateliers parisiens se révèle un substitut à la médiocrité de la plupart des expositions berlinoises et aux critères qui les orientent. En novembre 1911, par exemple[13], il rend hommage aux Français, qui démontrent par leurs œuvres «que la peinture est un art de la couleur et non un art du dessin».

En comparaison avec Paris, les réactions allemandes contre l'impressionnisme ne sont guère en retard. Pour la seule année 1909, Cézanne bénéficie de trois expositions en Allemagne: l'une à Munich, les deux autres à Berlin. Toujours en 1909, van Gogh est exposé à Munich. Il l'est en 1910 à Berlin. En 1910 également, des œuvres de Gauguin sont présentées d'abord à Munich, puis à Dresde. Et sur l'initiative de Kandinsky des tableaux de Braque, Derain, van Dongen, Le Fauconnier, Girieud, Rouault, Picasso, Vlaminck figurent à Munich à la deuxième exposition de la Nouvelle Union des artistes. Picasso, à l'instigation de Daniel-Henry Kahnweiler, a droit à une exposition particulière à Munich en 1912.

Cette situation de l'Allemagne comme carrefour de relations entre les membres et courants de l'avant-garde artistique internationale, Walden contribue à la forger très activement à Berlin, à partir de la galerie qu'il ouvre en 1912 en annexe à sa revue. Du 20 septembre au 1er décembre 1913, son Salon d'automne réunit 366 œuvres de 90 artistes, dont 65 étrangers. La représentation française est la plus dense: 26 participants. En y comptant, il est vrai, les trois émigrés russes que sont Elisabeth Epstein, Chagall et Iacouloff. Manquent au bataillon Matisse et Picasso. En revanche, un hommage exceptionnel de 22 pièces provenant des collections de Delaunay, Kandinsky et Koehler est rendu au douanier Rousseau.

Guerre à l'art moderne étranger

Les attaques contre cette pénétration de la peinture étrangère, contre ses propagateurs et ceux qui sont accusés, comme Max Liebermann, d'être purement et simplement ses épigones, font partie en Allemagne, sur toute la durée des années 1890–1914, du climat intellectuel ambiant. Héritage repris sans peine par les nazis sous la République de Weimar, qui dénoncent dans leur quotidien, le *Völkischer Beobachter*, le «bolchevisme culturel». L'art étranger récent est régulièrement conspué dans tous les milieux, bien au-delà des cercles conservateurs. Aussi en vient-il à posséder l'attrait de l'interdit pour tous ceux qui se sentent mal à l'aise dans les carcans de l'académisme impérial.

Le succès du Norvégien Munch en Allemagne commence ainsi par un scandale dont il est victime, et qui lui vaut auprès des jeunes anticonformistes, avant même qu'ils aient vraiment pu admirer ses œuvres, une auréole de martyr. En septembre 1892, sur proposition de son compatriote Adelsten Normann qui appartenait au jury de sélection, il est invité par la très officielle Société des artistes à exposer à Berlin. Il a 29 ans et il est inconnu des autres membres du jury. Début novembre il arrive avec une cinquantaine de tableaux et procède à leur accrochage. Les adhérents de la Société des artistes découvrent alors quel genre de peinture ils cautionnent – et s'exclament presque en chœur, selon Walter Leistikow: «Dehors tous ces tableaux, dehors, dehors!...» Certains d'entre eux demandent aussitôt à Anton von Werner d'intervenir pour que l'exposition soit fermée. Le 12 novembre, les sociétaires, réunis en assemblée extraordinaire, se prononcent à une faible majorité, 120 contre 105, pour cette fermeture. Et la décision suit.

Ultime épisode à l'affaire: une quarantaine d'opposants publient un communiqué pour signaler que la moindre des loyautés envers Munch, en admettant même que ses tableaux déplaisent à tout le monde, était de respecter l'invitation qui lui avait été transmise. Or trois de ces opposants enseignent à l'Ecole des beaux-arts: Heyden, Skarbina et Vogel. Anton von Werner tient pour inacceptable leur acte de rébellion. Avec l'appui de Guillaume II, il obtient qu'ils soient exclus de son établissement.

Résister à la peinture étrangère, surtout à la peinture française, est donné dans les hauts lieux officiels comme un moyen de ne pas perdre la tête. En 1903, le comte Kessler prévoyant à Weimar une présentation d'œuvres néo-impressionnistes, le secrétaire de l'Académie des beaux-arts de Berlin, Wolfgang von Oettingen, prend les devants et vitupère les théories de Paul Signac, publiées cinq ans plus tôt dans la revue *Pan*. Il est fort à craindre, écrit-il dans un quotidien[14], «que nous soyons sur la voie, par suite d'expositions et de louanges réitérées, de nous habituer à l'absurde». Or il est au contraire indispensable, dans une vie citadine déjà surexcitée, de se «garder d'embrouiller le goût».

En 1905, c'est un historien d'art enseignant à l'Université de Heidelberg, Henry Thode, qui par le biais d'un panégyrique d'Arnold Böcklin et de Hans Thoma, représentatifs selon lui de la «germanité», s'en prend à l'art français. La cible de ses attaques est Julius Meier-Graefe[15], admirateur des impressionnistes et auteur, l'année précédente, d'une *Histoire de l'évolution de l'art moderne,* où la place la plus honorable était réservée à la France. Non seulement Thode s'affirme partisan d'un art religieux, moral, patriotique, mais il estime que tout art véritable est toujours national et impute à Meier-Graefe, qui prétend que l'art ne connaît pas de patrie, un raisonnement tordu: «Comme si, en fait, un art international était pensable! Ce qui est appelé aujourd'hui art international, c'est un art qui est présent partout, un art qui est et qui reste français!…»

Polémiques similaires en janvier 1906, quand le comte Kessler expose des dessins de Rodin au musée de Weimar. Ces dessins proviennent d'un don du sculpteur, en remerciement de sa nomination récente, sur l'entremise de Kessler, au grade de docteur *honoris causa* de l'Université d'Iéna. Une campagne est aussitôt engagée pour forcer Kessler – ce qui réussit – à quitter la direction du musée. Guillaume II a dépêché spécialement un informateur pour lui fournir un rapport sur l'événement. Lequel informateur décrit les œuvres concernées comme un agglomérat de «nudités sans aucune beauté», dépourvues de toute valeur artistique. Kessler n'hésite d'ailleurs pas, indique l'agent impérial avec perfidie, à vendre des chefs-d'œuvre de Franz von Lenbach possédés par le musée, pour les remplacer par de scandaleuses «productions des hypermodernes».

Les derniers débats de quelque ampleur sur la prétendue suprématie de l'art étranger en Allemagne se déroulent en 1910. Carl Vinnen, peintre paysagiste néo-romantique, aigri d'atteindre 47 ans sans pouvoir vivre de son art, publie deux articles de journal pour protester contre l'achat d'un tableau de van Gogh, à un prix très élevé, par le musée de Brême. Il envoie ces articles, accompagnés d'une lettre pour avoir leur avis, à des peintres, des conservateurs de musée, des critiques d'art. Et, complétant ses propres pages des 140 réponses reçues, il confectionne un opuscule qu'il publie en 1911 sous le titre *Protestation d'artistes allemands* chez Diederichs, éditeur de tradition conservatrice.

Que la peinture française moderne mérite l'admiration et qu'elle apporte beaucoup à l'art allemand, Vinnen l'estime justifié. Il s'affirme hostile à la «germanolâtrie chauvine», hostile au «système réactionnaire» des sélections et récompenses officielles. Ce qu'il dénonce uniquement, dit-il, ce sont les marchands d'art qui fabriquent les modes, la «spéculation» sur laquelle est fon-

dée l'invasion de l'Allemagne par des œuvres françaises, car leur surestimation aboutit à une dévalorisation de la peinture allemande et pousse les artistes allemands, pour mieux se vendre, à devenir des épigones des peintres français. Les directeurs de musée sont incités en outre, dans la mesure où il est fortement coté, à acheter de l'art français. Citant les sommes que certains ont dépensées pour l'achat de tableaux français, il précise qu'il regretterait de voir ces chiffres conduire à «une sorte de boycottage de l'art étranger», mais qu'à son avis des moyens aussi considérables ne devraient être disponibles que pour l'acquisition d'incontestables chefs-d'œuvre.[16]

Dans son argumentation, Vinnen était vraisemblablement honnête et sincère, comme son comportement ultérieur l'a montré: il a préféré se retirer dans la solitude et mourir dans la misère, plutôt que de rejoindre le camp des nationalistes à tous crins en gagnant quelques prébendes officielles. Il avait mis le doigt sur un problème réel, la surproduction de tableaux en Allemagne par rapport aux clients virtuels. Le nombre des artistes professionnels déclarés, censés vivre exclusivement de la vente de leurs œuvres, avait énormément augmenté. Ils étaient environ 10 000, dont 1500 femmes. Or seulement 10 à 20% des tableaux allemands présentés dans les expositions de 1900 à 1908, à Munich et Berlin, avaient trouvé des acquéreurs. De notoriété publique, même les peintres réputés ne vendaient qu'un ou deux tableaux par an. Cette situation explique que Vinnen ait pu recueillir des témoignages de solidarité parfois plutôt inattendus, et parmi eux celui de Käthe Kollwitz.

Malheureusement la xénophobie et l'antisémitisme l'ont emporté sur l'analyse du problème social. Danger perceptible dès les premières interventions de Vinnen, et qui, ajouté à la clairvoyance du ridicule que pourrait susciter la peinture allemande de l'époque dans une confrontation avec Cézanne, Gauguin, van Gogh, Matisse, Picasso, a détourné de tout soutien à cette *Protestation* la plupart des artistes opposés à l'académisme! Sur l'initiative de Franz Marc et August Macke, une réaction est au contraire déclenchée qui, avec les réponses de peintres comme Beckmann, Kandinsky, Pechstein, de directeurs de galeries ou de musées, d'un historien d'art comme Wilhelm Worringer, débouche sur la publication d'une brochure concurrente.[17]

Le complet fiasco de la dénonciation entreprise par Vinnen éclate en 1912 à travers une immense exposition du *Sonderbund* à Cologne consacrée à l'art moderne. Place a été largement donnée aux récentes tendances allemandes, mais le clou de l'exposition est, sur trois salles, un hommage à van Gogh rassemblant plus de 300

de ses toiles. Tout à côté sont également présents Cézanne, Gauguin, Picasso, Signac et, un peu plus loin, le Norvégien Munch.

Dresde, Munich, Berlin

Tel est le terrain social sur lequel s'articulent les changements radicaux survenant dans l'Allemagne impériale de 1905 à 1914. Le cliché d'un pays qui ressemblerait à une «caserne immense», cliché déterminé dans la France de l'époque par l'image d'une Prusse conquérante et humiliante en 1870, a évidemment alors masqué leur connaissance. Erreur que d'imaginer un peuple entier marchant au pas: oppositions, conflits, luttes sont la règle. Et tout se passe avec une tension, une violence beaucoup plus grandes que dans le Paris du cubisme naissant, rôdé depuis le XVIIIᵉ siècle à une vie culturelle d'antagonismes et de contre-feux. Les résistances à la nouveauté accentuent les audaces, les provocations, les prises de position extrêmes.

Au début de juin 1905, quand quatre étudiants de l'Ecole technique supérieure de Dresde (ils y suivent des cours d'architecture) fondent une association que l'un d'eux, Karl Schmidt-Rottluff, propose d'appeler Le Pont *(Die Brücke)*, ils n'ont pas de programme précis, mais ils savent une chose au moins, et qui les réunit solidement dans leur entreprise commune: ils rejettent l'art et l'enseignement académiques, ils s'opposent à ce qui est. Pour Schmidt-Rottluff, le pont signifie justement le passage d'une rive à l'autre. Il permet le franchissement collectif vers un autre territoire, vers un ailleurs qui est celui de la rupture avec toutes les contraintes imposées.[18]

La tête théoricienne du groupe, lequel s'enrichit en 1906 de Max Pechstein et, brièvement, d'Emil Nolde, est Ernst Ludwig Kirchner, un peu plus âgé que ses amis Fritz Bleyl, Erich Heckel et Karl Schmidt-Rottluff. En 1905, il représente sur un bois-gravé une vue significative de Dresde: le pont Auguste, qui, toujours animé d'une vie intense et encombré de véhicules, relie la ville ancienne à la ville nouvelle. Pour des signets du groupe, en 1905 et 1906, il reprend sur des bois-gravés les images stylisées d'un pont, devenu symbole de ce passage de l'ancien au nouveau (ill. 1 et 2). Et en 1906 il grave le programme du groupe qui, en quelques notions comme la jeunesse, l'avenir, la liberté, la spontanéité créatrice, synthétise cette fois par les mots l'opposition aux «pouvoirs bien établis» et la nécessité de passer ensemble sur l'autre rive, celle de l'absolue nouveauté.

Nietzsche, dans le prologue de la première partie d'*Ainsi parlait Zarathoustra*, met dans la bouche de son pro-

phète la définition de l'homme en tant que «pont» entre l'Humain et le Surhumain, porté qu'il serait par la volonté de se dépasser jusqu'à se perdre. Mais autant l'héritage de Nietzsche à travers la conviction d'une indispensable «transmutation des valeurs» est, dans l'air du temps, presque un poncif, autant rien ne prouve que cette métaphore ait exercé un quelconque pouvoir sur l'imaginaire de Schmidt-Rottluff et ses camarades. Aucune trace de son sens philosophique n'est perceptible dans leurs écrits, pas plus que dans leurs recherches picturales. Avancer la réalisation, un peu à la manière de Félix Vallotton, d'un portrait de Nietzsche par Heckel en 1905, ne saurait être un argument probant, dans la mesure où il incarnait pour cette génération, le plus généralement qui fût, la figure d'un rebelle qui avait eu l'audace de s'en prendre au conformisme de la société bourgeoise.

En revanche, tous ont reconnu avoir suivi Kirchner dans son choc devant la découverte des arts primitifs au Musée ethnographique de Dresde. Pour sa part, Kirchner lui-même a expliqué en outre, dans une lettre du 17 avril 1937, qu'il avait éprouvé violemment le besoin d'un renouvellement de l'art allemand après avoir visité une

III. 1: Ernst Ludwig Kirchner, signet de la *Brücke*, 1905, gravure sur bois, cat. D 44.

exposition de la Sécession munichoise. Il avait alors voulu, renforcé par sa lecture passionnée du poète américain Walt Whitman, exprimer la vie et la joie de vivre: «A l'intérieur il y avait ces croûtes d'atelier anémiques, exsangues et inertes, tandis que dehors il y avait la vie même, bruyante et colorée, qui vibrait sous le soleil». Peindre le mouvement de l'environnement quotidien, de la rue, de la nature, de baigneuses nues au bord de l'eau, c'est rendre à l'individu la possession d'un espace avec lequel il lui est possible de communier dans le dynamisme vital, contre l'univers figé des conventions

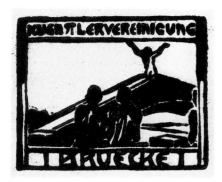

Ill. 2: Ernst Ludwig Kirchner, signet de la *Brücke*, 1906, gravure sur bois.

sociales et des modèles académiques. Dans le choix de ces objectifs, les artistes regroupés dans Le Pont traduisent leur opposition à un milieu concret, à la sclérose où Dresde est plongée. Dans cette ville de rentiers, de fonctionnaires et de militaires, ville qui possède une Ecole des beaux-arts mais pas d'université, les œuvres les plus admirées sont celles du peintre romantique Ludwig Richter, vulgarisées par d'innombrables reproductions. En son musée fameux, le Zwinger, il est possible, à Dresde, de se repaître les yeux de tableaux de Cranach, Dürer, Holbein, van Dyck, Rembrandt ou Rubens, mais il n'y a pratiquement plus rien au-delà du XIXe siècle. Difficilement, deux galeries privées, Arnold et Richter, tentent de se consacrer à l'art plus récent.

A travers plusieurs expositions dans ces galeries de 1906 à 1910, le groupe du Pont a l'occasion d'être confronté à l'emprise de l'esprit conservateur. Dans la presse locale, le plus souvent, ses œuvres sont jugées extravagantes. Malgré le succès de la communauté qu'ils forment et de l'organisation qu'ils ont conçue pour favoriser la vente de leur production, Kirchner et Pechstein décident de quitter Dresde pour Berlin en 1911, où ils sont rejoints bientôt par leurs compagnons. Et petit à petit, les divergences de vues entre eux conduisent, en 1913, à la dissolution officielle du groupe.

A Munich, les luttes ne sont pas moins âpres. A Schwabing, quartier de la bohème, les costumes excentriques et les discussions toujours passionnées des rapins dans les cafés semblent, au premier abord, relever d'une vie artistique intense. Or en réalité, en dehors de l'entourage de *Jugend,* la revue de l'Art nouveau, c'est l'académisme qui règne depuis la fin du siècle. L'Ecole des beaux-arts est pourvue d'enseignants prestigieux: Franz von Stuck, Hugo von Habermann, Adolf von Hildebrand. Mais ce sont des artistes enfermés dans la gloire de leur savoir-faire et incapables, hélas, de se renouveler.

Franz Marc écrit en 1911: «Les premiers et seuls représentants sérieux des idées nouvelles à Munich furent deux Russes qui y vivaient depuis de nombreuses années et s'activaient dans l'ombre, jusqu'à ce que des Allemands se joignent à eux.»[19] Les Russes en question sont Jawlensky et Kandinsky, fondateurs de la Nouvelle Union des artistes en 1909. Toutefois l'ouverture de la première exposition du Cavalier bleu le 18 décembre 1911 à la galerie Thannhauser est l'aboutissement de longues querelles et dissensions, le résultat d'échecs et de combats obstinés de la part de Kandinsky, et en définitive le produit direct d'une scission à l'intérieur de la Nouvelle Union des artistes.

L'ambition de succès, la consécration du talent ne peuvent plus trouver à se réaliser, à partir de 1910, dans des villes de province comme Dresde et Munich: Berlin draine les rêves de tous ceux qui sont persuadés que doivent s'imposer des valeurs nouvelles. A Berlin, Walden défend alors fébrilement dans *Der Sturm* les tendances les plus modernes vilipendées ailleurs. En 1912, il inaugure sa galerie par une exposition, à son tour, du Cavalier bleu. La même année, il met sur pied la première rétrospective consacrée à Kandinsky, présente les futuristes italiens et offre sa chance au groupe des pathétiques, à la tête duquel se trouve le jeune Ludwig Meidner. En 1913, il crée avec le Salon d'automne une manifestation qui permet à des artistes allemands, phénomène capital, d'être intégrés à l'art moderne international.

Berlin, c'est aussi une autre revue, *Die Aktion,* fondée en 1911, qui entremêle des dessins aux textes qu'elle publie. Et c'est avant tout le lieu de rayonnement d'un mouvement de révolte et de régénération qui est en train de toucher tous les arts sans exception. Depuis l'exposition de la Sécession de 1911, où quelques peintres vivant à Paris (Braque, Derain, Dufy, Marquet, Picasso, Vlaminck entre autres) ont été réunis mystérieusement sous le nom d'expressionnistes français, qui ne correspond à aucun usage en France, le mot «expressionnisme» s'est répandu comme une traînée de poudre pour désigner ce mouvement.[20] Sont appelés «expressionnistes» tous ceux qui ont réagi et réagissent contre la représentation classique du réel, contre l'imitation de la nature et contre la vision impressionniste. Dénomination qui ne caractérise pas un style précis, mais conduit à englober l'ensemble des artistes modernes en Allemagne qui, à partir de la fondation du Pont en 1905, bouleversent la thématique, la composition et la perspective traditionnelles en projetant librement leurs images intériorisées du monde extérieur.

Dès 1914, essayant de tirer le bilan de la signification de ce très ample bouillonnement nommé désormais couramment «expressionnisme», et qui va culminer en 1918–1919 pour retomber rapidement après l'écrase-

ment de la Révolution, l'écrivain autrichien Hermann Bahr[21] montre que le phénomène n'est pas simplement esthétique mais qu'il s'articule sur un terrain social. La tentative de l'époque, dit-il, est de déshumaniser l'homme en le réduisant à un «simple instrument», en le pliant aux exigences de la machine, en l'obligeant non plus à vivre mais à «être vécu». Tandis que l'impressionniste se soumettait à la domination bourgeoise et s'abaissait jusqu'à se faire «le gramophone du monde extérieur», une volonté de résurrection s'est manifestée de la part de l'homme humilié: «Voici que des ténèbres s'élève son cri de détresse – un cri qui appelle à l'aide, qui appelle à l'Ame, à l'Esprit. Tel est, en art, ce qui est appelé expressionnisme».

Quelle réception en France?

L'attitude la plus courante avant 1914, jusque chez les Français les moins suspects de germanophobie, consiste à croire que cet art contemporain en Allemagne n'existe pas vraiment, qu'il est simplement une imitation d'œuvres originales produites à Paris. Le grand nombre d'expositions allemandes où figurent des tableaux provenant de France est utilisé comme justification à cette vision des choses. Dans un livre de 1919, *L'Evolution de la bourgeoisie allemande*, Gustave Huard l'indique[22]: les tableaux d'artistes allemands qu'il était possible de voir dans les Salons français avant la guerre «ne passaient pas inaperçus, mais cette peinture nous paraissait trop inspirée de la nôtre pour obtenir de nous mieux qu'un coup d'œil distrait».

Au demeurant, rien ou presque rien des peintres allemands qui ont pu être appelés expressionnistes n'a été visible à Paris à l'époque. Rare réaction, celle d'Henri Albert, qui tient la chronique des lettres germaniques dans le *Mercure de France*: «L'expressionnisme du Sturm, écrit-il en 1914, se manifeste par des dessins de plus en plus énigmatiques».

Quant à Guillaume Apollinaire[23], en relation suivie avec Walden, il n'a en réalité d'autre but que de parvenir à publier ses propres textes en Allemagne et, accessoirement, d'y faciliter la diffusion des peintres français qu'il estime. A l'égard de la peinture allemande, non seulement il n'éprouve guère de curiosité, mais quand il a l'occasion de découvrir quelques œuvres des artistes de l'époque, il les trouve soit de mauvaise qualité soit dénuées d'originalité. Il constate dans l'un de ses articles, en 1910: «Il y a en ce moment une renaissance de la gravure sur bois. Beaucoup d'artistes de talent s'efforcent de remettre en honneur cette forme véritable de l'illustration artistique du livre. Toutefois, aucun Salon

n'a encore montré cela au public». Or curieusement, les membres du Pont, pourtant pionniers marquants dans ce mouvement de renouvellement de l'art graphique, ne méritent pas, en la circonstance, la moindre mention de sa part. Un autre de ses articles, de juillet 1914, permet de comprendre pourquoi: «La pauvreté artistique de l'Allemagne est, en ce moment, remarquable, autant que sa patience à tenter de deviner les secrets de la jeune peinture française».

Cette germanophobie qui conduit Apollinaire à une cécité devant les productions artistiques allemandes, se renforce avec la guerre, qu'il juge globalement, sans considération de nuances dans les forces en présence, comme un combat de la civilisation contre la barbarie. Dans une lettre envoyée du front à Madeleine Pagès, il explique les distances qu'il a prises à l'égard de Romain Rolland, car «un Français ne doit rien faire en faveur des Allemands ni surtout l'écrire», ces Allemands qui sont des «lourdauds» et de fort «malhonnêtes gens». Oubliés l'ami Walden et Der Sturm!

Bien sûr, Apollinaire n'est pas seul à penser ainsi. Encore a-t-il le mérite de ne pas avoir beaucoup changé d'opinion entre l'avant-veille et le lendemain de la déclaration de guerre. Ce qui n'est pas le cas de tous ceux qui se mettent à jouer aux donneurs de leçons patriotiques. A travers Teodor de Wyzewa[24], ancien symboliste ouvert aux cultures étrangères, passe l'écho du son de clairon maintenant à l'ordre du jour. Lui qui, à la fin du siècle, estime que l'Allemagne, à coup sûr, possède «des peintres originaux, et des peintres qui comptent parmi les plus grands de l'Europe entière», s'aperçoit en 1915 que «les Allemands, au point de vue de la pensée et de l'art, ne sont pas un des grands peuples de l'histoire». Et, pour preuve de ce qu'il avance, il met au défi «le lecteur français de citer un seul nom de peintre allemand d'aujourd'hui dont les œuvres l'aient frappé, dans une de ces expositions internationales où a vraiment défilé devant nous tout l'art contemporain de l'Europe et du monde».

Une fois la paix revenue, est-il question d'un effort général de compréhension en France de ce qui est alors en vogue en Allemagne, dans tous les secteurs de la création intellectuelle et au moins jusqu'en 1923, sous le nom d'expressionnisme? Ni du côté des institutions officielles, puisque les relations de bon voisinage entre les deux pays sont gelées jusqu'au Pacte de Locarno, en octobre 1925, ni du côté des revues bien établies. Le silence est légèrement rompu dans des publications comme *Clarté*, *Action*, *L'Esprit nouveau*, *Europe* et, plus spécialisée, *L'Amour de l'art*, dont le premier numéro paraît en 1920. Une information honnête, voire de sympathie internationaliste, s'y trouve essaimée princi-

palement par deux collaborateurs: le poète d'origine lorraine Yvan Goll et le critique belge Paul Colin.

Dans *L'Amour de l'art*[25] s'entremêlent éloges nuancés et réticences. Les unes émanent de l'Allemand Paul Westheim, directeur de la revue *Das Kunstblatt,* pour qui l'expressionnisme est un slogan commode désignant «tout ce qui, au point de vue artistique, est venu après l'impressionnisme», mais n'a aucune cohérence, ni comme courant ni comme formule esthétique. Les autres proviennent de Paul Colin, qui lui reconnaît certes un côté confus, hétéroclite, tout en le replaçant positivement dans l'évolution intellectuelle de l'Allemagne et en insistant sur le «mouvement collectif» qu'il représente contre l'académisme: «C'est pourquoi cette secousse, cette vogue d'intransigeance, cette frénésie de destruction à laquelle les Allemands ont apporté leur ardeur excessive était nécessaire jusque dans ses partis pris et ses outrances».

Vision de germanophile!... En liaison avec le désordre que connaît alors la société allemande et avec la découverte de films comme le *Caligari* de Robert Wiene, l'expressionnisme est perçu au contraire dans l'opinion française bien-pensante comme un art de l'inquiétude, de l'excès, de la crise, et comme parfaitement caractéristique du danger représenté par l'éternel esprit allemand qui ne cesse d'engendrer des monstruosités. Dans ses *Cahiers*[26], Maurice Barrès reproduit en 1922, sans commentaire, un article qu'il a vraisemblablement découpé dans l'*Action française* ou dans l'*Echo de Paris,* et tout à fait typique de cette autre vision beaucoup plus fréquente que celle de Paul Colin: «L'expressionnisme, c'est d'abord, comme son nom l'indique, le contraire de l'impressionnisme, qui s'abandonnait à la joie de la couleur, et qui suivait la nature en luttant contre elle pour l'égaler; c'est par conséquent une doctrine d'art purement intellectuelle et abstraite, qui *retranche* de la vie tout ce qui par définition est faux, c'est-à-dire joyeux, libre et naïf, toute l'illusion; qui cherche après Freud dans l'inconscient ou le subconscient le grouillement des animalités antérieures, perverties par l'intelligence. L'expressionnisme est donc la recherche froide du mal absolu dans l'art».

L'un des rares ouvrages documentaires un peu informé, dans l'entre-deux-guerres, est celui d'Emile Waldmann, *La Peinture allemande contemporaine,* paru en 1930. En dépit d'approximations et d'erreurs aujourd'hui gênantes, quelques pages bienvenues y présentent favorablement le groupe du Pont, évoquant le sentiment de la nature qui anime ses membres et leur utilisation de la gravure sur bois, «où les expressionnistes allemands mettent le plus nettement en relief l'essentiel de leur art». Plus sommaires les jugements sur les protagonistes du Cavalier bleu: «Ils voulaient tous s'évader, par la peinture pure, de la représentation du monde visible». Et fort étrange, manifestement volontaire, l'occultation presque totale de Kandinsky.[27]

En 1932, Marcel Brion[28] note dans les *Nouvelles littéraires* que «ce sont les Allemands qui, par un esprit de réaction très compréhensible», paraissent «les plus injustes à l'égard de leur expressionnisme». Effectivement, les admirateurs allemands du cubisme établis en France, comme les marchands d'art influents Daniel-Henry Kahnweiler et Wilhelm Uhde[29], ne lui ont prêté aucun intérêt. Carl Einstein[30], auteur de *L'Art du XX^e siècle* et vivant à Paris à partir de 1928, a eu la dent plutôt dure à son égard: «L'expressionnisme allemand est une peinture de fauves attardés et surfaits», écrit-il dans *Action* dès 1921.

Suite aux campagnes iconoclastes des nazis contre l'art moderne[31] qu'ils qualifient de «dégénéré», art dans lequel ils englobent, bien avant 1933, l'expressionnisme, il eût été imaginable d'organiser en France des expositions de soutien aux artistes diffamés. Voilà qui ne s'est pas produit. De sorte que le public français n'a eu l'occasion d'avoir un contact direct avec certaines œuvres d'expressionnistes allemands qu'une fois l'Allemagne libérée du nazisme, et au rythme où les Allemands eux-mêmes retrouvaient peu à peu ce patrimoine rejeté par la dictature nazie.

Au lendemain de 1945, l'un des ouvrages les plus répandus fut *L'Art allemand* de Pierre du Colombier.[32] En deux pages à peine y sont présentés, non dans une synthèse mais séparés comme s'ils n'étaient pas intégrables l'un à l'autre, l'expressionnisme et le groupe du Cavalier bleu. Cette rapide évocation, une fois écartées les erreurs factuelles, se résume à prétendre que l'expressionnisme comprend un groupe qui s'appelle Le Pont, et deux peintres indépendants, Kokoschka et Beckmann. En ce qui concerne Le Pont, Nolde est sans doute le membre le plus important puisqu'il est le seul qui ait droit à quelques lignes. Quant au Cavalier bleu, il est traité tout aussi bien, c'est-à-dire aussi mal. Kandinsky, Macke et Marc en sont donnés pour les initiateurs, avec cette étonnante et plutôt maigre indication pour repère: «Sans laisser échapper la leçon du cubisme, ils aspiraient à un art plus spirituel».

Depuis un tel opuscule, l'image de l'expressionnisme allemand s'est beaucoup améliorée en France, fort heureusement. Il est entré progressivement dans les définitions des dictionnaires et des encyclopédies. A Paris et ailleurs, bien des œuvres ont pu enfin être vues par un large public à partir des années 60. Appréciations schématiques, approximations, erreurs et carences n'ont pas disparu, mais elles sont compensées aujourd'hui par

quelques ouvrages de référence disponibles en français. Revers de ces progrès, d'autres risques pointent. L'un d'eux, à travers la vogue superficielle de l'expressionnisme, est la banalisation du mot lui-même par une confusion du vocabulaire, notamment dans la critique cinématographique et théâtrale. Ce mot, employé maintenant à tort et à travers, le plus souvent à la place des termes «expressif» et «expressivité», ce qui n'est pas du tout la même chose, tend à perdre sa référence à la révolte sociale et esthétique dans l'Allemagne des années 1905–1920. Vouloir à tout prix, en visant à le réhabiliter ou à l'acclimater ailleurs que dans les pays germaniques, noyer cet art allemand dans l'ensemble des expériences artistiques en Europe à la même époque, est un risque de même nature. Si l'expressionnisme allemand est une variante des avant-gardes internationales du début du siècle, il en est une variante originale. Réduire à un style commun des artistes formés par des cultures et des expériences historiques différentes, ne peut qu'aboutir à un nivellement où disparaît le mouvement qui a enflammé en Allemagne presque toute une génération intellectuelle. Ne surnagent plus que des échanges, des influences. Le Pont? Rien d'autre qu'une succursale du fauvisme.[33] A ce jeu de comparaisons naïves, rares les créateurs les plus originaux qui n'y laisseraient pas des plumes.

Ce qu'ont de moderne ceux qui ont été appelés, en Allemagne, expressionnistes, c'est justement la manière dont ils ont été sensibles à la circulation des idées, au décloisonnement entre les cultures et entre les arts. La manière dont, à partir de circonstances particulières, ils se sont nourris d'éléments qui leur étaient étrangers pour, en les assimilant dans un processus dynamique, rejeter les conventions et chercher leur originalité individuelle.

Notes

1. Jules Huret, *En Allemagne, Rhin et Westphalie*, Paris, Bibliothèque-Charpentier, 1909, p. 313.
2. Jules Huret, *op. cit.*, pp. 483–485.
3. Emil Nolde, *Briefe aus den Jahren 1894–1926*, hg. von Max Sauerlandt, Furche Kunst-Verlag, Berlin, 1927.
4. Daniel-Henry Kahnweiler, *Mes galeries et mes peintres*, entretiens avec Francis Crémieux, préface d'André Fermigier, Idées/Gallimard, Paris, 1982, pp. 26–27: «Ma famille avait évidemment accroché au mur des tableaux, mais ces tableaux étaient de pauvres choses. Je ne sais pas ce que vous dit un nom comme Defregger. Defregger était la grande admiration de feu Hitler ; c'était un personnage qui peignait des Tyroliens. Eh bien, mes parents avaient des peintures un peu dans ce genre-là, des peintures très mauvaises…»
5. Roman traduit en français sous le titre *Le Sujet*.
6. Parus en français juste avant la guerre aux éditions Plon.
7. Hugo von Hofmannsthal, «Die malerische Arbeit unseres Jahrhunderts», compte rendu de l'ouvrage de Richard Muther, *Geschichte der Malerei im neunzehnten Jahrhundert*.
8. Voir ses *Chroniques d'art*. Et pour tout ce qui concerne la Sécession berlinoise, voir l'excellent livre de Peter Paret dans son édition allemande, *Die Berliner Secession, Moderne Kunst und ihre Feinde im Kaiserlichen Deutschland*, Ullstein KunstBuch, Frankfurt a.M./Berlin/Wien, 1983.
9. *Cf.* les Mémoires du Chancelier Bernhard von Bülow, *Denkwürdigkeiten*, Bd. II, p. 378, Berlin, 1931.
10. Guillaume II n'a pas utilisé exactement cette expression dans son discours de 1901, mais celle-ci est passée dans les revues satiriques de l'époque.
11. Voir: Hans Purrmann, catalogue d'exposition, Mayence, 1988.
12. Herwarth Walden, *Der Sturm*, n° 32, 1910, «Die neue Sezession».
13. *Der Sturm*, n° 86, novembre 1911.
14. Voir: Harry Graf Kessler, *Tagebuch eines Weltmannes*, Eine Ausstellung des Deutschen Literaturarchivs im Schiller-National-Museum, Marbach am Neckar, 1988, pp. 133–135, Marbacher Kataloge 43, Herausgegeben von Ulrich Ott, Ausstellung und Katalog Gerhard Schuster und Margot Pehle.
15. Cofondateur de la revue *Pan* en 1896, Julius Meier-Graefe était lié d'amitié avec Max Liebermann, Leo von König, Bruno et Paul Cassirer, mais n'appartenait pas directement à l'entourage de la Sécession berlinoise.
16. *Ein Protest deutscher Künstler*, Mit Einleitung von Carl Vinnen, verlegt bei Eugen Diederichs in Jena 1911. La même année parut l'ouvrage de Thomas Alt, *Die Herabwertung der deutschen Kunst durch die Parteigänger des Impressionismus*, qui allait dans le même sens.
17. *Im Kampf um die Kunst. Die Antwort auf den «Protest deutscher Künstler»*, Piper Verlag, München, 1911. Egalement: Alfred Walter Heymel Hrsg., *Deutsche und französische Kunst*, München, 1911. Et pour l'ensemble de toutes ces polémiques, l'étude de Franz Roh, *Streit um die moderne Kunst*, München, 1962.
18. *Cf.* le récit fait par Erich Heckel à Hans Kinkel, *Das Kunstwerk*, XII, 3, 1958, p. 24. L'idée que le groupe aurait été redevable de son nom à Nietzsche a été suggérée par Wolf-Dieter Dube dans les années 70 et elle été reprise ensuite. On ne voit pas pourquoi le témoignage d'Erich Heckel ne serait pas crédible.
19. Franz Marc, article sur les fauves dans l'*Almanach du Cavalier bleu*.
20. Dans sa préface au catalogue d'exposition *Die Schaffenden* (Publica Verlagsgesellschaft, Berlin, 1984), p. 5, Friedemann Berger écrit que le terme «expressionnisme» a été introduit en France afin de trouver une formule caractérisant le nouvel art de Cézanne, de van Gogh et de Matisse: telle est la fable que l'on trouve dans beaucoup de livres allemands sur l'expressionnisme.
Le premier à employer le mot sous la forme «Expressionismus», disent aussi beaucoup de ces livres, aurait été Paul Cassirer pour parler de Munch. Ensuite seulement, les pages présentant l'exposition de la Sécession à Berlin en 1911 auraient donné pour la première fois par écrit le terme «Expressionisten» pour caractériser les peintres français retenus. L'auteur en serait Lovis Corinth, mais il n'aurait fait que se servir de la présentation des peintres français en question déjà préparée par un Allemand qui fréquentait à Paris l'atelier de Matisse. Toutes ces hypothèses ne sont étayées sérieusement par aucun docu-

ment. Elles sont maintenant répétées à qui mieux mieux dans la plupart des ouvrages consacrés à l'expressionnisme allemand, lesquels ouvrages commencent à se faire nombreux toutes ces dernières années et dont, hélas, les auteurs se copient plus ou moins les uns les autres. Ce qui est prouvé par des textes, en revanche, c'est l'usage du mot à partir de 1911. Et il est alors évident que sous la forme «Expressionismus» il est opposé à «Impressionismus». A ce sujet, *cf.* mes livres *Encyclopédie de l'expressionnisme*, Paris, Somogy, 1978, et *D'une apocalypse à l'autre*, Paris, coll. 10–18, 1976.

21. Hermann Bahr, *Expressionismus,* München, Delphin Verlag, 1916. Le livre a été écrit en 1914.
22. Gustave Huard, *L'Evolution de la bourgeoisie allemande,* Paris, Alcan, 1919, p. 320.
23. Guillaume Apollinaire, chronique de l'*Intransigeant* du 5 mai 1910, dans *Chroniques d'art,* textes réunis avec préface et notes par L.-C. Breunig, p. 137, Paris, Idées/Gallimard, 1981. Et d'autre part annonce de l'exposition des peintres allemands du Café du Dôme à la galerie Flechtheim de Düsseldorf (27 juin au 24 juillet 1914), *Les Soirées de Paris,* 2 juillet 1914. Voir aussi: Ina Maria Brümann, *Apollinaire und die deutsche Avantgarde,* Hamburg, Verlag Dr. R. Krämer, 1988.
24. Teodor de Wyzewa, respectivement *Les Grands peintres de l'Allemagne,* Paris, Firmin-Didot, 1891, p. 174, et *Derrière le front «boche»,* Paris, Librairie académique Perrin et Cie, 1916, p. 69 et pp. 87–88.
25. Paul Westheim, *L'Amour de l'art,* août 1922, pp. 242–245 et Paul Colin, *L'Amour de l'art,* octobre 1920, p. 222.
26. Maurice Barrès, *Mes Cahiers,* tome 14, 1922–1923, Paris, Plon, 1957, p. 153.
27. Emile Waldmann, *La Peinture allemande contemporaine,* Paris, Crès édit., 1930, p. 43 et p. 54.
28. Marcel Brion, *Les Nouvelles littéraires,* 27 août 1932.
29. *Cf.* Manfred Flügge, «Von Bismarck zu Picasso, Ein deutscher Kunsthändler in Paris: Wilhelm Uhde (1874–1947)», *Dokumente,* Heft 6/1988, pp. 485–492.
30. Carl Einstein, «De l'Allemagne», *Action,* n° 9, 1921. Voir aussi le livre de Liliane Meffre, *Carl Einstein et la problématique des avant-gardes dans les arts plastiques,* Berne/Francfort/ New York/Paris, Peter Lang Verlag, 1989.
31. *Cf.* mon livre *Le Nazisme et la culture,* Paris, rééd. Complexe, 1988.
32. Pierre du Colombier, *L'Art allemand,* Paris, Larousse, 1946.
33. *Cf.* H.W. Janson, *Histoire de l'art,* Paris, Ars Mundi édit., 1985, p. 649: «Ce fut en Allemagne que le fauvisme eut la portée la plus durable, surtout parmi les membres de la société appelée *Die Brücke* (Le Pont)…»

Rêve, utopie et apocalypse:
Genèse de la sensibilité expressionniste

Jean-Michel Palmier

«*Nous avons écrit beaucoup de poèmes pleins de couleurs, pleins d'ivresse - Hymnes chantants qu'est-il resté de vous ? Un cri poussé jusqu'à la mort*».

Johannes Robert Becher

La fascination qu'exerce l'expressionnisme ne tient pas seulement à la beauté plastique ou littéraire, à l'étrangeté, à la violence. Mais nul ne saurait rester indifférent face à ce dont elles témoignent: la révolte d'une génération qui, pressentant la fin d'un monde, voulut construire avec ses rêves et ses angoisses – autant qu'avec ses œuvres – cet esprit de l'utopie qu'a célébré Ernst Bloch, les espoirs et les illusions de ceux qui n'avaient souvent qu'une vingtaine d'années en 1914, la certitude que rien ne put leur arracher: au sein de l'horreur du présent, un autre monde est sur le point de naître.

I

L'univers historique où naquit l'expressionnisme a fait l'objet d'analyses minutieuses. Le Reich wilhelminien pouvait se targuer de réussites exemplaires. La fin du XIXe siècle avait vu s'affirmer un processus d'industrialisation sans précédent dont le symbole était non seulement la puissance économique[1], l'accroissement général de la production et de la richesse, mais la transformation d'une capitale, Berlin, dont on raillait jadis l'esprit nouveau riche et provincial, la pauvreté en traditions, la froideur des monuments, à l'image de ses valeurs militaires, en une véritable métropole moderne. L'expansion de Berlin, l'attirance qu'exerçait la ville – s'y établir était le signe d'une ascension sociale réussie – la construction incessante de nouveaux immeubles, l'afflux d'émigrants et d'ouvriers en quête de travail, constituèrent l'un des phénomènes les plus caractéristiques de cette fin de siècle en Allemagne. La stabilité acquise n'était pas seulement économique. La société wilhelminienne, édifice sans failles, reposait sur des principes d'ordre, d'obéissance, de discipline, de sécurité et de dévotion à l'empereur, inculqués dans chaque famille. Plus que les statistiques, une flânerie contemporaine dans l'un des innombrables marchés aux puces de Berlin permet, à travers les vestiges, d'y découvrir d'étonnantes cristallisations – au sens où l'entend Walter Benjamin – qui nous dévoilent des pans entiers de la sensibilité de cette époque.

Albums de famille jaunis, où dans des costumes guindés, des robes de soie noire, défilent les personnages de l'ère wilhelminienne. Cartes postales représentant les membres de la famille impériale. Portraits de Guillaume II en uniforme de parade, les moustaches dressées. Enfants sages déguisés, figés dans des décors *Jugendstil.* Maximes religieuses ou patriotiques décorent les appartements, vantant le sens du devoir, l'ordre ou la noblesse du travail. Assiettes en porcelaine décorée, aux motifs délicats, qui témoignent encore du luxe qui caractérisait cette vie bourgeoise, dans ces appartements immenses, derrière les façades à atlantes. L'immensité de la ville n'avait d'égal que la violence de ses contrastes sociaux. A la richesse de «l'Ouest nouveau» – le quartier du Tiergarten – s'opposait la misère des quartiers prolétaires (Wedding, Kreuzberg) où, dans les cités-casernes, s'entassaient les familles ouvrières.

La solidité de cet édifice wilhelminien n'était pourtant qu'apparente. Les conflits sociaux, les inégalités constituaient une plaie béante. Au kitsch des idéaux proclamés s'ajoutaient l'égoïsme, la mesquinerie et l'esprit le plus étriqué. Le militarisme, le nationalisme exacerbé d'un empereur mégalomane exigeaient un conformisme artistique – que l'on songe seulement au scandale de l'exposition Munch en 1892, à son hostilité à l'égard de l'impressionnisme français, aux démêlés de la Sécession berlinoise avec le directeur de l'Académie – qui mutilait toute création libre. Ressentant l'Empire et ses valeurs comme un véritable carcan, la jeunesse, à la fin du XIXe siècle, vivait cette situation avec un malaise grandissant qu'évoquent de nombreuses œuvres littéraires.

Au moment où s'affirmait la montée du national-socialisme, Walter Benjamin fixa pour l'éternité, avant qu'elles ne s'effacent à jamais, des images de son enfance. *Chronique berlinoise*[2] et *Enfance berlinoise*[3] comptent sans doute parmi les récits les plus poignants d'une jeunesse à Berlin, au début du siècle. Aux notations si profondes sur le style de vie bourgeois, l'atmosphère familiale, la sécurité qui s'en dégage, s'ajoute le

sentiment d'étouffement, symbolisé par la crainte d'être figé en objet, de devenir chose dans un univers de choses.[4] Même si l'on tient compte du processus de «reconstruction matérialiste» qui marque les souvenirs de Benjamin, de l'influence de Proust, l'ambivalence que cet enfant, qui n'avait rien d'un révolté, ressentait à l'égard d'une famille juive parfaitement assimilée, fière d'être devenue berlinoise, de ses formes de vie, est symptomatique de l'époque. Le Tiergarten, quartier cossu où il habitait, lui apparaissait comme un véritable ghetto. L'autre Berlin, celui des ouvriers et des pauvres, des arrières-cours et des usines, il ne l'apercevait que de la loggia où il aimait demeurer car c'était un espace extérieur à l'appartement bourgeois; ou les jours de Noël, quand les enfants des quartiers défavorisés venaient vendre des confiseries dans les quartiers des riches. Alors il comprenait que «l'Ange de Noël» ne passe pas pour tout le monde.

Cette situation, admirablement décrite par Benjamin, suscita chez beaucoup d'autres une véritable révolte. De l'ère wilhelminienne, ils ne retiendront que les symboles les plus honnis. Kurt Pinthus, éditeur de la première anthologie de poèmes expressionnistes *Crépuscule de l'Humanité,* 1920 (*Menschheitsdämmerung*) écrit à propos de sa génération:

«On néglige trop souvent l'Allemagne impériale lorsqu'on examine et qu'on représente l'expressionnisme. Régnait un empereur quasi dictatorial, un mégalomane qui statuait: "Un art qui se met au-dessus des lois et des limites instituées par Moi n'est plus un art". Fonctionnaires et enseignants, la plupart des familles bourgeoises obéissaient aux maximes absolues de ce maître dont le portrait en armes étincelantes, avec l'effrayant casque métallique et la moustache dressée, pesait comme une menace du mur où il était accroché [...]. C'est dans une telle atmosphère, dans le mépris et la répression de tout esprit critique, de tout esprit d'opposition, de progrès que grandirent les poètes expressionnistes allemands».[5]

On ne saurait comprendre la naissance, les formes et les thèmes de l'expressionnisme sans être attentif au fait qu'il naquit d'une sensibilité meurtrie, d'un sentiment de révolte contre un style de vie dominé par des valeurs bourgeoises égoïstes, des idéaux aussi vides que rétrogrades. Avant de s'exprimer dans la peinture et la gravure sur bois, de donner aux poèmes leur atmosphère si particulière, de constituer la thématique d'un nouveau répertoire théâtral, la sensibilité expressionniste fut l'expression d'une volonté de rupture, d'une crise ressentie par une large partie de la jeunesse allemande des grandes villes. En elle s'affirme un double mouvement inhérent à l'expressionnisme: la perception profondément pessimiste de la réalité, sa transformation en éléments visionnaires et pathétiques et l'aspiration vers un monde nouveau, que tous attendaient sans savoir comment il naîtrait. Il existe assurément des analogies formelles entre les toiles expressionnistes allemandes et les autres mouvements de l'avant-garde européenne. Mais dans aucun pays cette révolte n'atteignit une telle violence, car l'Allemagne de Guillaume II, avec ses mutations brutales, ses contradictions sociales, son autoritarisme et ses valeurs n'avait, en Europe, aucun équivalent.

II

L'expressionnisme comme phénomène artistique est difficile à cerner. Avant d'être un style aux visages multiples, qui marqua presque tous les arts, ce fut une sensibilité. Puisant ses racines dans des traditions multiples, aussi bien littéraires que plastiques, il témoigne à la fois d'une hostilité à l'égard de la civilisation industrielle et de la permanence d'une tradition de romantisme anti-capitaliste, très forte en Allemagne depuis l'apogée de la «philosophie de la vie», de Dilthey à Simmel. Le développement des villes, l'industrialisation rapide ont considérablement modifié le visage de l'Allemagne. L'angoisse que tant de poètes et de peintres ressentiront face à Berlin en est le symbole. Ville des villes, Berlin-Baal-Babylone, comme la nommera Alfred Döblin, avec son rythme de vie trépidant, son alternance de quartiers riches et pauvres, symbolisait toutes les contradictions sociales issues de la modernité. Renouant avec l'inspiration d'Emile Verhaeren, l'auteur des *Villes tentaculaires,* prolongeant la critique du *Zarathoustra* de Nietzsche, les expressionnistes – plasticiens ou poètes – opposeront à l'ère industrielle, dont ils prévoyaient les conséquences, une vision souvent apocalyptique de la ville, mais aussi un romantisme de la nature.

Des villes modernes, ils ne retiennent que les symboles les plus angoissants: quartiers pauvres, usines au-dessus desquelles le soleil, couvert de suie selon Verhaeren, ressemble à une «hostie atrocement mordue», canaux sombres et sanglants, morgues, hôpitaux, casernes, asiles de fous et cimetières. «Poètes de la grande ville», comme on les nomma si souvent, ils la contemplent avec fascination et effroi. Tout y devient symbole, énigme, signe de quelque chose d'effrayant, d'une menace à venir. Aux poèmes que Georg Heym et tant d'autres auteurs de cette génération ont consacré à Berlin, correspondent les innombrables scènes de rues représentées par les peintres, kaléidoscopes de visions, souvent d'une rare beauté comme les toiles de Kirchner, avec les femmes, passantes ou prostituées, ou les évocations apocalyptiques de Ludwig Meidner. Divinités maléfi-

ques qui broient les hommes et les âmes, les villes leur apparaissent comme l'incarnation de la technique, à l'égard de laquelle ils nourriront, contrairement aux futuristes et cubo-futuristes, un pessimisme fondamental. Conscients des conflits sociaux et des inégalités, ils se sentent souvent solidaires du prolétariat qui leur inspire admiration et pitié. Bien avant 1914, la crainte que la guerre soit l'issue aux conflits des nationalismes en Europe devient pour eux une obsession. Ils pressentent en elle l'effondrement de leur monde, de leur vie. C'est cette angoisse face à la technique, à sa puissance meurtrière, qui explique en partie l'importance que prendront, chez beaucoup de peintres de la *Brücke* ou du *Blauer Reiter,* les paysages: images paisibles de lacs de Bavière où les corps nus se fondent dans la nature chez Otto Mueller, rues de Murnau, aux couleurs fantastiques, peintes par Kandinsky, nostalgie des paysages de l'Allemagne du Nord chez Nolde et transformation des animaux en symboles presque divins chez Franz Marc.

Au rationalisme de leur époque ils opposent l'élan visionnaire de l'émotion, à l'écrasement de la sensibilité et de l'individu, un pathos de la subjectivité, un culte de l'intuition. Il n'est pas de valeurs qu'ils ne foulent aux pieds. La famille ne leur inspire souvent que mépris. La haine des pères anime cette génération – de J. R. Becher à Georg Heym en passant par Franz Werfel – avant de se transformer, dans le théâtre expressionniste, en exaltation du parricide. Ils se sentent écrasés, cherchent à fuir ou à résister. Comme les monologues des drames de W. Hasenclever, R. Sorge ou A. Bronnen, de larges extraits de la *Lettre au père* de Franz Kafka auraient pu leur tenir lieu de manifeste.[6] Au-delà du père, c'est tout un système d'éducation, d'autoritarisme destiné à inculquer les valeurs sacro-saintes du Reich, à faire naître ce que Heinrich Mann nommait «l'obéissance du cadavre» qu'ils dénoncent.[7]

A la sécheresse, à l'atmosphère étouffante de la famille, ceux qui avaient vingt ans sous Guillaume II opposent le rêve d'une communauté nouvelle, d'un «royaume de la jeunesse». Ils recherchent la marginalité, conscients que leurs idéaux, leurs aspirations ne sauraient être compris que par leur génération. Cette volonté de rupture trouve son équivalent dans l'art avec la formation de «sécessions», de «nouvelles sécessions», de «groupes d'artistes» indépendants et même de véritables communautés de vie. C'est ce dont témoignent le fonctionnement de la *Brücke,* où tout est partagé, mais aussi les premières manifestations de Kandinsky et de ses amis, puis du *Blauer Reiter,* leur séjour à Murnau. On décèle encore la même recherche de formes de vie et d'expressions nouvelles au sein des colonies anarchisantes de

peintres ou d'écrivains qui se forment en Suisse, en Italie, ou dans le Nord de l'Allemagne. C'est contre la culture officielle, les goûts qu'elle imposait, les limites qu'il ne fallait pas enfreindre que se déchaînera la violence de leurs couleurs et de leur graphisme. Refusant un monde fondé sur l'hypocrisie et la négation du corps, ils satureront souvent leurs toiles d'érotisme, images de prostituées chez Kirchner, à moins qu'ils n'exaltent, comme Otto Mueller, la communion du nu et de la nature.

III

La sensibilité expressionniste ne saurait être approchée comme un simple chapitre de l'histoire de l'art, à moins d'en faire un triste objet académique. Elle est souvent inséparable des autres formes de protestation de la jeunesse au tournant du siècle, qui en éclairent les thèmes aussi bien plastiques qu'idéologiques.

Le refus du monde bourgeois et de ses idéaux – c'est-à-dire son absence d'idéal – est un trait dominant de cette révolte. Le choix d'une carrière artistique – pour la plupart, au moment où ils s'y engagèrent, il s'agissait d'une non-carrière – était la consécration de leur refus d'un monde fondé sur le profit, la respectabilité, la rentabilité. L'art – que Gottfried Benn qualifiera, après Nietzsche, de «dernière révolte métaphysique au sein du nihilisme», signifiait le risque et l'aventure, la découverte d'autres formes de vie. Il offrait des possibilités de donner forme au bouillonnement de l'intériorité, de dénoncer ce qui était haïssable, de faire partager des idéaux. D'où le caractère de manifestes que prennent tant de poèmes et de drames expressionnistes. Les gravures de la *Brücke* ne furent nullement conçues pour être accrochées au musée. Elles se voulaient des appels, des tracts invitant la jeunesse allemande à rejoindre symboliquement le groupe. Ceux qui y adhéraient se voulaient un pont vers cet ailleurs qu'ils cherchaient tous.

Avec son exaltation de la nature face aux villes, la recherche d'une «vie pure», comme le voulait Emil Nolde et tous ces peintres qui se fixèrent à Dachau ou Worpswede, l'expressionnisme partageait avec les mouvements d'opposition les plus rétifs à l'ère industrielle – l'ère des villes dans laquelle était entrée l'Allemagne – certaines valeurs communes. L'un des symptômes les plus caractéristiques de la crise de cette époque, de son système de valeurs et d'éducation, fut l'apparition des mouvements de jeunes (la *Jugendbewegung*). On ne saurait assez regretter qu'en dépit du nombre important de futurs écrivains qui y participèrent, nul n'ait songé à nous restituer l'épopée du *Wandervogel* (l'*Oiseau migrateur*). A l'origine, ce ne fut qu'un simple groupe de lycéens qui s'ennuyaient dans un lycée de

Steglitz et qui, avec l'appui de quelques professeurs, décidèrent de fuir la ville et sa tristesse, dans de longues marches en rase campagne. En quelques années, le mouvement prit une telle ampleur que ce sont des «hordes» de jeunes qui bientôt parcourront à pied toute l'Allemagne et même l'Europe. Fuyant les villes, ils partent à la découverte de la nature, se baignent nus dans les lacs, célèbrent les solstices par des feux de camps. Il y a, dans leur amour de la nature, un romantisme qui confine au paganisme. Au nationalisme abstrait, belliqueux, qu'on leur a inculqué ils opposent la joie de découvrir leur patrie, avec ses villages, ses montagnes, ses paysages. Révoltés contre la famille, ils lui opposent l'idée d'une nouvelle communauté, fondée sur l'amitié ou l'amour, une fraternité toute aussi mystique. Dans un monde qui ne croit qu'au progrès, ils ressuscitent les coutumes médiévales et romantiques, défilent avec leurs gigantesques oriflammes, leurs guitares, leurs recueils de chansons du Moyen Age et leurs marionnettes de bois. Etrangers à la politique, ils revendiquent seulement la liberté: «Laissez-nous chanter et être heureux». Ils veulent construire le «Royaume de la jeunesse». Il serait erroné de ne voir dans ce type de révolte qu'une préfiguration de la jeunesse hitlérienne, même si l'idéologie du *Wandervogel* est des plus ambiguës. Tous ces jeunes ont voulu échapper aux structures patriarcales et se retrouvent sous la férule de «Führer» – le terme est couramment utilisé – charismatiques, aux idées souvent confuses et suspectes.[8] La «germanité libre» qu'ils exaltent est teintée de nationalisme mystique. Ils confondent la recherche d'une vie nouvelle avec la réactualisation de l'archaïque. Mais ce qui importe dans leur mouvement c'est le malaise social profond qu'il exprime. Sentimental, romantique, anarchique, il parvint à rallier la jeunesse issue de la petite bourgeoisie ou du prolétariat. Certains membres du *Wandervogel* deviendront plus tard des militants communistes, des exilés antifascistes mais aussi des écrivains nationaux-socialistes et des membres fondateurs de la jeunesse hitlérienne.

La «Jeunesse libre allemande» (*Freideutsche Jugend*), animée par Gustav Wyneken, traduira la même révolte au niveau des étudiants. Ce qu'ils refusent, c'est d'abord l'esprit borné des anciennes corporations. Dans son roman *Der Untertan* (Le sujet de l'empereur) qui, comme son manifeste *Geist und Tat* (Esprit et action), marqua profondément cette génération, Heinrich Mann a tracé un portrait au vitriol de ces étudiants, fiers de leurs uniformes, de leurs chansons, cultivant le nationalisme et l'arrogance, avides de se battre en duel, moins pour défendre leur honneur que pour garder les cicatrices de ces duels, qu'ils arboreront avec fierté toute

leur vie. Les «Etudiants libres» constituaient assurément une élite intellectuelle assez progressiste au sein de l'université. Walter Benjamin milita parmi eux, à Fribourg comme à Berlin. Aux défilés et aux beuveries, ils préfèrent la création de revues – ainsi *Der Anfang* (*Le Commencement*), de forums de discussions où, invitant les écrivains qu'ils admirent, ils s'entretiennent de questions philosophiques, religieuses, politiques, artistiques ou littéraires.

La correspondance de Walter Benjamin tout comme son recueil *Chronique berlinoise* tracent un étonnant portrait de ces «Etudiants libres». A Berlin, ils fréquentent les mêmes cafés que les expressionnistes. Benjamin, le leader des étudiants libres, y fera la connaissance d'Else Lasker-Schüler. Même s'ils se considèrent avec méfiance, tout un réseau de connexions les unit aux milieux où naquit l'expressionnisme. L'ami de Walter Benjamin, Fritz Heinle tentera un rapprochement des étudiants avec le *Wandervogel*. Admirateur de Hölderlin, il écrivait, selon Scholem, des poèmes expressionnistes. Les «étudiants libres» de Berlin admirent le poète Georg Heym, le peintre Ludwig Meidner – qui donnera des cours de dessin à une jeune fille polonaise, future femme d'Ernst Bloch. Parmi les peintres dont ils exposent les œuvres, l'un des premiers fut Karl Schmidt-Rottluff. Leurs publications sont imprimées par l'éditeur de *Die Aktion,* la revue anarchiste de Franz Pfemfert qui, à partir de l'expressionnisme élaborera un véritable activisme. Certains étudiants sont ralliés aux idées de Pfemfert. Benjamin lui-même polémiquera avec l'écrivain expressionniste Kurt Hiller. A Vienne comme à Berlin, on trouve parmi ces sympathisants de G. Wyneken et défenseurs de la «Culture de la jeunesse» les frères Eisler, le futur dramaturge expressionniste Arnolt Bronnen, John Heartfield.

En octobre 1913, tous ces mouvements de jeunes se réuniront sur le «Hohen Meissner», non loin de Kassel, pour célébrer une «Fête de la jeunesse» qui tentait de rassembler toutes leurs organisations. Un grand nombre d'écrivains, d'universitaires y participèrent. On y représenta l'*Iphigénie* de Goethe et le porte-parole des *Wandervögel* déclara de manière sinistrement prophétique que si leur vie n'était pas heureuse, leur mort, du moins, serait héroïque. Mobilisés en 1914, l'idéalisme qui les avait poussé à croire à l'avènement d'un monde nouveau les poussa vers la mort. En novembre, à la bataille de Langemark, ils partirent en chantant à l'assaut des tranchées ennemies et furent tués en quelques instants. Symptômes d'un monde ancien qui s'effondre, alors que le nouveau se cherche désespérément, les œuvres théoriques, littéraires, plastiques qui ont nourri la sensibilité expressionniste et celle de cette génération toute

entière mériteraient elles aussi une étude approfondie. Bien peu connaissaient sans doute les écrits de Georg Simmel, le sociologue berlinois. Mais on trouve pourtant dans son œuvre, dans sa philosophie de la vie, son romantisme anti-capitaliste, sa critique de la modernité, menée par touches impressionnistes qui l'ont souvent fait qualifier de «Bergson allemand» à peu près tous les philosophèmes de leur critique: mélange d'angoisse et de fascination pour la grande ville, pessimisme à l'égard de la technique, critique de l'esprit bourgeois, sentiment que l'art n'est plus possible au sein d'une société mercantile. Ce style de la «Kulturkritik» exercera une influence décisive sur toute l'Allemagne du XIXe siècle jusqu'au début du XXe. Nietzsche, pendant longtemps méprisé par l'université, connut à cette époque une étonnante audience auprès des artistes et des poètes. Ils lurent ses écrits en s'enthousiasmant pour son lyrisme, sa critique de la modernité et de la morale, son aspiration à un bouleversement de toutes les valeurs. De Dostoievski, l'un des auteurs les plus lus en Allemagne jusqu'au début des années 30, ils ont hérité d'une vision sinistre du réel, un sentiment de pitié, une problématique éthique, sans laquelle les écrits de Lukács, Bloch ou Benjamin sont impensables. C'est souvent de Dostoievski qu'est inspiré le culte de la prostituée qui, dans tant de poèmes expressionnistes, s'appelle Sonia, en souvenir de celle qui demande à Raskolnikov de dire à tous: «J'ai tué». Ses romans seront illustrés par de nombreux bois gravés expressionnistes, en particulier ceux d'Erich Heckel. Enthousiasmés par Gerhart Hauptmann, même s'ils combattirent ensuite tout naturalisme, les expressionnistes furent sensibles au pessimisme de sa satire sociale qui montrait l'envers du décor wilhelminien. De Rimbaud et Baudelaire, très tôt admirablement traduits en allemand – la traduction des *Fleurs du Mal* par Stefan George est un chef-d'œuvre – ils ont hérité le sens de la révolte ; d'Emile Verhaeren, un certain pathos humanitaire et l'angoisse de la ville moderne. Il n'est pas un seul de ces thèmes qui ne se retrouve dans la peinture ou la littérature de l'époque.

IV

C'est dans cette constellation d'espoirs, d'angoisses, de pressentiments que prend place la naissance de la peinture et de la gravure expressionnistes. Sans doute, sur le plan de l'histoire de l'art, le style pictural de l'expressionnisme est-il inséparable d'influences très diverses. Si les goûts de l'empereur Guillaume II, d'une platitude assez rare, l'amenèrent à favoriser pêle-mêle le néo-classicisme, le naturalisme le plus mièvre, la peinture de genre, un symbolisme éculé, la fin du XIXe siècle et le début du XXe furent une période de rupture. L'impres-

sionnisme, défendu à Berlin par Max Liebermann et la Sécession berlinoise, contribua largement à cette ouverture vers les courants étrangers, en dépit de l'interdiction officielle de faire entrer les toiles impressionnistes françaises dans les musées berlinois.

Avec ses marchands de tableaux, tels Bruno et Paul Cassirer, ses galeries, Berlin – qui attira très tôt de nombreux peintres, que l'on songe seulement à Munch qui y séjourna, avec Strindberg, et y exécuta des décors de théâtre – était avec Munich, l'un des plus grands centres artistiques du début du siècle. Les expositions qui y furent montées familiarisèrent tout un public avec les nouvelles tendances de l'art en Europe. Les œuvres qui marquèrent ceux que l'on qualifiera ensuite d'expressionnistes, avaient en commun de rompre avec l'impressionnisme et le naturalisme. Munch, dont la toile *Le Cri* fut pour cette génération un symbole, et qu'on a pu qualifier de premier «drame expressionniste», les séduisait par son esprit visionnaire, son pessimisme, son obsession de la mort et de la vie. Ils furent profondément marqués par ses gravures sur bois, même si les artistes de la *Brücke* refuseront souvent toute comparaison entre ses œuvres et leurs productions. Chez van Gogh, ils furent sensibles à la violence des couleurs, à la perception hallucinée du réel. Gauguin les attira par son retour au primitivisme, tout comme l'art océanien et africain, par la simplicité, l'abstraction de ses formes, exercera sur eux une influence décisive. Mais il faudrait aussi citer Grünewald, le Greco, l'art gothique – en particulier ses apocalypses – réhabilité par W. Worringer et même le *Jugendstil*.

En même temps que s'affirmait le retour à la nature, la fuite hors des villes, le goût pour la bohème s'intensifiait. On ne saurait imaginer sans elle les débuts de l'expressionnisme. Le mélange de pauvreté et de liberté complète qui la caractérise n'est pas un phénomène nouveau. Mais ce qui surprend, en ce début du siècle, c'est l'ampleur qu'il prit en Allemagne, principalement à Berlin et à Munich. Ce n'est pas simplement une minorité d'artistes en rupture avec la bourgeoisie qui revendique cette vie de bohème, mais toute une jeune intelligentsia qui affirme sa volonté, souvent délibérée, de ne pas s'intégrer à la société. En choisissant l'art, ils s'éloignent définitivement de leur milieu social, rompent avec leurs traditions, affirment leur mépris du profit, de la rentabilité et cherchent à donner forme à leurs rêves. La violence de cette rupture est à peu près unique. La plupart de ceux qui composaient la bohème des cafés étaient issus de milieux aisés. Destinés à entrer dans le monde des affaires, après parfois une ou deux tentatives, ils refuseront définitivement l'exercice d'une profession bourgeoise, se sentant aussi malheureux que

Kafka et Werfel dans leurs compagnies d'assurances ou de commerce, que Trakl dans sa pharmacie.

Les cafés de Berlin – le *Romanisches Café* en particulier – ou ceux de Schwabing, à Munich, devinrent alors de véritables refuges où se pressait une foule d'intellectuels célèbres ou inconnus, de vrais poètes et de littérateurs sans valeur, de peintres d'avant-garde et d'amateurs dénués de talent qui deviendront célèbres ou resteront à jamais inconnus. Pour beaucoup, la bohème n'était pas simplement l'envers de la vie d'artiste: on se tournait vers l'art pour y appartenir. Comme la loggia qu'évoque Walter Benjamin, l'importance de la bohème tient au fait qu'elle se situe en dehors de l'existence bourgeoise, représente à la fois un seuil et un espace inhabitable. Dès le début du siècle, autour de la Kaiser-Wilhelm-Gedächt-nis-Kirche se rencontreront certains de ceux qui deviendront les plus grands écrivains de l'Allemagne des années 20–30, de futurs metteurs en scène de génie, des acteurs qui feront la gloire du théâtre et du cinéma allemand. Else Lasker-Schüler, petite fille de rabbin, maîtresse de Gottfried Benn et de Herwarth Walden, le fondateur du *Sturm*, amie de Karl Kraus, de Franz Marc et de Georg Trakl y promène sa tristesse et ses rêves d'amour, confondant Berlin et Jérusalem, se donnant à elle-même et à ses amis des noms mythologiques. Avec ses robes orientales, ses bijoux de pacotille, elle fait scandale. Figure aussi emblématique que fantomatique, elle dort sur les bancs des gares, dans des caves, collectionne les jouets et écrit de magnifiques poèmes. Son recueil *Mein Herz* (Mon cœur) demeure l'un des témoignages les plus émouvants sur la vie de cette bohème berlinoise. Dès le début du siècle, à Munich comme à Berlin, il existe des rapports étroits entre les peintres et les écrivains – qui se concrétiseront par la suite dans ces étonnants bois gravés expressionnistes qui illustreront aussi bien des poèmes que des romans de Dostoievski.

A Munich, cette vie de bohème prend des formes encore plus échevelées. Stefan George, Alfred Schuler, Ludwig Klages, personnalités charismatiques, possèdent leurs cercles de disciples presque fanatiques. Ils organisent de véritables fêtes, se déguisent en personnages antiques et le climat d'homosexualité qui règne autour de George – il tenta en vain de séduire le jeune Hugo von Hofmannsthal – est connu de tous. Le cercle de George – le *Kreis* – a suscité une multitude de groupes, qui rassemblent peintres, poètes et écrivains qui n'ont souvent en commun que la révolte contre les formes de vie bourgeoises et la passion pour l'art. Franz Hessel, Leonhard Frank nous ont laissé d'étonnants portraits de ces cafés où l'on discute des premières toiles expressionnistes – la plupart de ces peintres de Munich ont suivi les cours à l'atelier d'Anton Azbé –, des poèmes de Stefan George, de l'«éros cosmogonique» de Klages, de Nietzsche, de Verhaeren, de Freud. On parle d'art, de psychanalyse, de religion, d'amour ou d'anarchisme. L'un des personnages les plus étranges de cet univers de la bohème – berlinoise ou munichoise – fut sans doute le psychanalyste génial, mais toxicomane et schizophrène, Otto Gross, véritable théoricien de la «lutte contre les pères», du renversement des valeurs bourgeoises, qui sera retrouvé à moitié mort de froid et de faim, dans une rue de Berlin, en 1920. Proche de la revue expressionniste de Franz Pfemfert, *Die Aktion,* transformé en personnage de roman par Leonhard Frank, Max Brod et Franz Werfel, il a aussi sa place dans le mouvement, non seulement par l'influence qu'il a exercée sur cette bohème des cafés, mais parce que ses écrits théoriques sont marqués par un grand nombre de thèmes caractéristiques de l'expressionnisme.

Tous ces visages sont morts. Il ne reste que leurs œuvres. On les contemple, on les lit toujours avec émotion. Mais on ne peut réellement les comprendre que si l'on y décèle le poids de tristesse, de révolte, d'espoir et d'illusions qui les fit naître. Bien peu de choses unit les théories esthétiques et les œuvres de la *Brücke* et du *Blauer Reiter*. Elles furent avant tout des expressions parallèles d'une volonté de rupture. La gravure sur bois, avec ses contrastes violents, sa simplification des formes, son pathétisme constitua un moyen privilégié de concrétiser cet élan visionnaire qui animait les jeunes peintres de Dresde. Les couleurs coupaient comme des éclats. Les immenses chevaux bleus que peignait Franz Marc étaient le symbole du divin, de cet ailleurs qu'évoque énigmatiquement Trakl dans ses poèmes, le «crépuscule bleuissant» vers lequel se dirige le Blême Etranger.

La pathétisme de cette vision avait une telle force, avec son mélange de désespoir et d'utopie, de haine de la réalité et d'aspiration vers un autre monde, qu'il a imprégné tous les arts. L'idée d'une correspondance entre les arts dominera l'Allemagne des années 20. Difficile à théoriser, elle n'en existe pas moins. Le mot «expressionniste» est plus important que celui de peintre, poète ou sculpteur. Les formes artistiques sont autant de moyens pour exprimer ces constellations de thèmes par des moyens différents. D'où l'étonnante unité de ce mouvement, à travers la diversité des œuvres et en dépit de l'isolement des personnalités ou des groupes qui s'y rattachent.

Georg Trakl, le plus grand poète avec Gottfried Benn, de toute cette génération était passionné par la peinture. Il fut l'ami de Kokoschka, d'abord plus célèbre comme auteur dramatique que comme peintre. Ernst Barlach est aussi important, au sein de l'expressionnisme, par ses gravures, ses sculptures que par ses drames insolites. Carl

Einstein, auteur expressionniste et dadaïste deviendra l'un des premiers historiens du cubisme. Schönberg, dont le *Pierrot lunaire* garde la trace des cabarets de l'époque, avant d'exprimer dans la musique un univers de dissonances qui trouve son équivalent dans les couleurs de la peinture, peignit des toiles. Kandinsky, avec la *Sonorité jaune*, a écrit aussi pour le théâtre, Alfred Kubin fut écrivain et dessinateur. Bien avant les expériences du Bauhaus, de sa volonté de traduire un thème à travers plusieurs arts, les soirées du *Sturm* associaient théâtre, peinture et poésie. Si l'on tient compte des poèmes expressionnistes illustrés par des bois gravés, mis en musique par des compositeurs d'avant-garde, comment ne pas être sensible à ces correspondances entre les différentes formes d'art de l'époque qu'Ernst Bloch fut sans doute l'un des premiers à mettre en évidence dans sa magnifique fresque métaphysico-théologico-politique, *L'Esprit de l'Utopie,* lorsqu'il y cherchait la musique du temps futur, le non-encore-advenu de l'instant présent, c'est-à-dire le miroir des espoirs et des angoisses de sa génération ? Le style expressionniste ne fut jamais unitaire ni dans la peinture, ni dans la gravure, encore moins dans le théâtre ou la poésie. Il les utilisa néanmoins comme autant de moyens pour traduire sa *Stimmung.*

La peinture expressionniste, même lorsqu'elle sera exposée dans les musées, rassemblée par des collectionneurs, continuera de féconder l'art allemand. La sensibilité qui se mêle à l'encre des gravures, c'est celle-là même que l'on retrouve dans l'anthologie, publiée en 1920, chez Rowohlt, par Kurt Pinthus, sous le titre symbolique de *Crépuscule de l'humanité.* Ceux dont les poèmes figuraient dans cette anthologie ne se connaissaient souvent pas entre eux. Mais Pinthus, qui découvrit leurs œuvres au hasard de ses lectures, fut frappé par la symphonie crépusculaire qu'ils chantaient.

L'ébranlement, les cris, l'éveil du cœur, la révolte, l'amour des autres, l'attente de ce qui doit venir, la haine de ce qui est, en constituent les thèmes lancinants. Ignorés souvent par la critique officielle – tout autant que les peintres – publiant dans des revues souvent peu connues, c'est, comme les artistes de la *Brücke* ou les auteurs de l'*Almanach du Blauer Reiter,* vers la jeunesse qu'ils se tournaient – ceux qui avaient tout juste vingt ans en 1914. Beaucoup d'auteurs expressionnistes lurent leurs poèmes devant des cercles d'étudiants, aux soirées du *Sturm,* au *Cabaret néopathétique* de l'anarchiste Kurt Hiller. Et ce pathos, ce «nouveau pathos», ces pauvres rêves qu'ils revendiquaient et que raillera Brecht, dans ses premières pièces, ils les emportèrent dans les tranchées et moururent avec eux comme en témoignent les admirables *Lettres du front,* de Franz Marc, les derniers messages d'Ernst Stadler ou de Reinhardt Sorge. Seule la forme éblouissante, sa dureté, sa saturation d'images, ses inventions verbales a survécu. C'est ce qui nous fait admirer toujours les poèmes de Gottfried Benn et de Georg Trakl, alors que la sensibilité d'un Franz Werfel, pourtant si célèbre à l'époque et admiré de Kafka lui-même, ne nous touche plus.

Le théâtre expressionniste exprimera avec sa violence scénique, l'étrangeté de ses décors, ses monologues exaltés, la même rupture et la même invention – sans laquelle on imagine à peine le *Baal* de Brecht. La beauté de la langue de ce théâtre renoue avec celle de Büchner, sa soif de macabre avec les pièces de Strindberg, auquel les auteurs expressionnistes emprunteront aussi bien la structure du drame à stations, l'anonymat des personnages, le macabre, l'anti-naturalisme, l'importance donnée à l'acteur et à la lumière. La révolte contre les valeurs bourgeoises, le théâtre expressionniste la doit souvent à Frank Wedekind, l'auteur de *Lulu,* de l'*Eveil du printemps,* le premier porte-parole de la «culture de la jeunesse», qui fit de la glorification de l'amour, des forces de la vie – notamment dans sa *Kindertragödie,* avec la métaphore du printemps et de la puberté – une mise en question radicale de la morale et de l'hypocrisie de son temps. Les auteurs expressionnistes sont les héritiers de sa révolte antibourgeoise, de son esthétique, mais surtout de son langage si insolite.

Ecrits pour certains avant 1914, ces drames – véritables pièces-programmes – ne connurent véritablement de succès que dans les premières mises en scène qu'en donna Max Reinhardt à Berlin, surtout après la guerre... L'amalgame de Reinhardt à l'expressionnisme est un contre-sens radical. Génie de la mise en scène, il bouleversa le théâtre allemand par ses innovations techniques, qu'il s'agisse de l'usage de la scène tournante, des effets de lumière féériques, des décors. L'expressionnisme, auquel il n'adhéra jamais, quant à son contenu, fut pour lui un moyen d'éliminer le naturalisme du théâtre allemand. Il était conscient que c'était sa sensibilité, ses formes artistiques qui correspondaient à un nouveau public. En créant ces décors de lumière, formés d'ombres gigantesques obtenues par l'éclairage brutal d'un objet à la base, à l'occasion de la mise en scène du *Mendiant* de Reinhardt Sorge, il retrouvait l'étonnant impact de la gravure sur bois, de ses contrastes et préparait le chemin au cinéma expressionniste. Il fut d'ailleurs l'un des premiers à utiliser les peintres qui se rattachaient à l'expressionnisme comme décorateurs de théâtre.

Quant au contenu même des drames, il prolonge et illustre la double inspiration qui constitue le cœur même de l'expressionnisme. L'horreur du réel éclate à travers

les paysages macabres (cimetières, champs de bataille) et les scènes crépusculaires. La haine des conventions sociales, des valeurs traditionnelles, de l'autorité, culmine dans l'exaltation de la lutte contre les pères, la glorification du parricide – thème de plusieurs drames. L'aspiration vers un homme nouveau constitue la trame du drame à stations, de son calvaire, où le héros – soldat nationaliste ou petit bourgeois – se transforme en pacifiste, en révolutionnaire. Avec son cœur flamboyant dessiné sur sa poitrine, l'acteur s'efforce de montrer le chemin vers une autre humanité. Si la guerre de 1914 a radicalisé tous ces thèmes, certains étaient présents déjà dans les premières œuvres et les premiers poèmes. C'est là sans doute le paradoxe de l'expressionnisme, de son étrange sensibilité: la permanence d'un paysage à peu près unique, d'un pathos difficile à cerner, d'une révolte multiforme, d'un élan visionnaire d'une rare beauté qui, tel une traînée de feu, embrasera tous les arts, brisant toutes les formes, en créant toujours de nouvelles, sans qu'ils s'ancrent jamais vraiment dans la réalité.

C'est moribond que l'expressionnisme devint célèbre. Lorsqu'au début des années 20 les regards se tournèrent vers lui, son inspiration la plus vive était déjà morte. On ne reste pas éternellement adolescent. Bien des courants qui se voulaient plus radicaux, débarrassés de toute illusion, – du dadaïsme à la Nouvelle Objectivité – s'édifieront sur ses ruines. Pourtant, alors que l'on ne cessait de s'interroger sur les circonstances de sa mort, l'irruption de formes nouvelles, de cassures, de dissonances, de contrastes, de thèmes, de visions qu'il avait apportés, comme dans un tourbillon, continuaient à vivre, comme un foyer incandescent sous les cendres. La peinture et la gravure expressionnistes furent plus qu'un mouvement parmi tous ceux qui marquèrent le début du siècle. Elles ont non seulement bouleversé toutes les formes plastiques, mais aussi quelque chose de fondamental dans le rapport de l'art et de la vie. C'est en étant attentif à la violence des couleurs, au pathétisme des gravures, à la tristesse, à la beauté apocalyptique des poèmes, que l'on perçoit tout ce qui unit ces œuvres entre elles.

Cette communauté d'aspirations idéalistes, confuses, mériterait d'être mise en relief à travers toutes les formes que l'expressionnisme a influencées. Si le mouvement lui-même est étroitement circonscrit dans le temps – il naît moins d'une dizaine d'années avant la guerre de 1914 et meurt au début des années 20 – on n'en finirait pas d'énumérer tout ce que, souterrainement, il a marqué. La gravure sur bois, popularisée par la Brücke, fut à l'origine de son renouveau en Allemagne jusque dans les années 30. Sans elle on ne pourrait imaginer l'œuvre de Käthe Kollwitz. Son style a influencé les décors de théâtre et de films. Le nom de «films expressionnistes» qui désigne certains films muets du début des années 20, contrairement à une tradition largement répandue qui donne à ce terme une extension dénuée de tout fondement, désigne essentiellement des œuvres tournées dans des décors peints par des peintres expressionnistes. Ce fut le cas en particulier du Cabinet du Docteur Caligari de Robert Wiene[9], où l'écran est véritablement conçu sur le modèle d'une gravure, avec des décors réalisés par des peintres proches du Sturm. Gottfried Benn et Georg Trakl, figures emblématiques de la poésie expressionniste, demeurent aujourd'hui encore deux des plus grands poètes de langue allemande. L'influence de l'expressionnisme subsistera chez Döblin jusque dans son roman Berlin Alexanderplatz. Si les liens entre l'expressionnisme pictural, littéraire et la musique ne peuvent être évoqués ici, on ne saurait trop insister sur l'apport de l'expressionnisme à la danse moderne. A travers Rudolf von Laban et Mary Wigman, l'Ausdruckstanz transforme le corps en instrument de création et d'expérimentation permanentes. Il s'agit de traduire à travers lui l'intériorité la plus angoissée. L'analyse de tout ce qui unit une personnalité comme Wigman à l'expressionnisme dans son ensemble, à la révolte qui s'exprima dans les autres arts, permettrait d'élucider quelques-unes de ces interactions essentielles qui existèrent, au niveau de l'expressionnisme, entre l'univers des images et celui des gestes, des couleurs et des mots, d'y retrouver des formes de révoltes et de ruptures similaires, marquées par la même violence et parfois la même ambiguïté.

Toutes ces figures, en apparence si éloignées, sont étonnamment proches. A Dresde, Wigman fut introduite dans le milieu artistique par l'intermédiaire de Will Grohmann, critique d'art que fréquentèrent aussi Klee, Kandinsky, Kirchner. C'est à l'école de Wigman que Kirchner fit ses études sur les danseuses – il exécutera d'ailleurs plusieurs lithographies de Wigman – et Emil Nolde, lié d'amitié avec Wigman, consacrera aussi à la danse plusieurs œuvres visionnaires.

Ces constellations de thèmes, de rencontres, de liens étranges entre des sensibilités si différentes ne sont assurément pas fortuites. Une analyse esthétique et sociologique minutieuse permettrait de retrouver dans les œuvres expressionnistes l'origine des composantes de sa sensibilité. Monde de rêves, d'angoisses, d'espoirs que fit naître une époque qui s'ouvrait sur l'abîme et que seule une approche pluridisciplinaire pourrait restituer. Ils sont là, présents dans chaque gravure, dans chaque toile, dans chaque poème et dans chaque drame. La langue qu'ils parlent est devenue pour nous difficile à déchiffrer. Ce sont des hiéroglyphes du temps,

des témoignages d'une génération qui nous émeut, même si nous ne la comprenons plus vraiment: celle qui, entre deux hécatombes, rêva, selon Ernst Bloch, de réconcilier Karl Marx, l'Apocalypse et la mort.

Notes

1. *Cf.* en particulier Dieter et Ruth Glatzer: *Berliner Leben 1900 – 1914,* Berlin, 1986; Annemarie Lange: *Das wilhelminische Berlin,* Berlin, 1984; *Berlin um 1900* (catalogue d'exposition, Akademie der Künste, Berlin, 1984).
2. In *Ecrits autobiographiques,* Christian Bourgois, 1990.
3. In *Sens Unique,* Maurice Nadeau, 1978.
4. *Enfance berlinoise* comme *Sens Unique* donnent d'admirables évocations du mobilier du XIXe siècle, de la sécurité étouffante des appartements berlinois où même la mort semblait ne pouvoir pénétrer.
5. Kurt Pinthus, *Souvenirs des débuts de l'expressionnisme* in *L'expressionnisme et le théâtre européen,* p. 23 (Editions du CNRS 1971).
6. W. Hasenclever dans *Le Fils,* R. Sorge dans *Le Mendiant,* A. Bronnen dans *Parricide* évoquent pareillement les fils écrasés par les pères. L'interprétation que donna Ernst Deutsch, ami de Kafka, du personnage du fils dans le drame de Hasenclever en 1914 pourrait illustrer certains passages de la *Lettre au père* ou de la *Métamorphose* de Kafka. Elle inspira sans doute la photographie qu'Anton Joseph Trčka fit d'Egon Schiele la même année: les bras, tordus de manière insolite, évoquent la position implorante et dérisoire qu'immortalisa Ernst Deutsch.
7. Ce thème reviendra de manière obsédante chez l'écrivain expressionniste et pacifiste Leonhard Frank. Son autobiographie *A gauche, à la place du cœur* (PUG, 1992) décrit longuement la brutalité du système d'éducation wilhelminien, les humiliations innombrables qu'il faisait subir aux élèves. Plusieurs de ses romans ont pour thème le meurtre d'instituteur par un enfant qu'il a humilié.
8. Certains théoriciens du *Wandervogel* étaient connus pour leur antisémitisme et leur homophilie.
9. Parmi les autres rares films expressionnistes qui existent, citons: *De L'aube à minuit* de Karlheinz Martin, *Le Montreur d'ombres* d'A. Robison, *Le Cabinet des figures de cire* de Paul Leni. Nous avons tenté une analyse de ces films in *L'Expressionnisme et les arts,* vol. 2, Payot, 1980.

La réception de l'expressionnisme en Allemagne

Mario-Andreas von Lüttichau

Il n'est guère d'autre courant artistique au XXe siècle dont la réception ait autant oscillé, de décennie en décennie, de l'enthousiasme à la condamnation, du rejet total, voire de la destruction physique, à la glorification absolue. Les sentiments que cet art a suscités sont extrêmes, comme est diversifiée son image même. En effet, le terme «expressionnisme» a été, et est encore, appliqué aussi bien aux fauves, aux membres de la *Brücke,* aux artistes de la mouvance du *Blaue Reiter,* qu'à de nombreux peintres qui suivirent leur voie plutôt en solitaires, comme Paula Modersohn-Becker, Oskar Kokoschka, Christian Rohlfs, Emil Nolde, Max Beckmann, ou encore Otto Dix, George Grosz, Conrad Felixmüller ou Rudolf Schlichter...

Au lendemain de la Seconde Guerre mondiale, quatre artistes furent qualifiés de néo-expressionnistes: Karl Otto Götz, Otto Greis, Heinz Kreutz et Bernhard Schultze. Cette étiquette, qu'ils n'avaient pas revendiquée mais qui leur fut spontanément attribuée par un journaliste, visait davantage à souligner le renouvellement intellectuel et stylistique de leur langage pictural qu'une relation intentionnelle avec la période antérieure à 1933. La peinture de ces quatre artistes, de ce *Quadrige,* réunissait divers éléments allant de l'abstraction expressive ou du tachisme de l'Ecole de Paris, à l'art informel allemand.[1] Au début des années soixante, des artistes de Berlin exposés à la galerie Grossgörschen, rompant radicalement avec l'abstraction devenue «langue universelle», revinrent au point de départ, à l'orée du XXe siècle. Les critiques inventèrent alors, pour décrire leur peinture, les termes de «nouveaux fauves», «néo-véhéments», «néo-expressifs», «néo-expressionnistes».[2]

I

Selon Fritz Schmalenbach, le terme d'expressionnisme a été consacré par la XXIIe exposition de la Sécession berlinoise de 1911. Marquet, Puy, Vlaminck, Manguin, van Dongen, Derain, Picasso, etc., y sont présentés sous l'étiquette «Expressionnistes».[3] Par la suite, et en Alle-magne particulièrement, ce terme passera dans l'usage pour désigner le contraire de l'impressionnisme. Un vaste champ d'application sera peu à peu attribué à cette notion extrêmement complexe destinée à l'origine à caractériser un style précis, et cela conduira à bien des malentendus en histoire de l'art.[4]

Dès 1912, Carl Einstein perçoit dans la nature de l'expressionnisme une «façon de sentir et de penser dont le principe [est] la révolte».[5] L'exigence d'une transformation fondamentale des présupposés esthétiques nourrit un conflit de générations, tant au sein de la Sécession berlinoise qu'au sein des autres associations d'artistes. Les contradictions entre l'ancien et le nouveau éclatent et conduisent au rejet de toute forme d'autorité. En art, cette autorité est tout particulièrement représentée par les académies, incarnation de l'enseignement traditionnel. A Berlin, la première explosion se produit en 1910, lors d'une réunion du jury de l'exposition du printemps de la Sécession: se heurtant au refus d'exposer leurs œuvres, vingt-sept artistes, dont Emil Nolde et les membres de la *Brücke,* annoncent leur départ. Sous la direction de Hermann Max Pechstein, ils forment la Nouvelle Sécession.[6]

La rupture avec le milieu bourgeois, la décision romantique de mener une vie de bohème, une existence libre et non conventionnelle, remplie d'énergie combative, jouent un rôle prédominant dans la motivation de ces artistes rebelles qui allaient bouleverser les thèmes et les modes de composition en peinture. Ludwig Coellen a souligné en 1912, dans la préface à son étude *Die neue Malerei,* que «ces peintres qui établissaient des programmes et se nommaient expressionnistes, cubistes, futuristes», s'opposaient «en toute conscience et de façon marquée»[7] à l'impressionnisme. Max Liebermann, forte personnalité et «institution» en soi, ne se laissa pas déconcerter par cette atmosphère de rupture. A la veille de la Première Guerre mondiale, il ne craignait pas d'affirmer: «Je suis suffisamment sûr de moi pour croire que chez les futuristes et les expressionnistes, il n'y a que le titre qui soit bon».[8]

Selon les expressionnistes, la forme idéale de l'objet se dissolvait pour se changer en totalité dynamique, la couleur n'étant plus que le moyen de rendre l'espace et le sujet du tableau. En fait, la dimension sauvage, le caractère difforme, érotique, vitaliste de ces œuvres participent d'une volonté de confrontation délibérément calculée avec les traditionalistes, et sans doute avec les spectateurs non préparés qui jugeaient cette peinture primitive, voire simpliste, en particulier avant la Première Guerre mondiale. L'étude des cultures dites «primitives», l'art des fous ou l'art naïf renvoyaient à un langage pictural encore peu pris en compte, qui ouvrait à des canons formels plus radicaux : la dissonance et, parfois, la réduction agressive succèdent à la concentration et à la suraccentuation. Les artistes réagissaient instinctivement, mus par une passion spontanée, «pour donner, par la transformation exagérée des formes naturelles, [une] expression intensifiée à un sentiment».[9]

II

L'expressionnisme fut un mouvement complexe, qu'on ne peut pas ramener, ni identifier à une impulsion fondamentale unique. Cela explique la diversité des résultats esthétiques, d'autant que les expérimentations formelles, les thèmes, se modifièrent entre l'avant et l'après-guerre.
La thématique, et par là le style de l'expressionnisme, ont été considérablement modifiés par la guerre : l'excessif, l'extatique, le sanguinolent prennent davantage d'importance, deviennent l'expression d'une sensibilité spécifiquement allemande. Paul Fechter se réjouissait en 1914 que par l'expressionnisme, «l'âme» soit revenue dans la peinture.[10]
Il n'empêche qu'au milieu des années vingt, l'expressionnisme fut critiqué pour avoir exacerbé jusqu'au «cliché» «les sentiments humains» et que les progressistes rationalistes se tournèrent vers un art «constructif», vers ce qu'on a appelé la *Neue Sachlichkeit* (Nouvelle Objectivité).
Le livre de Franz Roh paru en 1925, *Nach-Expressionismus – Magischer Realismus. Probleme der neuesten europäischen Malerei* (Post-expressionnisme – Réalisme magique. Problèmes de la peinture européenne actuelle) est le premier à prendre en compte le passage de l'expressionnisme à la Nouvelle Objectivité. L'intitulé indique déjà à l'évidence une recherche de définition : le renouveau stylistique nécessitait une description à partir de ce qui était en train de devenir caduc. Se référant au style du XIXe siècle et se fondant sur la précision des sujets et des moyens plastiques, l'expressionnisme, dans sa radicalité révolutionnaire originelle, a tout d'abord

été vidé de son contenu émotionnel, et de tout élan intérieur.
L'intérêt porté à cette Nouvelle Objectivité aida les modernistes à dépasser l'expressionnisme et, en même temps, à reconnaître l'expressionnisme classique d'avant 1914, à élargir son influence. La première génération, les pères du mouvement, semble s'être assagie. Dès le début des années vingt, ils ont été nommés professeurs dans les principales académies d'art: Oskar Kokoschka à Dresde en 1919, Otto Mueller et Oskar Moll à Breslau en 1919, Heinrich Nauen et Heinrich Campendonk à Düsseldorf, Hermann Max Pechstein à Berlin en 1923, Max Beckmann au Städel de Francfort-sur-le-Main en 1925. Sans oublier la prise en main de l'Ecole grand-ducale des arts libres et appliqués de Weimar par Walter Gropius, qui débaptise cette institution en lui donnant le nom de Bauhaus et réussit à engager des artistes comme Lyonel Feininger et Georg Muche, puis en 1920 Paul Klee, et en 1923 Wassily Kandinsky. L'appréciation de leurs œuvres, liée à la reconnaissance sociale, se traduit évidemment par plusieurs premières expositions individuelles dans des musées et la multiplication des achats par ceux-ci.

III

L'aspiration à une société nouvelle, consécutive aux déceptions de la Première Guerre mondiale, modifie les objectifs de nombreux artistes, en particulier ceux que l'on désigne généralement aujourd'hui comme appartenant à la deuxième génération.[11] Les œuvres de ces derniers se différencient, sur le plan thématique, par l'engagement politique et social. Des membres de nouvelles associations d'artistes – comme le Groupe Novembre fondé à Berlin en 1918, ou le groupe Sécession de Dresde en 1919 –, libérés de la censure impériale, élaborent au début des années vingt un style pictural fondé sur les différents courants, les tendances fondamentales du cubisme, du futurisme et de l'expressionnisme; ils créent, en rapport avec d'autres courants d'avant-garde comme le constructivisme, une variante de l'expressionnisme abstrait. De nouvelles revues comme *Die Aktion* (L'action), *Der Antrieb* (L'élan), *Das Kunstblatt* (La revue de l'art), ou des revues qui, dès avant la guerre, avaient été les porte-parole efficaces du mouvement – comme *Der Sturm* (La tempête) de Herwarth Walden –, proposent de nouvelles formes d'expression individuelle, des idées nouvelles et des manifestes.
De nouvelles galeries exposent les jeunes artistes, éditent leurs œuvres, qu'il s'agisse de livres ou de recueils de gravures. Le principe est celui dont se réclamait Franz Marc en 1911 : «Nous ne nous fatiguerons pas de le dire, pas plus que nous ne nous lasserons d'exprimer des idées

neuves et de montrer des œuvres nouvelles, et ce jusqu'à ce que vienne le jour où nous rencontrerons nos idées sur les routes».[12]

IV

Les directeurs de galerie prirent une part importante dans l'introduction de l'avant-garde, d'abord dans les salons bourgeois puis dans les musées. La galerie Arnold de Dresde, dirigée par Ludwig Gutbier, s'engagea par exemple en faveur de la *Brücke*. La Moderne Galerie de Heinrich Thannhauser, à Munich, exposa les œuvres de la Nouvelle Association des artistes munichois, puis celles du *Blaue Reiter*. Paul Cassirer, exerçant la double fonction de secrétaire de la Sécession berlinoise (pendant de longues années) et de directeur d'une galerie (le *Kunstsalon*), a soutenu par sa politique influente d'expositions la percée des modernes: de la première exposition van Gogh en Allemagne, durant l'hiver 1901–1902, à la première présentation du jeune Kokoschka en 1910. Sans oublier Herwarth Walden – dont la galerie Der Sturm devint le centre du mouvement expressionniste –, ni Alfred Flechtheim, Ludwig Schames, Wolfgang Gurlitt, Ferdinand Möller, Günther Franke, J.B. Neumann, et bien d'autres encore.

Les grandes expositions pionnières d'art contemporain d'avant la Première Guerre mondiale sont essentiellement dues à des initiatives de directeurs de galerie engagés ou d'associations qui travaillent dans le sens du progrès. Chacun d'eux a œuvré de façon déterminante en faveur de l'art moderne, et diffusé les idées des artistes en organisant des expositions individuelles ou des expositions itinérantes de groupe à travers l'Allemagne. Il en a été de même en ce qui concerne les expositions internationales, comme le *Sonderbund* de 1912 à Cologne et le Premier Salon d'automne allemand *(Erster deutscher Herbstsalon)* de 1913 à Berlin; ces manifestations ne furent pas organisées par des musées mais respectivement par un juriste et historien d'art de Barmen, Richard Reiche, et un directeur de galerie, Herwarth Walden.

Les exigences intellectuelles de ces expositions progressistes ont été largement ignorées du public, d'autant que les critiques les passaient sous silence s'ils ne les accablaient pas d'articles injurieux. Le Salon d'automne de Berlin est un exemple caractéristique. Pour montrer le rôle ambigu de la critique, Walden fit imprimer, à l'occasion de cette manifestation, des tracts où il avait repris des extraits de presse. Il alla jusqu'à utiliser dans un sens positif – en guise de publicité pour son exposition – des injures aussi fortes que «horde de singes hurleurs qui lancent de la peinture» ou «nouveaux uniformes de la folie».[13] De même l'exposition du *Sonderbund* présentée à Cologne ne constitue nullement l'exception en ce qui concerne la difficile réception des modernes par le public: le Parlement prussien l'inscrivit à son ordre du jour du 12 avril 1913. L'objet de cette séance fut l'évolution des arts internationaux – considérée comme négative et bizarre – que l'on avait cru constater à Cologne en 1912. On s'y moqua de la palette expressionniste, de l'exécution des portraits, de la représentation des paysages et des animaux, considérés comme les symptômes d'une «maladie» contemporaine.[14] Déjà en 1910, dans un article sur la deuxième exposition de la Nouvelle Association des artistes munichois, le critique d'art munichois Rohe avançait «que la majorité des membres et invités de l'association» étaient «atteints de folie incurable» ou que l'on avait «affaire à de scandaleux bluffeurs [...], à une bande de bousilleurs».[15] Des œuvres de Kandinsky, Münter, Erbslöh, Kanold, Jawlensky et Werefkin figuraient à l'exposition. Quant aux artistes invités, il s'agissait de Braque, Derain, van Dongen, Picasso et Vlaminck.

Ces jugements négatifs avaient pour conséquence de ne pas favoriser les ventes. Les acheteurs étaient le plus souvent les artistes eux-mêmes, comme lors de l'exposition du *Blaue Reiter* à Munich en 1911–1912, ou parfois quelques collectionneurs privés, comme l'industriel Bernhard Koehler et le banquier berlinois Borchardt, qui acquit à lui seul vingt-quatre tableaux futuristes lorsque, après Paris et Londres, Herwarth Walden présenta en avril 1912 les Italiens à un public berlinois scandalisé, dans sa galerie Der Sturm.

V

Les directeurs de musées avaient été peu nombreux, avant la Première Guerre mondiale, à s'enthousiasmer pour l'art moderne ou à s'imposer dans les commissions d'achat pour acquérir des œuvres contemporaines. Alfred Hagelstange, directeur du Wallraf-Richartz de Cologne, acquit notamment dès 1911 une *Composition avec chevaux (Pferdekomposition)* de Franz Marc, en 1912 les célèbres *Dents du midi* d'Oskar Kokoschka, datant de 1910, et enfin en 1914 une *Nature morte (Stillleben)* de Pechstein. L'Association artistique de Barmen, sous la direction de l'entreprenant Richard Reiche, acquit dès 1911 un tableau de Franz Marc de 1910, *Nus sur fond rouge (Akte auf Rot)*, une *Scène d'amazones (Amazonendarstellung)* de Bechtejeff, également exécutée en 1910, et en 1914 une *Improvisation* de Wassily Kandinsky datant de 1909. A Halle, Max Sauerlandt réussit en 1913 à acquérir en dépit d'une violente hostilité, y compris du public, *La Cène (Abendmahl)* d'Emil Nolde de 1909, et accepta le don d'un autre tableau de Nolde, *Jardin de fleurs avec personnage*

(*Blumengarten mit Figur*) de 1908, ainsi que plusieurs dessins de l'artiste. Quatre peintures de Rohlfs, dont la *Danse de mort (Totentanz)* de 1912 et la *Maison à Soest (Haus in Soest)* de 1913, s'ajoutèrent par donation en 1914 à cette collection[16].

La personnalité la plus marquante parmi ces collectionneurs de l'avant-garde fut peut-être Karl Ernst Osthaus. En 1902, il ouvrit le musée Folkwang avec une collection de vases antiques, peintures, sculptures, gravures, arts décoratifs et artisanat, ainsi qu'une section d'histoire naturelle. Cette combinaison demeure aujourd'hui encore inhabituelle, et a constitué une contribution perspicace dans l'histoire des musées d'art moderne. Le visiteur pouvait voir, par exemple, à côté de tableaux de la seconde moitié du XIXᵉ siècle, des objets artisanaux, des sculptures provenant de civilisations lointaines, des gravures et des peintures contemporaines. Le catalogue général du musée de Hagen, édité à l'occasion du dixième anniversaire de sa fondation, présentait déjà – outre des œuvres de van Gogh, Gauguin, Matisse, Derain, van Dongen, Hodler et Munch, achetées au début du siècle –, un nombre étonnant d'œuvres expressionnistes d'Archipenko, Kandinsky, Kokoschka, Marc, Pechstein, Rohlfs, Schiele et Nolde, – notamment son tableau *Les Vierges sages et les Vierges folles (Die klugen und die törichten Jungfrauen)* de 1910, insolite pour sa figuration et sa couleur, qui est un pendant de *La Cène (Abendmahl)* de Halle. En pleine guerre, Osthaus parvint également à faire des acquisitions à titre privé et, par exemple, à soutenir Kirchner en lui achetant en 1915 trois sculptures, des variations sur le *Forgeron de Hagen (Schmied von Hagen)*, et en 1917 quatre autres tableaux, dont le *Portrait du peintre Oskar Schlemmer (Bildnis des Malers Oskar Schlemmer)*. En 1916, il acquit également quatre aquarelles de Paul Klee.[17]

Outre les musées et les directeurs de galerie, des collectionneurs privés ont soutenu les expressionnistes. Les artistes de la *Brücke* avaient très tôt compris qu'il leur fallait gagner un cercle d'amis et de bienfaiteurs, certes réduit mais fortuné. Les Hambourgeois Rosa Schapire et Gustav Schiefler furent de ces gens courageux qui, dès la première décennie du siècle, ont soutenu l'art moderne et établi les catalogues de l'œuvre gravé de Schmidt-Rottluff et d'Emil Nolde. Il faut évidemment citer à nouveau l'industriel berlinois Bernhard Koehler qui, influencé par August Macke, fut l'incitateur et le mécène du *Blaue Reiter*, permit l'exposition et l'édition de *l'Almanach* du groupe et collectionna leurs œuvres. De même, le Premier Salon d'automne allemand de Herwarth Walden n'aurait pu être réalisé sans la caution intellectuelle de Koehler et sans son aide financière.[18]

Il y eut d'autres collectionneurs. A Berlin, le banquier Hugo Simon avait commencé dès avant la Première Guerre à collectionner Kirchner, Kokoschka, Marc et Feininger; Walter Heymann acquit soixante-cinq œuvres de Pechstein, et Markus Kruss se mit en 1916, après avoir vendu sa collection d'impressionnistes, à acheter exclusivement des œuvres de Nolde, Kirchner, Heckel et Schmidt-Rottluff. Parmi les collectionneurs remarquables de Francfort, il faut mentionner Carl Hagemann, dont on admire aujourd'hui l'importante collection d'œuvres de Kirchner au Städel. Egalement Ludwig et Rosi Fischer: ils commencèrent en 1916, avec l'aide du directeur de galerie Ludwig Schames, à s'intéresser à l'expressionnisme et à rassembler une collection d'une qualité exceptionnelle. A la mort de Ludwig Fischer, en 1924, à l'initiative de Max Sauerlandt qui travaillait alors au musée des Arts décoratifs de Hambourg, le noyau de cette collection fut vendu à Halle, avant de subir en 1937 le sort que l'on sait.[19]

A Erfurt, Alfred Hess réunit des œuvres d'artistes de la *Brücke* et de Feininger, Klee et Kandinsky. Hermann Lange à Krefeld, Karl Gröppel à Bochum, Josef Haubrich à Cologne et Heinrich von der Heydt à Barmen-Elberfeld (qui jeta les bases de l'actuelle collection de Wuppertal) firent de même.

Les collections d'historiens de l'art et de directeurs de musée ont été également importantes. Celle, par exemple, de Walter Kaesbach à Mönchengladbach, ou la considérable collection d'œuvres de Munch rassemblées par Curt Glaser à Berlin.[20]

VI

Les recherches concernant la constitution, au lendemain de la Première Guerre mondiale, des collections d'art contemporain dans les musées n'ont commencé qu'au milieu des années quatre-vingt, à la suite notamment des études consacrées à la barbarie nazie en 1937.[21] La période dont disposèrent les musées pour l'acquisition d'œuvres d'art contemporain couvre une quinzaine d'années, de 1919 à 1934 environ, année où s'intensifie la pression des nationaux-socialistes sur les institutions et leur politique en matière d'expositions et d'achats. En 1937, les nazis saisirent un nombre extrêmement important d'œuvres d'art: 16.500 tableaux, sculptures, dessins et gravures – exécutés et acquis par les institutions publiques après 1910, selon les termes de la mission confiée par le ministère de la propagande du Reich à Adolf Ziegler.

Cette immense perte, qui équivalait à une amputation des musées, montre en retour avec quelle détermination les nouveaux directeurs de musée ont su dénombrer et combler les lacunes de leurs collections dans les conditions économiques difficiles de l'après-guerre, prenant

ainsi en considération le paysage artistique du moment, et singulièrement l'expressionnisme classique.

Le souvenir de ces collections exceptionnelles d'avant la Seconde Guerre mondiale est à mettre essentiellement au compte des écrits contemporains qui renseignent sur l'état et la réception des dites collections. La revue de Ludwig Justi, *Museum der Gegenwart* (Musée du Présent) éditée en 1930, présente un aperçu des réussites des années vingt en matière de muséologie: non seulement on y discute les points de vue contemporains, on y examine des problèmes concrets, mais on classe également les acquisitions des années précédentes et on en publie les listes. On y trouve la liste exhaustive des musées concernés et les chiffres relatifs aux acquisitions (la parution de la revue fut suspendue au début de 1933), et il y apparaît clairement que ce n'est qu'après 1919 que l'expressionnisme réussit à s'imposer. Il est intéressant de constater que les métropoles de l'art, telles que Berlin, Dresde, Cologne, Munich et Hambourg ne sont pas les seules concernées: le sont également ce qu'il est convenu d'appeler des villes de province, comme Barmen, Elberfeld, Breslau, Duisbourg, Erfurt, Essen, Hanovre, Mannheim ou Mönchengladbach. Il n'en reste pas moins que le pouvoir nazi a jugé que les musées de vingt-trois villes «nécessitaient un nettoyage». Les collections de Berlin, Dresde, Essen, Francfort-sur-le-Main, Hambourg et Halle ont ainsi subi de très graves pertes.[22]

VII

Aujourd'hui, plus de cinquante ans après, les dommages que causa le pouvoir nazi du Troisième Reich en s'emparant de ces œuvres semblent atténués. C'est qu'en fait, dans nombre de collections concernées, les pertes, bien que n'ayant pu être comblées qu'en infime partie, ne sont plus guère visibles. Néanmoins, seuls quelques musées ont réussi à reconstituer approximativement l'état de leurs collections d'avant-guerre. La conception de Justi en matière muséale, appliquée par exemple au palais du Kronprinz à Berlin, et qui consistait à laisser une salle entière à la disposition de chacun des artistes de façon à mettre en évidence l'évolution de leur création, n'a plus jamais été mise en œuvre depuis 1937 dans quelque musée que ce soit. Pour le musée Folkwang d'Essen, la perte a été irréparable: après les achats spectaculaires de 1922 réalisés grâce à des fonds privés, il avait récupéré la collection Osthaus pour former une collection unique d'art moderne. En 1932, Max Sauerlandt écrivait encore à Ernst Gosebruch, alors directeur du Folkwang: «Vous avez mis en place, au sens le plus pur du terme, un nouveau type de musée contemporain».[23]

L'exemple de la Galerie nationale d'art moderne de Munich montre aussi que le démembrement de certaines collections en 1937 a permis l'enrichissement ultérieur des collections d'autres musées. Sans le legs du directeur de galerie Günther Franke, qui avait bravé l'interdiction faite par les nazis d'acheter des œuvres d'«art dégénéré», la collection Beckmann n'aurait pas atteint le niveau mondial qu'on lui connaît. De même, ce n'est qu'après 1945 qu'une part prépondérante de l'expressionnisme classique de la première génération entra dans la collection munichoise, et cela grâce à la générosité des collectionneurs Sofie et Emanuel Fohn, Markus et Martha Kruss. Certaines de ces œuvres, accrochées avant cette incroyable époque à Berlin, Breslau, Dresde, Essen, Iéna ou ailleurs, ont pu être sauvées de la liquidation nationale-socialiste dans d'heureuses circonstances, Fohn les ayant échangées contre des œuvres romantiques de sa propre collection. C'est à ces collectionneurs privés et à ces courageux mécènes que l'on doit d'avoir aujourd'hui à peu près compensé les douloureuses pertes subies par les musées.[24]

VIII

L'exposition nazie consacrée à l'art dit «dégénéré», en 1937 à Munich, et ses conséquences, n'ont fait que freiner le développement de l'art moderne. Les nazis n'ont pas réussi à atteindre leur objectif fanatique, qui consistait à éliminer d'Allemagne l'expressionnisme et les autres courants modernes. Le succès de l'art moderne et de l'expressionnisme lui-même après la guerre ne s'explique pas sans cette manifestation, pour incroyable que cela puisse paraître. L'art moderne classique devint le martyr d'une époque de l'histoire culturelle dont il fallut panser les plaies avec tout le soin et la sensibilité nécessaires.

L'ironie de l'histoire, c'est que Hitler et ses propagandistes avaient imaginé des millions de braves gens défilant devant les œuvres de l'avant-garde dans une attitude de refus total[25] et que, cinquante ans plus tard, l'art expressionniste jouit d'une popularité inattendue.

Un déluge de calendriers, d'affiches, de cartes postales, vulgarisent les œuvres des artistes qualifiés autrefois d'aliénés et de malades mentaux. Ciels verts, prairies bleues, chevreuils rouges et vaches jaunes (critères de rejet introduits par Hitler et ses auxiliaires pour une censure simpliste) sont maintenant considérés comme naturels et sont acceptés.

Le phénomène de l'expressionnisme «classique» s'achève, à proprement parler, avec le déclenchement de la Première Guerre mondiale. D'importants protagonistes et pionniers, tels que Franz Marc et August Macke, y trouvent la mort. Kandinsky rentre à Moscou. La

pluralité des ismes du début des années vingt permit aux expressionnistes, de retour de la guerre, de diversifier leur langage pictural, de le faire évoluer sur le plan stylistique. Le dadaïsme et le surréalisme constituèrent parallèlement la première réponse à la guerre et au renouveau.

La nouvelle société chercha des expressions concrètes. Le constructivisme, le réalisme et la Nouvelle Objectivité devinrent les langages esthétiques des révolutionnaires. L'enseignement du Bauhaus propagea la rationalisation de l'enseignement des formes dans les arts appliqués, l'architecture et le design.

Ces formes d'expression et de pensées picturales ne suscitèrent un intérêt réel, avant 1933, que dans quelques cas: celui des constructivistes au Musée de Hanovre ou des sécessionnistes dresdois au Musée municipal de Dresde.

L'iconoclasme national-socialiste de 1937 ne s'appliqua donc essentiellement qu'aux œuvres des expressionnistes de la première génération. En faisant tourner à travers l'Allemagne, jusqu'en 1941, la vaste exposition sur l'Art dégénéré et en chargeant des marchands de la vente des œuvres d'art à l'étranger contre des devises, vente évidemment remarquée par la presse étrangère, les nationaux-socialistes favorisèrent – sans qu'ils en aient bien sûr eu l'intention – la réception de l'expressionnisme sur le plan international.

Après 1945, la réhabilitation de l'art moderne fut la première tâche à laquelle se consacrer. Il s'agissait de se souvenir des divers courants esthétiques de l'art moderne allemand d'avant 1933, anéantis, et surtout de rendre aux artistes et à leurs œuvres les titres de noblesse et l'honneur dont on les avait privés. L'expressionnisme, et en particulier les artistes de cette génération, furent les premiers représentants de l'art allemand d'avant le régime nazi. Aux Etats-Unis, un vif intérêt pour l'expressionnisme était né pendant la Seconde Guerre mondiale, intérêt provoqué notamment par des marchands d'art entretenant des relations internationales très étendues et qui avaient été obligés d'émigrer, tels que J. B. Neumann, Karl Nierendorff ou Curt Valentin. On entreprit dans les universités l'étude de l'histoire de l'art de la première moitié du siècle: la *recherche sur l'expressionnisme* était née.

La première *réparation* se produisit au cours de l'automne 46, avec la première *Exposition artistique générale* à Dresde, qui accordait rétrospectivement une place prépondérante à l'art moderne classique et entendait en outre exposer pour la première fois les œuvres de l'époque des «catacombes» (Haftmann), c'est-à-dire l'art né en secret pendant la guerre, dans les conditions de l'émigration intérieure. Des expositions consacrées

à l'expressionnisme de la *Brücke* ou du *Blaue Reiter* s'ouvrirent en 1948 à Berne, en 1949 à Saint-Gall, Munich et Amsterdam, puis aux Etats-Unis en 1951, à Oberlin et Minneapolis; en 1952, à la Biennale de Venise, on exposa des expressionnistes, c'est-à-dire, concrètement, des artistes de la *Brücke*.

De même les responsables de la première *Documenta* de 1955, Wilhelm Bode et Werner Haftmann, à l'instar des légendaires expositions du *Sonderbund* de 1912 à Cologne ou du premier Salon d'automne allemand de 1913 à Berlin, reprirent l'idée d'expositions internationales et présentèrent les expressionnistes en les confrontant au développement le plus récent de l'art contemporain. Ce qui conduisit à la première rencontre de l'après-guerre entre les figuratifs et les abstraits, les moyens plastiques allant de la déformation expressive à la stylisation géométrique et aux modes d'expression de la peinture gestuelle et informelle.

Notes

1. Kurt Winkler, «Neuexpressionisten – Quadriga» (Néo-expressionnistes – le Quadrige) in catalogue d'exposition *Stationen der Moderne* (Stations de l'art moderne), éd. par Jörn Merkert, Berlin 1988, pp. 417–425.
2. Ursula Prinz, «Ein Jahr Grossgörschen 35» (35 Grossgörschen, une année) in *Stationen der Moderne, ibid.,* pp. 529–531.
3. Fritz Schmalenbach, «Das Wort "Expressionismus"» (Le mot «Expressionnisme»), in Fritz Schmalenbach, *Studien über die Malerei und Malereigeschichte* (Etudes sur la peinture et l'histoire de la peinture), Berlin, 1972, pp. 40–47.
4. Richard Hamann, Jost Hermand, *Expressionismus* (Expressionnisme), Munich 1976; Richard Brinkmann, *Expressionismus. Internationale Forschung zu einem internationalen Phänomen* (Expressionnisme. Recherche internationale sur un phénomène international), Stuttgart, 1980.
5. Hamann/Hermand, *ibid.,* p. 10.
6. Peter Paret, *Die Berliner Secession. Moderne Kunst und ihre Feinde im kaiserlichen Deutschland* (La Sécession berlinoise. L'art moderne et ses ennemis dans l'Allemagne impériale), Berlin 1983, p. 299 sqq.
7. Ludwig Coellen, *Die neue Malerei* (La nouvelle peinture), Munich 1912, p. 7.
8. Paret, *ibid.,* p. 288.
9. Max Deri, *Naturalismus, Idealismus, Expressionimus* (Naturalisme, idéalisme, expressionnisme), Leipzig, 1919, p. 120.
10. Paul Fechter, *Der Expressionismus* (L'expressionnisme), Piper, 1919; nouv. éd. 1920.
11. Catalogue d'exposition: *Expressionismus. Die zweite Generation 1915–1925* (L'expressionnisme. La deuxième génération 1915–1925), éd. par Stephanie Barron, Los Angeles et Munich 1988.
12. Franz Marc, «Geistige Güter» (Biens spirituels), in *Der Blaue Reiter,* éd. par Wassily Kandinsky et Franz Marc, Munich 1912; cité d'après Klaus Lankheit, *Dokumentarische Neuausgabe* (Nouvelle édition documentaire), Munich 1986, p. 23.

13. Mario-Andreas von Lüttichau, «Erster Deutscher Herbstsalon» (Le premier Salon d'automne allemand), in *Stationen der Moderne, ibid.,* p. 139.

14. Georg Brühl, *Herwarth Walden und «Der Sturm»* (Herwarth Walden et Der Sturm), Leipzig, 1983, p. 89.

15. «Vollständige Kritik von M. K. Rohe» (Critique complète de …) reprise in *Der Blaue Reiter. Dokumentation einer geistigen Bewegung* (Le *Blaue Reiter.* Documents sur un mouvement intellectuel), éd. par Andreas Hünecke, Leipzig, 1986, p. 29 *sqq.*

16. Voir *Museum der Gegenwart. Zeitschrift der Deutschen Museen für neuere Kunst* (Musée actuel. Revue d'art contemporain des musées allemands), éd. par Ludwig Justi, Berlin, 1930–1933. Voir également Hünecke, *Expressionistische Kunst in deutschen Museen bis 1919* (L'art expressionniste dans les musées allemands jusqu'en 1919), in *Die neue Abteilung der Nationalgalerie im ehemaligen Kronprinzenpalais. Das Schicksal einer Sammlung* (La nouvelle section de la Galerie nationale de l'ancien palais du Kronprinz. Le destin d'une collection), Berlin, 1986, pp. 1–4.

17. Voir *Karl Ernst Osthaus, Leben und Werk* (Karl Ernst Osthaus, vie et œuvre), éd. par Herta Hesse-Frielinghaus, Recklinghausen, 1971, pp. 519 *sqq.*
 Voir également Hünecke, *ibid.,* p. 3, et *Museum Folkwang, Band 1, Moderne Kunst, Malerei, Plastik, Grafik* (Le Musée Folkwang, vol. 1, Art moderne, peinture, sculpture, gravure), éd. par Agnes Walstein, Essen, 1929.

18. Mario-Andreas von Lüttichau, *Der Blaue Reiter und Erster deutscher Herbstsalon* (Le *Blaue Reiter* et le premier Salon d'automne allemand), in catalogue d'exposition *Stationen der Moderne, ibid.,* pp. 109–153.
 Voir également Silvia Schmidt, «Bernhard Koehler – ein Mäzen und Sammler August Mackes und der Künstler des "Blauen Reiter"» (Un Mécène et collectionneur d'August Macke et l'artiste du «*Blaue Reiter*»), in *Zeitschrift des deutschen Vereins für Kunstwissenschaften* (Revue de l'Union allemande des sciences de l'art), vol. 42, cahier 3, Berlin, 1988, pp. 76–91.

19. Hünecke, «Die lange Geschichte der Hallenser Fischer-Bilder» (La longue histoire de la collection Fischer de Halle), in catalogue d'exposition *Expressionismus und Exil. Die Sammlung Ludwig und Rosi Fischer* (Expressionnisme et exil. La collection Ludwig et Rosi Fischer), éd. par Georg Heuberger, Francfort-sur-le-Main, 1990, pp. 81–94; et Wolf-Dieter Dube, *Sammler des Expressionismus in Deutschland* (Collectionneurs de l'expressionnisme en Allemagne), *ibid.,* pp. 17–23.

20. Dube, *ibid.,* p. 20. Voir également Astrid Schmidt-Burckhardt, «Curt Glaser – Skizze eines Munch-Sammlers» (Curt Glaser – Esquisse d'un collectionneur de Munch), in *Zeitschrift des deutschen Vereins für Kunstwissenschaften, ibid.,* pp. 63–75.

21. Hünecke, «Spurensicherung – Moderne Kunst aus deutschem Museumsbesitz» (Préservation – L'art moderne vu à travers les fonds des musées), in catalogue d'exposition *Entartete Kunst – Das Schicksal der Avantgarde im nationalsozialistischen Deutschland* (L'Art dégénéré – Le destin de l'avant-garde dans l'Allemagne nationale-socialiste), éd. par Stephanie Barron, Los Angeles, 1991, et Berlin, 1992, pp. 121–133; voir aussi Hüneke, «Funktionen der Station "Entartete Kunst"» (Fonctions de l'«Art dégénéré»), in catalogue d'exposition *Stationen der Moderne, ibid.,* pp. 43–52.
 Voir également von Lüttichau, «Deutsche Kunst und Entartete Kunst. Rekonstruktion der Ausstellung "Entartete Kunst" München 1937» (Art allemand et art dégénéré. Reconstitution de l'exposition «Art dégénéré», Munich 1937), in *Die Kunststadt München 1937. Nationalsozialismus und Entartete Kunst* (Munich, ville d'art en 1937. Nationalsocialisme et Art dégénéré), éd. par Peter-Klaus Schuster, Munich, 1987, pp. 83–181.

22. Paul Ortwin Rave, *Die Kunstdiktatur im Dritten Reich* (La dictature de l'art sous le Troisième Reich), Hambourg, 1949, p. 89.

23. Max Sauerlandt, Lettre à Ernst Gosebruch du 14. 4. 1932, in *Museum der Gegenwart, ibid.,* 3e année, cahier 1, 1932, p. 6.

24. *Die Sammlung Sofie und Emanuel Fohn* (La collection Sofie et Emanuel Fohn), éd. par Carla Schulz-Hoffmann, Munich, 1990.

25. Schuster, «München – das Verhängnis einer Kunststadt» (Munich – le destin d'une ville d'art), in *Die Kunststadt München 1937, ibid.,* pp. 12–36.

Grandeurs et misères de l'expressionnisme allemand

Bernard Marcadé

«*Reconnaissons simplement que nous avons fait faillite…*»
Carl Einstein, 1915

«*L'expressionnisme est devenu une image paternelle*»
T. W. Adorno

L'expressionnisme allemand est le nœud gordien de l'un des plus grands malentendus esthétiques de ce début du XXe siècle. Certains se sont en effet abrités derrière ce malentendu afin de déceler une parenté formelle entre des réalités artistiques aussi différentes que l'association des artistes créée à Dresde en 1905: *Die Brücke* et celle créée à Munich autour du *Blaue Reiter*. D'autres, autrement plus suspects, ont profité de cette situation pour tenter, au nom d'une psychologie et d'une géographie de l'art douteuses, de trouver un fond commun à ces manifestations esthétiques dans «l'âme éternelle du peuple allemand».

Il existe naturellement des raisons à ces malentendus. La principale tient au fait qu'à la différence du futurisme, de Dada ou, plus tard, du surréalisme, l'expressionnisme ne s'est jamais constitué en tant que groupement conscient ou auto-proclamé autour de principes, de déclarations ou de programmes communs. Ce terme n'a jamais été revendiqué par les artistes qualifiés comme tels. Ainsi, le plus célèbre d'entre eux, Ernst Ludwig Kirchner, déclarera en 1924 qu'il jugeait «plus honteux que jamais d'être confondu avec Munch et avec l'expressionnisme».[1] C'est en mars 1912, soit sept ans après la constitution du groupe *Die Brücke* à Dresde, que la revue *Sturm* utilisera le terme afin de caractériser la scène artistique du moment, c'est-à-dire, en l'occurence, tout ce qui s'opposait alors à l'impressionnisme. En 1911, le catalogue de la Sécession berlinoise et Lovis Corinth qualifiaient d'expressionnistes des artistes aussi divers que Braque, van Dongen, Picasso, Derain, Dufy et Vlaminck. Le mot bien sûr avait déjà eu des fortunes diverses.[2] On attribue à Paul Cassirer sa première utilisation, mais c'est surtout Wilhelm Worringer, l'auteur du fameux *Abstraktion und Einfühlung*, qui semble lui avoir donné ses lettres de noblesse en 1911, dans une réponse à un pamphlet du peintre Vinnen qui stigmatisait les achats de peinture française par les musées allemands, qualifiant de «synthétistes et expressionnistes» les «jeunes parisiens Cézanne, van Gogh, Matisse».[3] En 1919, dans la revue *Genius* il donne du

terme une définition plus précise, cette fois liée à la situation allemande: «La vision, non la ressemblance, la révélation et non pas le constat font le ton l'expressionnisme».[4]

On a beaucoup glosé sur l'influence directe d'*Abstraktion und Einfühlung* sur la naissance de l'art abstrait. On sait que les relations entre les thèses de Kandinsky et la théorie de Worringer sont plus obliques. Worringer, en effet, pense encore l'art dans son rapport privilégié à la nature. L'abstraction, selon lui, est le pôle opposé de l'*Einfühlung*. Worringer reprend ici le terme forgé par Theodor Lipps – à partir d'une idée élaborée au sein du romantisme allemand – qui renvoie à une «jouissance esthétique» en tant que «jouissance objectivée de soi», opposant cette relation fusionnelle et panthéiste à la tendance qui tend au contraire à «arracher la chose singulière du monde extérieur à son arbitraire et à sa contingence apparents à la rendre éternelle en la rapprochant de formes abstraites et ainsi à obtenir un point de halte au sein de la fuite des apparences».[5]

Or, comme l'a bien noté Dora Vallier, c'est paradoxalement en extrayant de «l'*Einfühlung* la projection de soi» mais en l'inversant, «en la rendant subjective», que Kandinsky élabore sa propre conception de la peinture abstraite.[6]

Malgré ce qui les oppose, il demeure que *Du spirituel dans l'art* et *Abstraktion und Einfühlung* participent du même *Zeitgeist*. Ces deux ouvrages se situent sur la même ligne de fracture: celle qui, en ce début du siècle, parallèlement à la découverte de l'inconscient, provoque l'effondrement des valeurs qui s'étaient élaborées à l'époque classique autour du Sujet.

Autant il paraît aujourd'hui problématique que *Abstraktion und Einfühlung* ait pu avoir une importance directe sur la naissance de l'abstraction, autant il convient de mesurer l'importance de l'ouvrage, en regard des débats passionnés provoqués par l'expressionnisme septentrional.

Dans le chapitre V de son ouvrage, Worringer approfondissant l'argumentaire de son *Art gothique*, s'attache à

dégager le *vouloir artistique* du Nord qu'il oppose au *vouloir artistique* méridional. Cette tendance, dont il repère les traits principaux dans l'art nordique prérenaissant, se caractérise par le bannissement des effets organiques au profit d'une énergétique foncièrement *non-organique*. A la symétrie organique classique s'oppose ainsi le mouvement infini de la ligne inorganique. Si Worringer qualifie d'*abstrait* le *vouloir artistique* du Nord, il n'en décèle pas moins une *expressivité* («un besoin intérieur d'expression») qui a pour origine les conditions spécifiques des peuples du Nord: «Jetés au milieu d'une nature âpre et stérile, ces peuples nordiques en éprouvaient la résistance, ils s'en sentaient *intérieurement séparés*, et c'est emplis d'*angoisse*, d'*inquiétude* et de méfiance qu'ils faisaient face aux choses du monde extérieur et à leur apparaître […].

«Cette *inquiétude*, cette quête, n'a pas de vie organique capable de nous entraîner doucement dans son propre *mouvement*, mais la vie est là, une *vie puissante* et emplie d'*impatience*, qui nous contraint à suivre ses mouvements sans toutefois y ressentir de bonheur. Sur une base inorganique, par conséquent, le *mouvement s'intensifie*, et aussi l'*expression* […]. Le besoin d'*Einfühlung* de ces peuples *disharmoniques* n'emprunte pas le chemin "évident" de l'organique, parce qu'il ne trouve pas son mouvement harmonique suffisamment *expressif*, il a plutôt besoin de cet étrange *pathos* qui s'attache à la *vivification* de l'inorganique. La *disharmonie intérieure*, l'*obscurité* de ces peuples encore bien éloignés de la connaissance, encore confrontés aux *résistances* et aux *refus* d'une nature rude, ne pouvaient plus clairement se manifester».[7]

Disharmonie intérieure…

Le vocabulaire employé est aux antipodes des vertus classiques, toutes d'harmonie, de symétrie, de clarté et de distinction. Deux systèmes antinomiques d'évaluation semblent ici cohabiter: l'un, issu du romantisme, fait référence à l'inquiétude, à la séparation, au pathos, à l'angoisse, à l'obscurité; l'autre, lié à la vie, au mouvement, à l'impatience, à l'intensification, s'inscrit dans une pensée du *Kunstwollen*, de la *volonté artistique*, concept que Worringer reprend d'Aloïs Riegl.

Cette tension, cette *disharmonie intérieure*, est celle-là même qui est à l'œuvre au sein de l'expressionnisme allemand. Ses deux tendances les plus caractéristiques, *Die Brücke* et *Der Blaue Reiter*, ont en commun une même attitude nostalgique, que d'aucuns ont qualifié de régressive, à l'égard des sociétés archaïques (paysannes ou médiévales) et primitives (engouement pour l'art tribal africain et océanien), en même temps qu'elles promeuvent un monde nouveau où triomphent l'élan et l'enthousiasme de la jeunesse. Ces mouvements apparaissent en effet dans une époque en pleine mutation qui voit la fin du monde rural et l'émergence sauvage de l'urbanisation et de l'industrialisation. C'est donc en toute logique que certains de ses protagonistes (surtout ceux de la *Brücke*) essaieront de retrouver, ou de recréer, les conditions de vie présumées, voire fantasmées, des sociétés rustiques et primitives menacées, allant jusqu'à en mimer, en vivant nu et en communauté, la prétendue liberté sexuelle.

Cette situation conflictuelle est le terreau idéal pour que surgisse une nouvelle configuration artistique et spirituelle. C'est ce qu'exprime avec lucidité un contemporain des expressionnistes, Georg Simmel: «Toutes les fois que la vie s'exprime, elle désire n'exprimer qu'elle même; ainsi perce-t-elle à travers toute forme qu'une autre réalité viendrait lui superposer. […] [Aujourd'hui] le pont entre passé et futur des formes culturelles semble être démoli; nous regardons fixement un abysse de vie informe sous nos pieds. Mais cette absence de forme est peut-être elle-même la forme qui convient à la vie contemporaine».[8]

C'est persuadés de l'imminence de cette nouvelle configuration du monde que les artistes de Dresde regroupés au sein de la *Brücke* lanceront en 1906 leur programme: «Ayant foi en l'évolution, en une génération nouvelle de créateurs et de jouisseurs, nous appelons toute la jeunesse à se rassembler, et en tant que jeunesse porteuse de l'avenir, nous voulons obtenir une liberté d'action et de vie face aux puissances anciennes et bien établies. Est avec nous celui qui traduit avec spontanéité et authenticité ce qui le pousse à créer.»

Le Vouloir artistique

Les valeurs ici mises en exergue, ne sont pas éloignées de celles qui permettaient à Worringer de qualifier le *vouloir artistique* du Nord. Nous sommes ici en présence d'une pensée de la volonté[9], sinon volontariste, qui fait appel aux valeurs du dynamisme de l'énergie et de la force, proche en cela de celle de Friedrich Nietzsche. Pour Nietzsche, en effet, il n'est de beauté et d'art que liés à un système de forces, à une Volonté qui s'oppose à «l'instinct illimité de connaissance».[10]

«Notre œil nous retient aux *formes*. Mais si nous sommes nous-mêmes ceux qui avons éduqué graduellement cet œil, nous voyons aussi régner en nous-mêmes une *force artiste* (*Kunstkraft*). Nous voyons même dans la nature des mécanismes contraires au *savoir* absolu: le philo-

sophe *reconnaît le langage de la nature* et dit: "Nous avons besoin de l'art" et "il ne faut qu'une partie du savoir"».[11]

La *force artiste* est l'autre nom de la *volonté de puissance*. Elle procède par éclairs, élans, impulsions, fulgurances... Le programme de la *Brücke,* de la même manière, est un appel à «l'immédiateté», à «l'authenticité», aux valeurs dionysiaques de l'ivresse sensuelle qui ne sont pas sans rappeler la poésie de Walt Whitman, une des références majeures du groupe de Dresde:

«Toujours l'élan, l'élan, l'élan,
Toujours l'élan procréateur du monde.
 Hors de la pénombre s'avancent les contraires
 égaux, toujours
L'accroissement, toujours le sexe
Toujours la synthèse d'une identité, toujours la
 différenciation,
Toujours la création de la vie.»[12]

A la différence de ceux de la *Brücke,* les artistes groupés autour du *Blaue Reiter* ne constituèrent jamais un mouvement cohérent. Leurs points de convergences, plus intellectuels et formels, en effet, n'impliquaient pas un accord existentiel sur les principes de vie.
«Par la fondation de notre association, nous espérons donner une forme matérielle à ces relations spirituelles entre artistes, qui créera l'occasion de parler au public avec des forces réunies».[13]
Les termes employés par Kandinsky dans cette circulaire inaugurale du mouvement munichois sont moins offensifs que ceux du programme de la *Brücke.* Il y est néanmoins question de la nécessité de *réunir ses forces.* Le prospectus rédigé par Marc à l'occasion de la première exposition du *Blaue Reiter* fait, de son côté, référence à la «nécessité de se tourner *avec intensité* vers la Nature intérieure» ainsi qu'à celle de «faire apparaître les *impulsions intérieures* dans toutes les formes qui provoquent une réaction intime chez le spectateur».[14]
S'il se manifeste une même exigence quant à l'intensité et à l'énergie que dans le programme de la *Brücke,* il demeure que le *vouloir artistique* exprimé se revendique ici comme délibérément intériorisé. C'est d'ailleurs parce que Kandinsky suspecte l'énergie des peintres de Dresde d'être «extérieure» et donc «superficielle», qu'il accueillera avec parcimonie la reproduction de ces derniers (Kirchner, Heckel, Pechstein, Mueller) à l'intérieur de son *Almanach,* leur réservant de petites reproductions pour bien signifier qu'il ne s'agissait à ses yeux que de rendre compte d'une situation existante et non de «les immortaliser dans un document sur l'art contempo-

rain [...] en tant qu'énergie qui se veut décisive et indicatrice de la voie à suivre».
L'approche plus intellectualiste, et surtout plus spiritualiste, du groupe de Munich situe l'impulsion créatrice au *cœur* de l'événement plastique. L'énergie n'est pas celle *impulsée par* la vie aux formes, mais celle de la forme en tant qu'elle *s'arrache* à toute référence vitale.
«La nature brille dans nos peintures comme dans toutes les formes d'art. La nature est partout, en nous et en dehors de nous; il n'y a seulement qu'une chose qui n'est pas complètement la nature, mais plutôt la maîtrise et l'interprétation de la nature: l'art. L'art a toujours été et est dans sa pure essence la séparation la plus audacieuse d'avec la nature et la "naturalité". C'est le pont avec le monde de l'esprit».[15]
Cette idée, élaborée par Marc, de l'art comme maîtrise et interprétation de la nature ne peut que s'opposer à la liberté et à l'abandon revendiqués par les peintres de la *Brücke.* La volonté de créer un nouvel ordre plastique qui défierait la nature sur son propre terrain devient incompatible avec le désir éperdu d'épouser au plus près les mouvements contradictoires des choses, de pénétrer au plus profond les désordres et les obscurités de la vie: «Il ne s'agit pas – disons-le tout de suite – d'un remplissage purement ornemental, à la Kandinsky ou à la Matisse – mais de la vie dans toute sa plénitude: de l'espace, du clair et de l'obscur, de la pesanteur et de la légèreté, et du mouvement des choses – bref: il s'agit de pénétrer plus profondément la réalité...»[16]
Die Brücke et *Der Blaue Reiter*: autant dire deux manières antagonistes, rejouant à leur façon les positions opposées de Nietzsche et de Hegel, de penser et de vivre le *vouloir artistique allemand* en ce début du XXᵉ siècle. Ces deux tendances expriment cependant une relation au monde proche de ce qui s'élaborait à la même époque en France et en Italie. C'est d'ailleurs cette complicité implicite avec les mouvements artistiques d'avant-garde voisins qui provoquera la réaction violente de Dada: «C'est du cubisme et du futurisme que fut fabriqué le hachis, le mystique beefsteak allemand: l'expressionnisme».[17]
Par-delà leurs différences, ces deux sensibilités expressionnistes constituent l'ultime avatar du romantisme par la réévaluation qu'elles effectuent d'une vision subjectiviste et intériorisée, en même temps qu'elles partagent, au travers de leur refus commun de l'impressionnisme et du matérialisme, certaines valeurs contemporaines du cubisme et du futurisme: «Nous ne pouvons pas planter notre chevalet dans la cohue des rues pour y lire les "valeurs" (en clignant de l'œil). Une rue ne consiste pas en valeurs, c'est un bombardement de rangées sifflantes de fenêtres, de faisceaux lumineux entre des véhicules

de toutes sortes, et des milliers de boules sautillantes, de lambeaux humains, de réclames lumineuses et de masses de couleurs informes et mugissantes».[18]

«Le bruit merveilleusement superbe du combat»

La conception expressionniste de l'art comme système de forces et énergie vitale ne va pas sans quelques ambiguïtés (celles-là mêmes qui traversent le futurisme italien). Reprenant, en les simplifiant, les thèses de Worringer, Paul Fechter, auteur de l'ouvrage *Expressionnisme,* n'hésite pas à écrire en 1914: «Car la volonté […] n'est, dans le fond, rien de neuf; ce n'est que l'instinct qui s'est toujours fait sentir dans le monde germanique. C'est le vieil esprit gothique qui […] en dépit de tous les rationalismes et de tous les matérialismes relève toujours la tête».[19]

Cette nouvelle configuration du monde qui se constitue s'accompagne en effet de la montée en puissance des nationalismes européens, eux-mêmes annonciateurs de la Première Guerre mondiale. L'annonce du conflit provoqua les attitudes les plus contradictoires. Certains artistes virent dans la perspective de cette guerre une possibilité de détruire l'ordre ancien et de construire une société meilleure. D'autres la mise en pratique réelle de l'élan héroïque des valeurs de la jeunesse. Kirchner, Beckmann, Heckel, Dix, Macke, Marc, Kokoschka se portèrent volontaires. Sans doute imaginaient-ils ressourcer leur art à une réalité violente qui contrastait avec l'assoupissement bourgeois de la société wilhelminienne, comme en témoigne cette lettre lyrique que Max Beckmann écrivait à sa femme en 1914, digne de certaines exaltations du futurisme italien: «Dehors, le bruit merveilleusement superbe du combat. Je sortis en me frayant un passage entre une multitude de soldats blessés et harassés qui revenaient du champ de bataille, et entendis cette musique bizarrement effroyable et superbe… J'aimerais pouvoir peindre ce bruit».[20]

Bien sûr, la plupart d'entre eux (Kirchner, Beckmann, Kokoschka) déchantèrent rapidement. Effondrés physiquement et psychiquement, ils rejoignirent ainsi le petit camp de ceux qui, dès le départ, avaient manifesté leur réprobation (Pechstein, Grosz, Meidner, Felixmüller). Marc, Macke, Morgner, quant à eux, succombèrent au front.

Si Dada s'insurge contre l'expressionnisme, c'est qu'il perçoit très tôt les ambiguïtés de la désinvolture de cette vision esthétisante, hors de la réalité politique et sociale, marchant «sur les nuages de l'art prétendu sacré qui réfléchissait sur les cubes et le gothique tandis que les généraux peignaient avec du sang».[21]

Art dégénéré ou art germanique?

Certains artistes expressionnistes (Schmidt-Rottluff, Heckel, Pechstein, Meidner, Feininger) rejoignirent cependant en 1918 le Conseil ouvrier des Arts ainsi que le Groupe de Novembre, organisations berlinoises marquées par la gauche socialiste et communiste, nées de la révolution de Novembre. Les revues *Der Sturm* et *Die Aktion* avaient bien sûr préparé le terrain de cette révolte contre la guerre et la bourgeoisie wilhelminienne. Mais la naissance de la République de Weimar ne fit que désamorcer l'élan et la dynamique expressionnistes. Le nouvel Etat, dominé par les sociaux-démocrates, offrit aux artistes des postes de responsabilité dans l'enseignement ainsi que des gratifications honorifiques (Nolde, Schmidt-Rottluff et Kirchner furent élus membres de l'Académie des arts de Prusse). Le nouveau gouvernement suscita également un développement assez conséquent du marché de l'art qui provoqua une spéculation autour des œuvres expressionnistes. Il était dès lors dans la logique des choses que l'expressionnisme devînt pour la génération montante une expression du passé:

«L'expressionnisme a-t-il comblé notre attente, nous a-t-il apporté un tel art qui serait la mise en jeu de nos intérêts les plus vitaux? NON! NON! NON!

Les expressionnistes ont-ils comblé notre attente d'un art qui marquerait au fer rouge l'essence de la vie dans nos chairs?

NON! NON! NON!

Sous prétexte d'"intériorisation", les expressionnistes de la littérature et de la peinture se sont rassemblés pour former une génération qui demande déjà aujourd'hui, nostalgiquement, hommages et honneurs à l'histoire littéraire et à l'histoire de l'art; ils ont déjà posé leur candidature pour recevoir l'estime du bourgeois. Sous prétexte de faire de la propagande pour l'âme, ils ont, en combattant le naturalisme, retrouvé les gestes abstraits et pathétiques qui supposent une vie sans contenu, commode et immobile».[22]

Pourtant, c'est bien toujours l'expressionnisme qui est le point de mire, dès les années 20, des attaques de l'extrême droite allemande montante. La Société artistique allemande, fondée par Bettina Feistel-Rohmeder mène campagne contre l'art «racialement impur». C'est ainsi qu'Anton Faistauer, sombre auteur des fresques du Festspielhaus de Salzbourg, pouvait écrire: «Le mouvement dit expressionniste fondé par Kandinsky est d'origine orientale… Les juifs, en particulier ceux de l'Est, semblent être les dirigeants de l'expressionnisme et ils ont aussi été les principaux participants de la révolution sociale».[23]

Le texte ne fait pas référence aux expressionnistes de la *Brücke*. En effet, en tant que mouvement spécifiquement «nordique», celle-ci fut l'objet d'un débat à l'intérieur du national-socialisme qui venait de prendre le pouvoir en Allemagne en 1933. Goebbels, qui avait été l'élève de Friedrich Gundholf à Heidelberg était l'auteur d'un roman *Michel* dans lequel il écrivait: «Nous sommes tous expressionnistes aujourd'hui: nous sommes des gens qui veulent extraire d'eux-mêmes les formes du monde extérieur. L'expressionnisme édifie un monde en son propre sein. Son pouvoir et son secret sont dans sa passion».[24]

Goebbels, au début de son règne, défendit certains artistes expressionnistes «de race nordique-germanique», allant même jusqu'à emprunter des tableaux de Nolde et des sculptures de Pechstein à la Nationalgalerie pour la décoration de son bureau. Ce dernier voyait dans «l'esprit et le chaos de l'expressionnisme une analogie avec l'esprit de la jeunesse nazie».[25] Sa position s'opposait alors à celle de Rosenberg qui développait une idéologie populiste et folkloriste de l'art. En 1933, les étudiants nazis de l'université de Berlin organisèrent même une exposition: «30 artistes allemands» à la galerie Ferdinand Möller avec des œuvres de Barlach, Heckel, Lehmbruck, Macke, Marc, Mueller, Nolde et Schmidt-Rottluff.

Les ambiguïtés idéologiques qui avaient présidé à la naissance du mouvement atteignaient ici leur point maximum. Gottfried Benn, le poète expressionniste berlinois devenu partisan du nouveau régime, rédigea cette même année 1933 une *Profession de foi expressionniste* qui vantait «l'énorme instinct biologique de perfection raciale», thèse qui préfigurait son ouvrage de l'année suivante, *Art et puissance*.[26] Alors que la plupart des artistes du *Blaue Reiter* avaient fui l'Allemagne, certains peintres de la *Brücke* continuèrent, au prix des plus grandes concessions, d'exercer leur art. Alors que Nolde revendiquait le fait d'être originaire d'un territoire enlevé à l'Allemagne par le traité de Versailles, Pechstein demandait qu'on lui fût reconnaissant d'avoir peint des tableaux inspirés d'une ancienne colonie allemande. Quant à Kirchner, il déclarait devant l'Académie de Prusse: «Je ne suis ni juif ni social-démocrate. D'ailleurs je ne me suis jamais occupé de politique. A d'autres égards aussi ma conscience est pure».[27]

Le malentendu, cependant, fut rapidement levé. Dès 1934, les conceptions de Rosenberg l'emportèrent sur celles de Goebbels. Toutes les œuvres qui s'écartaient de l'idéologie naturaliste nazie devenue triomphante furent peu à peu interdites de monstration. L'exposition de 1937, l'*Art dégénéré*, sonna définitivement le glas de l'expressionnisme historique. Le paradoxe cruel de cette manifestation est qu'elle fut sans doute la plus grande «exposition expressionniste», toutes tendances confondues, jusqu'alors jamais organisée. En mettant physiquement un terme à une aventure qui avait subi les heurs et les malheurs de cette première partie du siècle, l'exposition entérinait également la mort idéologique que ce mouvement s'était donné à lui-même, au travers de ses propres contradictions et des contradictions de l'époque.

Notes

1. John Willet, *L'Expressionnisme dans les arts,* Hachette, 1970.
2. Le *Tait's Edinburgh Magazine* de juillet 1850 évoque une «école expressionniste de peintres modernes». En 1901, au Salon des Indépendants à Paris, Julien-Auguste Hervé exposa des toiles curieusement intitulées «Expressionnismes.»
3. *Cf.* Dora Vallier in présentation de *Abstraction et Einfühlung,* Klincksieck, Paris, 1986, p. 19.
4. *Ibid.*, p. 20.
5. *Abstraction et Einfühlung, op. cit.,* p. 53.
6. *Ibid.,* p. 28.
7. *Ibid.,* p. 127 et pp. 102–103. C'est nous qui soulignons.
8. Cité par Donald E. Gordon, «L'expressionnisme allemand» dans *Le Primitivisme dans l'art du XXᵉ siècle,* Flammarion, Paris, 1987, p. 370.
9. «"Vouloir" quelque chose, c'est ce qui caractérise l'expressionnisme. Dada ne veut rien» Richard Huelsenbeck, *Almanach Dada,* 1920, Ed. Champ Libre, Paris, 1980, p. 193.
10. *Cf.* F. Nietzsche, *Le Livre du philosophe,* Aubier-Flammarion, Paris, 1969, p. 49: «Si nous devons jamais réussir une civilisation, il nous faut des forces d'art inouïes pour briser l'instinct illimité de connaissance, pour recréer une unité».
11. *Ibid.,* p. 67.
12. Cité par Donald E. Gordon, *op. cit.,* p. 371.
13. Cité par Dietmar Elger, *Expressionnisme,* Benedikt Taschen, Cologne, 1988, p. 133.
14. Franz Marc, *Prospectus joint au catalogue de la première exposition du Blaue Reiter,* cité in cat. *Paris-Berlin,* Centre Georges Pompidou, Paris, 1978. C'est nous qui soulignons.
15. *Ibid.*
16. Ludwig Meidner, *Kunst und Künstler,* Berlin, 1914, cité in *Paris-Berlin, op. cit.,* p. 111.
17. El Lissitzky – Hans Arp, *Les ismes de l'art,* Zürich-Erlenbach, 1925, cité in cat. *Paris-Berlin, op. cit.,* p. 108.
18. Ludwig Meidner, *op. cit.,* p. 111.
19. Cité par John Willet, *op. cit.,* p. 100.
20. Cité par Dietmar Elger, *op. cit.,* p. 13.
21. George Grosz, cité par Uwe M. Schneede in *Vérisme et Nouvelle Objectivité,* cat. *Paris-Berlin, op. cit.,* p. 182.
22. Richard Huelsenbeck, «Manifeste Dadaïste», *Almanach Dada, op. cit.,* p. 195.
23. Cité par John Willet, *op. cit.,* p. 194.
24. *Ibid.* p. 202.
25. *Cf.* Stephanie Barron, *1937, Moderne Kunst und Politik im Vorkriegsdeutschland in «Entartete Kunst»,* Hirmer Verlag, Munich, 1992, p. 12.
26. *Cf.* John Willet, *op. cit.,* pp. 201–203.
27. *Ibid.,* p. 204.

Douane – Zoll

Jean-Claude Lebensztejn

Beaucoup d'historiens de l'art acceptent sans examen préalable d'envisager l'expressionnisme comme désignant l'art allemand d'avant-garde entre 1905 et 1920–1923, plus ou moins («depuis la fondation de la "Brücke" jusqu'à la fin de la crise et de l'inflation»[1]): les peintres de la *Brücke* et du *Blaue Reiter,* Nolde, Meidner, Beckmann, Dix et quelques autres, dont Kokoschka, Autrichien qui séjourna à Berlin. Les frontières de l'expressionnisme, historiques et surtout géographiques, semblent tracées une fois pour toutes.

Le mérite des recherches de Donald E. Gordon sur le mot «expressionnisme»[2] est d'avoir montré qu'il n'en a pas toujours été ainsi. Les premières occurrences des mots «impressionniste» et «expressionniste» sont curieuses: en Angleterre, *impressionist* désignait vers 1850 un imitateur – au sens du music-hall –, *expressionist* un dissident, quelqu'un qui s'exprime lui-même. En France, le peintre amateur Julien-Auguste Hervé exposa aux Indépendants, de 1901 à 1908 et de 1911 à 1914, des peintures qu'il appelait «Expressionnismes».

En 1901, Hervé expose neuf tableaux qu'il intitule *Expressionnisme, Libertaire*; *Expressionnisme, Pompette*; *Expressionnisme, Décoré*; *Expressionnisme, Rôdeur*; *Expressionnisme, Hargneux*; *Expressionnisme, Effrontée*; *Expressionnisme, Matin*; *Expressionnisme, Soleil couchant*; *Expressionnisme, Clair de Lune*. En 1903, les paysages ne sont plus intitulés *Expressionnisme*, mais *Au Croisic, Soleil couchant*; *Au Croisic, Lever de lune,* etc. En 1906, les titres deviennent *Buveur d'eau (expressionnisme)*; *Le choc en retour (expressionnisme)*; *Clair de lune (marine)*; *Pluie (marine)*, etc. (on trouve aussi, avec le sous-titre expressionnisme, une scène tirée des *Mystères de Paris*). Pour 1907, on relève: *Joseph et la femme à Putiphar (expressionnisme)*. En 1908, nouvelle caractérisation: *Expressionnisme (budgétivore)*; *Expressionnisme (contribuable)*; *Caractérisme (ententes cordiales)*; *Caractérisme (peintre indépendant)* (deux fois); *Clair de Lune (Croisic, Loire-Inférieure)*[3]. Il serait intéressant de retrouver un ou deux de ces tableaux; les titres suggèrent un esprit bon enfant, mi peintre du dimanche mi incohérent, et l'usage des ismes fait penser à l'excessivisme de Boronali.[4]

Selon le poète et critique Theodor Däubler, le terme d'expressionnisme, en tant que mouvement d'avant-garde, aurait d'abord été employé en France par Matisse et par le critique Louis Vauxcelles[5], mais cette piste n'a rien donné. Quoi qu'il en soit, le mot impressionnisme appelait fatalement son contraire, vu l'évolution de l'art en France. Le premier emploi connu des vocables expressionnisme ou expressionniste, on le trouve en 1910, à Prague, où un historien d'art de vingt-deux ans, Antonin Matějček, publia un essai, destiné à une exposition des Indépendants français, et daté de «Paris, janvier 1910». Selon Matějček, l'expressionnisme s'opposait à l'impressionnisme; son père spirituel était Cézanne, ses pionniers Gauguin et van Gogh, ses membres étaient Bonnard, Redon, Girieud, Matisse ainsi que d'autres fauves, et Braque[6]. La même année, un article anonyme du *Times* (11 juillet 1910) propose le nom d'«expressionnistes» pour des peintres français exposés à Brighton (Cézanne, Gauguin, Friesz, Denis, Cross, Signac, Derain, Matisse)[7].

Un an plus tard, la même expression fut utilisée à Londres et à Stockholm, pour désigner les peintres exposés par Roger Fry sous le nom de post-impressionnistes[8] (outre Manet, on trouvait entre autres Cézanne, Denis, Derain, Gauguin, Girieud, van Gogh, Marquet, Matisse, Picasso, Redon, Sérusier, Seurat, Signac, Vallotton, Valtat et Vlaminck). Cette année 1911, la Sécession de Berlin, qui avait exclu l'année précédente les artistes de la *Brücke*, exposa à part «un certain nombre d'œuvres de jeunes artistes français, les expressionnistes» (catalogue de la 22e Sécession, p. 11); il s'agissait pour l'essentiel de peintres que nous appelons fauves et cubistes: Manguin, Marquet, Derain, Puy, Braque, Friesz, van Dongen, Vlaminck, Picasso (le tableau de Picasso reproduit est *La Coiffure* de 1906, aujourd'hui au Metropolitan). Toujours en 1911, un article de Wilhelm Worringer associa les nouveaux artistes allemands aux «jeunes Parisiens synthétistes et expressionnistes»; la même année, Walter Heymann et Paul Ferdinand Schmidt associaient également aux expression-

nistes français des peintres allemands, Pechstein, Melzer, Nolde, Rohlfs...[9]

C'est en 1912 que le terme commença à désigner, conjointement aux Français, les futuristes italiens, ainsi que l'avant-garde des pays germaniques (dont les artistes de la *Brücke* et du *Blaue Reiter*) caractérisée par son opposition à l'impressionnisme, et exposée au *Sonderbund* de Cologne: on trouvait là, entre autres, Amiet, Barlach, Bonnard, Braque, Cézanne (26 œuvres), Cross, Denis, Derain, van Dongen, Erbslöh, Friesz, Gauguin (25 œuvres), Giovanni Giacometti, Girieud, Heckel, Hodler, Jawlensky, Kandinsky, Kirchner, Klee, Kokoschka, Kubišta, Laurencin, Lehmbruck, A. et H. Macke, Maillol, Manguin, Marc, Marquet, Matisse, Minne, Modersohn-Becker, Mondrian (un dessin de fleurs), Morgner, Mueller, Munch, Nolde, Pascin, Pechstein, Picasso (des œuvres de 1903 à 1911), Schiele, Schmidt-Rottluff, Signac, Vlaminck, Vuillard et 125 van Gogh[10] (on remarque l'absence des futuristes qui, cette année-là, exposaient en groupe à Paris, Londres, Berlin, Bruxelles, en Hollande et à Vienne[11]). En juillet-août 1913 eut lieu à Bonn une exposition organisée par Macke et intitulée «Expressionnistes rhénans»: ce groupement comprenait Heinrich Campendonk, Max Ernst, August Macke, son cousin Helmuth Macke, Heinrich Nauen, P. A. Seehaus et d'autres.

Max Ernst, auteur probable du compte rendu publié dans le *Volksmund* de Bonn, écrivait: «L'exposition montre comment, dans le grand courant de l'expressionnisme, agissent une série de forces qui n'ont entre elles aucune ressemblance extérieure, mais seulement la "direction" commune de la force, c'est-à-dire l'intention de donner une expression au spirituel [*Ausdruck für ein Seelisches*] uniquement par la forme. Le but est la peinture absolue.[12]» L'auteur rapprochait cette tendance de l'orphisme, du cubisme et du futurisme.

Le premier critique à utiliser le mot «expressionnisme» pour désigner une tendance de l'art allemand fut Paul Fechter, ami de Pechstein, dans son livre *Der Expressionismus* publié à Munich en 1914; selon lui, l'expressionnisme n'a «au fond rien de nouveau; c'est la même impulsion qui est depuis toujours agissante dans le monde germanique, c'est la vieille âme gothique qui vit toujours malgré la Renaissance et le naturalisme [...], l'antique nécessité métaphysique des Allemands». Encore reconnaissait-il cet esprit à la période nègre du cubisme et au futurisme, et généralement à tous les courants modernes, car «la direction [*Führung*] est repassée peu à peu du côté germanique»[13]. En fait l'expressionnisme est, pour Fechter, une incarnation de l'esprit du temps.

Les clivages nationalistes favorisés par la guerre ont joué un grand rôle dans cette inflexion, comme l'a reconnu Marit Werenskiold. Ce sont les années de guerre et surtout d'après-guerre, marquées en art par un esprit de réaction classicisante et nationaliste, qui ont assuré l'équation expressionniste=allemand; elle permettait aux artistes et critiques allemands de se faire une identité qui ne devait plus grand-chose à la France. Déjà en décembre 1914, Adolf Behne déclarait dans une conférence publiée par le *Sturm*: «Les architectes, les sculpteurs, les peintres et dessinateurs du gothique étaient expressionnistes, comme l'étaient les Egyptiens, les Grecs de l'âge préclassique»[14]; mais ce sont les années d'après-guerre qui vont dissocier l'expressionnisme du *Zeitgeist* pour en faire un caractère transhistorique de l'art allemand: Max Deri, par exemple, déclare en 1919 que Grünewald est «le plus fort, le plus grand intérieurement et le plus affecté des expressionnistes dans le passé européen»[15]. L'expressionnisme est alors rattaché au pôle gothique, abstrait et septentrional de Worringer: «Si l'on veut définir l'art du XIXe siècle, impressionnisme compris, comme la période de l'*Einfühlung,* on peut dire que la période expressionniste est celle de l'art abstrait. Le réalisme magique peut être considéré pour ainsi dire comme l'interpénétration des deux possibilités...»[16] Worringer lui-même, en 1919, voit «un air de famille» entre un tableau expressionniste, un saint gothique, un sphinx égyptien et une sculpture nègre[17].

Quant aux critiques français, qui avaient déjà tenté durant la guerre de rejeter le cubisme comme «boche»[18], ils se sont empressés d'emboîter le pas, après 1920, à cette identification de l'expressionnisme avec l'Allemagne.

La conception de l'expressionnisme comme expression artistique de l'âme allemande s'appuyait sur l'idéologie de l'esprit des races formulée par Worringer dans sa thèse publiée en 1908, *Abstraktion und Einfühlung* (Abstraction et empathie), et dans son livre *Formprobleme der Gotik* (1911). Mais Worringer lui-même, quand il parle en 1911 des «synthétistes et expressionnistes», désigne, comme on l'a vu, «les jeunes Parisiens», dans un article qui faisait partie d'une protestation collective contre un pamphlet anti-français et anti-moderniste du peintre Carl Vinnen.

La conclusion qui s'impose est la suivante. Le terme d'expressionnisme, quoiqu'il ait d'abord dénoté l'avant-garde française, est apparu à l'étranger et s'est implanté en Allemagne. Son premier contenu, vers 1911–1912, est français, mais surtout historique: l'«expressionnisme» signifie l'esprit moderne, anti-naturaliste, qui souffle de France, comme le dit Marc dans sa réponse à Vinnen – mais aussi de Russie, car «le vent souffle où il

veut». La définition de Fechter est cruciale : elle tâche d'associer l'axe historique du *Zeitgeist* et l'axe ethno-géographique de l'esprit nordique, germanique ou aryen.

Après la guerre, la tendance historique sera d'esquiver l'axe historique et de favoriser l'axe géographique ; on préférera la tradition nationale au modernisme international on chantera, avec Christian Schad, l'air connu : «Le vieil art est souvent plus neuf que le nouveau.»[19] De la gauche à la droite – de Grosz à Hitler –, on voudra «renouer avec nos ancêtres et poursuivre une tradition "allemande"»[20] ; «construire un temple, non à un soi-disant art moderne, mais à un art germanique véritable et éternel.»[21]

La plupart des livres modernes sur l'expressionnisme, y compris celui de Gordon, perpétuent la conception de l'entre-deux-guerres, tout simplement parce qu'ils acceptent comme un fait l'idée que l'expressionnisme est pour l'essentiel allemand ou germanique. Et si cette conception a pu durer tant de décennies, il faut bien qu'il y ait, dans la réalité de l'expressionnisme en Allemagne, quelque chose qui l'autorise. C'est bien le cas : d'abord, parce que les artistes allemands étaient imprégnés d'expériences, d'enseignements, d'une langue, de tout ce qui s'amasse dans la culture commune d'un pays ; ensuite, parce que l'idéologie de l'homme germanique était, plus ou moins, prise en charge par les artistes. La germanicité de l'expressionnisme est vite devenue une donnée idéologique de l'expressionnisme lui-même, comme la théosophie pour Kandinsky ou Mondrian : l'Esprit n'est que du vent, mais en s'incarnant dans la production artistique, il s'y incorpore indissolublement.

Il faudrait écrire une histoire de l'idée de germanicité ou de septentrionalité, de Herder à Hitler et au-delà : ne serait-ce que parce que la «tradition nordique» auto-nome tend à redevenir un principe d'explication en histoire de l'art. Mais il convient d'envisager cette idée comme une variable historique, non comme une cons-tante naturelle. La métamorphose rapide de l'idée même d'expressionnisme entre 1910 et 1914 en témoigne. En 1911, critiques et artistes se voient partie prenante dans un mouvement international moderne ; en 1913, Kirchner déclare que l'art de la *Brücke* trouve ses sources chez les maîtres du Moyen Age allemand, dans les sculptures africaines et océaniennes, et dans l'art étrusque, mais ne reconnaît pas l'influence des mouvements contemporains, cubisme, futurisme, etc.[22] ; en 1934, Nolde, qui n'était resté qu'un an et demi membre de la *Brücke,* refusait même d'être appelé expressionniste, jugeant cette appellation étroite : «Un artiste allemand, voilà ce que je suis.»[23]

Ces positions aident à comprendre les rapports ambiva-lents de l'expressionnisme et du pouvoir nazi. Nolde, partisan du nazisme dès sa fondation, fut ensuite l'une de ses principales victimes artistiques (en 1937, 1052 de ses œuvres furent confisquées dans les musées alle-mands) ; quant au nazisme, sa position à l'égard de l'expressionnisme flotta quelque temps avant qu'il en fît le représentant par excellence de l'art dégénéré. Car le racisme expressionniste, de type worringerien, était incompatible avec le racisme nazi : il mettait l'accent sur le trouble des rapports au monde de l'homme du nord, et amalgamait l'homme germanique, l'homme oriental et l'homme primitif, dont le paradigme artistique était le nègre. Le nazisme se fabriqua une image à sa mesure de l'homme germanique purifié de ces miasmes.

Définir l'expressionnisme par la germanicité, comme le font implicitement la majorité de ses historiens, est trois fois insatisfaisant : parce qu'une telle notion n'autorise pas à intégrer à l'expressionnisme les Russes de Munich ; parce que cet élément idéologique n'est pas le plus important des constituants de l'art expressionniste ; et parce qu'on retrouve des traits analogues hors d'Alle-magne à la même époque : les futuristes en Italie, Larionov et Gontcharova en Russie font assaut de natio-nalisme. En France, un peu plus tard, Vlaminck étala une idéologie peu différente de celle de Nolde : attache-ment à la terre, anti-intellectualisme – qui se traduit, esthétiquement, par une haine obsessionnelle du cubisme –, antisémitisme, etc. ; en 1943, il expliquait son goût pour van Gogh par «de mêmes affinités nordi-ques».[24]

Si l'on recense les autres grands traits de l'expression-nisme allemand, on les retrouve dans presque toute l'avant-garde occidentale entre 1905 et 1914, de Mos-cou à New York : la croyance au *Zeitgeist,* l'anti-classi-cisme, le goût de toutes les formes d'art primitif (art ethnographique, art folklorique, dessins d'enfants), l'in-tensification expressive des constituants artistiques, couleur et/ou dessin, la violence agressive envers le goût moyen, une esthétique de l'expression comme projec-tion du dedans au dehors. L'ubiquité de ces caractères traverse les frontières nationales, explique la multiplica-tion frénétique des revues et des expositions. Partout on tente de définir les traits communs d'une esthétique nouvelle ; on cherche à se retrouver, à identifier, comme le font Marc et Bourliouk, les «fauves» ou les «sauvages» de l'Allemagne ou de la Russie.[25] L'*Almanach du Blaue Reiter* est peut-être la tentative la plus complète pour caractériser le nouveau style dans sa plus grande exten-sion possible.

Bien sûr, les artistes allemands ont des traits qui leur sont propres, un mélange spécifique de spéculatif et de morbide. Ce qui est terrien chez Vlaminck devient tellurique chez Nolde, et les cataclysmes urbains de Robert Delaunay n'ont pas la complaisance obsessionnelle de ceux de Ludwig Meidner; ce sont des catastrophes de l'art plutôt que du monde – encore que Delaunay lui-même vît dans ses *Tours* «la synthèse de toute cette époque de destruction: une vision prophétique».[26] La vision apocalyptique de Kandinsky, l'empathie animale de Marc n'ont pas d'équivalent ailleurs, mais elles se rattachent à des formations mentales – la théosophie, le romantisme allemand – dont la théorie worringerienne de l'esprit nordique abstrait ne suffit pas à rendre compte. On constate entre l'expressionnisme de l'Allemagne et celui des autres pays les mêmes différences qu'entre le romantisme allemand et les romantismes anglais ou français; pourtant, nul n'oserait dire aujourd'hui que le romantisme est un phénomène allemand par essence, même si l'on trouve en Allemagne quelques-uns de ses traits les plus caractéristiques.

Si l'on doit sauvegarder le terme d'expressionnisme – et certainement on le doit –, on ne peut le faire qu'en lui rendant l'extension géographique la plus vaste: en revenant à sa définition de 1912 (il est préférable, pourtant, de le limiter en amont, et de replacer van Gogh, Redon, Ensor, Munch et Hodler dans leur génération, celle du post-impressionnisme et du symbolisme). Car les expressionnistes de 1912 ont très bien compris l'enjeu qui fut le leur, ce bouleversement de l'imitation classique qui accélérait jusqu'au vertige une évolution entamée au XIXe siècle, et dont le terme tout proche allait être l'art abstrait.

Cette année-là, un texte de Klee – un compte rendu de l'exposition du *Moderne Bund* à Zurich[27] – posait la question de l'expressionnisme dans sa plus grande rigueur. Comme tout le monde, Klee opposait l'expressionnisme à l'impressionnisme, «les deux ismes majeurs de l'époque, des professions de foi formelle fondamentales» *(die hauptsächlichen aller neueren Ismen, fundamentale Formbekenntnisse)*; mais il fondait cette opposition sur des critères spécifiques: genèse et temporalité. «L'un et l'autre désignent un moment décisif dans la genèse de l'œuvre: l'impressionnisme, le moment de la réception de l'impression naturelle; l'expressionnisme, le moment ultérieur de la restitution [...]. Dans l'expressionnisme il peut s'écouler des années entre réception et restitution, des fragments d'impressions diverses peuvent être redonnées dans une combinaison modifiée ou de vieilles impressions peuvent être réveillées par des impressions plus récentes après une longue période de latence.»

Le propre de l'expressionnisme, c'est donc un écart entre l'art et la nature, formel, spatial, temporel (on pourrait écrire une différance), s'opposant à l'immédiateté qui caractérise l'impressionnisme. L'écart temporel provo-

que un processus intériorisant-extériorisant qui transforme le motif ou ses combinaisons. Klee observe que la peinture sur le motif cesse d'être la norme: une construction s'élabore, loin de la nature *(fern von der Natur)*. C'est un principe qu'on observe partout, en France par exemple, dans le fauvisme comme dans le cubisme. Matisse déclare en 1908: «Ce que je poursuis par dessus tout, c'est l'expression. [...] Je veux arriver à cet état de condensation des sensations qui fait le tableau. Je pourrais me contenter d'une œuvre de premier jet, mais elle me lasserait de suite, et je préfère la retoucher pour pouvoir la reconnaître plus tard comme une représentation de mon esprit.»[28] Pourtant, Matisse reste un peintre du motif; c'est pourquoi, selon Kandinsky, «il n'a pas su toujours se libérer de la Beauté conventionnelle: il a l'impressionnisme dans le sang».[29] C'est le cubisme qui revient à l'idée d'une peinture mentale, faite en atelier, à l'écart du modèle. En 1906, après quatre-vingts ou quatre-vingt-dix séances de pose avec Gertrude Stein, Picasso, impatienté, efface la tête: «"Je ne vous vois plus quand je vous regarde", dit-il en colère.»[30] Quelques mois plus tard, après son retour de Gosol, il achève le portrait de mémoire en une séance, donne au visage son aspect de masque ibérique. De même, au début de 1908, Braque reprend de mémoire, à Paris, son *Viaduc à l'Estaque* peint sur place à l'automne: ce sera sa première toile typiquement cubiste.

Tous les critiques de l'époque sont d'accord pour définir le cubisme comme un art d'expression et de conception. Picasso lui-même, en 1923, déclare à Marius de Zayas: «Par l'art, nous exprimons notre idée de ce que la nature n'est pas». C'est pourquoi les critiques allemands d'avant 1914 ont rangé le cubisme, et particulièrement Picasso, dans l'expressionnisme.[31] Klee aussi voit le cubisme comme «une branche particulière de l'expressionnisme». Cette conception peut nous sembler choquante, mais si l'on y songe, son critère décisif, le rapport de l'art à la nature, vaut largement l'âme germanique. Nolde disait, alors qu'il étudiait en 1899 à l'école d'été de Hölzel: «Plus on s'éloigne de la nature tout en restant naturel, plus l'art est grand»[32]. La proportion entre le naturel et l'écart peut varier, selon les temps et les artistes. Kandinsky écrivait en 1913, dans *Regards en arrière*: «Plus tard j'entendis dire à un artiste très connu (je ne sais plus qui c'était): "En peignant, un coup d'œil sur la toile, un demi sur la palette et dix sur le modèle". Cela sonnait très bien, mais je découvris bientôt que pour moi ce devait être l'inverse: dix coups d'œil sur la toile, un sur la palette et un demi sur la nature».[33] Ce n'est pas simplement une question de proportions et de distance: pour Kandinsky, la différence entre l'art et la nature est essentielle et *naturelle*. «[...] Les buts (donc

aussi les moyens) de la nature et de l'art se différencient essentiellement, organiquement et de par les lois mêmes du monde.»[34] Cette idée récurrente, de Goethe et Novalis à Webern, Malévitch et Pollock, que l'art (ou l'artiste) est nature, est une des idées-forces de l'expressionnisme.

La fonction de l'art ne sera donc plus de représenter l'apparence des choses, mais leur réalité intérieure. Ce thème remonte aux théories de l'art néo-classiques et romantiques, mais du romantisme à l'expressionnisme l'écart s'est creusé: non seulement entre l'art et la nature, mais entre l'apparence et la réalité des choses. Marc écrivait en 1912: «Aujourd'hui nous cherchons derrière le voile des apparences les choses cachées dans la nature qui nous paraissent plus importantes que les découvertes des impressionnistes [...]. Nous cherchons à peindre l'aspect intérieur, spirituel de la nature, non par caprice ou par désir de nouveauté, mais parce que nous *voyons* cet aspect, comme précédemment on "vit" soudain les ombres violettes et l'atmosphère enveloppant les choses». Et en 1914: «Je commence à voir de plus en plus derrière ou, pour mieux dire, à travers les choses, à voir derrière elles quelque chose qu'elles nous cachent, en général astucieusement, par leur apparence extérieure, donnant le change à l'homme par une façade qui est toute différente de ce qu'elle recouvre réellement.»[35] Cette conception de l'apparence comme voile interposé devant la réalité des choses sera l'armature idéologique de la première abstraction. La peinture abstraite, «cette faculté en apparence nouvelle», est liée pour Kandinsky «à cette faculté en apparence nouvelle qui permet à l'homme de toucher sous la *peau* de la *nature* son essence, son "contenu"».[36] Le motif du voile hante particulièrement la pensée de Mondrian: «Cette forme naturelle voile l'expression plastique directe de l'universel [...]». «Les lois qui dans la culture artistique sont devenues de plus en plus déterminées sont *les grandes lois cachées de la nature que l'art établit à sa manière propre*. Il est nécessaire de souligner le fait que ces lois sont plus ou moins cachées derrière l'aspect superficiel des choses.»[37] L'art abstrait pousse jusqu'à son terme cette opposition de l'apparence et de l'essence des choses, mais elle existe très tôt dans la mentalité artistique expressionniste. Derain, en vacances à Pornic, écrivait à Vlaminck en 1901: «Ces fils télégraphiques, il faudrait les faire énormes; il passe tant de choses là-dedans!»[38] Plus tard Bacon reprit, en la transformant, l'idée d'une distorsion qui rapproche.[39]

Une telle conception découle de l'esthétique symboliste, qui veut, par opposition à l'esthétique naturaliste, «objectiver le subjectif»[40], exprimer uniquement l'idée par des formes synthétiques.[41] Il y a, entre l'expression-

nisme et le symbolisme – Moreau/Matisse, Munch/Schmidt-Rottluff, Thorn-Prikker/Campendonk, Klimt/Schiele... –, une relation filiale, avec toutes les ambivalences et les conflits que cela comporte. Ce qui est nouveau ou du moins plus accentué dans l'expressionnisme, c'est l'abandon des motifs allégoriques ou idéistes et des raffinements littéraires, la sauvagerie, la volonté primitive, l'agressivité et l'intensification des moyens employés, l'insulte délibérée à l'égard du goût bourgeois, le mélange de combat et de retranchement sur soi-même.

Dans son compte rendu de 1912, Klee distingue deux démarches au sein de l'expressionnisme, menant toutes deux à l'abstraction (*Weglassung des Gegenstandes*, le congé donné à l'objet): la branche cubiste, et l'expressionnisme non cubiste, dont le représentant extrême est Kandinsky. De fait, les mouvements expressionnistes ont adopté deux stratégies: en premier lieu, l'expression par la couleur (les fauves, le Cavalier bleu; jusque vers 1911, la *Brücke*, Mondrian et Malévitch), puis l'expression par la forme (le cubisme; après 1911, le futurisme, la *Brücke*, le rayonnisme, Mondrian), ou une combinaison de l'une et de l'autre. Dans le premier cas, le travail formel se limite à la simplification et à la déformation caractéristique, des techniques empruntées à la caricature, et permettant de ne pas faire obstacle à l'intensification du travail chromatique. Dans le deuxième cas au contraire, la couleur s'efface pour ne pas faire obstacle au travail formel.

Il est intéressant que le travail expressif passe d'abord par la couleur. Dans la théorie classique des beaux-arts (celle de Kant par exemple), l'imitation est associée essentiellement au dessin, accessoirement à la couleur; celle-ci sera donc le maillon faible de la représentation classique et sa première porte de sortie. Quelques artistes, Braque ou Mondrian, ont emprunté les deux voies successivement, abandonnant pour un temps le travail sur la couleur en se concentrant sur la forme. Cette dissociation des moyens artistiques est un aspect important de l'expressionnisme. Dans le cubisme, la couleur freine l'élan de la forme; dans le fauvisme, c'est le contraire. Or, il est frappant que le même phénomène s'observe, à la même époque, dans l'expressionnisme musical: «En effet, on peut constater, au début du XXe siècle, une curieuse dissociation entre l'évolution du rythme et l'évolution du matériau sonore: d'une part, Schönberg, Berg, Webern, point de départ d'une morphologie et d'une syntaxe nouvelles mais rattachés à une survivance rythmique [...]; d'autre part, Stravinsky. A mi-chemin, le seul Bartok, dont les recherches sonores ne tombent jamais dans les ornières de Stravinsky, mais sont fort loin d'atteindre le niveau des Viennois; dont

les recherches rythmiques n'égalant pas, de fort loin, celles de Stravinsky, sont encore, grâce à des arrière-plans folkloriques, supérieures en général à celles des Viennois.»[42] Il faut faire la part des positions de Boulez dans les années cinquante: valorisation de la nouveauté, dévalorisation de la «survivance», identification sérialiste du langage musical avec le paramètre hauteurs; sa remarque n'en est pas moins juste, non seulement pour la musique, mais aussi pour la peinture. L'expressionnisme musical et l'expressionnisme pictural utilisent les mêmes stratégies dissociatives, autorisant les parallèles classiques entre Schönberg et Kandinsky, Stravinsky et Picasso; ces parallèles ne sont pas simplement biographiques et stylistiques, mais structurels. Même la position «moyenne» de Bartók trouve un équivalent pictural chez Marc, ou chez Delaunay à un degré moindre.

En peinture, ce renouvellement partiel du langage artistique est un élément du concept même d'expressionnisme, qui tient à maintenir un lien, lointain mais vital, avec la nature. (Du moins pour une part; Delaunay et Marc arrivent à l'abstraction en combinant, justement, une conception fauve de la couleur et une conception cubiste de la forme. Kandinsky, lui, ne passe pas par le cubisme, mais dissocie la couleur et la ligne). Comme l'observe Gordon, «les expressionnistes eux-mêmes voyaient leur art comme un art de transition entre les grands styles du passé et ceux qui étaient à venir»[43] (c'est un des sens de *Die Brücke,* le Pont). L'esthétique expressionniste comporte un mouvement vers l'abstraction et une résistance à ce mouvement; son espace propre est cet entre-deux. L'espace expressionniste typique n'est jamais net: ni réaliste ni abstrait, ni plat ni profond, mais froissé ou compressé dans le cubisme «analytique», piranésien dans le futurisme, distordu dans la *Brücke* berlinoise, insituable chez le Kandinsky de 1910. Tout un aspect de Matisse, dans les années 1913–1916, est à rattacher à ce travail de l'espace: *La Porte de la Casbah, Poissons rouges et palette, Le Peintre dans son atelier, Auguste Pellerin II, La Leçon de piano* montrent des espaces troubles et qui troublent le regard, glissant du signifiant au signifié pictural et retour (on peut faire la même remarque à propos de *La Vache* de Kandinsky), ou d'un niveau de représentation à un autre. C'est l'aspect le plus actuel de l'art expressionniste, et c'est par là, plutôt que par la touche agitée, que Bacon, de Kooning ou Morley se rattachent à l'expressionnisme historique. L'expressionnisme d'avant 1914, comme le romantisme de 1800, avait une énergie rayonnante qui dépassait les frontières nationales. Pour le comprendre, il faut revenir à sa définition de 1912: la plus ambitieuse, la plus européenne (sinon occidentale, mais l'expressionnisme

américain d'avant 1914 peut être considéré comme un expressionnisme colonial, au sens où Stuart Davis parlait de cubisme colonial).

Quant à l'expressionnisme allemand... «Il n'y a pas d'expressionnisme allemand, il n'y a que diverses formes d'expressionnisme en Allemagne.»[44]

Références des livres souvent cités

Gordon (1974): Donald E. Gordon, *Modern Art Exhibitions, 1900–1916,* Munich, Prestel, 1974.
Gordon (1987): Donald E. Gordon, *Expressionism: Art and Idea,* New Haven et Londres, Yale University Press, 1987.
Perkins (1974): Geoffrey Perkins, *Contemporary Theory of Expressionism,* Berne et Francfort, Lang, 1974.
Selz (1957): Peter Selz, *German Expressionist Painting,* Berkeley et Los Angeles, University of California Press, 1957.
Werenskiold (1984): Marit Werenskiold, *The Concept of Expressionism: Origin and Metamorphoses,* Oslo, Universitetsforlaget, 1984.

Notes

1. Wolf-Dieter Dube, *Journal de l'expressionnisme,* Genève, Skira, 1983, p. 7.
2. Donald E. Gordon, «On the Origin of the Word "Expressionism"», *Journal of the Warburg and Courtauld Institutes,* 1966, pp. 368–385 (en particulier 371–377); Gordon (1987), pp. 174–177. La thèse de Gordon est critiquée dans l'introduction de Perkins (1974). Voir aussi Selz (1957), pp. 255–258. L'étude la plus complète de la question, à ma connaissance, est le livre de Werenskiold (1984), qui cependant ignore l'essai de Matějček en 1910.
3. Catalogues annuels des Indépendants; voir aussi Gordon (1974), t. II, pp. 30, 46, 66, 87, etc.
4. Perkins (1974, p. 15) fait allusion à l'école de l'excessivisme, qu'il appelle un «obscure, short lived, one-man movement in modern art», sans paraître se rendre compte que cet homme était un âne. Selon Daniel Henry [Kahnweiler] (*Das Kunstblatt,* 1919, p. 351), «le brave Julien-Auguste Hervé n'était aucunement un peintre de profession, mais un concierge ou quelque chose d'approchant»; il décrit ses titres comme des «calembours puérils», ses toiles comme «nullement naïves mais quelque peu kitsch», et leur auteur comme «un amateur académique-kitsch».
5. Theodor Däubler, *Im Kampf um die moderne Kunst,* Berlin, Reiss, 1919, pp. 41–42; voir Selz (1957), p. 256; Perkins (1974), pp. 13–14; Werenskiold (1984), pp. 6–7, 63–64 et notes.
6. Gordon (1987), p. 175.
7. Article reproduit dans Werenskiold (1984), pp. 218–219; l'auteur attribue cet article à Roger Fry (pp. 215–217).
8. Arthur Clutton-Brock, «The Post-Impressionists», *Burlington Magazine,* janvier 1911; Carl David Moselius, «Impressionism och expressionism», *Dagens Nyheter,* Stockholm, 20 mars 1911. Voir Werenskiold (1984), qui signale d'autres exemples (pp. 7–13).
9. Wilhelm Worringer, «Entwicklungsgeschichtliches zur modernsten Kunst», *Im Kampf um die Kunst: Die Antwort auf den «Protest deutscher Künstler»,* Munich, Piper, 1911, p. 94 (repris dans le *Sturm,* II, 75, août 1911); W. Heymann, «Berliner Sezession 1911» (IV), *Der Sturm,* II, 68 (15 juillet 1911), p. 543; P.F. Schmidt, «Über die Expressionisten», *Die Rheinlande,* XI, déc. 1911, pp. 427–428 (repris dans le *Sturm,* II, 92, janv. 1912, pp. 734–736). Voir Werenskiold (1984), pp. 35–37.
10. Voir Gordon (1974), t. II, pp. 587–596.

11. Les futuristes revendiquaient leur autonomie et refusaient d'être amalgamés aux expressionnistes (voir la lettre de Marinetti à Walden du 15 novembre 1912, citée dans le numéro d'*Obliques* sur l'expressionnisme allemand, 1981, pp. 194–195). Ils ont néanmoins participé au Salon d'automne organisé par le *Sturm* à Berlin en septembre 1913 (voir la liste des artistes et des œuvres dans Gordon (1974), II, pp. 738–742).

12. «Ausstellung rheinischer Expressionisten», *Volksmund* du 12 juillet 1913; reproduit dans le catalogue *Die Rheinischen Expressionisten, August Macke und seine Malerfreunde*, Bonn, Krefeld, Wuppertal, 1979, p. 54. L'exposition n'est pas répertoriée par Gordon.

13. Paul Fechter, *Der Expressionismus*, Munich, Piper, 1914; nouvelle éd., 1920, pp. 13, 33.

14. Adolf Behne, «Deutsche Expressionisten», *Der Sturm*, V, 17/18 (déc. 1914), p. 114; cité dans Perkins (1974), p. 80.

15. Max Deri, *Naturalismus, Idealismus, Expressionismus*, Leipzig, Seemann, 1919, p. 73; cité dans Selz (1957), p. 17.

16. Franz Roh, *Nach-Expressionismus, magischer Realismus: Probleme der neuesten europäischen Malerei*, Leipzig, Klinckhardt & Biermann, 1925, p. 40; passage traduit dans le catalogue *Les Réalismes, 1919–1939*, Centre Georges Pompidou, 1980–1981, p. 148.

17. Wilhelm Worringer, «Kritische Gedanken zur neuen Kunst», *Genius*, I, 1919, vol. 2, p. 226; voir Perkins (1974, p. 58), dont la chronologie est cependant très tendancieuse, et vise à effacer les différences entre 1911 et 1919. Perkins (pp. 79–80) cite d'autres textes allant dans le même sens de Max Deri (1918), Edschmid (1919), Krell (1919), Blunck (1921).

18. Voir Kenneth E. Silver, *Vers le retour à l'ordre*, trad. française: Paris, Flammarion, 1991.

19. Christian Schad, catalogue de l'exposition *Christian Schad*, Vienne, Galerie Würthle, 1927; traduit dans le catalogue *Les Réalismes, 1919–1939*, p. 150.

20. George Grosz, «Entre autres choses: un mot en faveur de la tradition allemande» (*Das Kunstblatt*, XV, 3, 1931, p. 84), traduit dans le catalogue *Les Réalismes, 1919–1939*, p. 160.

21. Adolf Hitler, discours inaugural de la «grande exposition d'art allemand 1937» (dont le versant négatif était l'exposition d'art dégénéré); *Nationalsozialismus und «Entartete» Kunst* (Peter-Klaus Schuster, éd.), Munich, Prestel, 1987, pp. 245–246.

22. E. L. Kirchner, «Chronique de la *Brücke*», 1913; trad. française dans le catalogue *Paris-Berlin, 1900–1933*, Centre Georges Pompidou, 1978, p. 108. Cette chronique fut jugée inexacte par les autres membres de la *Brücke* et provoqua la dissolution du groupe.

23. Emil Nolde, *Jahre der Kämpfe*, Berlin, Rembrandt-Verlag, 1934, p. 182; cité dans Selz (1957), p. 120. La phrase: «Deutscher Künstler, das bin ich» a disparu des éditions suivantes (voir éd. de 1967, p. 186).

24. Vlaminck, *Portraits avant décès*, Flammarion, 1943, p. 31.

25. Franz Marc, «Die "Wilden" Deutschlands»; David Bourliouk, «Die "Wilden" Russlands»; *Almanach du Blaue Reiter*, Munich, 1912. Comme l'observe Werenskiold (1984, p. 45), le mot «expressionnisme» est absent de l'*Almanach*.

26. Robert Delaunay, *Du cubisme à l'art abstrait*, Paris, SEVPEN, 1957, p. 62.

27. Paul Klee, «Die Ausstellung des Modernen Bundes im Kunsthaus Zürich», *Die Alpen*, août 1912; repris dans *Schriften, Rezensionen und Aufsätze*, Cologne, DuMont, 1976, pp. 105–111; trad. française partielle dans *Théorie de l'art moderne*, Genève, Gonthier, 1964, sous le titre «Approches de l'art moderne». L'exposition de Zurich comportait des œuvres d'Amiet, Arp, Baranoff-Rossiné, Delaunay, Giovanni Giacometti, Helbig, Huber, Kandinsky, Klee, Kündig, Le Fauconnier, Lüthy, Marc, Matisse et Münter (voir Gordon (1974), II, pp. 606–607).

28. Henri Matisse, «Notes d'un peintre», *Écrits et propos sur l'art*, Paris, Hermann, 1972, pp. 42–43.

29. Wassily Kandinsky, *Du spirituel dans l'art*, chap. 3.

30. Gertrude Stein, *Autobiographie d'Alice Toklas*, Gallimard, 1934, p. 72.

31. Voir par ex. le compte rendu de l'exposition Picasso à la galerie Thannhauser de Munich (février 1913) par M. K. Rohe, pour qui le *Garçon à la pipe* de 1905 est l'œuvre d'un artiste déjà complètement expressionniste (*A Picasso Anthology: Documents, Criticism, Reminiscences* [Marilyn McCully, éd.]), Princeton University Press, 1982, p. 99.

32. Emil Nolde, *Das eigene Leben*, Berlin, 1931, p. 207; voir le commentaire de Selz (1957), pp. 334–335.

33. Kandinsky, *Regards sur le passé*, Hermann, 1974, p. 115.

34. *Regards sur le passé*, p. 92.

35. Franz Marc, «Die neue Malerei», *Pan*, II, 7 mars 1912, p. 469 (*Schriften*, Cologne, DuMont, 1978, p. 102); lettre à Maria Marc, 24 déc. 1914 (*Briefe, Aufzeichnungen und Aphorismen*, Berlin, Cassirer, 1920, t. I, p. 32).

36. Kandinsky, «Réflexions sur l'art abstrait» (1931), *Écrits complets*, Paris, Denoël-Gonthier, t. II, p. 334.

37. Piet Mondrian, *Le Néo-Plasticisme* (1920); «Plastic Art and Pure Plastic Art» (1936); *The New Art – The New Life: The Collected Writings of Piet Mondrian*, Thames and Hudson, 1987, pp. 135, 293.

38. Vlaminck, *Portraits avant décès*, 1943, p. 33; cité et commenté dans Daniel-Henry Kahnweiler, *Juan Gris, sa vie, son œuvre, ses écrits* (1946), nouvelle édition, Gallimard, 1990, p. 376.

39. David Sylvester, *Interviews with Francis Bacon, 1962–1979*, Thames and Hudson, 1980, p. 40.

40. Gustave Kahn, «Réponse des symbolistes», *L'Événement*, 28 septembre 1886.

41. G.-Albert Aurier, *Le Symbolisme en peinture*, 1891, rééd. L'Echoppe, Caen, 1991, p. 26.

42. Pierre Boulez, «Stravinsky demeure», 1951–1953, *Relevés d'apprenti*, Editions du Seuil, 1966, p. 143. Des remarques analogues pp. 78, 151, 223.

43. Gordon (1987), p. 69.

44. Eduard Beaucamp, «L'art et la vie: métamorphoses de l'expressionnisme», *Paris-Berlin 1900–1933*, Centre Pompidou, 1978, p. 58.

DRESDE – DIE BRÜCKE

Expressionnisme – Le monde n'est pas solide

Georg W. Költzsch

L'expressionnisme en Allemagne ne saurait se laisser réduire à des notions telles que le «teutonique», le «subjectif» ou l'«hyper-subjectif». De même qu'en comparant les expressionnistes de Dresde aux fauves français, on s'égarerait à ramener leurs différences à une simple question de partage entre l' «instinct» d'un côté et la «règle» de l'autre. Les Matisse et Derain fauves des années 1905–1907 étaient capables des mêmes excès que les expressionnistes de Dresde et, comme eux, parlaient de «sensation» ou de «sentiment», d'«expression» ou d'«expressivité». Quant à Gauguin – ni fauve ni expressionniste pourtant! –, ne s'exprimait-il pas de la manière la plus expressionniste qui soit en exaltant, dans telle lettre à Daniel de Monfreid, la «sensation extrême», les «abîmes de l'existence», les pensées «jaillies comme la lave» ou l'œuvre arrachée «dans un acte créateur spontané, brutal si l'on veut, mais de façon surhumaine»… Le mot expression lui-même ne suffit pas à décliner le spectre des significations qu'il revêt, de Gauguin à Kirchner en passant par van Gogh et Matisse! Nonobstant, l'«expression» était bel et bien devenue la notion centrale, chez les jeunes fauves français comme chez les jeunes expressionnistes allemands. Elle allait déterminer une transformation de la relation entre le sujet et l'objet, entre l'intériorité de l'artiste et l'extériorité du monde des objets. Elle devenait le filtre obligé par lequel passait toute appréhension sensible du monde. Plus importantes que le visible lui-même, les sensations, les émotions qu'il provoquait, les impulsions qu'il donnait à l'esprit et que l'artiste développait en son sein face à la nature, à la ville, à l'homme, primaient désormais. Le regard de l'artiste capte l'expression des choses qu'il traduit en expression de soi. Ainsi l'expression, chez les uns comme chez les autres, fauves ou expressionnistes, prenait-elle racine dans la subjectivité même de l'artiste, et la gamme des sensations éprouvées dans la nature s'étendait-elle, à Paris comme à Dresde, du sentiment à l'émotion.

Et les visages de devenir jaunes, les arbres rouges et les rues bleues, de part et d'autre du Rhin… La liberté prise à l'égard du visible – dont l'aspect «naturel» passait au second plan – entraînerait ça et là à quelques déformations, la curiosité et la perception de l'artiste, constamment mobiles, focalisant dorénavant la vision du monde. Fauves et expressionnistes étaient en passe d'identifier l'expression de soi avec l'expression des choses, en isolant certains des aspects du monde sensible, qui devenaient moyens abstraits de l'expression. Les fauves, craignant de perdre la notion même de tableau, s'arrêteront en chemin sans tirer toutes les conséquences d'une telle démarche. Les artistes de la *Brücke* ne franchiront pas non plus le pas qui mènera Kandinsky à l'abstraction, vers 1910 à Munich. Les fauves s'écarteront du fauvisme dès 1907, avant même que les expressionnistes ne soient spécifiquement expressionnistes. Les artistes de la *Brücke* auraient-ils été plus indifférents aux contraintes du tableau? A moins qu'ils n'aient été animés d'une émotion d'un autre ordre.

Les premiers pas de la *Brücke* à Dresde en 1905 sont à la fois décidés et insouciants. Résolus à conquérir l'avenir pour la jeunesse et à tourner le dos aux traditions et aux conventions, ses membres se sont tout pragmatiquement réunis en un groupe afin d'atteindre plus sûrement leurs objectifs. N'ayant pas étudié dans une académie, excepté Pechstein, ils ont pu commencer à peindre, sans s'encombrer d'une doctrine et, selon leurs propres termes, «immédiatement» et «authentiquement». Insouciants, ils le sont quant au poids de l'histoire de l'art: Dresde n'est pas Paris, et Moritzbourg, les marais de Dangast et l'île d'Alsen sont loin des grands exemples. Que les artistes de la *Brücke* aient connu la peinture de van Gogh, de Munch et de Matisse ne fait aucun doute, même s'ils se sont ingéniés à le contester, non par excès d'orgueil mais parce qu'ils s'opposaient à ce que cette histoire de l'art, que précisément ils récusaient, s'empressât de les classer et classifier. Ils redoutaient particulièrement d'être rangés dans des catégories stylistiques. «Immédiateté» et «authenticité» ne signifiaient certes pas distance et spéculation, mais impliquaient bien plutôt impulsion et spontanéité. Leur

conception du tableau n'était pas statique mais dynamique. Ainsi les tableaux de Kirchner, Heckel, Schmidt-Rottluff et, à un degré moindre, ceux de Pechstein entre 1906 et 1909 se caractérisent-ils par un mouvement impétueux et vigoureux.

L'*Autoportrait (Selbstbildnis,* cat. n° 126) de 1906 de Karl Schmidt-Rottluff est tout entier construit par la couleur et la touche – une couleur émancipée du ton local (l'incarnat de la chair, le métal des lunettes ou le tissu du vêtement). Le visage est un champ de couleurs, sillonné de jaune, rouge, orange, bleu, violet et vert, de touches qui s'élancent et s'interrompent, se chevauchent, s'étirent en lignes allongées ou se posent net et énergiquement. Le trait ne se lie pas à un contour fixe et ne délimite plus un fond; il ne distingue pas le visage de l'habit, ni le modelé de la bouche et de la joue du plat du front. Les touches de couleur circonscrivent la physionomie du peintre, sans pour autant l'identifier au-delà du reconnaissable. Schmidt-Rottluff introduit du noir dans le col et les cheveux de son autoportrait, laissant le fond en bleu. Il laisse son visage se dessiner entre l'obscurité et le bleu et renforce par les valeurs plastiques des couleurs le mouvement de désordre qui domine complètement le tableau, tant dans les contrastes que dans le trait.

Ill. 1: Erich Heckel, *Autoportrait,* 1906, Brücke-Museum, Berlin.

A l'instar de Schmidt-Rottluff, Heckel conçoit son *Autoportrait (Selbstbildnis)* de 1906 (ill. 1) en utilisant des traits de couleurs jetés à la hâte, dont le désordre est renforcé par les contrastes des complémentaires rouge-vert et du bleu et du jaune. Kirchner réalise également un portrait de Heckel en tant qu'artiste (1907, coll. part.) en représentant les cheveux, le visage et le col au moyen de traits s'élevant et vibrant en staccato. Enfin, dans le portrait à l'aquarelle que Schmidt-Rottluff fait de

Ill. 2: Karl Schmidt-Rottluff, *Midi dans le marais,* 1908, Landesmuseum, Oldenbourg.

Heckel en 1909 (Brücke-Museum, Berlin), le fond, le visage, la veste et la chemise sont constitués de hachures vivement exécutées au pinceau.

Si «dessiner par le pinceau» renvoie à van Gogh, les artistes de la *Brücke* ne se sont pas contentés de reprendre cette manière de peindre mais ils l'ont faite leur, en rendant le dessin au pinceau plus brut, le libérant ainsi de la discipline de van Gogh et s'attaquant du même coup au motif – ce qui est toujours resté étranger à van Gogh. Paysages et villages sont pris dans les courants, les tourbillons et les remous de la touche, qui peut elle-même devenir trace gestuelle. Dans les tableaux que Schmidt-Rottluff et Heckel réalisent à Dangast de 1906 à 1908, les ruelles jaillissent en torrents de flammes, les maisons en fournaises et les ciels en champs ravinés. Le langage des traits de pinceau vivement posés et les jets de couleur directement appliqués du tube sur la toile conduisent, dans leur spontanéité comme dans leur énergie, à un paroxysme dans le mouvement structurel des tableaux. Celui-ci semble alors coincider avec l'agitation intérieure de l'artiste. Et ceci d'autant plus que Heckel dans *Tuilerie à Dangast (Ziegelei in Dangast,* 1907, coll. Thyssen-Bornemisza) comme Schmidt-Rottluff dans *Midi dans le marais (Mittag im Moor,* ill. 2) exaltent effectivement les tensions issues du contraste des complémentaires.

Dans le sillage ainsi tracé par les artistes de la *Brücke,* d'autres viendront s'inscrire, pour qui la touche ne sera plus seulement l'expression de leur subjectivité mais l'instrument privilégié d'une interprétation du monde en tant que processus. La *Brücke* est à l'origine d'une telle conception du monde. Il est étonnant de voir combien telle aquarelle de Schmidt-Rottluf (*Jardin à midi, Park am Mittag,* 1909) tend vers une structure exclusivement tissée par la couleur et le trait – le sujet cessant d'être la nature pour devenir le trait de couleur

Ill. 3: Franz Marc, *Formes en lutte*, 1914,
Bayerische Staatsgemäldesammlungen, Munich.

en tant que trace de mouvement. L'aspect figuratif disparaît ici presque complètement. Et c'est à peine un an plus tard, en 1910, que Kandinsky, engagé sur la voie de l'abstraction, crée des compositions non figuratives, développées à partir du mouvement et s'épanouissant dans l'espace. En 1914, Franz Marc, qui a perdu l'espoir de réaliser une nouvelle *unio mystica* entre l'homme et la nature, confie au monde des formes abstraites le soin d'exprimer l'instabilité et l'agitation constantes (*Formes abstraites (Abstrakte Formen)*, ainsi que *Formes en lutte (Kämpfende Formen*, ill. 3).

A Dangast et sur l'île d'Alsen, non seulement transparaît chez Heckel et Schmidt-Rottluff la recherche véhémente de la finalité de leur peinture – ainsi qu'une emphase juvénile et une vive excitation face à la nature –, mais aussi commence à se formuler, entre 1906 et 1909, une nouvelle conception du monde, celle d'un monde instable et profondément inquiétant pour l'homme. Chez les deux peintres, les ruelles s'épanchent hors de la chaussée. Le sol se dérobe (Schmidt-Rottluff, *Village dans le Nord, Dorf im Norden*, 1906, coll. part.; Heckel, *Maison blanche à Dangast, Weisses Haus in Dangast*, 1908, ill. 4). Il est vrai que ces chemins qui s'écoulent s'inspirent des tableaux de van Gogh, mais ils sont ici investis d'une instabilité qu'ils n'avaient pas jusqu'alors. Ce «phénomène d'écoulement» n'est cependant pas l'apanage des seules rues et ruelles. La *Jeune Fille à l'ombrelle japonaise* de Kirchner (*Mädchen unter Japanschirm*, c. 1909, cat. n° 40) semble allongée sur un drap bleu comme dans le lit d'une rivière et déborder du tableau avec elle. Le corps jaune, posé obliquement sur la surface de la toile, trouve à peine appui sur les jambes pliées, coupées par le bord du tableau. Ce déversement potentiel hors du cadre ne peut s'expliquer par le fait que Kirchner a cherché à conserver le plan du tableau et a construit l'espace par la couleur et non plus par la perspective. Les fauves en effet – Matisse et Derain – ont aussi consacré leurs efforts à la sauvegarde de la surface du tableau et à l'arrangement spatial des couleurs en tant que moyens

d'expression plastique. Les fauves font face au risque d'effondrement par une pondération intelligente et sûre des éléments constitutifs du tableau, par un équilibre constant entre les forces horizontales et verticales. Chez les artistes de la *Brücke*, le risque de déséquilibre du tableau reste latent. L'homme a perdu son assise, la terre sur laquelle il se tient, agit et s'oriente n'est plus ferme; le monde n'est plus stable. Dans les paysages peints par Kirchner à Fehmarn en 1913 comme dans ses tableaux de rues de Berlin de 1914, l'aspiration vers le bas est si forte que les arbres, les maisons, les rues et les hommes risquent d'être entraînés, avec le tableau, par le fond (*Maison sous les arbres, Haus unter Bäumen*, 1913, Nationalgalerie, Berlin; *Place de Potsdam, Potsdamerplatz*, 1914). A cette chute, Kirchner oppose des arbres dressés vers le ciel ou de longues silhouettes de demi-mondaines. Ce qui, loin de relâcher la tension ou de rétablir un harmonieux équilibre renforce davantage encore le caractère menaçant. Quand les expressionnistes de la *Brücke* atteignent l'apogée de leur art en 1913–1914, le monde a perdu pied. Et il en va de même dans les œuvres désormais abstraites du *Blaue Reiter*, chez Marc et Kandinsky.

Dans l'autoportrait fougueux de Schmidt-Rottluff de 1906, dans les paysages tourbillonnants que Heckel et lui peignent à Dangast en 1907–1908, ou dans la si remarquable *Jeune Fille à l'ombrelle japonaise* de Kirchner de 1909, se manifeste déjà et de façon constante, outre les tâtonnements sur la voie des chefs-d'œuvre de l'art expressionniste, un certain être au monde caractérisé par la perte de la foi dans sa permanence et sa solidité. Mais il y avait d'autres modèles. Kirchner se confronta vivement à l'œuvre de Matisse, à ses compositions ornementales (série d'arbres en fleurs de 1909). Heckel s'oppose aux glissements de terrain en essayant de retenir la partie inférieure de ses paysages au moyen de

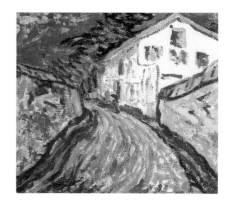

Ill. 4: Erich Heckel, *Maison blanche à Dangast*,
1908, collection Thyssen-Bornemisza, Madrid.

clôtures, de ponts et de buissons. Schmidt-Rottluff renforce l'armature horizontale de ses compositions, tout en accentuant les éléments verticaux pour endiguer la crue des chemins et ancrer le motif dans le plan du tableau (*Printemps précoce, Vorfrühling,* 1911, cat. n°131). Entre 1909–1910 et 1912, la peinture de la *Brücke* semble s'éclaircir et se calmer. La touche perd de sa véhémence et la couleur – appliquée en surfaces plus grandes et non plus saccadée, hachurée de traits multiples – gagne en force expressive. La ligne intervient dorénavant comme élément essentiel, augmentant la puissance des espaces de couleur et devenant elle-même vecteur d'expression. Les compositions sont devenues plus solides chez Kirchner (*Nus au soleil, Akte in der Sonne,* 1910, coll. part.; *Passage supérieur de chemin de fer à Dresde-Löbtau, Eisenbahnüberführung Dresden-Löbtau,* 1910, Kunsthalle, Bielefeld; l'un et l'autre retouchés ultérieurement par l'artiste); chez Heckel (*Fränzi à la poupée, Fränzi mit Puppe,* 1910, cat. n° 7); chez Schmidt-Rottluff (*Oppedal,* 1911, Staatsgalerie, Stuttgart).

Mais bientôt la terre cède de nouveau, fléchit sous le poids du monde, le sol se dérobe, les pentes sont plus abruptes. Les *Promeneurs au bord du lac (Spaziergänger am See,* 1911, cat. n° 9) de Heckel, déambulent, petits et enfermés entre de grands arbres qui semblent piétiner le chemin ocreux, l'infléchissant sous leur masse noire de sorte que l'hémicycle supérieur du lac s'oppose difficilement à la pression exercée vers le bas. Dans le *Paysage d'Alsen (Landschaft auf Alsen,* 1913, ill. 5) de Heckel, les arbres commencent à trébucher et le chemin, le pré, le banc sont poussés par la maison, la colline, le ciel vers une profondeur obscure, à peine retenus par les haies de buissons disposés transversalement. En 1913, Schmidt-Rottluff se souvient, semble-t-il, des œuvres peintes à Dangast: c'est en rouge-orangé que les chemins se déversent et que la maison et l'arbre se défendent contre le glissement de la colline sur laquelle ils sont enracinés (*Paysage au phare, Landschaft mit Leuchtturm,* 1913, Ostdeutsche Galerie, Ratisbonne; *La Maison rouge, Das rote Haus,* 1913, Kunsthalle, Brême). Les *Nus rouges dans les roseaux (Die roten Akte im Schilf,* 1913, Staatgalerie Stuttgart), debout ou à genoux, regardent pensivement un sentier rouge qui s'épanche vers le bas, comme avec la tentation de se laisser glisser vers l'abîme. Kirchner laisse se dresser à la verticale le plancher d'une chambre (*Erich Heckel et Otto Müller jouant aux échecs, Erich Heckel und Otto Müller beim Schach,* 1913, ill. 6). Mouvement ascendant accentué par les formes pointues de la table et de l'échiquier, disposés angle sur angle. Les ancrages de la ligne horizontale intégrés dans la composition ne peuvent qu'à peine freiner la chute

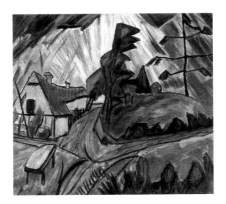

Ill. 5: Erich Heckel, *Paysage d'Alsen,* 1913, Folkwang-Museum, Essen.

imminente, tandis que les joueurs d'échecs se concentrent tranquillement au jeu. L'agitation se manifeste sur la toile par la vivacité de la touche, les hachures et les traces dentées du plancher jaune. Le monde s'effondrerait-il sans que personne n'y prête la moindre attention? Dans *Le Fou (Der Irre,* 1914, cat. n° 13) de Heckel, il semble que le sol brun s'écoule comme du sable à travers une invisible ouverture, aspirant et engloutissant les hommes, les meubles et les murs.

Les expressionnistes de Dresde auraient-ils été plus émotifs que les autres artistes en Europe? Il est difficile de répondre à une telle question, mais ce qui est certain, c'est que Kirchner, Heckel et Schmidt-Rottluff, pour ne citer que les plus exemplaires, étaient mûs par un regard sur le monde, tourmenté et dynamique, et qu'ils composèrent avec lui leurs tableaux. Leur art fut-il par là plus subjectif? Il est également difficile d'en juger. Mais leurs tableaux révèlent le désordre qui régna sur le monde avant qu'il n'apparaisse aux yeux de tous. Se soucièrent-ils moins des notions esthétiques? Kirchner, Heckel et

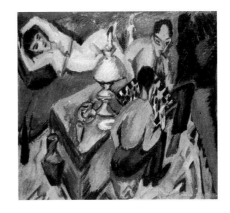

Ill. 6: Ernst Ludwig Kirchner, *Erich Heckel et Otto Mueller jouant aux échecs,* 1913, Brücke-Museum, Berlin.

Schmidt-Rottluff, dont les œuvres portent le plus forte-
ment l'empreinte de l'expressionnisme, secouèrent en
effet la tradition du tableau. S'ils en conservèrent les
caractéristiques dans les thèmes et les motifs, dans leur
aspect figuratif, et même en préservant l'illusion de la
profondeur, ils soumirent en même temps toutes ces
caractéristiques à un nouveau langage dans le traite-
ment de la touche, de la couleur, de la ligne et de
l'espace, au point que les tableaux eux-mêmes devinrent
l'expression d'un conflit. Ce n'est pas une théorie révolu-
tionnaire qui donne sa marque à cet expressionnisme
mais le bouleversement, les secousses permanentes que
subissent ces tableaux comme la terre une vague sismi-
que. Tremblement également perceptible chez Nolde,
Marc et Kandinsky.

La gravure dans l'histoire de la Brücke

Magdalena M. Moeller

Le 7 juin 1905, quatre étudiants de l'Ecole technique supérieure de Dresde, Ernst Ludwig Kirchner, Fritz Bleyl, Karl Schmidt-Rottluff et Erich Heckel, fondent une association: *Die Brücke* (Le Pont). D'autres artistes la rejoignent en 1906: Max Pechstein, le peintre suisse Cuno Amiet et, pour un an et demi, Emil Nolde. Ils sont suivis, en 1910, d'Otto Mueller. Il semble que Schmidt-Rottluff soit l'inventeur de la dénomination du groupe, *Die Brücke,* qui, comme le dira plus tard Kirchner, signifiait pour ces artistes qu'un pont était ainsi jeté vers l'avenir. Cette dénomination faisait aussi allusion à *Ainsi parlait Zarathoustra* de Nietzsche, où il est question d'un «pont vers le surhomme». A l'époque, les étudiants lisaient Nietzsche et en discutaient abondamment.

D'emblée, les déclarations esthétiques de la *Brücke* reflètent les inquiétudes d'une époque nouvelle. On aspire à une liberté inconditionnelle de l'art et de la vie. Kirchner exprime également les objectifs du mouvement dans un programme conçu et gravé sur bois en 1906 (cat. D 1): «Ayant foi en l'évolution, en une génération nouvelle de créateurs et de jouisseurs, nous appelons toute la jeunesse à se rassembler, et en tant que jeunesse porteuse de l'avenir, nous voulons obtenir une liberté d'action et de vie face aux puissances anciennes et bien établies. Est avec nous celui qui traduit avec spontanéité et authenticité ce qui le pousse à créer» (Kirchner, *Programme,* 1906). L'œuvre d'art doit naître du sentiment intérieur. On doit ignorer la tradition, les règles académiques, les notions de morale bourgeoise. Ce climat de rupture, inséparable de l'art de la *Brücke,* apparaît simultanément dans la littérature et dans la musique.

Le style caractéristique de la *Brücke* s'exprime davantage dans l'œuvre gravé que dans la peinture et le dessin. C'est d'abord dans ce domaine qu'apparaissent les innovations, les inventions qui ouvrent des voies nouvelles à la forme, au radicalisme de la composition. La gravure semble souvent plus progressiste et révolutionnaire que le reste de l'œuvre des artistes concernés. Cette constatation porte avant tout sur la période dres-

doise de la *Brücke.* L'importance qu'accordent les artistes eux-mêmes à la gravure apparaît clairement dans un texte de Kirchner: «La volonté qui pousse l'artiste vers la gravure est peut-être, d'un côté, le besoin de marquer solidement et définitivement la forme extraordinairement vague du dessin. De l'autre, les manipulations techniques libèrent chez l'artiste des forces qui ne sont pas mises en valeur lors de l'exécution, beaucoup plus facile, du dessin et de la peinture. Le processus mécanique de l'impression réunit les diverses phases du travail en un acte unique. La mise en forme peut sans danger durer aussi longtemps qu'on le désire. Le charme est grand d'aboutir, par un travail de plusieurs semaines et même de plusieurs mois, à l'expression ultime et à la perfection formelle sans que la matrice perde de sa fraîcheur. Quiconque aujourd'hui pratique la gravure avec sérieux et un grand souci du détail, ressent le charme mystérieux qui, au Moyen Age, entoura l'invention de l'imprimerie. Il n'existe pas de joie supérieure à celle de voir pour la première fois le rouleau d'impression passer sur la planche que l'on vient tout juste d'achever, ou à celle d'attaquer la pierre à l'acide nitrique et à la gomme arabique et d'observer si l'effet escompté se produit, ou de voir à l'examen des états successifs de l'impression mûrir une gravure jusqu'à son état définitif. De même qu'il est intéressant d'explorer des gravures jusque dans le moindre détail, feuille par feuille, sans voir le temps passer, de même on n'apprendra nulle part ailleurs mieux à connaître un artiste qu'en contemplant ses gravures.»[1]

Au début, les gravures de la *Brücke* sont encore marquées par le *Jugendstil,* le symbolisme, le japonisme, mais elles vont trouver bien vite leur expression immédiate grâce à l'assimilation des moyens stylistiques utilisés par van Gogh et Edvard Munch. Des recherches plus précises sont encore nécessaires pour savoir quel rôle Gauguin a joué lui aussi. Kirchner passe le semestre universitaire de l'hiver 1903–1904 à Munich, où il poursuit des études d'architecture à l'Ecole technique supérieure.

Parallèlement il s'inscrit à l'Atelier d'enseignement et d'essai d'arts appliqués et libres, fondé en 1902 par Wilhelm von Debschitz et Hermann Obrist, et totalement soumis au *Jugendstil*. Kirchner y apprend la technique de la gravure sur bois. Il profite en outre de l'occasion pour clarifier et développer ses propres conceptions esthétiques. Lors d'une exposition du groupe *Phalanx,* il voit pour la première fois des œuvres des néo-impressionnistes. Au début de l'été 1904, il est de retour à Dresde et, comme Fritz Bleyl le dira plus tard[2], il se lance dans une intense activité artistique, marquée à la fois par l'influence du japonisme et la stylisation des surfaces d'un Félix Vallotton. Parallèlement à son travail de créateur, il étudie intensément des revues d'art contemporain et l'ouvrage de Meier-Graefe, *Entwicklungsgeschichte der modernen Kunst* (Genèse de l'art moderne). Les premières gravures de Heckel et de Schmidt-Rottluff sont, de même, totalement influencées par le *Jugendstil*. Elles sont tirées par les artistes eux-mêmes sur une presse fabriquée tout exprès. Le tirage individuel, sous la responsabilité de chaque artiste, allait devenir une caractéristique des gravures de la *Brücke*. Les artistes voulaient créer un type de gravure originale. Chaque tirage était unique. Mais c'est surtout dans le domaine de la gravure en couleurs qu'existe quantité de pièces uniques, le tirage d'une œuvre ne comprenant souvent que quelques exemplaires.

De fin 1905 à 1908, les artistes de la *Brücke* confrontent leur travail à celui des post-impressionnistes et surtout à celui de van Gogh, ce qui laisse dans leurs œuvres une empreinte visible. Ils subissent en même temps l'influence d'Edvard Munch. L'intensité de van Gogh et la force de sa couleur se retrouvent surtout dans la peinture et le dessin, tandis que la gravure reçoit son impulsion décisive de Munch et joue le rôle de catalyseur dans l'évolution du style. Tandis qu'à Dresde s'offraient de nombreuses possibilités, pour les artistes, de voir des originaux de van Gogh, ils n'eurent apparemment que deux occasions d'étudier les œuvres originales de Munch. C'est d'autant plus étonnant que Munch était beaucoup plus connu que van Gogh en Allemagne, et cela pas uniquement grâce à l'exposition spectaculaire de 1892 à Berlin, puis à celle de 1902, à la Sécession, dans cette même ville. En février 1906, la Société des arts de Saxe présentait à Dresde vingt tableaux, gravures et dessins de Munch. Durant l'hiver 1905–1906, la galerie Arnold de Dresde avait exposé des gravures de Munch, dont quelques-unes de ses premières gravures sur bois de grand format. Les artistes de la *Brücke* furent d'abord fascinés par la technique particulière de taille des matrices, par l'utilisation de la structure du bois dans la composition et par celle de la surface laissée brute afin de produire au tirage un effet de hachures. Des gravures sur bois comme la *Femme au miroir* (*Frau am Spiegel,* 1908) de Heckel ou le *Nu assis* (*Sitzender Akt,* cat. n° 148) de Schmidt-Rottluff témoignent de cette utilisation du matériau. Un autre élément de style, emprunté à Munch, fut la taille de larges lignes parallèles conférant une intense expressivité aux œuvres gravées, comme dans la *Tête de Madame Nolde* (*Kopf Frau Nolde,* ill. 1) de Kirchner ou le *Nu de dos accroupi* (*Hockender Rückenakt,* 1906) de Max Pechstein. La subjectivité introduite dans le traitement de la matrice, sous l'impulsion de Munch, élargit et modifie leur langage pictural influencé par le *Jugendstil*. L'arabesque de la ligne et l'uniformité de la composition cèdent peu à peu la place à une gravure émotionnelle. Le thème du nu prend une grande importance et rappelle largement Munch. Kirchner est, parmi ces artistes, celui qui réagit avec le plus

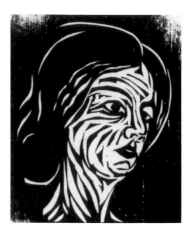

Ill. 1: Ernst Ludwig Kirchner, *Tête de Madame Nolde (Kopf Frau Nolde),* 1906, gravure sur bois, 20 x 16,7 cm.

d'intensité à Munch. En 1918, Pechstein déclara à son propos: «Nous nous rendîmes compte que nous avions les mêmes aspirations, le même enthousiasme pour van Gogh et Munch [...] en ce qui concerne ce dernier, Kirchner était le plus enthousiaste»[3]. La technique de la lithographie que Schmidt-Rottluff avait introduite dès 1906 est essentielle pour les artistes de la *Brücke*. Kirchner s'inspire de la conception des personnages et de l'atmosphère de Munch. Des lithographies comme *Coin de rue à Dresde* (*Strassenecke in Dresden,* 1908), *Deux sœurs* (*Zwei Schwestern*) ou *Scène d'amour* (*Liebesszene,* ill. 2) montrent très nettement cette influence. L'idéal de beauté classique est désormais remplacé par un contour déformé, expression du contenu. S'il fallait souligner l'importance que revêt Edvard Munch pour la

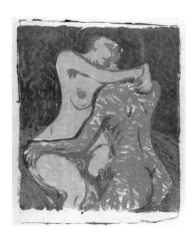

Ill. 2: Ernst Ludwig Kirchner, *Scène d'amour*
(Liebesszene), 1908, lithographie en couleurs,
40,5 x 33,5 cm.

première *Brücke,* il suffirait d'évoquer le nombre de fois
où l'artiste fut invité, d'ailleurs en vain, à devenir mem-
bre du groupe ou à participer à des expositions.

Avant que le style de la *Brücke* n'effectue définitive-
ment sa percée en 1909, l'œuvre de Pechstein et de
Kirchner, notamment, subit l'impulsion essentielle de la
rencontre de Matisse et du fauvisme. Achevant un assez
long séjour en Italie, Pechstein se rend en novembre
1907 à Paris, où il reste jusqu'à l'automne 1908. Il prend
rapidement contact avec le groupe des fauves. Kees van
Dongen devient temporairement, en octobre 1908,
membre du groupe *Die Brücke,* avec lequel il n'a jamais
exposé. A Paris, le style de Pechstein se transforme. Le
langage des lignes devient plus fluide; on observe une
déformation de la perspective au profit de l'harmonie
générale de la composition. En septembre 1908 a lieu à
la galerie Richter de Dresde une exposition d'œuvres des
fauves; Pechstein en est probablement l'intermédiaire.
Kirchner a l'occasion d'étudier ce style nouveau – Heckel
et Schmidt-Rottluff sont alors absents de Dresde. En
janvier 1909, Kirchner visite une exposition Matisse à
Berlin. Kirchner fait de la simplification des formes qui se
dégagent des personnages et des objets eux-mêmes, la
base de son esthétique alors en évolution. Il traite les
formes par surfaces que limite un contour qui les orga-
nise et les stabilise. Premier plan et arrière-plan sont
dans un même plan. La couleur est le seul moyen de
construction de l'espace. A leur retour de Dangast,
Heckel et Schmidt-Rottluff adoptent également ces
nouveaux moyens d'expression.

Les portefeuilles annuels permettent d'observer l'évolu-
tion stylistique de la *Brücke* jusqu'à la réception de
Matisse et du fauvisme et d'examiner attentivement
l'émergence de son style, avant la maturité des années

1911–1912. Ces recueils annuels donnent *in nuce* un
aperçu de ce que fut la gravure du groupe. Dès la
fondation de la *Brücke,* les artistes s'efforcèrent d'éta-
blir le contact avec le public. En 1906, ils entreprirent de
recruter des membres «passifs» qui, non-artistes, se
déclaraient prêts cependant à soutenir le travail de la
Brücke. En contrepartie de leur cotisation annuelle, de
12 marks d'abord, puis de 25 marks en 1912, ces mem-
bres passifs recevaient une carte sous forme de gravure
originale, un rapport annuel et un portefeuille. Le tirage
des gravures était déterminé par le nombre des mem-
bres. En 1910, le catalogue de l'exposition de la *Brücke* à
la galerie Arnold de Dresde fait état de 68 membres. De
1906 à 1909, ils avaient été beaucoup moins nombreux:
«à peine plus d'une vingtaine»[4], selon Heckel. Ces
années-là, les portefeuilles ne contiennent aucune gra-
vure-titre et se composent en revanche de trois ou
quatre gravures d'artistes différents. Le choix était soi-
gneusement réfléchi. En 1907, les eaux-fortes d'Emil
Nolde témoignent de la transmission de cette techni-
que, par Nolde, aux autres artistes de la *Brücke.* Les
quatre séries des années 1909–1912 proposent une
autre conception. Elles comprennent chacune trois gra-
vures dans un carton et sont consacrées à chaque fois à
un artiste différent, le carton étant toujours l'œuvre
d'un autre membre du groupe. Les artistes étaient
conscients de leur nouvelle liberté et de leur indépen-
dance stylistique et entendaient nettement l'exprimer
par l'organisation monographique de leurs porte-
feuilles. Et il s'en faut de peu que les gravures qui
composent les recueils édités entre 1909 et 1912 soient
considérées aujourd'hui comme des «incunables» de la
gravure expressionniste, et des points culminants dans
l'œuvre de chacun des artistes.

La gravure sur bois, qui revêt une importance décisive
dès les débuts de la *Brücke,* acquiert en 1909 une
fonction dominante. Le bois gravé est le moyen d'ex-
pression par excellence de la *Brücke.* L'artiste y est forcé
à la concision et à mettre l'accent sur l'essentiel. Les
procédés appris auprès du *Jugendstil,* chez Munch et les
fauves, s'intègrent en une forme rigoureuse, désormais
individualisée. La gravure sur bois en couleurs de Heckel,
Femme étendue (Liegende, cat. n° 26) de 1909, est un
exemple de l'expression spontanée qui caractérise dès
lors l'art de la *Brücke,* sa nouvelle simplification des
formes, son accentuation des contours, sa hardiesse de
composition. Le vécu subjectif est préféré à la réalité.
Heckel impose sa propre loi formelle au phénomène
optique. Sur le plan technique, il innove également. Au
lieu de graver en couleurs à partir de deux matrices, et
donc de travailler une couleur après l'autre, il scie une
planche et met de la couleur sur chaque partie séparé-

ment. Celles-ci sont à nouveau réunies, puis imprimées au cours d'un seul passage. L'expression de sévérité que provoque cette technique caractérise également deux gravures sur bois en couleurs très importantes créées par Heckel en 1910 : *Fränzi couchée* (*Fränzi liegend* et *Enfant debout* (*Stehendes Kind*, D 24), qui fut incluse dans le portefeuilles de 1911.

Les œuvres de Kirchner qui présentent des inventions formelles et des innovations atteignent la même densité. La *Danseuse à la jupe relevée* (*Tänzerin mit gehobenem Rock*, cat. D 21) de 1909, contenue dans le portefeuille de 1910 consacré à Kirchner, inscrit le sujet dans l'espace en suivant une diagonale. L'allongement peu naturel des bras en fait un paradigme de dynamisme et d'énergie. En plus des lignes mouvementées et arrondies, des éléments formels anguleux pénètrent hardiment dans la composition, comme chez Heckel, saisissant ainsi l'aspect nerveux et agressif, le vertige sauvage de la danse. Dans cette gravure sur bois, Kirchner découvre le «hiéroglyphe expressif», le puissant langage simplificateur qui dominera dorénavant son style.

Les motifs traités à Moritzburg lors des séjours de 1910 et 1911 constituent pour la *Brücke* un sommet dans le domaine de la gravure sur bois. La découverte capitale de l'art primitif avait eu lieu juste avant que Kirchner, Heckel et Pechstein se rendent dans les forêts qui entourent le pavillon de chasse des rois de Saxe au nord de Dresde. Inaccessibles pendant des années, certaines réserves du Musée ethnographique de Dresde (Asie, Afrique, Amérique) furent, en mars 1910, à nouveau ouvertes au public. Le 31 mars, Kirchner écrit une carte postale à Pechstein et Heckel, alors à Berlin : «Ici, le Musée ethnographique vient de rouvrir; une petite partie seulement, mais c'est un délassement et un plaisir; les fameux bronzes du Bénin, quelques objets des Pueblos du Mexique sont exposés et quelques sculptures nègres»[5]. Une autre carte postale du 20 juin 1910 adressée à Heckel mentionne que «la poutre est vraiment merveilleuse»[6]. Il s'agit d'une allusion à une poutre provenant d'une maison des îles Palaos, un des trésors ramenés à Dresde par la grande expédition allemande de 1908–1910, et qui avait fait alors beaucoup de bruit. Les quelque 200 scènes sculptées présentaient des personnages anguleux, grossièrement traités. La poutre de Palaos avec son style incomparable est, de tous les témoignages de l'art extra-européen, l'objet qui impressionnera le plus fortement les artistes de la *Brücke*. Au dos de sa carte postale, Kirchner en avait dessiné un motif. On ne peut expliquer l'énorme réaction de la *Brücke* en 1910 que par l'existence latente d'un intérêt pour l'art des peuples primitifs. Plus tard, Kirchner affirmera rétrospectivement qu'il avait «trouvé au Musée ethnographique de Dresde [...] les poutres des insulaires des Palaos, dont les personnages présentaient exactement le même langage formel que les [siens]»[7]. Dès 1910, l'influence des insulaires des Palaos est incontestablement présente dans les œuvres de la *Brücke*. Le style des Palaos venait d'un côté confirmer le niveau atteint par les artistes, et de l'autre les encourager à trouver des solutions picturales encore plus radicales. Ce langage formel, dur et elliptique, s'exprime distinctement dans des œuvres comme *Baigneuses au bord de l'étang* (*Badende am Teich*), *En forêt* (*Im Walde*), *Personnages jouant à la balle* (*Ballspielende*, ill. 3) de Heckel ou les grandioses gravures sur bois en couleurs de Kirchner : *Baigneurs se lançant des roseaux* (*Mit Schilf werfende Badende*, cat. D. 20), *Trois Baigneuses, Moritzburg* (*Drei Badende, Moritzburg*) et *Femmes au bain, Moritzburg* (*Badende Frauen, Moritzburg*). On constate également l'influence de l'art primitif dans l'œuvre de Pechstein, mais avec une intensification de la joie de vivre : plus que jamais son langage formel doit beaucoup au fauvisme, comme en témoignent les *Baigneuses* (*Badende*) de 1910 ou les *Baigneuses VIII* (*Badende VIII*) de 1911. Chez Schmidt-Rottluff, qui passe seul les étés de 1910 et 1911 à Dangast sur la côte de la mer du Nord, s'impose un style

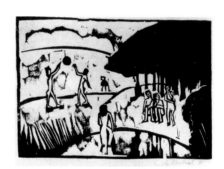

Ill. 3 : Erich Heckel, *Personnages jouant à la balle (Ballspielende)*, 1911, gravure sur bois, 19,3/18,8 x 27,3 cm.

anguleux. Il présente les hommes et le paysage dans un style personnel abrupt. Il transforme tout en signes qui expriment une monumentalité intrinsèque. Dans des gravures comme *Jeune fille, le bras étendu* (*Mädchen mit aufgestemmten Armen*, cat. n° 152) ou *Chemin avec arbres* (*Weg mit Bäumen*, cat. n° 154), les surfaces noires et blanches se heurtent avec dureté et brutalité dans une composition sévère. Comme Kirchner et Heckel, c'est dans le domaine de la gravure sur bois que Schmidt-Rottluff s'est exprimé avec le plus de force.

Avec la gravure sur bois de la *Brücke*, la gravure allemande connaît un nouvel épanouissement, comparable

à celui qu'elle avait connu au début du XVIᵉ siècle, lorsque des artistes comme Albrecht Dürer et les frères Beham avaient créé des œuvres d'une extraordinaire grandeur et dont on connaît l'immense rayonnement. Mais par la suite, la gravure sur bois était tombée au niveau de l'illustration populaire. Les artistes du *Jugendstil* s'efforcèrent les premiers de sortir la gravure sur bois de cette fonction utilitariste. La *Brücke,* construisant son édifice à partir du *Jugendstil,* a permis une réévaluation de la gravure sur bois qui a atteint le niveau d'un moyen d'expression artistique autonome. Kirchner est l'artiste qui a le plus renouvelé la gravure sur bois, en pensant consciemment à la gravure du maître allemand Dürer. Quand il écrit, en 1913, dans la *Chronique de la Brücke*: «Kirchner a rapporté la gravure sur bois d'Allemagne du sud, technique qu'il avait reprise, stimulé par les anciennes gravures de Nuremberg», il renvoie très directement à cette source d'inspiration. Lors d'un séjour à Nuremberg à l'automne 1903, il avait été fortement impressionné par les matrices de Dürer – les planches et non les tirages. Le charme du matériau travaillé, l'aspect artisanal des gravures s'additionnent et produisent une impression générale que Kirchner retrouve intuitivement dans ses gravures sur bois de 1910. La force de la gravure, l'énergie appliquée au matériau se métamorphosent en formes. Pour Kirchner, la matrice se transforme en relief sculpté et en sculpture sur bois. S'exprimant sur son œuvre de sculpteur, Kirchner dit en 1911: «... on éprouve une réelle jouissance sensuelle quand, après chaque coup de ciseau, le personnage émerge peu à peu du morceau de bois. Il y a dans chaque planche un personnage, il suffit de le faire naître».[8] La forte sensation que procure le processus de création devient partie constitutive de l'acte esthétique. Un rapport intellectuel, la force et le dessein formel, établissent un lien entre des gravures sur bois comme les *Baigneurs se lançant des roseaux (Mit Schilf werfende Badende)* et les gravures sur bois de Dürer, au langage austère et sévère. Les eaux-fortes et les lithographies exécutées entre 1909 et 1911 ne participent pas de cette réduction extrême de la forme, mais on y perçoit cependant la même tendance à traiter le sujet par grandes surfaces nettes. Influencés par la technique du dessin, les artistes conservent dans un premier temps un style léger. Outre la représentation de nus, les scènes de cirque et de variétés sont leurs sujets préférés. Des œuvres telles que *Cheval noir, Cavalière et Clown (Rapphengst, Reiterin und Clown,* cat. n° 80), de 1909, *Danseuse russe au turban (Russische Tänzerinnen mit Turban),* de 1910, ou *Cinq Danseuses à la parade (Fünf Tänzerinnen in Parade),* de 1911, de Kirchner, *Au bord de l'eau (Am Wasser),* de 1909, ou *Funambule (Seiltänzer,* ill. 4), de 1911, de Heckel prouvent que

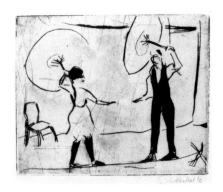

Ill. 4: Erich Heckel, *Funambule (Seiltänzer),* 1910, eau-forte, 19,9 x 24,7 cm.

ces artistes ont, là aussi, atteint une extrême maîtrise de leur art. En outre, grâce à d'intenses recherches expérimentales, Kirchner est parvenu à élargir les moyens des techniques d'impression.

D'octobre à décembre 1911, Kirchner, Heckel et Schmidt-Rottluff quittent Dresde pour Berlin, où Pechstein s'était installé dès 1908, immédiatement après son retour de Paris. A Berlin, après la période de Dresde et ses longs séjours d'été à Moritzburg, qui avaient produit un expressionnisme enthousiaste à la recherche d'une harmonie sensible de l'art et de la vie, le contenu et le style changent. La confrontation avec la grande ville et avec les courants d'avant-garde enrichit son vocabulaire. Le contact avec la poésie expressionniste joue également un rôle. La beauté et la laideur trouvent à Berlin une nouvelle définition. Chacun des artistes de la *Brücke* réagit individuellement au nouvel environnement. La période d'un style collectif de la *Brücke* était passée. Tout comme la phase où la gravure jouait un rôle précurseur. A Berlin, la peinture et la gravure en arrivent pratiquement, sur le plan stylistique, à se rejoindre. Heckel est celui qui crée le plus souvent des compositions d'abord préparées en peinture et dessin, qu'il représente ensuite en gravure. La peinture acquiert à Berlin une fermeté et une assurance que la gravure de la *Brücke* avait acquises depuis longtemps déjà.

Désormais Kirchner et Heckel s'éloignent tout particulièrement de la glorification optimiste de l'existence. Ils donnent un autre contenu au langage formel anguleux qui avait été jusqu'alors l'expression de leurs sensations originelles. Un expressionnisme de la grande ville est en train de naître. Les artistes découvrent l'enfer de la métropole et le traitent dans leurs portraits, leurs vues de la ville, les scènes de danse, de variétés et de cafés. Ils ressentent l'oppression et l'ambiguïté qui s'en dégagent. Dès 1913, les scènes de rues constituent, en parti-

culier chez Kirchner, un motif qui permet à l'artiste d'interpréter la grande ville. Il y élabore un langage totalement personnel. Le style aigu, pointu, acquiert sa justification symbolique dans les eaux-fortes, les lithographies et les gravures sur bois qui saisissent, semblablement aux peintures et dessins du moment, les demi-mondaines isolées et perdues dans la société (ill. 5). Kirchner commence à faire entrer la psychologie dans l'art. Cette introduction de la psychologie constitue le critère décisif de la période berlinoise de la *Brücke*. Kirchner délimite et définit ses personnages à l'aide de traits et de compositions linéaires rapides et nerveux, ou les dégage en taillant dans le bois des lignes dures et parallèles. Agressivité, mépris, mais aussi sympathie caractérisent ces représentations graphiques. Distorsion et déformation nerveuses constituent également chez Heckel un moyen stylistique déterminant. Les êtres qu'il grave sont oppressés, mélancoliques ou empreints d'un grand sérieux. Dans ses œuvres, il évoque souvent la mort et la tristesse.

Le langage pictural psychologisant – la nouvelle iconographie – apparaît également dans les œuvres que crée chaque artiste dans les différents lieux où il passe l'été. Une passion mélancolique pour la nature se dégage des gravures de Heckel, qui désormais sont souvent réalisées sur grand format, comme par exemple *Chevaux blancs* (*Weisse Pferde*, cat. n° 32), parfois au contraire l'artiste transforme la nature en une métaphore menaçante. Une atmosphère irréelle, idéalisée, caractérise également les paysages de Kirchner; la gravure sur bois *Le Détroit de Fehmarn* (*Fehmarnsund*, 1912) en est un exemple.

Les gravures de la *Brücke* atteindront encore un sommet avec les superbes bois-gravés très construits de Schmidt-

Rottluff, créés en 1914 à Hohwacht, dans le Schleswig-Holstein (ill. 6). L'atmosphère naturelle y est à la fois personnifiée et mélancolique. Les silhouettes féminines, qui tantôt regardent vers la mer, tantôt marchent mélancoliquement à la rencontre du soleil, évoquent la tristesse, la menace, l'attente. Comme Kirchner et Heckel, Schmidt-Rottluff visualise ici ses sentiments et ses sensations intimes à la veille de la guerre.

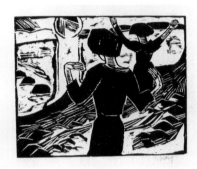

Ill. 6: Karl Schmidt-Rottluff, *Le Soleil (Die Sonne)*, 1914, gravure sur bois, 39,9 x 49,8 cm.

La Première Guerre mondiale allait mettre fin brutalement à l'évolution de la *Brücke*. La dissolution du groupe, en mai 1913, ne produisit aucune césure dans la création artistique de chaque membre. Car l'individualisation et l'indépendance grandissantes de chacun avaient, depuis longtemps déjà, concrétisé la séparation effective.

Traduction de François Mathieu

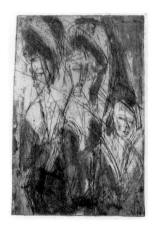

Ill. 5: Ernst Ludwig Kirchner, *Trois Cocottes la nuit (Drei Kokotten bei Nacht)*, 1914, eau-forte, 24,8/25,4 x 16,3/17,4 cm.

Notes

1. Première publication dans *Genius*, III, 2, 1921, p. 250 *sqq.*
2. Voir Hans Wentzel, «Fritz Bleyl, Gründungsmitglied der Brücke» (Fritz Bleyl, membre fondateur de la *Brücke*), dans *Kunst in Essen und am Mittelrhein* (Art en Hesse et Rhin moyen), 8, 1968, p. 95.
3. Max Pechstein, «Lebenslauf» (Biographie), dans Georg Biermann, *Max Pechstein*, Leipzig, 1919, p. 14.
4. Erich Heckel dans une lettre du 25 juin 1953 à Alfred Hentzen, repris dans *Die Jahresmappen der Brücke 1906–1912* (Portefeuilles annuels de la *Brücke* 1906–1912), Archives de la *Brücke* 17, Berlin 1989, éd. Magdalena M. Moeller, p. 53.
5. Voir mon livre, *Ernst Ludwig Kirchner, Meisterwerke der Druckgraphik* (Ernst Ludwig Kirchner, chefs-d'œuvre de la gravure), Stuttgart, 1990, p. 102.
6. *Ibid.*
7. Ernst Ludwig Kirchner, «Die Arbeit E. L. Kirchners» (Le travail d'E. L. Kirchner), dans Eberhard Kornfeld, *Ernst Ludwig Kirchner*, Berne, 1979, p. 333.
8. Kirchner dans une lettre du 21 juin 1911 à Gustave Schiefler. Voir également le catalogue de l'exposition *Skulptur des Expressionismus* (Sculpture de l'expressionnisme), Josef-Haubrich-Kunsthalle, Cologne, 1984, p. 109.

Genèse de la sculpture expressionniste

Wolfgang Henze

Les œuvres jusqu'en 1914

La sculpture expressionniste est, paradoxalement, née dans des ateliers de peintres, ceux de la *Brücke* à Dresde vers 1910, au moment où, dans leurs œuvres, culmine une expressivité obtenue par la surenchère et l'exagération de la forme, de la couleur et du geste, à travers une formulation qui conserve aujourd'hui encore toute sa validité.

A l'exception de Mueller, tous les artistes de la *Brücke* ont en effet expérimenté la sculpture sur bois. Sans occulter la qualité de l'œuvre sculpté de Heckel, ni son rôle d'initiateur, seul Kirchner, qui poursuivit sa vie durant une double activité de peintre et de sculpteur, a pu voir ses sculptures jugées par Karl Heinz Gabler comme «ce qu'il y a d'essentiel dans l'expressionnisme allemand»[1], et être comparées à celles des sculpteurs Wilhelm Lehmbruck et Ernst Barlach.

Avant et pendant la Première Guerre mondiale, Erich Heckel réalise quinze sculptures[2], H. M. Pechstein cinq[3], Karl Schmidt-Rottluff quatre cuivres repoussés et quelques sculptures sur bois[4], la plupart en 1917, et Nolde cinq petits personnages en bois, qu'il sculpte lors de sa croisière en Nouvelle-Guinée en 1913–1914[5].

En ce qui concerne Kirchner, on a pu jusqu'à présent authentifier soixante-dix-sept œuvres exécutées à Dresde et à Berlin entre 1909 et 1916, mais nombre d'entre elles ont disparu à l'issue de l'exposition dite de l'Art dégénéré *(Entartete Kunst)* ainsi que durant la Seconde Guerre mondiale.

La place de la sculpture expressionniste
dans l'histoire de l'art

Les ouvrages sur la sculpture du XXe siècle écrits après 1945, y compris la plupart des études sur la sculpture allemande, ignorent sa variante expressionniste. Les encyclopédies sur la sculpture moderne ne mentionnent ni le nom de Kirchner, ni celui des autres artistes de la

Brücke, et il en va de même dans le chapitre consacré à la sculpture d'une encyclopédie de l'expressionnisme parue en 1978[6]. Non que la sculpture expressionniste soit demeurée jusqu'alors inconnue: bien au contraire, tous les ouvrages consacrés dès les années vingt à l'œuvre de ces artistes, et qui sont légion, toutes les expositions et leurs catalogues lui ont réservé une place importante et ont reproduit les œuvres[7]. La raison de cet état de fait réside plutôt dans une vision déformée par la domination absolue de l'abstraction dans les années cinquante et au début des années soixante. Aussi fallut-il attendre l'exposition organisée en 1983 par Stephanie Barron au County Museum de Los Angeles, et le catalogue qui l'accompagnait, pour voir présenté pour la première fois dans son ensemble le phénomène «sculpture de l'expressionnisme»[8].

Conformément au parti pris de cette exposition centrée sur les mouvements d'avant-garde au début du siècle en Allemagne, nous allons présenter ici la genèse de la sculpture expressionniste et son évolution dans la période qui s'étend de 1910 envorion à la Première Guerre mondiale, sans prendre en compte les œuvres ultérieures des artistes retenus.

La sculpture vers 1910

Si le futurisme et le cubisme portent en eux les germes d'une réalisation de l'idéel commun – y compris dans le domaine de la sculpture avec Boccioni, Otto Gutfreund et Picasso – il faudra attendre l'expressionnisme – avec Barlach, Lehmbruck et Kirchner –, pour parvenir à son développement plein et entier en sculpture. A la fin du XIXe siècle, la sculpture est dominée partout dans le monde, à l'évidence plus que la peinture par exemple, par des tendances naturalistes. On érige partout des monuments tant profanes que sacrés, exécutés dans un style pompeux et qui relèvent d'une mimésis superficielle. Les objets dérivés de ces tendances décorent les lieux privés, en particulier ceux des nou-

veaux princes de l'industrie, glorifiant les idées du maî-
tre de maison et traduisant sous une forme allégorique
ses désirs les plus intimes. Seuls quelques artistes – au
premier rang desquels émerge la figure de Rodin, réus-
sissent à créer une œuvre originale.

Entre 1890 et 1910, on assiste chez un grand nombre de
sculpteurs à une évolution thématique d'où naîtra, vers
1910, la sculpture moderne: à l'hypocrisie de l'héroïsa-
tion par le biais d'un faux pathos et d'une représenta-
tion allégorique bêtifiante, ils opposent la vraie vie, la
simplicité, le monde du travail[9]. Citons à cet égard
l'œuvre de Constantin Meunier et celle de Georg Minne.
Il faudra attendre 1907 avec les *Mendiants russes (Rus-
sische Bettler)* d'Ernst Barlach, travail accompli au terme
d'un assez long voyage à travers la Russie, parsemé
d'épisodes qui bouleversent l'artiste, pour que cette
thématique réaliste se traduise par une surenchère
formelle que l'on pourrait qualifier de préexpression-
niste.

Néanmoins, on ne peut nullement rattacher ce qui
«incite», après 1905, les artistes de la *Brücke* «à la
création directe et authentique»[10], à ce qui s'était fait
jusqu'alors, ni voir dans leurs œuvres une sorte de
renaissance, la réminiscence d'expériences déjà tentées
dans l'art européen. C'est dans la sculpture extra-euro-
péenne que l'expressionnisme a trouvé son point de
départ, dans les poutres sculptées et peintes des maisons

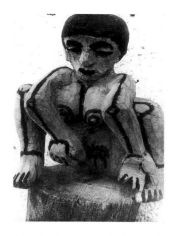

Ill. 2 : Photographie de Kirchner, c. 1924 :
Kirchner, *Jeune Fille accroupie*, 1909–10
(disparue).

peintures indiennes d'Ajanta[12] – créent les bases de la
sculpture expressionniste. Ces modèles sont bientôt
intégrés dans la création de formes tout à fait origi-
nales[13] : une série de nus rapidement taillés à la hache
dans le bois tendre ou sculptés avec un large couteau, et
dont la surface brute conserve la trace de chaque coup
de hache ou de couteau; beaucoup d'œuvres semblant
même n'être encore que des ébauches, comme oubliées
dans l'ivresse brève et violente de la création. Ces
sculptures, dans leur ultime phase, ne sont pas patinées,
mais peintes de couleurs vives.

Structure et théorie de la sculpture expressionniste

La représentation expressionniste de l'homme en sculp-
ture était en train de naître, et prit corps, au sens littéral,
dans les ateliers de Kirchner et de Heckel[14]. Ceux-ci
créèrent en 1909 des caryatides, des nus féminins qui,
posés sur des étagères ou des tables, se détachent –
comme on le voit sur les photographies conservées – des
murs et des meubles peints de l'appartement-atelier[15].
En 1912, ils réalisent déjà des sculptures grandeur
nature, comme la *Jeune Fille debout (Stehendes Mäd-
chen)* de Heckel du Museum für Kunst und Gewerbe de
Hambourg.

L'avancée vers une conception tout à fait nouvelle de la
sculpture est perceptible sur une photo de Kirchner prise
vraisemblablement en 1910 (ill. 1). On distingue à droite
de la photo une petite statue en étain de Kirchner,
réalisée à la manière traditionnelle, par un modelage
suivi d'une fonte. Par contre, à gauche, un *Nu accroupi
(Hockende)* de Erich Heckel, en bois peint, révèle,
comme la *Jeune Fille accroupie (Kauerndes Mädchen)* de

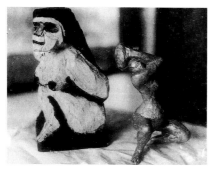

Ill. 1 : Photographie de Kirchner, c. 1910 :
à gauche Heckel, *Nu accroupie*, H. 30 cm;
à droite Kirchner, *Accroupie*, H. 20 cm (disparue).

des îles Palaos, dans les personnages en bois peints en
bleu de la côte nord de la Nouvelle-Guinée, dans les
totems multicolores d'Amérique[11].

Les artistes de la *Brücke* avaient fait quelques essais,
avant 1909, en utilisant la fonte d'étain, la terre cuite et
la pierre. L'intérêt que portent cette année-là Ernst
Ludwig Kirchner et Erich Heckel au bois, et leur assimila-
tion de la sculpture extra-européenne – africaine, sur-
tout, mais également celle des formes sensuelles des

Kirchner (ill. 2), les caractères essentiels de la sculpture expressionniste: la forme ne respecte pas les proportions du corps dont certains éléments sont exagérément accentués, au mépris du détail: cuisses et poitrine proéminentes, tête et visage hypertrophiés, aux contours soulignés de peinture noire. L'exagération des formes et des couleurs amplifie le geste inscrit dans l'attitude, et n'en donne que le signe, récusant la fidélité d'une représentation figurative. La surface-peau, restée à l'état grossier, accentue l'expressivité de la forme, de la couleur et du geste. Celle-ci est déjà manifeste dans la *Caryatide* de Heckel (cat. n° 15) et se retrouve dans celle de Kirchner (ill. 3). Debout, les bras levés et ployés sous le poids qu'elles sont censées porter sur la tête, le corps aux seins gonflés, légèrement penché en avant, ces deux figures sont taillées à grands coups de ciseau. *La Danseuse au collier (Tänzerin mit Halskette,* cat. n° 54) pourrait avoir été également une caryatide, comme le suggère sa chevelure dressée puis sciée, mais elle présente un mouvement souple du corps, inhabituel dans ce type de sculpture. Quant à la *Femme dansant (Tanzende Frau,* cat. n° 55) de Kirchner, qui date de 1911, elle traduit une totale liberté de mouvement, le corps érotique se transformant en fonction de l'angle sous lequel on le regarde: pour la première fois apparaît clairement cette particularité des sculptures de Kirchner qui est d'offrir la possibilité d'un regard multiple. L'incarnat est là d'un ocre vif.

L'année suivante, alors que Kirchner passe l'été dans l'île de Fehmarn, dans la Baltique, il sculpte des bois flottés, les dispose entre les pierres du rivage et les peint avec des nus, instaurant ainsi un rapport dialectique entre la sculpture et le personnage vivant. Ainsi en est-il des *Personnages entrant dans la mer (Ins Meer Schreitende,* cat. n° 47), avec leur incarnat ocre et leurs formes volumétriques et compactes, comme taillées dans le bois.

La spontanéité de la création, revendiquée dans le programme de la *Brücke* et effectivement pratiquée par les artistes, n'a guère laissé de place à la réflexion théorique. Cependant les nombreuses lettres de Kirchner, qui d'ailleurs voyagea beaucoup moins que ses amis, nous donnent des informations précises sur le travail en cours. C'est ainsi que le 27 juin 1911 il écrit de Dresde à Gustav Schiefler qui se trouve à Hambourg: «Le bois d'érable que vous nous avez fait parvenir est vraiment facile à travailler; sa fibre est tellement courte et elle est entièrement homogène. On est tenté de le polir. J'ai fait une statue assise avec une coupe sur la tête et je travaille maintenant à une statue debout qui esquisse un mouvement de danse. Sculpter des personnages, c'est tellement bon pour la peinture et le dessin;

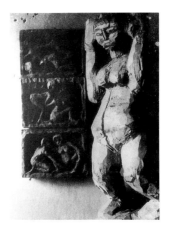

Ill. 3: Photographie de Kirchner, c. 1910:
Kirchner, *Caryatide debout,* 1909–10 (disparue).

cela donne de la concision au dessin, et l'on éprouve un plaisir sensuel quand, au fur et à mesure des coups de ciseau, la sculpture émerge du tronc de bois. Il existe une sculpture dans chaque tronc, il suffit de l'extraire»[16]. Ainsi, sur un dessin de 1912 (ill. 4), peut-on voir se dégager un personnage d'un tronc d'arbre aux branches naissantes, dessiné sur une même feuille sous deux angles différents.

Dans les lettres qu'il adresse à Gustav Schiefler, Kirchner l'entretient à plusieurs reprises de sculpture; le 16 juin 1913, il lui écrit: «Je ne me rends pas compte que je change, et ce qui est nouveau s'explique par les rapports dialectiques entre la peinture, le dessin, la sculpture du bois et la qualité des matériaux employés dans la gravure»[17].

Puis le 12 août 1913: «La tête que je vous ai envoyée est une sculpture en bois (chêne), j'ait fait ici quelques autres sculptures du même genre. Je découvre ainsi,

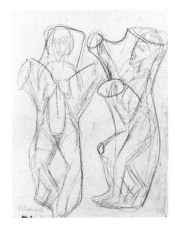

Ill. 4: Kirchner, *Projet pour une sculpture,* 1912, crayon de couleur, 49,5 x 38 cm, Bündner Kunstmuseum, Chur.

Ill. 5: Photographie de Kirchner, c. 1924:
Kirchner, *Mangeuse de bananes,* 1909–10
(disparue).

outre la liberté du dessin, le rythme contraignant de la forme enfermée dans le bloc. Et dans ces deux éléments la construction de l'image. C'est une affaire d'instinct et non de doctrine»[18].

Enfin, le 28 décembre 1914, cette dernière remarque de Kirchner sur la sculpture, avant la cassure que provoque la guerre dans sa vie: «J'ai également achevé des sculptures. Le travail parallèle de la sculpture m'est de plus en plus précieux; il me facilite la traduction des représentations spatiales en surfaces, de même qu'il m'avait aidé jadis à trouver la grande forme compacte»[19]. Ces propos mettent en lumière la logique interne et la cohérence de ce «système de l'immédiateté», dans lequel l'expressionnisme s'est constitué et développé.

La *Mangeuse de bananes (Bananenesserin,* ill. 5) nous permet d'apprécier les formules expressives élaborées dans une première phase de la sculpture expression-

Ill. 6: Photographie de Kirchner, c. 1911–12:
Sculptures de Kirchner de 1910–11 (disparues sauf *Le Petit Adam,* en haut à gauche, à la Staatsgalerie Stuttgart), au premier plan à gauche, *Nu à la draperie* (confisquée en 1937 au Musée de Hambourg et disparue).

niste, de même qu'une photo – prise par Kirchner en 1911 – d'une série de sculptures en bois, juxtaposées et superposées en une sorte de relief (ill. 6), nous permet d'appréhender sa volumétrie caractéristique. D'ailleurs, la *Femme accroupie (Hockende,* cat. n° 16) de Erich Heckel, qui date de 1911, s'insérerait parfaitement dans ce «mur de sculptures»: ce que l'on a appelé le style «unifié» de la *Brücke* s'est aussi imposé chez Heckel et Kirchner quand il s'est agi pour eux de sculpture.

Berlin 1912

Quittant définitivement Dresde pour Berlin en octobre 1911, les artistes de la *Brücke* vont faire l'expérience de la grande ville, du Moloch, découvrir son univers spirituel, rencontrer d'autres femmes – ou entretenir avec elles un autre type de rapports –, et leur appréhension du réel va s'en trouver modifiée.

Erich Heckel, par l'intermédiaire de son ami Ernst Morwitz, fréquente le cercle formé autour de Stefan George, qui plaide pour une spiritualisation de l'art. Autant les sculptures primitives que Heckel réalise en 1909–1910 témoignent encore d'une puissante sensualité, autant ses silhouettes allongées de 1912 portent déjà la marque de l'ascèse qui caractérisera son œuvre ultérieure. Les sculptures en bois qu'il crée certte année-là, la *Jeune Fille debout (Stehendes Mädchen)* et la *Grande Femme debout (Grosse Stehende)* – qui mesurent respectivement 145 et 175 cm de haut –, sont des formes minces aux gestes pudiques, presque pudibonds; la *Femme (Frau)* de 1913 (cat. n° 17) couvre d'une main son pubis et de l'autre sa bouche, une lueur d'effroi dans le regard. Ces figures gardent toutefois, par leur structure, un caractère expressionniste, en même temps qu'elles constituent l'essentiel de la contribution de Heckel à la sculpture.

Quant à Kirchner, attiré par des écrivains et des poètes – parmi lesquels Alfred Döblin, Georg Heym et Karl Theodor Bluth –, il ne cesse d'être ouvert à la vie et à la nouveauté, et ne s'enferme dans aucun système. Quoique sous des formes moins amples et des couleurs moins agressives qu'auparavant, ses sculptures de 1912 demeurent empreintes d'une forte sensualité. Ainsi, la *Femme debout* (cat. n° 56), entièrement concentrée sur le pas de danse qu'elle esquisse et répète. Les nouveaux modèles et amies de Kirchner, Erna et Gerda Schilling, sont danseuses; la taille élancée, elles sont coiffées à la garçonne. De même le *Nu assis, les jambes croisées (Akt, mit untergeschlagenen Beinen sitzende Frau,* cat. n° 57) offre à notre regard la somptueuse beauté de son corps: elle est assise, le buste droit, l'air recueilli, le

visage penché sur sa poitrine. Les deux autres sculptures, que l'on ne connaît que par les photos que Kirchner fit d'elles à Davos, relèvent de la même inspiration (ill. 7 et 8).

A Berlin, Kirchner arrange son atelier comme il l'avait fait à Dresde: on y retrouve des tentures murales qu'il peint, ou que sa future compagne, Erna Schilling, brode d'après ses croquis, des meubles et des ustensiles ménagers qu'il sculpte lui-même. Là encore dans des œuvres qui font appel à différentes techniques, on constate un rapport dialectique intense. La *Coupe en bois (Obstschale*, cat. n° 58) est une coupe plate, sculptée relativement grossièrement, qu'une femme accroupie soutient à deux mains[20].

A la même époque, Wilhelm Lehmbruck travaille à Paris dans un atelier voisin de ceux d'Archipenko, Brancusi, Modigliani, Derain et Matisse. C'est là qu'il crée la *Femme à genoux (Kniende)*, l'*Ascension du jeune homme (Emporsteigender Jüngling)*, et la *Tête de femme inclinée (Geneigter Frauenkopf)*, en terre cuite et argile avant de réaliser l'œuvre en bronze. Ernst Barlach, depuis sa retraite de Güstrow (d'où il garde

III. 7: Kirchner, *Jeune Fille debout*, c. 1913, H. 44 cm (localisation inconnue – entre 1945 et 1953 dans la succession de l'artiste).

cependant de solides contacts avec Berlin), crée l'*Homme en extase (Ekstatiker)*, l'*Homme tirant l'épée (Schwertzieher)*, la *Peur panique (Panischer Schrecken)*, modèles en plâtre préalables à des sculptures en bronze ou en bois: contrairement à Heckel et Kirchner, Barlach n'«extrait» pas directement les formes de la matière mais les sculpte d'après des modèles en plâtre grandeur nature.

Lehmbruck et Barlach restent fascinés, tant sur le plan technique que formel et thématique, par «les chefs-d'œuvre d'une écrasante exemplarité du Bernin à

III. 8: Photographie de Kirchner, c. 1924: Kirchner, *Etendue (Liegende)*, c. 1913, L. 70 cm (localisation inconnue, entre 1945 et 1953 dans la succession de l'artiste).

Rodin»[21]. Ces sculpteurs de formation académique, qui travaillent le plâtre et l'argile, élaborent à tâtons un concept littéraire, pour parvenir, vers 1912 – à la fin de la période d'évolution de la sculpture européenne –, à des résultats analogues à ceux de Heckel et Kirchner. Ceux-ci, plus ou moins autodidactes dans ce domaine, ont pu de ce fait échapper à l'«écrasante exemplarité» du passé, traverser l'histoire pour rejoindre des traditions antérieures à la renaissance et extra-européennes, et s'attaquer à la matière, au bois, sans passer par le modèle. De même ont-ils puisé leurs thèmes directement dans la vie, et non dans la littérature. Ainsi l'«art primitif» donne-t-il sans médiation naissance à l'art moderne; mais la portée de ce bond en avant – dont les effets semblent se renouveler dans la sculpture sur bois actuelle – n'a été pleinement perçue dans l'historiographie et la vie de l'art que depuis une dizaine d'années.

Traduction de François et Régine Mathieu

Références bibliographiques

Catalogue Schleswig, 1960: *Plastik und Kunsthandwerk von Malern des deutschen Expressionismus* (Sculpture et artisanat d'art de peintres de l'expressionisme allemand), catalogue d'exposition du château de Gottorf dans le Schleswig et du Museum für Kunst und Gewerbe de Hambourg, 1960, éd. sous la direction de Martin Urban.
Catalogue Los Angeles, 1983: *German Expressionist Sculpture,* Los Angeles County Museum of Art, Hirshhorn Museum, Washington, Josef-Haubrich Kunsthalle, catalogue éd. sous la direction de Stephanie Barron (éd. allemande 1984: *Skulptur des Expressionismus*), l'ouvrage réunit de nombreuses contributions et une importante documentation.

Notes

1. Karlheinz Gabler, «E. L. Kirchners Doppelrelief : *Tanz zwischen den Frauen – Alpaufzug*. Bemerkungen zu einem Hauptwerk expressionistischer Plastik» (Le double relief d'Ernst Ludwig Kirchner : *Danse de femmes – Montée alpestre*. Réflexions sur une œuvre majeure de la sculpture expressionniste), dans *Archives de la Brücke*, cahier 11, Berlin 1979–1980, p. 3.

2. Voir les sculptures dans le catalogue Schleswig, *cf.* bibliographie, n° 5–9; Paul Vogt, *Erich Heckel*, Recklinghausen 1965, sculptures n° 2–10; Gerhard Wietek, «Erich Heckel», dans le catalogue Los Angeles 1983, *cf.* bibliographie, pp. 87–93; ainsi que quelques sculptures non conservées qui nous sont connues grâce aux photographies et aux reproductions. Seules quelques œuvres ont été conservées.

3. Voir les sculptures dans: Max Osborn, *Max Pechstein*, Berlin, 1922; catalogue Schleswig 1960, *cf.* bibliographie, n° 235 et 236; Gerhard Wietek, «Max Pechstein», dans catalogue Los Angeles 1983, *cf.* bibliographie, pp. 157–161; Jürgen Schilling, «On affirme que l'expressionnisme est mort…», remarques sur la vie et l'œuvre de Max Pechstein dans le catalogue de l'exposition du château de Cappenberg 1989, pp. 10–23; ainsi que quelques sculptures non conservées qui nous sont connues grâce aux photographies et aux reproductions. Aucune des premières sculptures expressionnistes de Pechstein n'a été conservée.

4. Voir les sculptures dans Will Grohmann, *Karl Schmidt-Rottluff*, Stuttgart, 1956, p. 280; catalogue Schleswig 1960, *cf.* bibliographie, n° 273–284; Gerhard Wietek, *Karl Schmidt-Rottluff*, dans catalogue Los Angeles 1983, *cf.* bibliographie, pp. 171–177; Gerhard Wietek, *Karl Schmidt-Rottluff in Hamburg und Schleswig-Holstein* (Karl Schmidt-Rottluff à Hambourg et en Schleswig-Holstein), Neumünster, 1984, voir p. 100 *sq,* 103 *sqq,* 141, 201 *sqq;* Gerhard Wietek, «Die Skulpturen» (Les Sculptures), dans *Karl Schmidt-Rottluff,* catalogue de la rétrospective au Lenbachhaus de Munich et à la Kunsthalle de Brême 1989, pp. 51–58, 234, 241; ainsi que Leopold Reidemeister, «Der Holzstock als Kunstwerk, Karl Schmidt-Rottluff Holzstöcke von 1905 bis 1930» (La planche à graver comme œuvre d'art. Planches de Karl Schmidt-Rottluff de 1905 à 1930), *Archives de la Brücke*, cahier 13–14, Berlin, 1983–1984.

5. Voir les sculptures dans Emil Nolde, *Welt und Heimat, Die Südseereise* (Monde et pays natal, le voyage dans les mers du sud), 2e éd., Cologne, 1965, pp. 62, 64; catalogue Schleswig 1960, *cf.* bibliographie, n° 192–209; Emil Nolde, *Masken und Figuren* (Masques et Figures), catalogue d'exposition Bielefeld 1971; Martin Urban, «Emil Nolde», dans catalogue Los Angeles 1983, *cf.* bibliographie, pp. 152–156; *Emil Nolde,* catalogue d'exposition Stuttgart et Seebüll, 1988, p. 220 *sqq,* 249.

6. *Knaurs Lexikon der modernen Plastik* (Encyclopédie Knaur de la sculpture moderne), Munich-Zurich; Lionel Richard, *Encyclopédie de l'expressionnisme*, Paris-Gütersloh, 1978.

7. Dans sa première monographie sur Kirchner, parue en 1926 à Munich, *Das Werk Ernst Ludwig Kirchners,* Grohmann reproduit cent œuvres de toute techniques, dont douze sculptures. Par contre, dans la seconde, parue en 1958 à Stuttgart, ne figure plus aucune sculpture. Dans sa monographie *Max Pechstein,* Berlin, 1922, Max Osborn avait reproduit dix sculptures et Carl Einstein, dans son volume d'histoire de l'art (Propylées) de 1926, *Die Kunst des 20. Jahrhunderts,* avait déjà reproduit une sculpture de Schmidt-Rottluff. L'article de Max Sauerlandt, «Sculptures en bois de Kirchner, Heckel et Schmidt-Rottluff», publié dans *Museum der Gegenwart* (Musée actuel), Berlin, 1930, présentait les œuvres essentielles de ces peintres sculpteurs; dans son musée de Hambourg consacré aux Beaux-Arts et aux Arts appliqués, il avait rassemblé un nombre important de sculptures de ces artistes. Ce fonds a entièrement disparu à la suite de l'exposition dite d'Art dégénéré.

8. Cette exposition a également été présentée au Hirshhorn Museum de Washington, et à la galerie Josef Haubrich de Cologne; *cf.* bibliographie du catalogue Los Angeles 1983.

9. Voir Albert E. Elsen, *Origins of Modern Sculpture : Pioneers and Premises,* New York, pp. 9 *sqq.*

10. Programme de la *Brücke,* 1906.

11. B. Martensen-Larsen, «Primitive Kunst als Inspirationsquelle der Brücke» (L'art primitif, source d'inspiration de la *Brücke*), dans *Hafnia* (Danemark), n° 7, 1980, pp. 90–117; E. M. Heise, *Der Einfluss Primitiver Plastik auf Holzskulpturen Ernst Ludwig Kirchners* (L'influence de la sculpture primitive sur les sculptures en bois d'Ernst Ludwig Kirchner), mémoire de maîtrise, Université de Giessen, 1987.

12. Donald E. Gordon, «Kirchner in Dresden» (Kirchner à Dresde), *The Art Bulletin,* XLVIII, 1966, pp. 335–336.

13. Jusqu'à présent, on a considéré la sculpture des peintres de la *Brücke* d'une façon globale et superficielle, la place particulière qu'occupent Erich Heckel et Ernst Ludwig Kirchner reste ignorée. On leur a également reproché de pratiquer une sculpture trop proche des modèles extra-européens. Voir Dietrich Schubert, *Die Kunst Lehmbrucks* (L'art de Lehmbruck), Worms, 1981, p. 259.

14. Voir Erika Billeter, «Kunst als Lebensentwurf» (L'art, projet vital), dans catalogue *Ernst Ludwig Kirchner,* Berlin, Munich, Cologne, Zurich, 1979–1980, pp. 16–25; Bernd Hünlich, «Wohnstätten und Lebensumstände der vier ‹Brücke›-Gründer in Dresden» (Domiciles et conditions d'existence à Dresde des quatre fondateurs de la *Brücke*), dans *Dresdener Kunstblätter,* 3, 1985, pp. 80–90.

15. Les sculptures d'Erich Heckel, Vogt 4 et 5, ici datées de 1906; Vogt 5 également dans Gerhard Wietek, «Erich Heckel», catalogue Los Angeles 1983, *cf.* note 2, p. 92, alors que Wietek date Vogt 4 des années 1909–1910, p. 90. La caryatide «Porteuse» *(Trägerin)* ne devrait guère être plus ancienne.

16. Ernst Ludwig Kirchner – Gustav Schiefler, *Briefwechsel* (Correspondance 1910–1935/1938), éditée par Wolfgang Henze, Stuttgart-Zurich, 1990, n° 14.

17. Voir note 16, n° 36.

18. Voir note 16, n° 38.

19. Voir note 16, n° 45.

20. Date vraisemblablement de l'époque de Dresde et non de 1912.

21. Dietrich Schubert, *Die Kunst Lehmbrucks* (L'Art de Lehmbruck), Worms, 1981, p. 254.

Erich Heckel. L'Elbe près de Dresde, 1905 (cat. n° 1)

Erich Heckel. Maisons rouges, 1908 (cat. n° 2)

Erich Heckel. Deux Personnages dans la nature, 1910 (1909?) (cat. n° 3)

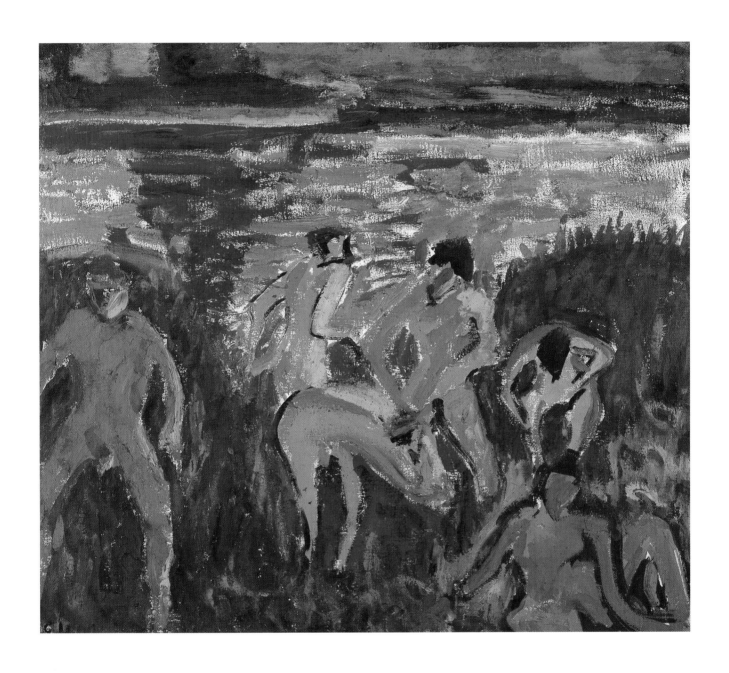

Erich Heckel. Baigneurs dans les roseaux, 1910 (cat. n° 5)

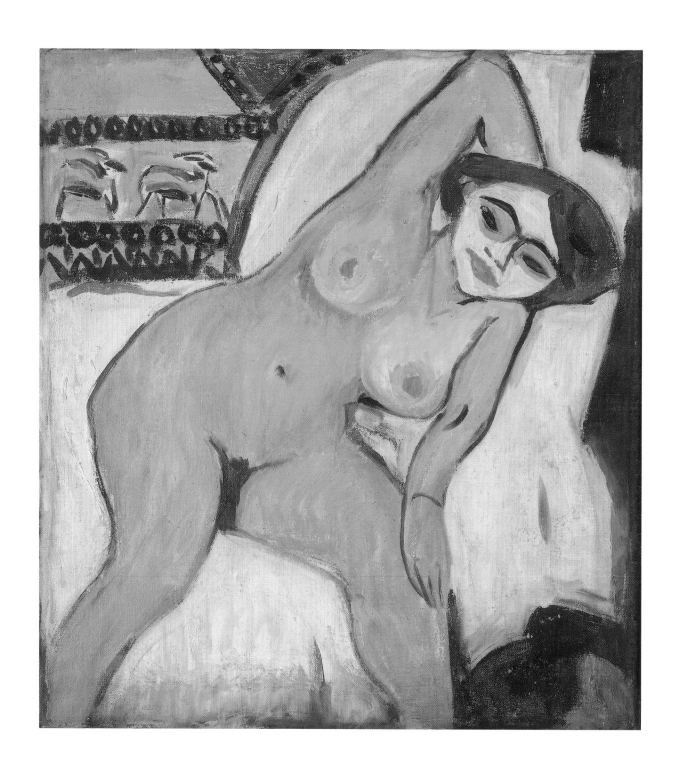

Erich Heckel. Nu (Dresde), 1910 (cat. n° 6)

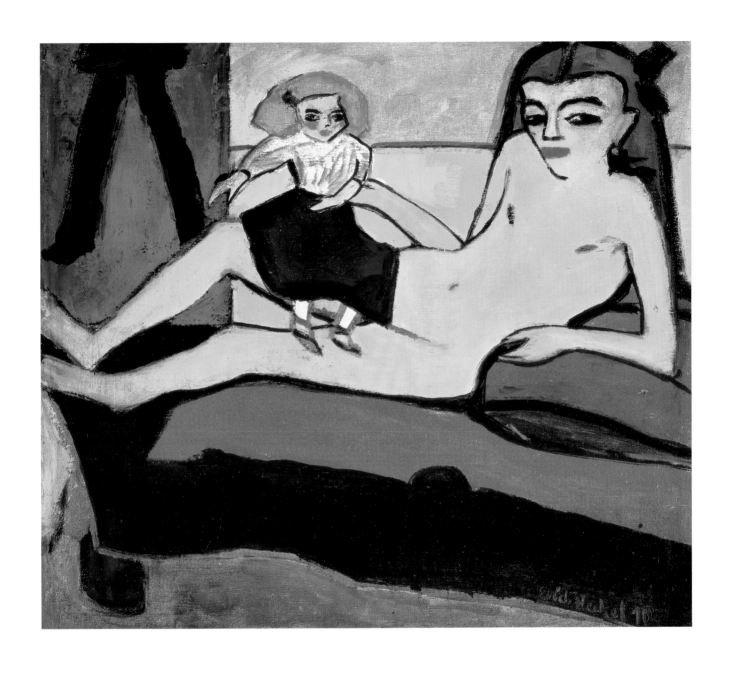

Erich Heckel. Fränzi à la poupée, 1910 (cat. n° 7)

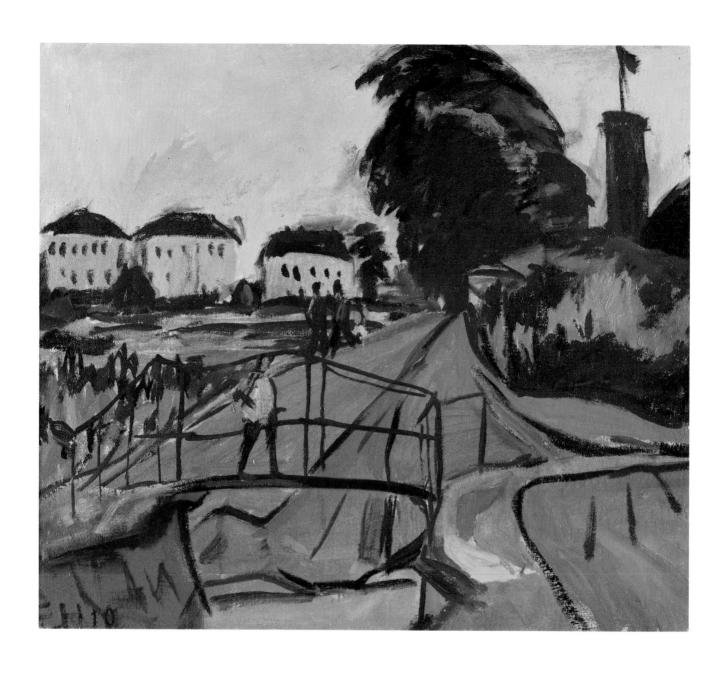

Erich Heckel. Paysage de Dresde, 1910 (cat. n° 8)

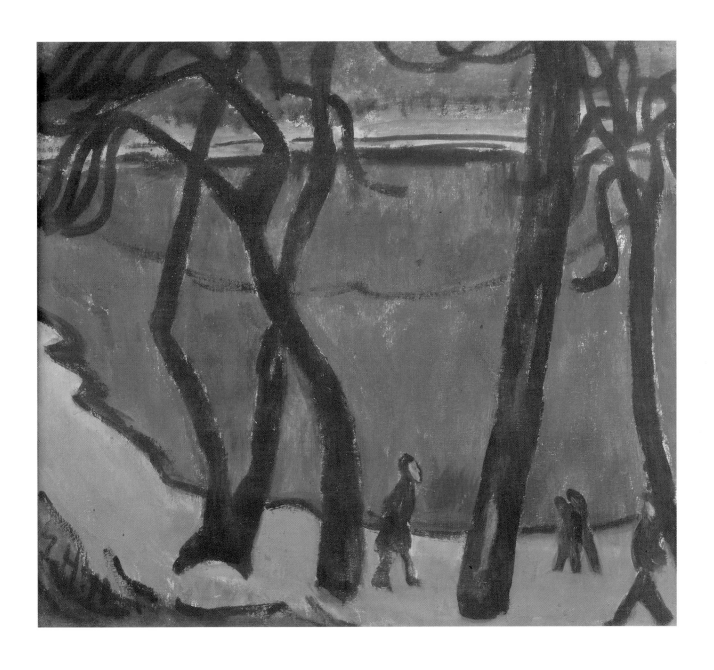

Erich Heckel. Promeneurs au bord du lac, 1911 (cat. n° 9)

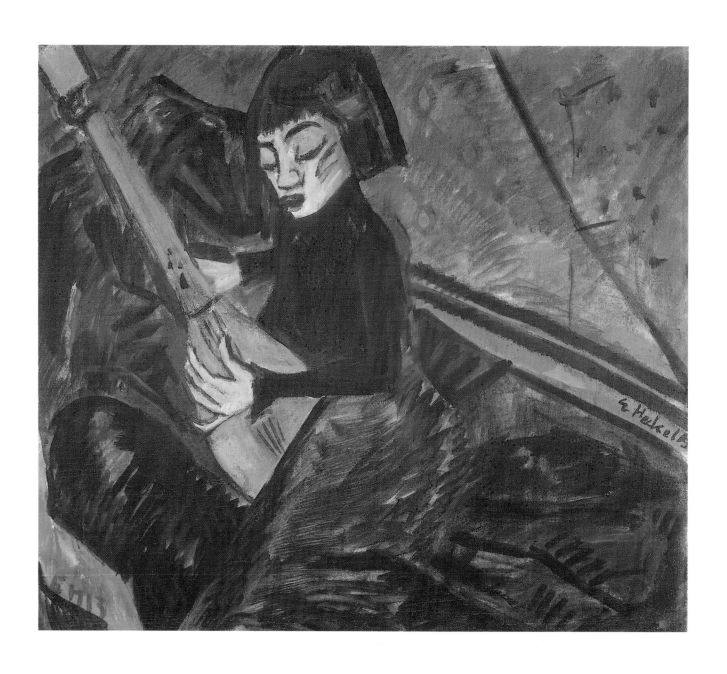

Erich Heckel. La Jeune fille au luth, 1913 (cat. n° 11)

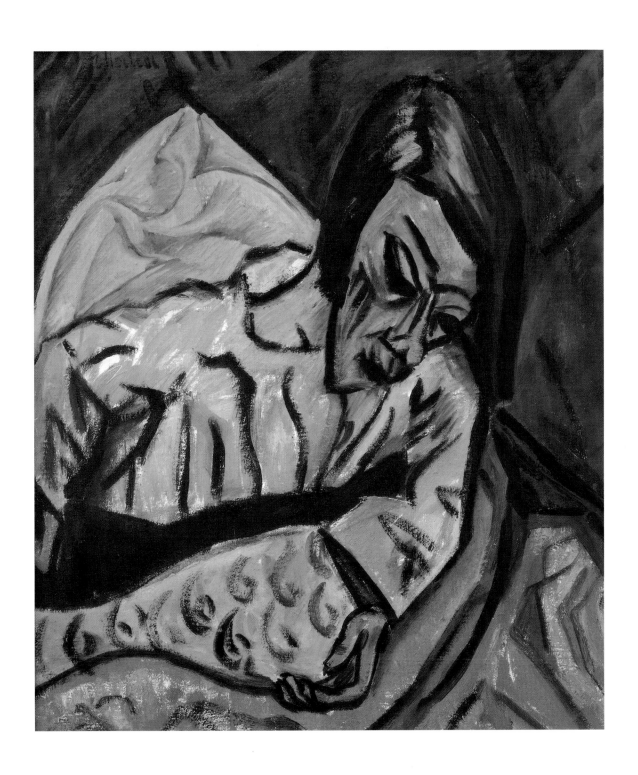

Erich Heckel. Fatiguée, 1913 (cat. nº 12)

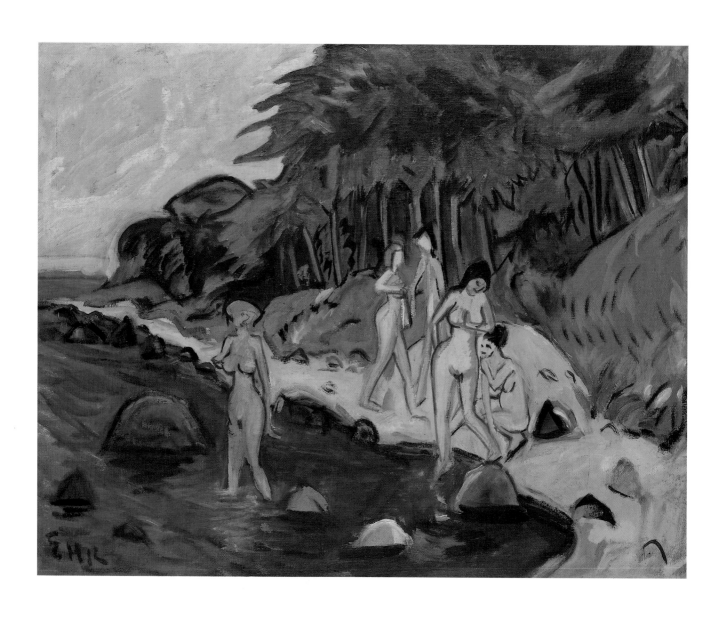

Erich Heckel. Baigneurs dans la crique, 1912 (cat. n° 10)

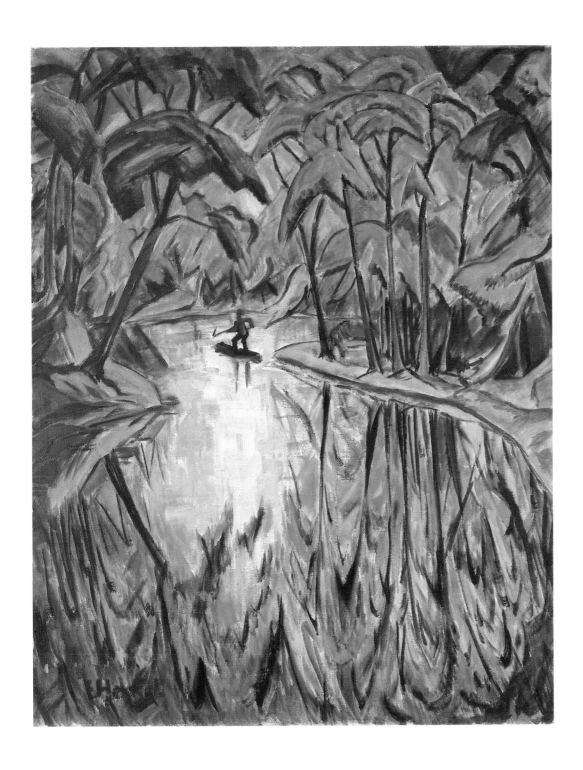

Erich Heckel. Le Lac du parc, 1914 (cat. nº 14)

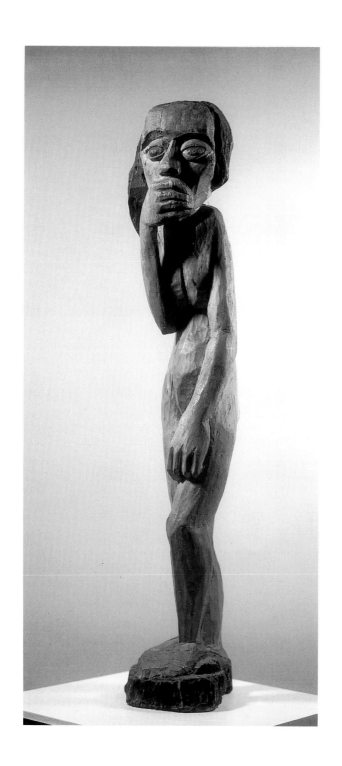

Erich Heckel. Femme, 1913 (cat. n° 17)

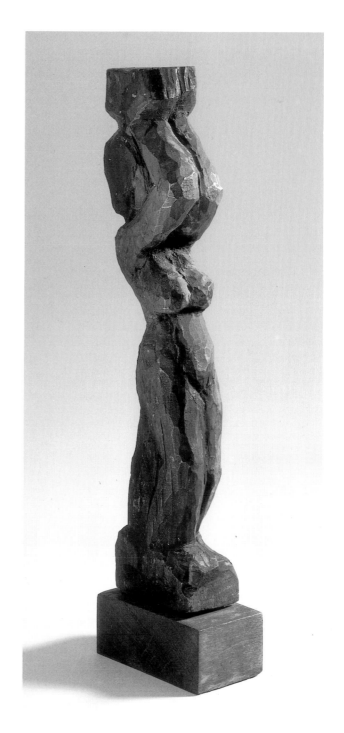

Erich Heckel. Caryatide, 1906 (cat. n° 15)

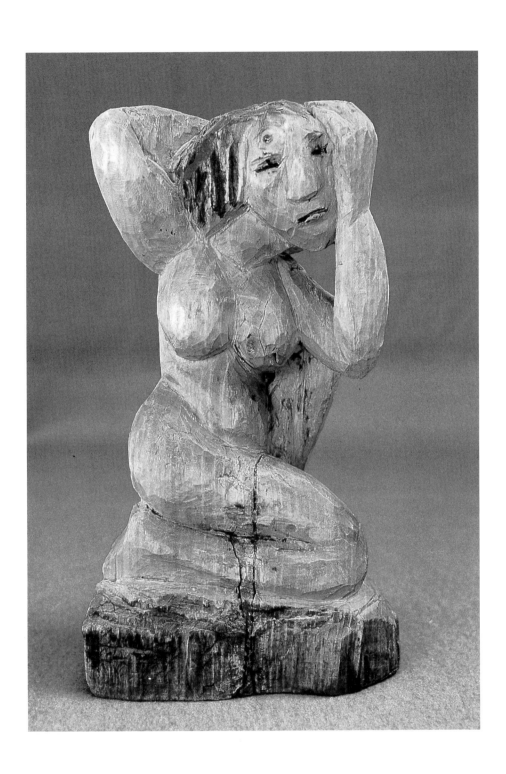

Erich Heckel. Femme accroupie, 1911 (cat. n° 16)

89

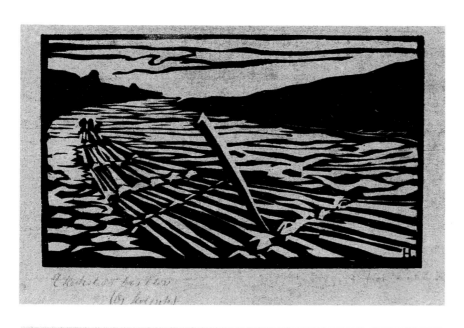

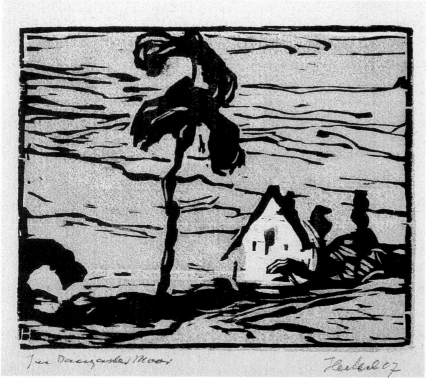

Erich Heckel. Train de bois, 1905 (cat. n° 21)

Erich Heckel. Dans le marais de Dangast, 1908 (cat. n° 25)

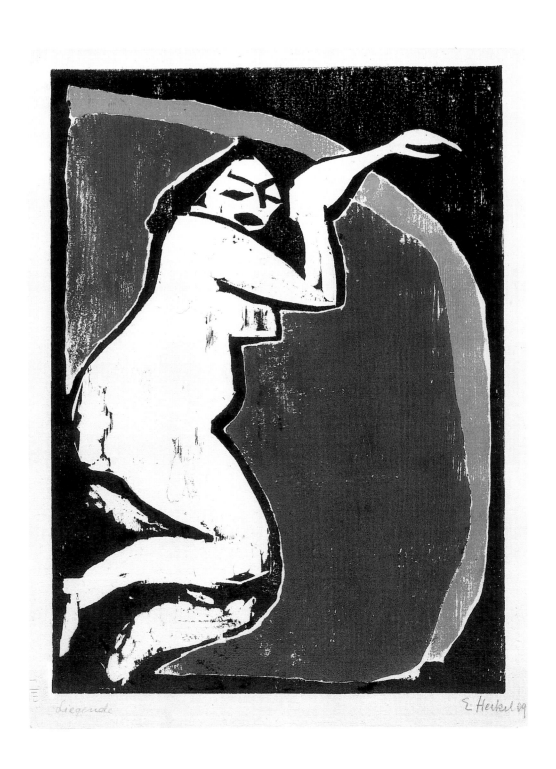

Erich Heckel. Femme étendue, 1909 (cat. n° 26)

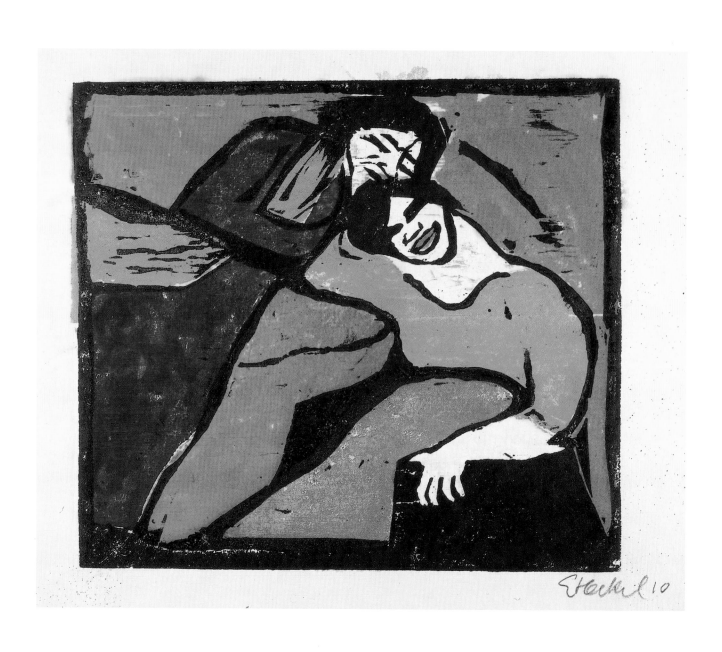

Erich Heckel. Deux Femmes se reposant, 1909 (cat. n° 27)

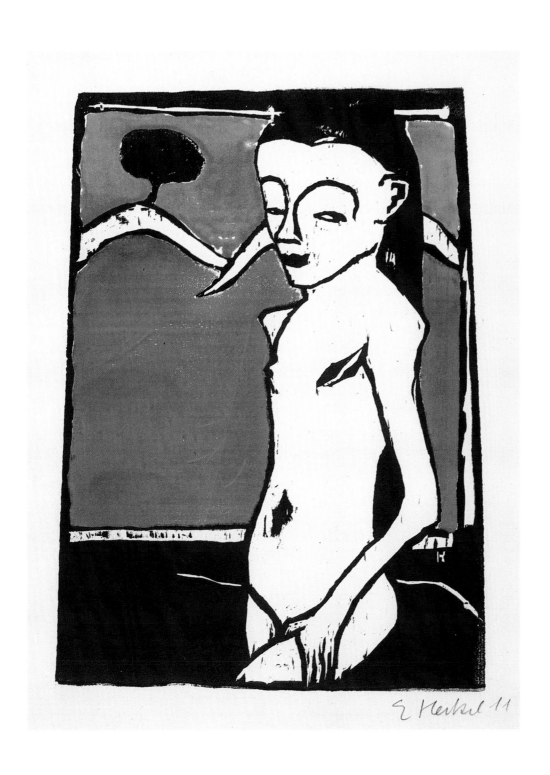

Erich Heckel. Fränzi debout, 1911 (cat. n° D 24)

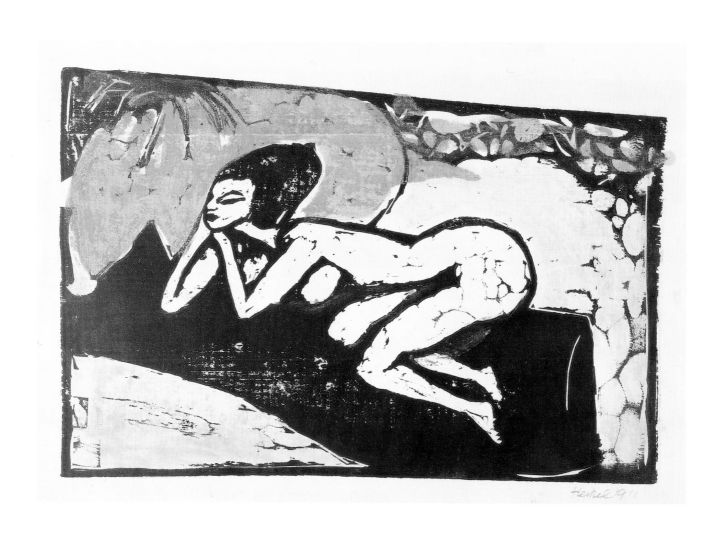

Erich Heckel. Femme allongée sur un drap noir, 1911 (cat. n° 31)

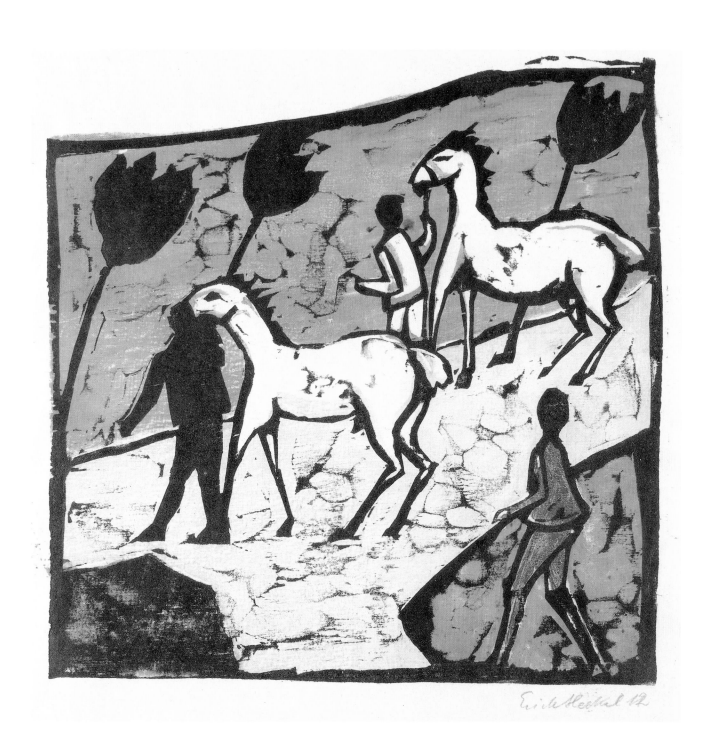

Erich Heckel. Chevaux blancs, 1912 (cat. n° 32)

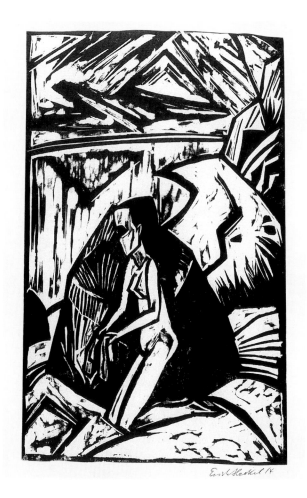

Erich Heckel. Femme agenouillée près d'un rocher, 1913
(cat. n° 34)

Erich Heckel. Fatiguée, 1913 (cat. n° 35)

Erich Heckel. Deux Hommes à table, 1913 (cat. n° 33)

Ernst Ludwig Kirchner. La Carrière d'argile, 1906 (cat. n° 36)

Ernst Ludwig Kirchner. La Maison verte, 1907 (cat. n° 37)

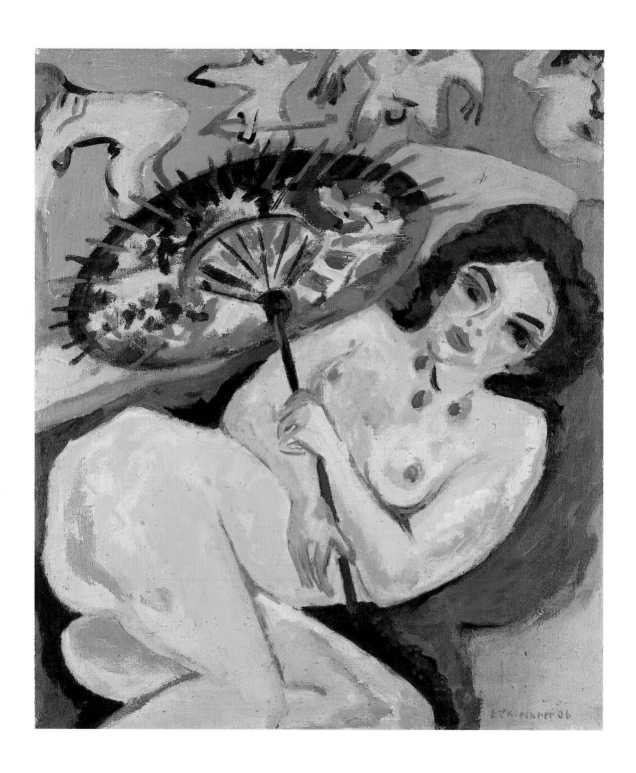

Ernst Ludwig Kirchner. Jeune Fille à l'ombrelle japonaise, c. 1909 (cat. nº 40)

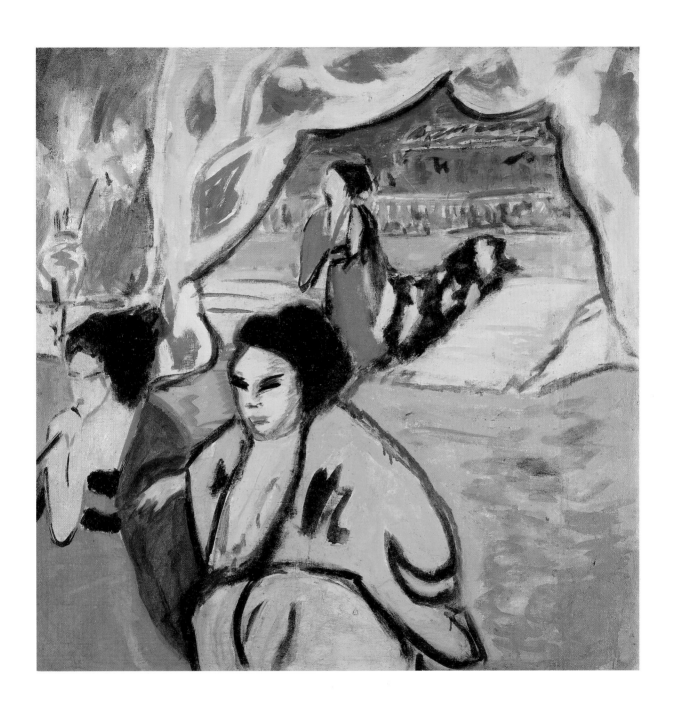

Ernst Ludwig Kirchner. Le Théâtre japonais, 1909 (cat. n° 39)

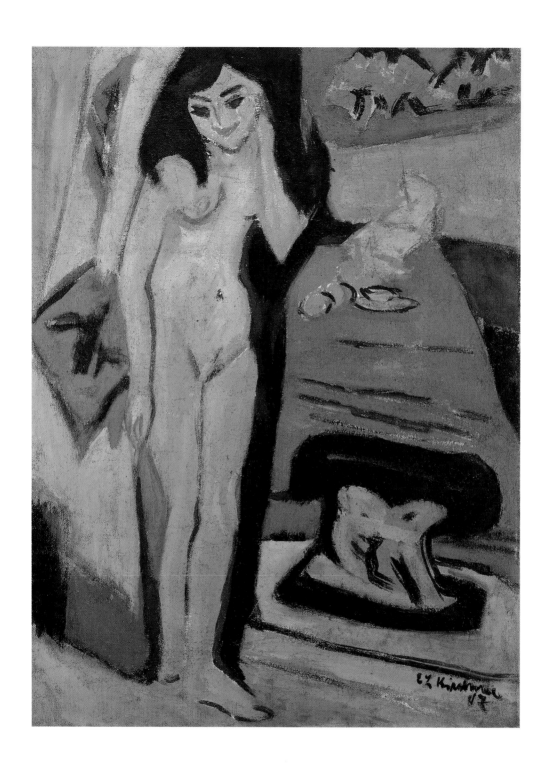

Ernst Ludwig Kirchner. Jeune Fille nue derrière le rideau. Fränzi, 1910–1926 (cat. n° 43)

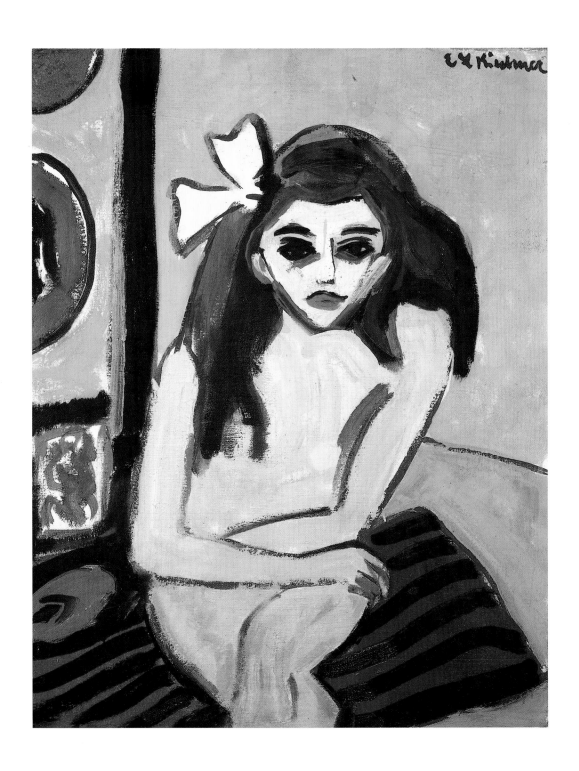

Ernst Ludwig Kirchner. Marzella, 1909–1910 (cat. n° 41)

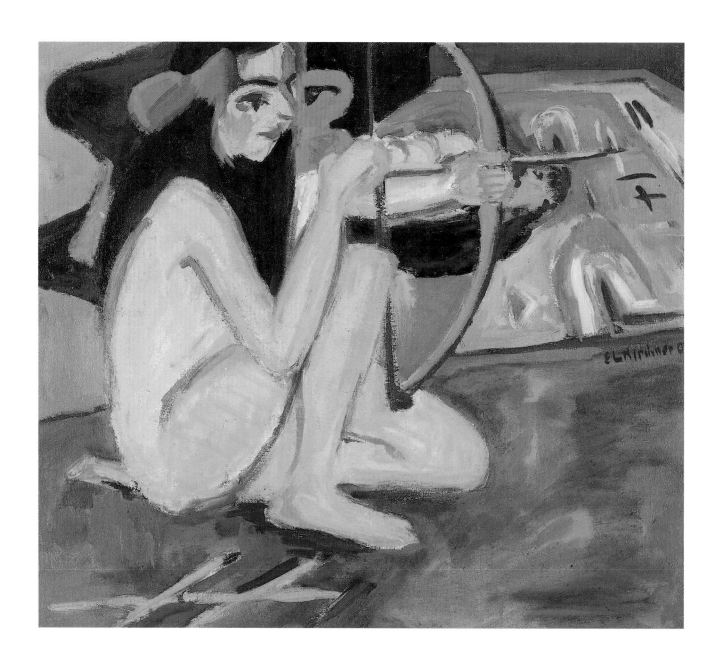

Ernst Ludwig Kirchner. Fränzi à l'arc, c. 1910 (cat. n° 44)

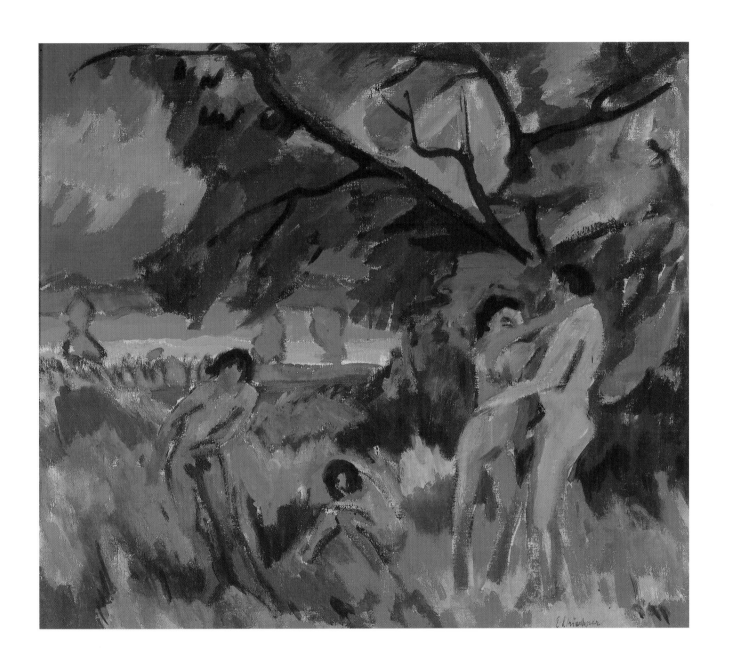

Ernst Ludwig Kirchner. Nus jouant sous un arbre, 1910 (cat. n° 45)

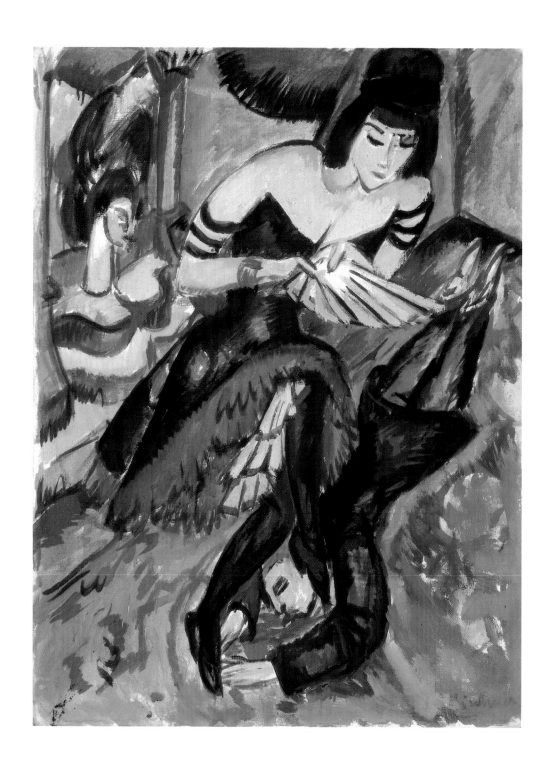

Ernst Ludwig Kirchner. Pantomime Reimann : la Vengeance de la danseuse, 1912 (cat. n° 46)

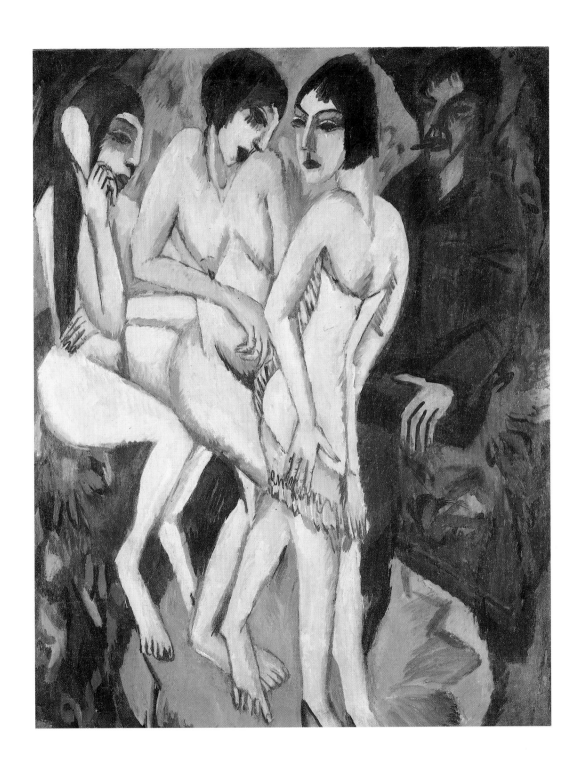

Ernst Ludwig Kirchner. Le Jugement de Pâris, 1913 (cat. n° 48)

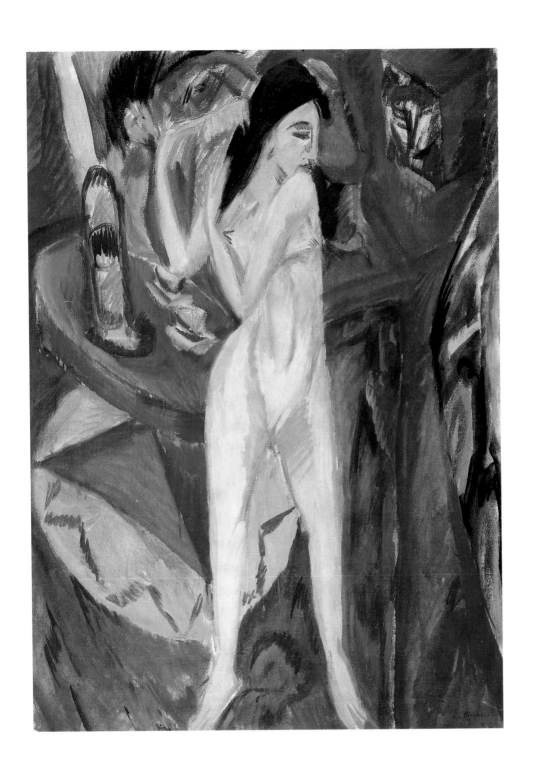

Ernst Ludwig Kirchner. Nu se coiffant, 1913 (cat. n° 49)

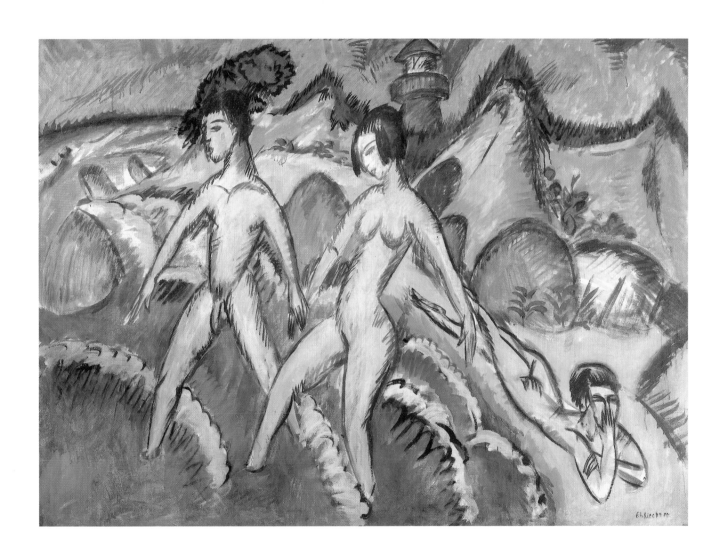

Ernst Ludwig Kirchner. Personnages entrant dans la mer, 1912 (cat. n° 47)

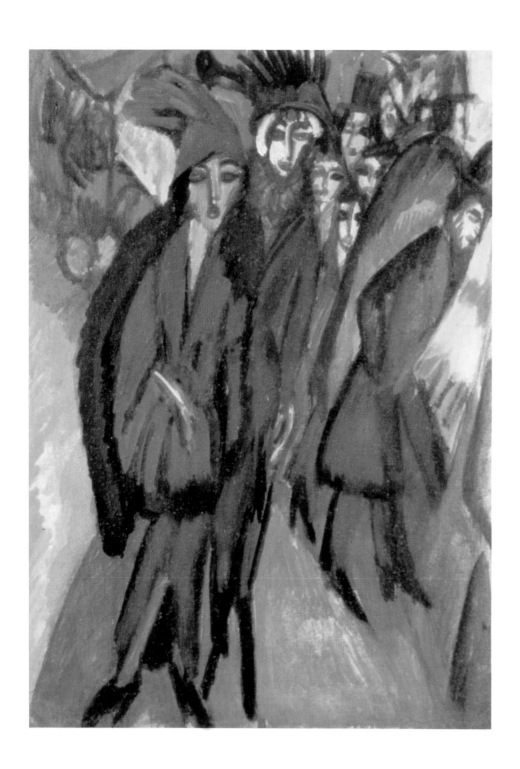

Ernst Ludwig Kirchner. Scène de rue, Berlin, 1913 (cat. nº 50)

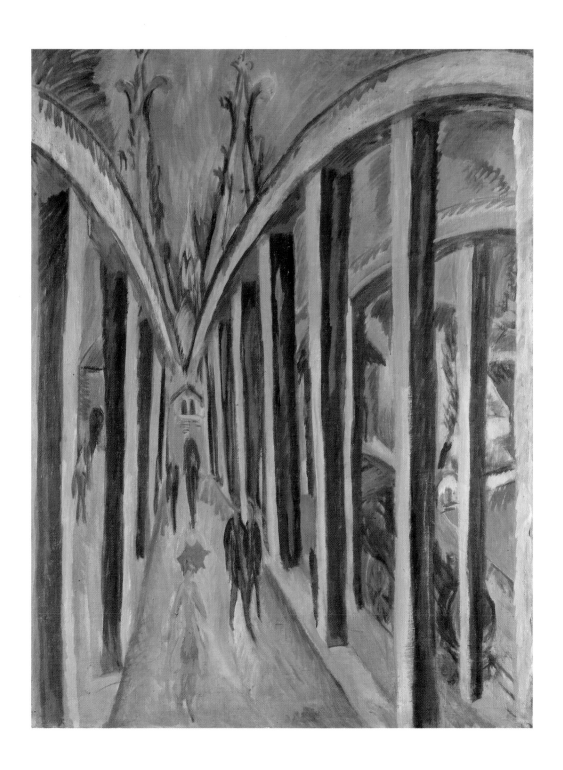

Ernst Ludwig Kirchner. Le Pont sur le Rhin (Cologne), 1914 (cat. n° 53)

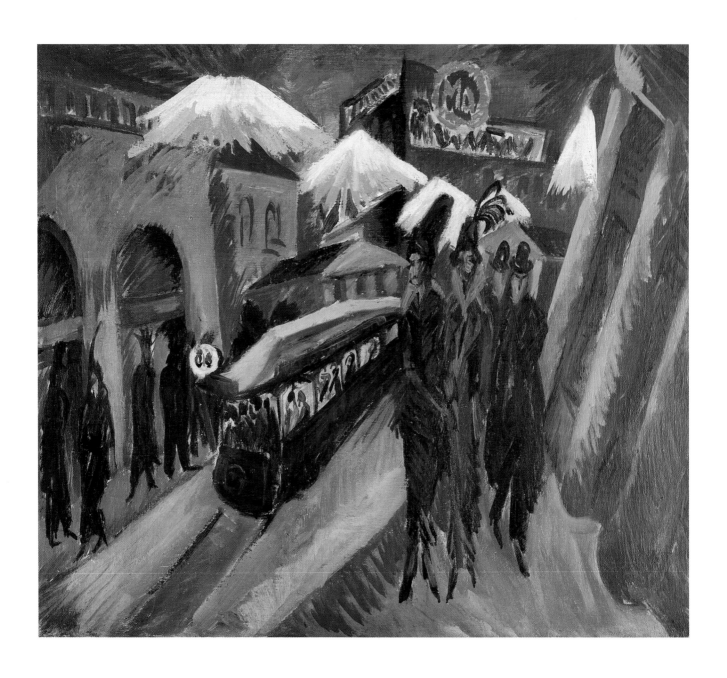

Ernst Ludwig Kirchner. Leipziger Strasse avec tramway, 1914 (cat. n° 51)

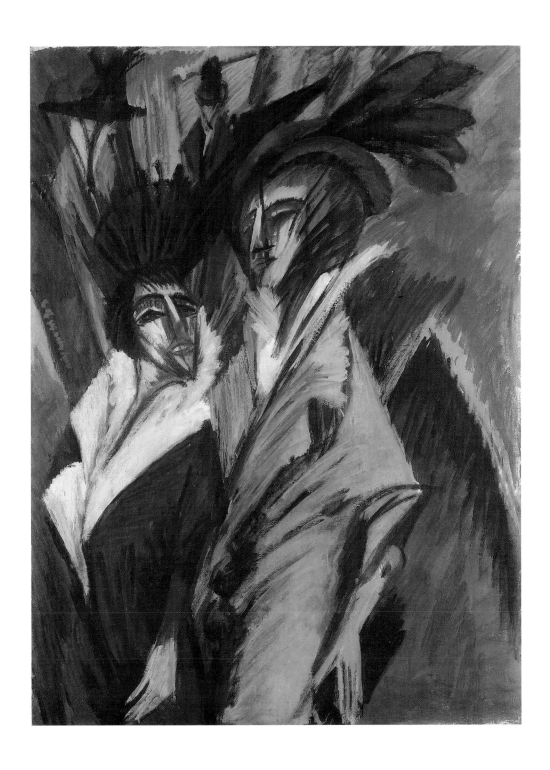

Ernst Ludwig Kirchner. Deux Femmes dans la rue, 1914 (cat. n° 52)

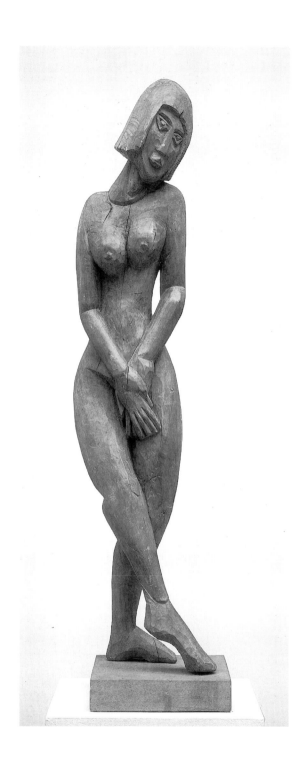

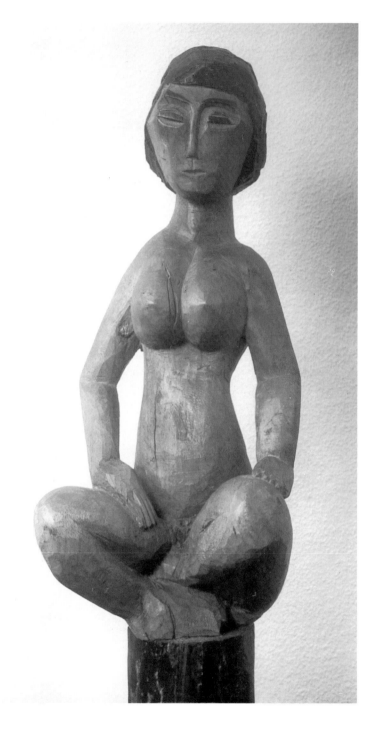

Ernst Ludwig Kirchner. Femme debout, 1912
(cat. n° 56)

Ernst Ludwig Kirchner. Nu assis, les jambes croisées, 1912
(cat. n° 57)

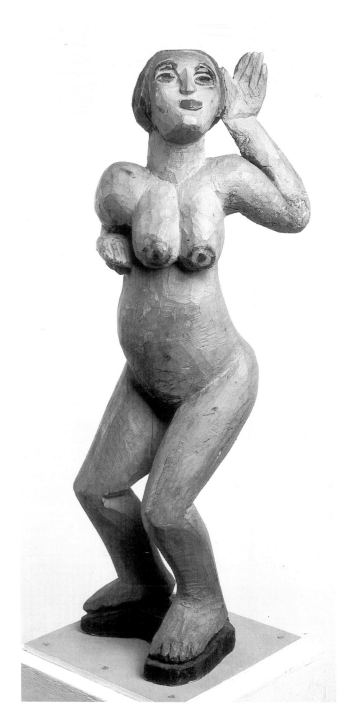

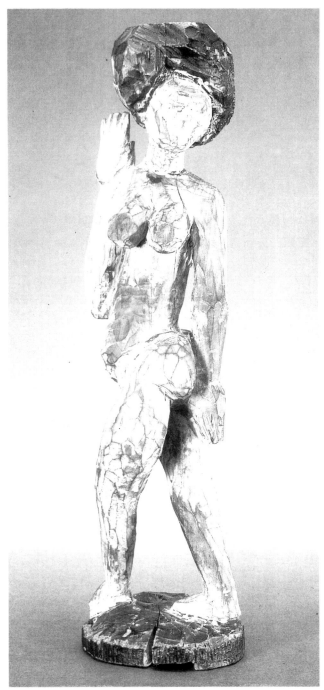

Ernst Ludwig Kirchner. Femme dansant, 1911
(cat. n° 55)

Ernst Ludwig Kirchner. Danseuse au collier, 1910
(cat. n° 54)

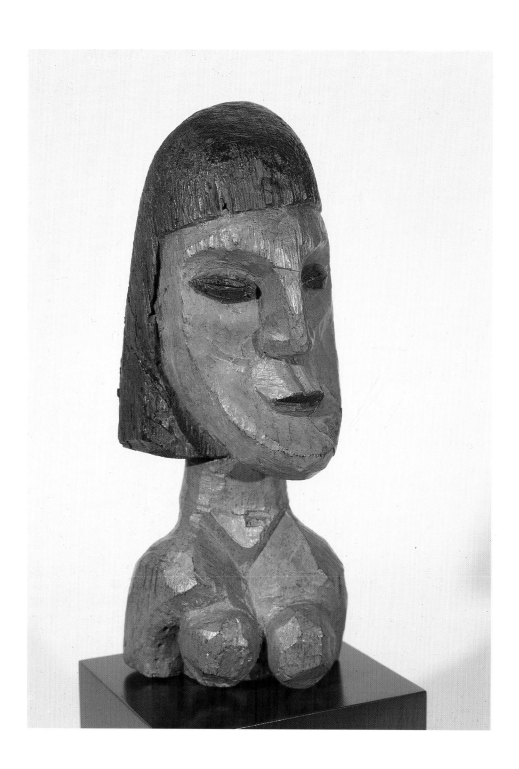

Ernst Ludwig Kirchner. Buste de femme, Tête d'Erna, 1913 (cat. n° 59)

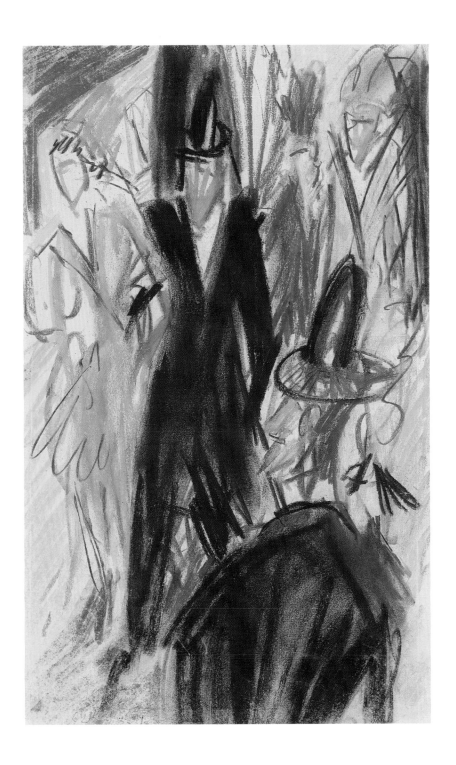

Ernst Ludwig Kirchner. Scène de rue, 1914 (cat. nº 71)

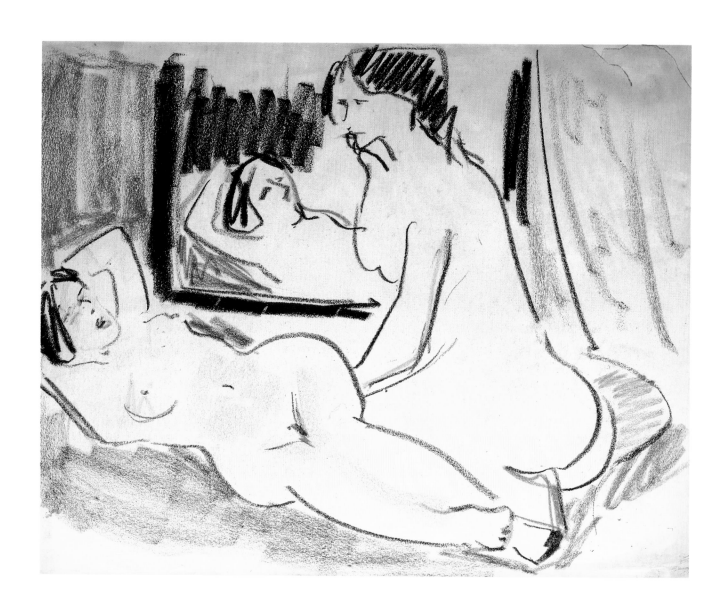

Ernst Ludwig Kirchner. Deux Nus, c. 1909 (cat. nº 62)

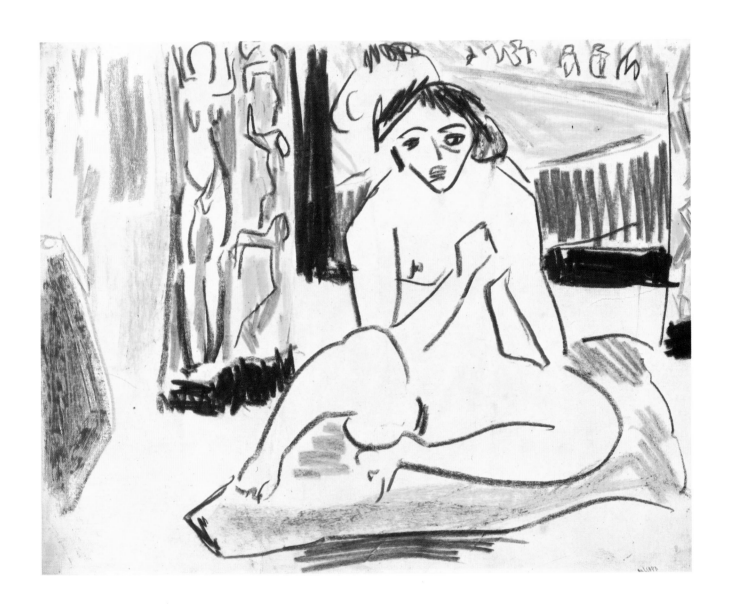

Ernst Ludwig Kirchner. Nu féminin devant le miroir, c. 1910 (cat. n° 65)

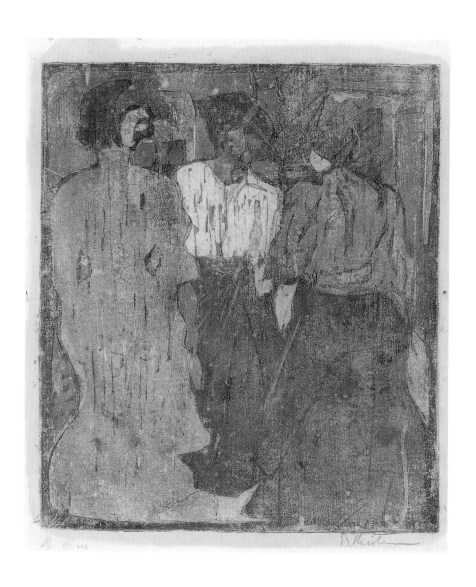

Ernst Ludwig Kirchner. Trois Femmes conversant, 1906 (cat. n° 73)

Ernst Ludwig Kirchner. Danse hongroise, 1909 (cat. n° 79)

Ernst Ludwig Kirchner. Cakewalk, 1910 (cat. n° 81)

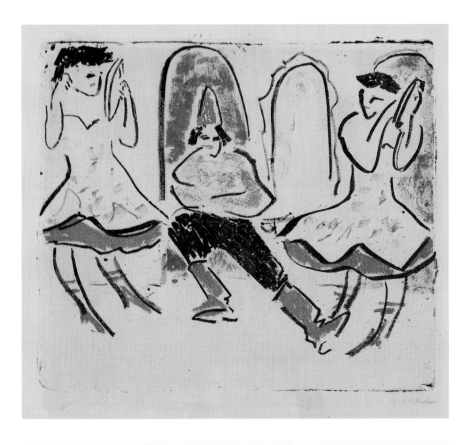

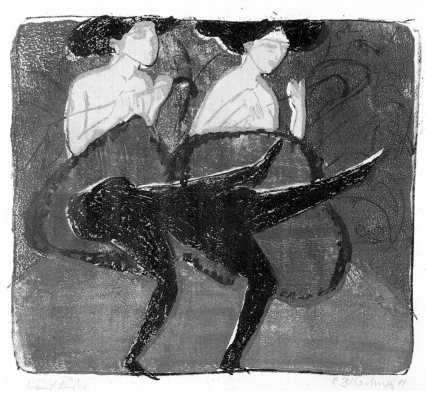

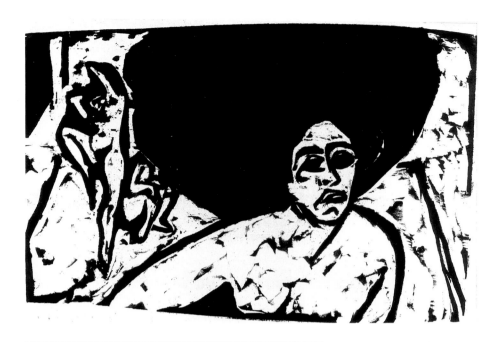

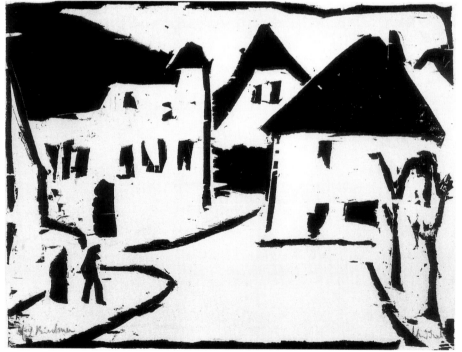

Ernst Ludwig Kirchner. Danseuses nues, 1909 (cat. n° 78)

Ernst Ludwig Kirchner. Rue de village, 1910 (cat. n° 82)

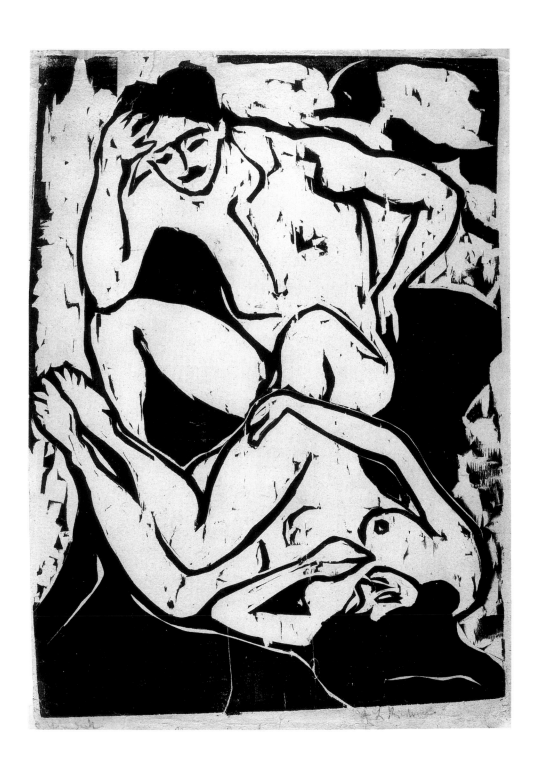

Ernst Ludwig Kirchner. Couple nu sur un canapé, 1908 (cat. n° 75)

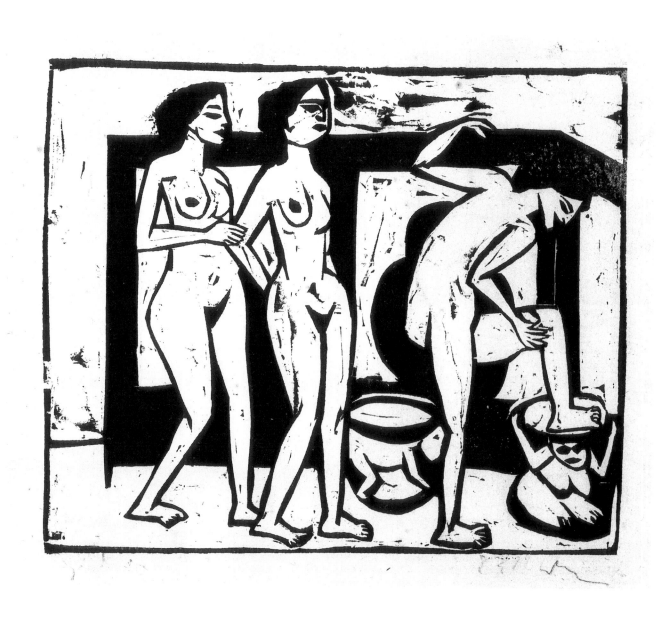

Ernst Ludwig Kirchner. Trois Nus, 1911 (cat. n° 85)

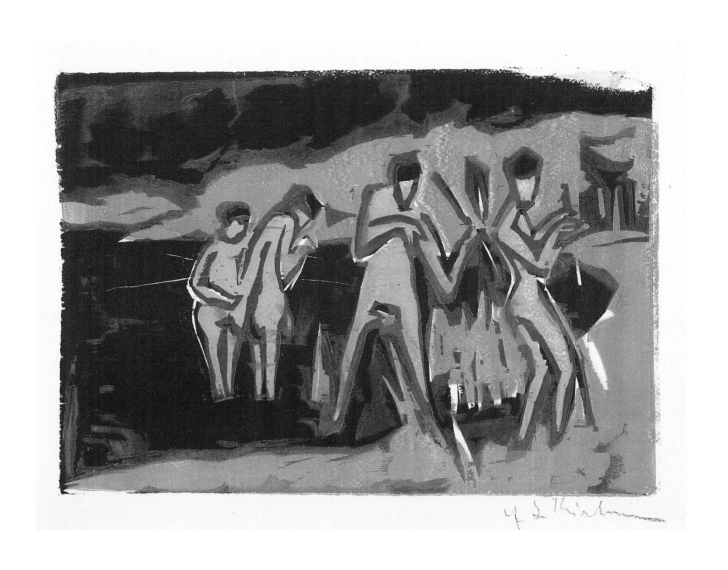

Ernst Ludwig Kirchner. Baigneurs se lançant des roseaux, 1910 (cat. n° D 20)

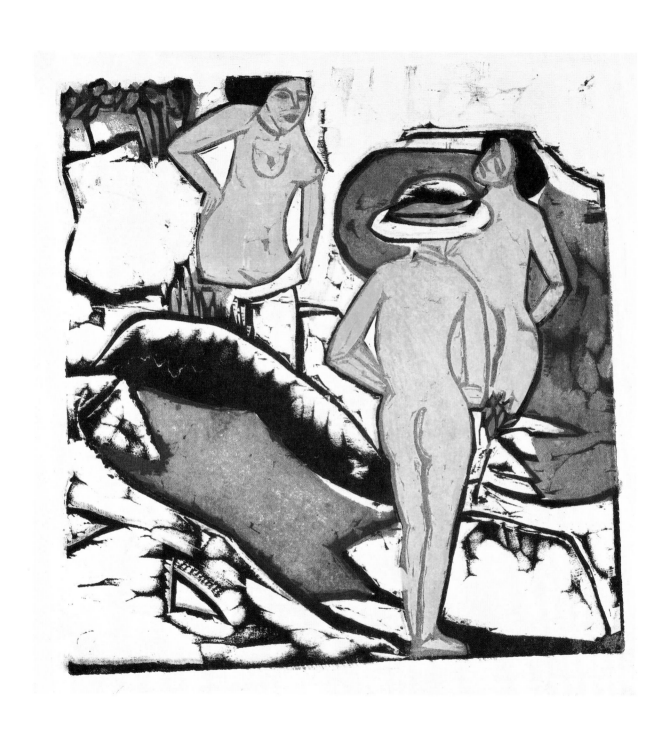

Ernst Ludwig Kirchner. Baigneuses dans les rochers blancs, 1912 (cat. n° 88)

Ernst Ludwig Kirchner. Nu au chapeau noir, 1912 (cat. n° 87)

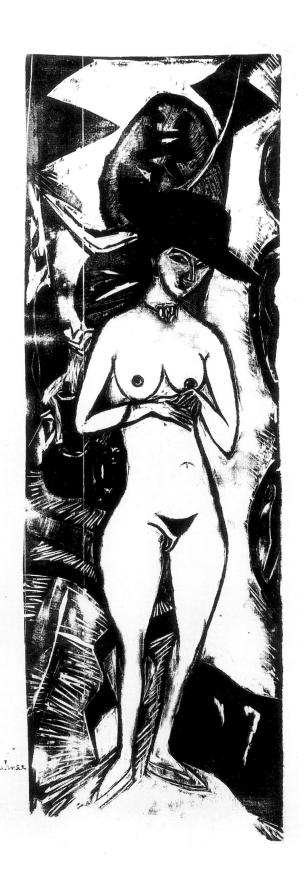

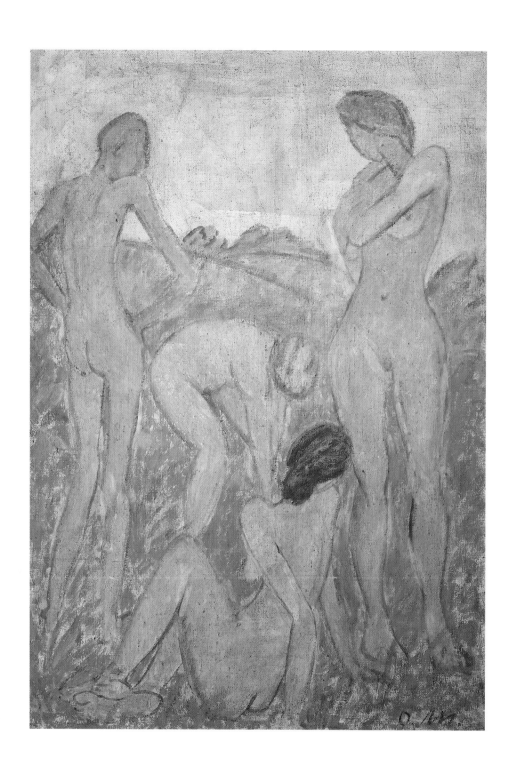

Otto Mueller. Le Jugement de Pâris, 1910–1911 (cat. n° 90)

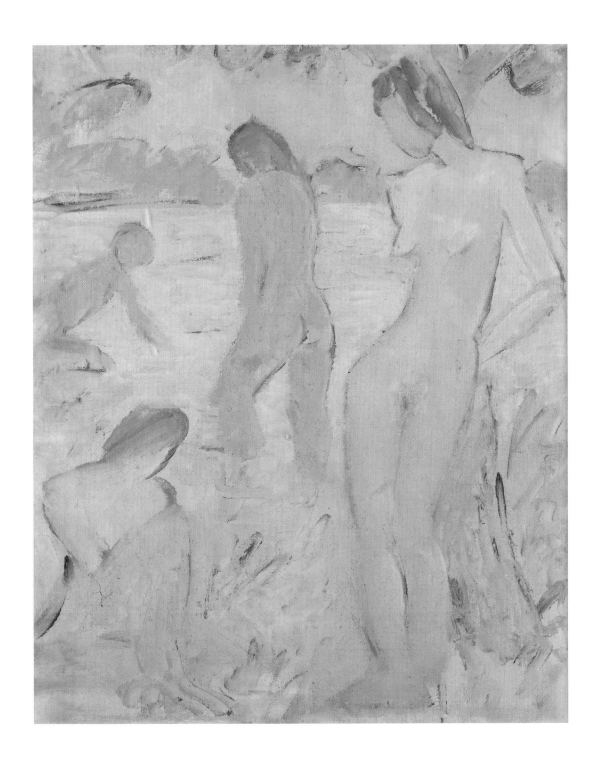

Otto Mueller. Baigneuses, c. 1914 (cat. nº 93)

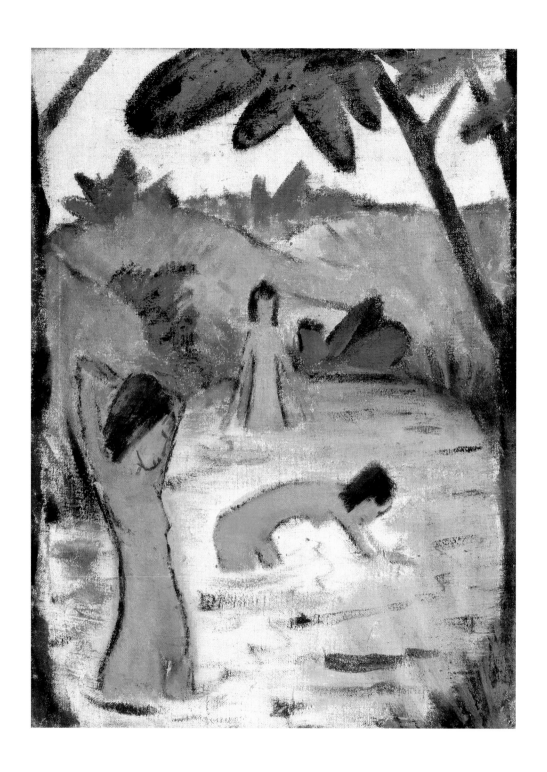

Otto Mueller. Trois Baigneurs dans un étang, c. 1912 (cat. n° 91)

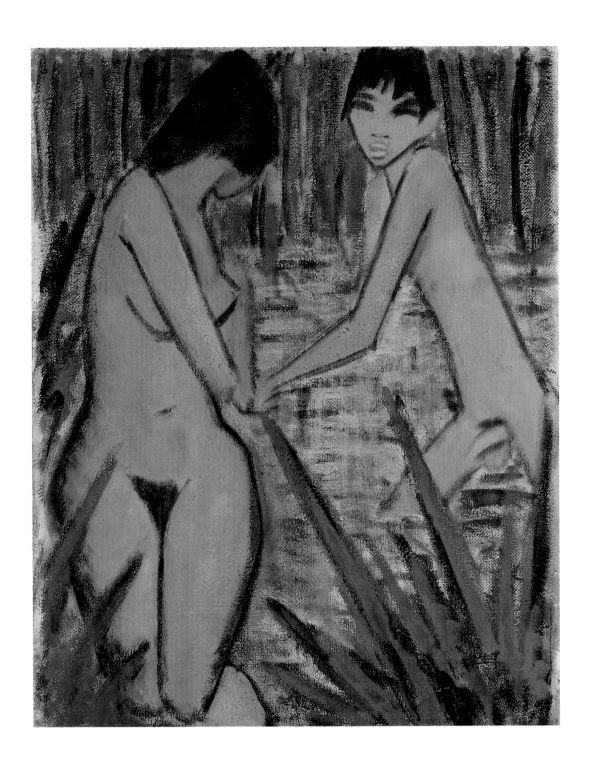

Otto Mueller. Baigneurs, c. 1912 (cat. n° 92)

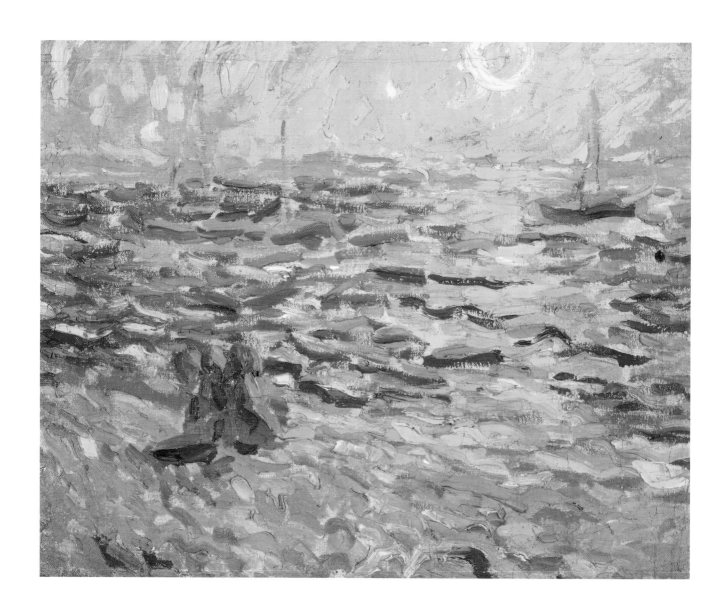

Max Pechstein. Le Fleuve, c. 1907 (cat. n° 98)

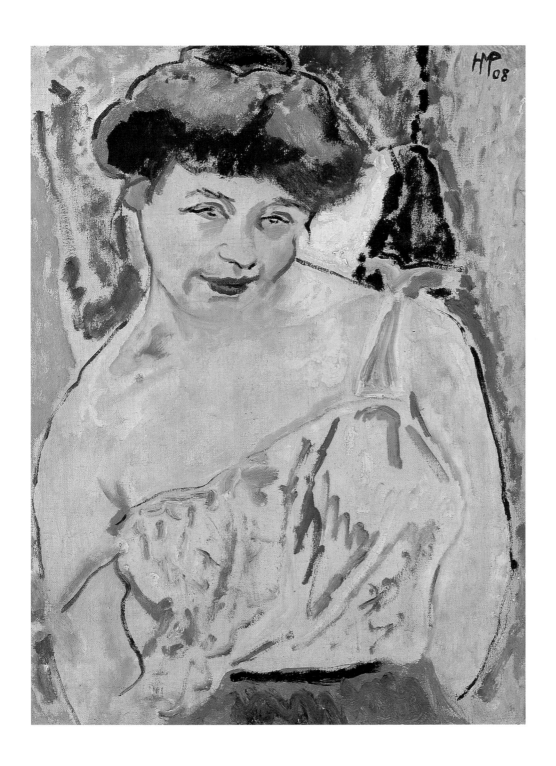

Max Pechstein. Jeune Fille, 1908 (cat. n° 99)

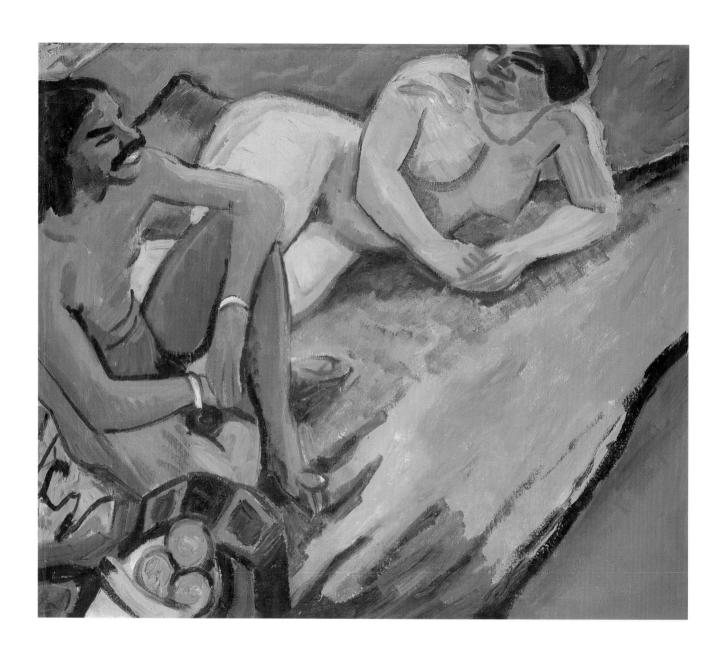

Max Pechstein. Femme et Indien sur un tapis, 1909 (cat. n° 100)

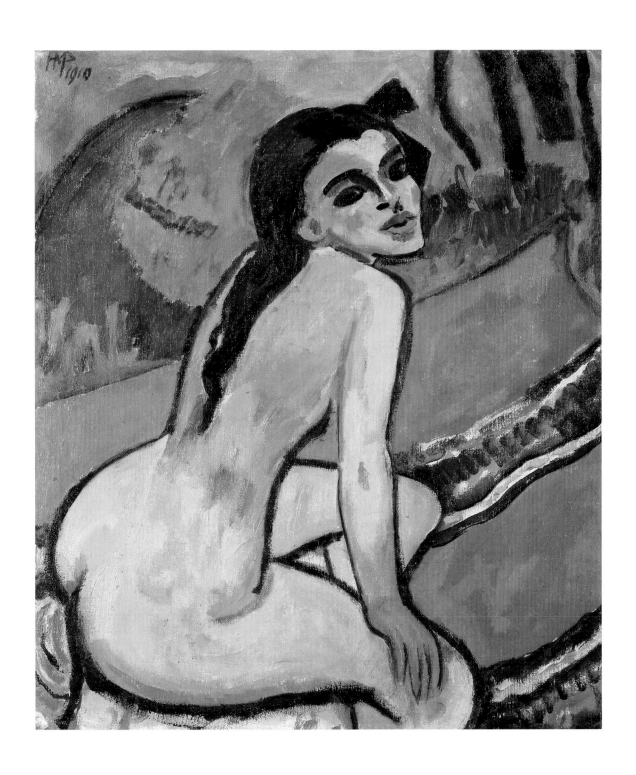

Max Pechstein. Femme nue assise, 1910 (cat. n° 108)

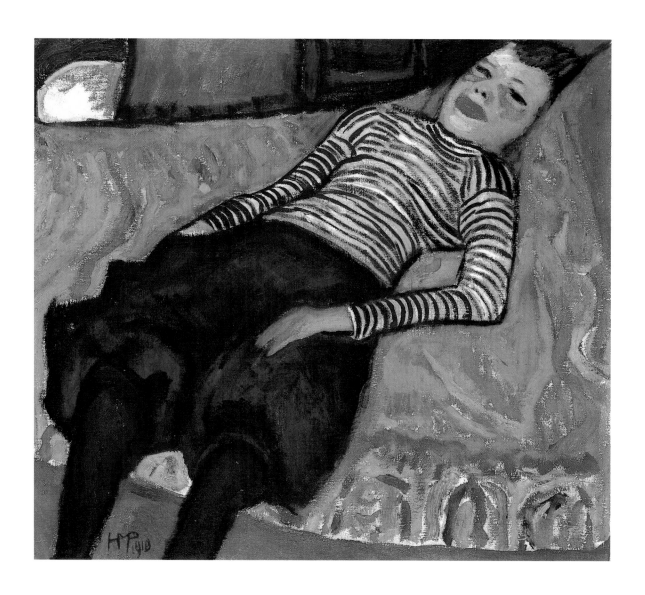

Max Pechstein. Jeune Fille étendue, 1910 (cat. n° 107)

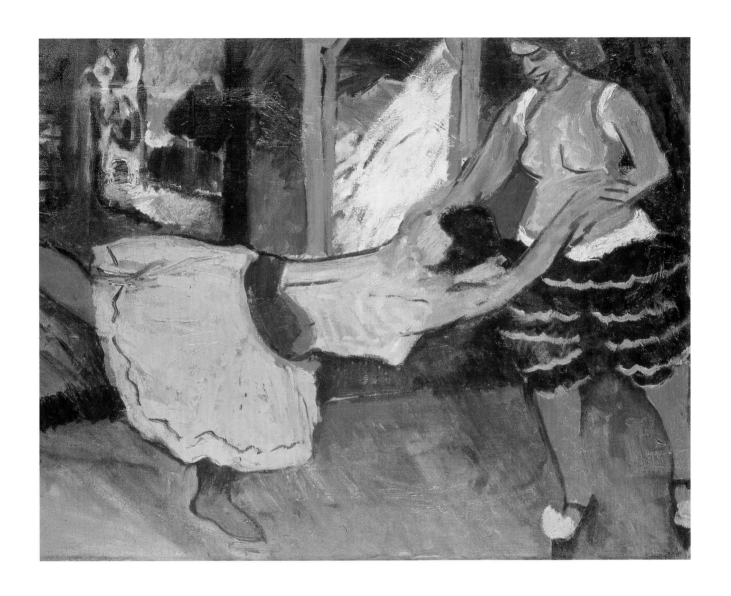

Max Pechstein. Danse, 1909 (cat. n° 102)

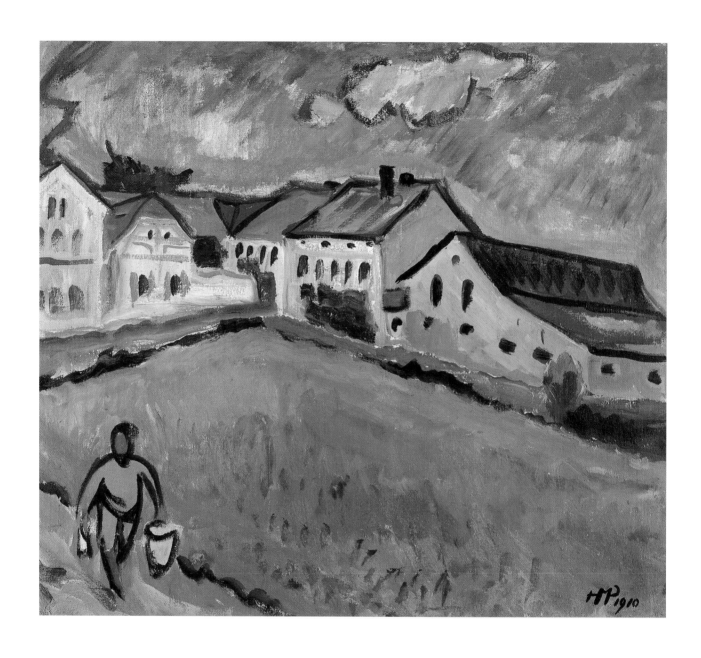

Max Pechstein. Au bord de la prairie près de Moritzburg, 1910 (cat. n° 106)

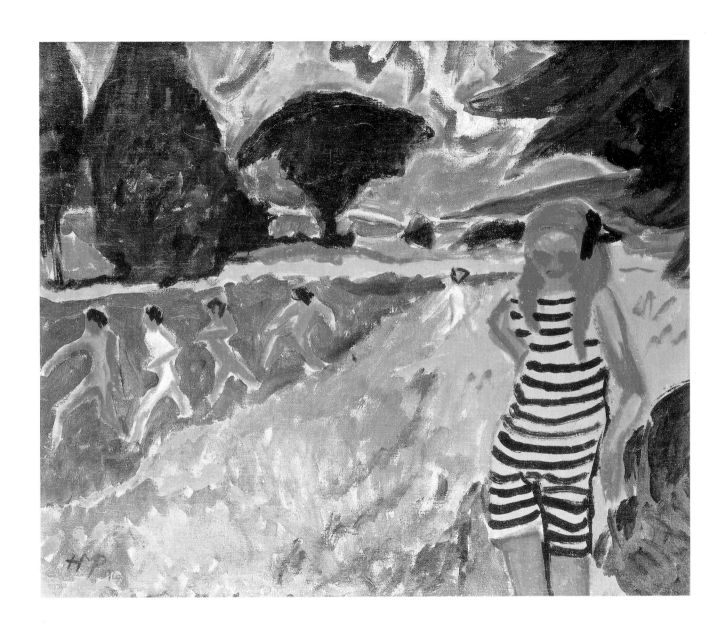

Max Pechstein. Le Maillot jaune et noir, 1909 (cat. n° 103)

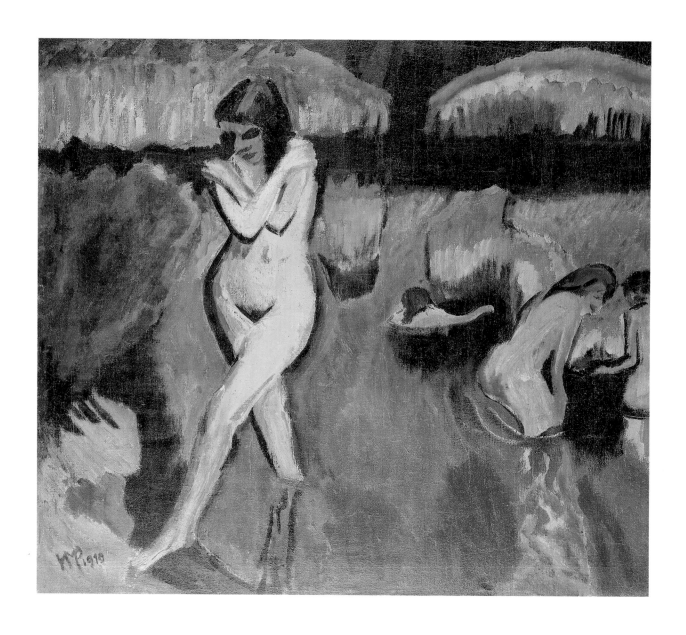

Max Pechstein. Au bord du lac, 1910 (cat. n° 104)

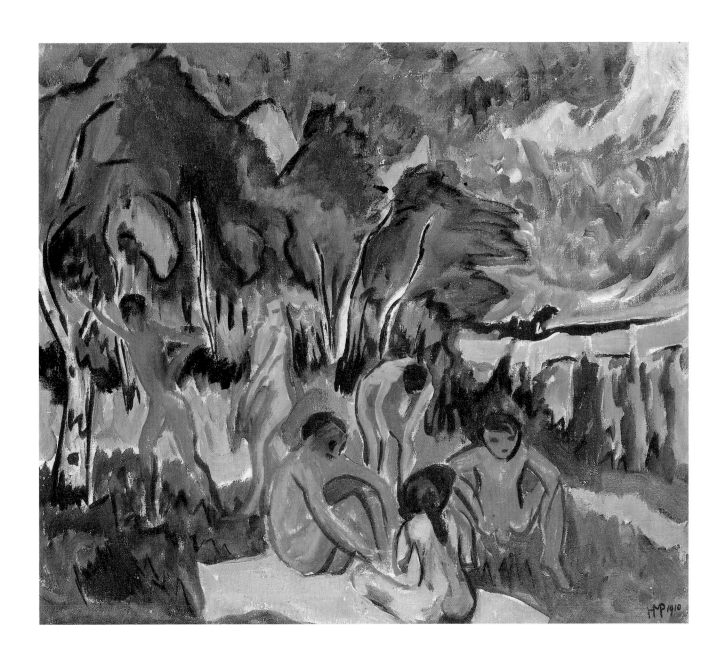

Max Pechstein. Plein air (Moritzburg), 1910 (cat. n° 105)

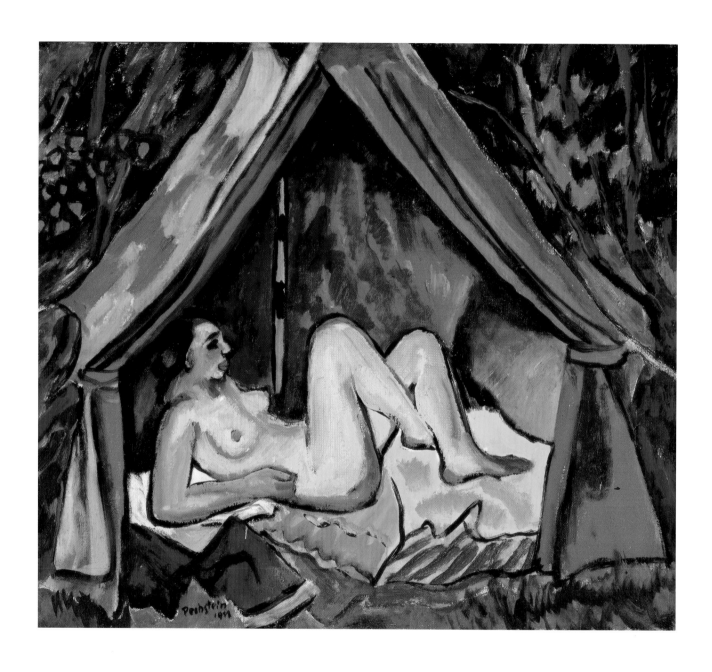

Max Pechstein. Femme nue se reposant sous une tente rouge, 1911 (cat. n° 110)

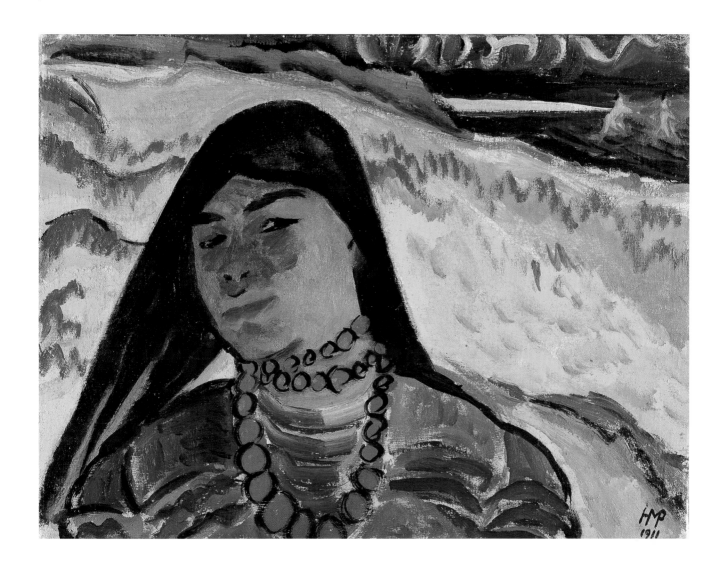

Max Pechstein. Sur la plage de Nidden, 1911 (cat. n° 109)

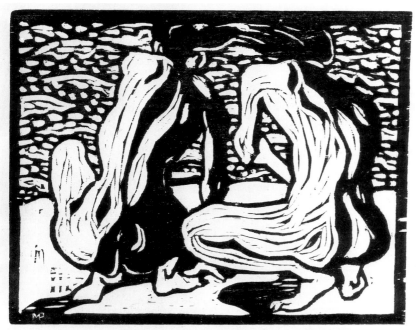

M. Pechstein 07.

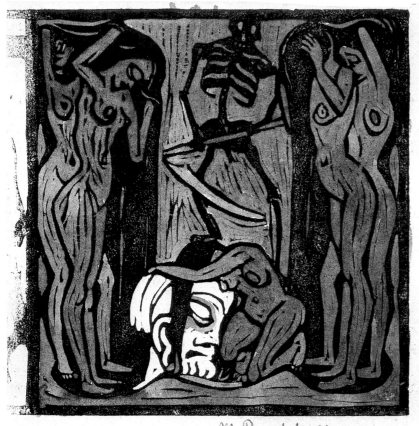

M. Pechstein 06.

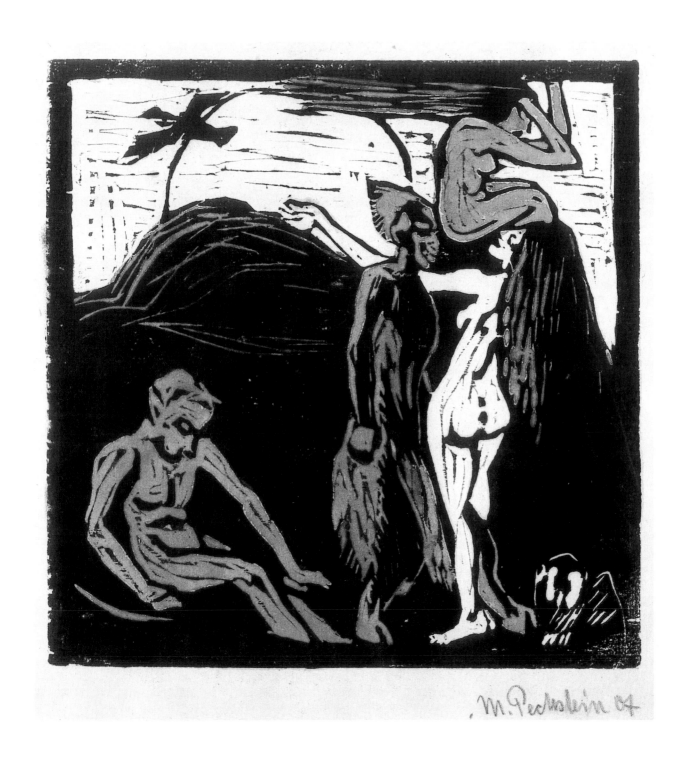

Max Pechstein. Au bord de l'eau (La Plage), 1907 (cat. n° 118)

Max Pechstein. Avant la danse. Cinq Nus et la Faucheuse (Illustration), 1906 (cat. n° 116)

Max Pechstein. Sabbat I (Scène mythologique), 1907 (cat. n° 119)

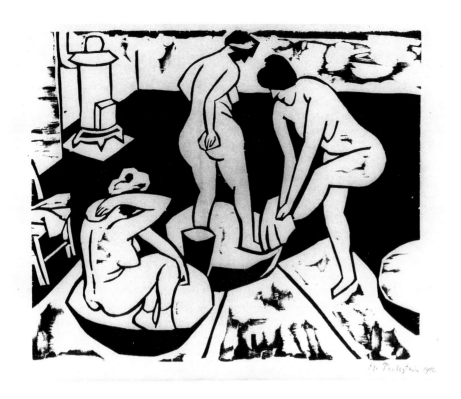

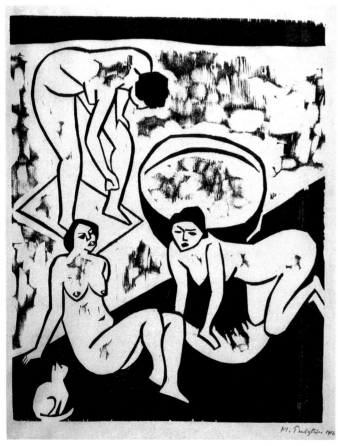

Max Pechstein. Baigneuses XI, 1911–1912 (cat. n° 125)

Max Pechstein. Baigneuses I, 1911 (cat. n° 123)

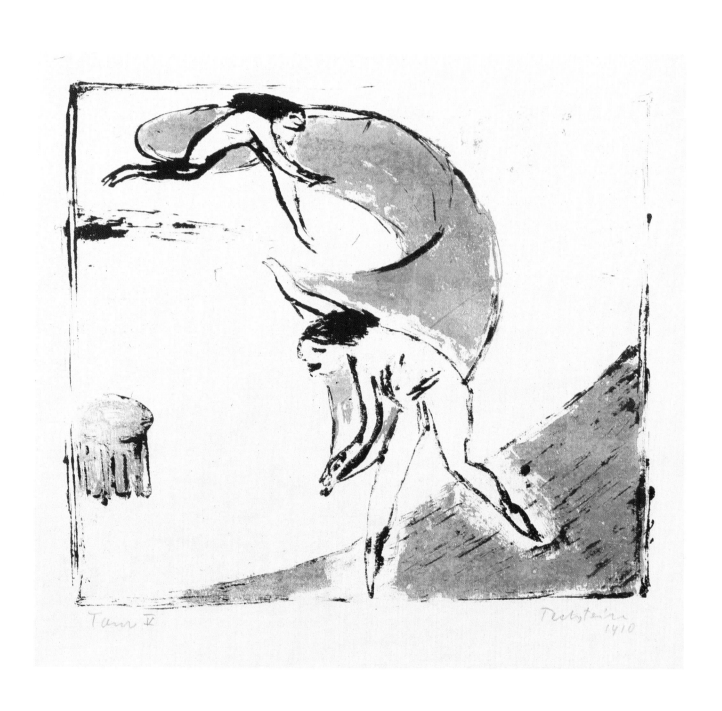

Max Pechstein. Danse V, 1910 (cat. nº 122)

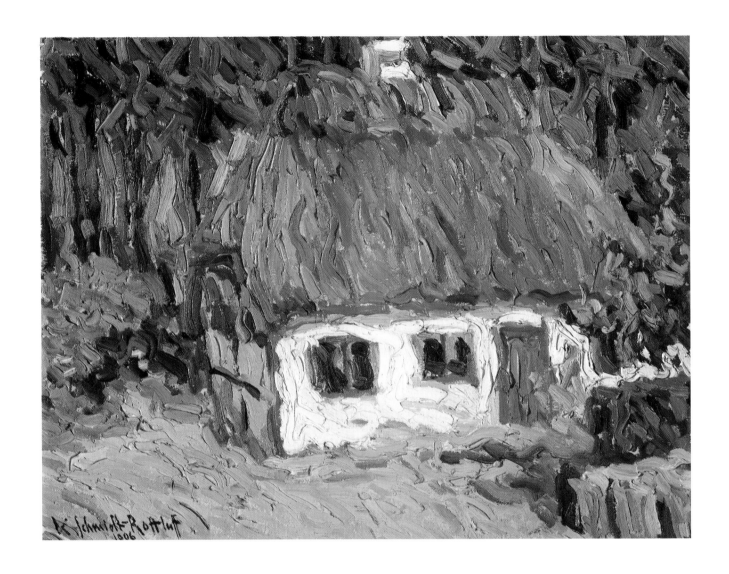

Karl Schmidt-Rottluff. La Petite maison, 1906 (cat. n° 127)

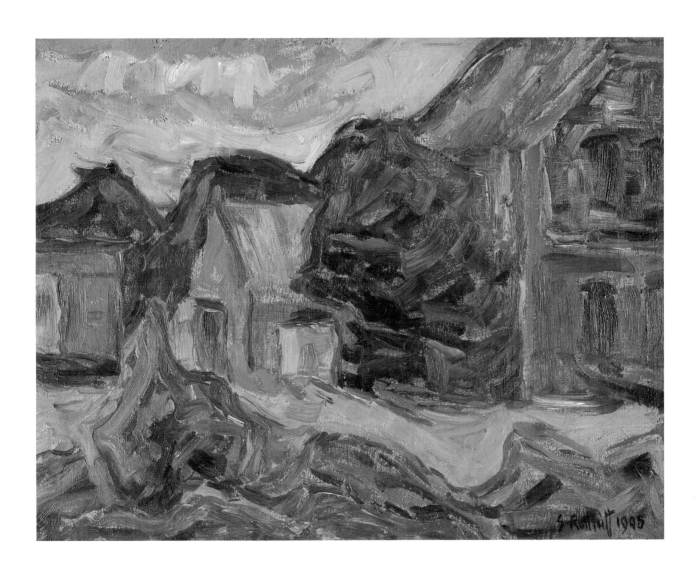

Karl Schmidt-Rottluff. Près de la gare, 1908 (cat. n° 128)

Karl Schmidt-Rottluff. Arbres en fleurs, 1909 (cat. n° 129)

Karl Schmidt-Rottluff. Maison blanche à Dangast, 1910 (cat. n° 130)

Karl Schmidt-Rottluff. Printemps précoce, 1911 (cat. n° 131)

Karl Schmidt-Rottluff. Paysage avec champs, 1911 (cat. n° 132)

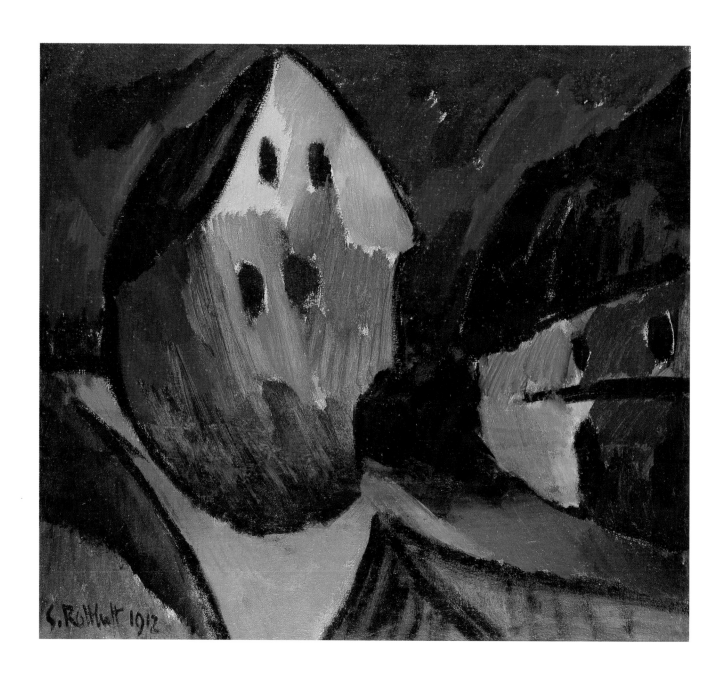

Karl Schmidt-Rottluff. Maisons la nuit, 1912 (cat. n° 133)

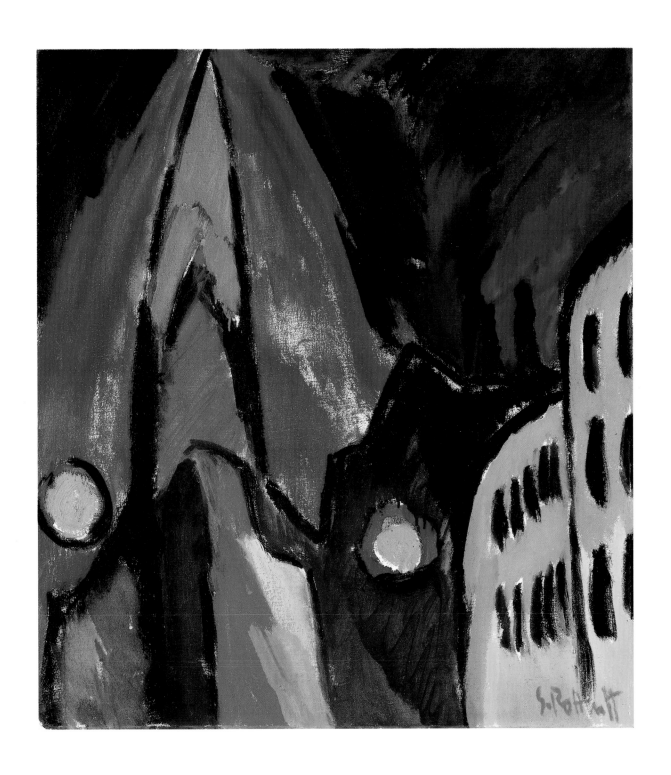

Karl Schmidt-Rottluff. La Tour Petri, 1912 (cat. n° 134)

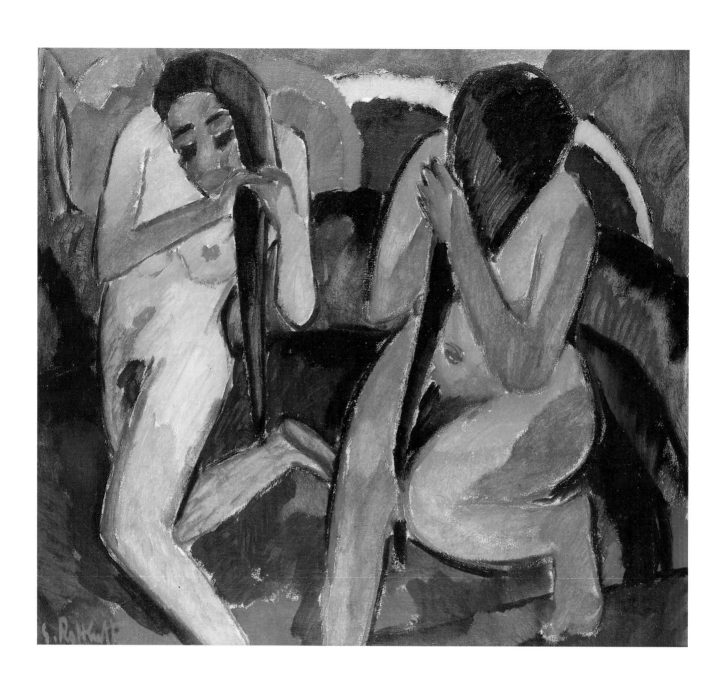

Karl Schmidt-Rottluff. Après le bain, 1912 (cat. n° 136)

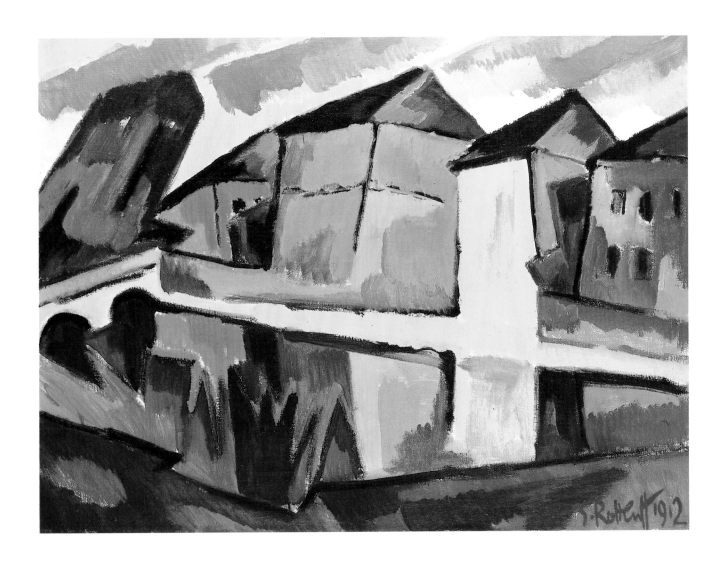

Karl Schmidt-Rottluff. Maisons au bord du canal, 1912 (cat. n° 135)

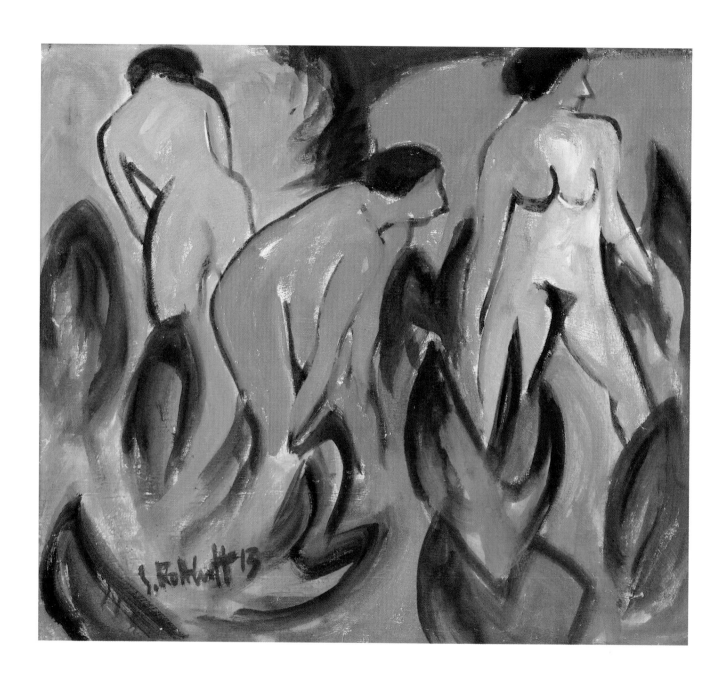

Karl Schmidt-Rottluff. Trois Baigneuses (Nus en plein air), 1913 (cat. n° 138)

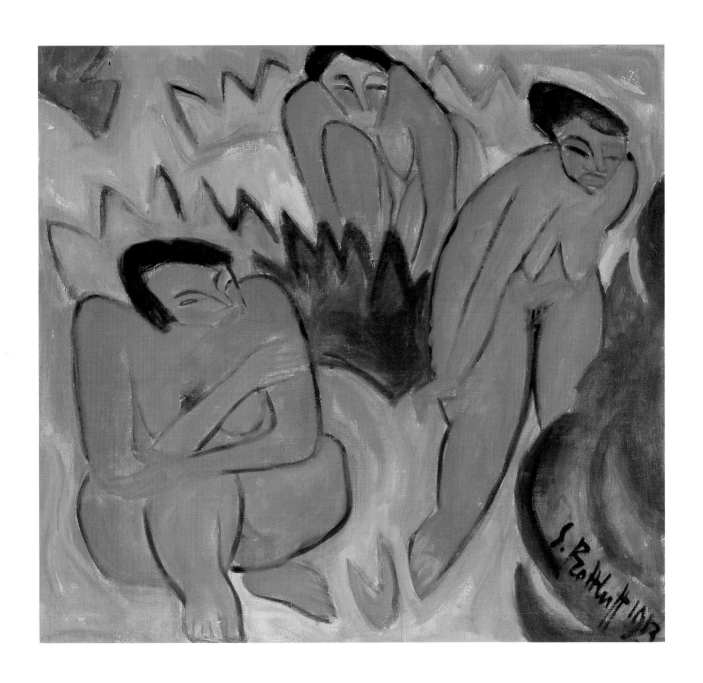

Karl Schmidt-Rottluff. Trois Nus, 1913 (cat. n° 137)

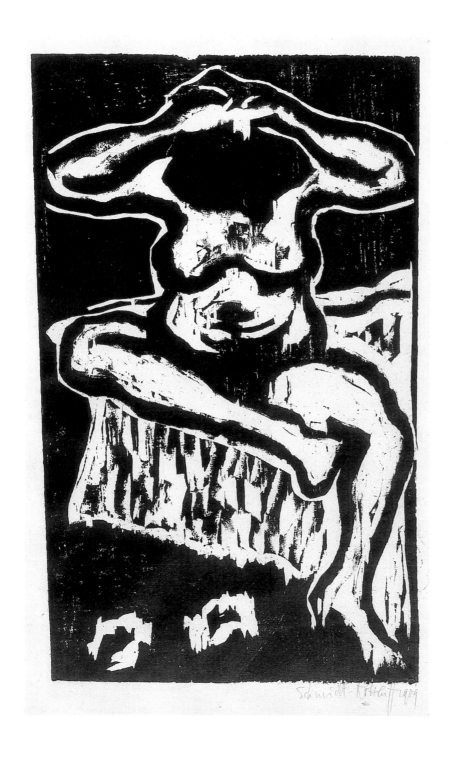

Karl Schmidt-Rottluff. Nu assis, 1909 (cat. n° 148)

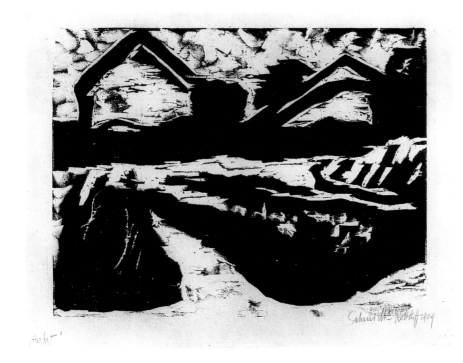

Karl Schmidt-Rottluff. Automne, 1909
(cat. n° 147)

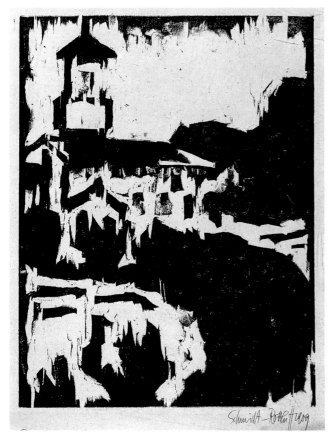

Karl Schmidt-Rottluff. Maison à la tour, 1909 (cat. n° 146)

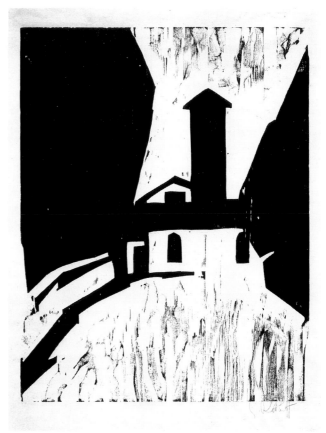

Karl Schmidt-Rottluff. Maison à la tour, 1911 (cat. n° 153)

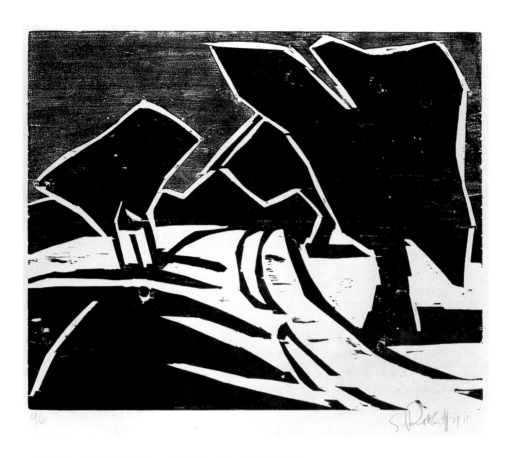

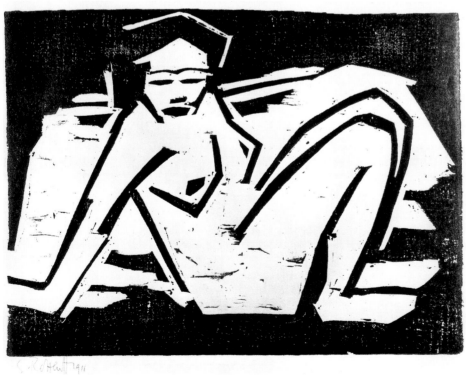

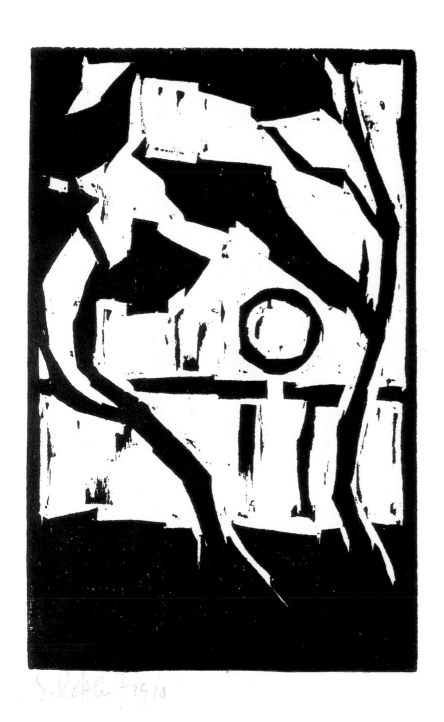

Karl Schmidt-Rottluff. Chemin avec arbres, 1911 (cat. n° 154)

Karl Schmidt-Rottluff. Jeune Fille, le bras étendu, 1911 (cat. n° 152)

Karl Schmidt-Rottluff. Coucher de soleil sur la mer, 1910 (cat. n° 149)

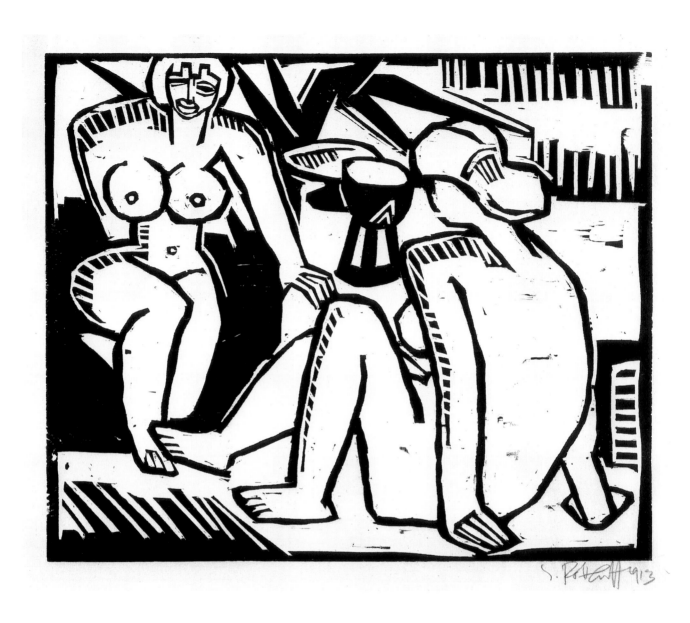

Karl Schmidt-Rottluff. Dans l'atelier, 1913 (cat. n° 156)

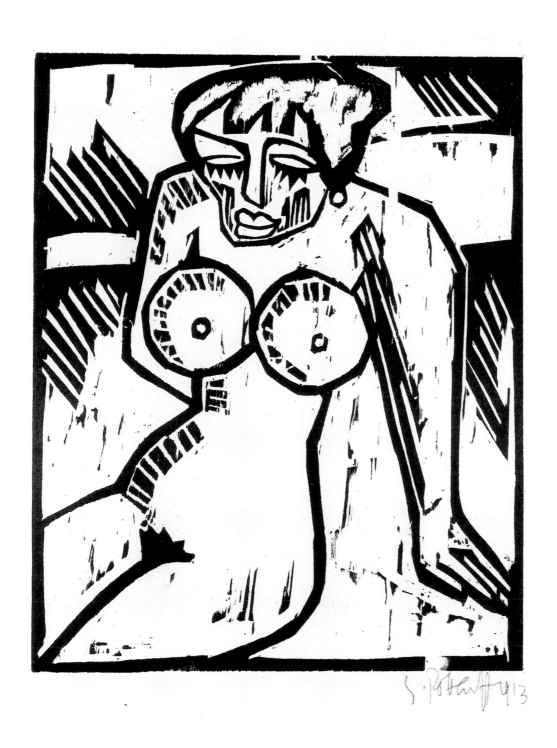

Karl Schmidt-Rottluff. Jeune Fille, le bras appuyé, 1913 (cat. n° 157)

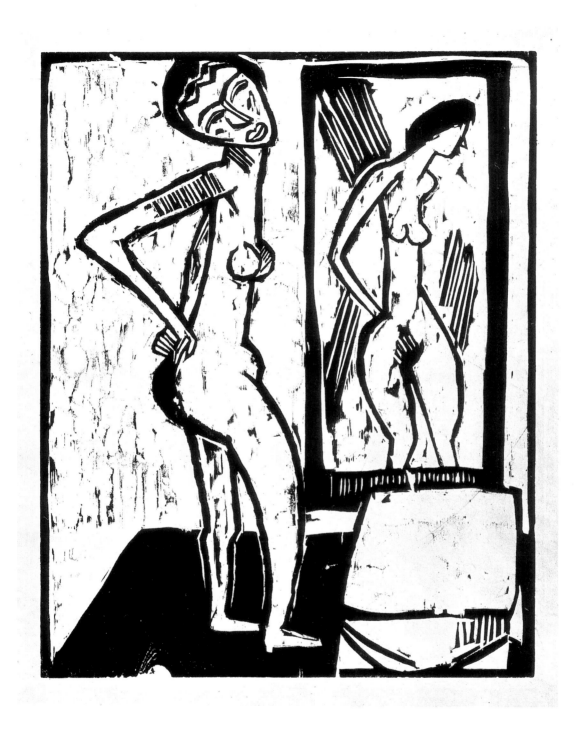

Karl Schmidt-Rottluff. Jeune Fille devant le miroir, 1914 (cat. n° 160)

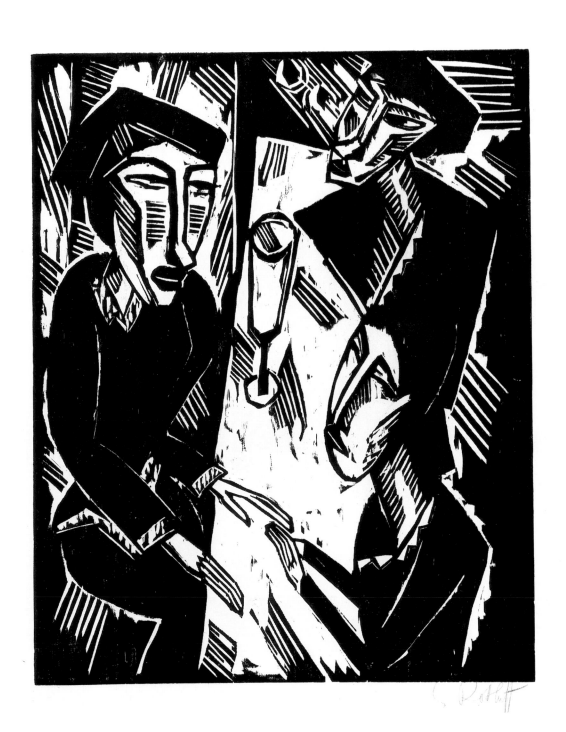

Karl Schmidt-Rottluff. Trois à table, 1914 (cat. n° 161)

Emil Nolde

Martin Urban

Parmi les peintres de l'expressionnisme allemand, Nolde resta une personnalité relativement solitaire, à part. Plus âgé que les autres, il quitta dès 1907 le groupe des artistes de la *Brücke*. Il préférait vivre à l'écart, à la campagne, dans une région difficilement accessible du nord de l'Allemagne, pareil à *l'Ermite dans l'arbre (Eremit im Baum,* ill. 1), tableau qu'il a peint en 1931. Tous les hivers, néanmoins, il revenait à Berlin. En 1910, il se retrouva brusquement le porte-parole de la jeune génération contre la puissante Sécession berlinoise. Son action échoua. Il fut insulté, exclu. C'est pourtant cette année-là qu'en dépit de son isolement il peignit plu-

Ill. 1 : Emil Nolde, *Ermite dans l'arbre (Eremit im Baum),* huile sur toile, 1931, 88,5 x 73,5 cm, Nolde-Stiftung, Seebüll.

sieurs de ses tableaux les plus importants et les plus beaux. Il appartenait peut-être à sa nature d'avoir besoin d'un obstacle et de lui opposer une résistance, car de telles situations se répétèrent souvent. Considéré comme «dégénéré» par les nationaux-socialistes, qu'au début il avait grandement salués, il verra ses tableaux saisis et il lui sera interdit de peindre. Mais bravant les menaces et les contrôles, caché à Seebüll, il réalisa plus de mille aquarelles de petit format, ses *Tableaux non-*

peints (*Ungemalte Bilder*) qui comptent parmi ses chefs-d'œuvre. Il était alors septuagénaire.

Fils de paysan, il est né en 1867 à Nolde, village à la frontière germano-danoise. Surmontant de nombreux handicaps, il s'affranchit de l'étroitesse de son milieu campagnard. A un apprentissage de sculpture en ébénisterie à Flensburg succèdent quatre années d'usine à Munich, Karlsruhe, Berlin. De 1892 à fin 1897, il est professeur de dessin à l'école professionnelle de Saint-Gall, en Suisse. Il a trente ans quand il peut enfin suivre des cours de dessin dans une école privée de Munich. De là, il se rend à Dachau, pour étudier auprès du peintre Adolf Hölzel. Mais les écoles et les académies ne lui apportent guère : il a l'impression d'être comme un «païen» face à ses professeurs et ne reprend que ce qui répond à sa propre sensibilité – qu'il s'agisse d'art contemporain ou d'art ancien : égyptien, assyrien, masques des mers du Sud, Titien, Rembrandt, Goya, plus tard Munch et Gauguin. En 1899, il se rend pour neuf mois à Paris, où il fréquente l'Académie Julian. Il s'intéresse peu aux impressionnistes, à deux exceptions près : Degas et Manet, «le grand peintre de la beauté lumineuse». L'été 1900, lorsqu'il rentre chez lui en Jutland, il ne rapporte que «quelques nus et travaux d'école», et la copie d'un tableau du Titien qui se trouvait au Louvre : d'un instinct sûr, il a choisi Titien, le père du coloris moderne.

Les années suivantes, il est tantôt à Copenhague, tantôt à Berlin. A Lildstrand, village de pêcheurs du Nord-Jutland, il fait de remarquables dessins au crayon : visions fantastiques, formes fantomatiques, promeneurs sur la plage, étranges rencontres, Kobolds de toutes sortes. Monde intermédiaire étrange qui se situe au-delà de toute expérience raisonnable, entre le rêve et la réalité, mais univers qui est sa réalité vécue.

En 1906–1907, il peint des tableaux de fleurs et des jardins qui constituent la première réalisation de ce qu'il recherche. La couleur s'étend à la manière d'un tapis en une surface vibrante et dynamique organisée selon une sorte de rythmique musicale. Expériences qu'il va développer. Il a un rapport inhabituel, presque érotique avec

les couleurs: «J'avais l'impression qu'elles aimaient mes mains». Il veut que la couleur, par ses propriétés psychiques et physiques, non seulement porte le contenu des tableaux mais le provoque. La couleur n'est pas simplement le vecteur de sensations psychiques, elle joue un rôle en tant que force organisatrice et génératrice des formes. L'attitude de disponibilité dans l'acte de peindre signifie qu'il faut, pour ainsi dire, trouver une nouvelle forme pour chaque tableau.

Il connaît les dangers du glissement dans la dissolution et l'abstraction. Mais il n'a jamais conçu la forme comme une valeur en soi. Certains de ses tableaux sont ainsi très proches, tout en présentant une structure formelle quasiment opposée. Il en est de même en ce qui concerne la gravure et l'aquarelle, quoique les possibilités offertes par le matériau, en particulier dans l'œuvre gravée, jouent un rôle essentiel dans la composition.

Désormais, Nolde ne peint plus de jardins d'agrément, il adopte des thèmes qu'il n'avait traités jusqu'à présent que dans ses gravures, ses eaux-fortes de 1905, *Visions (Phantasien)*, et sa série de gravures sur bois de 1906: tableaux avec personnages d'invention, mais aussi paysages de pleine campagne et marines. Il peint dans une insouciante subjectivité.

C'est en ce sens qu'il faut également comprendre ses tableaux religieux, qui n'ont pratiquement pas d'équivalents dans l'art du XXe siècle. Ils ne doivent rien à l'iconographie traditionnelle; leur effet repose presque exclusivement sur l'intensité émotionnelle de la couleur. «Si j'avais été lié à la lettre de la Bible et au dogme figé, je crois que je n'aurais pas peint avec une telle intensité ces tableaux profondément ressentis que sont *La Cène (Abendmahl,* ill. 2*)* et *La Pentecôte (Pfingsten).* Il fallait que je sois libre sur le plan artistique; que je n'aie pas Dieu devant moi, tel un souverain assyrien dur comme l'acier, mais en moi, avec sa chaleur et sa sainteté, comme l'amour du Christ». *La Cène, La Pentecôte* et le troisième volet, *Dérision (Verspottung,* cat. n° 164),

Ill. 2: Emil Nolde, *La Cène (Abendmahl),* huile sur toile, 1909, 86 x 108 cm, Statens Museum for Kunst, Copenhague.

Ill. 3: Emil Nolde, *La Danse autour du veau d'or (Tanz um das goldene Kalb),* huile, 1910, 88 x 105,5 cm, Bayerische Staatsgemäldesammlungen, Munich.

datent de 1909. *Le Christ et les Enfants (Christus und die Kinder), La Danse autour du veau d'or (Tanz um das goldene Kalb,* ill. 3), de 1910 et la grande œuvre en neuf parties, *La Vie du Christ (Das Leben Christi,* ill. 4), de 1911–1912. *La Mise au tombeau (Grablegung),* à la construction sévère, et *Le Jugement dernier (Der Jüngste Tag),* dissous dans une lumière bleue mystérieuse avec des ombres colorées, furent peints en 1915, en pleine guerre.

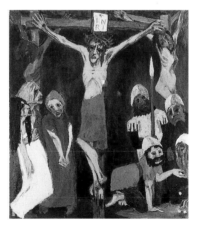

Ill. 4: Emil Nolde, *Crucifixion (Kreuzigung),* huile, 1912, 220,5 x 193 cm (Cycle de *La Vie du Christ,* 1911–1912), Nolde-Stiftung, Seebüll.

Pour faire contrepoids, fuyant brusquement l'émotion et la tension de l'esprit, il aborde souvent des thèmes simples qu'il puise dans l'actualité immédiate: enfants qui jouent, enfants qui dansent, *Paysage avec de jeunes chevaux (Landschaft mit jungen Pferden),* ou scènes d'un érotisme dionysiaque – *Danseuses aux bougies (Kerzentänzerinnen,* cat. n° 171), *Guerrier et sa Femme*

(Krieger und sein Weib), Prince et sa Bien-Aimée (Fürst und Geliebte).

Son penchant pour les antithèses, en art comme dans ses actes et ses idées, a pu le conduire à de surprenantes contradictions. Toute sa vie il a condamné la technique, considérant qu'elle détruisait l'ordre naturel; il pestait contre les ingénieurs qui, avec leurs digues et leurs stations de pompage, défiguraient son paysage natal tant aimé. Mais le même Nolde est fasciné par le dynamisme du travail technique qu'il découvre dans le port de Hambourg. Le peintre accompagne les ouvriers sur leurs barcasses. Le panorama, l'activité bruyante, le rythme intense du port le transportent d'enthousiasme. Il ne lui faudra que trois semaines, en mars 1910, pour peindre plusieurs huiles, graver la célèbre série des ports, effectuer de nombreux lavis grand format. Par leur dynamique et leur archaïsme monumental, ces œuvres occupent une place toute particulière dans son travail.

Les tableaux berlinois constituent un autre exemple. Dans ses lettres, il dénigre Berlin, la grande ville, lieu de déchéance et de corruption. «Ça pue le parfum, ils ont de l'eau dans la cervelle et vivent comme de la mangeaille bacillaire, et sans pudeur comme les chiens», écrit-il en 1902 à un ami. Il dit la même chose dans ses livres. Quelles injures n'a-t-il pas lancées à Babylone la prostituée – ce Berlin où il passait tous les hivers! Mais le peintre oublie cela: il est fasciné par l'éclat et le charme sensuel, par la lumière et l'ombre de la vie nocturne. Tous sens en alerte, il fait siens la beauté, le bonheur, la détresse et le vice, l'humanité de cet univers. A quelques-uns de ses tableaux il donne ainsi pour titre: *Homme et Femme dans le salon rouge (Herr und Dame im roten Salon), Devant un verre de vin (Am Weintisch), Public au cabaret (Publikum im Kabarett,* cat. n° 167), *Au bal (Vom Ball).* Ce sont des tableaux peints durant l'hiver 1910–1911, auxquels s'ajoutent de nombreux dessins et aquarelles de scènes de théâtres, de beuglants et de cafés.

Les tableaux berlinois forment un ensemble clos dans son œuvre. Mais ils ne sont pas à part, bien qu'ayant une forme absolument particulière. Les observations et expériences traduites de cette manière-là vont demeurer constitutives de son art et pourront se retrouver dans d'autres tableaux, jusques et y compris dans ses *Tableaux non peints* de l'époque où il lui sera interdit de peindre.

Les années 1909 à 1912 sont extraordinairement fécondes. Il peint quarante, soixante tableaux par an, et même, en 1910, quatre-vingt-quatre. Les bases sont établies, qui valent pour tous les domaines de création: huile, aquarelle, gravure. Sa thématique est également tracée, qui va de personnages inventés, de visions, de danses et de masques, jusqu'à des paysages et des marines. Le thème des fleurs réapparaîtra également plus tard. En 1910–1911, il peint les dix-neuf tableaux de la série des *Mers d'automne (Herbstmeere,* cat. n° 166) et, en 1913, la grande *Mer III (Meer III,* cat. n° 173). Pour Nolde, la mer fait partie des expériences élémentaires où se révèle la puissance panique de la nature: «La mer immense qui se déchaîne est encore dans son état primitif; le vent, le soleil, le ciel étoilé sont presque encore comme ils étaient il y a cinquante mille ans».

En 1911–1912 il travaille à la réalisation d'un livre, *Kunstäusserungen der Naturvölker* (Expressions artistiques des peuples primitifs). Auparavant, au Völkerkundemuseum, le Musée ethnographique de Berlin, il avait exécuté des centaines de dessins: «Le primitivisme absolu, l'expression intense, souvent grotesque de la

Emil Nolde, *Spectres dans les dunes, Lildstrand (Dünenspuk, Lildstrand),* lavis, 1901, 9,5 x 11,9 cm, Nolde-Stiftung, Seebüll.

force et de la vie dans leurs formes les plus simples, pourraient bien être la cause de la joie que nous procure la vue de ces œuvres instinctives», écrit-il. Le livre ne dépassera pas le chapitre d'introduction d'où cette citation est extraite. Mais en s'intéressant à la création des peuples primitifs, il trouve la confirmation de ce qu'il cherchait.

Il est parfaitement préparé lorsqu'il reçoit, en 1913, une invitation à participer à une expédition dans les mers du Sud. Il est sensible à la nostalgie des origines unissant encore «l'être originel» *(Urwesen)* et la «nature originelle» *(Urnatur).* «Les hommes originels *(Urmenschen)* vivent dans la nature, ils ne font qu'un avec elle et constituent une partie de la totalité». Les peintres, comme les poètes de l'expressionnisme, aimaient le préfixe *ur,* le mot «originel». Pour eux, les «tableaux du grand rêve originel» *(Urtraum),* pour reprendre une expression de Gottfried Benn, sont la dernière expérience vivante du bonheur.

Le voyage va durer un an. Nolde passera six mois dans les îles du Pacifique. Il peint *Soleil tropical (Tropensonne, cat. n° 174), Jeunes Papous (Papuajünglinge), Femmes de Nouvelle-Guinée (Neuguinea-Frauen)*, dix-neuf tableaux à quoi s'ajoutent de nombreuses aquarelles et esquisses. De Kawieng* il écrit, à propos de sa rencontre avec les indigènes, qu'il a l'impression qu'«il n'y a qu'eux qui soient de vrais hommes, alors que nous, un peu comme des marionnettes déformées, nous sommes artificiels et pleins de suffisance». Dans la même lettre il fustige les pratiques des colons, des marchands et des missionnaires qui «ruinent totalement les conditions "primitives" (*Urzustände*) et les peuples "primitifs" (*Urvölker*)». Il poursuit: «Une chose est sûre, nous, Blancs européens, nous sommes le malheur des peuples "primitifs" (*Naturvölker*) de couleur». L'expérience jette une ombre de tristesse sur beaucoup de ses tableaux des mers du Sud.

Après son retour, au début de la guerre, il se retire dans une vieille ferme, Utenwarf, non loin de son village natal, sur les rives de la Wiedau, large rivière qui débouche dans la Mer du Nord. Bien qu'il passe tous les hivers à Berlin, ne voulant pas manquer l'excitation de la capitale, il peindra dorénavant l'essentiel de ses tableaux à Seebüll, tout près de là: *Frère et Sœur (Bruder und Schwester), Sur la plage (Am Badestrand), Maturité (Lebensreife)*. Masques, natures mortes avec des personnages exotiques, paysages, marines: nombre d'œuvres capitales ont été réalisées après 1915.

Traduction de François Mathieu

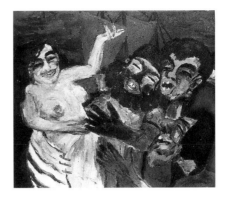

Emil Nolde, *Dans le port d'Alexandrie* (Im Hafen von Alexandrien), 1912, huile, 86 x 100 cm, élément du triptyque *La Légende de sainte Marie l'égyptienne*, Kunsthalle, Hambourg.

* En allemand Kävieng, au cap nord de la Nouvelle Irlande dans l'archipel Bismarck.

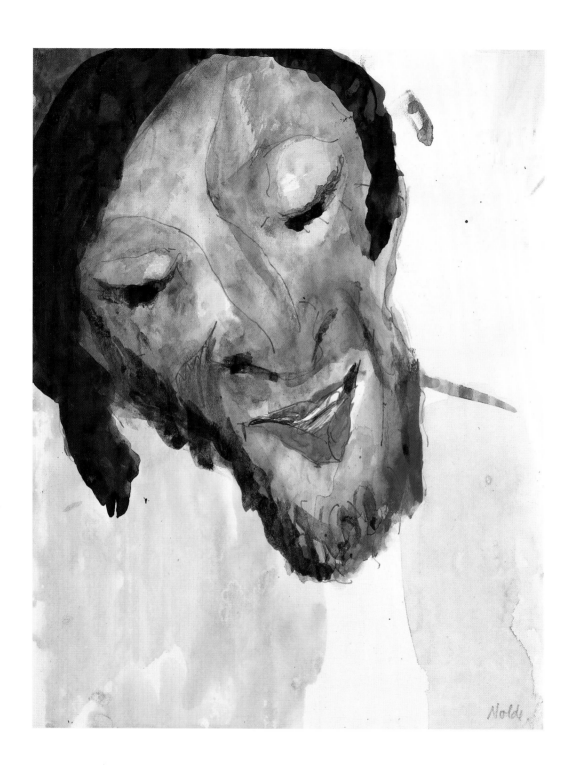

Emil Nolde. Tête d'apôtre, 1909 (cat. n° 182)

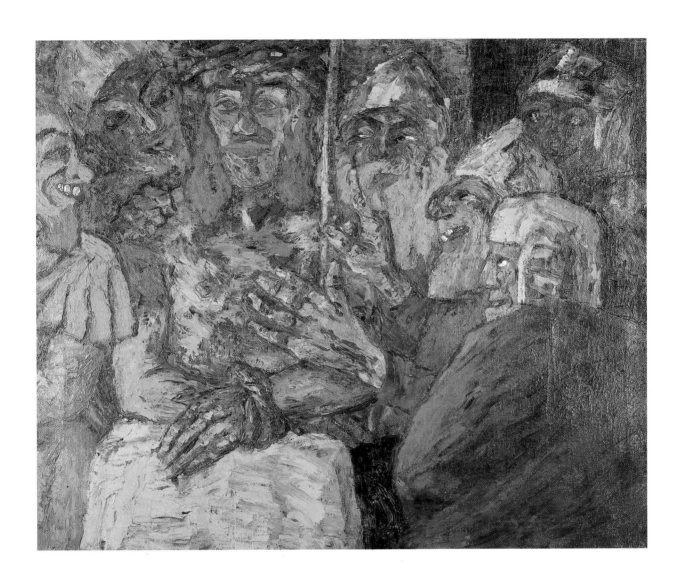

Emil Nolde. Dérision, 1909 (cat. nº 164)

Emil Nolde. Pensées bleues, 1908 (cat. n° 162bis)

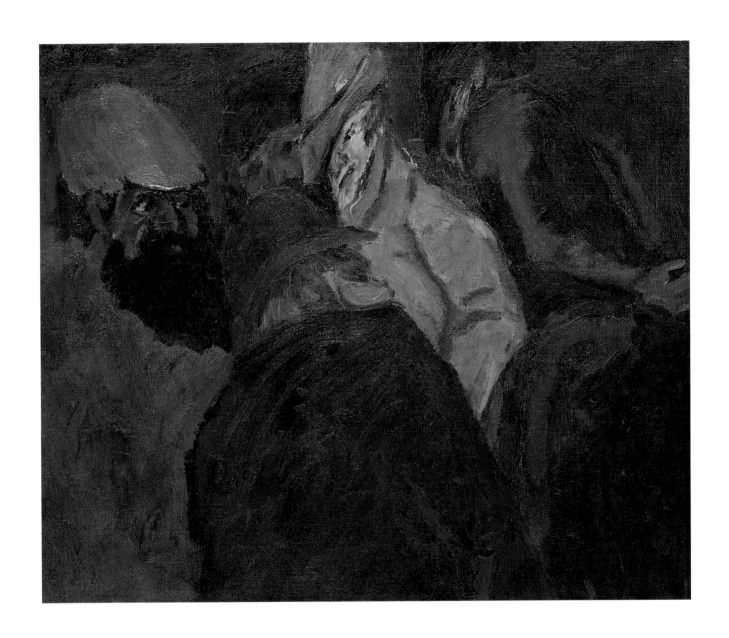

Emil Nolde. Paysans (Viborg), 1908 (cat. nº 163)

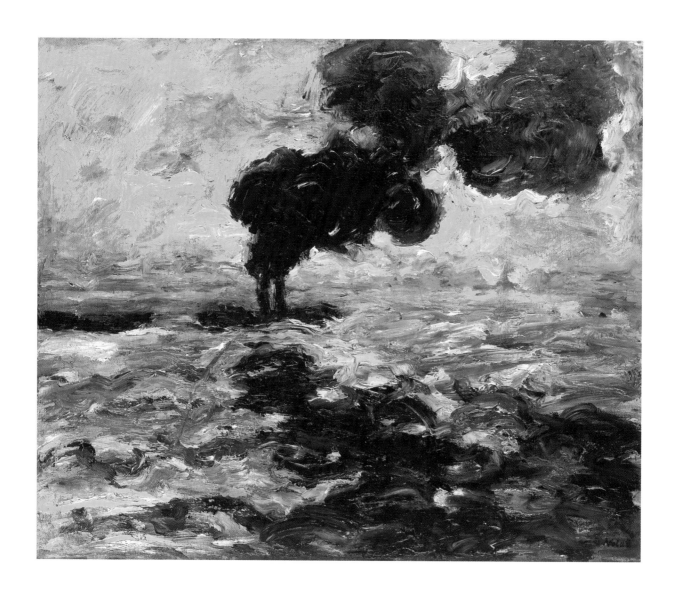

Emil Nolde. Remorqueur sur l'Elbe, 1910 (cat. n° 165)

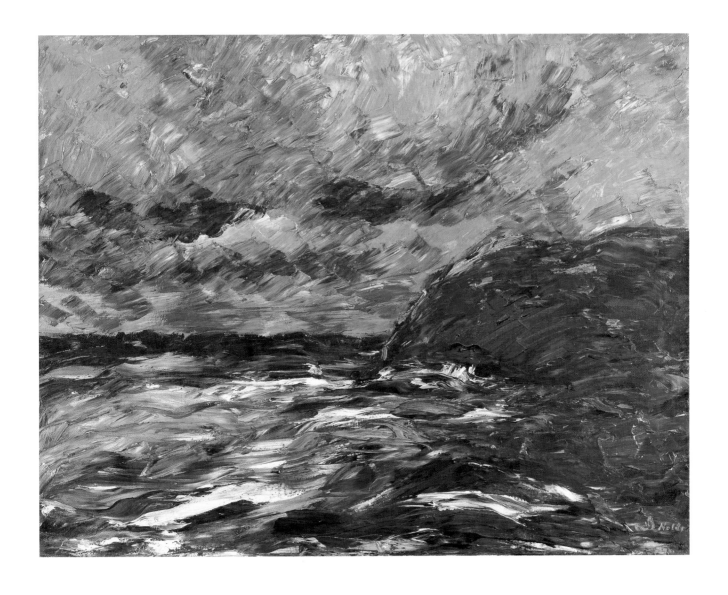

Emil Nolde. Mer d'automne XI : côte et ciel orangé, 1910 (cat. n° 166)

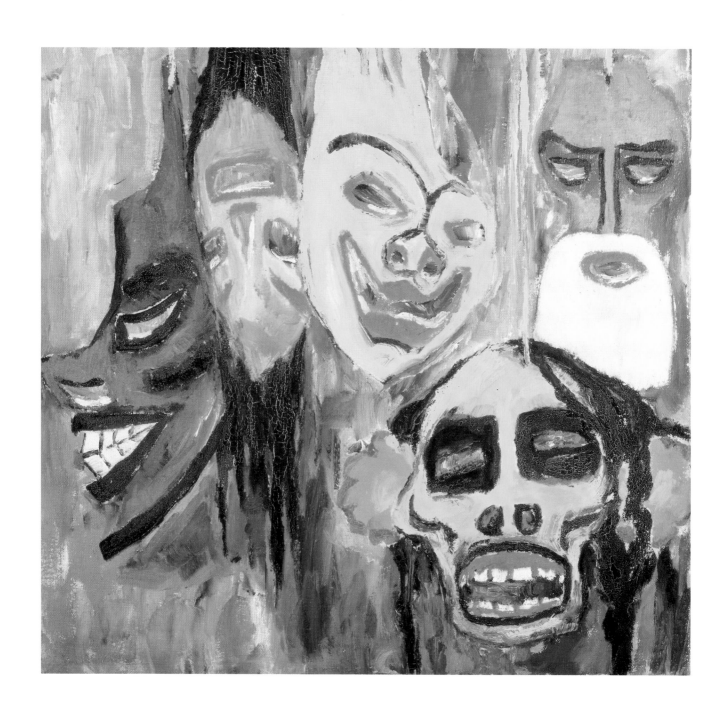

Emil Nolde. Nature morte aux masques III, 1911 (cat. n° 169)

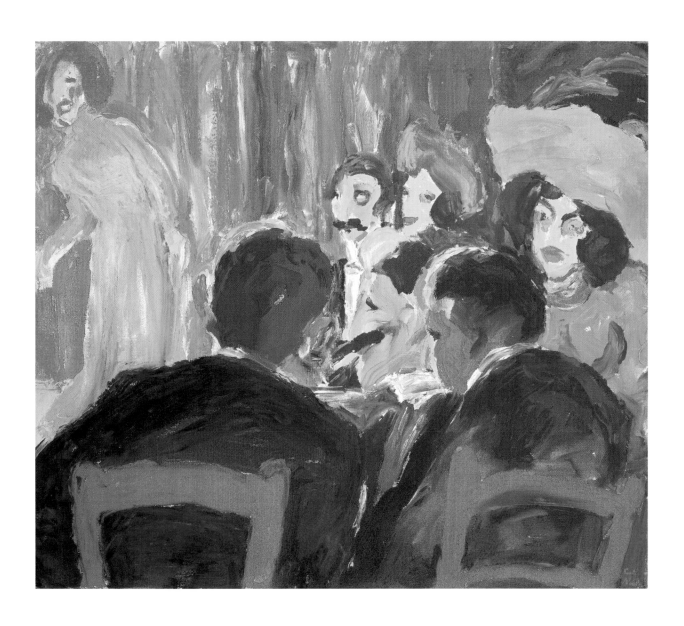

Emil Nolde. Public au cabaret, 1911 (cat. n° 167)

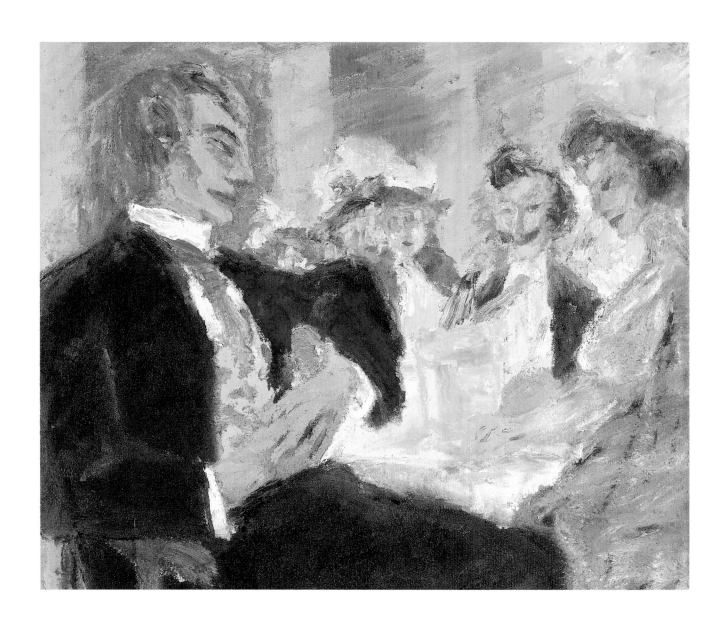

Emil Nolde. Au Café, 1911 (cat. n° 168)

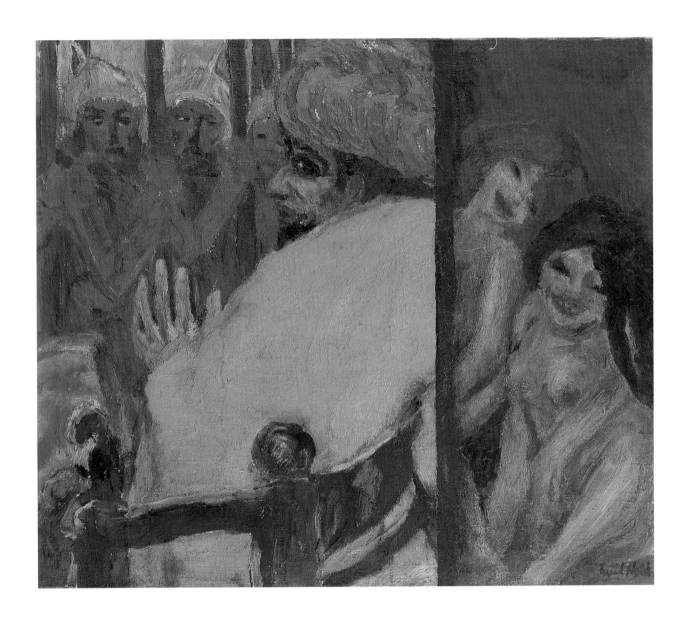

Emil Nolde. Le Souverain, 1914 (cat. n° 177)

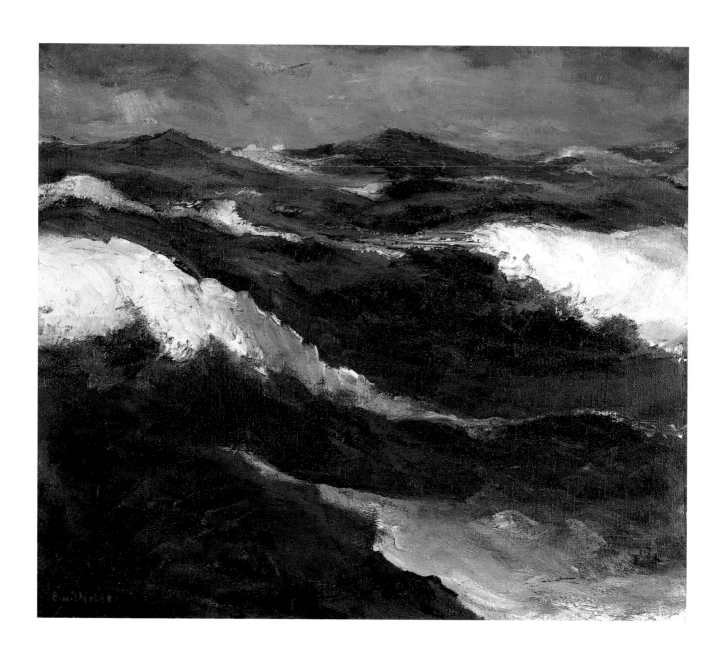

Emil Nolde. La Mer III, 1913 (cat. n° 173)

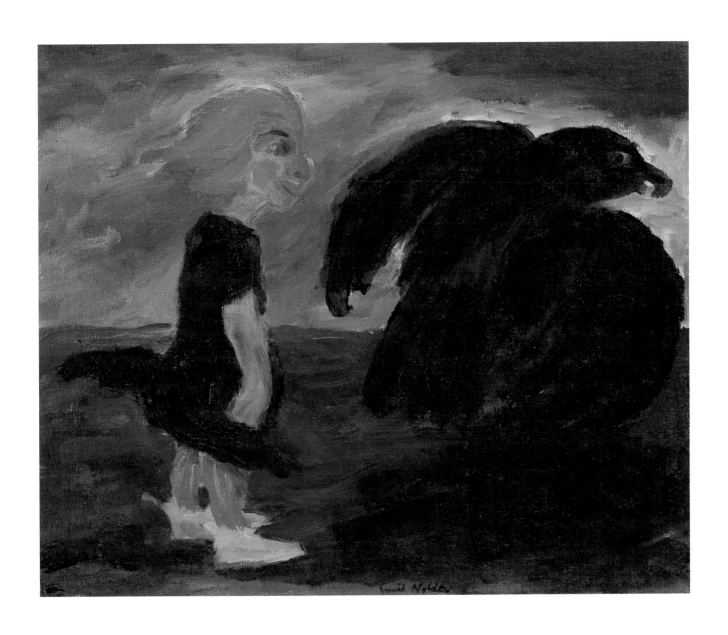

Emil Nolde. L'Enfant et le Grand Oiseau, 1912 (cat. n° 172)

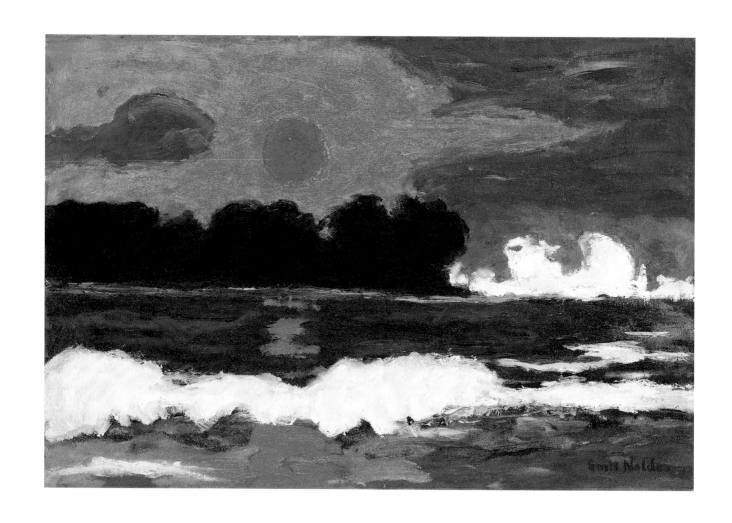

Emil Nolde. Soleil tropical, 1914 (cat. n° 174)

Emil Nolde. Danseuses aux bougies, 1912 (cat. n° 171)

Emil Nolde. Arbres en mars, Cospeda, 1908 (cat. n° 181)

Emil Nolde. Saules sous la neige, Cospeda, 1908 (cat. n° 180)

Emil Nolde. Paysage des mers du Sud, 1913–1914 (cat. n° 187)

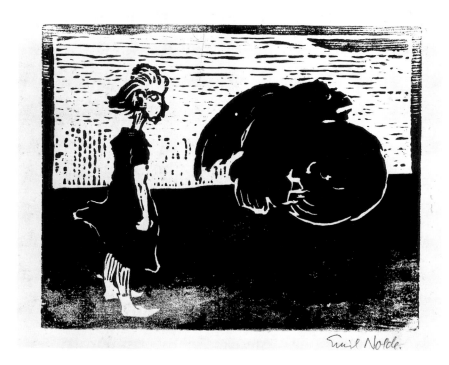

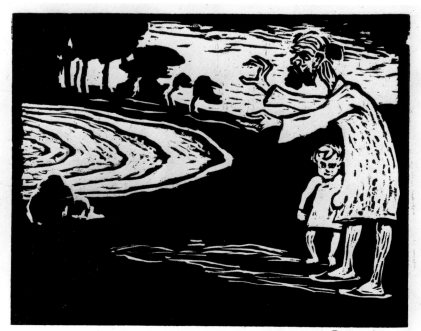

Emil Nolde. Le Grand Oiseau, 1906 (cat. n° 193)

Emil Nolde. Désespoir, 1906 (cat. n° 194)

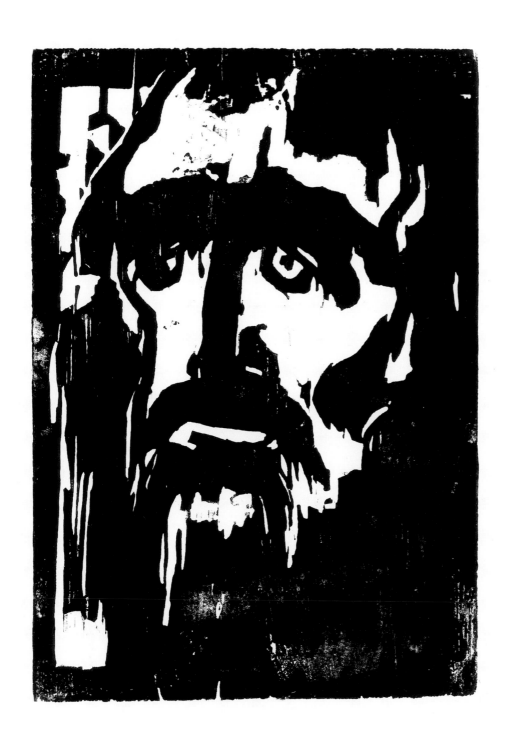

Emil Nolde. Prophète, 1912 (cat. n° 202)

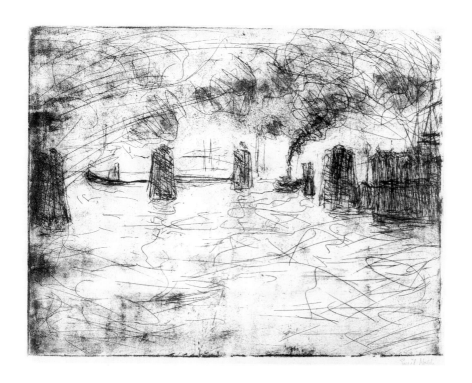

Emil Nolde. Hambourg (ambiance douce), 1910 (cat. n° 199)

Emil Nolde. Vapeur (grand, sombre), 1910 (cat. n° 198)

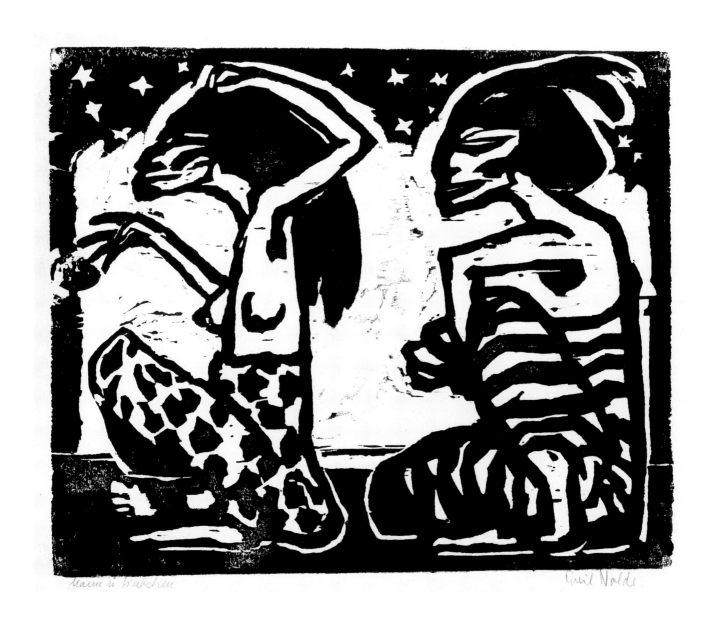

Emil Nolde. Homme et petite Femme, 1912 (cat. n° 203)

191

MUNICH — DER BLAUE REITER

Kandinsky et le Blaue Reiter

Armin Zweite

La rupture avec les conceptions picturales traditionnelles se produisit au sein de la *Brücke,* le groupe de Dresde, quelques années avant qu'elle n'ait lieu au sein du groupe de Munich. Ce dernier, le *Blaue Reiter,* dont l'appellation est liée à deux expositions seulement et à une publication contemporaine – l'*Almanach* du même nom – ne s'est manifesté qu'à la fin 1911 et durant l'année 1912. Contrairement à ceux de la *Brücke,* les artistes regroupés dans ce mouvement n'appartiennent pas tous à la même génération. Ceux qui deviendront les chefs de file du *Blaue Reiter,* ses figures dominantes, n'ont respectivement que 31 et 45 ans lorsqu'ils se rencontrent à Munich au début de 1911. Franz Marc, né en 1880, vient à peine de trouver son style personnel, tandis que Kandinsky, né en 1866, a déjà derrière lui une œuvre complexe, bien qu'il n'ait pris la décision de devenir peintre qu'à l'âge de 30 ans. Sa grande expérience, ses relations nombreuses au niveau international et surtout sa réflexion théorique, firent que Kandinsky fut d'emblée considéré comme la figure de proue de cette constellation naissante, sans que cela ne minimise en rien la place qu'a tenue Marc dans le *Blaue Reiter.* Celui-ci impulsa en effet beaucoup de choses et contribua de manière décisive à la réalisation pratique d'un grand nombre de projets.

Pour des raisons évidentes, liées au fait que la majeure partie de l'œuvre de Kandinsky nous est parvenue, c'est essentiellement à lui, et à son travail, que je consacrerai mon analyse. Bien sûr il ne peut être question, ici, de retracer l'évolution stylistique de l'œuvre de Kandinsky. Quelle que soit l'importance de ses débuts à Munich – suffisamment soulignée par Peg Weiss dans des travaux abondamment documentés[1] – mon propos ne sera pas non plus d'évoquer les différents facteurs et les influences qui ont marqué son œuvre.

Il convient toutefois de faire une remarque liminaire d'ordre «géographique». Marqué essentiellement par Moscou[2], c'est vers Munich que Kandinsky se tourne en 1896, et non vers Paris, qui était pourtant alors le centre incontesté de la peinture en Europe. Cette décision peut s'expliquer par des considérations d'ordre pratique: Kandinsky parlait sans doute mieux l'allemand que le français, et se sentait plus proche de la culture germanique. De plus, Munich était moins éloigné (à cette époque, la différence était au moins d'une journée et demie de voyage) et sans être une métropole cette ville possédait une Académie renommée, ainsi que d'importants musées et galeries. Des expositions d'envergure internationale s'y tenaient régulièrement et, à la faveur de la Sécession, le public avait également l'occasion de se familiariser avec de nouveaux courants artistiques. Mais la raison essentielle de ce choix fut qu'en 1896 paraissent simultanément à Munich, *Simplicissimus,* et le périodique *Jugend,* qui donna son nom à toute une époque.

Néanmoins, depuis la fin du XIXe siècle, Berlin tendait à se substituer à Munich sur le plan culturel. Les publications[3] sur le thème du déclin de Munich comme ville des arts en témoignent éloquemment. Et de fait les protagonistes de la *Brücke* ne furent pas les seuls à venir s'installer à Berlin à la fin 1911: dans les années qui suivirent, le *Blaue Reiter* y trouva également une tribune[4] à la galerie Der Sturm de Herwarth Walden et dans les colonnes de la revue du même nom. Il n'en reste pas moins qu'aux yeux de Kandinsky, Paris restera le centre principal. Il mesurait parfaitement la portée que pouvait avoir un succès dans cette ville. Lors d'un séjour à Moscou en novembre 1912, après avoir vu l'importante collection de Chtchoukine, il écrit à Gabriele Münter, d'un ton amer: «Chtchoukine ne m'achète rien – l'idée ne semble pas même l'effleurer. A mon avis, seul un succès à Paris pourrait l'inciter à le faire. Mais où prendre ce succès…»[5]. Des mois plus tard, Münter reçoit un autre message similaire, plus incisif encore, qui montre à l'évidence l'importance que revêtait Paris aux yeux de Kandinsky[6]. Il ne faut sans doute pas sous-estimer ces motivations, et il semble que l'artiste se soit employé très tôt à se faire apprécier sur les rives de la Seine.

Après ses années d'apprentissage et ses modestes premiers succès à Munich, Kandinsky commence, vers 1904, à chercher une nouvelle orientation. Avec Gabriele Münter, son élève et sa compagne, il entreprend de nombreux voyages qui les conduisent, entre autres, aux Pays-Bas, à Tunis et en Autriche. Fin 1905, ils viennent s'installer sur la Riviera italienne, à Rapallo, où ils resteront jusqu'en 1906[7]. Le résultat de ces voyages sur le plan artistique – études de paysages, dessins en couleurs, gravures sur bois – ne permet en aucun cas de déceler dans son œuvre des impulsions décisives. Cela allait bientôt changer. Fin mai 1906, Kandinsky et Münter arrivent à Paris, prennent un appartement à Sèvres et y demeurent jusqu'au début juin 1907. L'étude que Jonathan D. Fineberg a consacrée à ce long séjour, nous renseigne abondamment sur ce que connaissait Kandinsky à l'époque, et sur ce qui l'intéressait[8].

Il est manifeste que le peintre essaya de s'implanter à Paris et de s'y faire un nom. A Munich il n'avait pas obtenu le renom souhaité : son activité au sein de la *Phalanx*, les expositions qu'il avait organisées et les rares occasions qu'il avait eues de présenter ses tableaux et ses gouaches au public n'avaient pas dépassé un cadre modeste et ne lui avaient pas apporté une satisfaction, d'autant plus vivement espérée qu'en 1906 il avait déjà quarante ans. Il semble, dans ce contexte, que la décision de s'installer à Paris était pour lui synonyme de coupure définitive avec Munich.

Il est probable que, dans ce nouvel environnement, Kandinsky ne visita pas seulement les Salons mais aussi les galeries privées. Il découvrit vraisemblablement une pléiade de néo-impressionnistes, des Nabis et les premiers fauves chez Clovis Sagot, Berthe Weill, Bernheim et d'autres. Matisse, en particulier, l'influença fortement comme il le fit remarquer beaucoup plus tard. C'est ainsi qu'il écrivit à André Dezarrois, le 31 juillet : «On peut voir mon style de forme et le cubisme comme deux lignes indépendantes qui auraient toutes deux reçu le même choc de Cézanne puis du fauvisme. J'ai vraiment aimé la peinture de Matisse en 1905 ou en 1906. Je me souviens encore très précisément d'une carafe déconstruite dont le bouchon était déplacé par rapport à sa place "normale", c'est-à-dire le goulot de la carafe. Sur cette toile les relations naturelles étaient détruites»[9]. Le fait que Kandinsky affirmera plus tard, à plusieurs reprises, que Matisse était – avec Picasso – le plus grand peintre de son temps, s'explique vraisemblablement par les impressions reçues à cette époque : même si une rencontre personnelle entre les deux hommes – non avérée – n'a pu être que fugitive.

Nous sommes mieux renseignés sur les activités de Kandinsky en matière d'expositions. Il a présenté à plusieurs reprises au Salon d'automne et au Salon des Indépendants des œuvres narratives d'inspiration symboliste par le thème, mais de tendance néo-impressionniste par le style. Un élément particulièrement important fut par ailleurs sa collaboration à la revue *Les Tendances nouvelles*, éditée par Charles-Félix Legendre et Alexis Mérodack-Jeanneau, qui parut de 1904 à 1910. Relevant à la fois d'une utopie socio-romantique et du symbolisme – ce qui n'avait d'ailleurs rien d'insolite à l'époque – son programme rejoignait les idées de Kandinsky. La revue publia diverses gravures sur bois de l'artiste, parfois en couverture, et édita en 1909 sous le titre *Xylographies*, un album qui lui était entièrement consacré et constituait un hors-série.[10] Signalons par ailleurs que Mérodack-Jeanneau – lui-même peintre et aujourd'hui tombé dans l'oubli – organisait des expositions. Lors d'une de ces manifestations, qui réunissait plus de 1.000 œuvres, Kandinsky présenta une exposition particulière de plus de cent tableaux, dessins en couleurs et gravures. L'événement intitulé «le musée du peuple» eut lieu au printemps 1907 en province, à Angers[11], ce qui explique qu'il ne suscita aucun écho notable à Paris.

La revue ne connaissait pas un grand succès et cessa de paraître en 1910. En tout état de cause, les idées que propageait *Les Tendances nouvelles* se rapprochaient, dans leurs grandes lignes, de celles de Kandinsky. De nombreux collaborateurs de la revue, anti-matérialistes, considéraient que le but de l'art était de réconcilier le public avec la transcendance. Fineberg attire en particulier l'attention sur un article d'Henri Rovel, «Les lois d'harmonie de la peinture et de la musique sont les mêmes». Cet article, paru au printemps 1908, a pu suggérer à Kandinsky que les perceptions reposent sur des vibrations intérieures, susceptibles d'induire des phénomènes de synesthésie. Mais de telles idées n'étaient-elles pas dans l'air du temps ? Fineberg va cependant jusqu'à affirmer qu'à bien des égards l'*Almanach du Blaue Reiter* allait accomplir le programme de *Tendances nouvelles*, en tant que périodique rédigé et édité par des artistes, s'ouvrant à plusieurs domaines, tels que la musique, la danse, les dessins d'enfants, les œuvres d'amateurs, etc. Le fait de combiner l'organisation d'expositions à une échelle internationale et la publication d'un périodique aurait incité Kandinsky à mettre ses propres idées en pratique et à voir dans l'artiste le moteur décisif du renouveau de la société.[12]

Kandinsky n'a pas conservé de relations durables, ni d'amitiés de ce séjour à Paris. Münter et lui vivaient, semble-t-il, assez retirés du monde, ce qui s'explique peut-être par la santé médiocre du peintre et par un

certain nombre d'autres problèmes. Dans ce contexte, l'artiste doutait moins de ses recherches que de ses chances de succès. Les publications, les participations à des expositions, voire l'exposition de plus grande envergure réalisée à Angers, n'étaient sans doute pas ce que Kandinsky avait espéré. Quelque vingt-cinq ans plus tard, jetant un regard sur le passé, il écrivait à Grohmann : «J'ai vécu à cette époque des années très difficiles, tant du point de vue artistique que strictement personnel. La délivrance n'est survenue qu'en 1908, quand je suis retourné à Munich».[13]

II

Dans les œuvres de cette époque, les couleurs se libèrent de plus en plus de leur fonction descriptive pour acquérir une plus grande valeur intrinsèque ; en outre, les sujets deviennent plus autonomes, jusqu'à cesser de constituer les éléments d'un ensemble narratif. Un tableau de 1907, *Das bunte Leben (Le Brassage des races* ou *Vie mélangée)* révèle cette tendance, bien qu'ici les couleurs *a tempera* appliquées sur un fond sombre, en taches et larges touches, conservent une luminosité sourde. L'effet de libération des couleurs, amorcé par les fauves qui voulaient en faire des valeurs purement chromatiques, ne se fera sentir qu'au cours de l'été suivant à travers des œuvres d'un genre spécifique, celui du paysage. Le peintre bénéficiera, dans ces recherches qui se situent à l'aube d'une phase essentielle de son œuvre, du soutien d'un compatriote, Jawlensky, venu également en 1896 s'installer à Munich, et qui, sans s'intéresser particulièrement au *Jugendstil* ni au symbolisme, allait en revanche devenir un fervent admirateur de van Gogh et de Gauguin.

A cette époque, Alexej von Jawlensky (né en 1864) fraie dans son œuvre des voies nouvelles, sans doute encouragé par le discernement et les conseils de Marianne von Werefkin, sa compagne, mais surtout stimulé par les impressions que produisent sur lui les œuvres de peintres français.[14] C'est lors d'un séjour en Bretagne, en 1905, qu'il réalise des paysages et des têtes caractérisés par la simplification des formes et le coloris vif et intense. Il réussit à exposer certaines de ces œuvres au Salon d'automne de Paris et fait la connaissance d'Henri Matisse. Mais une autre amitié lui est plus chère : celle qui le lie au père bénédictin et moine peintre Willibrod Verkade, avec qui, en 1907, il partagera un atelier.[15] Verkade, disciple de Gauguin et de Paul Sérusier – qui travaillait à Munich durant l'hiver 1907–1908 –, encouragea Jawlensky à simplifier ses compositions et à intensifier les couleurs au moyen de contours sombres. Ce tournant dans son œuvre révèle la manière dont le peintre s'inspira du cloisonnisme de Gauguin et assimila

l'impétuosité et la fougue de van Gogh – Jawlensky acheta d'ailleurs à cette époque un paysage de cet artiste – pour tenter de réaliser une synthèse des deux dans une figuration colorée et ornementale dans le style de Matisse.

Münter et Werefkin, Kandinsky et Jawlensky s'étaient rencontrés à plusieurs reprises et se connaissaient assez bien, mais ce n'est qu'en 1908 que se produisit un fait qui, du point de vue artistique, s'avéra des plus fructueux et riches de conséquences. Münter et Kandinsky, qui avaient définitivement regagné Munich au printemps 1908, découvrirent lors d'une excursion le bourg de Murnau, à quelque 60 kilomètres au sud de la ville. Séduits par le lac Staffel, situé dans un superbe paysage préalpin, et par les façades peintes des maisons qu'on y trouvait, ils décidèrent de s'installer dans la région et d'y peindre tous les quatre. Gabriele Münter se souvenant de ces vacances studieuses écrivit en 1911 : «Après une brève période très pénible, j'y ai fait un grand bond en avant, passant de la reproduction plus ou moins impressionniste de la nature, à une sensation de l'essence des choses, à une abstraction – à une restitution de l'extrait. Ce fut une période heureuse, intéressante et joyeuse, émaillée de nombreuses discussions avec les "Giselistes" enthousiastes [c'était le surnom donné à Werefkin et à Jawlensky, d'après leur adresse, Giselastrasse]. J'aimais particulièrement soumettre mes travaux à Jawlensky – d'un côté, il n'était pas avare de louanges, et d'un autre côté il m'expliquait beaucoup de choses; il me faisait profiter de ce qu'il avait vécu et acquis, et parlait de "synthèse". C'est un collègue agréable. Nous tenions tous les quatre à réussir, et chacun d'entre nous s'est développé... Nous avons tous beaucoup travaillé. Kandinsky a connu depuis une évolution précieuse».[16]

Tandis que les œuvres de Werefkin[17], que l'on peut dater de cette période restent discrètes dans leur ensemble, et subordonnent la valeur chromatique à la fonction descriptive – faisant ainsi nettement ressortir l'approche symboliste de l'artiste –, Kandinsky comme Münter se rapprochent de Jawlensky qui, l'été 1908, avait sans doute adopté la position la plus progressiste. Dans ses remarquables études de paysages, Kandinsky commença toutefois à rendre de plus en plus énigmatiques les références concrètes. Dans ses tableaux il marie en effet une gestualité expressive et un coloris quasiment libéré de l'apparence réelle des objets représentés. Kandinsky ne tarda pas à dépasser les intentions de Jawlensky qui, par «synthèse» – son mot d'ordre –, signifiait sans doute avant tout «simplification». Les œuvres de Kandinsky, en revanche, montrent clairement que l'association de motifs hétérogènes et la métamorphose

des références spatiales en correspondances planes, constituaient un pas important vers la déformation de la réalité reproduite et vers la dissolution des formes. Tandis que les paysages réalisés par Kandinsky à Murnau constituent la condition *sine qua non* de son passage à l'abstraction, les œuvres de Jawlensky de cette époque (1908 et 1909) n'annoncent qu'une stylisation toujours plus stricte.

Cette période passée à travailler ensemble en Haute-Bavière fut assez brève. Il n'en reste pas moins que la problématique, fondamentalement similaire, qui s'exprime dans les œuvres de Jawlensky, de Kandinsky et de Münter, laisse transparaître que c'est bien au début de ce dialogue artistique que Jawlensky lança ses mots d'ordre décisifs qui eurent un effet extrêmement libérateur, en particulier sur Gabriele Münter.[18] Ils encouragèrent aussi vraisemblablement Kandinsky à s'engager dans une voie qui devait bientôt diverger de celle suivie par son compatriote. Le discours des modernes, tel qu'il se reflète dans la transposition de tendances avant-gardistes, fait toutefois apparaître un facteur totalement différent qui allait avoir, en particulier chez Kandinsky, une importance non négligeable.

C'est sans doute Gabriele Münter qui attira l'attention de ses amis et collègues sur l'art populaire bavarois, et en particulier sur la peinture sous verre et les incita à se pencher de manière créative sur cette technique.[19] Jawlensky s'y intéressa peu et Werefkin s'y essaya un temps, tandis que Kandinsky allait s'aventurer plus avant sur ce terrain entièrement nouveau, qui – tant du point de vue formel qu'iconographique –, allait s'avérer riche de conséquences.[20] Les efforts de l'artiste pour appréhender cet art populaire s'inscrivaient dans le contexte de l'avant-garde européenne.[21] Les peintres et les sculpteurs de la fin du siècle dernier et du début de ce siècle, recherchant un mode d'expression intemporel, avaient découvert les cultures non-européennes, l'art des naïfs, des enfants et des fous. On connaît l'influence qu'eurent sur les cubistes les sculptures et les masques africains. Les peintres de la *Brücke,* quant à eux, se concentrèrent plus particulièrement sur les objets et les cultes polynésiens. Suivant en cela les tendances de l'époque, Jawlensky possédait, entre autres, de nombreuses gravures sur bois japonaises et il semble que c'est à cette époque que Münter et Kandinsky ont commencé à collectionner les dessins d'enfants – collection qui a d'ailleurs survécu jusqu'à nos jours.[22] Pour les peintres, à Paris, à Dresde ou à Munich, le répertoire de formes découvertes dans des domaines si différents – source à la fois d'inspiration et d'étonnement – semblait propice à la destruction de traditions académiques révolues afin de leur substituer des principes créateurs nouveaux. Les œuvres et les

activités de Kandinsky jusqu'en 1914 témoignent des objectifs poursuivis par l'artiste. En dépit de son caractère illusoire, sa tentative de calquer, au moins temporairement, son mode de vie sur celui des villageois de Murnau l'incita par exemple à porter le costume folklorique bavarois et à décorer de motifs colorés les meubles rustiques de la maison que Gabriele Münter avait achetée aux limites du bourg. Tout cela s'inscrivait dans le souci d'apporter à la grande ville qu'était Munich des éléments nouveaux, susceptibles de créer l'événement dans le domaine culturel.

Comme on l'a dit plus haut, Gabriele Münter résumait en formules simples les motivations de ces artistes, et ce qui s'exprimait dans ses propres tableaux comme dans ceux de Jawlensky: «[il faut s'éloigner d'une] reproduction impressionniste de la nature pour en arriver à une sensation de l'essence des choses, à une abstraction – à une restitution de l'extrait». Autant de principes courants à l'époque et que l'on retrouve, différemment formulés, dans la circulaire rédigée à l'occasion de la fondation de la *Neue Künstler-Vereinigung München* ou N.K.V.M. (Nouvelle Association des artistes munichois).

Il est probable que ce séjour commun à Murnau incita les artistes à présenter au public le résultat de leur travail et à s'engager dans la diffusion de leurs idées. En dépit de plus de dix ans de présence à Munich, Jawlensky n'était connu que de quelques initiés, les instances officielles ignorant totalement son travail. Après plusieurs années d'interruption, Marianne von Werefkin venait à peine de recommencer à peindre, tandis que Münter et Kandinsky, de retour de leurs nombreux voyages, commençaient seulement à se familiariser avec la situation en matière d'expositions telle qu'elle se présentait dans la métropole bavaroise. Kandinsky était le seul à posséder une certaine expérience dans l'organisation d'expositions, car il avait présenté, entre 1901 et 1904 dans le cadre de la *Phalanx,* les œuvres d'un certain nombre d'artistes du *Jugendstil,* – notamment de Corinth, Trübner, Gallén-Kallela et Weisgerber, mais aussi de Monet, Kubin, Signac, Toulouse-Lautrec, et de bien d'autres encore. On ignore qui prit l'initiative de fonder la N.K.V.M. dont l'objectif était de rassembler des peintres de même tendance et de leur assurer une plus grande diffusion. Il est probable que le souvenir des mouvements sécessionnistes, qui avaient réussi à supplanter les valeurs acquises, jouèrent pour tous – en particulier pour Jawlensky – un rôle important. Le 22 janvier 1909, la N.K.V.M. fut inscrite au registre des associations. Outre les artistes déjà mentionnés, ce groupe comptait parmi ses membres Adolf Erbslöh et Alexander Kanoldt, ainsi qu'un certain nombre d'amateurs d'art auxquels se

joignirent durant les années qui suivirent d'autres artistes, notamment Karl Hofer, Erma Bossi, Pierre Girieud, Paul Baum, Wladimir Bechtejeff et Moissej Kogan. Au total ce fut un groupe hétérogène dont les membres poursuivaient des objectifs très différents. On y trouvait aussi bien des adeptes d'un impressionnisme tardif (Baum) que les tenants d'un symbolisme totalement vidé de sa substance (Girieud). Kandinsky et Jawlensky, Münter et Werefkin, Erbslöh et Kanoldt constituaient le véritable noyau de l'association, avec une nette prédominance des artistes russes. Dans les archives laissées par Kandinsky[23], on trouve le brouillon de la circulaire rédigée lors de la création de l'association, qui fut publiée après remaniement dans le premier catalogue de la N.K.V.M. : «Nous partons du principe que l'artiste, en dehors des impressions qui lui viennent du monde extérieur, de la nature, ne cesse de recueillir des expériences dans son monde intérieur. La recherche de formes artistiques susceptibles d'exprimer l'interpénétration de toutes ces expériences, de formes qui doivent être dépouillées de tout ce qui est secondaire, afin de n'exprimer pleinement que l'essentiel, bref, la quête d'une synthèse artistique, voilà ce qui nous semble actuellement être un mot d'ordre qui rassemble à nouveau de plus en plus d'artistes sur le plan spirituel…».[24] La différence faite entre les impressions venues du monde extérieur et les expériences intérieures qui s'interpénètrent dans l'œuvre d'art apparaît, dans le contexte de la discussion théorique de l'époque, aussi peu surprenante que le désir de simplifier les formes afin d'en augmenter la force expressive. Dans ce contexte, la notion de forme s'exprime de manière si abstraite que l'objectif ne semble plus rattaché à un sujet particulier. Globalement, on pourrait y voir une paraphrase de Maurice Denis qui, en 1907, dans un article sur Cézanne, donne cette définition du synthétisme : «Le synthétisme, qui devint par le contact avec les poètes le symbolisme, n'était pas à l'origine un mouvement mystique ou idéaliste. Il fut inauguré par des paysagistes, des nature-mortistes, pas du tout par des peintres de l'âme. Il impliquait cependant la croyance à une correspondance entre les formes extérieures et les états subjectifs. Au lieu d'évoquer nos états d'âme au moyen du sujet représenté, [c'était] l'œuvre elle-même qui devait transmettre la sensation initiale, en perpétuer l'émotion. Toute œuvre d'art est une transposition, un équivalent passionné, une caricature d'une sensation reçue, ou plus généralement d'un fait psychologique».[25] L'imagination devient ainsi la principale qualité du processus pictural. «L'art, au lieu d'être la copie, devenait la déformation subjective de la nature», écrit ailleurs Maurice Denis en 1909.[26]

La «déformation objective» doit faire office de correctif, en forçant l'artiste à tout transformer en beauté. La combinaison des deux aspects, «la synthèse expressive […] d'une sensation devait en être une transcription éloquente, et en même temps un objet composé pour le plaisir des yeux».[27] Tandis que chez Gauguin, la «déformation décorative» est centrale, chez van Gogh c'est la «déformation subjective» qui l'est. Pour Jawlensky, au moins, van Gogh représentait alors un idéal qui, à ses débuts, marqua autant son œuvre que les peintres de l'école de Pont-Aven. D'ailleurs le mot d'ordre de Jawlensky était précisément la «synthèse». Or cette notion, employée à l'époque de manière presque inflationniste, avait des significations multiples voire contradictoires. Le terme ne renvoyait pas toujours aux idées exprimées par Denis, et il était souvent utilisé comme synonyme d'unité artistique, de composition harmonieuse, d'unité de conception, de cohérence des couleurs et des formes, etc.[28] Le fait que l'on se soit mis d'accord, à Munich, sur ce dénominateur commun – à savoir la notion de synthèse –, et que l'on ait accepté le programme, s'explique par les positions très différentes adoptées par les artistes de l'association.

Cela se révéla d'ailleurs clairement lors de la première exposition de la N.K.V.M. en décembre 1909 à la Galerie moderne d'Heinrich Thannhauser. Une petite sélection d'œuvres des membres de l'association circula ensuite dans de nombreux musées et galeries en Allemagne, ce qui constituait un succès exceptionnel en dépit des réactions négatives, voire hargneuses, des critiques de la presse quotidienne. La deuxième exposition eut lieu en septembre 1910, également chez Thannhauser. Un certain nombre d'artistes, venus principalement de Paris, y furent invités ; notamment Braque, Derain, van Dongen, Le Fauconnier, Picasso, Rouault, Vlaminck, David et Vladimir Bourliouk. En sa qualité de président, Kandinsky avait, de toute évidence, établi les contacts nécessaires et fait en sorte que, outre son propre article, des textes de Le Fauconnier, des frères Bourliouk, de Redon et de Rouault soient publiés dans le catalogue. Cette publication, qui suscita un vif intérêt, notamment à Paris, prit ainsi le caractère d'un manifeste. Cette exposition semblait l'aboutissement de toutes les idées poursuivies par Jawlensky, Kandinsky, leurs amis et compagnons. Tandis que Le Fauconnier exige «une réduction extrême des moyens pour l'amour d'objectifs suprêmes», les deux frères Bourliouk, dans leur apologie de la peinture française, sont les seuls à reprendre encore une fois la notion de «synthèse», sans vouloir finalement lui donner d'autre sens que «simplification». Odilon Redon définit son «art suggestif» comme étant «l'illumination d'éléments différents, rapprochés les uns

des autres, réunis, sources de rêveries, qui les éclaire et les élève vers la sphère de la pensée». Kandinsky s'inscrit dans une même ligne de pensée quand, dans son exposé, il définit l'art comme un langage par lequel l'homme exprime le surhumain. Son texte nous permet cependant de mesurer la distance qui le sépare déjà des autres peintres munichois. La divergence entre l'impression objective produite par la nature et l'impression subjective – divergence appelée à devenir, selon la circulaire de fondation, synthèse dans la réalisation du tableau –, prend chez Kandinsky les dimensions d'une confrontation entre le spirituel et le matériel. La peinture devient pour lui le moyen «d'exprimer ce qui est secret par quelque chose de secret».[29] En usant d'une telle terminologie, Kandinsky avait sans doute quitté le terrain d'entente qu'il partageait avec Jawlensky durant leur travail commun à Murnau. C'est finalement le courant symboliste de la pensée de Kandinsky qui reprend le dessus et commence à l'éloigner de la plupart des peintres de l'Association.

Franz Marc avait vu cette exposition à Munich (elle fut également présentée ailleurs en Allemagne). Ce fut pour lui une révélation, qu'il exprima dans un compte rendu enthousiaste. Il y affirme son adhésion aux intentions de l'association, perçues dans «une profondeur de sentiments totalement sublimée et dématérialisée». «Cette entreprise audacieuse, qui consiste à sublimer la "matière" à laquelle s'est accroché l'impressionnisme, est une réaction nécessaire qui a commencé à Pont-Aven avec Gauguin et a déjà fait l'objet d'innombrables tentatives. Ce qui nous semble si prometteur dans ce nouvel essai de la Nouvelle Association d'artistes est le fait que ces œuvres, outre une signification sublimée à l'extrême, contiennent des exemples précieux d'agencement de l'espace, de rythme et de théorie chromatique».[30] «Le sentiment totalement sublimé et dématérialisé» – voilà énoncé le principe essentiel que Marc allait également faire sien. Il semble dès lors bien compréhensible qu'il ait recherché le contact avec ces peintres qui, à ses yeux, étaient capables de l'exprimer si diversement. La deuxième exposition de la N.K.V.M. eut probablement sur lui un effet libérateur, car il pouvait y voir en quelque sorte une confirmation de ses propres aspirations.

C'est en janvier 1911 que Marc rencontre Kandinsky pour la première fois. Quelle que soit son admiration pour les autres membres de la N.K.V.M., il constate très vite que c'est surtout en Kandinsky qu'il trouve un interlocuteur susceptible de l'inspirer. Or, ce dernier se sent de plus en plus incompris des autres membres du groupe et, dès la fin de 1910, envisage la rupture. Début 1911, il démissionne de sa fonction de président et, dans

le courant de l'été, les divergences se font de plus en plus évidentes. Le conflit éclate finalement au début décembre : lors de la préparation d'une nouvelle exposition, la *Composition V* de Kandinsky est refusée, les dimensions du tableau étant prétendument trop importantes.[31] A la suite de cet incident, Münter, Marc et Kandinsky quittent immédiatement le groupe. Or, déjà préparés depuis un certain temps à cette rupture, Kandinsky et Marc, qui avaient pris le nom de *Cavalier bleu (Der Blaue Reiter)* pour leurs projets éditoriaux, réussissent à organiser en très peu de temps une contre-exposition.[32] Celle-ci se tiendra également à la galerie Thannhauser, en même temps que la troisième manifestation de la N.K.V.M.

Le fait que les sécessions succèdent aux sécessions, que les groupes se séparent, que les mouvements artistiques s'effondrent, n'a rien d'inhabituel dans l'histoire de l'art de la fin du XIXe et du début du XXe siècle. Mais ce qui confère une certaine importance au conflit survenu au sein de la N.K.V.M., c'est qu'il se situe à l'apogée d'un processus historique. Le nom de Kandinsky est lié à la naissance de l'art non-figuratif. C'est sans doute ici qu'il faut chercher les causes principales de la crise.

Les autres peintres ont peut-être estimé qu'en évoluant comme il le faisait, Kandinsky se fourvoyait. Le principe qui servit de base à leur travail – résumé par la notion de «synthèse» –, excluait en effet la suppression totale de toute figuration. En 1911, Kandinsky n'était certes pas encore totalement parvenu au terme de cette démarche, mais il était déjà si avancé dans la mise en œuvre de la dissolution du réel que ses tableaux se heurtaient à l'incompréhension, d'autant que des œuvres majeures, comme *Composition V* ne rappelaient plus en rien les études de paysages réalisées durant la phase de Murnau. Finalement, c'était sans doute la dimension cosmique des intentions de Kandinsky et de Marc, leur tendance à une sublimation spirituelle et à une transcendance de la réalité qui, pour les autres, restaient plus ou moins incompréhensibles.

III

L'exposition organisée par la rédaction du *Blaue Reiter* est, à bien des égards, extrêmement révélatrice.[33] Elle regroupait quatorze artistes : Bloch, David et Vladimir Bourliouk, Campendonk, Delaunay, Epstein, Kahler, Kandinsky, Macke, Marc, Münter, Niestlé, Rousseau et Schönberg. Il n'était certes pas question d'un groupe homogène. Le catalogue fournit une explication à ce manque apparent de cohérence : «Nous ne cherchons pas, dans le cadre de cette petite exposition, à propager une forme précise et particulière, mais à montrer, dans la diversité des formes représentées, la façon dont le désir intérieur des artistes se concrétise diversement».

Les amis de Munich n'étaient pas les seuls à être impliqués dans ce projet : y participaient également un certain nombre d'artistes pratiquement inconnus en Allemagne. On organisa un hommage à Rousseau (1844–1910), dont Kandinsky admirait l'œuvre comme étant la manifestation du «grand réalisme». Robert Delaunay (1885–1941), lui-même représenté par un certain nombre de grandes compositions, servit d'intermédiaire pour le prêt des œuvres destinées à l'exposition chez Thannhauser. L'une des principales causes de la notoriété de Delaunay en Allemagne, et de l'influence importante qu'il y a exercée, a pour origine essentielle sa participation à ce projet.[34] Son cubisme chromatique, baptisé «orphisme» par Apollinaire, qui transforme la structure morphologique d'une image en une structure chromatique transparente d'une luminosité exceptionnelle, fut considéré par beaucoup comme exemplaire, de même que sa prédilection pour la thématique de la grande ville, telle qu'elle s'exprime par exemple dans *La Tour, Saint-Séverin, La Ville,* etc., toutes œuvres qui furent présentées à la première exposition du *Blaue Reiter.* Rétrospectivement, on peut affirmer que, pour une grande part, la participation de Delaunay fit de cette manifestation un événement qui marqua l'époque. Longtemps déjà avant l'exposition, Kandinsky avait sollicité sa contribution pour l'*Almanach.*

Le contact avec Arnold Schönberg (1874–1911) s'établit de manière similaire. En 1911, celui-ci avait publié son œuvre théorique majeure le *Traité d'harmonie.* Il ne s'était pas fait connaître seulement comme compositeur, mais avait déjà pu présenter, dès 1910, ses tableaux au public. En janvier 1911, à la suite d'un de ses concerts à Munich, Kandinsky lui écrivit une lettre qui marqua le début d'une correspondance suivie.[35] C'est ainsi qu'il accepta de participer lui aussi à l'exposition. Kandinsky admirait particulièrement dans ses tableaux la sûreté et la simplicité des moyens. «Il n'attache aucune importance à toutes les fioritures et à toutes les friandises, écrit-il, et, entre ses mains, la forme la plus pauvre devient la plus riche [...]. C'est ici que se situent les racines du nouveau grand réalisme. L'enveloppe extérieure des objets, parfaite et qui s'exprime uniquement de manière simple, constitue déjà un détachement de l'objet de son caractère pratique et fonctionnel, et l'éveil du monde intérieur».[36] Par ce type de remarque, Kandinsky plaçait Schönberg et Rousseau au même niveau. Son opinion ne rencontrait toutefois pas un accord unanime. August Macke, par exemple, n'avait pour la peinture de Schönberg que des commentaires sarcastiques.

Quel que soit le caractère arbitraire du choix des œuvres destinées à la première exposition des rédacteurs du futur *Almanach,* on voyait prendre forme, dans l'esprit de Kandinsky, l'opposition entre «la grande abstraction», matérialisée dans les tableaux de Marc et de Delaunay – et surtout ses propres œuvres –, et «le grand réalisme», ce dernier terme s'appliquant principalement à Rousseau et Schönberg, mais aussi à Jean Bloé Niestlé. Il faut préciser que ce phénomène ne put se manifester concrètement lors de l'exposition chez Thannhauser, dominée, au moins visuellement, par les grands formats de Marc, Delaunay et Kandinsky. Le déséquilibre était si net que Niestlé, par exemple, retira ses toiles avant la fin de l'exposition et que Schönberg hésita lui aussi à participer à d'autres accrochages de cette exposition itinérante, une exposition collective lui ayant été proposée à Budapest.

Une deuxième exposition – d'œuvres graphiques, présentées chez le marchand de tableaux Hans Goltz – suivit dès février 1912. Elle rassemblait plus de 300 aquarelles, dessins, gravures sur bois et eaux-fortes. Cette fois on avait aussi veillé à s'assurer la participation d'artistes internationaux, tout en intégrant des artistes de la *Brücke.* Les travaux de Heckel, Kirchner, Mueller, Nolde et Pechstein étaient abondamment représentés, et formaient un net contraste avec les œuvres de Braque, Picasso, Vlaminck, Gontcharova, Larionov, Malevitch et d'autres. On avait en outre intégré dans l'exposition une série de loubkis (gravures populaires russes) appartenant à Kandinsky, pour qui cet art folklorique revêtait une importance particulière et était exemplaire du «grand réalisme». Contrairement à l'exposition de peintures, celle-ci ne fut pas itinérante.

En dépit de ce manque de cohérence – particulièrement dans le cas de la première exposition –, qui s'explique en partie par la hâte avec laquelle le projet avait été réalisé, il n'en reste pas moins que le *Blaue Reiter* était finalement l'œuvre tout à fait personnelle de deux personnalités animées d'un même génie. Mais c'est dans l'*Almanach* que Marc et Kandinsky exprimèrent le plus fortement leurs idées, d'autant que la préparation des publications les absorbait plus durablement que les expositions, dont la première, au moins, eut pour dessein d'éclipser autant que possible les œuvres de la N.K.V.M. également exposées à la galerie Thannhauser.

C'est à la mi-mai 1912, et donc quelque temps après les deux expositions, que parut l'*Almanach* déjà mentionné. Il constitue l'une des plus importantes publications programmatiques du XXe siècle dans les pays germanophones.[37] Son importance réside sans doute dans le fait qu'elle mêle aux œuvres d'avant-garde des exemples d'art égyptien, extrême-oriental, populaire, des dessins d'enfants et des peintures d'amateurs. La comparaison synthétique utilisée pour les illustrations

présente les œuvres d'art naïf ou d'art primitif comme des créations résultant de la même «nécessité intérieure» que les tableaux d'avant-garde ou les chefs-d'œuvre du passé. Cette présentation qui met toutes les créations sur un pied d'égalité est également recherchée visuellement dans l'*Almanach*, et annonce – comme l'a montré Felix Thürlemann dans une analyse approfondie[38] – la fin de l'histoire de l'art européen comme histoire des styles. Kandinsky – dont la diversité des champs d'intérêts se manifeste encore par le fait que, pour le deuxième tome de l'*Almanach,* il souhaitait étudier aussi bien la «réclame» et le kitsch que la photographie de détail –, s'efforça dès le départ de s'assurer une collaboration internationale. C'est ainsi que l'*Almanach* réunit non seulement des articles des deux éditeurs, mais aussi – entre autres – des exposés de David Bourliouk, d'August Macke, d'Arnold Schönberg, de Thomas von Hartmann, de Roger Allard. Kandinsky fournissant les textes les plus longs, et notamment l'article le plus important *Sur la question de la forme (Über die Formfrage)*, un autre intitulé *Sur la composition scénique (Über Bühnenkomposition)* et la pièce de théâtre *La Sonorité jaune (Der gelbe Klang)*. Il est impossible d'étudier ici la totalité de ce matériel, riche et varié. Nous nous limiterons donc à quelques aspects essentiels.

Si l'on examine l'ensemble des œuvres picturales et graphiques de Kandinsky dans cette phase de profonde mutation, on constate l'apparition fréquente de motifs figuratifs: cavaliers, châteaux, montagnes, arbres, bateaux, etc. Kandinsky s'est exprimé avec précision sur la difficulté de combiner des éléments figuratifs et non-figuratifs, sans toutefois – au moins dans un premier temps – plaider pour la dissolution totale ou l'effacement de tout motif concret. Il qualifie plutôt d'anarchique l'art moderne de son époque, car «des formes différentes de création sont extraites du repertoire de la matière, formes qu'il convient de situer entre deux pôles: la «grande abstraction» et le «grand réalisme». Pour lui, ces deux principes doivent être considérés comme équivalents. «La combinaison de l'abstrait et du concret, le choix entre le nombre infini de formes abstraites ou les matériaux concrets, et donc le choix des différents moyens dans les deux domaines est et reste l'affaire du désir intérieur de l'artiste».[39] Entre la représentation d'un objet concret et l'abstraction parfaite «se situent les formes où cohabitent les deux éléments et où prédomine soit l'élément matériel, soit l'élément abstrait. Ces formes sont, momentanément, le trésor auquel l'artiste emprunte les divers éléments de ses créations. Des formes purement abstraites ne peuvent aujourd'hui suffire à l'artiste. Ces formes sont pour lui trop imprécises. Il lui semble que se limiter à l'imprécis c'est se priver de possibilités, exclure ce qui est purement humain et appauvrir par là même ses moyens d'expression».[40] Par de telles phrases, Kandinsky définit le domaine dans lequel sa peinture évolue juste avant la guerre.[41] L'éventail va de formes purement abstraites à des œuvres qui contiennent encore une trame narrative. On se rend ainsi compte – et cela me semble très important – que l'élaboration d'œuvres totalement abstraites, c'est-à-dire la production d'images sans rapport avec la réalité objective, n'est pas le résultat d'un processus de réduction simplement formel. Elle résulte plutôt d'un effort visant à saisir quelque chose de purement spirituel dans une sonorité libérée de tout substrat matériel. Et dans le manuscrit d'une conférence qu'il devait prononcer au début de 1914, Kandinsky écrit: «Sur le même tableau, je décomposais donc plus ou moins les objets, pour qu'ils ne puissent pas être tous reconnus en même temps, et pour que ces sonorités spirituelles puissent être ressenties par le spectateur progressivement, l'une après l'autre».[42] Ces propos suffisent à montrer que la plupart des œuvres de Kandinsky ne sont pas, comme il semble à première vue, le fruit d'une création spontanée mais qu'elles furent souvent précédées d'un long processus de maturation et s'accompagnèrent de nombreux croquis et aquarelles, et que ce processus faisait souvent l'objet de commentaires. C'est ainsi que Kandinsky fait la distinction entre «Impression» (reproduction d'une «impression directe de la nature extérieure»), «Improvisation» («expression inconsciente, survenue soudainement, de mouvements de caractère intérieur») et «Composition» («expression particulièrement lente, qui s'élabore en moi, et qui a été examinée et composée pendant longtemps et de manière quasiment pédante»).[43] Thürlemann a consacré des études détaillées à la signification de ce mode de travail extrêmement différencié, particulièrement prudent et réfléchi, justifié dans chacune de ses phases; ce mode de travail ne se retrouve chez aucun autre artiste de cette époque.[44]

Dans ce contexte, il faut mentionner la parution, à la fin de l'année 1911, de la première édition du livre de Kandinsky *Du Spirituel dans l'art (Über das Geistige in der Kunst)*. Après en avoir réuni pendant très longtemps les éléments nécessaires, il en avait commencé la rédaction en juin 1910.[45] On est impressionné par la quantité de remarques qui permettent de mieux comprendre les œuvres de Kandinsky datant de la même époque, et qui témoignent du vaste horizon spirituel de l'artiste. L'ouvrage justifie la libération de la peinture de son contenu naturaliste et concret, et réclame une orientation vers une thématique spirituelle, libre et universelle, et la

recherche d'une couleur et d'une forme appropriées. De nombreux passages révèlent toutefois sa réflexion sur les idées symbolistes. Dans ce domaine, les différences avec Denis sont d'ailleurs très nettes. Alors que l'un répète à plusieurs reprises qu'«un tableau [est] essentiellement une surface plane couverte de couleurs dans un certain ordre assemblées[46]», le souci majeur de Kandinsky est de créer l'image dans un plan idéal qui doit se former en avant de la toile.[47] L'antimatérialisme résolu et la propagation du spirituel pur comme seul but recherché font paraître les thèses de l'ouvrage comme l'expression de l'irrationalisme courant à la fin du siècle dernier et au début de ce siècle, les parallèles avec la théosophie étant dans ce contexte particulièrement évidents.[48] Sans doute Kandinsky sympathisait-il avec certaines idées de Rudolf Steiner, mais ce serait aller trop loin que de considérer l'artiste comme un adepte inconditionnel de ces théories, d'ailleurs fortement discutées à l'époque. Les fréquentes allusions à Steiner et à Blavatsky, entre autres, révèlent toutefois nettement les centres d'intérêt que le peintre partageait avec de nombreux autres artistes, comme Mondrian.[49]

La pensée de Kandinsky d'avant-guerre, dont il est symptomatique de voir qu'elle se réfère toujours à des phénomènes linguistiques et à des méthodes et techniques littéraires, mais surtout à la théorie musicale, tourne constamment autour de la relation entre la réalité et l'abstraction, entre le concret et la forme libre. Cela ne se reflète pas seulement dans ses tableaux et aquarelles, mais aussi, par exemple, dans ses réalisations théâtrales.[50] Il sufit de rappeler ici La Sonorité jaune, œuvre publiée dans l'Almanach, et de noter en même temps les analogies étonnantes que présente cette composition scénique avec les brouillons du drame musical de Schönberg La Main heureuse, sur lequel le compositeur travaillait depuis 1909, transposant en petits tableaux à l'huile ses scénarios hallucinatoires. C'est également dans ce contexte, où il aspirait à la synthèse entre le concret et l'imaginaire, la parole et l'image, la sonorité et l'apparence, qu'il faut prendre en considération le livre de Kandinsky Sonorités (Klänge), paru à l'automne de 1912 aux éditions Piper, au terme d'un long travail. Cet ouvrage consistait en un recueil de trente-huit poèmes en prose et de gravures sur bois, dont douze en couleurs et quarante-quatre en noir et blanc.[51]

L'œuvre de Kandinsky, qui a marqué toute une époque et qui rompt avec la tradition picturale européenne, était liée à son espoir de voir l'avènement cosmique d'un âge spirituel.[52] En art, estimait-il, ce tournant spirituel se fait d'abord jour à travers les formes réelles. La littérature, la musique et la peinture «reflètent l'image som-

bre du présent, devinent la grandeur, cette petite tache que ne remarquent qu'un petit nombre et qui n'existe pas pour la grande foule».[53] Dans la théorie de Kandinsky se mêlent une utopie romantique, un antimatérialisme déclaré et une animosité contre la science – ces deux sentiments, sans doute hérités du symbolisme, renvoyant de bien des façons au romantisme allemand.[54]

Lorsqu'on passe en revue les nombreuses idées et programmes exprimés par Franz Marc et surtout par Wassily Kandinsky, on remarque que certaines notions transcendent totalement l'interrogation esthétique et sont axées sur des relations globales. Le passage qui suit traite d'un exemple marquant. La notion d'«esprit», rencontrée à maintes reprises chez Kandinsky était également pour nombre d'autres intellectuels, un mot-clé d'une importance primordiale. Dans la revue Blätter für die Kunst, Stefan George, également fixé à Munich, avait dès les années 1890, plaidé pour l'«art spirituel» et disqualifié le naturalisme en tant qu'«école usée et de moindre valeur, issue d'une fausse compréhension de la réalité».[55] En 1899, Ludwig Klages croyait pouvoir constater que l'artiste avait transféré l'essentiel de son action dans les domaines du spirituel et du rêve.[56] Gundolph et Wolters, qui appartenaient au cercle regroupé autour de Stefan George, publièrent à partir de 1910 l'Annuaire pour le mouvement spirituel. Dans sa polémique contre Heckel, J. von Uexküll s'était placé d'un point de vue totalement différent, teinté d'empiriocriticisme; il plaidait, entre autres, en faveur d'une «biologie subjective» et – suivant en cela son temps –, voyait la constellation de l'idéalisme prête à monter «plus puissante et brillante que jamais, et le jour viendra où la matière s'effondrera et sera anéantie devant le pouvoir absolu de l'esprit».[57] Maeterlinck, cité à plusieurs reprises par Kandinsky, avait affirmé «L'univers est esprit» dans son livre Le Sablier.[58] Dans ces témoignages, et dans beaucoup d'autres, l'entendement, au sens que lui donne Fichte, connaît une dévalorisation radicale par rapport à la raison, que, s'inspirant de Bergson, on ressentait comme intimement liée à l'intuition. La réalité environnante, vécue au quotidien, n'était rien; l'«inconnu dans l'univers», en revanche, était tout. Pour communiquer avec lui, il ne restait à l'Homme que son imagination ou le «sommet mystique de notre raison», comme le disait Maeterlinck.[59] De nombreuses idées de Kandinsky correspondent à celles des propagandistes du «spirituel» qui vivaient à Munich avant qu'éclate la Première Guerre mondiale. Dans ce contexte, la théosophie et l'anthroposophie de Rudolf Steiner ont joué un rôle particulièrement important, comme l'a souligné de manière convaincante Sixten Ringbom dans son

ouvrage fondamental *The Sounding Cosmos. A Study in the Spiritualism of Kandinsky and the Genesis of Abstract Painting*, paru en 1970.[60]

D'une manière générale, on ne peut nier que l'idéalisme, tel qu'il était propagé par Kandinsky et, sous une forme différente, par Marc, devait immanquablement conduire à une fausse appréciation de la réalité. Ceci se révéla de manière manifeste lorsqu'éclata la Première Guerre mondiale, dans laquelle Marc, à l'instar de nombre de ses contemporains, voyait une catharsis. Le 24 octobre 1914, il écrivait à Kandinsky : «Je vis moi-même dans cette guerre. Je vois même en elle le passage salutaire, bien que cruel, qui nous conduit au but ; elle ne sera pas un handicap pour l'humanité, mais servira à nettoyer l'Europe, à la rendre prête».[61] Depuis son exil suisse, Kandinsky se montrait beaucoup plus sceptique : «Je croyais que, pour bâtir l'avenir, il fallait nettoyer la place d'une autre manière. Le prix de ce mode de nettoyage est épouvantable». «Mais je crois fermement dans l'avenir, dans le temps de l'esprit qui nous a tous rassemblés».[62] Marc répliqua : «... mon cœur n'en veut pas à la guerre, mais il lui est reconnaissant du fond du cœur, il n'y avait pas d'autre passage pour le temps de l'esprit ; c'était le seul moyen de nettoyer les écuries d'Augias, l'ancienne Europe, ou bien y a-t-il une seule personne qui souhaiterait que cette guerre n'ait pas lieu ?»[63]

De telles idées, qui nous semblent aujourd'hui totalement incompréhensibles, étaient largement répandues durant les premiers mois de guerre[64], et, en s'exprimant ainsi, Marc rencontrait l'approbation d'une large phalange d'intellectuels dont certains accueillirent avec enthousiasme l'éclatement de la guerre et, dans leur aveuglement, se hâtèrent de prendre les armes.[65] August Macke tomba dès les premières semaines. Cet événement, mais aussi les atrocités vécues sur les champs de bataille, ramenèrent bientôt Marc à la raison. Mais lui aussi fut tué en 1916. Rétrospectivement, on se rend compte que ses erreurs furent en partie favorisées par une idéologie que partageait également Kandinsky et qui, pour ce dernier, constituait au moins en partie les bases théoriques de l'abstraction.

V

Rétrospectivement, il faut constater que les deux expositions chez Thannhauser et chez Goltz, ainsi que l'*Almanach du Blaue Reiter* témoignent que, pour une courte période, Munich fut véritablement un centre de l'avant-garde européenne. La première exposition, en particulier, eut des retombées importantes ; les organisateurs ayant réussi à la rendre itinérante, elle suscita à chaque nouvelle étape un vif écho. L'*Almanach*, quant à lui,

s'avéra plus important encore, car les principes théoriques de ces concepts picturaux novateurs s'y trouvaient formulés. On peut considérer l'*Almanach* et le livre de Kandinsky *Du Spirituel dans l'art* comme les ouvrages programmatiques les plus importants jamais parus dans les pays germanophones, et comme des publications qui, jusqu'à nos jours, allaient influencer de manière déterminante des générations entières d'artistes. L'engagement visionnaire de Kandinsky et sa collaboration avec Franz Marc furent sans doute essentiels à la réalisation des expositions et à la publication de l'*Almanach*. Marc se consacrait surtout à la réalisation pratique des idées, et c'est apparemment Kandinsky qui était à l'origine des impulsions intellectuelles décisives. Sans vouloir minimiser le mérite des autres protagonistes, il convient d'insister sur le fait que c'est Kandinsky qui joua un rôle déterminant et assuma le plus gros risque, tant du point de vue conceptuel qu'esthétique. Il est d'ailleurs significatif de constater que Hugo Ball voyait en lui un «prophète de la renaissance».[66]

Aucun expressionniste du groupe de la *Brücke* ne pourrait être qualifié de «prophète de la renaissance». Il faut d'ailleurs reconnaître que ce qui séparait les deux mouvements était plus important que ce qui les unissait. Des divergences existaient, ne fut-ce qu'au niveau des stratégies mises en œuvre pour imposer leurs idées. Au lieu de se faire connaître, comme les artistes de la *Brücke*, par des éditions limitées de gravures originales, le *Blaue Reiter* édita un *Almanach* de grande qualité de contenu comme de facture, qui ne tenait compte des désirs des collectionneurs qu'en publiant des exemplaires de luxe contenant une gravure à tirage limité. On peut expliquer de bien des façons la différence de réception entre la *Brücke* et le *Blaue Reiter*.[67] Compte tenu de leurs divergences artistiques, l'élément déterminant fut que le groupe de Munich avait, dès le début, pris une orientation internationale, qu'il se tournait surtout vers Moscou et Paris, et qu'il s'était par ailleurs beaucoup investi dans une diffusion rapide et large de ses objectifs. Dans ce contexte, le soutien qu'apporta Herwarth Walden à Marc et Kandinsky joua un rôle important. Cet appui s'explique peut-être de façon très prosaïque : Kandinsky, Marc et Münter s'étaient en effet toujours efforcés, par des lettres de change, d'aider Walden qui se trouvait perpétuellement en difficultés financières.[68] Lorsque ce dernier créa, en 1910, la revue et la maison d'édition *Der Sturm* puis lui annexa une galerie du même nom en 1912, les artistes munichois eurent à leur disposition un organe important qui leur permettait de mettre en œuvre leurs projets. Cet engagement mutuel alla si loin que Marc envisagea, en automne 1913, de faire venir le Sturm à Munich. Dans une lettre à Walden

datée du 22 novembre 1913, il suggère, en accord avec Kandinsky, de «transférer de Berlin à Munich le centre de gravité de l'ensemble de la politique culturelle».

Toutefois, l'élément décisif fut que Marc et Kandinsky avaient un objectif qui, malgré sa coloration idéaliste, visait à une transformation révolutionnaire de la société; l'art devant, dans ce contexte, montrer la voie et anticiper les formes d'expression révolutionnaires. Ce type d'engagement dans un renouveau d'ordre spirituel, esthétique et social n'apparaît ni dans les rares déclarations orales des artistes de la *Brücke,* ni dans leurs œuvres, où rien ne suggère semblable synthèse de concepts eschatologiques et d'utopies. Si l'intention de Marc était bien «de créer, pour l'époque, des symboles qui puissent être portés sur les autels d'une future religion de l'esprit et disparaissent derrière ceux des producteurs techniques[69]», la grande distance qui le sépare des artistes de Dresde est évidente. Tandis qu'à Munich on ne parle que d'Esprit, la *Brücke* souhaite exprimer en premier lieu la sensation et voudrait «traduire avec spontanéité et authenticité ce qui pousse [l'artiste] à créer». Ni Marc, ni Kandinsky ne se sont jamais aventurés jusqu'à la personnification d'une sensualité libre, domaine où les artistes de Dresde avaient parfaitement réussi, comme en témoignent quantité d'œuvres. En revanche, Heckel, Kirchner ou Schmidt-Rottluff n'ont jamais tenté de transcender leur horizon d'expérience directe. Sensualisme contre intellectualisme, vie contre esprit, sentiments subjectifs contre effort objectif, ces oppositions permettraient – en simplifiant à l'extrême –, de définir la différence entre la *Brücke* et le *Blaue Reiter.* Le contraste qui existe entre, d'un côté, la composante sensuelle-organique des expressionnistes de Dresde – qui, en tant que communauté, développe temporairement un style collectif et se réfère dans leur vitalisme à Nietzsche – et de l'autre côté, les efforts des artistes de Munich, associés par des liens plus lâches, qui visent, par une dématérialisation de la réalité, à rendre le transcendant visible par des symboles, parfois *via* l'anthroposophie – ce constraste, donc, se manifeste également dans le choix respectif des noms et des «emblèmes». D'un côté une construction statique, de l'autre un cavalier terrassant le dragon qui délivre le monde du matérialisme et du positivisme.[70] Il s'agit d'un cavalier vagabond traversant nombre de royaumes spirituels et concrétisant la nostalgie romantique qui s'exprime dans la couleur bleue. Le pont, en revanche, est une construction utile qui évite les détours, permet de surmonter sans danger précipices et obstacles, mais dont les fondations sont également solides sur la rive vers laquelle on tend. L'examen des causes de telles divergences dépasserait le cadre de cet article, mais il semble évident que l'origine, le milieu social et l'éducation ont marqué de manière décisive les concepts artistiques respectifs des groupes de Dresde et de Munich.

Dans ce contexte, les impulsions venues de Munich s'avérèrent beaucoup plus fructueuses, – en dépit ou peut-être à cause – des aspects régressifs et obsolètes qui donnent aux déclarations de Kandinsky un tel chatoiement. Se basant sur ce qui avait été élaboré à Munich, il tenta, sans succès, à Moscou, de s'engager sur de nouvelles voies et ce n'est qu'à partir de 1922 qu'il trouva un écho plus favorable auprès du Bauhaus, à Weimar puis Dessau. Son œuvre est restée novatrice jusqu'à aujourd'hui, bien qu'une grande partie de ses idées et de ses convictions ne semblent avoir de nos jours qu'un intérêt purement historique – contrairement à ses œuvres qui n'ont guère perdu de leur force et de leur fascination. C'est surtout l'œuvre produite à Munich entre 1908 et 1914, et les nombreuses innovations qu'elle révèle, qui fut à l'origine des impulsions les plus fécondes, d'autant qu'on y trouvait réunis de manière unique l'emphase et la maîtrise, la spontanéité et le calcul. C'est durant cette phase que Kandinsky a brisé le concept pictural européen traditionnel, tout en conservant – même si les sujets concrets se font plus rares dans ses œuvres – certaines valeurs traditionnelles, car son but était de réaliser une composition homogène. Ce médium ne lui permettait de donner qu'une réponse imparfaite aux bouleversements provoqués par l'avènement des modernes, leur univers en pleine désintégration, leurs contradictions et leurs obscurités insurmontables. Il ne sera possible de rendre visuellement ces dislocations qu'avec les techniques du collage et du montage.

Notes

1. Peg Weiss, *Kandinsky in Munich. The Formative Jugendstil Years*, Princeton University Press, 1979 ; Peg Weiss, *Kandinsky in Munich : 1896–1914*, The Solomon R. Guggenheim Museum, New York (21 janv.–21 mars 1982).

2. John E. Bowlt, *Vasilii Kandinsky : The Russian Connection*, dans *The Life of Vasilii Kandinsky in Russian Art. A Study on «On the Spiritual in Art»*, éd. par John E. Bowlt et Rose-Carol Washton Long, trad. de John E. Bowlt (Russian Biography Series, n° 4), Newtonville, 1980.

3. Erich Stahl, *Berlin und München auf dem Gebiet der Kunst*, dans *Die Gesellschaft*, vol. 2, 1886, pp. 45 *sqq.* ; Georg Hirth, *Wege zur Kunst*, Munich, 1902 ; Eduard Engels (éd.), *Münchens «Niedergang» als Kunststadt*, Munich, 1902 ; Alfred Brougier, *Gedanken über die fernere Entwicklung Münchens als Kunst-und Industriestadt*, Munich, 1904.

4. Monica Strauss, «Kandinsky and "Der Sturm"», dans *Art Journal*, vol. 43, n° 1, 1983, pp. 31 *sqq.*

5. Lettre à Münter du 16/29 novembre 1912 (selon qu'il s'agit du calendrier russe ou allemand), Fondation Gabriele Münter und Johannes Eichner, Munich.

6. Lettre du 19 juillet/1er août 1913 à Münter : «Les gens là-bas [c'est-à-dire à Saint-Pétersbourg, où est prévue l'exposition] m'invitent énergiquement. Tout ce que je peux faire contre l'hégémonie de Paris, je le fais. Cette pensée est perçue partout avec sympathie. En tous cas, il est grand temps de cesser de faire des courbettes aux Français. », Fondation Gabriele Münter und Johannes Eichner, Munich.

7. Johannes Eichner, *Kandinsky und Gabriele Münter. Vor Ursprüngen moderner Kunst*, Munich, 1957.

8. Jonathan David Fineberg, «Kandinsky in Paris, 1906–1907», UMI Research Press, 1984 *(Studies in the Fine Arts : The Avant-Garde, n° 44).*

9. Christian Derouet, Jessica Boissel, *Œuvres de Vassily Kandinsky (1866–1944)*, Musée national d'art moderne, Centre Georges Pompidou (30 oct. 1984–28 janv. 1985), p. 26.

10. Hans K. Roethel, *Kandinsky. Das graphische Werk*, Cologne, 1970, pp. 437 *sqq.*

11. Fineberg, *op. cit.*, pp. 96 *sq.*

12. Fineberg, *op. cit.*, p. 99.

13. Fineberg, *op. cit.*, p. 139, note 5.

14. Jürgen Schultze, «Umgang mit Vorbildern, Jawlensky und die französische Kunst bis 1913», dans *Alexej Jawlensky*, Städtische Galerie im Lenbachhaus München (13 févr.–17 avril 1983) ; Staatliche Kunsthalle Baden-Baden (1er mai–26 juin 1983), pp. 73 *sqq.*

15. Caroline Boyle-Turner, *Jan Verkade. Ein holländischer Schüler Gauguins*, Rijksmuseum Vincent van Gogh, Amsterdam, 1989.

16. Eichner, *op. cit.*, p. 89 ; concernant l'influence de van Gogh en Allemagne, voir Magdalena M. Moeller, «van Gogh und die Rezeption in Deutschland bis 1914», dans *Vincent van Gogh und die Moderne 1890–1914*, Museum Folkwang, Essen ; Van Gogh Museum, Amsterdam, 1990, pp. 312 *sqq.*

17. Bernd Fäthke, *Marianne Werefkin. Leben und Werk, 1860–1938*, Munich, 1988.

18. Gisela Kleine, *Gabriele Münter und Wassily Kandinsky, Biographie eines Paares*, Francfort, 1990 ; voir aussi Annegret Hoberg, «Gabriele Münter in München und Murnau, 1901–1914», dans *Gabriele Münter 1877–1962*, rétrospective dirigée par Annegret Hoberg et Helmut Friedel, Städtische Galerie im Lenbachhaus München (29 juil.-1er nov. 1992), pp. 27 *sqq.* ; Reinhold Heller, *Innenräume : Erlebnis, Erinnerung und Synthese in der Kunst Gabriele Münters*, pp. 47 *sqq.*

19. Ursula Schurr, *Zur Bedeutung der Volkskunst beim Blauen Reiter*, thèse, Munich, 1976.

20. Rose-Carol Washton Long, *Kandinsky. The Development of an Abstract Style*, Oxford University Press, 1980.

21. Voir Robert Goldwater, *Primitivism in Modern Art*, New York, 1938 ; Idem, *Primitivism in Modern Art*, Harvard University Press, 1986 ; William Rubin (dir.), *«Primitivism» in 20th Century Art*, The Museum of Modern Art, New York, 1984.

22. Fondation Gabriele Münter und Johannes Eichner, Munich.

23. Fondation Gabriele Münter und Johannes Eichner, Munich.

24. «Neue Künstler-Vereinigung München e.V. Turnus 1909–1910. München : Moderne Galerie 1909 », dans *Der Blaue Reiter im Lenbachhaus München*. Catalogue de la collection de la Städtische Galerie, revu par Rosel Gollek, Munich, 1982, pp. 388 *sqq.*

25. Maurice Denis, *Théories*, 4e éd., Paris, 1920, p. 253.

26. *Ibid.*, p. 268.

27. *Ibid.*, p. 268.

28. H. R. Rookmaker, *Synthetist Art Theories*, Amsterdam, 1959.

29. «Neue Künstler-Vereinigung München e.V. Turnus 1910–1911. München, 1910». Reproduit dans Gollek, *op. cit.*, pp. 393 *sqq.*

30. Franz Marc, *Schriften*, dir. par Klaus Lankheit, Cologne, 1978, p. 126.

31. Voir la lettre de Maria Marc à August Macke, dans *August Macke – Franz Marc, Briefwechsel*, dir. par Wolfgang Macke, Cologne, 1964, pp. 83 *sqq.*

32. Klaus Lankheit, « Der Blaue Reiter- Präzisierung», dans *Der Blaue Reiter*, dir. par Hans Christoph von Tavel, Musée des beaux-arts de Berne (21 nov. 1986– 15 févr. 1987), pp. 223 *sqq.*

33. Janice McCullagh, «The First Exhibition of the Blaue Reiter», dans *Arts Magazine*, vol. 62, n°1, sept. 1987, pp. 46 *sqq.* ; Mario Andreas von Lüttichau, « Der Blaue Reiter», dans *Stationen der Moderne. Die bedeutenden Kunstausstellungen des 20. Jahrhunderts in Deutschland*, Berlin, 1988, pp. 107 *sqq.*

34. Voir Johannes Langner, «Turm und Taüfer. Delaunay, Kandinsky und Marc im Zeichen des "Blauen Reiters"», dans *Delaunay und Deutschland*, dir. par Peter-Klaus Schuster, Cologne, 1985, pp. 208 *sqq.*

35. *Arnold Schönberg – Wassily Kandinsky. Briefe, Bilder und Dokumente einer aussergewöhnlichen Begegnung*, dir. par Jelena Hahl-Koch, Salzbourg et Vienne 1980 ; Jelena Hahl-Koch, «Kandinsky, Schönberg und der "Blaue Reiter"», dans *Vom Klang der Bilder. Musik in der Kunst des 20. Jahrhunderts*, dir. par Karin von Maur, StaatsgalerieStuttgart, 1985–1986, pp. 354 *sqq.*

36. Wassily Kandinsky, «Über die Formfrage», dans *Der Blaue Reiter, op. cit.* (note 38), p. 172.

37. *Der Blaue Reiter*, dir. par Wassily Kandinsky et Franz Marc. Nouvelle édition documentée par Klaus Lankheit, Munich, 1965.

38. Felix Thürlemann, «"Famose Gegenklänge". Der Diskurs der Abbildung im Almanach "Der Blaue Reiter"», dans *Der Blaue Reiter*, dir. par Hans Christoph von Tavel, Musée des beaux-arts de Berne (21 nov. 1986–15 févr. 1987), pp. 210 *sqq.*

39. Wassily Kandinsky, *op. cit.*, p. 174.

40. Wassily Kandinsky, *Über das Geistige in der Kunst*, 10e éd., avec une introduction de Max Bill, Berne, 1973, p. 70.

41. Voir pour une réflexion fondamentale sur le sujet : Johannes Langner, «Gegensätze und Widersprüche – das ist unsere Harmonie», dans *Kandinsky und München. Begegnungen und Wandlungen 1896–1914*, Munich, 1982, p. 106 *sqq.*

42. Eichner, *op. cit.*, p. 112.

43. Wassily Kandinsky, *Über das Geistige in der Kunst, op. cit.*, p. 142.

44. Felix Thürlemann, *Kandinsky über Kandinsky. Der Kunstler als Interpret eigener Werke*, Berne, 1986.

45. Dans un calepin (petit, rouge, dos de cuir, environ 5 x 3 x 2 cm) conservé à la Fondation Gabriele Münter et Johannes Eichner de Munich, Münter relate à la page 9 la réflexion suivante : «7.VI.10. : Ce jour a été assez important pour moi. J'ai écrit les premières lignes au sujet de la basse continue – Tout à coup, j'ai compris le point de départ (bien entendu au water-closet)». Au sujet de la notion de basse continue, voir Peter Vergo, «Music and Abstract Painting : Kandinsky, Goethe and Schoenberg», dans *Towards a New Art. Essays on the background to abstract art 1910–20*, The Tate Gallery, Londres, 1980, p. 45 et pp. 55 *sq.*

46. Denis, *op. cit.*, pp. 22 *sq.*

47. Kandinsky, *Über das Geistige in der Kunst, op. cit.*, p. 111.

48. Sixten Ringbom, *The Sounding Cosmos. A study in the spiritualism of Kandinsky and the genesis of abstract painting*, Abo, 1970 (Acta Academiae Aboensis, Ser. A, Humaninora, vol. 38, n° 2) ; Idem, « Kandinsky und das Okkulte», dans *Kandinsky und München, op. cit.*, pp. 85 *sqq.* ; Idem, «Die Steiner-Annotationen Kandinskys», *op. cit.*, p. 102 *sqq.* ; Idem, «Transcending the Visible : The generation of Abstract Pioneers», dans *The Spiritual in Art : Abstract Painting 1890–1985*, organisé par Maurice Tuchman avec la collaboration de Judi Freeman, Los Angeles County Museum of Art, 1986, pp. 131 *sqq.*

49. Voir Carel Blotkam, «Annunciation of the New Mysticism : Dutch symbolism and early abstraction», dans *The Spiritual in Art, op. cit.*, pp. 89 *sqq.*

50. Jessica Boissel, «Wassily Kandinsky und das Experiment "Theater"», dans *Der blaue Reiter*, dir. par Hans Christoph von Tavel, Musée des beaux-arts de Berne, pp. 240 *sqq.* ; Ulrika-Maria Eller-Rüter, *Kandinsky.*

Bühnenkomposition und Dichtung als Realisation seines Synthese-Konzepts, Hildesheim, 1990.

51. Richard Brinkmann, *Wassily Kandinsky als Dichter,* thèse, Cologne, 1980 ; Julian Leila Bamberg, *Kandinsky als Poet : The «Klänge»,* UMI, Ann Arbor, 1981 ; James Robert Fuhr, *Klänge. The Poems of Wassily Kandinsky,* UMI, Ann Arbor, 1982.

52. Washton Long, *op. cit.,* p. 137.

53. Wassily Kandinsky, *Über das Geistige in der Kunst, op. cit.,* p. 43.

54. Lankheit fut parmi ceux qui insistèrent très tôt sur les liens avec les idées romantiques. Voir Klaus Lankheit, «Die Frühromantik und die Grundlage der "gegenstandslosen" Malerei», dans *Neue Heidelberger Jahrbücher,* N.F., 1950, pp. 55 *sqq.*

55. Cité ici d'après : *Jahrhundertwende. Manifeste und Dokumente zur deutschen Literatur. 1890–1910,* dir. par Erich Ruprecht et Dieter Bänsch, Stuttgart, 1981, p. 236.

56. Ludwig Klage, «Aus einer Seelenkunde des Künstlers», dans *Blätter für die Kunst. Eine Auslese aus den Jahren 1892–98,* Berlin, 1899. Cité ici d'après *Jahrhundertwende, op. cit.,* p. 243.

57. J. von Uexküll, «Die Umrisse einer kommenden Weltanschauung», dans *Die neue Rundschau,* 18e année, 1907, p. 648.

58. Paul Gorceix, *Les affinités allemandes dans l'œuvre de Maurice Maeterlinck. Contribution à l'étude des relations du symbolisme français et du romantisme allemand,* Paris, 1975 (Publications de l'Université de Poitiers, Lettres et Sciences humaines, XV).

59. Maurice Maeterlinck, «Die moralische Krise», dans *Die neue Rundschau,* 17e année, 1906, p. 83.

60. Voir à ce sujet les différentes contributions dans le catalogue *The Spiritual in Art : Abstract painting 1890–1985,* par Maurice Tuchman, avec la collaboration de Judi Freeman, Los Angeles County Museum of Art, 1986.

61. *Wassily Kandinsky/Franz Marc, Correspondance, avec des lettres de et à Gabriele Münter et Maria Marc,* ouvrage dirigé, introduit et commenté par Klaus Lankheit, Munich et Zurich, 1983, p. 263.

62. *Ibid.,* p. 265.

63. *Ibid.,* p. 267.

64. Vers la fin du XIXᵉ siècle, on vit apparaître nombre d'interprétations apocalyptiques de l'histoire, qui se substituaient à la «foi dans le progrès» qui avait dominé jusqu'alors. Le scepticisme se répandait partout. On attendait de la guerre qu'elle fasse disparaître tous les phénomènes de crise touchant directement le noyau traditionnel de la bourgeoisie cultivée, et qu'elle compense la perte de substance et de prestige de la culture humaniste et académique que suscitaient l'industrialisation et la mécanisation, et dont on recherchait les causes dans un «affadissement matérialiste». Parmi les professeurs d'université surtout, beaucoup croyaient qu'après l'éclatement de la Première Guerre mondiale les biens spirituels qui menaçaient de se perdre seraient rétablis. Voir à ce sujet Klaus Vondung, *Die Apokalypse in Deutschland,* Munich, 1988, pp. 105, 202.

65. Franz Marc ne fait pas exception à la règle (voir note 64). Voir à ce sujet également Frederick S. Levine, *The Apocalyptic Vision. The art of Franz Marc as German Expressionism,* New York, 1979.

66. Hugo Ball, «Kandinsky, discours tenu à la Galerie Dada à Zurich (7 avril 1917)», dans *Kandinsky, der Kunstler und die Zeitkrankheit. Ausgewählte Schriften,* Francfort, 1984, pp. 41 *sqq.* ; cité ici d'après Andeheinz Mösser, «Hugo Balls Vortrag über Wassily Kandinsky in der Galerie Dada in Zürich am 7.4.1917», dans *Deutsche Vierteljahrschrift,* 51e année, 1977, pp. 688 et 691.

67. Voir Günter Krüger, «Die Rolle von "Brücke" und "Blauem Reiter" beim Durchbruch zur Moderne in Deutschland», dans *Der Blaue Reiter,* Berne, 1986–87, *op. cit.,* pp. 252 *sqq.*

68. Walden écrit à Kandinsky le 21 août 1912 : «Ayez l'amabilité de m'envoyer la lettre de change que je vous retournerai aussitôt signée» et, le même jour, à Münter : «Merci de tout cœur ! Il n'existe que très, très peu de personnes qui sachent, au moment décisif, aider par des actes. C'est pourquoi j'apprécie particulièrement votre disposition à m'aider si promptement. » (Il ressort d'une lettre du 28 septembre que Münter avait donné 1.000 marks à Walden.) Walden écrit à Kandinsky le 22 août 1912 : «je vous ai écrit hier au sujet de la lettre de change. Vous devez l'établir, je l'endosserai». De même, le 15 septembre : «Je suis très heureux que vous ayez l'espoir d'une "bénédiction" de Moscou. (Kandinsky voulait en effet demander à Chtchoukine un soutien financier pour Walden). Je n'ai pas besoin d'argent pour moi-même.

Mais si j'arrive ce mois-ci à emprunter personnellement encore cinq à huit mille marks pour cette affaire, la somme de cent mille marks sera réunie dans deux ans (grâce au plan évoqué). Et pour mener une guerre, il faut beaucoup d'argent…» Le 28 septembre : «Je suis terriblement gêné d'avoir à vous importuner avec une demande d'argent, surtout en ce moment…» Walden à Kandinsky le 2 octobre 1912 : «…merci encore de m'avoir aidé si promptement. Je rembourserai tout le 1er novembre…». Kandinsky écrit de Moscou à Münter le 2 décembre 1912 : «Ce qui m'ennuie également, c'est de ne pas pouvoir me procurer d'argent pour W. Quand ma maison sera vendue, je pourrai moi-même lui donner 5 à 6 M[ille]. Eventuellement !…» et ainsi de suite. On retrouve la même situation exprimée dans la correspondance entre Marc et Walden.

69. *Der Blaue Reiter, op. cit.* (voir note 38), p. 12.

70. Voir Kenneth Lindsay, «The genesis and meaning of the cover design for the First Blaue Reiter Exhibition catalogue», dans *Art Bulletin,* XXXV, 3, 1953, pp. 47 *sqq.* ; Eberhard Roters, «Wassily Kandinsky und

Franz Marc et la tradition de l'idéalisme allemand dans l'art du XXe siècle
Potentialités et limites d'une utopie

Carla Schulz-Hoffmann

«L'ipséité est le fondement de toute connaissance»[1]
Novalis

«Nous ne pouvons qu'être à l'écoute de nous-mêmes et non du temps»[2]
Franz Marc

«La rivoluzione siamo noi – La révolution c'est nous»[3]
Joseph Beuys

«Pour apaiser tempêtes, catastrophes, tremblements de terre, on répète partout que le temps s'annonce où les peintres, [...] navigateurs, créeront des images [...] pour tracer la route.»[4] En un mélange caractéristique d'emphase et de solide naïveté, l'Italien Enzo Cucchi développe ici une formule qui, face à un présent incertain et dénué de sens, érige l'artiste en sauveur missionnaire – idée revendiquée par les courants artistiques les plus divers de l'art moderne. Ailleurs, il précise: «La peinture ne fait que peindre des légendes. Celles-ci ont réellement existé, comme d'ailleurs la peinture.»[5] Cette foi inébranlable en l'authenticité des images s'accompagne d'une intelligence de la réalité qui s'appuie davantage sur les images mythiques originelles que sur les événements, les atmosphères et les expériences éphémères du présent.

Cette idée, sous un angle plus formel, marque une tendance de l'art européen depuis Cézanne, qui mise sur la validité de formes fondamentales et tente par là-même de transmettre la permanence. Pour Cucchi, la nécessité d'une forme est inséparable de la validité de l'idée exprimée. L'essentiel n'est pas qu'une forme soit juste en soi, en tant que forme idéale, mais qu'elle le soit en tant qu'image idéale. Cucchi ne s'inscrit pas ici dans une tradition méditerranéenne, mais dans une tradition de l'Europe du Nord, telle que la formule notamment l'idéalisme allemand, qui pénétra le domaine des arts plastiques et – grâce à Kandinsky et Marc tout particulièrement – les différents mouvements d'avant-garde.

La conception de l'image comme support d'idées et de représentations est certes presque aussi vieille que la peinture elle-même. Mais c'est avec le romantisme, et plus encore avec l'art du XXe siècle, que la substance même du tableau, par-delà le contenu apparent et descriptible, devient l'incontournable justification du travail artistique, et que l'artiste se veut de plus en plus le fondateur d'un monde nouveau opposé au réel donné, le créateur d'une réalité qui se situe par-delà son propre présent.

Ce que Kandinsky et Marc espéraient d'une vision utopique, «la création de symboles qui puissent trôner sur les autels de la future religion de l'esprit...»[6], est postulé comme réalité. L'idée de l'art comme remède, mais aussi comme refuge dans un monde aliéné, est plus que jamais présente dans l'activité artistique, y compris là où les habitudes semblent plutôt obéir aux tendances du marché.

Ces positions idéologiques furent formulées de façon exemplaire par les artistes du *Blaue Reiter,* en particulier par Franz Marc, dont les positions théoriques correspondaient, de bien des façons, aux conceptions romantiques.

De manière significative, les quelques peintres qui échappent au jugement négatif de Franz Marc sur l'art allemand du XIXe siècle, sont essentiellement des romantiques. Ce n'est que dans leur œuvre qu'il voyait réalisé le préalable sans lequel aucun art «vrai» n'est possible: «[...] la profondeur d'âme de ces maîtres subsistera avec une force étonnante à côté des Français les plus modernes. Quand il est authentique, l'art ne cesse pas d'être bon.»[7] Ce jugement, qui pose le critère d'«intériorité», et donc de «nécessité intérieure» – au sens où l'entend Kandinsky – comme mode décisif de jugement, est révélateur à double titre: il caractérise non seulement le point de vue subjectif de Marc et ses exigences à l'égard de lui-même, mais il exprime également une tendance plus générale de son temps, qui contribua à la réhabilitation du romantisme, quasiment tombé dans l'oubli dans la seconde moitié du XIXe siècle. Dans le domaine des arts plastiques, la célèbre exposition *Deutsche Jahrhundertausstellung* (Un siècle d'art allemand), organisée en 1906 à Berlin à la Galerie nationale sous la direction de Hugo von Tschudi, offrit de quoi nourrir un débat fort riche sur ce romantisme longtemps méprisé. La justification que donne Tschudi

de son choix, lequel avait pratiquement exigé dix années de préparation, correspond en partie, jusque dans la terminologie, à l'argumentation dont Marc se servira pour définir l'importance des peintres romantiques: «Réunir les œuvres de tous ces humbles et de tous ces oubliés, les œuvres de jeunesse de ces probes qui, plus tard, se dégraderaient dans la lutte pour l'art et ses lauriers, ainsi que les œuvres de ces plus affermis qui, non sans peine, parviendraient à se ressaisir, est apparu comme une tâche importante de signification nationale. Il est ainsi permis d'espérer qu'une idée est donnée des forces saines qui, dans des conditions plus favorables, auraient aidé l'art allemand à obtenir un résultat plus éclatant...»[8].

L'appréciation portée par Franz Marc sur la peinture romantique et sa liste de peintres allemands seuls susceptibles selon lui de rivaliser avec les peintres français qu'il admirait, ne peuvent être compris qu'en rapport avec la façon nouvelle de juger l'art du XIXe siècle pour laquelle l'exposition berlinoise fournissait d'importants points de repères. Ce n'est pas un hasard si Kandinsky et Marc dédient l'*Almanach du Blaue Reiter* à la mémoire de Hugo von Tschudi. Cette dédicace exprime leur admiration pour une personnalité dotée de la rare capacité de reconnaître l'art «vrai», de comprendre ses fondements, et d'en déduire les critères permettant de juger l'art d'hier et d'aujourd'hui. Il est évident que ce changement d'orientation ne s'est pas effectué sans conditions préalables et n'a pas été un phénomène isolé, limité à l'art. L'appréciation nouvelle du romantisme est au contraire le résultat d'un changement d'intérêt dans l'ordre du savoir et a servi aussi bien aux forces progressistes que conservatrices pour légitimer leurs propres chimères.

«Nous croyons être aujourd'hui au tournant de deux longues époques; le pressentiment n'est pas nouveau; on en avait entendu plus fortement l'appel cent ans plus tôt»[9], écrit Franz Marc. En se référant au début du XIXe siècle, Marc établit indirectement un lien avec les premiers représentants du romantisme qui, tout comme sa propre génération, sont marqués par la conscience de vivre la fin d'une situation historique, et par la conviction de pouvoir contribuer à l'instauration d'une époque nouvelle et meilleure. Le sentiment qu'avait Franz Marc de vivre «à l'époque d'une extraordinaire révolution de toutes les choses, de toutes les idées»[10], de vivre dans un monde qui «engendre»[11] des temps nouveaux, et d'avoir vocation à «montrer aux contemporains des idées, le ferment des temps nouveaux, pour lesquelles nous luttons»[12], était aussi une idée familière aux premiers romantiques. Philipp Otto Runge demande par exemple: «Est-ce maintenant notre tour d'enterrer une

époque?»[13] et remarque un peu plus tard: «Notre époque vit un grand accouchement.»[14] Et Friedrich Schlegel d'exiger: «Pour l'amour de la vie, ne nous laissez donc pas hésiter plus longtemps, mais faites que chacun, suivant ses idées, accélère la grande évolution à laquelle nous avons vocation. Soyez dignes de la grandeur de votre temps. [...] Il me semble que celui qui comprendrait notre époque, c'est-à-dire le grand processus de rajeunissement général, devrait réussir [...] à reconnaître et comprendre la nature du futur âge d'or».[15] Dans *Die Christenheit oder Europa* (La Chrétienté ou l'Europe), ouvrage important dans l'histoire du romantisme, Novalis écrit: «En Allemagne [...], on peut déjà discerner en toute certitude les prodromes d'un monde nouveau [...]. Tout cela n'est encore qu'indications incohérentes et sommaires, mais trahit au regard de l'historien une individualité universelle, une histoire nouvelle, une humanité nouvelle [...] un nouvel âge d'or».[16]

On pourrait multiplier ici les propos exprimant cette croyance en un changement fondamental de l'ensemble des conditions d'existence, excluant par là-même une transformation progressive de la situation de fait. Seule une renaissance radicale, et non un développement continu, semblait garantir l'apparition d'un monde nouveau, d'un monde meilleur. Bien que les critiques implicites de Marc et des premiers romantiques sur leurs époques respectives se fondent sur des motifs très différents, les points de vue sont pratiquement identiques à propos de ce que l'âge nouveau doit mettre en œuvre, des fondements sur lesquels il doit s'instaurer et des fonctions qui échoiront alors à l'individu.

Le projet que conçoit Marc comme un contre-projet à son époque «matérialiste», se fonde sur des critères à la fois «spirituels» et «religieux», en dernière instance identiques. Il évoque ainsi, reprenant la formule de Kandinsky, une «époque spirituelle» où les idées de «Dieu, de l'art et de la religion reviendront», et où «des légendes et symboles nouveaux pénétreront dans nos cœurs bouleversés», une époque où «la science et la technique» seront ramenées au rang de l'accessoire, parce que «l'on commercera avec des biens spirituels».[17]

De son côté, le romantique Friedrich Schlegel enferme la problématique de son temps dans une phrase lapidaire: «Nous n'avons aucune mythologie». Ajoutant aussitôt: «Nous sommes sur le point d'en acquérir une.»[18] Cette mythologie doit «naître de l'abîme intérieur de l'esprit», être «la plus artificielle de toutes les œuvres d'art».[19] C'est-à-dire qu'elle ne peut être atteinte que par la pensée, qu'elle est, comme chez Marc, le produit d'une «pure spiritualité». De même, pour Novalis, «seule la religion peut réveiller l'Europe et rassurer les peuples»[20],

car «en l'absence des dieux règnent les fantômes».[21] Si l'on ajoute que, pour Novalis, toute connaissance ne peut être que «connaissance de soi», il est clair qu'il ne conçoit la religion que passant par une réflexion subjective, comme le souligne par ailleurs le beau fragment de mai 1798: «Un homme réussit à soulever le voile de la déesse de Saïs. Mais que vit-il? Miracle des miracles, c'est lui-même qu'il vit!»[22]

Cela dit, il faut bien constater, relativement aux conceptions communes à Marc et aux premiers romantiques, qu'aucun d'eux ne pense la religion en termes d'Eglise institutionnalisée sous des formes sociales données, mais en tant que «pensée chrétienne» au sens le plus large du terme, et libre de tout lien ecclésiastique. Pensée qui, pour reprendre les mots de Novalis, rejette le «temporel», la religion en tant que «science profane», et ne fait que méditer sur sa substance transcendantale. La religion résulte de la liberté et de la pureté d'une pensée qui n'a de comptes à rendre qu'à elle-même.

En conséquence, cet âge spirituel auquel ils aspirent ne peut être conçu et fondé que par un être humain qui se donne pour fondement existentiel les principes de la spiritualité et de la religion. C'est là que Franz Marc, comme les premiers romantiques, situe l'importance essentielle de l'artiste et de tout créateur dont l'objectif devrait être, selon la célèbre formule de Marc «de créer des symboles qui puissent trôner sur les autels de la future religion de l'esprit»[23], ce qui fait de l'artiste, comme le proposait Novalis, le «médecin transcendantal» et le prêtre[24] de cette nouvelle religion.

Quelles sont cependant les possibilités pour l'individu d'approcher cet état inhumain de dessaisissement de soi? Dans les nombreuses réflexions de Franz Marc, les notions de pureté, de sentiment, de retour à un état originel reviennent sans cesse: notions pensées en étroite relation les unes avec les autres. «Nous aspirons à des idées pures, à un monde où nous pourrons penser et exprimer des idées pures [...]. C'est alors seulement que nous pourrons [...] montrer le visage de Janus...»[25] C'est-à-dire montrer la face «pure», spirituelle, de Janus. Et la femme de Marc, Maria, confirme ce propos en exprimant son propre «désir et son exigence de retour à l'harmonie originelle intemporelle».[26] Seule une libération de tout ce qui est matériel, et donc extérieur, pourrait théoriquement combler cette «aspiration à l'existence indivisible»[27], et par là aux «origines» en tant que totalité indivise. Comme cela semble pratiquement inaccessible dans la vie et ne peut être envisagé que comme un idéal, cette aspiration même se transforme en ressort véritable de l'activité artistique.

L'aspiration à la mort, vérifiable chez Marc à la fin de sa vie, comme chez les premiers romantiques, s'explique à partir de leur conception de «l'originel», comme unité de l'esprit et de la matière irréalisable dans l'existence. Seule la mort, réduisant à néant les liens avec la matière, peut rétablir un état originel paradisiaque aboli par la «chute originelle», et donc par la soumission aux apparences. C'est pourquoi Marc était persuadé qu'il n'y a rien de plus rassurant que le «repos de la mort», seul moment où l'homme retourne à son «essence originaire». En conséquence, tout homme qui aspire à la «pureté et [à] la connaissance», doit voir dans la mort sa «rédemptrice».[28] Friedrich Schlegel pense de même quand il écrit: «L'éclair de la vie éternelle ne jaillit qu'au milieu de la mort.»[29] Et Runge reprend presque mot pour mot cette formulation: «le désir aurait été sans espoir si la mort n'avait été de ce monde».[30]

C'est en ce sens qu'il faut également considérer la définition de la guerre comme catharsis, comme processus de purification. Objectivement, la guerre constitue pour Marc une possibilité d'expier le comportement erroné de l'humanité, et donc de s'éloigner d'une pensée matérialiste: «Ce qu'on n'a plus supporté, ce sont les mensonges des mœurs européennes. Plutôt le sang que les éternelles tromperies; la guerre est tout autant une expiation qu'un sacrifice consenti auquel l'Europe s'est soumise pour être en paix avec elle-même».[31] La mort associée à la guerre est, en tant que mode d'aspiration aux origines, portée au niveau de la transfiguration mystique. Les propos de Marc évoquant les blessures, vraies déceptions de la guerre, sont caractéristiques: «le Moi se réveille et se rend compte qu'il n'a rien gagné, qu'en revanche il a perdu un imbécile de doigt ou un bras [...] Les morts, eux, sont indiciblement heureux».[32] Cette vision de la guerre et du sacrifice humain est déjà présente chez les premiers romantiques. Friedrich Schlegel souligne que le «sens secret du sacrifice» est «la destruction du fini» et que «le sens de la création divine» ne commence à se révéler que «dans l'enthousiasme de la destruction».[33] Runge songea «un jour à une guerre qui pourrait mettre le monde entier sens dessus dessous [...] «Je ne voyais, dit-il, pas d'autre moyen que le Jugement dernier, la terre pourrait s'ouvrir et tout avaler».[34]

Dès lors, la référence sans cesse réitérée à la fonction du sentiment paraît incompréhensible. Le «sentiment», pris dans l'acception habituelle du mot, dépend d'influences sensibles et semble renvoyer à un état impur, «extérieur». Il s'avère cependant que ce domaine est lui aussi subordonné à la prédominance du spirituel.

Quand Marc insiste en disant qu'il doit obéir entièrement à ses sentiments, que son «intérêt extérieur pour le monde» est très «chaste et froid, très pénétrant», et qu'il «mène une sorte de vie négative pour donner au pur

sentiment l'espace lui permettant de respirer»[35], il ne pense pas, comme les premiers romantiques, à quelque chose de sensible, à un sentiment en rapport avec le concret, le matériel, mais à son exact contraire : la liberté vis-à-vis de toutes les apparences, celle d'un «être qui se cantonne à soi», chez qui la pure sensation et l'«intériorité» ne sont subordonnées à aucune pensée finalisée. Cela rend ce «sentiment» – d'où résulte la «nécessité intérieure» de Kandinsky –, très proche de l'état originel non dénaturé et si convoité.

«Les symboles de nos idées sur les grandes forces de la terre» seront d'autant plus précis que «les hommes conserveront la pureté d'eux-mêmes et de leurs sentiments»,[36] dit également Runge. Cependant que pour Caspar David Friedrich la «sensation pure» ne peut jamais «être contraire à la nature», elle ne peut que lui être «conforme».[37]

Ces conceptions, déjà formulées à l'époque des premiers romantiques, sont à l'origine de la réhabilitation des cultures dites primitives, du conte et des productions de l'art populaire, ainsi que de l'appréciation positive de l'enfance qui s'exprime dans l'*Almanach du Blaue Reiter*. Dans ces domaines non encore déformés par le matérialisme et la science «humanisée», on croit pouvoir approcher l'essence originelle perdue par l'individu au cours de son évolution et qu'il essaie de se réapproprier par «le sentiment pur».

La définition du conte et de l'enfant chez Novalis est caractéristique du romantisme : avec le conte, il croyait pouvoir atteindre à la poésie comme forme suprême de l'art, car «dans un conte authentique, tout doit être merveilleusement mystérieux et sans lien avec la réalité [...]. La nature entière doit se mêler de merveilleuse manière au monde des esprits – le temps de l'anarchie générale – l'absence de lois – la liberté – l'état primitif de la nature – le temps qui précède le monde (Etat). Ce temps de l'avant fournit en quelque sorte les traits éparpillés du temps de l'après [...]. Le vrai conteur est un voyant de l'avenir».[38] Le conte, dans lequel se réalise l'âge d'or, intègre l'enfant qui en est le véritable habitant.

Les éléments évoqués ici confluent vers ce qui est, pour Marc, la «vraie nature», impossible à rencontrer dans la réalité. A vrai dire, Marc n'en est venu que relativement tard à la résolution d'une contradiction qui apparaît déjà dans ses premières œuvres. Au début, il croyait pouvoir approcher l'essence originelle, y compris dans la nature «extérieure», perçue comme une campagne idyllique encore vierge ; opposée à la «ville» qui rassemble tous les phénomènes négatifs de l'époque. Les artistes du *Blaue Reiter,* en émigrant à la campagne manifestent un enthousiasme pour une vie apparemment non encore dénaturée où l'individu est perçu dans un rapport harmonieux avec la nature. Il faut mettre ce phénomène en relation avec les mouvements de «migration urbaine» qui, depuis le début du siècle, prennent les formes les plus diverses et obéissent en partie à des modèles extrêmement contradictoires.[39] L'idéalisation d'une nature «extérieure» qui résulte de ces données initiales, n'a pas de correspondance dans l'Allemagne du XIXᵉ siècle, à structure essentiellement agraire. Les premiers romantiques peuvent encore envisager un rapport direct à la nature, rapport d'identification avec elle jusqu'à un certain point. Au cours du XIXᵉ siècle, la «nature» conditionnée par l'industrialisation et la technologie croissantes et les problèmes qu'elles entraînent (tels que l'urbanisation et donc la distance qui sépare de plus en plus l'homme de la nature), se transforme – selon les points de vue – en contre-image positive ou négative. Marc, par un détour, en vient à la définition de la «vraie» nature en lui redonnant l'importance qu'elle revêt pour les premiers romantiques. Alors qu'il pensait encore, dans un premier temps, percevoir l'origine des choses dans la nature «extérieure», en excluant l'homme de cette nature et en ne trouvant que chez les animaux la pureté perdue par celui-ci, à la fin de sa vie il fait sienne l'idée que la «vraie» nature ne peut qu'être conçue par l'homme. La connaissance de la nature se transforme ainsi – conception très profondément romantique – en pure connaissance de soi.

Cette évolution progressive de la pensée de l'artiste apparaît clairement dans plusieurs de ses déclarations concernant la perception animale et la composition abstraite. «Existe-t-il pour l'artiste une idée plus mystérieuse que celle du reflet de la nature dans l'œil d'un animal ? Comment un cheval ou un aigle, un chevreuil ou un chien voient-ils le monde ?»[40] Marc essaie encore à l'époque de faire abstraction de soi (homme «impur»), pour ressentir à l'opposé «le monde tel que le voit un animal», pour se rapprocher par cette voie de l'état originel. Plus tard cependant, il dira découvrir également chez l'animal «tellement de choses horribles et contraires aux sentiments que [mon] art devint instinctivement [...] de plus en plus schématique, de plus en plus abstrait [...] l'essentiel devient mon sentiment, ma conscience [...]. Ma conscience me dit que, face à la nature (au sens le plus large du terme), je ressens les choses d'une manière parfaitement juste et contraignante ; mais si je pars simplement de la sensation d'existence, [la nature] ne m'importe ni ne me touche pas plus que les coulisses d'un théâtre [...]»[41]

Très clairement donc, pour Marc, la nature n'est plus une donnée mais s'appréhende au moyen de la réflexion. Novalis a formulé le sens et la portée de cette idée avec

une incomparable clarté. La certitude que la connaissance n'est possible que dans la réflexion ne constitue pas uniquement la base de toute son œuvre mais représente, dans une certaine mesure, un dogme romantique, un «credo métaphysique», pour reprendre l'expression de Walter Benjamin.[42] L'origine de toute connaissance est «donc un processus réflexif chez un être pensant, grâce auquel il se connaît lui-même. Tout être-connu d'un être pensant présuppose la connaissance qu'il a de lui-même».[43] En conséquence, sans connaissance de soi il ne peut y avoir de connaissance, et inversement la connaissance ne signifie nullement la «connaissance objective». Il s'ensuit que, pour l'individu, la connaissance de la nature aussi est identique à la connaissance de soi; mais je ne peux la saisir que pour autant que j'intègre en moi la nature. Ce processus de la connaissance réflexive de soi était, pour Novalis, si étroitement lié au romantisme qu'il parla de «romantisation» pour le caractériser.[44]

Des prémisses théoriques proposées par Marc et les premiers romantiques résultent diverses conséquences pour le travail pratique de l'artiste. La recherche exclusive du sentiment pur et dépourvu de toute finalité, et donc le rejet de toute norme dictée de l'extérieur, conduisent à ce qu'il ne puisse y avoir ni style ni sujet obligés. Au contraire, l'individu compose les tableaux qui correspondent à son sentiment (ce qui équivaut à la nécessité intérieure) et cherche en fonction de celui-ci le sujet pictural qui ne convient qu'à lui seul. Evidemment, cela signifie aussi qu'il ne saurait imposer ses lois à personne d'autre puisqu'elles ne valent que pour lui.

Le fait que des formes stylistiques et des sujets picturaux très différents puissent avoir une valeur intrinsèquement égale ne signifie pas pour autant que les œuvres respectives de Marc et des premiers romantiques manquent d'une logique générale. Car tant qu'une objectivité est attribuée au sentiment, à la sensation pure, les tableaux qui en découlent peuvent prétendre à la validité. Parallèlement, il faut noter que les erreurs dans l'exécution formelle de l'œuvre sont secondaires. Pour Marc n'est essentiel «que le contenu (contenu vital) [...], le comment n'a aucune importance, ou dit autrement: il est la conséquence du contenu (du sentiment)».[45]

A la base se trouve une définition de la beauté, formulée par Friedrich Schlegel, qui servira de norme au romantisme. Schlegel fait la différence entre le «beau» et l'«intéressant», ce dernier devenant le critère de jugement en ce qui concerne la qualité d'un objet esthétique moderne. Le critère n'est plus la beauté en tant qu'idéal intemporel, qui a trouvé sa formulation dans l'antiquité classique, mais l'idée d'une vérité qui peut se concrétiser sous diverses formes. La beauté en tant qu'idéal intem-

porel est quelque chose de passé. En revanche, l'intéressant est moderne, actuel et donc valable. Il devient l'équivalent moderne du beau d'hier, et en dernière instance l'idée nouvelle de beauté.

Cette conception fut également décisive pour Marc, sans pour autant renvoyer de façon explicite à son pendant: l'idéal intemporel de la beauté. Il pose plutôt comme un fait établi que «beauté = vérité, laideur = contrevérité». Il écrit: «Pourquoi ne pas parler d'images vraies et non-vraies? Tu dis bien pour cela pur et impur, alors que c'est pour toi la même chose. Et ceux qui, par le vrai désignent le beau, le pur, et par le laid la contrevérité, veulent dire aussi la même chose».[46]

Ce parallélisme est discernable jusque dans la symbolique des couleurs des uns et des autres. Rappelons simplement ici le nom choisi par Kandinsky et Marc, le *Blaue Reiter* (Cavalier bleu) qui, si l'on considère diverses déclarations des deux artistes, contient plus qu'une simple parenté superficielle avec le sens que donnaient les romantiques à la couleur bleue. Citons à ce propos la «fleur bleue», symbole du désir chimérique dans le roman de Novalis, *Heinrich von Ofterdingen,* devenue l'incarnation même de l'idéologie romantique. De même, dans le symbolisme des couleurs à code multiple de Runge, le bleu est associé, entre autres, au jour, à Dieu le Père et à la volonté, et donc à la connaissance de l'esprit.[47] Marc exprime quelque chose de comparable quand il qualifie le bleu de «principe masculin, âpre et spirituel», qui doit constamment venir en aide au vert «pour faire taire la matière»[48], et qui s'associe au ciel, symbole du spirituel et par là objet de l'aspiration humaine.

En ce qui concerne l'œuvre en soi, une mise en parallèle de la position de Marc et des premiers romantiques ne se limite pas seulement aux idées, mais au processus même de création qui s'accomplit dans l'inconscient et correspond au «regard somnambulique de l'archétype».[49] La conséquence en est que, pour nombre de tableaux, il ne sait «absolument plus comment ils sont nés».[50] Les œuvres authentiques se détachent «dès le tout début de la volonté du créateur»[51] et, productions purement spirituelles, dominent l'artiste, s'élèvent à un niveau quasi «mystique», et défient ainsi, en dernière instance, toute possibilité de critique (étant donné qu'elles ne peuvent être perçues par le biais du savoir, mais uniquement ressenties au travers du sentiment).

Ce n'est donc qu'après avoir admis la laideur et l'impureté de la réalité, et décrété que la connaissance de soi serait le but de la pensée, que la contradiction jusqu'alors immanente à sa conception de l'art se dénoua. Seules ses compositions de facture largement abstraite sont libérées de cette contradiction et corres-

pondent à ses véritables intentions: n'être responsable devant personne, si ce n'est devant soi-même, ne travailler que pour soi. Sans vouloir ici contester le caractère problématique de cette attitude, il faut admettre qu'elle est conséquente et ne permet aucune conclusion approximative. Les compositions abstraites de Marc ne peuvent plus être interprétées, à tort, comme symboliques d'une nature extérieure quelle qu'elle soit, mais se déclarent résolument fonction de la recherche d'une connaissance de soi centrée sur le sujet.

Kandinsky a magistralement résumé cette pensée qui, pour une grande partie de l'avant-garde, va rester jusqu'à nos jours fondamentale: «Si l'artiste est le prêtre du beau, il faut également chercher ce dernier à travers la valeur intérieure, valeur que nous avons trouvée partout. Ce beau ne peut se mesurer qu'à l'aune de la grandeur et de la nécessité intérieure qui, jusqu'à présent, nous a partout, et sans exception aucune, procuré tant de choses justes. Est beau ce qui jaillit d'une nécessité intérieure de l'âme.»[52]

Cette conception a entraîné dans l'art moderne des conséquences diverses. L'insistance sur une vérité qui n'est pas conforme à la réalité objective a eu, d'un côté, valeur de justification d'une auto-exclusion des données harcelantes de la vie quotidienne, et de l'autre, elle a prouvé la nécessité de déclencher d'abord une évolution progressive dans les conflits qu'entretient l'individu avec lui-même. Deux personnalités artistiques, chacune à sa façon figure charismatique de l'art moderne, peuvent éclairer notre propos: Barnett Newman et Joseph Beuys.

Les peintures et les sculptures de Barnett Newman transmettent de façon exemplaire une synthèse du temps indivis, infini et des modèles mythiques. Dans un essai sur Newman, Jean-François Lyotard rend compte de la visite par l'artiste, en 1949, des tertres funéraires des Indiens Miami au sud-ouest de l'Ohio, et des forts indiens de Newark. Il cite Newman: «Debout devant les tertres funéraires de Miamisburg [...], je fus tout étourdi par le caractère absolu de la sensation, par cette simplicité, qui allait de soi [...]. On contemple l'endroit et on pense: je suis ici, ici [...] et là-derrière, là en bas (au-delà des limites de l'endroit), c'est le chaos, la nature, les rives, les paysages [...]. Mais ici on comprend le sens de sa propre existence [...]. L'idée me vint de rendre présent le contemplateur, l'idée que l'homme est présent.»[53] On ne pourrait formuler plus clairement l'unité du temps et du mythe: le temps, «instant» à valeur éternelle, perpétuel, est identique à l'essence des images, leur cause première. Une œuvre d'art ne peut, par conséquent, être la description de quoi que ce soit, non plus que nécessiter une explication interprétative; elle ne contient aucun message et n'illustre aucune idée; elle n'existe au contraire qu'en soi: «L'œuvre se dresse dans l'instant, mais l'éclair de l'instant se décharge sur elle comme un ordre minimal: Sois!»[54] C'est, dans le sens où l'entend Newman, la seule réponse à la question du Crucifié et le fondement existentiel de l'homme: «Pourquoi m'as-tu abandonné?» Des titres d'œuvres tels que *Be* et *Here* renvoient à cette conception du simple «être ainsi» dans l'existence, qui n'a aucune explication et qui, dans sa forme fondamentale, demeure identique à lui-même. Dans le cas idéal, l'essence de l'œuvre serait donc qu'elle se «produise» et prenne part aux lois éternelles du monde. La dimension spirituelle en tant que catégorie morale apparaît dans toute œuvre comme une incitation, non dans le sens d'une maxime d'action, mais comme une conformité à l'état, comme un postulat éternel.

A la permanence de toute œuvre qui, par sa nature, se porte garante de la survie des valeurs spirituelles, Joseph Beuys oppose une conception davantage en rapport avec le passé et le présent. De même que la destruction de l'individu et de ses fondements spirituels résultent d'un comportement humain erroné, de même la régénération ne peut-elle s'accomplir qu'à partir de l'individu. Cette idée fondamentale de la théorie plastique de Beuys, qui incite tout individu à prendre ses responsabilités, le relie à la tradition de l'idéalisme allemand. De la même manière, Beuys voit dans le conflit de l'individu avec lui-même la seule chance de réactivation des valeurs spirituelles et donc de «formation» au vrai sens du mot. La célèbre phrase «*La revoluzione siamo noi*» vise à nous obliger à travailler sur nous-mêmes, seul mode possible de transformation positive d'une société qui ne pourra empêcher autrement la chute qui la menace.

Dans l'aménagement de l'espace «La fin du XXᵉ siècle», renouvelé par Beuys en 1984 à la Galerie nationale d'art moderne de Munich, et qui a trouvé un abri temporaire dans l'ancienne «Maison de l'art allemand», ces idées sont manifestes. Le champ de ruines d'une ancienne bataille – représenté par 44 blocs de basalte lors de la première exposition à la galerie Schmela de Düsseldorf[55] –, propose en ce lieu particulier chargé d'un funeste passé, une issue potentielle. Pour cela, Beuys ne dissimule pas les dimensions historiques du lieu, mais les intègre au contraire sciemment et provoque ainsi un débat. L'ancienne «Maison de l'art allemand» se transforme alors en objet de réflexion permettant de jeter un regard critique sur l'histoire allemande de la fin du XXᵉ siècle et exigeant que l'on débatte d'une perspective possible d'avenir. Pourquoi Beuys formule-t-il cette image allégorique d'un avenir proche au moyen de

formes et de matériaux presque archaïques et quasiment absents de notre vie réelle? Le public ne reconnaîtra, du moins au premier degré, aucun des codes et clichés qui pourraient donner l'idée tangible d'un futur immédiat. A l'inverse, c'est justement par ce biais que le thème est transposé à un niveau plus général. Ce qui transparaît des comportements d'une civilisation hypertechnicisée dans la vie quotidienne continue à relever, dans sa structure fondamentale, d'archétypes, pour aussi modernes que puissent être les apparences. Cet avertissement, lancé en cette fin de siècle, est aussi une indication sur la relativité de l'action individuelle par rapport à ce qui survivra. Il est de notre responsabilité – semble indiquer Beuys – de remplacer la foi dans les faits matériels par des valeurs spirituelles, afin que la fin du XXe siècle ne soit pas un point final absolu; mais il est aussi nécessaire de comprendre que les choses qui survivent n'ont rien à voir avec la réalité subjective de l'individu. Où «La fin du XXe siècle» pourrait-elle revêtir plus d'importance qu'en un lieu né d'une idéologie qui tournait en dérision toutes les valeurs que Beuys, avec sa «théorie sociale», a tenté de faire revivre dans le détail? Où Beuys aurait-il mieux pu esquisser son enracinement dans un système de pensée idéaliste que dans le contexte historique qui, précisément, a tenté d'utiliser ces idées en les déformant et en n'en retenant qu'un aspect au profit de sa propre idéologie?»

Traduction de François et Régine Mathieu

Notes

1. Novalis, cité d'après Walter Benjamin, *Der Begriff der Kunstkritik in der deutschen Romantik*, Francfort-sur-le-Main, 1973 (nouvelle édition), p. 50. (*Cf.* Walter Benjamin, *Le concept de critique esthétique dans le Romantisme allemand*, Flammarion, 1986).
2. Franz Marc, *Briefe aus dem Feld* (Lettres du front), Berlin, 1940, p. 131.
3. Joseph Beuys. Ce texte est extrait d'une «action affiches» qui eut lieu en 1971, à Naples, à la galerie Lucio Amelio. L'affiche montre Beuys venant à la rencontre du public, et le texte. Cette affiche a par la suite fait l'objet d'une édition.
4. «Dentro il mondo, giorno dopo giorno, per placare le tempeste, catastrofi, terremoti, si dice che un tempo i pittori […] navigatori, versassero immagini […] per stabilire una rotta». Enzo Cucchi, *Albergo*, cité d'après le catalogue de l'exposition *Enzo Cucchi, Giulio Cesare Roma*, Amsterdam/Bâle, 1983–84, appendice, sans pagination.
5. «La pittura è solo quella delle leggende. Le leggende sono veramente accadute; comé la pittura è». Enzo Cucchi, cité d'après le catalogue d'exposition *Enzo Cucchi, La Ceremonia delle cose*, éd. par Mario Diacono, New York, 1985, p. 49.
6. Franz Marc, cité d'après: Klaus Lankheit, *Franz Marc, Schriften* (Franz Marc, Ecrits), Cologne, 1978, p. 143.
7. *Ibid.*, p. 130.
8. Hugo von Tschudi, *Ausstellung deutscher Kunst aus der Zeit von 1775–1875 in der Königlichen Nationalgalerie* (Exposition d'art allemand de 1775 à 1875 à la Galerie nationale royale), Berlin, 1906; Munich, 1906, p. XI.
9. Franz Marc, *op. cit.*, voir note 6, p. 144.
10. *Ibid.*, p. 134.
11. *Ibid.*, p. 152.
12. *Ibid.*, p. 134.
13. Philipp Otto Runge, cité d'après Ernst Forsthoff (sous la direction de), *Philipp Otto Runge, Schriften, Fragmente, Briefe* (Philipp Otto Runge, Ecrits, fragments, lettres), Berlin, 1928, p. 16.
14. *Ibid.*, p. 50.
15. Friedrich Schlegel, cité d'après Paul Kluckhohn, *Kunstanschauung der Frühromantik, Deutsche Literatur* (Conceptions esthétiques du préromantisme, littérature allemande), Reihe Romantik (Collection Romantisme), vol. 3, Darmstadt, 1966, p. 189 *sqq.*
16. Novalis, *Monolog; Die Lehrlinge zu Sais; Die Christenheit oder Europa; Hymnen an die Nacht; Geistliche Lieder; Heinrich von Ofterdingen* (Monologue; Les Disciples de Saïs; La Chrétienté ou l'Europe; Hymne à la nuit; Cantiques; Heinrich von Ofterdingen), Hambourg, 1963, p. 47 (*Cf.* Novalis, *Petits écrits*, traduits et présentés par Geneviève Bianquis, Aubier, éd. Montaigne, 1947).
17. Franz Marc, *op. cit.*, voir note 6, p. 111.
18. Friedrich Schlegel, *op. cit.*, voir note 23, p. 184.
19. *Ibid.*, p. 185.
20. Novalis, voir note 24, p. 50.
21. *Ibid.*, p. 48.
22. *Ibid.*, p. 241.
23. Franz Marc, *op. cit.*, voir note 6, p. 143.
24. Novalis, *op. cit.*, voir note 23, p. 220 et 225.
25. Franz Marc, *op. cit.*, voir note 6, p. 154.
26. *Ibid.*, voir note 2, p. 35.
27. *Ibid.*, voir note 6, p. 118.
28. *Ibid.*, voir note 2, p. 146.
29. Friedrich Schlegel, *op. cit.*, voir note 23, p. 137.
30. Ph. O. Runge, *op. cit.*, voir note 21, p. 56.
31. Franz Marc, *op. cit.*, voir note 2, p. 58.
32. *Ibid.*, p. 66.
33. Friedrich Schlegel, *op. cit.*, voir note 23, p. 137.
34. Ph. O. Runge, *Hinterlassene Schriften* (Ecrits posthumes), édités par son frère aîné, première partie, facsimilé d'après l'édition de 1840–1841, Göttingen, 1965, p. 137.
35. Franz Marc, *op. cit.*, voir note 2, p. 64.
36. Ph. O. Runge, *op. cit.*, voir note 21, p. 19.
37. C. D. Friedrich, cité d'après: Sigrid Hinz, *Caspar David Friedrich in Briefen und Bekenntnissen* (Caspar David Friedrich à travers sa correspondance et ses confessions), Munich, 1974, p. 87.
38. Novalis, *op. cit.*, voir note 23, pp. 229–230.

39. Voir notamment: Ursula Glatzel, *Zur Bedeutung der Volkskunst beim Blauen Reiter* (De l'importance de l'art populaire dans le *Blaue Reiter*), thèse, Munich, 1975; et Janos Frecot, Johann Friedrich Geist, Diethart Kerbs, *Fidus 1868–1948. Zur ästhetischen Praxis bürgerlicher Fluchtbewegungen* (Fidus 1868–1948. De la pratique esthétique des migrations urbaines), Munich, 1972.

40. Franz Marc, *op. cit.,* voir note 6, p. 99.

41. *Ibid.,* voir note 2, pp. 63–64.

42. Walter Benjamin, *op. cit.,* voir note 1, p. 57.

43. Novalis, cité d'après Walter Benjamin, voir note 1, p. 50.

44. «Le monde doit être romantisé. C'est ainsi que l'on retrouvera le sens originel. Romantiser ne consiste en rien d'autre qu'en une élévation de puissance qualitative. Au cours de cette opération, le moi inférieur est identifié à un moi meilleur. En donnant au commun un sens plus élevé, au [...] fini une apparence infinie, je le romantise[...]» Novalis, voir note 23, p. 224.

45. Franz Marc, *op. cit.,* voir note 2, p. 61.

46. *Ibid.,* voir note 6, p. 178.

47. Ph. O. Runge, *op. cit.,* voir note 21, p. 44 *sqq.*

48. Franz Marc dans une lettre à August Macke du 12. 12. 1910, in Wolfgang Macke, *August Macke, Franz Marc, Briefwechsel* (August Macke, Franz Marc, correspondance), Cologne, 1964, pp. 27–30.

49. Franz Marc, *op. cit.,* voir note 2, p. 51 *sqq.*

50. *Ibid.,* p. 145.

51. *Ibid.,* voir note 6, p. 140.

52. Kandinsky, *Über das Geistige in der Kunst,* 9e édition, avec une introduction de Max Bill, Berne, 1970, pp. 136–137 (manuscrit achevé en 1910). (*Cf.* Wassily Kandinsky, *Du spirituel dans l'art,* Gonthier.)

53. Jean-François Lyotard, «Der Augenblick, Newman», in Jean-François Lyotard, *Philosophie und Malerei im Zeitalter ihres Experimentierens,* Berlin, 1986, p. 19.

54. *Ibid.* p. 23.

55. A l'origine, dans la cave de la galerie, les blocs de basalte étaient rangés les uns à côté des autres, les uns derrière les autres, dans un ordre apparemment indifférencié. Cela donnait l'impression d'une foule de gens décapités et donc, en même temps, incapables de discernement, foule qui certes protège l'individu mais également l'engloutit. Ce «défilé de basalte» se tournait et se retournait, tels les *Aveugles* de Breughel ou le défilé tragique et morne des lemmings, avançant dans une marche autodestructrice vers une mort certaine; impression qui, à Munich, a disparu après un agencement adéquat des blocs présentés en éclairage naturel à l'étage supérieur de la galerie.

Le voyage de Paul Klee, August Macke et Louis Moilliet en Tunisie

Ernst-Gerhard Güse

Le voyage qu'entreprennent August Macke, Paul Klee et Louis Moilliet, en Tunisie en avril 1914, allait constituer pour Macke et Klee une première confrontation avec l'Orient. Moilliet, seul à connaître l'Afrique du Nord, allait servir de guide à ses compagnons. Toutefois, les peintures, les aquarelles, les dessins et les projets de tapisseries murales exécutés par August Macke de 1910 à 1912, présentaient déjà des personnages habillés à l'orientale. Macke tirait alors probablement son inspiration de l'Exposition d'art musulman de Munich qu'il visita en mai 1910, comme en témoigne une carte postale qu'il adressa à Franz Marc.[1]

L'utilisation précoce de motifs orientaux par August Macke rejoint le regain d'intérêt en Europe pour l'Orient islamique qui remonte au début du XIX\ :superscript:`e` siècle. L'intérêt suscité par l'exposition de Munich apparaît clairement dans ce témoignage d'époque: «... l'idée que se fait l'Européen – cultivé ou non, dans ce domaine, la différence de niveau est vraiment minime –, des techniques artistiques du monde islamique, n'est en règle générale rien d'autre qu'un condensé imaginaire de fables et de légendes des pays du Levant qui, depuis l'époque des croisades, a refoulé toute représentation concrète et qui, par la suite, en particulier avec les *Mille et une nuits,* s'est installé chez nous bien trop facilement. Sur cette base, des bazars orientaux, asservis de tout temps au goût européen et à ses besoins romanesques, ne nous ont-ils pas toujours procuré que les misérables produits modernes d'une industrie des arts musulmans laissée à l'abandon... rien n'est plus agréable qu'un public qui, pour sortir de son prosaïsme quotidien, aspire et rêve à l'Elysée imaginaire d'un art de vie raffiné, et vous présente comme par enchantement un Orient non comme il est, mais comme il le souhaite».[2]

Depuis des siècles, l'Europe considérait moins l'Orient comme un lieu géographique réel que comme une région liée à l'imaginaire et à des phantasmes plus révélateurs de l'état d'âme de l'Europe que des conditions réelles de l'Orient. «L'insolite constitue un ingrédient indispensable de l'image que se fait l'Occident de l'Orient. Et *se faire une image* ne signifie pas toujours – c'est ce qu'apprend l'expérience – que l'on recherche absolument la vérité, la réalité de l'objet représenté. La connaissance de *l'autre* est toujours, quoi qu'il en soit, une interprétation. Dans le cas de la connaissance de la culture de l'Orient par l'Occident, il s'agit d'un processus égocentrique, eurocentrique. Le résultat ainsi obtenu n'est autre qu'une image de celui qui a peint le tableau: c'est son *alter ego,* son autre moi, oublié, refoulé ou retenu».[3]

La campagne d'Egypte de Bonaparte (1798–1799) a été d'une extrême importance pour l'orientalisme du XIX\ :superscript:`e` siècle. L'Afrique du Nord, l'Orient de l'Islam, entrent alors de plein fouet dans la conscience européenne. Des savants accompagnent le général, des découvertes archéologiques éveillent l'attention et, pour finir, déclenchent une mode égyptienne. Par ailleurs, deux autres événements politiques de la première moitié du XIX\ :superscript:`e` siècle vont rapprocher l'Orient de l'Europe: la lutte de libération grecque contre la Turquie provoque un enthousiasme en faveur des Grecs, en même temps qu'elle éveille l'idée d'un Orient violent et barbare. On ne peut comprendre autrement *Les Massacres de Scio* (1824) de Delacroix. Avec la prise d'Alger par la France en 1830 – une expédition punitive contre des actes de piraterie dont Alger est le point de départ – la France commence à s'intéresser durablement à l'Afrique du Nord. A la suite de ces événements, des écrivains et des artistes vont en Orient et rendent compte de leurs voyages dans leurs œuvres, correspondances et journaux. Que l'on pense à Chateaubriand et Lamartine, Gérard de Nerval et Victor Hugo, sans oublier Flaubert, et parmi les peintres à Delacroix, Chassériau et Fromentin. De nombreux artistes les suivront et exposeront leurs œuvres dans les Salons parisiens. Pour Delacroix, l'Orient supplante Rome. «Les écoles de peinture s'obstinent à proposer le thème de la famille de Priam et d'Atrée aux nourrissons des muses, alors que je suis persuadé qu'il serait plus avantageux pour ces derniers d'être envoyés comme mousses en Barbarie sur le pre-

mier bateau venu que d'aller à l'avenir visiter la Rome classique. Rome n'est plus Rome».[4] L'Europe s'ouvre à des influences extra-européennes alors même que le modèle exclusif de l'idéal antique est remis en question. Quelles que soient les tentatives d'atteindre à la vérité, l'Orient des peintres demeure imaginaire – richesse et cruauté, érotisme et sensualité, dépaysement et dangers; la projection des désirs individuels détermine l'image romantique de l'Orient. La *Mort de Sardanapale* (1826) de Delacroix – inspirée par une tragédie de Lord Byron – constitue un résumé des thèmes spécifiques de l'orientalisme. Le roi assyrien participe, avant sa propre disparition, à l'assassinat de ses femmes et de ses chevaux. L'érotisme, la puissance et la richesse caractérisent cette mise en scène orgiaque. L'image de l'Orient «permettait de jeter un regard sur un monde pittoresque et coloré, un monde passionné autant que cruel, qui ne participait aucunement au désenchantement croissant et à la grisaille de la civilisation occidentale».[5]

Au-delà de ces particularités thématiques, les peintres sont influencés par la lumière et la couleur orientales. Celles-ci contribuent essentiellement à ce que la peinture européenne se détache du clair-obscur traditionnel. Delacroix surtout, mais aussi Fromentin, sont à l'origine d'un mouvement qui durera jusqu'au XXe siècle. Pour Delacroix, qui effectue un séjour au Maroc en 1832, la découverte des ombres colorées est essentielle. Il écrit dans son *Journal*: «Les ombres fortement reflétées, du blanc dans les ombres… l'ombre portée sur les murs avec un reflet jaune clair».[6] Ces observations de Delacroix allaient avoir des conséquences qui dépasseraient largement l'impact de la peinture orientaliste au sens étroit du terme. «Quand, la dernière année de sa vie, Delacroix remarque que la vraie couleur locale d'un objet jouxte toujours la plus grande lumière, que les ombres portées sur la terre paraissent toujours violettes, que, dans une ombre, tout reflet présente les nuances du vert, et toute ombre au bord de cet objet celles du violet, il ne fait pas que transmettre quelques *observations naturelles*; à la base de ces constatations, il y a plutôt l'effort d'une vie pour transformer l'interprétation du fond traditionnellement sombre du tableau en clartés réflexives, en une luminosité colorée».[7] Eugène Fromentin, peintre de l'Orient et écrivain, revient trente ans plus tard sur l'observation de Delacroix. Dans *Un Eté dans le Sahara*, un récit de voyage, il écrit: «Partant du principe que la couleur, altérée par une ombre et une lumière puissantes, perd de sa plénitude et de son intensité, il [Delacroix] a même inventé pour sa peinture de plein air une sorte de lumière élyséenne, douce, modérée, régulière, que j'ai appelée le clair-obscur des campagnes ouvertes. Il a emprunté à l'Orient les bleus

forts du ciel, les ombres blêmes, les demi-tons doux… Souvent il prend plaisir aux semi-clartés froides, à la véritable lumière de Véronèse».[8] La découverte des ombres colorées introduit une évolution qui, des impressionnistes à van Gogh et aux fauves, conduit à la peinture de Delaunay, à l'autonomie et à la dynamique propre de la couleur. La lumière et la couleur deviendront un thème central de la peinture du XXe siècle, et l'intérêt pour l'Orient fournira l'occasion d'un intense débat dont elles seront l'objet.

Paul Klee, August Macke et Louis Moilliet, qui partent le 6 avril 1914 de Marseille pour Tunis à bord du *Carthage* de la Compagnie Transatlantique, connaissaient bien les idées que l'Orient avait suscitées dans la peinture européenne du XIXe et du début du XXe siècle.

Les artistes se connaissaient depuis de longues années: Paul Klee et Louis Moilliet avaient été condisciples au lycée de Berne; Macke avait fait, en 1909, la connaissance de Moilliet par l'intermédiaire de sa femme qui, quelques années plus tôt, avait travaillé à la pension bernoise des Moilliet; Klee et Macke s'étaient rencontrés pour la première fois en 1911, à Gunten, chez Moilliet.

Klee évoque dans son journal les préparatifs du voyage: «La préhistoire est celle-ci: Louis Moilliet, ce comte suisse, avait déjà été là-bas (naturellement). Et cela, du fait qu'un médecin bernois, nommé Jäggi, s'y était installé, et l'avait accueilli. Or, ce comte est non seulement d'une arrogance outrecuidante à l'égard de son propre bonheur, mais encore fort bon garçon vis-à-vis de ceux qu'il aime. Et il aime deux personnes, qui sont August Macke et moi-même. (Il aime en outre nombre de jeunes dames). Ce Macke vit depuis peu au bord du lac de Thoune et, en décembre dernier, nous nous sommes juré, tous trois, que ce voyage aurait lieu. Louis me l'offre, il me procurera de l'argent en échange de tableaux. Macke se débrouillera: il vend fort bien. Le pharmacien Bornand de Berne assumerait les frais de mon voyage, et le docteur *Jegi* nous hébergerait, Louis et moi».[9]

Les artistes arrivent le 7 avril à Tunis, et le *Carthage* n'est pas encore entré dans le port que déjà la lumière de l'Afrique du Nord les impressionne. «Le soleil d'une force sombre. La clarté colorée sur le pays, pleine de promesses. Macke le ressent, lui aussi. Nous savons tous deux qu'ici nous allons bien travailler»,[10] écrit Klee. Au cours des deux courtes semaines que les artistes passeront en Tunisie, ils exécuteront des croquis, des dessins, des aquarelles. Dès le premier jour, dans les étroites ruelles de la cité arabe, ils se mettent à l'aquarelle; ils réagissent sur le vif, à chaud, à l'atmosphère de l'Orient telle que celle-ci se révèle à eux dans les souks bruyants

de Tunis. La constatation de Gustav Vriesen s'applique parfaitement aux premières aquarelles que Macke exécute à Tunis: «Chaque aquarelle fixe avec spontanéité et génie sur le papier l'impression ressentie à l'instant devant l'objet».[11] Il suffit de regarder la première aquarelle pour que se confirme la constatation de Günter Busch: Macke «était un visuel; l'expérience sensible lui montait droit au cœur, sans grands détours. Au sens immédiat du terme, c'était un peintre pur tel que l'art allemand n'en connaît que rarement».[12] Dans ses croquis aquarellés exécutés d'après nature, il fixe l'intensité des impressions ressenties dans les ruelles étroites et encaissées de Tunis, la vie de celles-ci. Mais les premières aquarelles de la ville restent, quant à leur degré d'abstraction, en deçà des solutions adoptées avant son voyage.

Tunis lui inspire son aquarelle *Au Bazar* (ill. 1), qu'il ne peint pas sur le motif dans les bazars de la ville arabe. Macke a abandonné la perspective. Il juxtapose ou superpose des surfaces de couleurs complémentaires en fonction d'une construction réfléchie. On n'a pas affaire ici à un croquis, comparable à l'aquarelle *Marché à Tunis I* (ill. 2); l'organisation des couleurs – qui respecte l'esquisse préparatoire exécutée au crayon –, évite soigneusement qu'elles ne se fondent les unes dans les autres. Il en résulte une composition qui n'offre pas la transpa-

Ill. 1: August Macke, *Au Bazar (Im Bazar)*, 1914, aquarelle, 29 x 22,5 cm, collection particulière.

rence des aquarelles précédemment évoquées. Les surfaces qui se chevauchent donnent l'impression d'une stratification qui supprime la perspective centrée du tableau. Cette dernière n'apparaît plus que dans les rapports de grandeur des personnages et des coupoles. Les surfaces colorées se dérobent à toute définition concrète. La structure du tableau suggère qu'il s'agit d'une situation fictive, en quelque sorte d'un collage de

Ill. 2: August Macke, *Marché à Tunis I (Markt in Tunis I)*, 1914, aquarelle, 29 x 23 cm, collection particulière.

motifs arabes, d'autant que certains détails reviennent relativement souvent dans les travaux de Macke en rapport avec la Tunisie: l'Arabe vêtu de rouge et vu de dos à gauche dans l'aquarelle *Marchand de poterie (Händler mit Krügen)*; l'étonnant motif architectonique du portail dans *Trois Jeunes filles devant la maison (Drei Mädchen vor dem Haus)*; les coupoles dans le *Marché à Tunis I*. Ces motifs constituent une nouvelle unité picturale qui semble sans rapport avec la réalité. La comparaison entre les deux aquarelles *Marché à Tunis I* et *Au Bazar* renvoie à deux types différents d'organisation du tableau que l'on retrouve à diverses reprises dans les aquarelles tunisiennes. L'aquarelle esquissée sur le vif coexiste avec la composition exécutée indépendamment d'un motif réel.

Dès le premier jour, Klee note ses préoccupations d'ordre esthétique durant ce voyage. Elles seront présentes dans son œuvre jusqu'à sa mort en 1940: «Art – nature – moi. Mis immédiatement au travail et peint à l'aquarelle dans le quartier arabe. Me suis attaqué à la synthèse architecture urbaine – architecture du tableau».[13] Ces premières aquarelles tunisiennes préparent la structure en carrés des futurs tableaux de Klee, qui s'accentuera au cours du voyage; cette conception influencera également les aquarelles tunisiennes de Macke et trouve ses origines dans les «Fenêtres» de Delaunay, que Klee et Macke estimaient. A Kairouan, un peu plus tard, Klee achètera des aquarelles d'artistes tunisiens qui semblent confirmer ses idées. Le lendemain, ils se rendront au port pour dessiner et peindre des aquarelles; le soir, ils iront à un «concert arabe» et assisteront à une danse du ventre.

A Pâques, du 10 au 13 avril, les artistes séjournent chez le docteur Jäggi à Saint-Germain, une colonie européenne

proche de Tunis. Ils y resteront quelque temps et feront des aquarelles de la plage, des maisons, des jardins, des collines voisines. Dans une lettre qu'il adressa à sa femme depuis Saint-Germain, Macke évoque un travail intense – ce qui permet de supposer qu'il y a peint une grande partie des aquarelles tunisiennes.

En date du 11 avril, Klee écrit dans son journal: «Quelques aquarelles sur la plage, et du balcon».[14] A Saint-Germain, Macke commence les aquarelles *Terrasse à Saint-Germain* (cat. n° 311); *Saint-Germain, près de Tunis* (cat. n° 310). Dans cette dernière œuvre, il représente Saint-Germain, et les montagnes à l'arrière-plan que l'on aperçoit depuis le balcon de la maison du docteur Jäggi. Les formes carrées et rectangulaires – certes hésitantes – de l'aquarelle *Terrasse à Saint-Germain* évoquent une structure géométrique sans toutefois s'imposer dans la composition. Parmi les aquarelles réalisées à Tunis, celle-ci semble la première dans laquelle transparaît l'influence de Klee qui s'était manifestée dès leur arrivée à Tunis. Ce dernier cherchait la «synthèse de l'architecture urbaine – architecture du tableau»; sa réflexion le conduisait vers les surfaces géométriques qu'il ne cessera de reprendre jusqu'à sa mort. Dans certaines de ses aquarelles tunisiennes, Klee renonce presque à toute figuration; Macke emprunte ce même chemin avec une rigueur moindre, mais semble néanmoins avoir été influencé. Dans la *Terrasse à Saint-Germain,* on aperçoit une amorce de structure quadrangulaire à droite de l'aquarelle, ainsi qu'au second plan, entre la terrasse et les collines. Mais la terrasse en diagonale crée une profondeur au sens traditionnel, avec ses surfaces de lumière et d'ombre, qui contredit la tendance à la surface a-perspective.

Klee, comme Macke, connaissait Delaunay. Ils lui avaient rendu visite et sa peinture leur était familière. Dès 1913, Macke avait exécuté des compositions non-figuratives, influencées par les *Fenêtres* de Delaunay. Ce n'était donc pas la première fois que Macke, à l'instar de Klee, empruntait les voies de l'abstraction.

C'est durant ce séjour que Klee et Macke peignent sur les murs de la maison de campagne du docteur Jäggi. Klee note: «August, immédiatement grandeur nature, toute une scène, âne et ânier, etc. Je me suis contenté de deux petits tableaux dans les coins, que j'ai achevés».[15] L'atmosphère détendue, l'hospitalité généreuse du docteur Jäggi encouragent les artistes à travailler avec ardeur. August Macke écrit à sa femme: «Nous sommes couchés au soleil, mangeons des asperges, etc. Il suffit de se retourner pour avoir des milliers de motifs; j'ai déjà dû faire aujourd'hui une cinquantaine de croquis. Vingt-cinq hier. Ça marche en diable, et j'éprouve un plaisir à travailler comme jamais. Le paysage africain est encore plus beau que celui de la Provence».[16] Outre les aquarelles et les dessins, il prend des photos. A l'Estaque – alors qu'il attendait Klee et Moilliet, avant le départ de Marseille – il avait fait plusieurs photographies d'un viaduc de chemin de fer qu'il transposera en dessins cubistes. Il semble que dans le court laps de temps qui sépare ce voyage du début de la guerre, il exploitera les matériaux accumulés en Afrique du Nord, tirant de ses photos prises en Tunisie différents sujets qu'il intègrera à des compositions mûrement réfléchies.

Pour Klee, les prolongements de ce voyage compteront plus encore. Déjà à Saint-Germain, il écrit: «Pour comble de bonheur, la pleine lune se lève. Louis m'encourage: je devrais peindre tout cela. Je lui dis: ce sera tout au plus un exercice. Evidemment, je sais que je ne suis pas à la hauteur face à cette nature. Mais j'en sais tout de même un peu plus qu'avant. Je connais le chemin à parcourir entre mon insuffisance et la nature. C'est une affaire personnelle pour les prochaines années».[17] Après s'être rendus à Sidi-Bou-Saïd, aperçu du bateau, ils poursuivent leur voyage vers Hammamet. Dans le *Paysage près d'Hammamet* (cat. n° 304) Macke peint la baie, les bateaux, des tonneaux, des caisses sur la plage. Les bandes laissées en réserve à gauche et à droite de l'aquarelle indiquent l'emplacement des supports qui maintenaient la feuille alors qu'il travaillait en plein air. Les objets coexistent à la surface comme un «rythme de taches», au sens que Klee donne à cette expression. Cette aquarelle exécutée sur le vif révèle la tendance au traitement par surfaces.

Il existe un rapport étroit entre cette aquarelle et deux dessins, l'un conservé au Kunstmuseum de Bonn, qui est un tracé destiné à une broderie, et l'autre à la Kunsthalle de Brême. Ces dessins cumulent certains motifs de l'aquarelle et ceux d'une photo prise plus tard à Kairouan – la silhouette vue de dos de l'Arabe accroupi du dessin de Bonn. C'est surtout le dessin de Brême qui fournit un aperçu direct de la façon de travailler de Macke. L'artiste reprend certains motifs de l'aquarelle qui, en dépit de la transposition esthétique, traduit une fidélité aux objets et présente une mise en perspective et une proximité desdits objets – par exemple la proue du bateau à droite, les deux barques à gauche, l'âne, le chameau couché, la ligne des collines – puis il ajoute l'Arabe assis sur le mur du quai. Ces parties constitutives entrent dans une nouvelle composition qui propose une structuration caractéristique des dessins au trait pur de Macke.

En conséquence, pour Macke, l'esquisse préalable comme la version définitive d'un thème, peuvent être aussi bien un dessin qu'une aquarelle. Tout comme Macke, Klee peint certaines aquarelles où il fixe sur le

motif une impression, et d'autres où il transpose totalement la nature. Au cours de ce bref voyage, les deux artistes mêlent étroitement réalité et interprétation. Si, à Tunis, Klee était absorbé par la «synthèse de l'architecture urbaine – architecture du tableau», à Hammamet, il considère l'étendue des marais et des broussailles comme un «rythme de taches» qu'il tente de traduire par les formes quadrangulaires de ses aquarelles. Le 15 avril, les peintres poursuivent leur voyage en chemin de fer vers Kairouan, qui sera pour Klee le plus beau moment du voyage. Ils quittent une côte marquée par les Européens pour aller directement à la rencontre de l'Orient.

«Un concentré des *Mille et une nuits* avec quatre-vingt-dix-neuf pour cent de réalité. Quel arôme! Oh! combien pénétrant, enivrant, purifiant, tout à la fois! Des mets, les mets les plus réels, et de délicieux breuvages. Edification et ivresse. Du bois parfumé se consume. Pays natal?».[18] Les artistes regardent les mosquées de Kairouan et peignent des aquarelles à la sortie de la ville: les énormes remparts, les coupoles et les minarets des mosquées, tels qu'ils apparaissent de loin au voyageur qui arrive. On sent la proximité du désert: l'Orient. Profondément impressionné par tout ce qui s'offre à lui, Klee note dans son journal: «J'abandonne à présent le travail. Tout cela pénètre en moi si profondément, avec tant de douceur, je le sens et, sans plus y mettre de zèle, je prends une belle assurance. La couleur me possède. Inutile de vouloir la saisir. Elle me possède pour toujours, je le sais. C'est le sens de cette heure merveilleuse: la couleur et moi, nous ne faisons qu'un. Je suis peintre».[19] Macke fut certainement celui qui, durant ce voyage, travailla le plus. Le voyage tunisien est à l'origine de trente-huit aquarelles, dont une partie doit être aujourd'hui considérée comme perdue. S'y ajoutent quelque cent dix dessins. Trente-cinq aquarelles et huit dessins de Klee traitent la même thématique. Moilliet, lui, a peu travaillé. Une série de dessins et trois aquarelles indiquent qu'au cours de ce voyage, connaissant déjà la Tunisie, il a surtout servi de guide à Klee et à Macke. Pour Macke, le séjour en Tunisie constituera l'apogée de sa création. Quelques semaines plus tard, en septembre 1914, il tombe en Champagne. En ce qui concerne Klee, ce même voyage provoque une impulsion nouvelle et décisive. Quant à Moilliet, il parviendra à la formulation définitive de ses expériences orientales un peu plus tard, lors de voyages effectués dans les années vingt.

Klee, Macke et Moilliet ont à peine passé une quinzaine de jours en Tunisie. Touristes, ils n'ont guère eu l'occasion de pénétrer l'univers oriental. Finalement, la Tunisie n'a fait que leur apporter une confirmation des connaissances acquises en Europe – les concentrant, les

intensifiant, sans rien apporter de réellement nouveau qui aurait pu provoquer un tournant décisif dans leur travail. Le cubisme, l'interprétation de la lumière telle que l'avait présentée Delaunay dans son essai *Sur la lumière* (ouvrage que Klee avait traduit et que Macke connaissait), influaient sur le regard que ces artistes européens portaient sur l'Afrique du Nord. Le regard discret posé sur un autre monde, la distance infranchissable – sans complicité, ni symbiose – la coexistence muette des Arabes et des Européens qui apparaissent dans les aquarelles de Macke, peuvent se lire comme la formulation inconsciente de cet état de fait, qui apparaît plus clairement encore et de façon exemplaire dans les aquarelles inspirées à Tunis par le quartier des plaisirs – et dont la composition est révélatrice: l'artiste et observateur lance un regard furtif sur un autre monde auquel il n'a pas de réel accès. Pour ces peintres, la Tunisie aura d'abord été une possibilité de poursuivre leurs recherches sur la couleur et la forme, l'abstraction et la figuration. L'Orient les a stimulés en ce qui concernait leurs problèmes de création, mais leur est resté en fin de compte étranger, et ne s'est ouvert à eux que très extérieurement.

Certaines notes consignées par Klee dans son journal éclairent la situation. Citons par exemple la remarque concernant le trajet que firent à pied les artistes de Hammamet à Bir Bou Rekba: «[...] nous entreprîmes de faire un bout de chemin à pied jusqu'à la gare de Bir-Bou-Rekba. De la sorte, nous nous retrouvâmes dans la position, avec nos têtes d'Européens, d'animer cette route de campagne en y produisant évidemment le plus sot contraste. Car ce que, la veille, nous avions pu voir depuis le train était d'une telle intemporalité que c'était misère de s'y actualiser dans ses vêtements à la mode du début du XXe siècle».[20] La rencontre d'un Oriental et d'un Européen, thème que Macke traite dans un autre dessin, contient une dimension qui ne résulte pas, pour lui, de ce premier contact concret avec l'Orient, mais qui était déjà très important avant même le voyage en Tunisie, et qui ne fait désormais que revêtir une nouvelle actualité. Cette dimension participait des discussions théoriques que menaient les artistes avant la Première Guerre mondiale. En 1912, dans sa contribution à l'*Almanach Der Blaue Reiter* – intitulée «Les masques» – Macke la formule ainsi: «Même des styles peuvent périr par l'inceste. Du croisement de deux styles naît un troisième style nouveau... l'Europe et l'Orient».[21]

A l'époque, l'idée d'un nécessaire renouveau occupe beaucoup les artistes. On aspire à une nouvelle ère culturelle, plus spirituelle. Marc écrit également dans l'almanach du *Blaue Reiter*: «Le style artistique, par

contre, propriété inaliénable de la vieille époque, s'est effondré de manière catastrophique au milieu du XIXe siècle, il n'y a plus de style depuis; il meurt, comme atteint d'épidémie, dans le monde entier. L'art sérieux qui a existé depuis ne fut le fait que de quelques-uns, ces œuvres n'ont rien de commun avec le "style", elles n'ont aucun rapport avec le style et le besoin des masses; elles furent plutôt créées malgré leur époque. Ce sont les signes volontaires, enflammés, d'une nouvelle époque, qui prolifèrent partout aujourd'hui».[22] Dans toutes leurs publications et leurs déclarations, les artistes s'attaquent au XIXe siècle qui, selon eux, s'est compromis, ainsi qu'au matérialisme et au naturalisme. *Abstraktion und Einfühlung (Abstraction et Einfühlung)* de Worringer et *Über das Geistige in der Kunst (Du Spirituel dans l'art)* de Kandinsky se rejoignent sur ce point. De même dans *Die 100 Aphorismen (Les 100 aphorismes),* écrits un peu plus tard pendant la guerre, Marc dit: «Entre l'Europe d'aujourd'hui que nous annonçons, et qui est notre Europe, et l'Europe de Hölderlin et de Beethoven, il y a le grand déclin, l'interrègne et l'informe. Le désert esthétique du XIXe siècle a été notre chambre d'enfant. Ce qui, en matière d'*arts,* est arrivé après, a été ce qui fait besoin, ce qui amuse, une feuille de vigne, un passe-temps ou des formes confuses comme le naturalisme, une forme finale qui n'a jamais été d'une élémentaire pureté non plus qu'une volonté pure de la forme».[23]

Il semble que le naturalisme et le style – expressions utilisées par Marc – soient à cette époque au cœur de la discussion en matière d'arts plastiques. Hausenstein débute son commentaire (1914), *Die bildende Kunst der Gegenwart (Les Arts plastiques actuels)* par ces mots: «L'art actuel, c'est la catastrophe du naturalisme et la victoire du style»[24], reprenant ainsi la distinction opérée par Worringer dans *Abstraktion und Einfühlung.* Pour ce dernier, le «besoin d'*Einfühlung*» a été le «présupposé psychique»[25] du naturalisme, dont il voyait l'apogée à la Renaissance et dans l'antiquité; par ailleurs, il relie la notion de «style» au «besoin d'abstraction» qui constitue, selon lui, «la conséquence d'une profonde perturbation intérieure de l'homme causée par les phénomènes du monde extérieur».[26] Ce besoin «correspond, dans le domaine religieux, à une coloration fortement transcendantale de toutes les représentations. Nous pourrions appeler cet état une énorme anxiété spirituelle devant l'espace».[27] Dans la pratique artistique, au besoin d'*Einfühlung* de Worringer correspond l'illusion de l'espace et de la profondeur; en revanche, le besoin d'abstraction cherche à éviter la représentation de l'espace, tend à l'approche de la surface. Ainsi l'espace est le pire ennemi de tout effort d'abstraction, et c'est lui qui devait être réprimé au premier chef dans la représentation artistique. Cette exigence est inséparablement intriquée avec une autre: circonvenir la troisième dimension, la dimension de profondeur dans la représentation, puisque celle-ci est la dimension proprement «spatiale».[28]

Worringer considérait les besoins d'*Einfühlung* et d'abstraction comme les pôles fondamentaux de la sensibilité esthétique humaine; pour lui, l'histoire de l'art consistait en un débat incessant entre ces deux tendances. Et tandis qu'il voyait le besoin d'*Einfühlung* incarné essentiellement chez les Grecs, il trouvait le besoin d'abstraction chez les Orientaux. «Chez l'homme oriental, en effet, la puissance du sentiment du monde, le sens d'insondabilité de l'être, ironisant toute tentative de maîtrise intellectuelle, sont plus développés, tandis que l'est d'autant moins la conscience de soi humaine. La tonalité fondamentale de l'être oriental est par suite un besoin de salut qui le conduit, sur le plan religieux, à une religion transcendante aux couleurs sombres, régie par un principe dualiste, et, sur le plan artistique, à un vouloir totalement orienté dans le sens de l'abstraction».[29]

Dans *Formprobleme der Gotik (L'Art gothique)*, ouvrage dans lequel il tente de créer une «science de l'art en tant que psychologie de l'humanité»[30], Worringer distingue l'homme primitif, l'homme classique et enfin l'homme oriental et les définit respectivement en fonction de leur rapport au monde extérieur. Alors qu'il constate chez l'homme primitif, gothique, un «secret rapport de crainte de l'esprit au monde extérieur»[31], chez l'homme classique, ce rapport d'angoisse diminue et «tandis que le sentiment de la valeur humaine s'approche toujours davantage de l'orgueil anthropocentrique, le sens du dualisme inconciliable de l'être dépérit».[32] L'Oriental est épargné: «L'Oriental se rapproche davantage de l'homme primitif que l'homme classique et pourtant ils sont séparés par tout un monde d'évolution. L'Oriental a percé du regard le voile de la Maya, devant lequel l'homme primitif éprouvait une terreur obscure, il n'a pas craint de regarder le dualisme inexorable de l'Etre».[33] A propos de l'art oriental, il constate enfin: «L'art de l'Orient est comme celui de l'homme primitif, strictement abstrait, lié à la ligne rigide et inexpressive et à son complément, la surface. Mais dans la richesse de ses créations et dans la logique de ses solutions, il dépasse de loin l'art primitif. La création élémentaire est devenue un produit compliqué, savant; le primitivisme est devenu civilisation; le sentiment du monde a une qualité plus élevée, plus mûre, que l'on sent de façon indéniable, malgré l'égalité extérieure des moyens d'expression».[34]

Macke connaissait les écrits de Worringer, comme le

rapporte Elisabeth Erdmann-Macke.[35] Son aquarelle *Vue d'une rue* (cat. n° 303), qui thématise en quelque sorte la rencontre de l'Europe et de l'Orient, doit être perçue en relation avec les écrits de Worringer; elle contient l'idée d'une nouvelle peinture, d'un tournant culturel, qui devrait remplacer le rationalisme européen et la foi dans le progrès par une culture qui, déterminée par l'instinct, effectuerait la synthèse des caractères européens et orientaux. Ces idées avaient déjà été développées en Europe et ce n'est pas en Orient que Macke les découvre. Mais comme le montrent ses aquarelles et ses dessins, le voyage en Tunisie réactualise cette pensée en lui donnant une intensité particulière.

Ce sont surtout les œuvres elles-mêmes, exécutées en Tunisie ou inspirées par ce pays, et dont la composition témoigne d'un travail sur l'espace, la profondeur et la surface, l'*Einfühlung* et l'abstraction, qui explicitent la recherche d'un troisième style nouveau auquel Macke avait déjà fait allusion dans son article publié dans l'*Almanach du Blaue Reiter*. On peut donc considérer *Dans la rue* comme un tableau programmatique dans lequel apparaissent les enjeux intellectuels de ce voyage, quant à la théorie esthétique conçue par Macke et sur laquelle il s'appuie.

En fin de compte, le voyage en Tunisie ne fut donc pas une simple rencontre avec la lumière et la couleur d'Afrique du Nord; il fut étroitement lié à la conception d'un renouveau spirituel de l'Europe, nourrie et inlassablement propagée par les artistes du *Blaue Reiter* – essentiellement Kandinsky et Marc. Ce voyage en Orient a revêtu un sens ultime: celui de la recherche d'une nouvelle culture en rupture avec la tradition du XIXe siècle.

Klee, Macke et Moilliet avaient conçu ce séjour en Tunisie comme une source d'inspiration et, dans le cas de Macke, comme une occasion d'accumuler de la matière pour des œuvres ultérieures. Ce séjour constitua en fait un des grands moments de l'art de ce siècle. Les journées passées en Tunisie furent pour Klee et Macke bien plus que matière à inspiration: les aquarelles qu'ils y ont peintes atteignent à la perfection. Ce séjour fut aussi pour August Macke la conclusion d'une trop courte vie. Chez Klee, il suscita des idées qui allaient avoir des répercussions décisives et durables sur son œuvre.

Traduction de François et Régine Mathieu

Notes

1. Carte postale d'August Macke à Franz Marc du 17 mai 1910, in *August Macke – Franz Marc, Briefwechsel* (Correspondance), Cologne, 1964, p. 16.
2. Ernst Kühnel, «Die Ausstellung mohammedanischer Kunst» (L'Exposition d'art musulman), Munich, 1910, in *Münchner Jahrbuch der Bildenden Kunst* (Annuaire munichois des arts plastiques), vol. 1, 1910, p. 209.
3. Kyra Stromberg, «Alles dort ist gross und reich und oft schrecklich. Das Bild des Orients in der weltlichen Kunst» (Là-bas, tout est grand, riche et souvent effroyable. L'image de l'Orient dans l'art mondial), in *Kunst & Antiquitäten* (Art et antiquités), cahier 1, janv. – fév. 1982, p. 14.
4. Cité d'après Stromberg, *op. cit.*, p. 39.
5. *Ibid.*, p. 32.
6. Eugène Delacroix, *Journal 1822–1863*. Préface de Hubert Damisch, introduction et notes d'André Joubin, sans indication de lieu, 1980, p. 98.
7. Ernst Strauss, *Colorismus der Orient-Malerei im 19. und 20. Jahrhundert* (Colorisme de la peinture de l'Orient au XIXe et au XXe siècles), in *Ausst. Kat. Weltkulturen und Moderne Kunst* (catalogue de l'exposition «Cultures mondiales et art moderne»), Munich, 16 juin – 30 sept. 1972.
8. Cité d'après Strauss, *op.cit.*, p. 110.
9. Paul Klee. *Tagebuch (Journal)*, 926, avril 1914. Voir: Paul Klee, *Journal*, trad. de Pierre Klossowski, éd. Grasset et Fasquelle, 1959 et *Les Cahiers rouges*, 1992, et plus particulièrement la partie «Voyage d'études en Tunisie», pp. 265–284. (N.d.T.).
10. Paul Klee, *op. cit.*, 926 e, 7 avril 1914.
11. Gustav Vriesen, *August Macke*, 2e édition très augmentée, Stuttgart, 1957, p. 48.
12. Günter Busch, *Über August Macke als Künstler und Mensch* (August Macke, l'artiste et l'homme) in *Die Tunisreise, Aquarelle und Zeichnungen von August Macke* (Le voyage à Tunis, aquarelles et dessins d'August Macke), Cologne, 1958, p. 15.
13. Paul Klee, *op. cit.*, 926 f, mercredi 8. 4. Tunis.
14. Paul Klee, *op. cit.*, 926 i, samedi 11. 4. Saint-Germain près de Tunis.
15. Paul Klee, *op. cit.*, 926 i, samedi 11. 4. Saint-Germain près de Tunis.
16. August Macke, lettre de Saint-Germain à sa femme, in Gustav Vriesen, *op. cit.*, p. 148.
17. Paul Klee, *op. cit.*, 926 k, dimanche de Pâques, 12. 4. Saint-Germain.
18. Paul Klee, *op. cit.*, 926 n, mercredi 15. 4.
19. Paul Klee, *op. cit.*, 926 0, jeudi 16. 4.
20. Paul Klee, *op. cit.*, 926 n, mercredi 15. 4.
21. August Macke, «Die Masken» («Les Masques»), in *Der Blaue Reiter* (édité par W. Kandinsky et Franz Marc), nouvelle édition documentée de Klaus Lankheit, Munich, 1967, p. 56; Kliencksieck 1981, Trad. E. Dieckeurer.
22. Franz Marc, «Zwei Bilder» («Deux tableaux»), in *Der Blaue Reiter, op. cit.*, p. 35.
23. Franz Marc, *Die 100 Aphorismen. Das zweite Gesicht* (Les 100 aphorismes. Le second visage), in Klaus Lankheit, *Franz Marc. Schriften* (Franz Marc, Ecrits), Cologne, 1978, p. 196.
24. Wilhelm Hausenstein, *Die bildende Kunst der Gegenwart, Malerei, Plastik, Zeichnungen* (Les arts plastiques d'aujourd'hui, peinture, sculpture, dessins), Stuttgart et Berlin, 1914, p. 1.
25. Wilhelm Worringer, *Abstraktion und Einfühlung. Ein Beitrag zur Stilpsychologie*, (Abstraction et Einfühlung. Contributions à la psychologie du style), nouvelle édition Munich, 1964, pp. 62–63. Voir Wilhelm Worringer, *Abstraction et Einfühlung. Contributions à la psychologie du style*, Klincksieck, 1978, trad. par Emmanuel Martineau.
26. *Ibid.*, p. 49.
27. *Ibid.*, p. 49.
28. *Ibid.*, p. 75.
29. *Ibid.*, pp. 83–84.
30. Wilhelm Worringer, *Formprobleme der Gotik*, 2e édition, Munich, 1912, p. 10, p. 23. Trad. *L'Art gothique*, trad. de D. Decourdemande, Gallimard, 1941–1967.
31. *Ibid.*, p. 14.
32. *Ibid.*, pp. 19–20, 41.
33. *Ibid.*, pp. 24, 53–54.
34. *Ibid.*, pp. 26, 59.
35. Elisabeth Erdmann-Macke, *Erinnerung an August Macke* (Souvenir d'August Macke), Stuttgart, 1962, p. 211.

Alexej von Jawlensky. Paysage près de Murnau, 1909 (cat. n° 208)

Alexej von Jawlensky. La Lampe, 1908 (cat. n° 207)

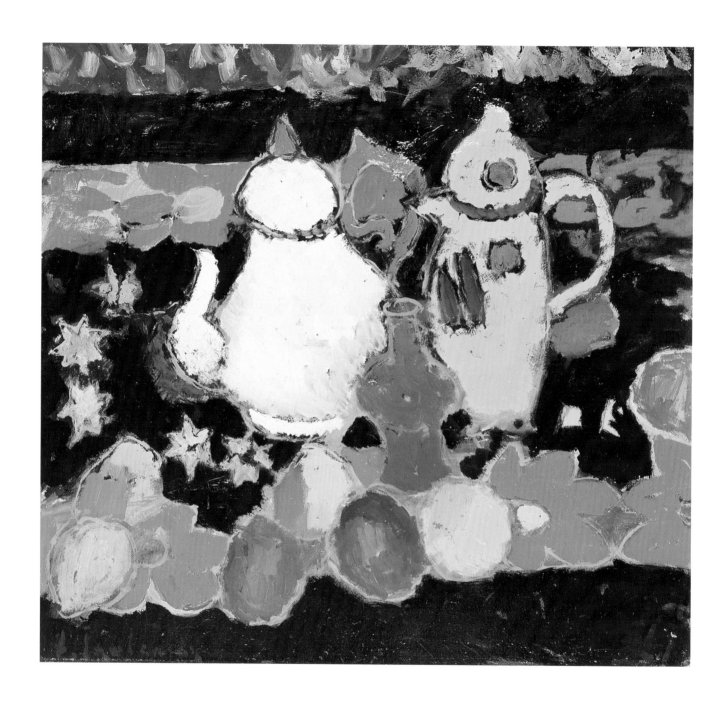

Alexej von Jawlensky. Nature morte au pot jaune et au pot blanc, 1908 (cat. n° 206)

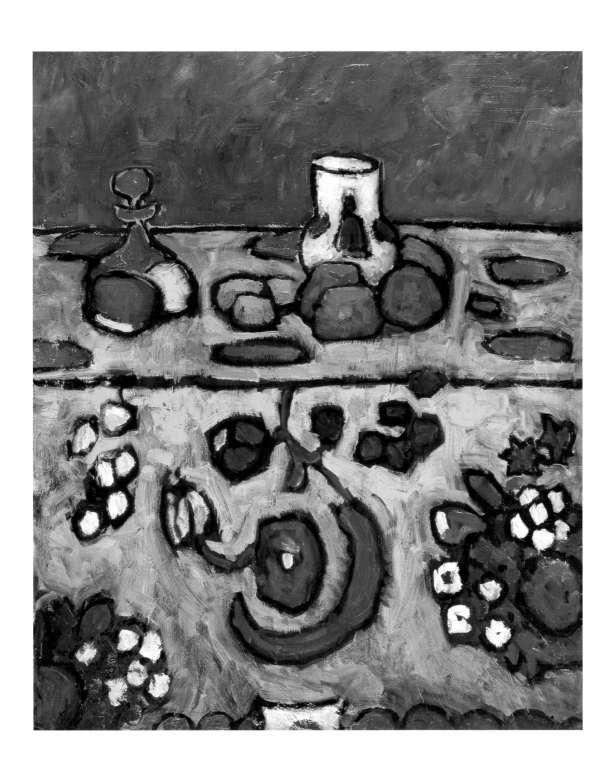

Alexej von Jawlensky. Nature morte à la couverture bariolée, 1910 (cat. n° 212)

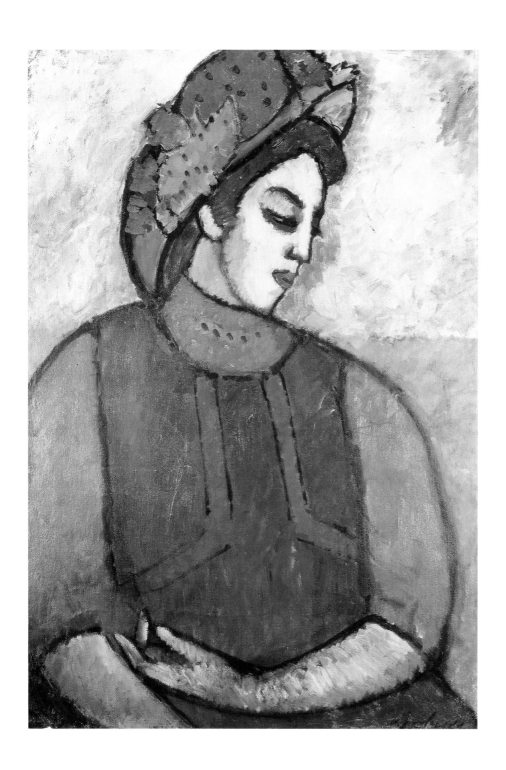

Alexej von Jawlensky. Jeune Fille au tablier gris, 1909 (cat. n° 210)

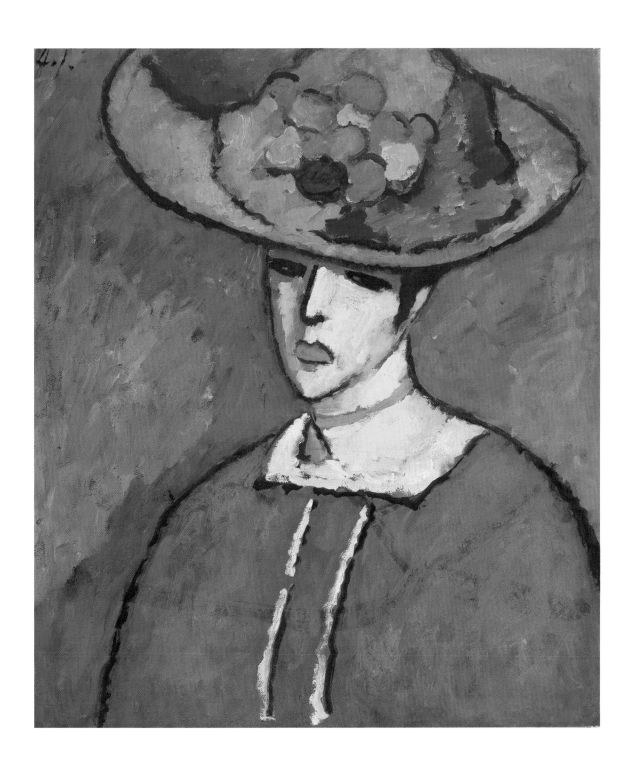

Alexej von Jawlensky. Schokko, 1910 (cat. n° 211)

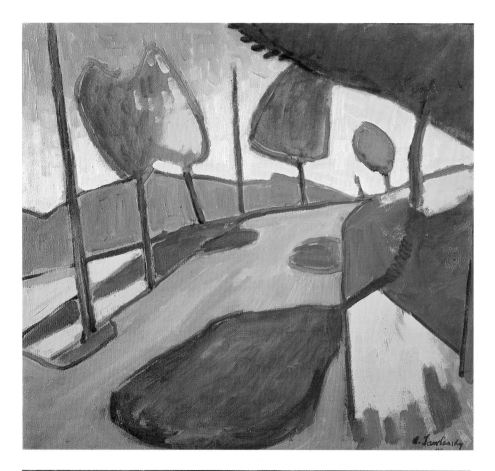

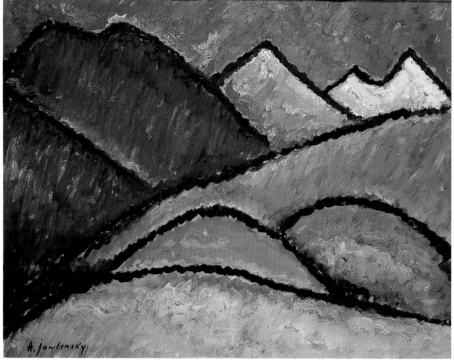

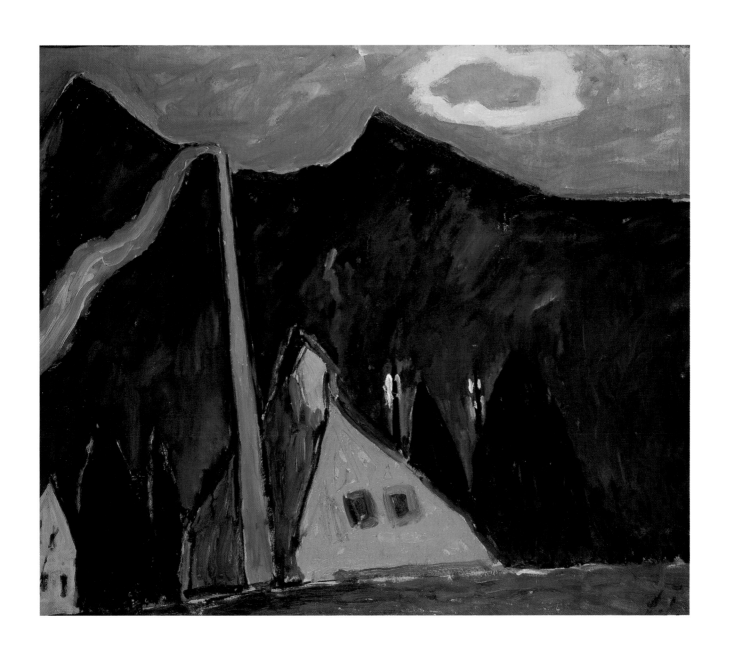

Alexej von Jawlensky. Paysage de Murnau, 1909 (cat. n° 209)

Alexej von Jawlensky. Paysage d'Oberstdorf (Montagnes près d'Oberstdorf), c. 1912 (cat. n° 219)

Alexej von Jawlensky. L'Usine, 1910 (cat. n° 214)

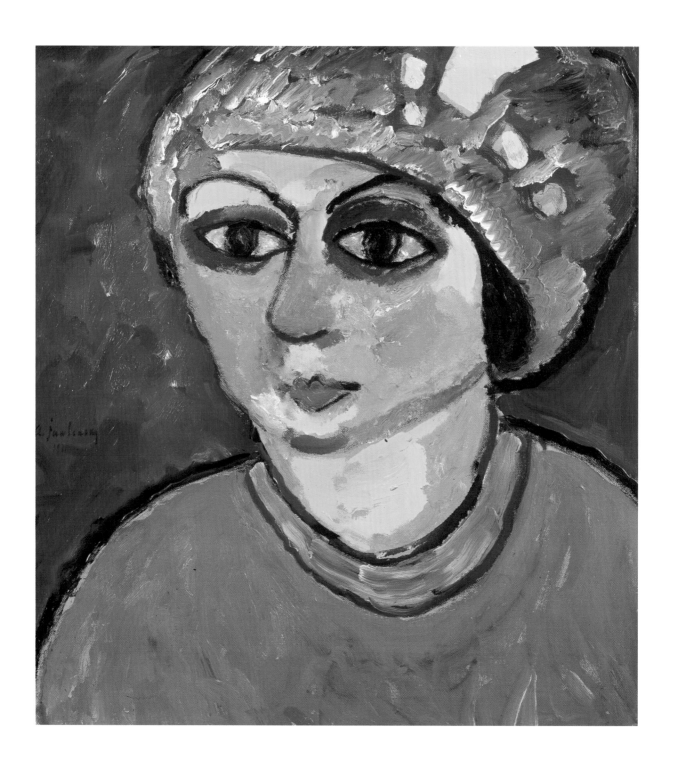

Alexej von Jawlensky. Le Turban violet, 1911 (cat. n° 217)

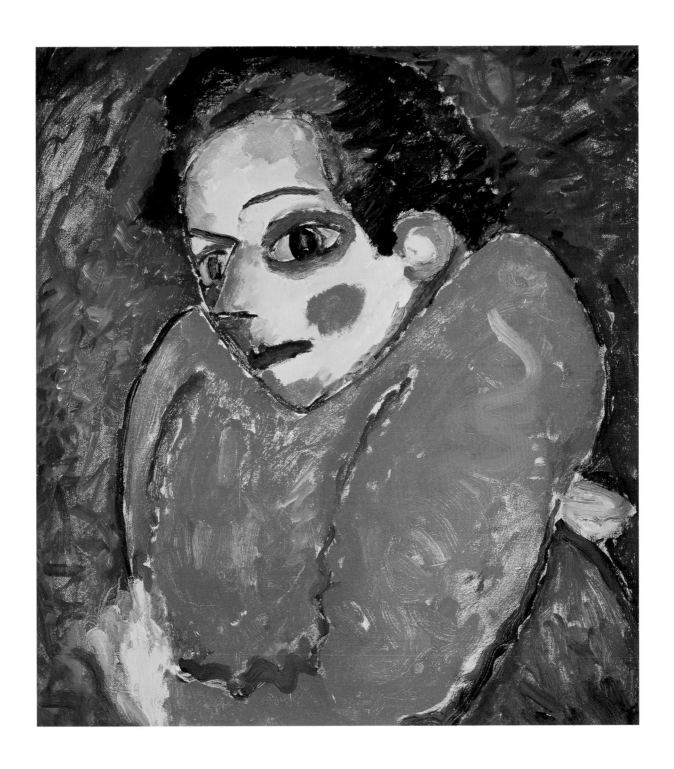

Alexej von Jawlensky. La Bosse, 1911 (cat. n° 215)

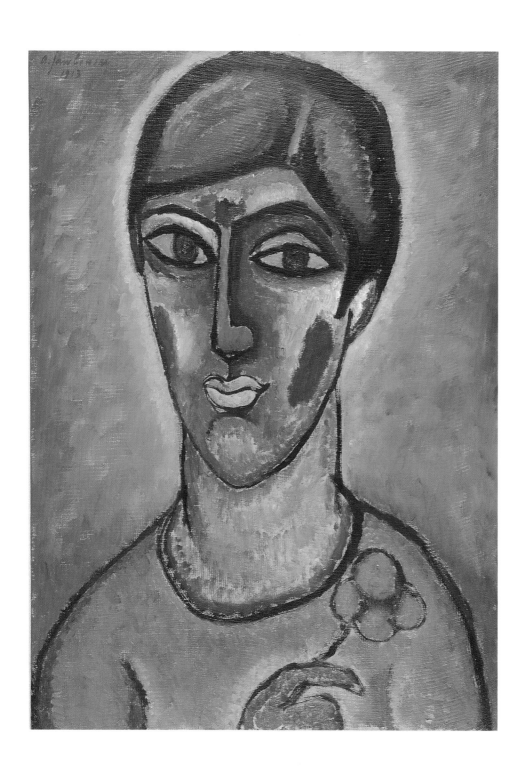

Alexej von Jawlensky. La Créole, 1913 (cat. n° 222)

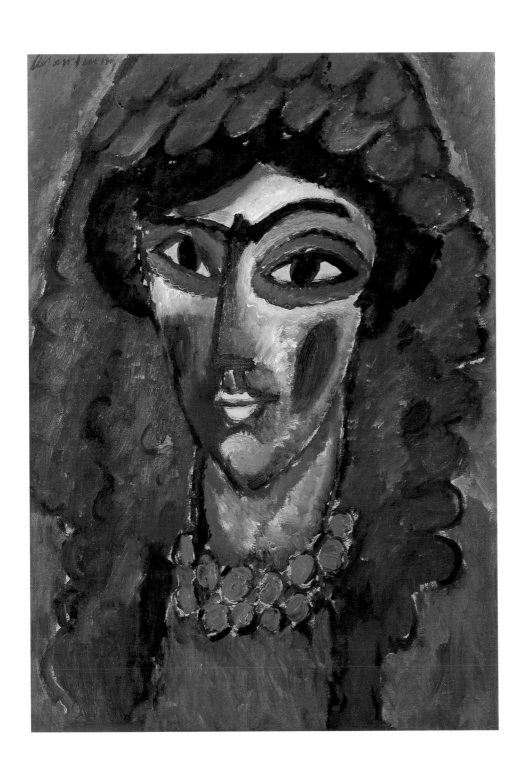

Alexej von Jawlensky. La Mantille (Tête en rouge et vert), 1913 (cat. n° 224)

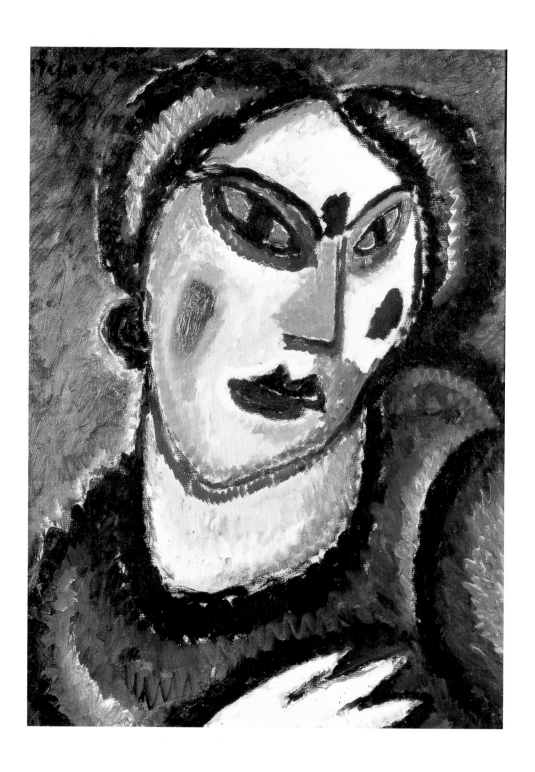

Alexej von Jawlensky. Le Gant blanc, 1913 (cat. n° 223)

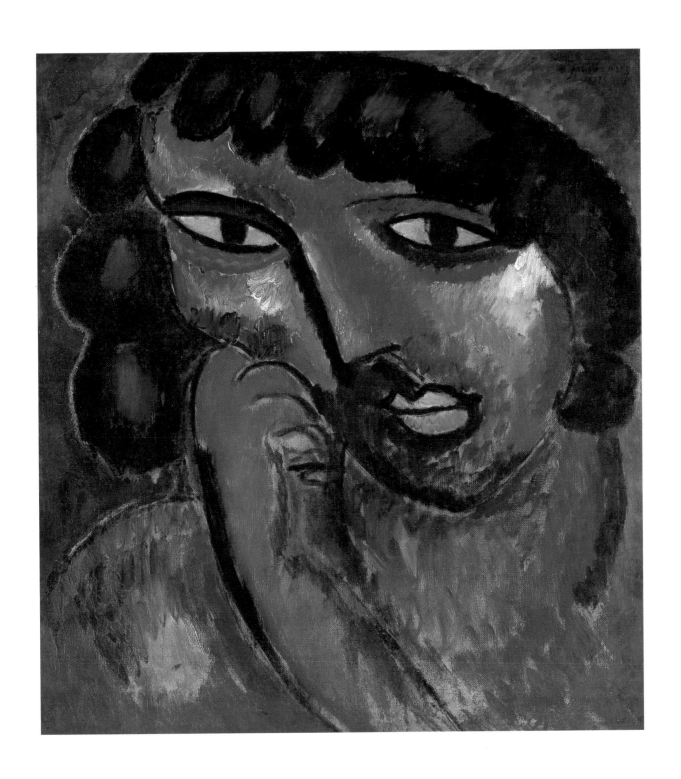

Alexej von Jawlensky. Tête couleur de bronze, 1913 (cat. n° 225)

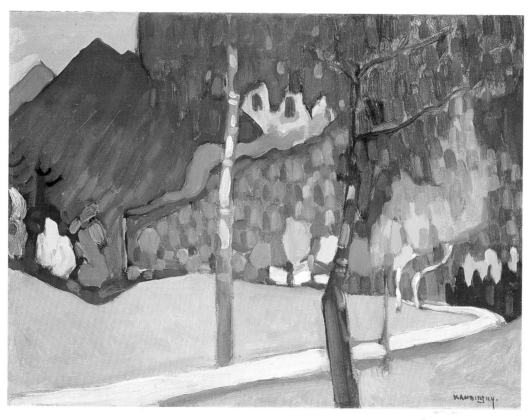

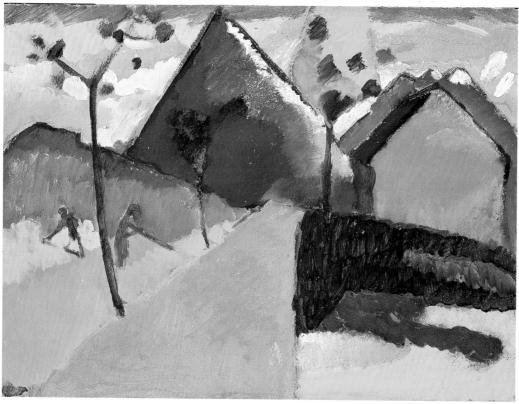

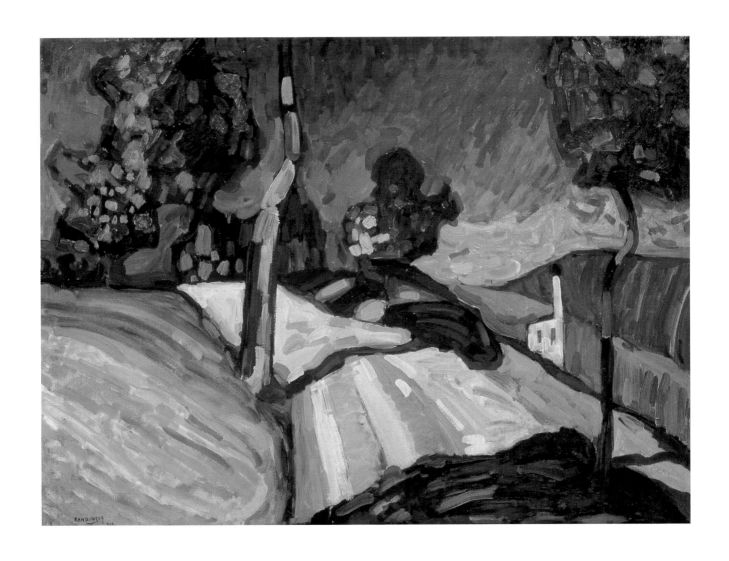

Wassily Kandinsky. Etude d'automne près d'Oberau, 1908 (cat. n° 226)

Wassily Kandinsky. Etude de nature à Murnau I (Kochel – Route droite), 1909 (cat. n° 228)

Wassily Kandinsky. Murnau, Kohlgruberstrasse, 1908 (cat. n° 227)

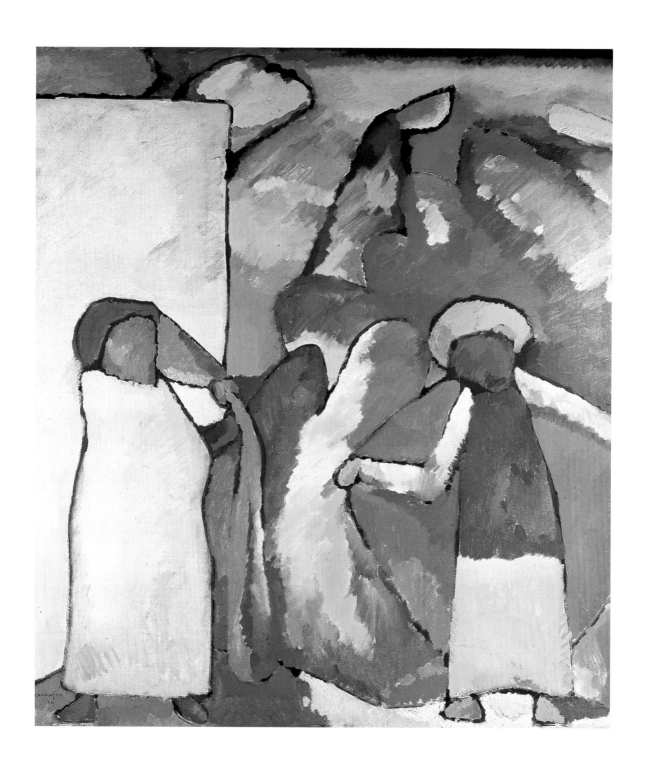

Wassily Kandinsky. Improvisation VI (Africaine), 1909 (cat. n° 231)

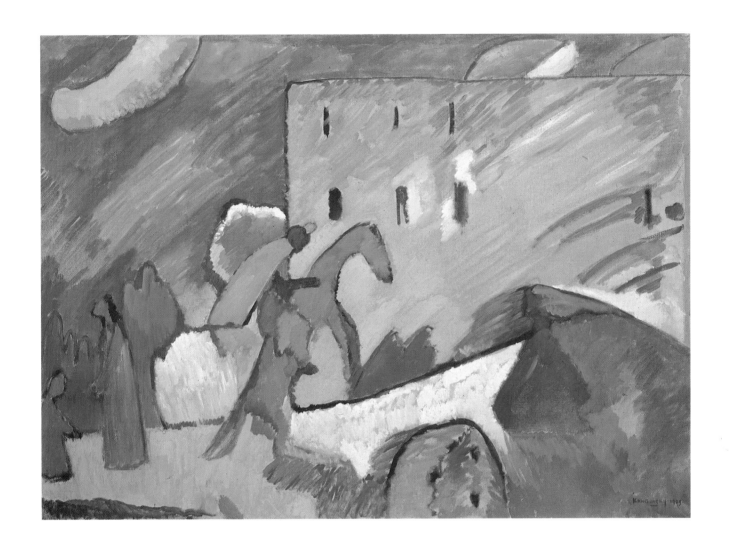

Wassily Kandinsky. Improvisation III, 1909 (cat. n° 230)

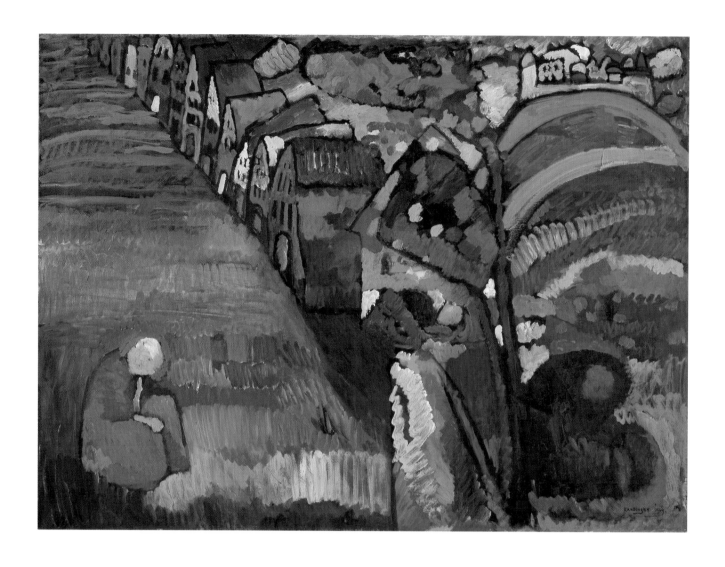

Wassily Kandinsky. Tableau avec des maisons, 1909 (cat. n° 229)

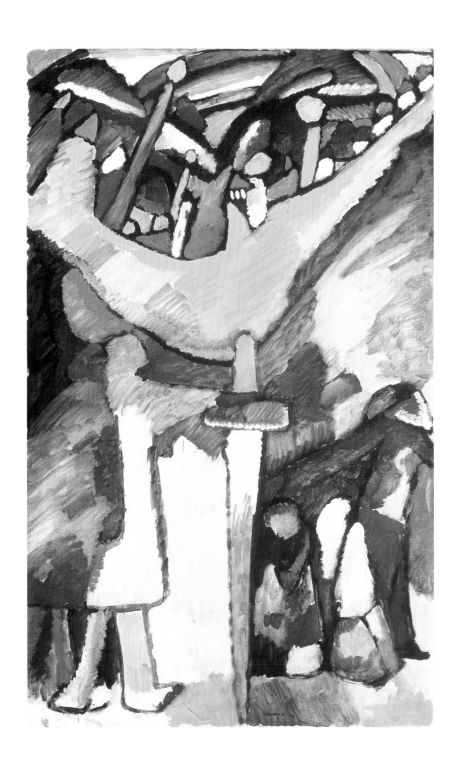

Wassily Kandinsky. Improvisation VIII, 1909–1910 (cat. n° 232)

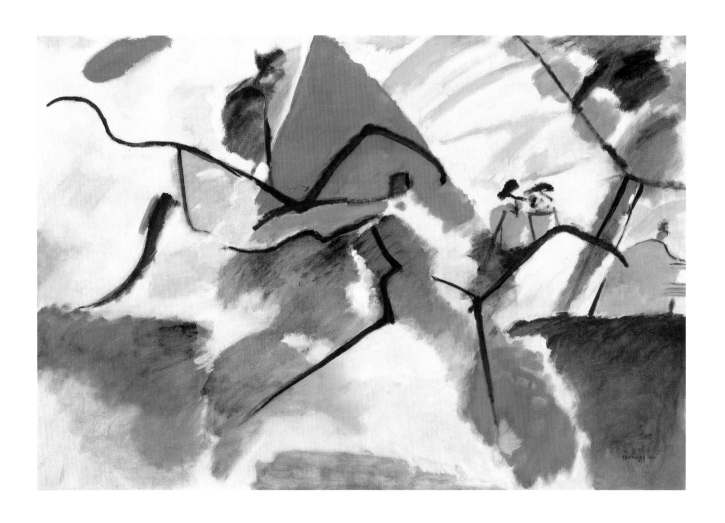

Wassily Kandinsky. Impression V (Parc), 1911 (cat. n° 238)

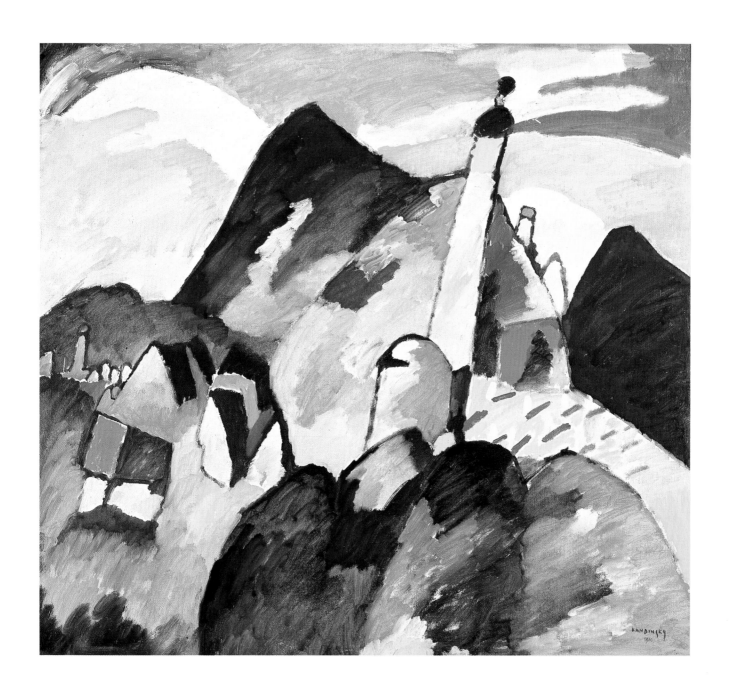

Wassily Kandinsky. Murnau avec église II, 1910 (cat. n° 233)

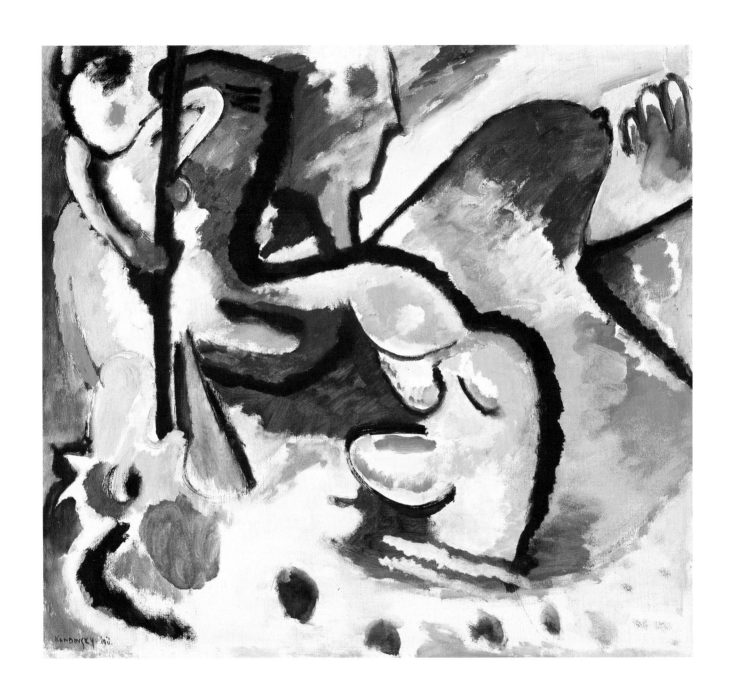

Wassily Kandinsky. Saint Georges III, 1911 (cat. nº 237)

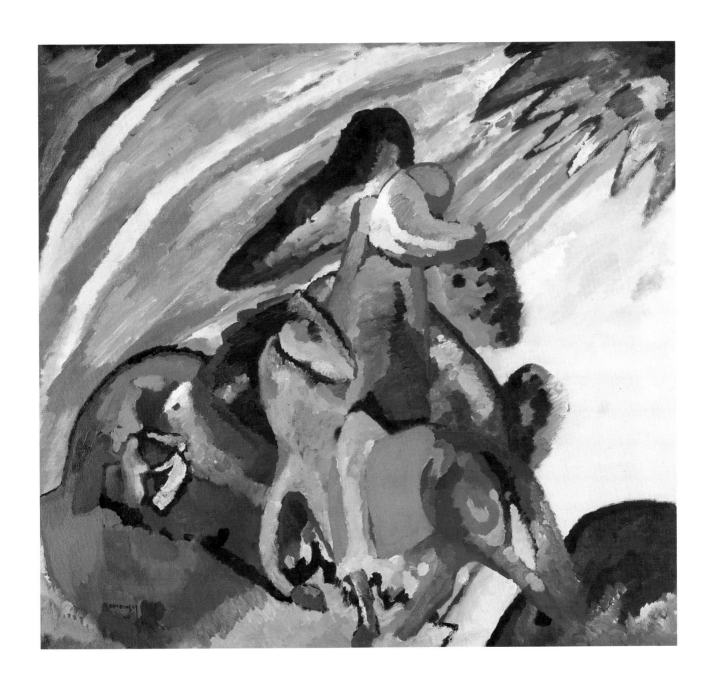

Wassily Kandinsky. Improvisation XII (Cavalier), 1910 (cat. n° 234)

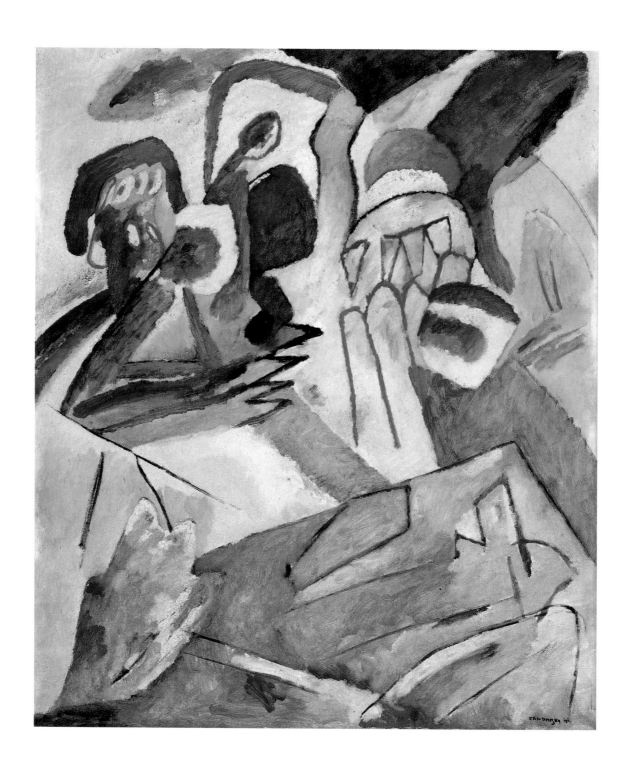

Wassily Kandinsky. Improvisation XVIII (avec pierres tombales), 1911 (cat. n° 236)

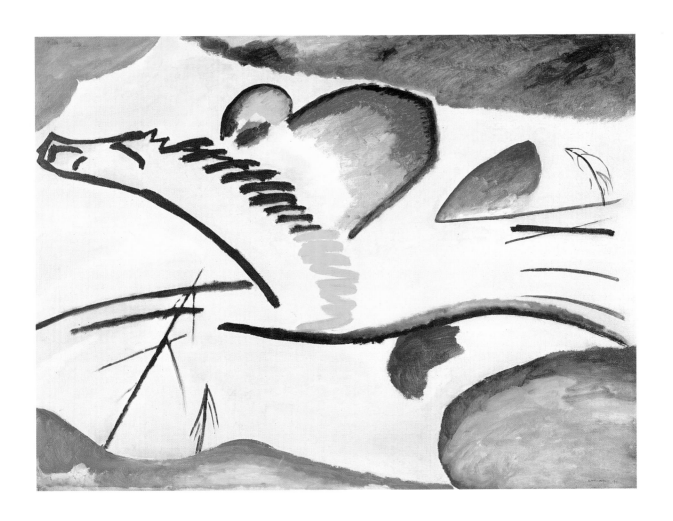

Wassily Kandinsky. Lyrique, 1911 (cat. nº 235)

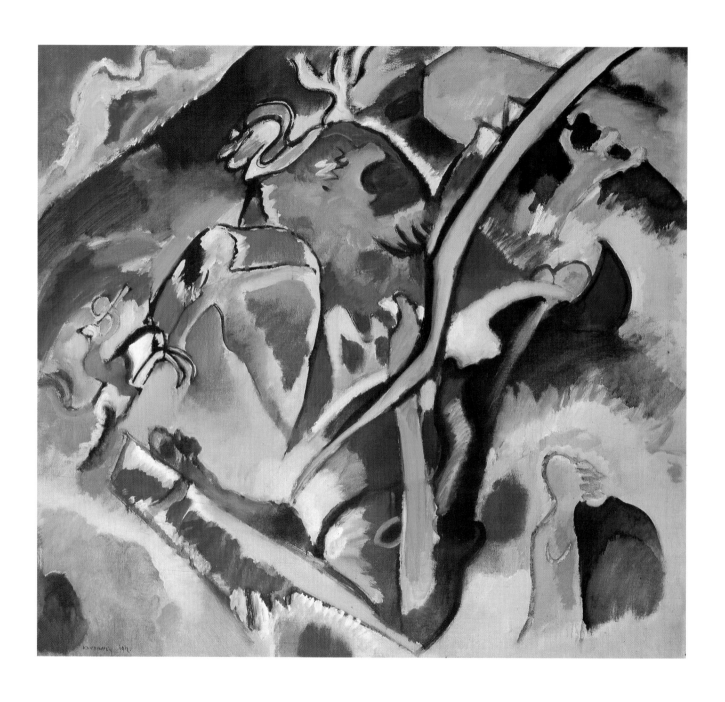

Wassily Kandinsky. Déluge I, 1912 (cat. n° 239)

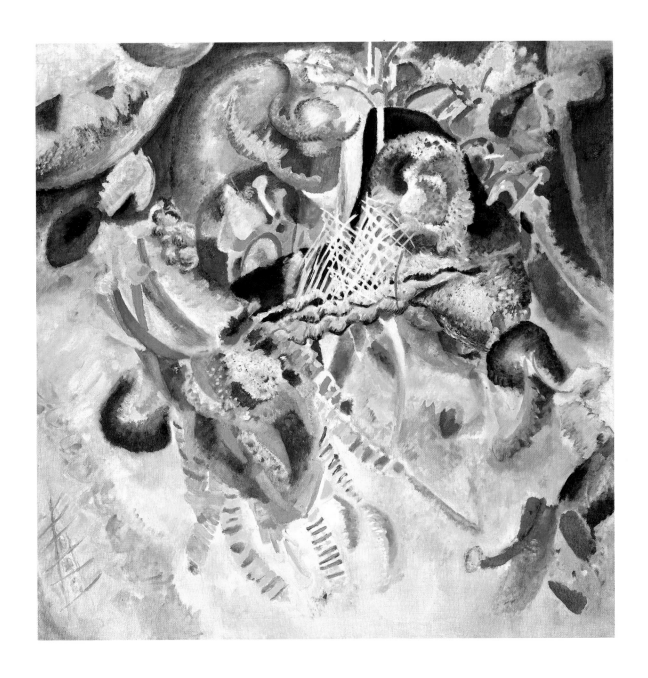

Wassily Kandinsky. Fugue, 1914 (cat. n° 241)

Wassily Kandinsky. Les Avirons (étude pour Improvisation XXVI), 1910 (cat. n° 245)

Wassily Kandinsky. Avec trois cavaliers, 1911 (cat. n° 246)

Wassily Kandinsky. Aquarelle 1 Orient, 1913 (cat. n° 252)

Wassily Kandinsky. Etude, 1912 (cat. n° 251)

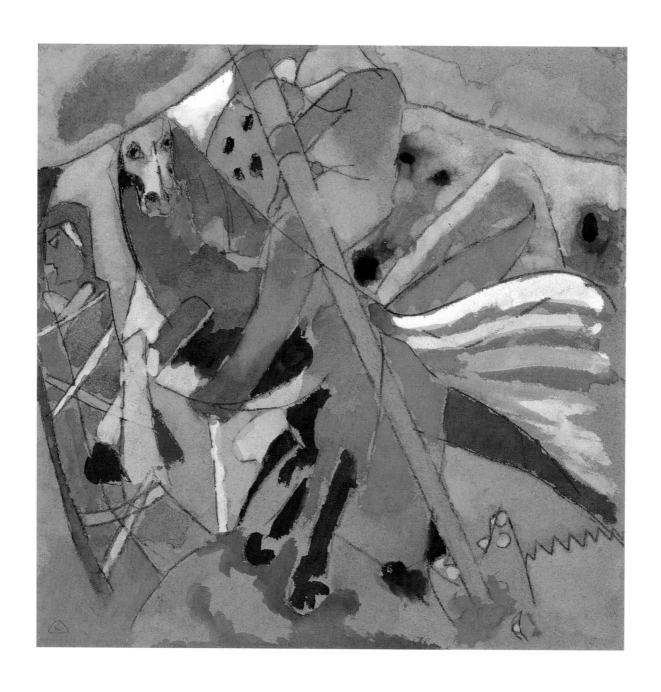

Wassily Kandinsky. Saint Georges II, 1911 (cat. n° 247)

Wassily Kandinsky. Etudes pour la couverture de l'*Almanach du Blaue Reiter,* 1911 (cat. n° 256, 257, 258)

Wassily Kandinsky. Projet avec un cavalier, 1911 (cat. n° 260)

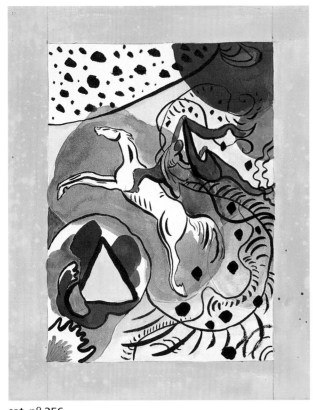

cat. n° 256

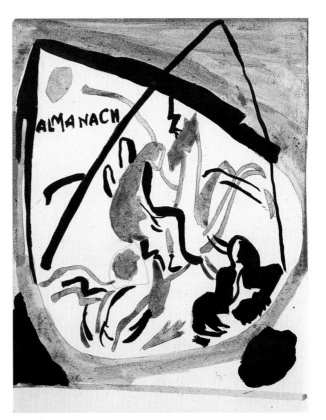

cat. n° 258

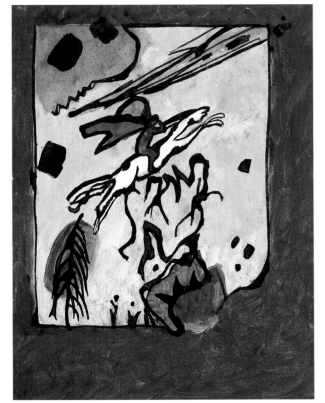

cat. n° 260

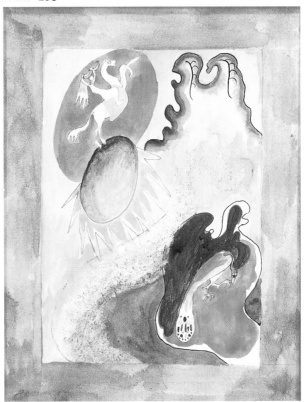

cat. n° 257

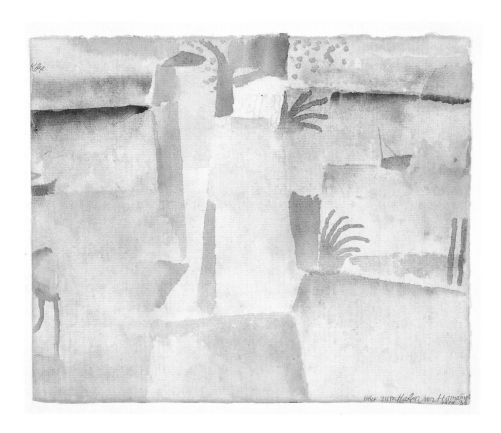

über zum Hafen von Hamamet
1914 35

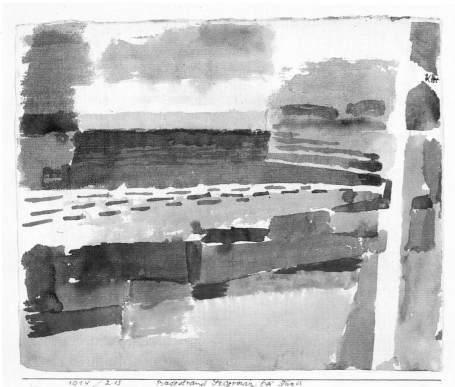

1914 / 215 Badestrand St.german bei Tunis

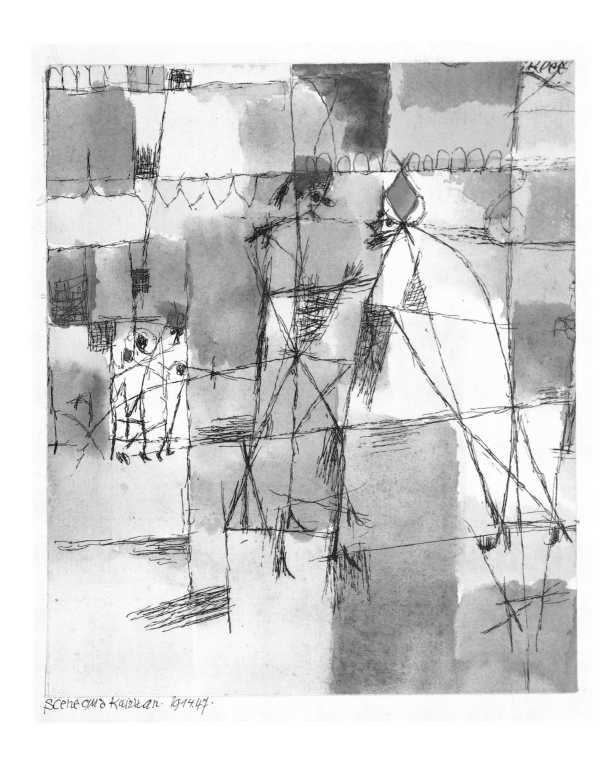

Paul Klee. Vue du port d'Hammamet, 1914/35 (cat. n° 280)

Paul Klee. La Plage de Saint-Germain, 1914/215 (cat. n° 289)

Paul Klee. Scène à Kairouan, 1914/47 (cat. n° 284)

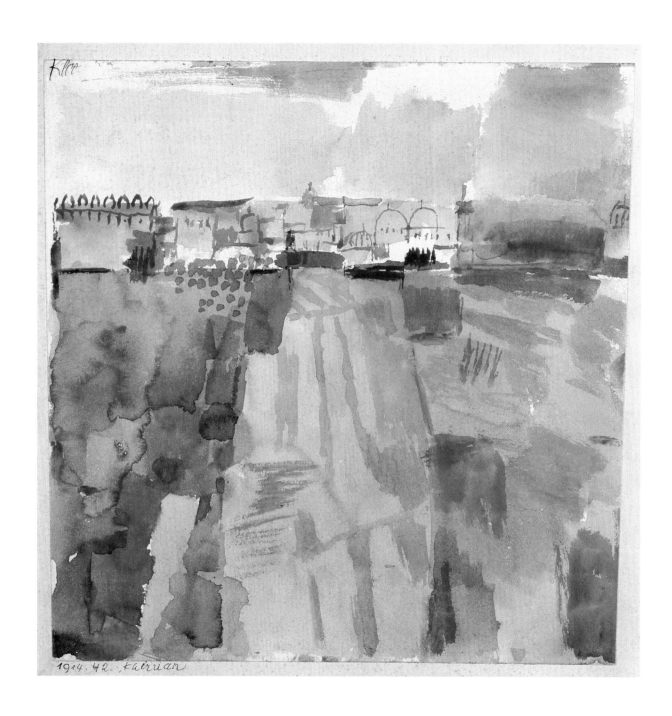

Paul Klee. Kairouan (Le Départ), 1914/42 (cat. n° 281)

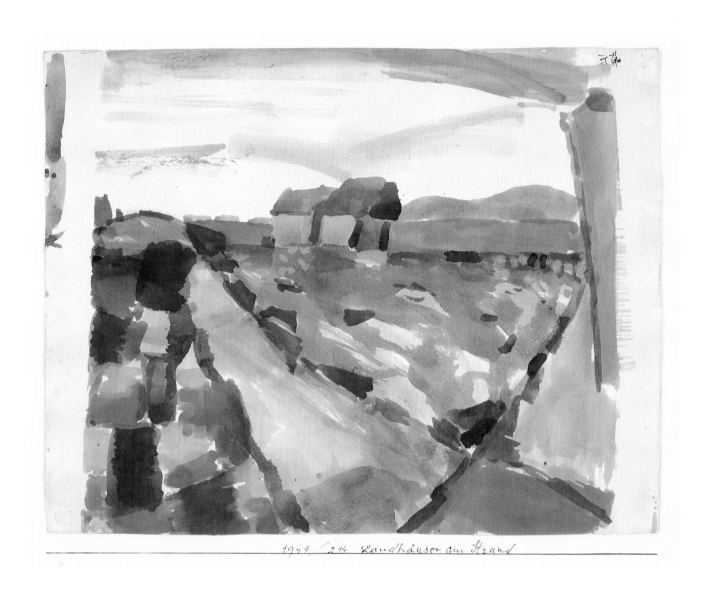

1914/214 Landhäuser am Strand

Paul Klee. Maisons sur la plage, 1914/214 (cat. n° 288)

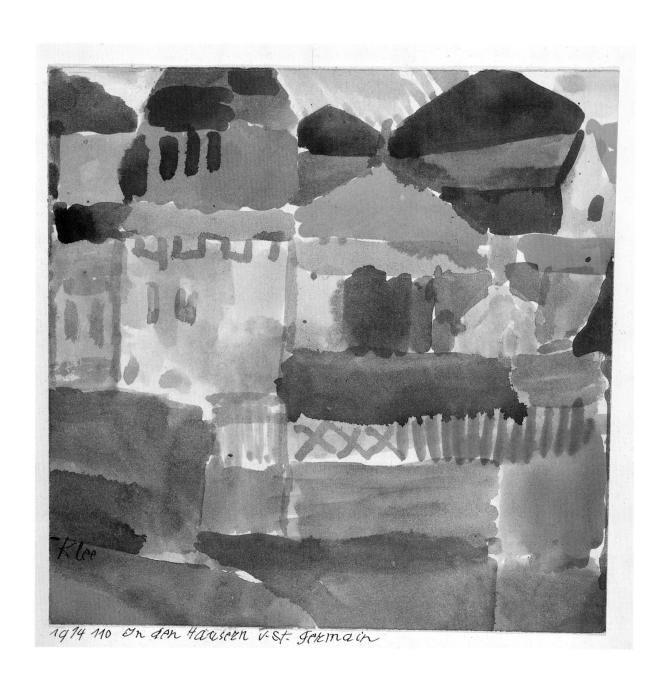

Paul Klee. Dans la maison de Saint-Germain – Tunis, 1914/110 (cat. n° 286)

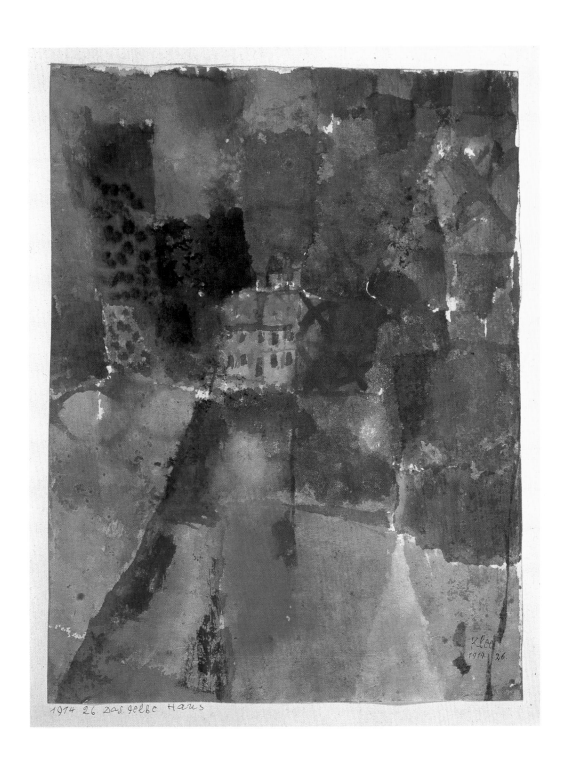

1914 26 Das gelbe Haus

Paul Klee. La Maison jaune, 1914/26 (cat. n° 279)

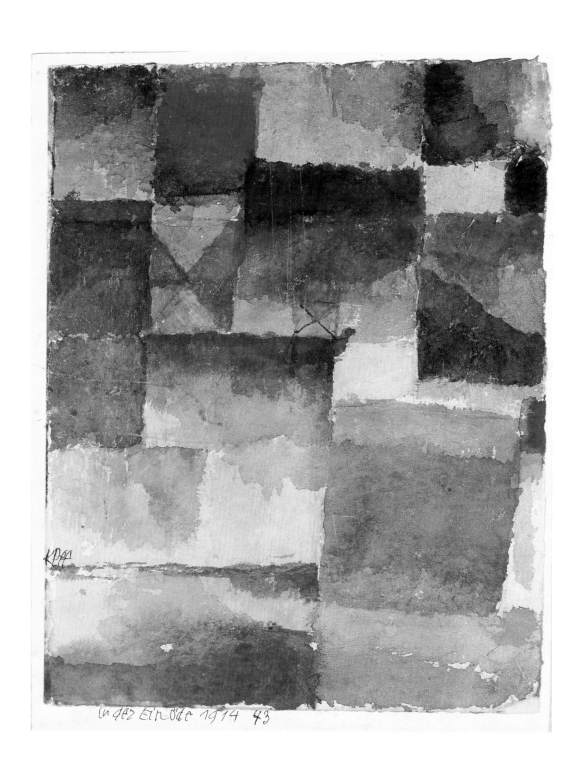

Paul Klee. Dans le désert, 1914/43 (cat. n° 282)

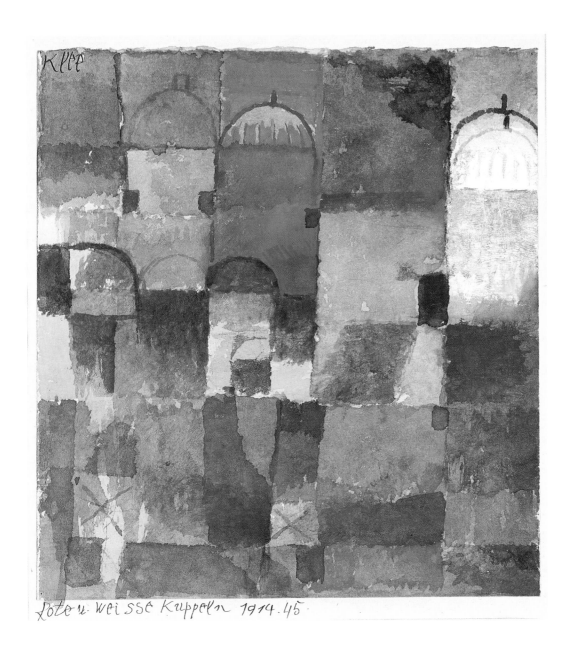

Paul Klee. Coupoles rouges et blanches, 1914/45 (cat. n° 283)

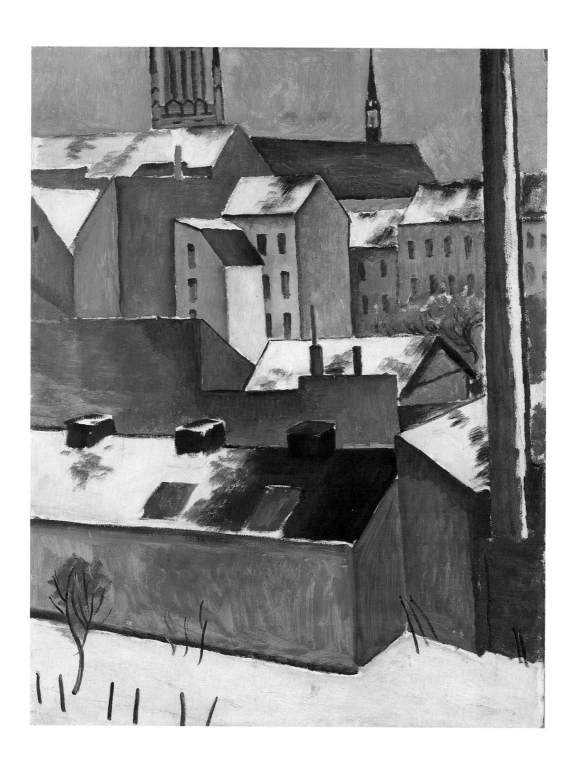

August Macke. La Marienkirche sous la neige, 1911 (cat. n° 291)

August Macke. Notre rue en gris, 1911 (cat. n° 292)

August Macke. Indiens, 1911 (cat. n° 293)

August Macke. La Tempête, 1911 (cat. n° 294)

August Macke. Baigneuses, 1913 (cat. n° 295)

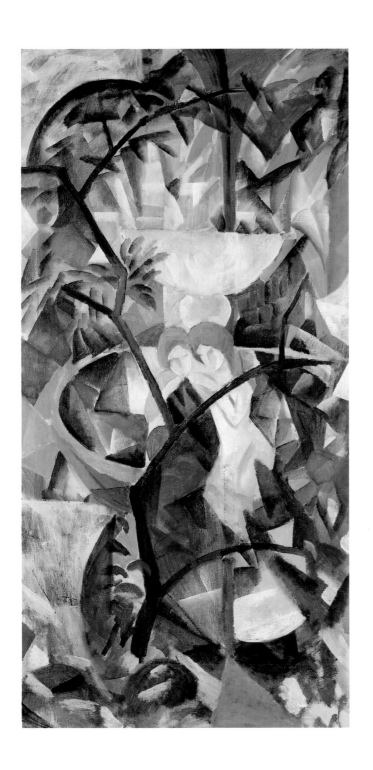

August Macke. Deux Jeunes filles à la fontaine, 1913 (cat. n° 296)

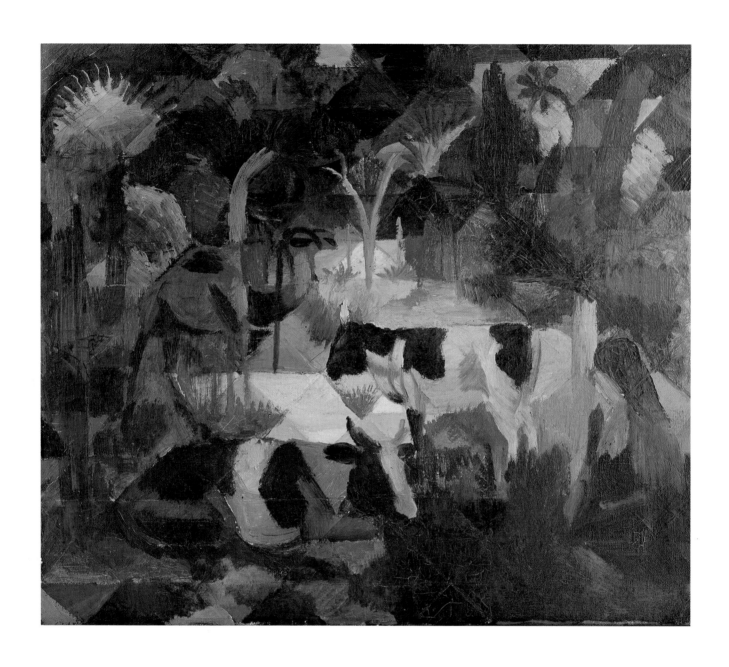

August Macke. Paysage aux vaches et chameau, 1914 (cat. n° 299)

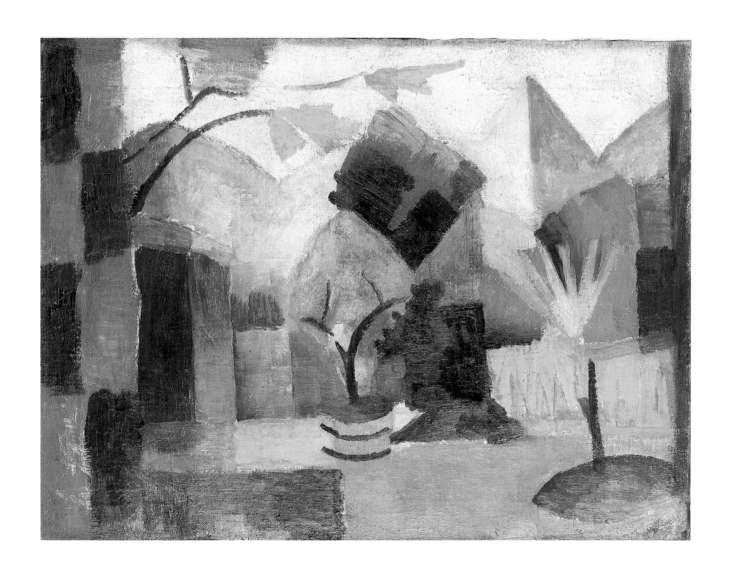

August Macke. Jardin au bord du lac de Thoune, 1913 (cat. n° 298)

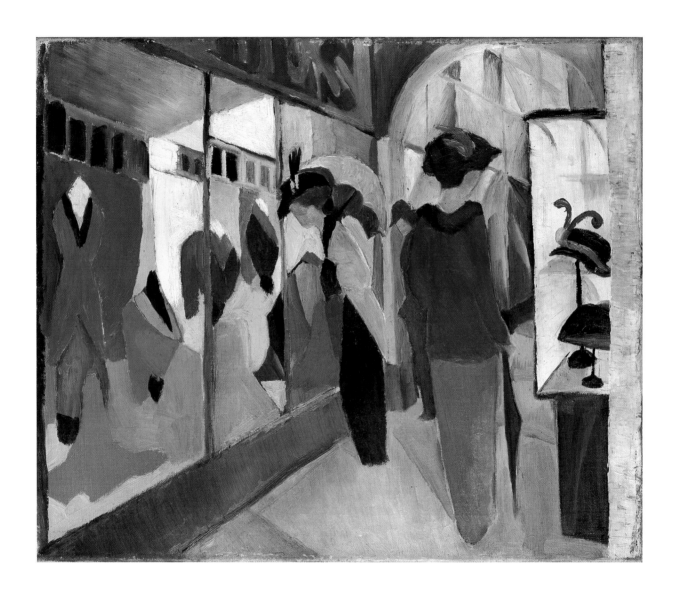

August Macke. Magasin de modes, 1913 (cat. n° 297)

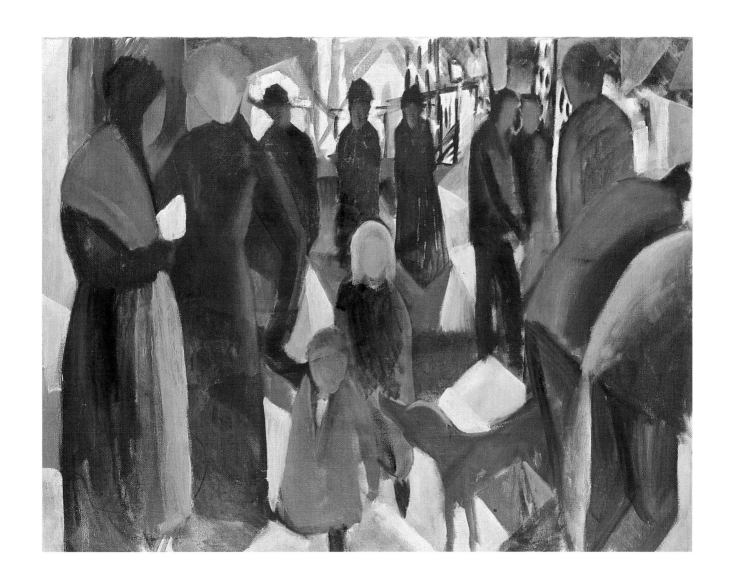

August Macke. Le Départ (Rue avec des passants au crépuscule), 1914 (cat. n° 301)

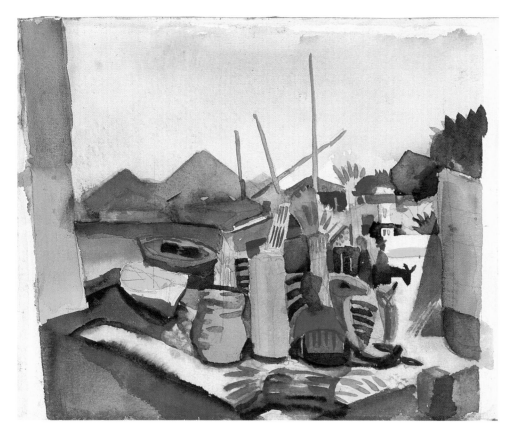

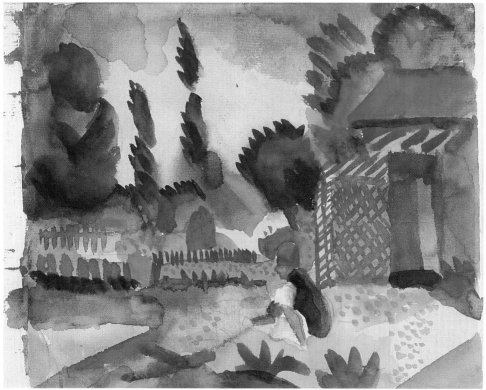

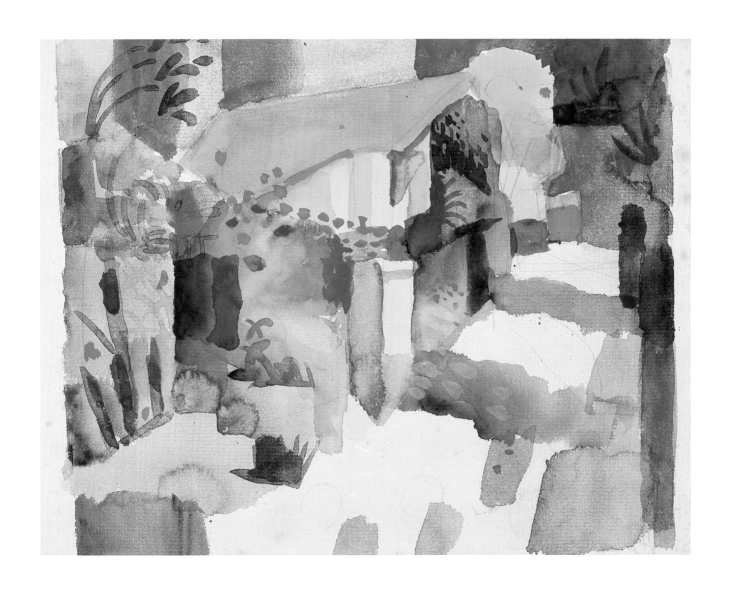

August Macke. Paysage près d'Hammamet, 1914 (cat. n° 304)

August Macke. Petite Maison dans un jardin (Paysage tunisien avec Arabe assis), 1914 (cat. n° 307)

August Macke. Maison dans un jardin, 1914 (cat. n° 308)

August Macke. Saint-Germain près de Tunis, 1914 (cat. n° 310)

August Macke. La Porte du jardin, 1914 (cat. n° 306)

August Macke. Vue d'une rue, 1914 (cat. n° 303)

August Macke. Kairouan III, 1914 (cat. n° 309)

August Macke. La Maison claire (1re version), 1914 (cat. n° 305)

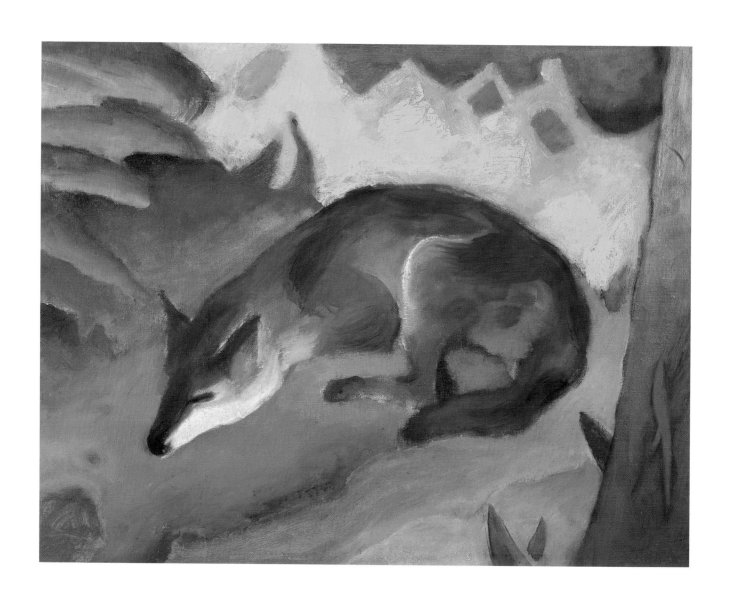

Franz Marc. Le Renard, 1911 (cat. n° 316)

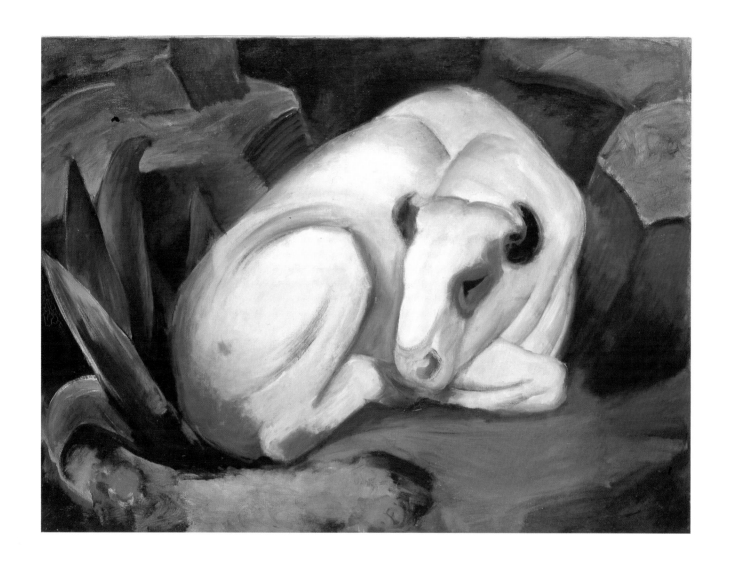

Franz Marc. Le Taureau, 1911 (cat. n°317)

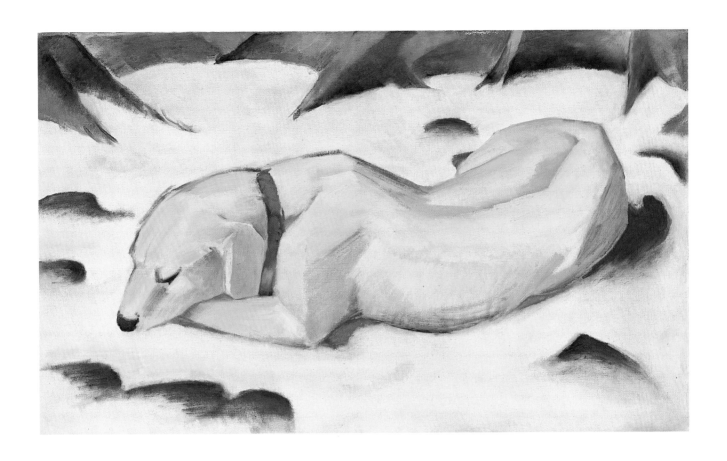

Franz Marc. Le Chien blanc, 1910–1911 (cat. n° 314)

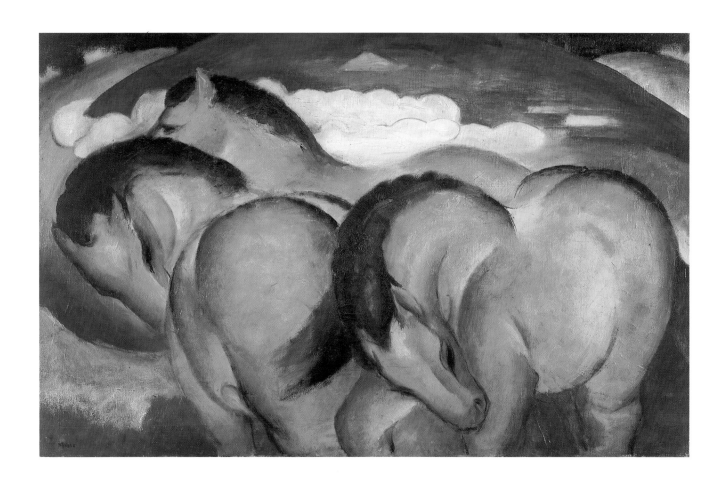

Franz Marc. Les Petits chevaux jaunes, 1912 (cat. n° 318)

Franz Marc. Jeune Fille rouge, 1912 (cat. n° 320)

Franz Marc. Chevreuil dans la forêt I, 1911 (cat. n° 319)

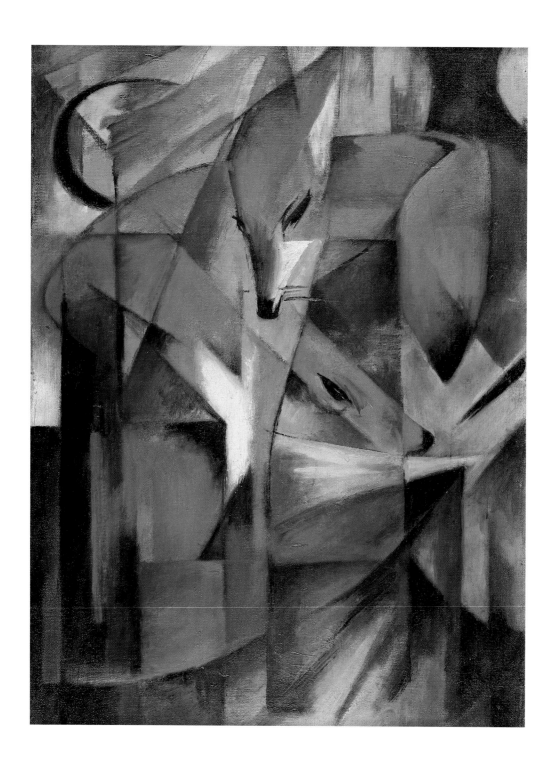

Franz Marc. Renards, 1913 (cat. n° 323)

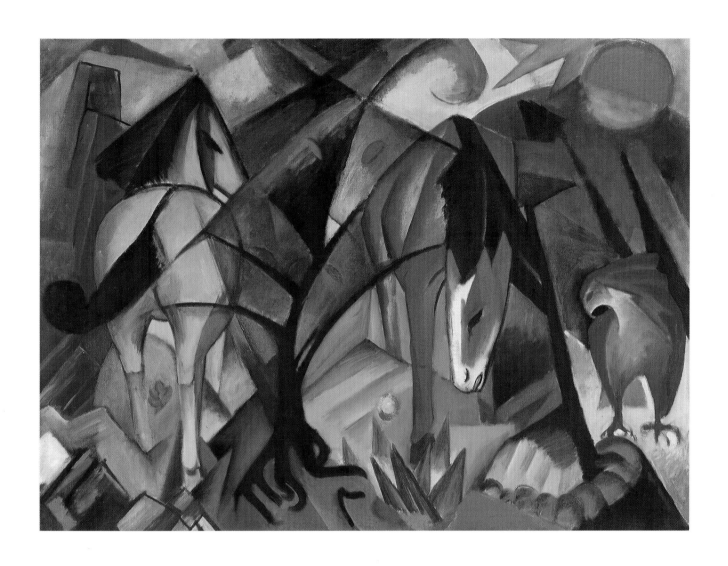

Franz Marc. Chevaux et Aigle, 1912 (cat. n° 321)

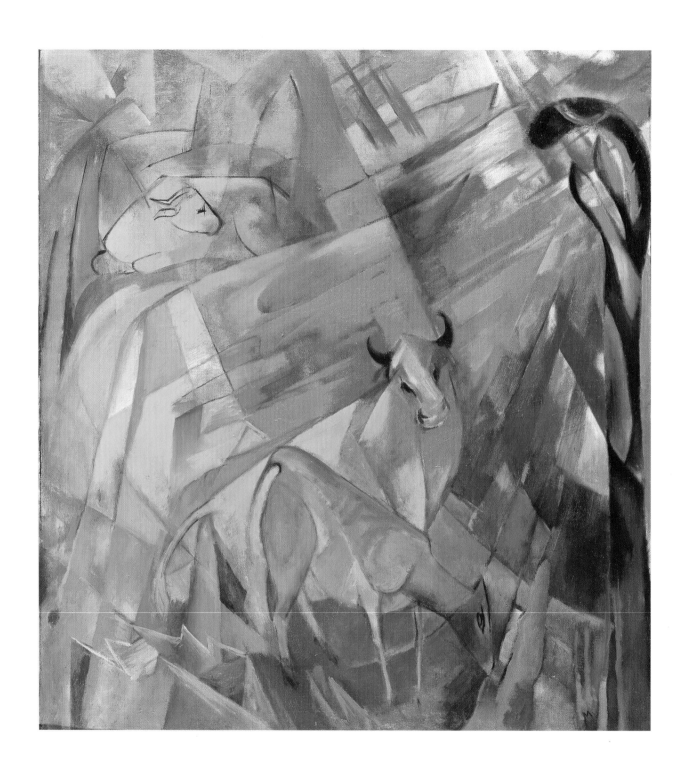

Franz Marc. Animaux dans le paysage, 1914 (cat. n° 325)

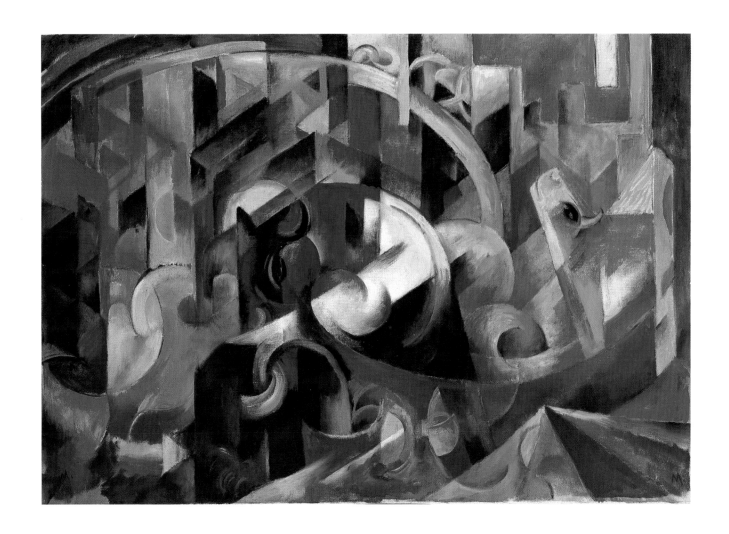

Franz Marc. Tableau aux bœufs, 1913 (cat. n° 324)

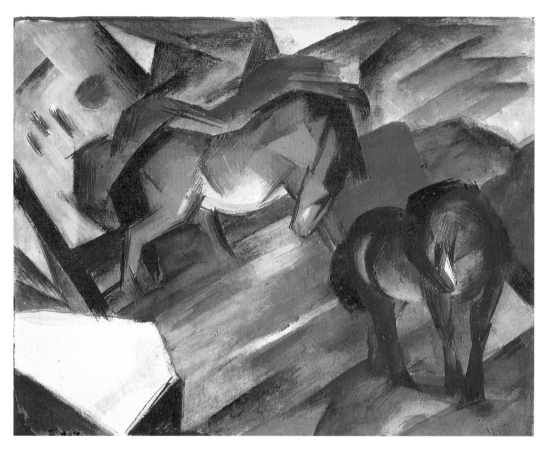

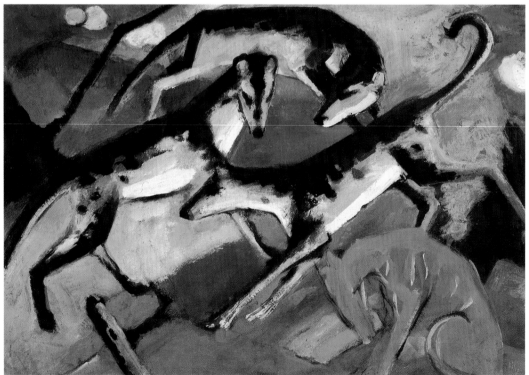

Franz Marc. Cheval rouge et Cheval bleu, 1912 (cat. n° 327)

Franz Marc. Chiens jouant, 1912 (cat. n° 329)

Franz Marc. Taureau couché, 1913 (cat. n° 331)

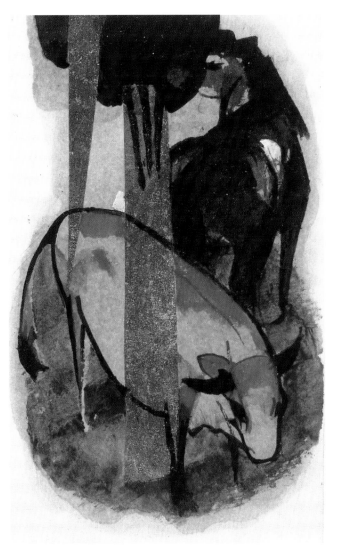 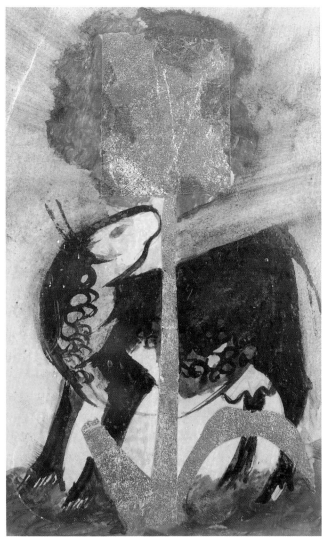

Franz Marc. Cheval rouge et Bœuf jaune, 1913 (cat. n° 339) Franz Marc. Vache noire sous un arbre, 1913 (cat. n° 345)

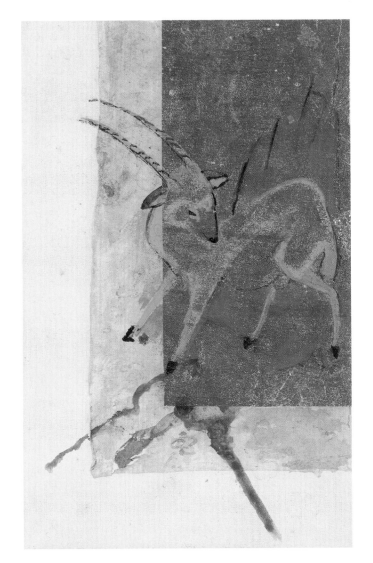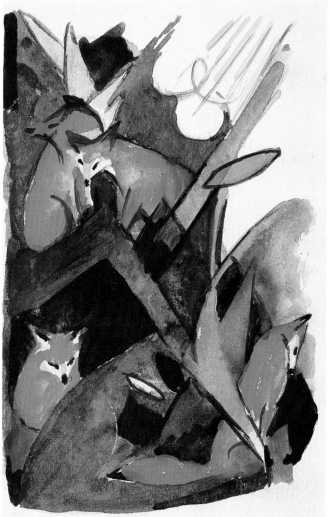

Franz Marc. Bouquetin, 1913 (cat. n° 344) Franz Marc. Quatre Renards, 1913 (cat. n° 336)

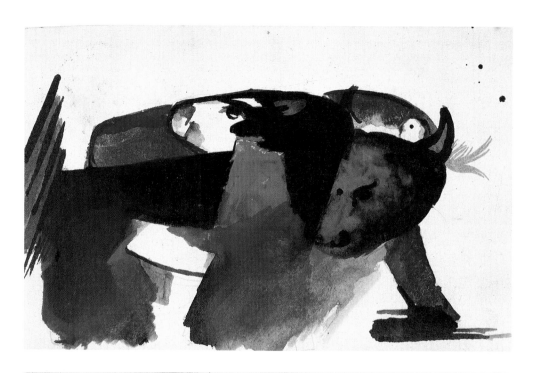

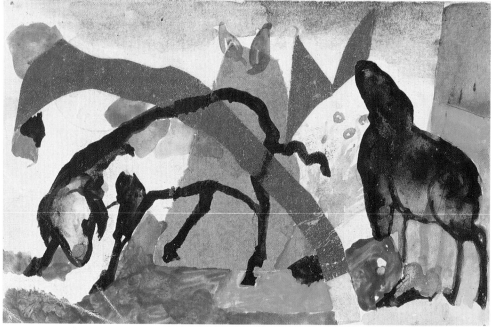

Franz Marc. Deux Animaux, 1913 (cat. n° 337)

Franz Marc. Deux Moutons, 1913 (cat. n° 342)

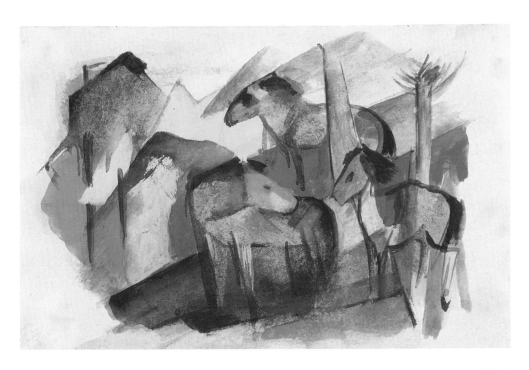

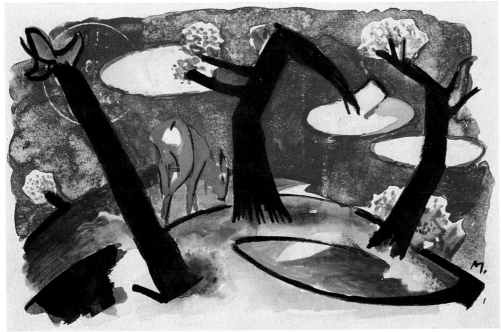

Franz Marc. Trois Chevaux dans un paysage avec maisons, 1913 (cat. n° 348)

Franz Marc. Paysage à l'animal rouge, 1913 (cat. n° 338)

Gabriele Münter – Une artiste du Blaue Reiter

Annegret Hoberg

Gabriele Münter – l'une des artistes expressionnistes parmi les plus connues en Allemagne avec Paula Modersohn-Becker et Käthe Kollwitz –, contribua énormément en sa qualité de membre fondateur du *Blaue Reiter*, à la percée – à Munich et à Murnau en Haute-Bavière entre 1908 et 1914 –, d'une nouvelle peinture expressive et très colorée. Sa vigueur esthétique, l'acuité de sa vision, sa capacité à styliser, mais aussi sa manière qui repose sur les contours simples et les surfaces unies, contribuèrent de façon décisive au renouveau de la peinture. A l'époque du *Blaue Reiter,* Gabriele Münter peint des paysages et des natures mortes très importants ainsi que des intérieurs figuratifs qui, par la réduction radicale des formes, la magnificence et l'éclat du coloris, sont des chefs-d'œuvre non seulement par rapport à son œuvre propre mais aussi dans le cadre du *Blaue Reiter.*

Née à Berlin en 1877, elle passe son enfance en Westphalie et en Rhénanie puis fréquente quelque temps un cours de dessin à Düsseldorf avant de se rendre, en mai 1901, à Munich pour y poursuivre son apprentissage. Elle entre très vite en contact avec la *Phalanx* (Phalange), une association d'artistes progressistes récemment créée qui, outre l'organisation d'expositions, patronnait une école d'art privée à Schwabing. Wassily Kandinsky, premier président de la *Phalanx,* y enseignait la peinture – natures mortes, visages, paysages et nus. Début 1902, Gabriele Münter fréquente d'abord la classe de sculpture de Wilhelm Hüsgen, avec cours obligatoire de nu auprès de Kandinsky. Celui-ci décèle très vite les dons de dessinateur de son élève, la concision, l'amplitude, l'énergie de son trait qui refusait l'accessoire pour n'exprimer que l'essentiel. A l'été 1902, elle répond à une invitation de Kandinsky, dans le cadre de la classe de peinture de ce dernier, et se rend à Kochel en Haute-Bavière. La peinture d'après nature en plein air constituait l'un des principes pédagogiques que Kandinsky, en rupture avec l'enseignement académique, allait conserver jusque dans sa «période Murnau» de 1912–1913. Gabriele Münter exécute là, sous la direction de Kandinsky, ses premières petites études à l'huile d'après nature. Celui-ci proscrit *a priori* certaines couleurs «académiques». Ce séjour est également l'occasion d'un premier rapprochement entre le maître et l'élève, qui entreprennent ensemble quelques excursions à bicyclette. Au cours de l'été 1903, Gabriele Münter suit à Kallmünz, dans le Haut-Palatinat, un nouveau cours de peinture de la *Phalanx.* C'est là qu'elle réalise pour la première fois un grand nombre d'études d'après nature: paysages et rues – entre autres le petit tableau qui représente un coin de rue avec un portail caractéristique dans la vieille ville de Kallmünz.

Kandinsky et Gabriele Münter se fiancent à Kallmünz. A Munich, cette situation se révèlera vite intenable: Kandinsky est encore marié à une cousine russe. A partir du printemps 1904, Kandinsky et Gabriele Münter effectueront plusieurs longs voyages: d'abord un séjour d'un mois en Hollande, puis à Tunis durant l'hiver 1904–1905 – où Gabriele Münter exécute, entre autres, des broderies de perles d'après des dessins de Kandinsky; ils passent l'été 1905 à Dresde; l'hiver, jusqu'au printemps 1906, à Rapallo, puis immédiatement après, jusqu'en juin 1907, une année entière à Sèvres près de Paris. Durant ce temps, Gabriele Münter et Kandinsky continuent à travailler à la spatule. A Paris, notamment, Gabriele Münter affine sa palette et sa technique post-impressionniste.

A Paris, elle connaît ses premiers succès publics. La revue *Tendances nouvelles* publie quelques-unes de ses gravures sur bois. Elle suit un cours de dessin au pinceau donné par Théophile Steinlein et obtient une mention à l'issue de cet enseignement. Au printemps 1907, certaines de ses toiles sont admises au Salon des Artistes indépendants. Ses gravures sont exposées au Salon d'automne. A son retour en Allemagne, l'été 1907, elle prépare, pour Bonn, une grande exposition de ses tableaux parisiens: en janvier 1908, la galerie Lenoble de Cologne présente une bonne soixantaine de ses œuvres.

Au printemps 1908, après un dernier voyage à l'étranger, dans le Sud-Tyrol, Gabriele Münter et Wassily Kan

dinsky décident de s'installer durablement à Munich. Lors d'une excursion, l'été, ils découvrent Murnau, vieille ville commerçante des Préalpes bavaroises sur les rives du lac Staffel.

Enthousiasmés par sa situation pittoresque dominant les marais de Murnau au pied des Alpes, ils recommandent l'endroit à Alexej Jawlensky et Marianne von Werefkin. Dès la fin de l'été, tous quatre iront y travailler plusieurs semaines d'affilée, pris d'une véritable euphorie créatrice. Ce séjour, et les mois qui suivront, provoqueront chez ces quatre artistes l'ouverture décisive vers des moyens d'expression personnels, objets de longues recherches, et vers une nouvelle vision du monde qui les entoure. Gabriele Münter a résumé cette évolution dans une formule restée célèbre : «J'y ai, après de brefs tourments, fait un grand saut, passant de la copie de la nature – plus ou moins impressionniste – à l'appréhension d'un contenu, à l'abstraction, au rendu d'un concentré». La lumière des Préalpes souvent irréelle les jours de foehn, le contraste des couleurs, les chaînes de montagne proches en apparence les aident – surtout dans le cas de Gabriele Münter et de Kandinsky – à s'éloigner de façon décisive de la technique naturaliste des petites touches exécutées au couteau. Ils peignent rapidement un grand nombre de paysages de Murnau et de ses environs, dans une touche large, fluide et spontanée et se libèrent radicalement du modèle tout en en intensifiant l'expressivité. La simplification des détails, l'émancipation croissante de la couleur pure par rapport au réel, l'absence de profondeur et la stylisation des contours au profit de l'expressivité caractérisent ces peintures. 1908 et 1909 seront les années les plus productives pour Gabriele Münter. «Au début des recherches que j'ai effectuées là-bas, écrit-elle rétrospectivement, à la fin de l'été 1908, je débordais d'images du lieu et du site, rapidement exécutées sur des cartons de 41 x 33 cm. Je m'appropriais toujours plus la clarté et la simplicité de cet univers. Surtout lorsque le foehn soufflait, les montagnes dressaient sur mes toiles comme une incontournable conclusion leur masse gris bleu. C'était ma couleur préférée».

Plus tard, Gabriele Münter soulignera à plusieurs reprises que Kandinsky lui avait, entre autres, appris qu'en peignant des «portions» de paysage, on obtenait une concentration du sujet ; et que ses propres tableaux avaient inspiré Jawlensky. «Kandinsky m'avait un jour conseillé de choisir de petites portions de paysages et non de vastes panoramas, il [Jawlensky] suivit ce bon conseil de Kandinsky d'après mes travaux». Gabriele Münter a par la suite évoqué l'intensité des échanges qu'elle avait eus avec Jawlensky lors de ce premier séjour à Murnau. Elle y décrit leur étroite et amicale collabora-

tion : Jawlensky répétait que le but était la «synthèse» du tableau ; il corrigeait et encourageait son travail. Jawlensky, qui avait transmis entre autres à ses amis le cloisonnisme à la Gauguin, apprit notamment à Gabriele Münter à concentrer ses études de paysage sur les compositions en aplats et à cerner chaque forme de contours minces et sombres ; cette technique permettait de parvenir à une plus grande «synthèse» expressive du tableau. Parallèlement à l'intérêt suscité par l'art primitif auprès de l'avant-garde européenne du début du siècle, les artistes du *Blaue Reiter* naissant découvraient l'art populaire bavarois : celui de la peinture sous verre. Gabriele Münter fut la première à copier cette technique d'après d'anciens modèles et à l'apprendre auprès du dernier peintre sous verre encore en activité à Murnau. Le style naïf et direct de la représentation, les formes simplifiées et la ferveur qui caractérisent cet art populaire, l'inspirèrent autant que les couleurs lumineuses juxtaposées et les contours noirs des personnages. Désormais elle introduira dans ses tableaux, les portraits de Jawlensky et de Werefkin par exemple, ces procédés stylistiques qui s'ajoutent à la dynamique des couleurs ; cela conduit à une parfaite unification de la composition.

Durant l'été 1909, sur les instances de Kandinsky, Gabriele Münter achète une maison à Murnau. Ensemble ou séparés, ils y feront jusqu'en 1914 de nombreux séjours dont leur travail n'allait cesser de bénéficier. Ce même été, Gabriele Münter peint son amie Marianne von Werefkin devant le mur jaune de la maison que les gens du cru appelaient la «maison des Russes». Le *Portrait de Marianne von Werefkin (Bildnis Marianne von Werefkin,* ill. 1), surpasse les autres portraits peints par Gabriele Münter par sa vivacité, sa verve picturale et l'énergie positive qui en émane. Marianne von Werefkin, coiffée d'un immense chapeau à fleurs multicolores se détache sur un fond jaune peint d'une touche vive. Le buste massif est brossé énergiquement et entièrement encadré par la bande violette d'un immense fichu. Des reflets violets jouent dans les yeux, la chevelure et autour des lèvres entrouvertes qui témoignent, comme le regard, de la vivacité d'esprit du modèle. Gabriele Münter fut rarement aussi proche du style vigoureux des fauves.

Kandinsky à la table de thé (Kandinsky am Teetisch, ill. 2), peint un an plus tard, montre une évolution continue depuis la spontanéité des débuts de cette période de Murnau. Comme beaucoup de tableaux de Gabriele Münter de 1910, celui-ci se distingue par la concision et la fermeté de la composition. Les aplats de couleurs pures sont reliés par de sobres contours noirs et s'assemblent en structures extraordinairement concen-

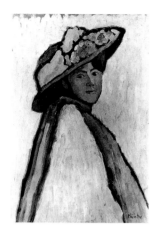

III. 1: Gabriele Münter, *Portrait de Marianne von Werefkin (Bildnis Marianne von Werefkin)*, 1909, Städtische Galerie im Lenbachhaus, Munich.

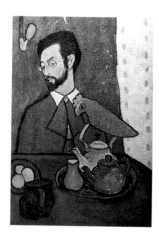

III. 2: Gabriele Münter, *Kandinsky à la table de thé (Kandinsky am Teetisch)*, 1910, Israël Museum, Jérusalem.

trées. Elle réussit ainsi des œuvres d'une grande force et d'une grande profondeur. La mince silhouette de Kandinsky, légèrement sur la défensive derrière le plateau de la table, s'associe aux objets du service à thé comme en une sorte de nature morte traitée avec un nombre réduit de moyens. Parallèlement, Gabriele Münter expérimente, en particulier dans ses paysages de 1910, une simplification rigoureuse qui aboutit à des figures quasi géométriques. Un tableau comme la *Rue droite (Gerade Strasse)* avec sa grille graphique de verticales et d'horizontales utilise entre autres procédés celui de la peinture sous verre: les contours sombres et la forme simplifiée des objets. Ce tableau n'est cependant pas conçu comme une peinture naïve: le paysage est d'une facture radicalement abstraite, Gabriele Münter met fréquemment en relief les structures formelles. A la différence de Kandinsky qui pratique la dissolution explosive et dynamique de l'objet, elle prend ses distances par rapport au modèle en accentuant la structure du dessin.

Une évolution importante apparaît dans d'autres natures mortes où, à partir de 1910, elle combine des fleurs, des objets d'art populaire religieux et des peintures sous verre. Depuis la découverte de Murnau, Gabriele Münter et Kandinsky s'étaient mis à collectionner avec passion des objets et des sculptures d'art populaire, ainsi que des peintures sous verre. Leur appartement de l'Ainmillerstrasse à Schwabing, comme leur maison de Murnau, étaient pleins de ces objets. Dans nombre de tableaux de 1911, parmi ses meilleures œuvres, Gabriele Münter dispose fréquemment des objets de ce genre, – madones en bois, crucifix ou pâtres –, devant un mur où sont accrochées des pein-

tures sous verre, ce qui donne à ces compositions une mystérieuse vie intérieure. Par ces natures mortes mystiques et religieuses, Gabriele Münter a apporté sa propre contribution au message spirituel du *Blaue Reiter*. Sa *Nature morte avec saint Georges (Stilleben mit heiligem Georg)* – que Kandinsky reproduisit dans l'*Almanach der Blaue Reiter* peut être considérée comme l'une des premières œuvres de ce mouvement. La composition d'une spatialité mystique et irréelle où les personnages semblent irradier dans la pénombre bleu vert et violette, montre saint Georges sur un fond bleu cobalt chevauchant une monture blanche et triomphant du dragon. On ne se rend que difficilement compte – dans ce que l'on peut lire comme un emblème de l'ambition rédemptrice du *Blaue Reiter* – qu'il s'agit en fait d'une peinture sous verre accrochée à un mur. Le saint, environné d'une aura rougeâtre, semble flotter au-dessus d'autres personnages et d'objets – notamment une «madone noire», une poule en grès, un petit vase à reflets bleus et aux fleurs rose saumon, des santons et une Vierge en majesté avec couronne à croix de Lorraine. Ces objets sont encore aujourd'hui identifiables et figurent dans la collection d'objets qui ont appartenu à Gabriele Münter et Kandinsky. L'incandescence mystérieuse des couleurs, les silhouettes des figurines religieuses dans cette lumière, font de cette nature morte une des œuvres les plus significatives de Gabriele Münter. Dans une autre célèbre nature morte, *Nature morte sombre (Secret)*, *(Dunkles Stilleben-Geheimnis)*, des objets semblables acquièrent une nouvelle réalité quasi abstraite.

Gabriele Münter exposa cette *Nature morte sombre (Secret)* avec cinq autres tableaux importants lors de la première exposition du *Blaue Reiter*. Du 18 décembre 1911 au 1er janvier 1912, après s'être séparés de la Nouvelle Association des artistes munichois (*Neue Künstler-Vereinigung München*), Kandinsky, Marc et Gabriele Münter organisèrent en toute hâte dans les salles de la galerie Thannhauser la première exposition du *Blaue Reiter*. Cette manifestation qui allait par la suite devenir légendaire prenait son nom de l'*Almanach* conçu durant l'été 1911. La Nouvelle Association des artistes munichois avait été fondée au début 1909 à l'initiative de Kandinsky, Jawlensky, Gabriele Münter, Marianne von Werefkin et d'autres artistes munichois. En 1911, les divergences entre les membres modérés de l'association et les membres plus progressistes, Kandinsky et Franz Marc, s'accentuèrent. Début décembre, après que le jury eut refusé un tableau de Kandinsky, la rupture se produisit. Kandinsky, Marc et Gabriele Münter démissionnèrent; joint par lettre, Alfred Kubin qui résidait alors en Haute-Autriche, fit de même. Cet événement marqua la naissance du *Blaue Reiter* qui

organisa en février 1912 une deuxième exposition et connut, avec l'*Almanach* paru au printemps de la même année, un succès décisif dans les milieux de l'avant-garde artistique.

Des tensions apparurent au cours de 1912, en particulier entre Franz Marc et August Macke, mais aussi à l'intérieur du couple Kandinsky-Münter. La production de Gabriele Münter s'en ressentit et diminua notablement entre 1912 et 1914. Les toiles de cette période se distinguent par une grande diversité des moyens stylistiques. Dans les natures mortes, des objets «profanes» remplacent les objets religieux à connotations mystiques de 1911. *Le Masque noir avec rose (Schwarze Maske mit Rosa)* présente un masque noir impressionnant, modelé avec vivacité, posé parmi des étoffes. Cette toile trahit non seulement les influences du cubisme français, de Picasso par exemple, mais aussi de la *Brücke*, que Gabriele Münter connaissait au moins depuis la deuxième exposition du *Blaue Reiter*. Ce style nouveau de Gabriele Münter se caractérise par une dimension décorative et un découpage partiel du motif; le masque produit, quant à lui, un effet apparenté à celui de l'art nègre que l'on retrouve dans les natures mortes de Kirchner ou de Heckel. Gabriele Münter expose son *Masque noir avec rose* ainsi que d'autres tableaux importants des deux années précédentes à l'occasion du Premier Salon d'automne allemand *(Erster deutscher Herbstsalon)* de 1913, organisé à Berlin par Herwarth Walden, qui fut la plus importante exposition d'avant-garde dans l'Allemagne de l'avant-guerre. En automne 1912, Herwarth Walden s'était déjà rendu dans l'atelier de Gabriele Münter et de Kandinsky dans l'Ainmillerstrasse à Schwabing, et il était entré en contact avec le groupe dès le printemps de la même année, puisqu'il avait abrité l'exposition du *Blaue Reiter* dans sa galerie berlinoise Der Sturm. Walden s'enthousiasma d'emblée pour le travail de Gabriele Münter et lui proposa une exposition personnelle dans sa galerie. Il l'invita également à exécuter des gravures sur bois pour la revue *Der Sturm*. Gabriele Münter rassembla immédiatement quelques-unes de ses œuvres et produisit en toute hâte cinq gravures, en partie d'après des tableaux ou dessins plus ou moins récents. La première grande exposition de Gabriele Münter eut lieu à la galerie Der Sturm le 6 janvier 1913 et rassembla 84 tableaux peints entre 1904 et 1913. Cette exposition fut ensuite reprise sous une forme réduite par Max Dietzel dans son Nouveau Salon artistique *(Neuer Kunstsalon)* à Munich et constitua la première exposition personnelle d'une artiste du *Blaue Reiter*. Herwarth Walden, à qui Gabriele Münter avait confié ses intérêts, allait faire le nécessaire pour que cette exposition continue à «tourner». Il défendra activement son œuvre jusqu'en 1919, accueillant plusieurs de ses toiles lors d'importantes expositions consacrées aux expressionnistes.

D'autres tableaux de 1913 et 1914, tels que *Saint Georges combattant le dragon (Drachenkampf)* [Städtische Galerie im Lenbachhaus de Munich] ou la *Nature morte au petit oiseau (Stilleben mit Vögelchen)* [Kunsthalle de Bielefeld], présentent une polychromie proche de celle des jouets et une touche presque inquiète, que l'on pourrait qualifier d'«impressionniste». Durant l'année 1914, en particulier pendant son exil en Suisse, Gabriele Münter se consacra provisoirement et parallèlement à des études abstraites. La déclaration de guerre en août 1914 avait dispersé le groupe du *Blaue Reiter*. Kandinsky et Gabriele Münter émigrèrent en Suisse et, – à l'occasion du retour de Kandinsky en Russie –, se séparèrent en novembre, sans qu'une rupture définitive eût été franchement prononcée. Par-delà les tensions et les déceptions d'ordre privé, l'art n'avait cessé de les unir. En 1915, Kandinsky lui écrivit encore de Moscou, alors que Gabriele Münter l'attendait à Stockholm, en pays neutre: «J'ai repensé à tes tableaux en me disant avec douleur et colère que tu ne travailles pas avec assez d'énergie: tu possèdes en toi l'étincelle divine, chose incroyablement rare chez les peintres. De plus, tu ne manques pas de métier. Le balancement de ton trait et ton sens de la couleur! J'espère beaucoup, beaucoup, que tu puisses soudain délicatement recommencer!». De son côté, Gabriele Münter confirma rétrospectivement que Kandinsky n'avait pas cherché à modifier son talent, dans lequel s'incarnait manifestement, selon lui, l'idéal du *Blaue Reiter*, un art non déformé, originel: «Si j'ai un modèle formel – et ce fut le cas dans une certaine mesure de 1908 à 1913 – c'est bien van Gogh par l'intermédiaire de Jawlensky et de ses théories (le langage de la synthèse), écrira-t-elle plus tard. Mais cela ne peut être comparé à ce que Kandinsky fut pour moi. Il a aimé, compris, soutenu et favorisé mon talent». Après la séparation et au lendemain de la guerre, au retour de Scandinavie, l'art de Gabriele Münter changera beaucoup et souvent. Ces retournements, étroitement liés à sa vie personnelle, sont peut-être la conséquence du destin d'une femme prise dans les conditions spécifiques de son époque. La production de Gabriele Münter ne se stabilisera que dans les années trente, après son retour définitif à Murnau et la redécouverte qu'elle fit de son passé expressionniste. Mais à l'époque du *Blaue Reiter* et dans ce climat fécond d'échanges et d'innovation, Gabriele Münter a réussi des œuvres qui participent sans doute des chefs-d'œuvre du XXe siècle.

Traduction de François Mathieu

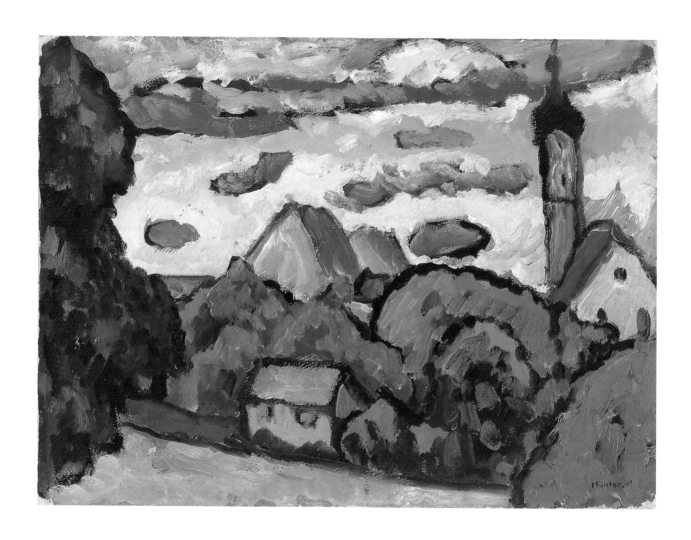

Gabriele Münter. Paysage à l'église, 1909 (cat. nº 353)

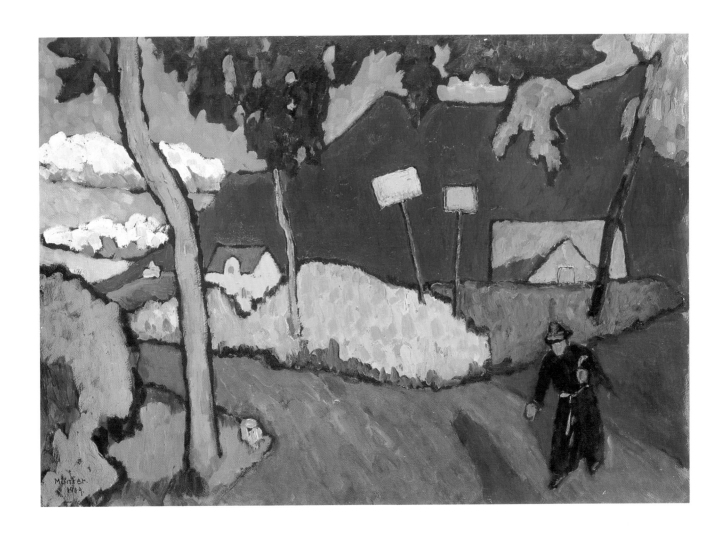

Gabriele Münter. Vers le soir, 1909 (cat. n° 354)

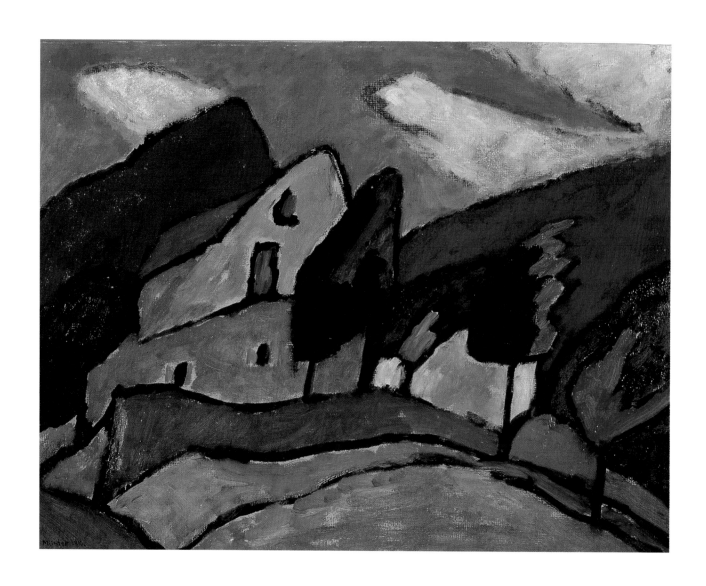

Gabriele Münter. Vent et Nuages, 1910 (cat. n° 358)

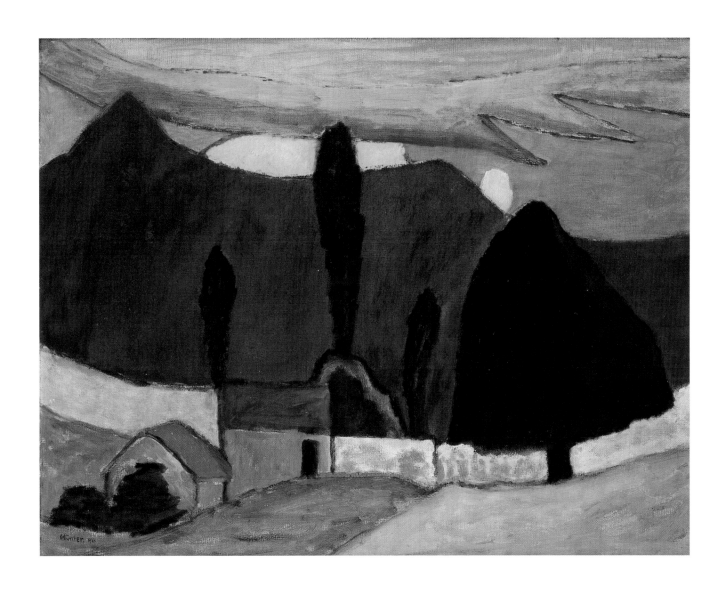

Gabriele Münter. Paysage au mur blanc, 1910 (cat. n° 356)

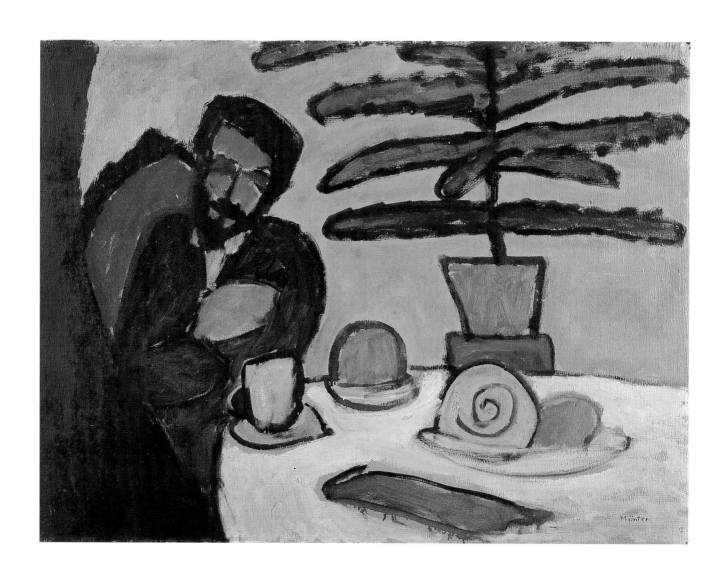

Gabriele Münter. Homme à table, 1911 (cat. n° 361)

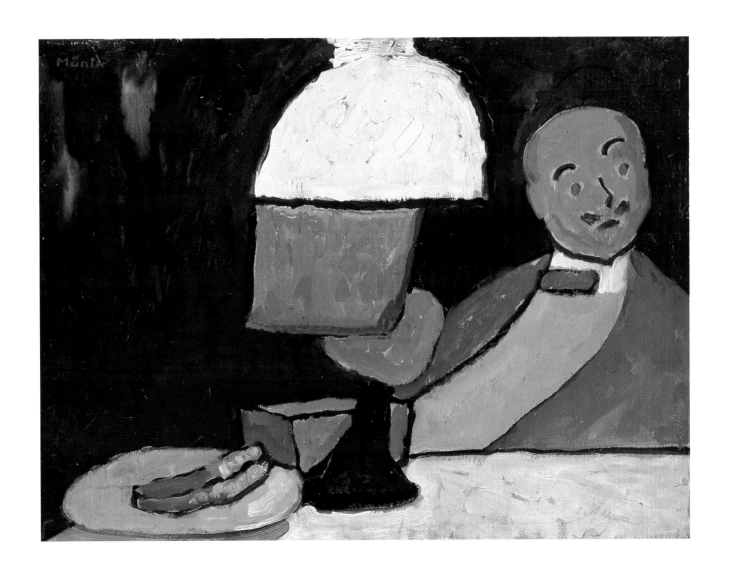

Gabriele Münter. Ecouter (Portrait de Jawlensky), 1909 (cat. n° 355)

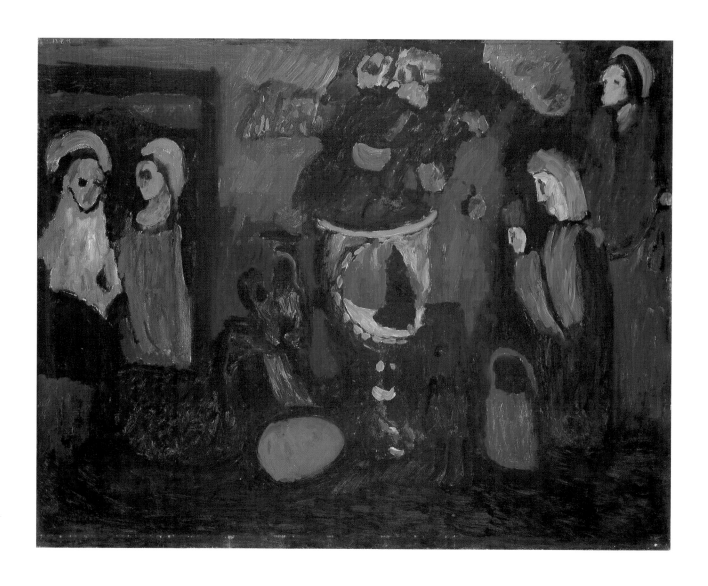

Gabriele Münter. Nature morte sombre, 1911 (cat. n° 362)

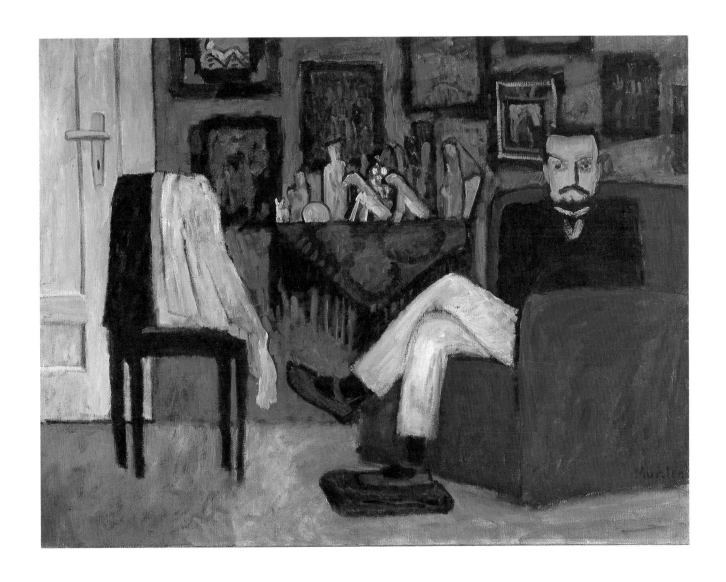

Gabriele Münter. Homme dans un fauteuil, 1913 (cat. n° 363)

Marianne von Werefkin

Efrem Beretta

«Marianne a joué à peindre avec les couleurs de la Russie», écrivait Else Lasker-Schüler dans un poème plein d'humour et d'admiration. Voilà qui est bien dit. C'est en définitive l'âme russe, nourrie de visions et de symboles, mais aussi naïve et populaire, qui restitue le mieux l'image de cette femme extraordinaire qui fut appelée «l'accoucheuse du *Blaue Reiter*», qui donna au Cavalier bleu son allure de trot, qui fut la Muse de Kandinsky, de Marc et de Jawlensky. Elle joua un rôle essentiel, et pourtant méconnu, de prêtresse de ce nouvel art qui prit son essor dans le Munich en effervescence du début du siècle et franchit, avec Kandinsky, les portes de l'abstraction.

Marianne von Werefkin naquit à Tula en 1860. Son père descendait d'une vieille famille aristocratique moscovite et commandait le régiment d'Ekatinenbourg. La mère, de noble famille cosaque, peintre elle-même, découvrit très tôt le talent de sa fille et se chargea de son éducation artistique. Lorsque son père fut nommé gouverneur de la forteresse de Saint-Pétersbourg, Marianne devint l'élève d'Ilja Répine, le grand maître du réalisme russe, et atteignit une telle perfection qu'on la nomma le Rembrandt russe. Mais cette peinture ne la satisfaisait pas. Elle rêvait d'un art nouveau, d'une Renaissance dont, en tant que femme, elle ne pouvait qu'annoncer la venue. Seul un homme, croyait-elle, aurait la force de l'accomplir. Chez Répine, elle connut un jeune officier qui suivait les cours du soir de peinture à l'Académie. Elle devina aussitôt son talent et vit en lui celui qui deviendrait, par son entremise, le «messie» du nouvel art. Elle ne se trompait pas.

Ce jeune officier, de quatre ans son cadet, n'était autre qu'Alexej Jawlensky. C'est ainsi que débuta une liaison des plus extraordinaires, une relation chaste, romanesque et poignante, dont l'art était le seul but, exigeant un total sacrifice de soi de la part de Werefkin. Au point que, pour ne pas compromettre le développement de l'art de Jawlensky, elle abandonna pour dix ans la peinture et se dédia entièrement à la formation de celui-ci.

A la mort de son père, en 1896, Werefkin quitta avec Jawlensky la Russie pour s'établir à Munich, qui, avec Paris et Berlin, était l'un des pôles artistiques majeurs en Europe. Dans son appartement situé Giselastrasse, dans le quartier Latin de la ville, Marianne fit de son salon le lieu de rencontre de maints artistes, écrivains, danseurs et intellectuels. Une intelligentsia cosmopolite et bigarrée, teintée de bohème, s'y réunissait. Parmi laquelle on trouvait les Russes Kandinsky, Diaghilev et les Sacharoff, Borisov-Musatov (principal représentant de la peinture symboliste russe), mais aussi Kubin, que Werefkin appréciait tout particulièrement, Franz Marc, Paul Klee, la célèbre comédienne Eléonore Duse et beaucoup d'autres. On y débattait avec ferveur des problèmes les plus brûlants de l'art.

L'historien Gustav Pauli décrit ainsi l'ambiance: «Jamais je ne connus depuis de soirée si chargée de tension. Le centre, la source en quelque sorte de ces ondes énergétiques – qu'on pouvait presque percevoir physiquement –, était la baronne. Cette femme gracieuse, aux grands yeux noirs, aux épaisses lèvres rouges, dont la main gauche avait été mutilée par un accident de chasse, n'animait pas seulement la conversation, mais dominait toute la réunion.»

Elle avait compris, bien avant ses amis, la leçon de Pont-Aven et les leçons de van Gogh, des fauves et des Nabis. En 1903 (deux ans avant Collioure), elle avait compris l'importance de la couleur, qui n'était pas fonction de la lumière ni de l'éclairage des objets. Franz Marc sera particulièrement frappé par cette révélation. Il écrira: «Jusqu'à présent tous les éléments de mon art reposaient sur une base organique, moins la couleur. Mademoiselle Werefkin a récemment dit à Helmut [Macke, n.d.r.]: "presque tous les Allemands commettent l'erreur de confondre la lumière et la couleur, alors que la couleur est quelque chose de bien différent qui n'a rien à faire avec la lumière, c'est-à-dire avec l'éclairage". Cette phrase continue de me trotter dans la tête; elle est très profonde et je crois qu'elle est au cœur du problème».

Lorsqu'en 1906 Werefkin reprit la peinture, après un long voyage à travers la France en 1903 et 1905, elle avait franchi d'une traite le fossé entre l'art traditionnel et l'art moderne, sans passer, comme la plupart de ses amis, par l'expérience de l'Art nouveau, du post-impressionnisme, du divisionnisme, du pointillisme, etc.

Elle fonda dans son salon de Munich la Confrérie de Saint-Luc, association d'artistes dont beaucoup participèrent, en 1909, à la fondation, sous la présidence de Kandinsky, de la Nouvelle association des artistes munichois. C'est de la scission de cette dernière, pour des motifs futiles (le tableau de Kandinsky avait quelques centimètres de trop par rapport aux dimensions imposées par le règlement) que naîtra en 1911, à l'initiative de celui-ci et de Franz Marc, le *Blaue Reiter*. Werefkin participe aux expositions du groupe. Elle expose aussi à la galerie Der Sturm de Herwarth Walden à Berlin. En 1901, elle commence un journal, *Lettres à un inconnu* (dialogue avec son «Moi» supérieur), où, dans un style passionné et visionnaire, elle confesse son drame personnel et artistique et énonce ses théories sur l'art en termes prophétiques.

En 1908–1909 elle passe l'été à Murnau, village pittoresque de Haute-Bavière, en compagnie de Jawlensky, Kandinsky et Gabriele Münter. Ensemble, ils peignent les mêmes sujets et discutent à l'infini des problèmes de l'art. Cette période fut d'une extrême importance dans l'évolution de Kandinsky. Il peignit en 1910 sa première aquarelle abstraite. Une page de l'histoire de l'art venait de se tourner.

En 1914, à l'éclatement de la guerre, Werefkin et Jawlensky quittent précipitamment l'Allemagne et abandonnent tous leurs biens (entre autres, trois tableaux de van Gogh, Gauguin et Hodler) aux soins de la femme de Paul Klee. Ils s'installent d'abord à Saint-Prex, petit village de Suisse romande où Jawlensky commence sa célèbre série de *Variations*. En 1916, Werefkin expose douze tableaux à Zurich, à la galerie Corray qui vient d'ouvrir ses portes. En 1917, ils s'établissent dans cette ville et entretiennent d'étroites relations avec le groupe Dada du Cabaret Voltaire et font la connaissance de Rainer Maria Rilke.

En 1918, la grippe dont Jawlensky est victime les pousse à s'établir à Ascona, que Werefkin ne quittera plus. La Révolution russe de 1917 entraîne la suppression de la rente dont elle vivait, et la plonge dans une grande détresse. En outre, sa relation avec Jawlensky s'était détériorée. En 1921, la brouille est définitive. Jawlensky part pour Wiesbaden grâce au soutien financier de sa nouvelle admiratrice Emmy Scheyer (qui, elle aussi, abandonne pour lui la peinture). A la fin de sa vie, Jawlensky, tourmenté par une arthrose qui ne lui permettait que de peindre, à deux mains, les petits formats de ses *Méditations,* évoquait ainsi cette époque lointaine: «Nous nous établîmes tous à Ascona au début d'avril 1918. Les trois années suivantes que nous y passâmes furent les plus intéressantes de ma vie: la nature y est forte et mystérieuse; elle vous oblige à vivre avec elle. Il y a une harmonie merveilleuse le jour et quelque chose d'inquiétant la nuit. Nous étions arrivés à Ascona à la fin mars et nous avions loué une maison italienne au bord du lac. C'était la saison pluvieuse et il pleuvait toute la journée sans interruption, tantôt plus fort tantôt plus doucement, c'était magique, car il faisait chaud et les bourgeons éclataient de toutes parts. Le Lago Maggiore était très mélancolique, et souvent des brouillards filaient sur l'eau. J'ai peint là plusieurs *Variations,* souvent inspirées de cette nature… J'ai beaucoup travaillé pendant mon séjour à Ascona. Beaucoup de *Variations* sont nées là, puis j'ai commencé à peindre mes visages du Sauveur et mes têtes abstraites. C'était pour moi des têtes de saints. Lorsque aujourd'hui, en 1937, je me souviens de ce temps-là, à présent que je suis malade et plus que septuagénaire, mon âme pleure de tristesse et de nostalgie».

Werefkin continua de peindre, soutenue par de fidèles amis. Accueillie avec amour et vénération par la population, subjuguée par son charme, elle redevint, par son humour pétillant et sa bonhomie, le pivot de la communauté d'artistes réfugiés à Ascona. Elle créa avec six parmi les meilleurs de ces peintres, de cinq nationalités différentes, une association baptisée «La Grande Ourse» qui exposa dans plusieurs villes (en 1928 à Berlin avec, entre autres, Christian Rohlfs et Karl Schmidt-Rott-luff).

Marianne von Werefkin mourut en 1938 et ses obsèques, célébrées conjointement par un archimandrite orthodoxe venu de Milan, un prêtre catholique et un pasteur protestant constituèrent un événement dans le petit village qui suivit en foule l'enterrement de sa «nonna».

Marianne von Werefkin ne fut pas seulement un esprit très en avance sur son temps et dont l'extraordinaire rayonnement inspira quelques-uns des grands maîtres de l'art moderne, elle fut également un peintre d'une grande originalité.

Comme pour Munch, dont on retrouve l'influence dans beaucoup de ses tableaux, comme pour Hodler, qu'elle fréquentait et estimait beaucoup, la recherche formelle, bien qu'importante, n'était pas le but ultime de son art. Ses tableaux sont chargés de symboles. Le sens apparent s'y exprime au travers d'images éloquentes, rendues avec beaucoup de force, hautes en couleur, et d'une intense expressivité.

Ces images sont des signes destinés à transmettre un message fort et immédiat (à l'instar de la publicité ou des bandes dessinées). Mais ce message n'est qu'apparence. Derrière le monde visible représenté perce l'invisible, qui n'est évoqué que grâce aux équivalences fournies par le réel.

On voit presque toujours un chemin, une route, un pont, une barque, dans les tableaux de Werefkin, particulièrement ceux postérieurs au séjour munichois. Des personnages anonymes, souvent seuls, se dirigent vers on ne sait quel but. Un sentiment de solitude, d'accablement, de fatalité et, en même temps, une lointaine lueur de salut y percent. Souvent ces scènes se situent dans une nature sauvage, où les montagnes s'arc-boutent les unes aux autres, les nuages prennent une allure spectrale, un lac déchaîné se hérisse de vagues. Partout les éléments répétés en série (arbres, rochers, maisons) créent un effet de dépersonnalisation. La nature est considérée comme le point de contact, le passage obligé entre le visible et l'invisible, entre l'homme et Dieu. C'est la peinture d'une femme assoiffée d'absolu qui, dans *Lettres à un inconnu* écrivait: «J'aime les choses qui ne sont pas... Je suis insatiable dans la vie de l'abstraction».

Marianne von Werefkin. La Grand'route, 1907 (cat. n° 364)

Marianne von Werefkin. La Carrière, 1907 (cat. n° 366)

Marianne von Werefkin. Ville rouge, 1909 (cat. n° 368)

Marianne von Werefkin. Climat tragique, 1910 (cat. n° 369)

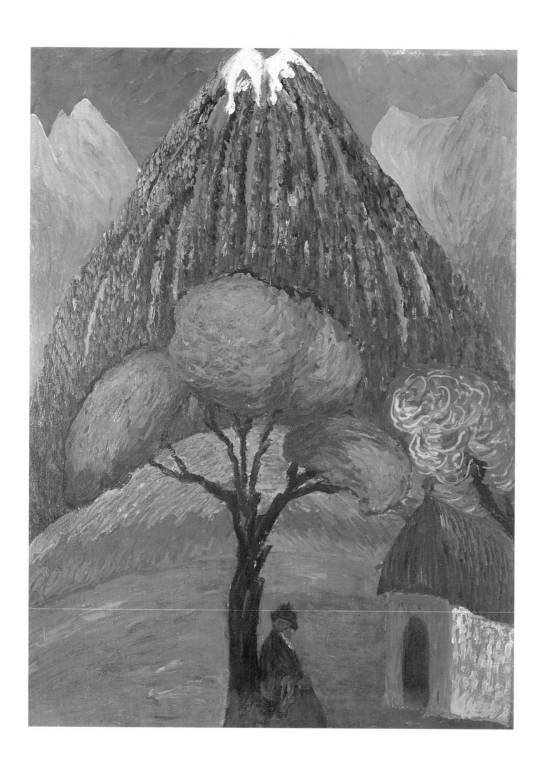

Marianne von Werefkin. L'Arbre rouge, 1910 (cat. n° 371)

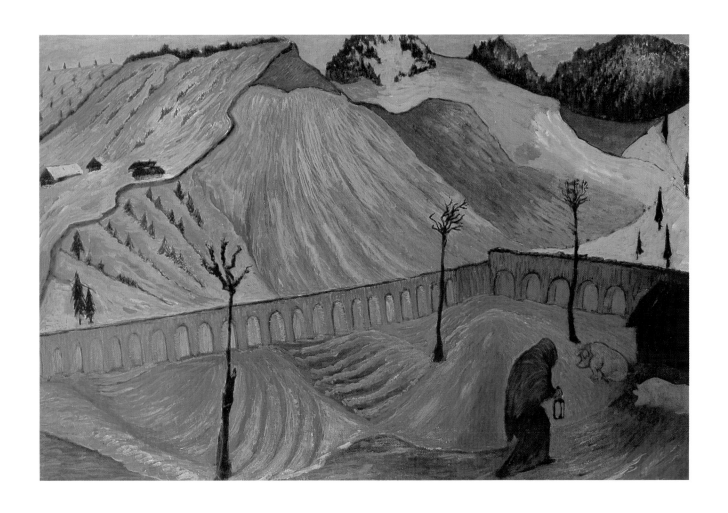

Marianne von Werefkin. La Femme à la lanterne, c. 1910 (cat. n° 370)

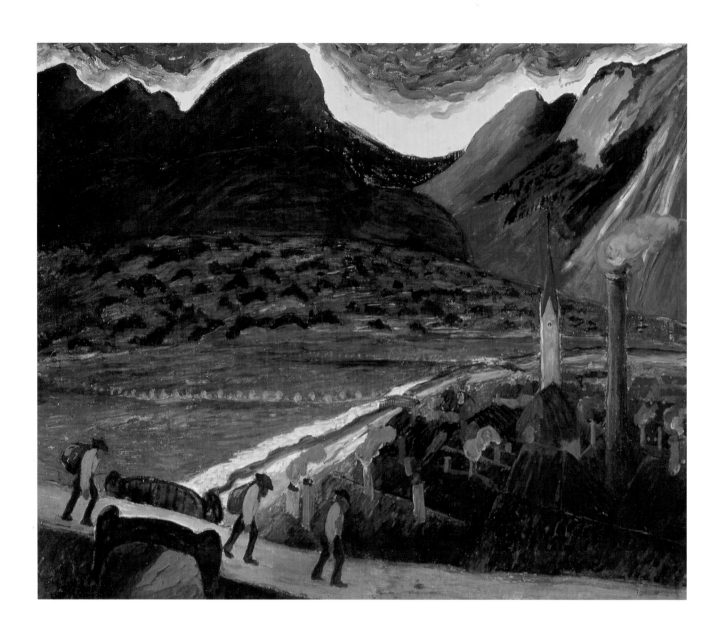

Marianne von Werefkin. Ville industrielle, 1912 (cat. n° 374)

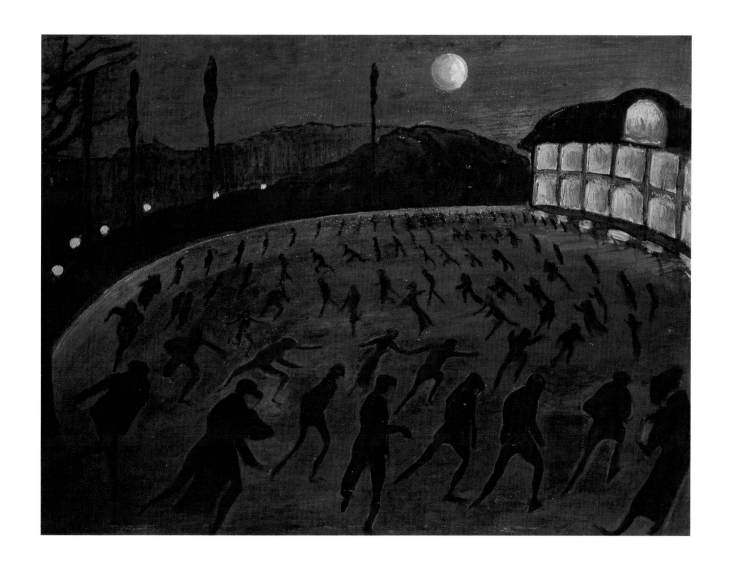

Marianne von Werefkin. Les Patineurs, 1911 (cat. n° 372)

BERLIN

L'expressionnisme dans la métropole de 1910 à 1914

Roland März

L'entrée dans l'ère moderne

En 1892, le scandale Edvard Munch à l'Union des artistes berlinois, qui aboutit à la fermeture de l'exposition du peintre norvégien encore inconnu en Allemagne, va symboliser pour Berlin l'entrée dans l'ère moderne. Il va constituer le prologue à la fondation, en 1898, de la Sécession berlinoise, au sein de laquelle, au début du siècle suivant, Max Liebermann et ses compagnons, Walter Leistikow, Lovis Corinth et Max Slevogt, lutteront pour la reconnaissance publique de l'«impressionnisme».

Seuls les connaisseurs ont alors perçu dans le naturalisme de plein air pratiqué par les peintres de la Sécession un mouvement artistique moderne. Avec ses tonalités délicates très spécifiques, il apparaît une prolongation de l'impressionnisme français, fidèle à un naturalisme voué à la lumière et qui s'oppose dans un contraste saisissant au kitsch sentimental et héroïque de milliers d'idylles de salon et de tableaux historiques exposés tous les ans dans les grandes expositions de Berlin, Dresde et Munich. La trivialité de cet «art pour tous» répondait à la prétention d'amateur de Guillaume II qui entendait, «grâce aux belles idées, réconforter [le peuple] après son dur labeur».

En 1902, Emil Nolde écrit de Berlin: «Aujourd'hui c'est son anniversaire. Des milliers de vilains bustes de l'empereur exécutés en plâtre mort. Une fenêtre sur deux, ce méchant ouvrage ricane dans ma direction. Art du plus bas niveau... J'aspire à la vie pure dans la nature»[2].

En s'opposant au caractère néfaste de l'académisme et des doctrines officielles, les sécessionnistes berlinois, – soutenus par les marchands de tableaux Bruno et Paul Cassirer, par les critiques d'art Julius Meier-Graefe et Karl Scheffler, ainsi que par les directeurs successifs de la Galerie nationale, Hugo von Tschudi et Ludwig Justi –, poursuivirent un tout autre idéal. Ils mirent l'accent sur la liberté de création et sur l'ouverture à la pensée européenne. Etant donné leur intérêt pour la peinture française moderne, ils suscitèrent le mécontentement

de l'empereur et d'Anton von Werner, son influent directeur de l'Académie. Guillaume II déclara sans équivoque: «Je leur mènerai la vie dure, à ces peintres de plein air, je les tiendrai sous ma férule!»

Ces «impressionnistes» étaient d'accord avec les communautés d'artistes de Dachau près de Munich, et de Worpswede près de Brême, qui avaient mis en pratique dans leur vie le retour à la nature, ainsi qu'avec les tenants du *Jugendstil,* pour rejeter l'art officiel. C'est à cet art, qui représentait la réalité du moment, que les jeunes se virent confrontés, au début du siècle. Leur but était de rendre la quintessence de la vie telle qu'ils la ressentaient, sans sacrifier à la spontanéité de l'imagination. Cette dernière, pourtant, ils ne pouvaient plus la découvrir à travers les coloris utilisés par les «impressionnistes». August Macke, un de leurs porte-parole, fait alors la remarque laconique suivante: «Avec Liebermann, l'impressionnisme s'évapore».

Tous ces jeunes tournent leur regard vers la France. Venue de Paris, l'avant-garde gagne en effet l'Allemagne. Dès décembre 1907, la Sécession berlinoise expose des dessins d'Henri Matisse. En 1909, les *Grandes Baigneuses* de Cézanne. En 1911 et 1912, des tableaux de Braque, de Picasso et du douanier Rousseau. Au cours de l'hiver 1908–1909, Paul Cassirer présente dans sa galerie des tableaux d'Henri Matisse, puis en 1909 de Paul Cézanne, en 1910 de van Gogh, et en 1911 de Georges Rouault. En 1912, Herwarth Walden expose dans sa galerie *Der Sturm,* Derain, Vlaminck et autres fauves déjà communément désignés en Allemagne comme les «expressionnistes français».

Plus que l'exemple des pionniers van Gogh et Gauguin, ou de leurs cadets Matisse et Picasso, ce sont la peinture et la gravure sur bois de Munch – où se trouvait l'enjeu de toute son existence, et traitait de la vie, de l'amour, de la mort –, qui ont agi le plus fortement sur les jeunes artistes du Nord et du Centre de l'Allemagne, bien qu'ils l'aient toujours contesté. Comme l'a écrit Carl Einstein dans *L'Art du XX^e siècle,* «les Allemands rompent assez brutalement, assez abruptement, avec l'impression-

nisme. L'école impressionniste n'a pas produit en Allemagne le Cézanne qui eût établi un lien entre l'impression et la construction. Ainsi revint-il à Munch d'assurer le passage de l'impressionnisme au colorisme expressif des artistes de la *Brücke*».[3]

L'expressionnisme dans le Berlin de l'avant-guerre

Dresde et Munich furent les villes d'origine de ce qu'on a appelé le mouvement expressionniste. Berlin, à son tour, assiste en 1910 aux premières manifestations de cet expressionnisme dans le domaine des Beaux-Arts. C'est également à Berlin qu'il mûrit à la veille de la guerre. A Munich, pour reprendre des propos d'Anton L. Mayer, on avait flairé le danger que représentait cette ville, et l'on s'était consolé à l'idée d'«abandonner la gloire du progrès galopant à un Berlin relativement dépourvu de traditions», mais l'on soupçonnait, non sans raison, «que Berlin était de plus en plus déterminé à centraliser la vie artistique». La capitale du Reich, le «Berlin lapidaire», selon l'expression de Werner Hegemann, avec sa population de plus de trois millions d'habitants, était devenu pour les artistes de «province» un fascinant défi.

Berlin était le centre incontesté du commerce d'art, des maisons d'édition, des rédactions de revues et des musées. Bernhard Koehler, le collectionneur et mécène le plus important des expressionnistes, vivait à Berlin. En revanche, les jeunes «sauvages» ne pouvaient espérer être exposés à la Galerie nationale, dont le nouveau directeur était Ludwig Justi: l'empereur, qui disposait d'un droit de veto sur les achats du musée – à la différence des musées des autres villes allemandes – empêcha de 1898 à 1918 toute acquisition d'œuvres expressionnistes.

Depuis le début du siècle, Berlin était également devenu le centre de l'architecture moderne. Adolf Loos, Viennois invité à Berlin, s'installe à demeure. Les architectes Walter Gropius, Adolf Meyer, Mies van der Rohe et Le Corbusier travaillent dans le bureau de Peter Behrens. L'avant-garde artistique et littéraire se retrouve au Café de l'Ouest et au Café Roman. Une fois de plus, cette ville qui semble si éloignée des arts, si matérialiste, démontre sa capacité à assimiler les antagonismes et à intégrer l'art international.

En 1910, une «Nouvelle Sécession», sous la direction de Max Pechstein, résulte d'une scission avec la Sécession berlinoise. En mars de la même année, Herwarth Walden fonde sa revue et sa maison d'édition *Der Sturm*, avant d'ouvrir une galerie en 1912. Franz Pfemfert, en 1911, avait fondé la revue *Die Aktion*, revue pacifiste orientée à gauche. La revue de Walden était une publication d'intérêt purement culturel, celle de Pfemfert une revue de combat. Cette différence apparaît clairement dans la maxime de Herwarth Walden: «La révolution n'est pas un art, en revanche l'art est une révolution», et le point de vue qu'exprime Pfemfert: «L'art est l'instrument d'une politique révolutionnaire». D'un côté, l'immanence de l'art; de l'autre, un art ayant une fonction.

«Sécession berlinoise» – «Nouvelle Sécession» – «Libre Sécession»

La Sécession berlinoise, avec Max Liebermann longtemps à sa tête, avait fini par s'imposer vers 1910 dans les milieux artistiques. Elle disposait, avec la revue *Kunst und Künstler* (L'Art et les Artistes) rédigée par Karl Scheffler, d'un porte-parole influent. L'impressionnisme allemand que l'on continuait, à cette époque, à considérer comme l'avant-garde, semblait ne courir aucun danger.

Mais les premiers signes d'autocritique commencèrent à apparaître. Dans la préface au catalogue de la XXe exposition de la Sécession (ill. 1), on note, en commentaire du tableau de Manet *L'Exécution de l'empereur du Mexique, Maximilien*, cette déclaration étonnante: «[...] nous trouvons la confirmation de la vérité selon laquelle les révolutionnaires d'hier sont devenus les classiques d'aujourd'hui». Avait-on voulu jeter une pierre dans le jardin de Liebermann? August Macke, en tout cas, prit la parole pour exprimer ce que ressentait un grand nombre de peintres de la jeune génération: «La Sécession (dans son ensemble) produit beaucoup trop de *bonne peinture*».

La culture picturale à elle seule ne suffisait plus. Les expressionnistes déploraient que la peinture n'exprimât

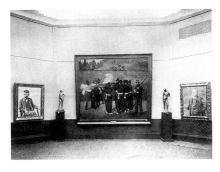

III. 1: Vernissage de la XXe Exposition de la Sécession berlinoise. A gauche, Max Liebermann, *Portrait de Richard Dehmel*; au centre: Edouard Manet, *L'Exécution de l'empereur du Mexique, Maximilien*; à droite: Max Liebermann, *Portrait de Friedrich Naumann*.

point le sentiment de la vie originelle. Tout en étant tolérant, Max Liebermann détestait le côté primitif, le manque de culture des jeunes peintres. Le sérieux de ce mouvement «débridé» lui échappait : «Je suis conscient de ce que je dis quand j'affirme que chez les futuristes et les expressionnistes, il n'y a que le titre qui soit bon».

Toujours est-il qu'après 1904, les modérés de la première période de l'expressionnisme (Barlach, Beckmann, Feininger, Kandinsky et Jawlensky) purent présenter leurs œuvres graphiques lors des «Expositions en noir et blanc» de la Sécession berlinoise. Mais, dès 1909, il ne restait plus de ce groupe que Pechstein.

A la présidence de la Sécession, les tensions entre conservateurs et progressistes s'étaient accrues. L'éclat se produisit au printemps 1910. Outre *La Pentecôte (Pfingsten)* de Nolde, le jury refusa les tableaux expressionnistes de vingt-six autres jeunes artistes. A l'initiative de Max Pechstein et de Georg Tappert, les refusés s'empressèrent de fonder la «Nouvelle Sécession». Au printemps 1910, elle se présenta au public et à une presse méprisante qui avait à sa tête Karl Scheffler, en organisant l'Exposition artistique des refusés de la Sécession de Berlin. A côté des artistes de la *Brücke*, certains expressionnistes berlinois (Moriz Melzer, Heinrich Richter, Arthur Segal) attirèrent pour la première fois l'attention sur eux. A l'instar de la *Brücke*, dont Otto Mueller, «Mueller le Tsigane», vint renforcer les rangs, la «Nouvelle Sécession» devint bientôt une sorte de club tournant sur lui-même et sans plus d'influence.

En décembre 1910, Emil Nolde qui, depuis 1905, habitait l'hiver à Berlin où il passait quasiment inaperçu, éprouvant le sentiment d'être par trop méconnu, attaqua – non sans une pointe d'antisémitisme – Max Liebermann dans une lettre ouverte. Attaque irréfléchie, qui fit rapidement scandale et provoqua une crise au sein de la Sécession. Nolde fut exclu par l'assemblée générale de l'association. Liebermann lui-même votant contre cette exclusion.

Après avoir exercé ses fonctions pendant de longues années, Liebermann, sentant que sa situation devenait intenable, démissionna de la présidence. Lovis Corinth lui succéda. Ceux qui crurent que la Sécession berlinoise allait alors s'ouvrir davantage à la nouveauté furent déçus. On alla péniblement, a dit Paul F. Schmidt, «repêcher» l'art expressionniste «chez des marchands indépendants et dans de petites expositions particulières». L'ambitieux Corinth, originaire de Prusse orientale qui, sur le plan esthétique, était un peintre d'une expressivité modérée plutôt qu'un pur impressionniste, pratiqua une politique conservatrice.

Lors du vernissage de la XXIIᵉ Exposition de la Sécession, Corinth devait attribuer à tort l'étiquette d'expression-

nistes aux fauves et aux cubistes Braque, Derain et Picasso. Dès lors, Wilhelm Worringer propagea la formule dans la revue *Der Sturm,* et Herwarth Walden en fit bientôt une sorte de label commode mais mal défini qui désignait l'ensemble des œuvres modernes contemporaines. La plupart des artistes n'adoptèrent pas cette étiquette.

En 1913, Paul Cassirer essaya d'ouvrir plus largement la Sécession berlinoise aux expressionnistes, afin d'offrir des perspectives à la génération montante. Mais son espoir de réunir impressionnistes et expressionnistes s'envola brusquement quand ceux qui avaient été refusés pour l'exposition prévue au cours de l'été, fondèrent un nouveau groupe: la «Sécession libre», à laquelle d'autres ne tardèrent pas à se joindre. En avril 1914, les anciens artistes de la *Brücke* participèrent à la première exposition de cette organisation, ainsi que Barlach, Feininger, Kokoschka, Kubin, Lehmbruck, Macke, Meidner, Rohlfs et d'autres. La division entre les partisans de Corinth et ceux de Liebermann était définitivement consommée. La Sécession berlinoise amorçait son déclin.

La *Brücke* et le *Blaue Reiter* à Berlin

Ernst Ludwig Kirchner se rendit à Berlin au printemps 1910. Il y effectua un assez long séjour, peignant dans l'atelier de Pechstein ses premiers tableaux de la ville. Avec sa vivacité, Max Pechstein, installé depuis 1908 dans la capitale y était devenu, comme Carl Einstein a pu le dire, un «expressionniste populaire». Avec Kirchner, qui choisit à la fin de l'automne 1911 de rester à Berlin, il fonda en décembre de la même année à Wilmersdorf, l'Institut MUIM, une école proposant un «enseignement

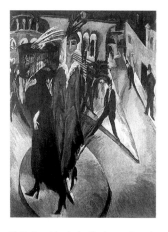

Ill. 2: Ernst Ludwig Kirchner, *Potsdamer Platz,* 1914, Galerie nationale, Berlin.

moderne de la peinture», qui tourna rapidement court. Erich Heckel et Karl Schmidt-Rottluff quittèrent eux aussi Dresde pour Berlin à la fin de 1911. Dans le climat trépidant, éprouvant, de la capitale, le style homogène de la *Brücke* des premières années se transforme en un éclatement de représentations plus personnelles, avec un style aux contours durs et aux volumes cubiques anguleux. Avec ses tableaux de demi-mondaines fantomatiques de la Friedrichstrasse et de la Potsdamer Platz, Ernst Ludwig Kirchner (ill. 2 et 3), parvint au sommet de

transgressa cette décision, le groupe l'exclut, avant de quitter également la Nouvelle Sécession. La légendaire exposition du Sonderbund de 1912 à Cologne montra de façon éclatante le rapport, sur le plan international, entre l'avant-garde post-impressionniste et l'avant-garde contemporaine. Heckel et Kirchner furent chargés de peindre la chapelle de l'exposition. La présence écrasante des tableaux de van Gogh constitua un dernier hommage rendu au père fondateur de la génération expressionniste.

Werner Gothein, Erna Schilling, femme non identifiée et Hugo Biallowons dans l'atelier d'Ernst Ludwig Kirchner. Berlin-Steglitz, Körnerstrasse 45, 1915. Photographie d'Ernst Ludwig Kirchner.

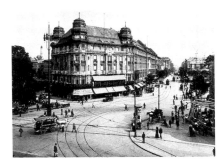

Ill. 3: Berlin, Potsdamer Platz, vers 1913.

Ill. 4: Exposition du groupe de la *Brücke* dans la galerie Gurlitt, Berlin, en avril 1912.

sa vision démoniaque de l'érotisme vénal. Quel contraste avec la sexualité libre et sans entrave de l'univers pictural des premières années! Les tourments de l'angoisse et la mélancolie deviennent omniprésents. Erich Heckel redonne à Dostoïevski toute son importance avec ses scènes de maisons de fous. Ces détresses existentielles ne touchent pratiquement pas l'univers pictural de Pechstein et de Mueller, pas plus que celui de l'individualiste Schmidt-Rottluff, mais tous les peintres de la *Brücke* éprouvent la nécessité d'échapper à la métropole: le contact avec la nature élémentaire de la mer du Nord et de la Baltique vient régulièrement compenser leur expérience éprouvante de citadins.

A Berlin, la *Brücke* n'a jamais reconnu sa dette à l'endroit des marchands d'art, Paul Cassirer ou Herwarth Walden. L'éthique de groupe menaçait d'être ébranlée et des préjugés intervenaient en matière d'esthétique. Hésitant entre les deux marchands les plus influents, les peintres préféraient exposer chez Gurlitt (ill. 4), modeste «magasin d'art de la cour». C'est là qu'en 1912, à Berlin, ils firent preuve une fois encore de conscience de groupe, «à l'occasion de l'exposition d'un certain nombre de toiles, où l'on tenta d'opposer un tableau à un autre, un exemple à son contre-exemple» (Erich Heckel). Ils avaient aussi une mauvaise expérience avec la Sécession berlinoise et n'y exposaient plus. Quand Pechstein

A partir de 1912, Franz Marc, en contact régulier avec la poétesse Else Lasker-Schüler, établie à Berlin, essaya depuis Munich de renforcer les relations entre le *Blaue Reiter* et la *Brücke*. La carte postale, œuvre originale d'un artiste (ill. 5), qu'utilisent les expressionnistes de l'Allemagne du Sud, s'inspire des initiatives de la *Brücke*.

Malgré les efforts des deux «administrateurs» qu'étaient Heckel et Marc, aucune entente véritable entre les deux groupes n'en résulta. Kandinsky rejetait par principe l'art de la *Brücke*, tandis que Marc, plus conciliant, cherchait à arranger les choses. A l'occasion, on exposa ensemble. Des rencontres eurent lieu à Berlin ou à Munich. Toutefois, l'expressivité recherchée par la *Brücke* à partir de la réalité, et la métaphysique romantique du *Blaue Reiter* excluaient tout rapprochement.

L'intemporalité recherchée par le *Blaue Reiter* dans un Berlin très porté à la critique sociale n'a pas manqué de susciter des polémiques. Ainsi la controverse entre Max Beckmann, Ludwig Meidner et Franz Marc en 1912, dans la revue *Pan* de Cassirer. Objectivité contre intériorité, actualité contre métaphysique: les Berlinois Beckmann et Meidner ne voient dans les «affiches sibéro-bavaroises de la Passion» des Munichois que de la décoration. Ils entendent, quant à eux, saisir la réalité de la grande ville par le nerf de la vie.

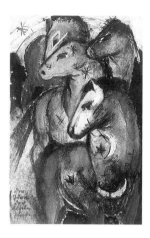

Ill. 5: Franz Marc, *La Tour des chevaux bleus (Turm der blauen Pferde)*, 1912–1913. Carte postale envoyée de Berlin fin décembre 1912-début janvier 1913 à Else Lasker-Schüler à Berlin. Munich, Staatsgalerie moderner Kunst, don Sofie et Emanuel Fohn.

En mai 1913, les artistes de la *Brücke* se séparèrent définitivement, contestant la chronique du groupe écrite par Kirchner. A Berlin, leur mode de vie communautaire s'était relâché et manifestait des signes d'usure. Dorénavant, chacun allait poursuivre seul son propre chemin, mais les relations amicales demeurèrent, malgré les soupçons non fondés de Kirchner à l'égard de ses compagnons de route.

Herwarth Walden et Der Sturm

La personnalité complexe du marchand de tableaux, éditeur, critique et musicien Herwarth Walden (ill. 6), attira et fixa, tel un mage, expressionnistes, cubistes, futuristes et abstraits de tous pays. Personne d'autre n'a su présenter un panorama complet de l'expressionnisme européen dans toute sa variété à un public avide de scandale. Son «poète maison», August Stramm, dit de lui de façon pertinente: «*Der Sturm*, c'est Herwarth Walden!». Il hébergeait chez lui une revue, une galerie, une école d'art, un théâtre. Mais son mérite essentiel se situe dans le domaine des arts plastiques. Les relations durèrent, car c'étaient des relations d'artiste à artiste. Sur la recommandation de l'architecte Adolf Loos, Oskar Kokoschka quitta Vienne pour Berlin en 1910 et, dès la première année de la revue, en devint le plus fidèle illustrateur et un rédacteur occasionnel. A travers lui, la psychanalyse et l'inconscient firent leur entrée dans l'expressionnisme allemand. Le mérite revient à Herwarth Walden d'avoir mis en contact l'expressionnisme allemand et l'avant-garde internationale contempo-

raine. C'est par la galerie Der Sturm que l'Orphisme de Delaunay pénétra de ses lumières la scène esthétique allemande. Les futuristes italiens trouvèrent chez lui un lieu pour leur tumultueux spectacle. «Nous voulons chanter l'amour du danger, l'énergie de l'habitude et la témérité» était alors leur devise. La simultanéité de la vie bruyante dans l'espace urbain influença fortement les visions de la grande ville de Ludwig Meidner, le futurisme «ayant plus fortement que l'expressionnisme et le cubisme le pressentiment formel de la situation spirituelle de l'Europe dans son glissement vers la catastrophe de la guerre et de la révolution» (Paul Fechter). Herwarth Walden n'a jamais caché son penchant particulier pour le travail de Kandinsky et de Marc, d'autant que Marc a toujours été l'un des moteurs des nombreuses entreprises de Walden, et ses expositions de 1911 et de 1913 ont donné au *Blaue Reiter* un essor jusqu'alors inconnu. Walden fut aussi le premier à montrer en 1912 les œuvres du groupe berlinois des «pathétiques», avec Ludwig Meidner, Richard Janthur et Jakob Steinhardt. Groupe qui, d'après Emilio Bertonati, «constitue un élément catalyseur entre l'expressionnisme et la Nouvelle Objectivité». Les tableaux qu'il exposait ont circulé ensuite à travers toute l'Allemagne, et certains furent même présentés au Japon et en Amérique.

L'esprit cosmopolite qui régnait dans le milieu du Sturm était axé sur l'*Einfühlung* (identification émotive) et la polémique. La position de Walden était la suivante: «l'art doit contraindre à la foi» car «seule la sensation produit l'action». La référence à Alois Riegl et à Wilhelm Worringer *(Abstraktion und Einfühlung)*, l'influence égypto-persane du «maître de la pensée divine» Mazdak, et celle, française, du philosophe de l'élan vital Henri Bergson, l'amenèrent à privilégier l'intuition innocente plutôt que l'intellect jugé suspect. L'esprit provocateur de Herwarth Walden eut une grande part dans le

Ill. 6: Herwarth Walden.

refus par l'opinion publique de l'art expressionniste et de tout l'art moderne. L'attaque contre Kandinsky dans le journal *Hamburger Fremdenblatt,* gazette étrangère de Hambourg, provoqua en 1913 une déclaration de solidarité des artistes dans *Der Sturm.* La même année, le tout-puissant directeur général des musées de Berlin, Wilhelm von Bode, prétendit que l'art expressionniste constituait «un retour réducteur aux débuts les plus primitifs [...], une déclaration de faillite». Au parlement de Berlin, un député déposa une motion auprès du ministre de la culture demandant qu'on «n'accordât aucune aide à cet art maladif, et en particulier aucun achat des musées. Car, Messieurs, nous avons affaire à une tendance qui [...] représente une dégénérescence, un symptôme de maladie».[4] Cette diffamation précoce de l'expressionnisme considéré comme une «dégénérescence», culminera en 1937, lorsque les nationaux-socialistes organiseront la manifestation destructrice de l'Art dégénéré.

Walden répondit, en 1913, par le Ier Salon d'automne allemand. Bien que cette exposition ait été un désastre, tant sur le plan de la critique que sur le plan financier, elle n'en fut pas moins le temps fort de l'avant-garde allemande et internationale à la veille de la Première Guerre mondiale. Le scandale fit de Herwarth Walden l'enfant terrible décrié de l'art moderne contemporain. La chronique artistique berlinoise diffama le Salon d'automne en parlant de la «galerie de tableaux d'un asile de fous», dans laquelle s'agitait une «horde de singes hurleurs faisant gicler de la peinture». Après avoir visité le salon, Robert Delaunay écrivit une carte postale à Franz Marc: «Berlin illumine». Tandis que l'avant-garde se manifestait, un premier académisme se répandait chez les plus jeunes, en qui Carl Einstein voyait déjà des «académiciens prédestinés», les «nouveaux stylistes allemands».[5]

Visions apocalyptiques 1912–1914

Les poètes expressionnistes ont été pris entre la haine et l'amour devant le Moloch que devenait Berlin. Poète et peintre, Ludwig Meidner succomba lui aussi à ce dualisme. «Violemment accablé par l'approche du grand orage universel», le «pathétique» de l'expressionnisme fixe sur la toile, face à la grande ville apocalyptique, ses paysages volcaniques de fin du monde aux couleurs flamboyantes. Avec *La Barricade (Barrikade),* tableau de 1913, il donne le signal de la révolution.

Début 1914, la revue *Die Aktion* lance des invitations à un «bal révolutionnaire». Le dernier espoir est dans la guerre et la révolution qui, seules, peuvent être des

Max Missmann, Berlin, Neue Wache, Unter den Linden , 1913.

promesses de bouleversement social. Les *Apocalypses* de Dürer et de saint Jean dans le *Nouveau Testament* prennent de l'importance dans l'iconographie du moment. Franz Marc, dont Herwarth Walden expose les tableaux métaphoriques, réagit à la guerre des Balkans avec sa bande de «loups sanguinaires» [...] dans la «lointaine Turquie». Dans l'enfer de ses *Destins d'animaux (Tierschicksale)* se déchaîne la tempête destructrice des forces cosmiques qui provoquent, après la destruction, la renaissance. Par la suite, dans les tranchées, Marc verra dans ces tableaux une «épouvantable prémonition de la guerre». Il a peint aussi une *Tour de verre aux chevaux bleus (Turm der blauen Pferde)* qui se dressait, en cette époque chaotique, comme un fragile symbole de foi intellectuelle. Le tableau, perdu au cours de la Seconde Guerre mondiale, peut apparaître aujourd'hui comme son testament et celui de l'avant-garde expressionniste. Mais si les uns pressentaient des événements graves, d'autres repartaient vers des contrées paradisiaques. Emil Nolde et Max Pechstein accomplirent un voyage dans les mers du Sud, voyage aux sources. Témoin d'une culture «primitive» déjà à moitié détruite, Nolde rentra déçu. L'exotisme restait une chimère.

A la veille de la guerre, Lyonel Feininger, le peintre germano-américain qui vivait à Berlin, ressentait une «atmosphère de tremblement de terre». La «déraison qui montait depuis la fin du siècle dernier» s'était élevée au rang «des plus grandioses catastrophes»: «d'abord une révolution intellectuelle, puis un événement! L'irrationnel et, après sa percée, la guerre» (Heinrich Mann).[6]

1914: la guerre!

Lorsqu'en août 1914 la Première Guerre mondiale éclata, on ne savait encore «rien des réalités; elle était encore au service d'une chimère, du rêve d'un monde meilleur, d'un monde de justice et de paix» (Stefan Zweig).[7]

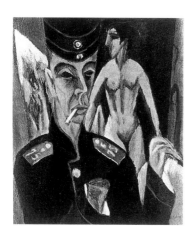

Ill. 7: Ernst Ludwig Kirchner, *Autoportrait en soldat (Selbstbildnis als Soldat)*, 1915, Allen Memorial Art Museum, Oberlin-Ohio.

L'irresponsabilité des hommes politiques dépassa tout ce qui avait existé; rares étaient les artistes qui avaient une conscience politique. La psychose chauvine des masses s'empara des artistes et des intellectuels de presque tous les camps. Une folie aveugle régnait également dans les cerveaux indépendants de la plupart des expressionnistes. Ceux qui crurent que la guerre ne déciderait «pas seulement de l'existence de l'Allemagne, mais également de la victoire de l'expressionnisme» (Eduard Beaucamp) ne manquaient pas. Déjà les futuristes avaient salué la guerre comme étant «la seule hygiène du monde».

Franz Marc et beaucoup d'autres espéraient que le mythe héroïco-romantique de la guerre produirait la *catharsis* qui transformerait le monde. La *Bible* et le *Zarathoustra* de Nietzsche dans le sac, les «engagés volontaires» partirent à la bataille. Paul Klee, quant à lui, réagit à l'événement avec beaucoup de recul. Seul le cercle des écrivains pacifistes autour de la revue de Franz Pfemfert, *Die Aktion*, s'opposa à la guerre. Le conflit mondial désunit la solide phalange de l'avant-garde expressionniste et provoqua pour l'ensemble du mouvement la coupure et le virage décisifs.

Parmi les expressionnistes berlinois, Ernst Ludwig Kirchner réagit avec une sensibilité toute particulière. En août 1914, il s'engagea comme «volontaire involontaire». Au printemps 1915, il se soumit à l'instruction des recrues dans un régiment d'artillerie de Halle. Mais l'entraînement militaire dans une caserne le précipita dans une profonde crise d'identité. Son *Autoportrait en soldat (Selbstbildnis als Soldat)*, de novembre 1915 (ill. 7), en est un témoignage saisissant: à la place de la main créatrice, un moignon sanglant. Fort éloigné de l'héroïsme militaire, il n'a pas seulement vaincu sa peur,

il a également dressé un monument bouleversant à la résistance contre toute guerre.

Partant de Berlin, la métropole, le «monstre arachnéen de la grande ville blanche» (Johannes R. Becher), la route avait conduit la plupart des expressionnistes, au bout de peu d'années, dans la gueule du monstre d'acier, un monstre plus vorace encore, la guerre: «Ce n'est que lorsque la Première Guerre mondiale éclate que s'éteint la fascination qu'exerce le paradigme de la grande ville – c'est-à-dire Berlin – sur les expressionnistes. D'une certaine façon, la guerre prend sa place, la guerre que l'on craignait et prévoyait, la guerre que l'on voulait et que l'on condamnait. Un Moloch en chasse un autre» (Jürgen Schutte/Peter Sprengel).[8] L'horreur indicible de la Première Guerre mondiale fit que la vitalité du langage pictural de la génération expressionniste de l'avant-guerre cessa pratiquement de s'exprimer; la réalité meurtrière des combats physiques d'une ampleur jusqu'alors inconnue dépassa toute vision artistique d'avant 14; la conséquence en fut le silence. Il fallut des années pour trouver les images et les mots qui traduiraient le cauchemar de la destruction vécu par chacun au plus profond de lui-même. Il faudra attendre les véristes de l'après-guerre, eux-mêmes issus de l'expressionnisme. Des peintres comme Max Beckmann, Otto Dix et Georg Grosz, avec le recul, appellent la Première Guerre mondiale avec tous ses abîmes existentiels à la barre des témoins des années vingt, et ce avec un réalisme impitoyable et sans illusion, alors que la prochaine catastrophe mondiale projette déjà ses premières ombres.

Traduction de François Mathieu

Notes

1. Vers extrait du poème de Johannes Robert Becher, 1912–1913, «Berlin». Voici la strophe complète:
Berlin! Monstre arachnéen de la grande ville blanche!
Orchestre des temps infinis! Champ de bataille d'acier!
Ton corps de serpent diapré, écorce dans un bruit de ferraille.
Couvert des décombres et de la pourriture des ulcères!
2. D'après Stephan von Wiese, *Die Graphik des Expressionismus* (Le dessin dans l'expressionnisme), Stuttgart, 1976, p. 11.
3. Carl Einstein, *Die Kunst des 20. Jahrhunderts* (L'art du 20e siècle), Berlin, 1926; réédition Leipzig, 1988, p. 202.
4. Voster (député) en avril 1913. Cité dans le catalogue *Berliner Malerei der 20er Jahre* (Peinture berlinoise des années 20), Bonn/Bad Godesberg, 1976, p. 10.
5. Carl Einstein, *Die Aktion*, 3e année, 1913, col. 1188 *sqq*.
6. Heinrich Mann, *Ein Zeitalter wird besichtigt* (Visite d'une époque), Berlin/Weimar, 1982, p. 191 *sqq*.
7. Stefan Zweig, *Die Welt von gestern. Erinnerungen eines Europäers* (Le monde d'hier. Souvenirs d'un Européen), Albin Michel, 1948; Belfond, 1982; Berlin-Weimar, 1985, p. 245.
8. Jürgen Schutte/Peter Sprengel, *Die Berliner Moderne 1885–1914* (L'art moderne berlinois 1885–1914), Stuttgart, 1987, p. 49.

Les paysages apocalyptiques de Ludwig Meidner

Carol Eliel

Quoique Ludwig Meidner puisse être considéré, de bien des façons, comme l'expressionniste par excellence, il n'a jamais appartenu à aucun des grands groupes artistiques de son époque et n'a donc jamais suscité l'attention critique ni joui de la popularité que l'on accorde à ses contemporains, membres du groupe *Die Brücke* ou du *Blaue Reiter*. Pourtant, Meidner a peut-être mieux que quiconque reflété dans ses paysages apocalyptiques l'état social, artistique, philosophique et émotionnel de l'Allemagne à la veille de la guerre.

Né à Bernstadt (Silésie) le 18 avril 1884, Meidner étudia à Breslau et à Paris avant de s'installer à Berlin en juin 1907. Les cinq années suivantes furent extrêmement difficiles pour le jeune artiste: «l'été 1907 […] j'ai vraiment touché le fond, et des difficultés matérielles et spirituelles sans précédent m'ont étranglé et paralysé pendant cinq longues années».[1] A cette époque, Meidner peint des vues désolées, désertiques, de Berlin et ses environs (ill. 1). Son intérêt précoce pour le thème de la ville laisse supposer qu'il connaissait *Die Brücke,* et en particulier le travail d'Ernst Ludwig Kirchner, qui avait exposé deux fois à Berlin avant de s'y installer en octobre 1911.

Il est intéressant de noter que, bien que Kirchner soit considéré comme l'exemple même du peintre expres-

Ill. 1: Ludwig Meidner, *U-Bahnbau in Berlin-Wilmersdorf,* 1911, huile sur toile, 70×90,5 cm, Berlin Museum, Berlin.

sionniste de la métropole, ses tableaux ne commencent à révéler une sensibilité purement urbaine – marquée par l'agressivité, le sens de la vitesse, l'emphase, et une dynamique rythmée – qu'en 1913, bien après que Meidner a atteint son propre style urbain abouti. *La Rue (Die Strasse,* ill. 2) de Kirchner, qui est devenu le symbole même des tensions et de la fragilité de la société berlinoise d'avant-guerre, est plus tardif que *Bâtiment en feu (Brennendes [Fabrik-]Gebäude,* cat. n° 376) de 1912 de Meidner, toile plus explicite encore sur l'inquiétude et la fragilité de l'Allemagne à cette époque. En novembre 1912, son travail fut exposé pour la première fois en public lors d'une exposition de groupe à la galerie Der Sturm de Herwarth Walden. Meidner y présenta quinze toiles, dont six paysages apocalyptiques (quoiqu'une seule toile ait été intitulée ainsi).[2]

Les nombreuses influences littéraires et artistiques qui ont marqué le jeune artiste tourmenté durant les années précédentes sont décelables dans les scènes de ruines et de dévastations urbaines de Meidner. Ses images inquiétantes sont imprégnées des écrits de Friedrich Nietzsche et de la poésie de ses propres contemporains berlinois, ainsi que des visions apocalyptiques de la Renaissance nordique et de l'époque romantique en France et en Angleterre. Le style des œuvres de Meidner exposées en 1912, et des paysages apocalyptiques qui suivirent, témoigne en outre de l'attention avec laquelle il a regardé les futuristes italiens et Robert Delaunay, ainsi que Vincent van Gogh, Edvard Munch et Max Beckmann.

Meidner consacra une grande partie de son temps, durant les années difficiles de 1907 à 1912, à la lecture de Nietzsche[3], dont les écrits furent d'une importance primordiale pour toute la génération d'artistes et d'écrivains expressionnistes.[4] Nietzsche considérait la société allemande comme apollinienne – intellectuelle et rationnelle – et pensait que son seul espoir résidait dans un retour au dionysiaque – le vital et l'irrationnel, le primitif et l'émotionnel. Il croyait aux vertus de l'apocalypse cathartique et régénératrice, à la création par la

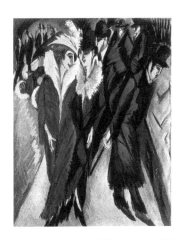

Ill. 2: Ernst Ludwig Kirchner, *La Rue (Die Strasse)*, 1913, huile sur toile, 120,6 x 91,1 cm, The Museum of Modern Art, New York.

destruction, qui allait devenir un des concepts fondamentaux de l'art expressionniste allemand. En fait, dans *Ainsi parlait Zarathoustra,* Nietzsche décrit précisément cette apocalypse imminente dans des termes tout à fait liés à la ville.[5]

Dans nombre de paysages apocalyptiques de Meidner, l'homme apollinien, homme de pensée plutôt que d'action, est englouti ou paralysé par l'apocalypse: un «pilier de feu» nietzschéen – le leitmotiv de la comète – brille à l'arrière-plan. Dans d'autres œuvres, l'homme d'action, l'homme dionysiaque, prend les choses en mains: soit il prive l'apocalypse destructrice de son amère victoire en s'échappant, soit il affronte le danger directement, comme dans la toile de 1912 – 1913: *Révolution (Barrikadenkampf,* ill. 3).

Dans les images qu'il a laissées de lui-même, Meidner semble écartelé entre l'homme apollinien et l'homme dionysiaque. Son *Paysage apocalyptique (Apokalyptische Landschaft,* cat. n° 380) de 1913 montre le petit personnage de l'artiste qui s'échappe de façon dionysiaque par le coin inférieur gauche du tableau, tandis que le personnage apollinien, anonyme, au centre, semble pétrifié par le cataclysme qui se déroule. Cependant dans *Moi et la Ville (Ich und die Stadt,* cat. n° 382) de la même année, Meidner se dépeint comme un personnage apollinien – perdu dans ses pensées, écartelé par l'indécision, le chaos derrière lui n'étant que le reflet de son angoisse mentale.[6]

Les connexions littéraires de Meidner – lui-même était écrivain autant que peintre – sont essentielles au développement du paysage apocalyptique. A l'automne de 1911, tandis que Meidner crée encore des images de banlieues désolées, le poète Georg Heym – que Meidner a certainement connu – écrivit son célèbre poème «Der Krieg» (La guerre), qui décrit le déchaînement du démon de la guerre, et l'irruption des hordes de l'annihilation dans un monde mûr pour la chute.[7]

Meidner fut peut-être aussi influencé par les premières lignes de l'«Umbra vitae» de Heym, qui date également de 1911, lorsqu'il peignit certains de ses paysages apocalyptiques: «Les personnages dans la rue se rapprochent et regardent, tandis qu'au-dessus d'eux d'énormes signes traversent le ciel; autour des tours dentelées, des comètes s'enflamment, porteuses de mort, elles volent, le museau en feu.»[8]

Dans son poème, Heym adopte la comète comme symbole d'un désastre à venir, ainsi que le fera Meidner dans ses tableaux des années suivantes.

Le poète Jakob van Hoddis, à qui l'on attribue le premier poème expressionniste intitulé «Weltende» (Fin du monde), publié en janvier 1911[9], fut l'un des plus proches amis de Meidner.

Cette œuvre de huit lignes qui décrit une scène de cataclysme eut un effet psychologique extraordinaire sur les contemporains de van Hoddis: «Nous avons été métamorphosés par ces huit lignes, transformés... Nous avions l'impression de devenir des êtres neufs, des créatures au premier jour de la création, un nouveau monde s'ouvrait à nous...»[10]

La littérature contemporaine ne fut pas le seul facteur qui joua dans le développement de Meidner et de son paysage apocalyptique. Lui-même révéla d'autres influences: «J'estime les vieux maîtres allemands et l'école de Donau, Multscher parfois et la sculpture de Veit Stoss et Notke. J'ai beaucoup appris chez Munch et van Gogh. Kokoschka et Beckmann sont des artistes importants. J'aime beaucoup le baroque – c'est vraiment une affinité profonde. Je crois que Blake était un phénomène – comme peintre et comme poète. J'ai travaillé selon ses tendances sans avoir la moindre idée de qui il était.»[11]

Ailleurs, Meidner parle des «grands Romantiques [qui sont] mes modèles les plus sublimes: H[ans] Multscher,

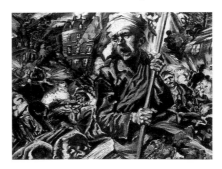

Ill. 3: Ludwig Meidner, *Révolution (Barrikadenkampf),* 1912 – 1913, huile sur toile, 80 x 116 cm, Nationalgalerie, Staatliche Museen Preussischer Kulturbesitz, Berlin.

Grünewald, Altdorfer, Urs Graf, Bosch, Brueghel l'Ancien, Rowlandson, Wiertz, Géricault, Daumier, van Gogh!!, Ensor», par opposition à Raphaël et Dürer «évidemment des héros pour l'éternité, mais pas des modèles pour aujourd'hui, pour moi!»[12]

Le thème apocalyptique n'était évidemment pas neuf pour Meidner, ni pour ses contemporains: c'était une longue tradition dans l'histoire de l'art depuis le IXe siècle.[13] En 1496-1498, Albrecht Dürer avait créé une série de gravures sur bois sur le thème de l'Apocalypse biblique. Bien que Meidner n'ait pas été influencé par une image unique, spécifique, de Dürer, le traitement par série de ce thème par son prédécesseur a pu lui en suggérer la possibilité. Il est certain que toute la génération expressionniste en Allemagne eut une conscience aiguë du style gothique nordique anguleux incarné par Dürer.[14]

L'admiration de Meidner pour les images d'outre-monde de Jérôme Bosch est évidente: dans deux des dessins apocalyptiques de Meidner de 1914, des formes de vie bizarres et étranges évoluent librement dans des décors tumultueux qui rappellent les visions extraordinaires de l'enfer chez Jérôme Bosch.

Les artistes français de la première moitié du XIXe siècle, notamment Eugène Delacroix et Théodore Géricault, furent également fascinés par les thèmes apocalyptiques. La peinture réaliste du coût de la guerre en termes humains dans Les Horreurs de la guerre (Schrecken des Krieges, cat. n° 386) de 1911, rappelle Les Massacres de Scio de Delacroix, que Meidner connaissait sans doute du fait des nombreuses visites qu'il fit au Louvre en 1906-1907. L'influence de Delacroix est plus évidente encore dans le traitement plus tardif du thème apocalyptique de Révolution (Barrikadenkampf) (ill. 3) de 1912-1913, toile évidemment inspirée par le chef-d'œuvre de Delacroix de 1830, La Liberté guidant le Peuple.

Parmi les «modèles les plus sublimes» de Meidner figurent ces artistes dont le travail influença aussi bien le style que le contenu thématique de ses tableaux et dessins. En 1910 se tint à la galerie Paul Cassirer de Berlin une grande exposition van Gogh; on retrouve les paysages ondoyants, animistes, parfois vertigineux de van Gogh dans les paysages apocalyptiques de Meidner des années suivantes.

L'exposition futuriste à la galerie Der Sturm au printemps de 1912 (12 avril – 31 mai) fut cruciale pour le développement artistique de Meidner. L'exposition, où furent présentées Umberto Boccioni, Carlo Carrà, Luigi Russolo et Gino Severini, fut la première des artistes italiens en Allemagne. Une traduction en allemand du manifeste futuriste fut publiée dans le catalogue de l'exposition. Pour Meidner, cette confrontation avec le futurisme fut cruciale, du point de vue des sujets comme du style.

En 1910, Meidner s'attacha aux représentations de villes et de banlieues désolées, alors que le futurisme se concentrait sur la vie dans la métropole moderne, trépidante et pleine d'énergie. Dans Anleitung zum Malen von Grosstadtbildern (Directives pour peindre la grande ville), un essai écrit en 1914, Meidner critique les tableaux des futuristes qu'il qualifie de «vieilleries»[15] mais n'a que louanges pour leurs manifestes (en fait, son essai reproduit le ton insistant et les cadences saccadées de l'écriture futuriste). Comme ses contemporains italiens, Meidner chante les louanges de la vie urbaine contemporaine: «Peignons ce qui est près de nous, notre ville-univers, les rues pleines de tumulte, l'élégance des ponts de fer, les gazomètres suspendus aux montagnes de nuages blancs, les couleurs hurlantes des autobus et des locomotives des express, les fils téléphoniques qui ondoient (ne sont-ils pas comme un chant?), les arlequinades des colonnes Morris, et puis la nuit... la nuit de la grande ville...»[16]

Il termine son essai par: «Le caractère dramatique d'une cheminée d'usine bien peinte ne nous émouvrait-il pas plus profondément que tous les incendies du bourg et toutes les Batailles de Constantin de Raphaël?»[17], faisant écho à la phrase célèbre de Filippo Marinetti, pour qui «une voiture de course dont le capot s'orne de grands tuyaux, tels des serpents à l'haleine explosive – un bolide qui semble carburer à la mitraille – est plus belle que la Victoire de Samothrace».[18]

Meidner s'approprie de nombreux aspects du vocabulaire futuriste pour son propre usage, y compris l'interpénétration et la fragmentation des formes, l'analyse structurelle et les lignes de force. Les formes fragmentées et les lignes de force diagonales du Paysage apocalyptique (Apokalyptische Landschaft, cat. n° 383) illustrent clairement l'attention portée par Meidner au travail de Boccioni présenté lors de l'exposition futuriste.[19]

Les Forces d'une rue, en particulier, peut l'avoir inspiré. La toile de Boccioni, comme celle de Meidner, présente des diagonales très affirmées qui mènent finalement au coin gauche, en bas, ainsi que des parties sombres clairsemées de sections monochromes de couleurs vives.

Les dessins de Meidner, tel Rue (Strasse, cat. n° 389), de 1913, avec son énergie chatoyante et ses lignes de force diagonales, rappellent également l'importance stylistique de ses rencontres avec le futurisme en 1912 et 1913. La répétition des façades de bâtiments et de lampadaires dans Rue ivre avec autoportrait (Betrunkene

Ill. 4: Giacomo Ballà, *Dynamisme d'un chien en laisse*, 1912, huile sur toile, 90,8 x 110 cm, Albright-Knox Art Gallery, Buffalo, New York, bequest of A. Conger Goodyear and gift of George F. Goodyear, 1964.

Ill. 5: Ludwig Meidner, *Personnage dans la rue, la nuit (Figur in nächtlicher Strasse)*, 1913, encre et craie noire sur papier crème, 45,9 x 58,7 cm, The Cleveland Art Museum.

Ill. 6: Ludwig Meidner, *Ville bombardée (Bombardement einer Stadt)*, 1913, encre, crayon et tempera, 45 x 56 cm, Berlinische Galerie, Berlin.

Strasse mit Selbstbildnis, cat. n° 395) se réfère peut-être spécifiquement au *Dynamisme d'un chien en laisse* (ill. 4) de Giacomo Ballà, exposé en 1913 au *Premier Salon d'automne allemand (Erster deutscher Herbstsalon)* et reproduit dans le catalogue de l'exposition.

Malgré leurs ressemblances, il existe des différences très nettes et fondamentales entre le travail des futuristes et les paysages apocalyptiques de Meidner. Le futurisme préconisait absolument l'agressivité et la destruction, alors que Meidner voyait dans la destruction un mal nécessaire, cathartique peut-être, mais un mal néanmoins, destructeur et perturbateur. Pour les futuristes, l'homme moderne et son environnement urbain vivent en symbiose, tandis que dans les scènes urbaines de Meidner (ill. 5) apparaissent la discorde et la dissonance. Cette idée est renforcée, dans *Moi et la Ville (Ich und die Stadt,* cat. n° 382) par le fait qu'il s'agisse d'un autoportrait.

Trois toiles de Delaunay[20] étaient présentées dans l'exposition futuriste de 1912 à Berlin. Il est parfois difficile à propos des thèmes urbains de l'art allemand, de distinguer entre l'influence de Delaunay et celle des futuristes, car l'artiste français était souvent assimilé à ses contemporains italiens.

Les œuvres de Delaunay furent exposées à trois reprises en Allemagne entre la fin de 1911 et le début de 1913, dont deux fois à Berlin, où Meidner rencontra l'artiste en 1913.[21] Les deux artistes échangèrent des photos de leurs œuvres, Meidner étudia en particulier les tableaux sur le thème de la Tour Eiffel, dont il posséda des reproductions à partir de 1912 sous la forme de *Sturm-Karten* (cartes postales vendues par la galerie *Der Sturm*).[22] Mais Delaunay, comme les futuristes, exaltait la ville dans ses toiles; pour Meidner la ville était une bête fascinante mais corrompue qui dévorait vivants ses

habitants. Tout en appelant de ses vœux cette catharsis, il en craignait aussi les résultats catastrophiques. De ce fait, contrairement au travail de Delaunay qui se concentre continuellement sur les aspects spécifiques, magnifiques, de sa métropole (et plus particulièrement la Tour Eiffel), les images de Meidner, qui évoquent à la fois la vitalité et la terreur, accentuent les forces générales, aliénantes de la ville moderne. Ceci est particulièrement frappant dans *Apokalyptische Vision* de 1913 (cat. n° 387), un paysage urbain glauque dont les contrastes désolés en noir et blanc renforcent les qualités perverses et infernales de la scène.

Cette fascination pour les aspects aliénants de la ville moderne suggère d'autres influences moins évidentes que celles du futurisme et de Delaunay, mais néanmoins importantes. Meidner s'intéresse beaucoup au travail de l'artiste norvégien Edvard Munch, qu'il a vu pendant son séjour à Paris et aussi plus tard à Berlin.[23] A l'automne 1912 – cette année fatidique pour Meidner – il a sans doute également vu une œuvre de Munch intitulée *Rue* lors d'une exposition à la galerie Paul Cassirer. Il s'agit sans doute de *Soir sur la rue Karl-Johan,* de 1892 qui incarne l'effervescence et la solitude que l'on ressent dans une ville de fin-de-siècle. L'humeur de ce tableau annonce l'angoisse des paysages apocalyptiques de Meidner, bien qu'il s'agisse d'une angoisse mécanisée, emprisonnée, plutôt que d'une agitation frénétique.

Meidner ne fut pas le seul parmi ses contemporains à dépeindre des thèmes apocalyptiques. Parmi ses confrères allemands, l'influence la plus marquante pour lui, dans ce contexte, fut celle de Max Beckmann. Même s'ils ne devinrent amis qu'en 1911[24], Meidner avait sûrement vu *Szene aus dem Untergang von Messina,* qui figura dans l'exposition du printemps 1909 de la Sécession de Berlin, et qui se fondait sur les articles parus dans

la presse concernant le tremblement de terre de Sicile de 1908. Meidner fut sans doute attiré par ce choix d'un thème apocalyptique contemporain plutôt que biblique, mythologique ou historique; l'entrelacs tumultueux des corps et les couleurs de Beckmann trouvent un écho dans les premiers paysages apocalyptiques de Meidner.

A l'approche de la Première Guerre mondiale, les images apocalyptiques de Meidner devinrent de plus en plus spécifiquement reliées à une imagerie militaire (ill. 6). *Am Vorabend des Krieges* (cat. n° 398) du début août 1914, est un «ultimatum» explicite et marque même le point de non-retour: le 1er août 1914, l'Allemagne déclare la guerre à la Russie et deux jours plus tard à la France.

Le désespoir des images apocalyptiques de Meidner se fit écrasant dans les toiles créées pendant les années de guerre. Au moment où ses visions personnelles terrifiantes furent en fait concrétisées par le carnage de la Première Guerre mondiale, Meidner semblait incapable de traiter le sujet autrement qu'en termes bibliques. *Der Jüngste Tag,* de 1916 (ill. 7), le dernier tableau de la série des paysages apocalyptiques de Meidner, dépeint des âmes perdues qui s'accrochent désespérément l'une à

Ill. 7: Ludwig Meidner, *Le Jugement dernier (Der jüngste Tag),* 1916, huile sur toile, 100 x 150 cm, Berlinische Galerie, Berlin.

l'autre, tandis que de grandes vagues d'énergie traversent un paysage menaçant. La composition est proche de celles des scènes traditionnelles du Jugement dernier, avec, au premier plan, ceux qui attendent leur jugement tandis que les cieux s'entrouvent au-dessus d'eux.

A l'exception d'une toile, Meidner ne qualifia pas ses tableaux de paysages apocalyptiques avant 1918, leur donnant plutôt des titres plus objectivement descriptifs comme *Landschaft mit verbranntem Haus.* En créant ces images, peut-être ne se rendait-il pas compte à quel point elles deviendraient puissantes et intemporelles. Nous vivons aujourd'hui dans une ère nucléaire et le spectre de la destruction totale est omniprésent. Les

paysages apocalyptiques de Meidner nous parlent aussi clairement en 1992 qu'ils ne le firent à ses contemporains en 1912 et 1913.

Traduction d'Ann Cremin

Notes

1. Ludwig Meidner, «Mein Leben», dans Lothar Brieger, *Ludwig Meidner, Junge Kunst,* vol. 4, Leipzig, Klinghardt und Bietermann, 1919, p. 12.
2. Dans le catalogue d'exposition de Herwarth Walden, Berlin, galerie Der Sturm, *Die Pathetiker,* 1912, ces six toiles sont mentionnées ainsi : n° 8, *Weltuntergang;* n° 9, *An Alfred Mombert;* n° 10, *Kosmische Landschaft I mit Komet;* n° 11, *Kosmische Landschaft II;* n° 12, *Landschaft mit verbranntem Haus;* n° 13, *Apokalyptische Landschaft.* A l'exception de *An Alfred Mombert,* aucun des tableaux ne peut à l'heure actuelle être identifié spécifiquement par ces titres. *An Alfred Mombert* est actuellement perdu, comme cinq autres paysages apocalyptiques seulement connus grâce à des reproductions publiées : *Cholera,* 1912; *Klagende Weiber,* 1912; *Apokalyptische Landschaft,* 1912; *Landschaft,* 1913; *Vorstadtszene,* 1915.
3. Thomas Grochowiak, *Ludwig Meidner,* Recklinghausen, Aurel Bongers, 1966, p. 25.
4. Voir Ivo Frenzel, «Prophet, Pioneer, Seducer : Friedrich Nietzsche's Influence on Art, Literature and Philosophy in Germany» dans *German Art in the 20th Century. Painting and Sculpture, 1905–1985,* Londres, Royal Academy of Arts, 1985, pp. 75–81; et D. Schubert, «Nietzsche und seine Einwirkungen in der bildenden Kunst – Ein Desiderat heutiger Kunstgeschichtswissenschaft?», *Nietzsche-Studien. Internationales Jahrbuch für die Nietzsche-Forschung 9* (1980), pp. 374–382.
5. « O Zarathoustra, voici la grande ville : tu n'as rien à y chercher et tout à y perdre.
 Pourquoi voudrais-tu patauger dans cette boue. Aie donc pitié de tes pieds! Crache plutôt sur la porte et rebrousse chemin!
 (...)
 Au nom de tout ce qui est clair et fort et bon en toi, ô Zarathoustra! Crache sur cette ville d'épiciers et retourne sur tes pas!
 Ici tout sang coule dans toute veine en pourrissant, tiédissant, écumant; crache sur la grande ville...»
 (...)
 Et Zarathoustra répond :
 «Malheur à cette grande ville! – Et je voudrais déjà voir la colonne de feu qui l'incendiera!
 Car ces colonnes de feu doivent précéder le grand midi.»
 Friedrich Nietzsche, *Ainsi parlait Zarathoustra,* trad. Marthe Robert, Christian Bourgois, 1985 et 1990, pp. 166–168.
6. Non seulement Meidner inclut des autoportraits dans plusieurs de ses paysages apocalyptiques, mais ses autoportraits indépendants de cette époque peuvent être considérés comme complémentaires du thème des paysages apocalyptiques. Une œuvre telle que *Selbstbildnis (Mein Nachtgesicht)* de 1913, avec sa touche rapide et sa couleur sulfureuse, démontre la même intensité émotionnelle et le même sentiment d'hystérie à peine maîtrisée que les paysages apocalyptiques contemporains.
7. Karl Ludwig Schneider, «Expressionism in Art and Literature», *American German Review,* 32, n° 3, févr.-mars 1966, p. 19. Voici quelques vers du poème de Heym :
 La voici debout celle qui longtemps dormit.
 La voici debout sortie des caves profondes.
 La voici debout dans l'ombre – grande – inconnue -
 Et dans ses mains noires elle presse la lune.
 (...)
 Et dans la nuit, à travers champs, elle chasse le feu,
 Un chien rouge avec mille gueules sauvages qui hurlent.
 (...)
 De mille hautes pyramides de feu les sombres
 Plaines, en large, en long, sont recouvertes -
 (...)
 Et dans la fumée jaune sombra une grande ville -
 Elle tomba sans bruit dans le ventre de l'abîme.
 (...)
 Georg Heym, «Der Krieg», dans Ilse et Pierre Garnier, *L'Expressionnisme allemand,* Paris, éd. André Silvaire, 1979, pp. 130 et 132, trad. pp. 131 et 133.
8. Georg Heym, «Umbra vitae», traduit dans Michael Hamburger et Christopher Middleton éd., *Modern German Poetry,* New York, Grove Press, 1964, p. 155.
9. Du crâne pointu du bourgeois le chapeau s'envole.
 A tous vents se répercutent comme des clameurs.
 De leurs toits les couvreurs tombent et se disloquent,
 Et les côtés, à ce qu'on lit, monte le flot.
 C'est la tempête, les mers sauvages font des bonds
 Sur la terre pour démolir les épais barrages.
 Les gens ont pour la plupart attrapé un rhume.
 Les chemins de fer s'effondrent du haut des ponts.
 Jakob van Hoddis, «Weltende», dans Lionel Richard, *Expressionnistes allemands,* Paris, Maspéro, 1983, p. 42, trad. p. 43.
10. Johannes R. Becher, «On Jakob van Hoddis», dans Paul Raabe éd., *The Era of German Expressionism,* trad. J. M. Ritchie, Woodstock, New York, Overlook Press, 1974, p. 44. D'abord publié sous le titre *Expressionismus : Aufzeichnungen und Erinnerungen der Zeitgenossen,* Olten et Freiburg, Walter, 1965.
11. Meidner cité dans Hans Kinkel, «Ludwig Meidner», *14 Berichte,* Stuttgart, Henry Goverts, 1967, p. 119.
12. Notation dans le journal de Meidner datée du 9 août 1915, publiée dans Ludwig Kunz éd., *Ludwig Meidner, Dichter, Maler, und Cafés,* Zurich, Die Arche, 1973, p. 34.
13. Pour une analyse du thème de l'apocalypse depuis le Moyen Age jusqu'au XXᵉ siècle, voir Richard W. Gassen et Bernhardt Holeczek éd., *Apokalypse : Ein Prinzip Hoffnung?,* Ludwigshafen am Rhein, Wilhelm-Hack-Museum, 1985.
14. Voir Ronald E. Gordon, *Expressionism : Art and Idea,* New Haven, Yale University Press, 1987, pp. 61–65, pour une discussion sur l'influence du style gothique sur les artistes et les architectes expressionnistes.
15. Ludwig Meidner, «An Introduction to Painting Big Cities», dans Victor H. Meisel éd., *Voices of German Expressionism,* Englewood Cliffs, New Jersey, Prentice Hall, 1970, p. 114; d'abord publié sous le titre «Anleitung zum Malen von Grosstadtbildern» dans le volume 12 (1914) de *Kunst und Künstler.*
16. *Ibid.,* pp. 114–115 (cf. extraits in *Paris – Berlin,* cat. 1978, p. 111).
17. *Ibid.,* p. 115.
18. Le manifeste futuriste, traduit dans le catalogue de l'exposition *Futurismo et Futurismi,* éd. Pontus Hulten, Palazzo Grassi, Venise, 1986, p. 154; le manifeste avait été publié dans *Le Figaro* du 20 février 1909, p. 42.
19. L'exposition de la galerie Der Sturm comprenait les œuvres suivantes de Boccioni : *La Rue pénètre dans la maison,* 1911, Sprengel Museum, Hanovre; *Le Rire,* 1911, Museum of Modern Art, New York; *Visions simultanées,* 1911, Von der Heydt-Museum, Wuppertal; *Idole moderne,* 1911, coll. M. et Mme Eric Estorick; *Les Forces d'une rue,* 1911. Voir Berlin, galerie Der Sturm, *Die Futuristen : Umberto Boccioni, Carlo D. Carrà, Luigi Russolo, Gino Severini,* 1912, pp. 4–6.
20. Les trois tableaux de Delaunay sont *La Tour,* 1911, détruit en 1945; *La Ville n° 1,* coll. particulière inconnue; *La Ville n° 2,* soit la toile de 1910 actuellement au Musée national d'art moderne, Paris, soit une autre de 1911, au Solomon R. Guggenheim Museum, New York.
21. Ernst Scheyer, «Ludwig Meidner, Artist-Poet», manuscrit, Los Angeles County Museum of Art, The Robert Gore Rifkind Center for German Expressionist Studies (n.d.), pp. 79–80, note 52.
 Ceci est connu grâce à une carte postale signée par Meidner et quatorze de ses collègues et adressée à Delaunay à Paris en février 1913. Voir *Delaunay und Deutschland,* éd. Peter-Klaus Schuster, Munich, Haus der Kunst, Staatsgalerie moderner Kunst, 1985, p. 501, document n° 13–23.
22. Gerhard Leistner, *Idee und Wirklichkeit : Gehalt und Bedeutung des urbanen Expressionismus in Deutschland, dargestellt am Werk Ludwig Meidners,* Francfort, Peter Lang, 1986, p. 148.
23. Une exposition de l'œuvre de Munch eut lieu à Paris durant son séjour, et six expositions se tinrent à Berlin entre décembre 1907 et janvier 1911; voir Donald E. Gordon, *Modern Art Exhibitions, 1900–1916,* Munich, Prestel, 1974, vol. 1.
24. Grochowiak, 1966, p. 25.

Cet essai s'inspire de l'article publié par l'auteur dans le catalogue *Les Paysages apocalyptiques de Ludwig Meidner,* qui accompagnait l'exposition du même titre organisée au Los Angeles County Museum of Art en 1989.

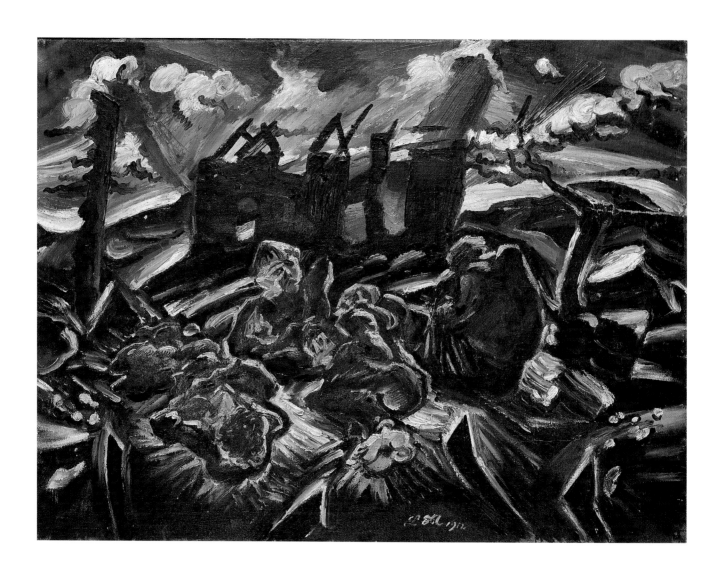

Ludwig Meidner. Les Sinistrés (Apatrides), 1912 (cat. nº 377)

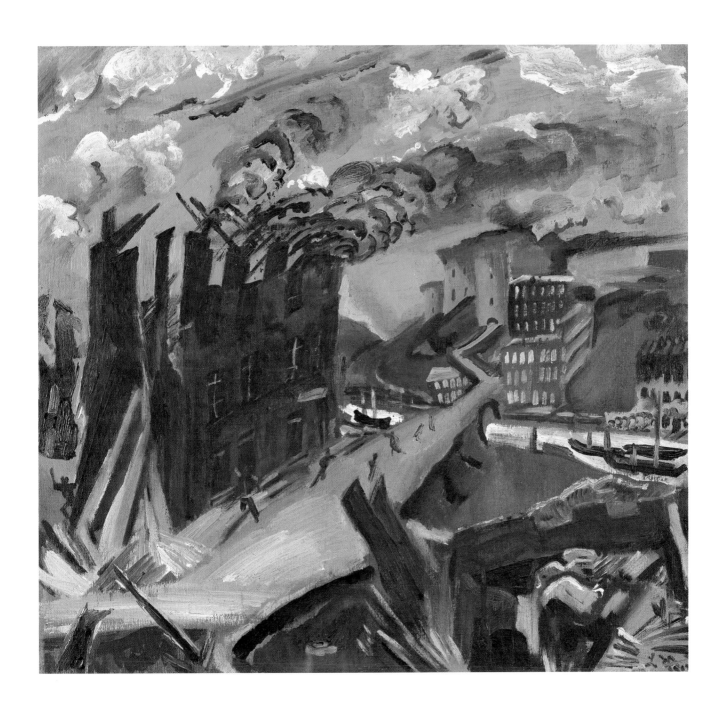

Ludwig Meidner. Bâtiment en feu, 1912 (cat. n° 376)

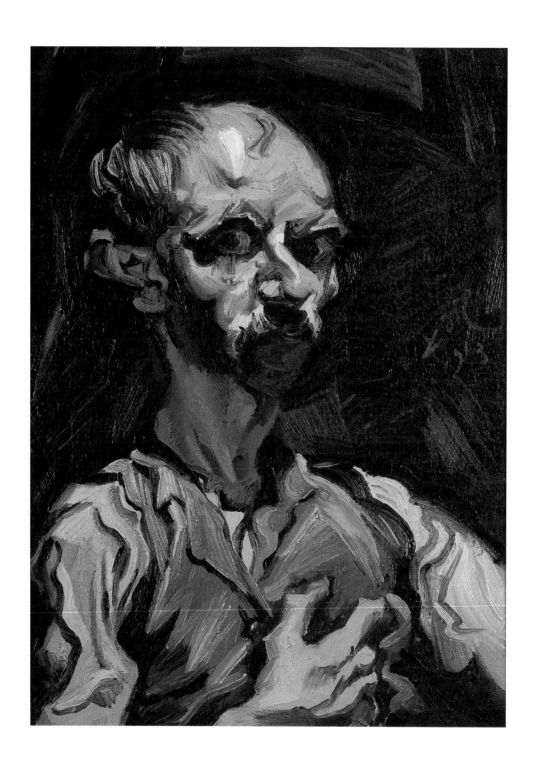

Ludwig Meidner. Autoportrait (Mon visage de nuit), 1913 (cat. n° 381)

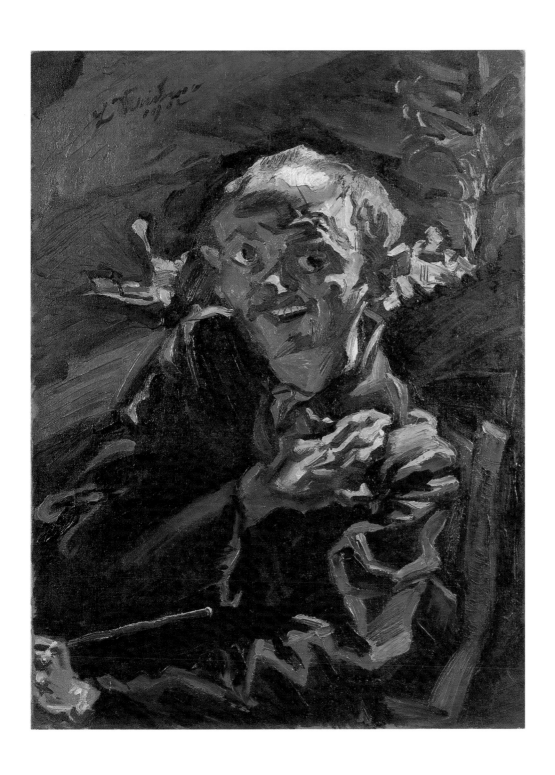

Ludwig Meidner. Autoportrait, 1912 (cat. n° 378)

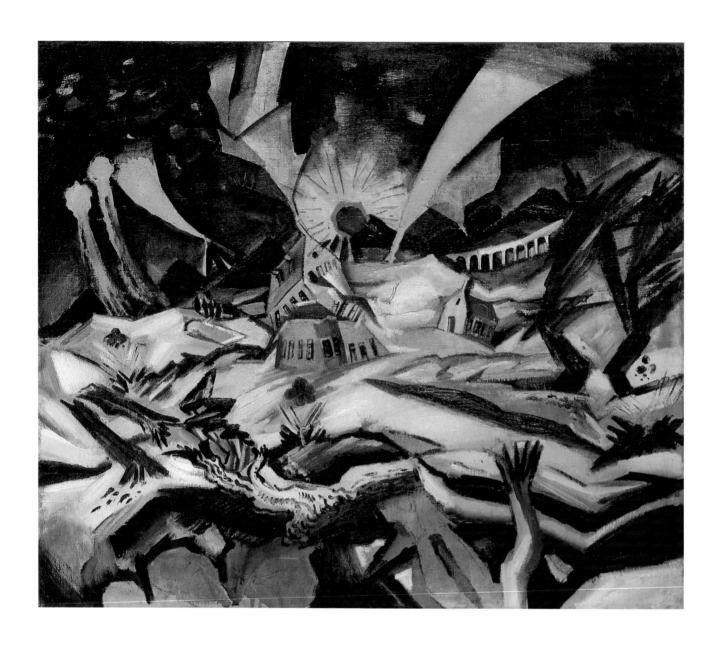

Ludwig Meidner. Paysage apocalyptique, 1912–1913 (cat. n° 379)

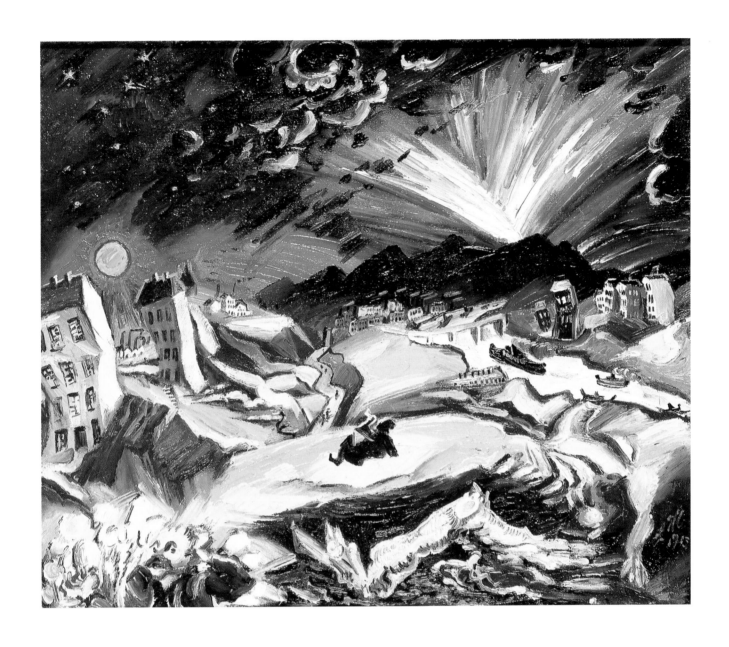

Ludwig Meidner. Paysage apocalyptique, 1913 (cat. n° 380)

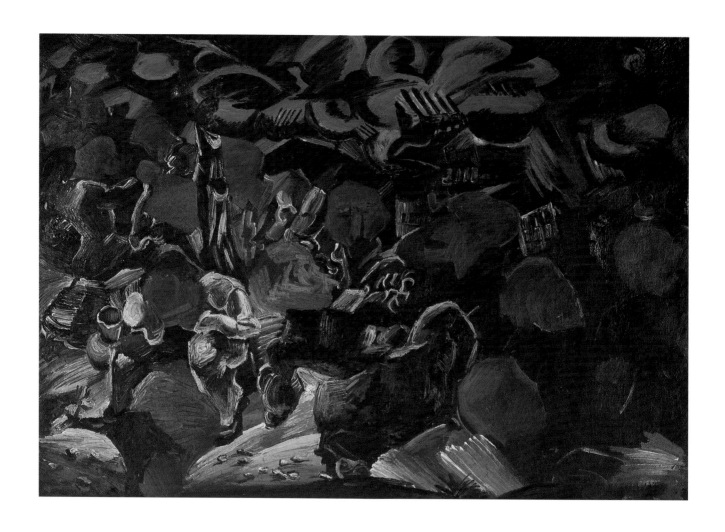

Ludwig Meidner. Paysage apocalyptique, 1915 (cat. nº 384)

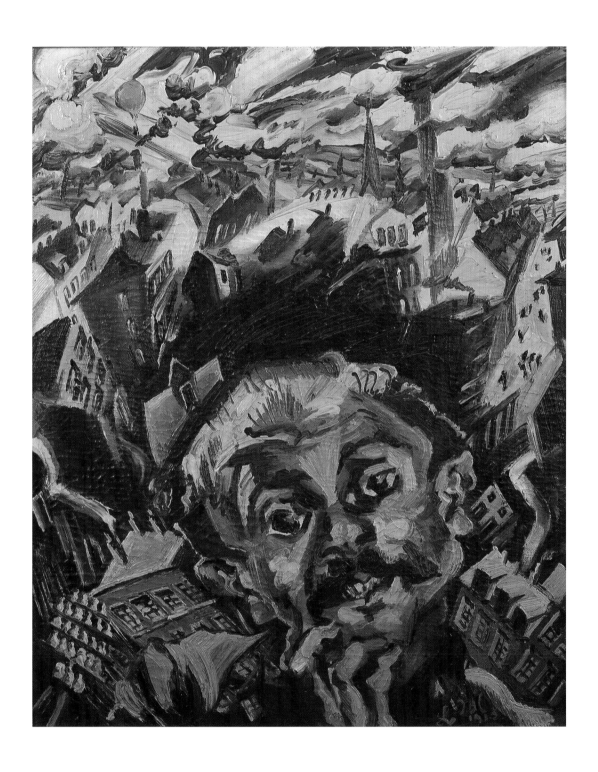

Ludwig Meidner. Moi et la ville, 1913 (cat. n° 382)

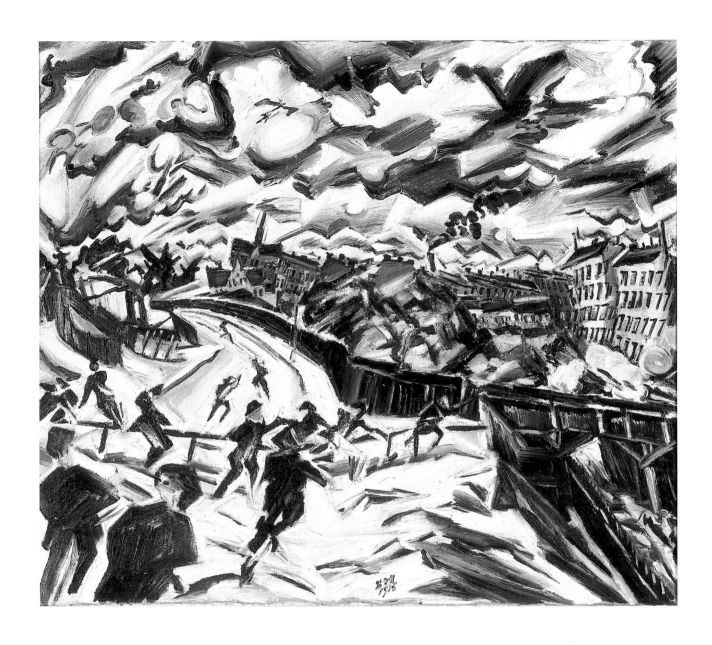

Ludwig Meidner. Paysage apocalyptique, 1913 (cat. n° 383)

Ludwig Meidner
Nuits du peintre (Nächte des Malers)[1]

Fourmillement de bleu parisien sur fonds de craie éclatants, jaune de zinc cynique qui renâcle; blanc et noir d'ivoire: les teintes des vieux grabataires; vert permanent jouxtant les cris du vermillon; terre de Sienne, cadmium clair et outremer ardent... et surtout, l'existence doit être limitée par des gros tubes qui regorgent de peinture. Il faut s'enfermer en permanence entre les quatre murs gris cendre d'un atelier, s'agiter devant de grandes toiles, jurer en solitaire, se mettre en colère, se gratter et avoir à la main une palette du tonnerre de Dieu.

J'imagine les choses les plus grandioses, des fourmillements apocalyptiques, des prophètes hébreux et des hallucinations de fosse commune – car l'esprit est tout, je puis continuer à ignorer la nature. Mais cela ne suffit pas: les tubes qui regorgent d'huile sont presque encore plus importants, puisque les couleurs peignent, inventent, font la fête en ma compagnie.

Il m'arrive parfois de me retrouver comme un idiot, totalement vide, devant mon chevalet; un ricanement s'étire sur mon visage aux joues mal rasées et piquées de taches de rousseur; soudain une ébauche jaillit de l'épaisse bouse de chrome, le vermillon se met à hurler et, sous mes pinceaux, se construit peu à peu un univers chaotique et merveilleux.

Oui, de la couleur, de la couleur à l'infini! J'épouserai une usine de peinture à l'huile. Ma femme apportera en dot mille tubes de Sienne, mille tubes d'ocre, mille tubes de cobalt, mille tubes de blanc de Krems et mille tubes de rouge garance. Ma femme sera aspérité, frénésie, brûlure. Elle aura des bras de plusieurs lieues de long et m'enlacera vigoureusement. Nous entrerons dans le pâturage de notre étroite couche, Ida, et rêverons de terre de Sienne brûlée. Je te couperai la tête avec les dents et, dans mes nuits éblouissantes et débridées, je jouerai à la balle.

O nuits d'hiver! Ardeur, fougue jusqu'à six heures du matin. Donne-moi les arabesques de flocons de neige! Les doigts convulsés, j'enterre mon crayon de charpentier sous la neige. Oui, je suis un dessinateur rigoureux.

Mon crayon file en tous sens. J'installe derrière Sirius un chaos d'encre de Chine. Où sanglote un petit enfant. Pas l'ombre d'un frêne pleureur.

Par ici le rhum, il faut que je picole. Je serre le chevalet contre ma poitrine glabre et je danse avec l'obscénité d'un ivrogne. Donnez-moi l'argent, mesdames. Je louerai six vieillards. Je les enterrerai sous un monceau de mottes de terre, de sorte que leurs genoux saillants et leurs mains décharnées dépassent. Je les peindrai dans cette position en n'utilisant que les couleurs de la risée. Récemment j'ai passé des journées d'errance impuissante, le crâne empli d'une épaisse fumée, le ventre lourd et les mains rongées de chagrin. Affalé sur une chaise pendant des heures, fouille sourde dans des recueils de poèmes, muette boulimie, et cet enfer m'examinait comme une cage de vautours. J'étais couché là dans la nuit comme un être broyé entre deux mâchoires, à côté d'une montagne de cendres et d'un poêle tentaculaire. Je me vautrais dans la mélancolie et les visions confuses. Des minutes durant, je ressentais d'épouvantables joies, puis à nouveau les lourds taureaux, les lourds mulets et le pilon de plomb de la stupidité vacillaient autour de moi.

Aujourd'hui, le quinze du mois, se déchaînent des teintes de mer démontée. J'empile des maisons dans ces paysages piaffants de croissant de lune. Je souffle, m'essouffle six heures durant devant des chevalets. Le jour se lève avec ses nuages ronds, avant que je me jette sur mon lit... Et à nouveau, entre ses murs, la nuit me regarde. Je rame à coups de gros pinceaux et contourne collines et dents rocheuses, écrase avec l'index et le pouce la bouillie céleste. Clameurs broyées au fond du cœur, tel est le sort de l'orbite maximale que parcourt la lune dans le ciel. J'ai le front imperturbablement, magnifiquement crevassé. Bosch et Breughel sont mes frères favoris. Les tubes de terre de Sienne se vident très vite. Le vermillon bruisse autour des têtes chancelantes des fugitifs et traverse en diagonale le tableau, tandis que les éclairs jaune de zinc enfoncent les côtes des surfaces nues.

Un steamer avance au fil du fleuve. L'étroite passerelle argentée traverse les eaux qui ondoient. La saloperie humaine passe dessus… paf! ça craque. Embruns, hurlements! Appels à Dieu. De monstrueuses constructions plient et secouent quelque suicidé. La cathédrale dégringole sur la gauche dans le paysage. Personne ne gagne! Rien que des miasmes qui remontent des couches nocturnes d'innombrables jouisseurs. Pourquoi des zeppelins assombrissent-ils tant la lune?!! L'un d'eux s'écrase sur les toits. Une bouillie humaine ruisselle sur mon chapeau.

Ces nuits me démolissent. Mon âme voltige autour de mes peintures. Elle sourit à la pointe de mes pinceaux et accompagne le chœur de mes forêts pâteuses. La chaleur me submerge; des chants brûlants veulent sortir de mon corps; une force terrible fait du boucan au fond de ma poitrine.

Je repense alors à une certaine journée, à cette après-midi de septembre où tu fus mienne! Une voiture de Patzenhof remontait l'agréable chaussée. Juché sur son siège, le gros hurlait à tue-tête dans le vent. Un soleil tranquille brillait sur des faubourgs déchiquetés, et je me pressai contre des clôtures en grillage, hésitant, au bord des larmes.

A l'époque, j'étais un jeune et pauvre peintre. Je tremblais d'ardeur pour une marmite de potage Maggi, et le repas le plus frugal me faisait perdre courage, m'anémiait et m'abêtissait. Je dessinais de la nourriture industrielle au soleil. Assis sur le bord de la chaussée, je dessinais sur du papier à six sous une mélancolique fumée qui s'écoulait de cette nourriture. Les soirées passées toute l'année dans des salles de lecture empuanties. Comme je m'esquintais à rester assis, tordu sur ma chaise, effilochant en toute hâte des revues d'art, et que je relisais sans cesse les mêmes platitudes sous la lumière idiote d'une lampe, l'abrupte, l'enivrante prospérité, jamais, n'est venue gonfler mes nuits. J'étais seul, broyé, humilié et désespéré, tant dans ma tête que dans mon ventre. Le petit journal, que je remplissais soigneusement chaque soir du récit des toutes petites choses qui m'étaient arrivées, rapporte les souffrances cachées que peut recéler une chambre d'artiste. Je manquais toujours de tubes de peinture. Je n'avais pas d'argent pour en acheter. Tous les mercredis et samedis après-midi, je parcourais les rues qui menaient au marché. J'y trouvais des carottes, des pommes de terre et des fruits tombés des filets des ménagères, et j'en remplissais mes poches. Quand je cherchais bien, je m'offrais un copieux repas. Ma marmite débordait, et je sautillais tout autour à la manière de celui qui vient de conquérir le monde.

Souvent je m'asseyais sur un banc, paralysé de douleur, et je comptais sans cesse les années perdues à souffrir la misère et la faim. J'entretenais en moi la rage et l'anarchisme. Je regardais mes semblables avec sympathie.

Je vous reconnaissais sur le champ, compagnons d'infortune! Les sans domicile, vieilles femmes abandonnées, hommes sans travail et sans abri, aux pas incertains, aux yeux vides, qui se traînent et implorent tellement. Ne vous ai-je pas parfois suivis des heures durant, et mon malheur n'en fut-il pas réduit?

C'était l'époque où je dus affronter un hiver à Paris. Je restais toute la journée confiné dans mon infecte mansarde, occupé à peindre mon portrait. Tous les soirs, je remontais la rue de Clignancourt, une rue terriblement longue et qui hurle de misère. Dans des boutiques malpropres, il y avait des frites et, chaque fois, Satan me soumettait à la tentation de dépenser mes deux derniers sous.

Dans ces moments où il me semblait que le soleil était toujours ironique, les nuages sourds, les arbres sinistres et les nuits sans chaleur – comme si Dieu s'était détourné de moi – jamais un être ne m'a manifesté sa sympathie en me serrant la main. Il n'y avait que des nécessiteux, ou des ladres, des orgueilleux, ou de cruels bouffons. Il était rare que je pusse parler à quelqu'un et quand je me mettais à le faire, ma voix sonnait comme de la vaisselle brisée. J'avais tout le temps peur, j'étais embarrassé, terne, et mes idées étaient pure confusion.

A présent, je me suis endurci. Je suis chauve; j'ai le front cabossé et je ressemble à un moine en extase.

Nous sommes au beau milieu de l'hiver. Des firmaments de glace menacent le désordre des blocs de maisons. Les jointures de la nuit craquent sans bruit. Chancelant, je traverse l'atelier et soupire après ma bien-aimée. Je balbutie ton nom, ô toi l'unique, la chère, la bienfaitrice! Tu ne me quitteras point. Tu crieras toujours mon nom. M'appelles-tu en ce moment dans la nuit, comme je t'appelle et, possédé, te pleure?!!

Je passe mes nuits dans la fièvre et la solitude et, le jour, je dors déchiré par les rêves, et solitaire. La fin de la journée cogne dans mon oreille. Le malheur me déchire et je suis en colère après la lumière vive qui m'aveugle. Ma bien-aimée ne m'a pas écrit. Ô comme il me faut crier en silence au fond de moi et crisper mon corps! Tu t'es encore vautrée avec paresse dans ta neurasthénie, jeune fille! Tu as été trop lâche pour écrire?! Il vaudrait mieux qu'à l'instant je te crache mes cynismes au visage… Mon lit ne cesse d'être vide; je n'ai pas le droit de me souiller au contact de corps étrangers, parce que je t'attends, lointaine persécutrice. Voici à présent un après-midi blanc, bouillant, qu'accompagnent des cris perçants, aigus, des lambeaux de rires. Dans la nuit, je suis magique ou proche de l'au-delà; mais l'après-midi un ouragan de sang rouge me traverse de ses vagues. Sortons

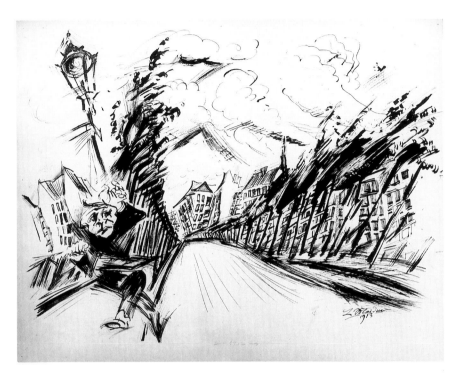

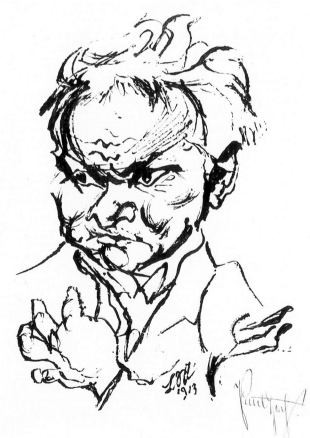

Ludwig Meidner. Rue ivre avec autoportrait, 1913
(cat. n° 395)

Ludwig Meidner. Paul Zech, 1913 (cat. n° 397)

des couches voluptueuses et entrons dans l'ivresse sublime d'une lettre d'amour. Je t'écrivais d'habitude des lettres ratiocinantes et fades. C'est terminé! Dorénavant je veux te crier mon amour, te secouer fermement et te traîner dans l'ennui de tes dimanches. Ne crois pas que notre amour serait un banal roucoulement de pigeons et une indolente coucherie qui ressemblerait à tout ce que tu as vécu les sept dernières années. Coucher dans un lit avec des imbéciles, sans peur ni contrainte. Tu étais une vraie Marie-couche-toi-là et en plus tu te vantais de ton immoralité. Tu n'auras pas l'existence facile avec moi, et la vie de bohème sera pure vie de petite-bourgeoise à côté de nos fanatiques nuits vermillon et de nos jours bleu marine. Ne t'ai-je pas envoyé chaque semaine des pages entières de poèmes, constructions d'impostures d'un cœur qui déborde de sang?!! Désormais je veux te tenir les discours du cannibale et te parler comme un peintre…

La nuit est revenue. La puanteur de la palette à nouveau m'environne. Mes chers balais à peinture aux poings. Gestes violents devant des toiles… les choses sont ainsi, des heures durant. Ô toi, mon atelier gris cendre, rivage rocheux et solitaire, avec dans les coins ses squelettes de harengs rongés et la bruyante cavalcade des troupeaux de souris! Il n'est pas de nuit où je ne dépose mes ardeurs dans tes crevasses, et tu ne dis pas «Non». Les prairies de septembre ne m'attirent pas. Les fleurs de ce mois fanent pour rien. Mes cris se dispersent doucement sur les murs. Et de temps à autre, la violente prière du vendredi soir me plaque au plafond. D'un coup d'ailes, je fonce vers la fenêtre et m'enfonce dans l'aurore. Puis à nouveau la contrition m'envoie d'un coup de balai dans un coin. Mais quand je me souviens de toi, mon amour, ma bien-aimée, je tombe dans un puits, et l'on ignore longtemps ce que je suis devenu.

Le croissant de la lune clignote par la fenêtre. Je monte la garde armé d'une matraque et je fais peur aux assassins. La neige de décembre mouille les stigmates brûlants que je porte au front. La mort est encore bien loin de moi…

Il faut savoir boire. Avoir toujours une bouteille de rhum sur la table de nuit. Un peintre doit se goinfrer. Ce qui lui donne alors des idées breugheliennes. La démence sort d'un ventre rebondi. Il faut rire en hurlant comme un prolo, se moucher à grand bruit, proférer les pires jurons. De même qu'il est bon dans ces moments de se pencher par la fenêtre, de blaguer avec les étoiles et d'honorer la lune en lui criant des grivoiseries. Après, peintre, il te faudra trimer. Plante-toi avec énergie devant ton chevalet. Ne t'occupe ni des écoles et des opinions préconçues, ni des potins de café du commerce. Peins avec tes tripes ta peine, ton infamie et ta sainteté.

Oh! comme je les embrasse dans un amour indicible, mes nuits! Il suffit d'une heure pour effacer la honte des années de jeunesse gâchées. Je bégaie parfois comme un buveur de bière, quand je griffonne avidement de pathétiques squelettes d'arbres. Je passe à gué l'ardoise et le marécage de villes jaune soufre. Les toits s'ouvrent au vent de la nuit. Des gueules et des langues jaillissent des gorges ouvertes dans les murs. Au fond de la vallée bouillonnent les cris des réfugiés qui reposent. Leurs prières s'enfoncent comme des taupes dans l'argile du désespoir. Une grosse quantité de cadmium trébuche sur des visages morts et égarés. Des lambeaux de blanc de céruse crient dans le ciel, alors qu'au premier plan, des mendiants en haillons sont emmurés dans de froides surfaces.

Mon chevalet grogne et se cabre à l'encontre de mon ventre plein de bière. Je passe ma rage sur le rouge garance. Les pinceaux qui collent me rappellent la misère de notre destin. Le vert de chrome me laisse de glace. Et le cobalt me rappelle l'époque où, petit garçon, je coupais le queue des têtards avec les dents. Je suis un fou du pinceau, agile, rusé, impudique et incorrigible. Je nourris de mauvaises pensées, et mon fanatisme pictural jette sa bave et crie hourra! Parfois je souris de bonheur. Je regarde mes toiles avec étonnement. A l'avenir, je ne peindrai plus que des tableaux extatiques, je n'ai pas peur. Il est rare que s'empile brusquement devant moi l'obscurité de la tombe. Il est une heure et demie du matin.

Les pestiférés que personne n'a peints jusqu'à présent, les violateurs de cadavres et les nourrices affamées, crient au fond de ma poitrine. Aux murs, des poings crispés et des grimaces hennissantes me menacent. Je marche comme si j'étais prisonnier de rêves violents. J'ai effroyablement peur. La nuit se tait et résonne.

De la terre de Sienne avec du jaune de zinc et du bleu parisien, voilà la nostalgie du vrai peintre! Une bouteille de rhum! La palette du tonnerre de Dieu! La bien-aimée déchaînée et la main tendue vers les étoiles!

Traduction de l'allemand par François Mathieu

1 Ce texte, écrit en 1912, si l'on en croit une lettre de Meidner du 20. 11. 1964, était destiné à l'écrivain Rudolf Leonhard et parut sous le titre «Nostalgies du peintre» dans la revue *Die Aktion* 5, 1915, pp. 59–61; puis sous le titre «Les nuits du peintre» (version modifiée et largement augmentée), dans *Der Almanach der Neuen Jugend auf das Jahr 1917* (L'almanach de la Nouvelle Jeunesse – 1917, éd. Heinz Barger), Verlag der Neuen Jugend, Berlin 1916, pp. 104–111, et enfin dans le recueil *Im Nacken das Sternemeer*, Kurt Wolff, Leipzig, février 1918.

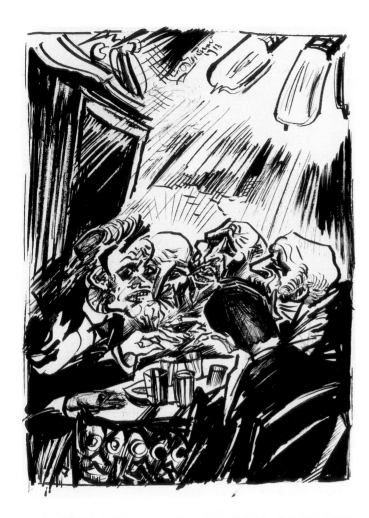

Ludwig Meidner. Scène de café, 1913 (cat. n° 393)

Ludwig Meidner. Grand Café Schöneberg, 1913
(cat. n° 394)

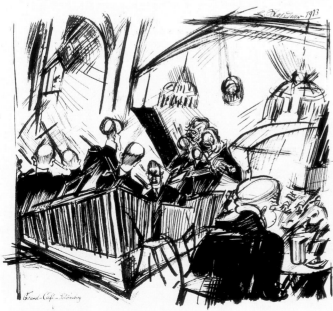

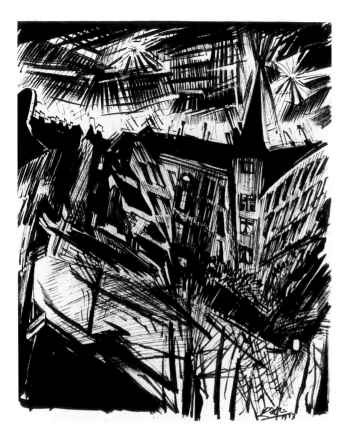

Ludwig Meidner. Scène de rue, 1913 (cat. n° 392)

Ludwig Meidner. La Veille de la guerre, 1914 (cat. n° 398)

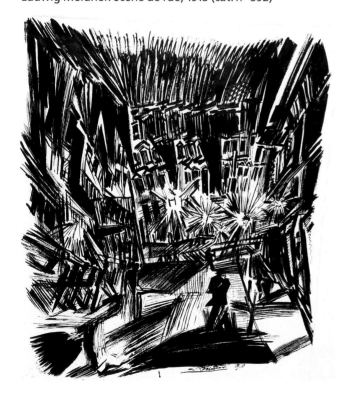

Ludwig Meidner. Rue avec des passants, 1913 (cat. n° 390)

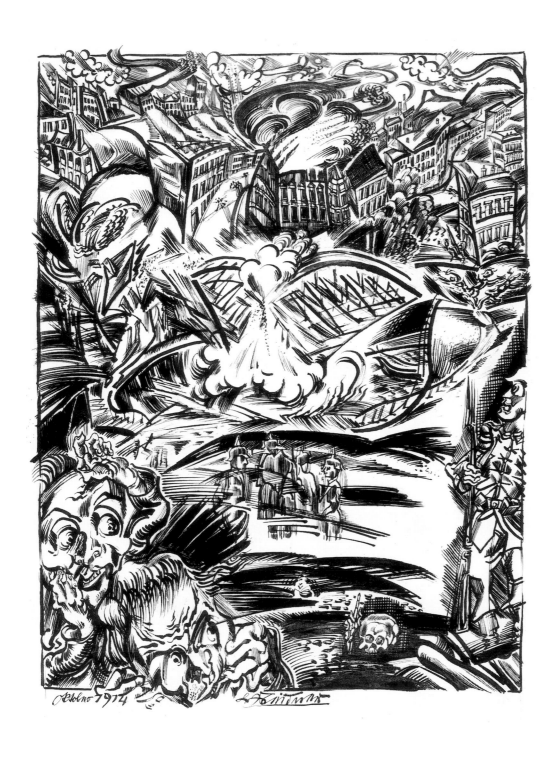

Ludwig Meidner. Explosion sur le pont, 1914 (cat. n° 399)

Choix de textes fondateurs, lettres et écrits (Kirchner, Kandinsky, Marc, Werefkin, Meidner)

DIE BRÜCKE / LE PONT

Programme, 1906

«Ayant foi en l'évolution, en une génération nouvelle de créateurs et de jouisseurs, nous appelons toute la jeunesse à se rassembler, et en tant que jeunesse porteuse de l'avenir, nous voulons obtenir une liberté d'action et de vie face aux puissances anciennes et bien établies. Est avec nous celui qui traduit avec spontanéité et authenticité ce qui le pousse à créer».

Lothar Buchheim, «Die Künstlergemeinschaft Brücke», Feldafing, 1956, p. 45.

Lettre de Schmidt-Rottluff à Nolde du 4 février 1906

Pour en venir directement au fait, le groupe d'artistes dresdois «Brücke» serait très honoré de vous compter parmi ses membres. Vous connaissez certainement aussi peu la Brücke que nous ne vous connaissions avant votre exposition chez Arnold. L'un des objectifs de la Brücke est d'attirer à elle tous les ferments révolutionnaires – ce que signifie le nom de Brücke. Le groupe organise également plusieurs expositions annuelles qu'il fait circuler en Allemagne, si bien que chaque membre se trouve déchargé de tout souci d'organisation matérielle. Nous avons comme autre but de créer notre propre lieu d'expositions, un idéal pour le moment car l'argent nous fait défaut. Aussi, cher M. Nolde, pensez comme vous le voulez, nous avons désiré ainsi payer tribut à vos tempêtes de couleurs. Avec nos hommages respectueux,
p/o l'Association d'artiste de la *Brücke,* Karl Schmidt.

Buchheim, *op. cit.,* p. 53.

En 1912, après le dernier Portefeuille annuel consacré à Pechstein et non diffusé par suite de son exclusion du groupe, il fut décidé de réaliser pour 1913 une publica-tion confiée à Kirchner, avec des contributions de cha-cun des membres. Le texte rédigé par Kirchner, la «Chronique de la Brücke», fut contesté, la publication abandonnée et le groupe dissous. A.V.

Ernst Ludwig Kirchner
Chronique de la Brücke (Chronik KG Brücke, 1913)[1]

En 1902 les peintres Bleyl et Kirchner firent connaissance à Dresde. Par l'intermédiaire de son frère, ami de Kirchner, Heckel se joignit à eux. Heckel amena avec lui Schmidt-Rottluff qu'il avait connu à Chemnitz. Tous travaillèrent ensemble dans l'atelier de Kirchner. Ils trouvèrent là la possibilité d'étudier le nu, fondement de tous les arts plastiques, en toute liberté et en toute simplicité. En pratiquant le dessin sur de telles bases ils acquirent tous le sentiment de trouver dans leur vie leur impulsion créatrice et de se soumettre à l'expérience vécue. Dans un même livre, *Odi profanum*, ils dessinaient et notaient leurs idées : par comparaison apparut ainsi la spécificité de chacun. C'est ainsi qu'ils constituè-rent peu à peu un groupe qui prit le nom de *Brücke* (pont). Ils se stimulaient tous mutuellement. Kirchner amena d'Allemagne du Sud la gravure sur bois à laquelle il était revenu en voyant les gravures anciennes de Nuremberg. Heckel s'était remis à sculpter des figures de bois ; Kirchner enrichit cette technique en peignant les siennes, et il chercha dans la pierre et dans la fonte d'étain le rythme de la forme fermée. Schmidt-Rottluff réalisa les premières lithographies sur pierre. La pre-mière exposition du groupe fut organisée dans ses propres locaux à Dresde ; nul n'y prêta attention. Mais la ville de Dresde était très stimulante par la beauté de son paysage et par son ancienne culture. La *Brücke* y trouva ses premiers repères en histoire de l'art grâce à Cranach, Beham et d'autres maîtres allemands du Moyen-Age. A l'occasion d'une exposition d'œuvres d'Amiet à Dresde, celui-ci devint membre du groupe. Il fut suivi par Nolde en 1905. Son côté fantastique apporta une note nou-

velle dans la *Brücke*; il enrichit nos expositions par la technique intéressante de ses eaux-fortes et découvrit notre technique de la gravure sur bois. A son invitation Schmidt-Rottluff alla le retrouver à Alsen. Plus tard, Schmidt-Rottluff et Heckel se rendirent à Dangast. L'air âpre de la Mer du Nord inspira en particulier à Schmidt-Rottluff un impressionnisme monumental. Pendant ce temps, Kirchner continuait à travailler à Dresde sur la composition fermée : il trouva au Musée d'ethnographie dans les sculptures nègres et les poutres sculptées des mers du Sud un parallèle avec sa propre création. Les efforts de Pechstein pour se libérer de la stérilité académique l'amenèrent à la *Brücke*. Kirchner et Pechstein partirent pour Gollverode afin d'y travailler ensemble. A la galerie Richter de Dresde eut lieu l'exposition de la *Brücke* avec les nouveaux membres. L'exposition impressionna profondément les jeunes artistes de Dresde. Heckel et Kirchner cherchaient à mettre la nouvelle peinture en accord avec l'espace. Kirchner décora ses locaux de peintures murales et de batiks auxquels participa Heckel. En 1907 Nolde se retira de la *Brücke*. Heckel et Kirchner se rendirent aux lacs de Moritzburg afin d'y étudier le nu en plein air. A Dangast, Schmidt-Rottluff travaillait à mettre au point ses rythmes de couleurs. Heckel partit pour l'Italie et y fut inspiré par l'art étrusque. Pechstein reçut des commandes de décoration qui l'amenèrent à Berlin. Il tenta d'introduire la nouvelle peinture dans la Sécession. Kirchner trouva à Dresde la lithographie imprimée à la main. Bleyl qui s'était tourné vers l'enseignement quitta la *Brücke* en 1909. Pechstein rejoignit Heckel à Dangast. Tous deux se rendirent la même année chez Kirchner à Moritzburg pour peindre des nus au bord des lacs. En 1910, le refus des jeunes peintres par l'ancienne Sécession fut à l'origine de la fondation de la «Nouvelle Sécession». Afin de consolider la position de Pechstein dans la Nouvelle Sécession, Heckel, Kirchner et Schmidt-Rottluff en devinrent également membres. Lors de la première exposition de la Nouvelle Sécession ils firent la connaissance de Mueller. Dans son atelier ils retrouvèrent la Vénus de Cranach qu'ils appréciaient eux-mêmes beaucoup. L'harmonie sensuelle établie par Mueller entre sa vie et son œuvre fit tout naturellement de lui un membre de la *Brücke*. Il nous fit découvrir les attraits de la détrempe. Afin de sauvegarder la pureté des aspirations de la *Brücke*, ses membres quittèrent la Nouvelle Sécession. Ils se firent la promesse réciproque de n'exposer qu'ensemble à la «Sécession» de Berlin. Il s'ensuivit une exposition de la *Brücke* dans l'ensemble des salles de la galerie Gurlitt. Pechstein trahit la confiance du groupe, devint membre de la Sécession et fut exclu. Le Sonderbund invita la *Brücke* en 1912 à son exposition de Cologne et confia à Heckel et à Kirchner la décoration peinte de la chapelle qui s'y trouvait. La plupart des membres de la *Brücke* se trouvent maintenant à Berlin. La *Brücke* a préservé également ici son caractère interne. Fortement unie elle fait rayonner de nouvelles valeurs de travail sur la création artistique moderne en Allemagne. Sans être influencée par les courants actuels, le cubisme, le futurisme, etc., elle lutte pour une culture humaine, qui est le terrain d'un art véritable. C'est à ces efforts que la *Brücke* doit sa position présente dans la vie artistique. E. L. Kirchner.

1. Voir Lothar Buchheim, «Die Künstlergemeinschaft Brücke», Feldafing, 1956, et les traductions en français parues dans le catalogue *Paris-Berlin*, Musée national d'art moderne, Centre Georges Pompidou, 1978, p. 108, ainsi que dans le *Journal de l'Expressionnisme* de Wolf-Dieter Dube, éditions Skira, Genève, 1983.

N.K.V.M. (Neue Künstler-Vereinigung München)

Lettre fondatrice de la Nouvelle Association des Artistes de Munich (N.K.V.M.), 1909

Excellence,

Nous nous permettons d'attirer votre attention sur une association d'artistes, qui a pris vie en janvier 1909 et qui espère pouvoir contribuer, selon ses moyens, à la promotion de la culture artistique à travers des expositions d'œuvres d'art sincères. Nous partons de l'idée que l'artiste, en dehors des impressions qu'il reçoit du monde extérieur, de la nature, accumule continuellement des expériences dans son monde intérieur ; il est en quête de formes artistiques qui doivent parvenir à exprimer les interférences entre toutes ces expériences, de formes qui doivent être libérées de tout caractère accessoire pour ne traduire fortement que le nécessaire. Bref, l'aspiration à une synthèse artistique nous paraît être le mot d'ordre qui, à l'heure actuelle, unit à nouveau spirituellement toujours plus d'artistes. Par la fondation de notre association nous espérons donner une nouvelle forme matérielle à ces relations spirituelles entre les artistes et créer l'occasion de parler au public, toutes forces réunies.

Andreas Hünecke (éd.), *Der Blaue Reiter. Dokumente einer geistigen Bewegung*, Leipzig, Reclam, 1989, p. 18.

Wassily Kandinsky: Sur la Nouvelle Association des Artistes, 1910

Aucun de nous ne cherche à représenter directement la nature ou traiter par des *moyens picturaux* sa beauté extérieure. Certains détails de la nature ne peuvent nous

captiver que fortuitement et seulement s'ils attirent non seulement notre regard mais surtout notre âme. Puisque nous cherchons à transposer la nature intérieure, à savoir les *expériences de l'âme*, dans une forme artistique, il serait erroné de mesurer nos œuvres aux canons de beauté *extérieure*. Ce qui nous rend à la fois semblables et différents. Différents, car nous avons des âmes distinctes, qui sont à la source de notre création. Par conséquent les motifs seront différents. Semblables, car tous nous n'attachons aucune importance aux détails *fortuits*, mais au contraire nous les supprimons de nos tableaux ou bien nous représentons des détails, non pas ceux que nous rencontrons par hasard dans la nature, mais ceux qui répondent à la nécessité intérieure de chaque œuvre. Certains se placent directement devant la nature et la transforment suivant leur besoin émotionnel (Jawlensky, Münter, Kanoldt, Erbslöh). D'autres traitent la nature de la même manière sans pour autant l'avoir devant eux au moment du travail (Werefkin, Bossi). D'autres encore peignent des choses qu'ils n'ont jamais vues en réalité (Kubin, Dresler, Kandinsky).

Jawlensky : compositions de couleurs pures et dynamiques en grands aplats, particulièrement rehaussées par leur accord avec le dessin. Bechtejeff : compositions constructives en couleurs attendries. Werefkin : l'univers des sentiments tangibles, qui font agir le monde comme les ressorts secrets des marionnettes. Dresler : l'univers du «Petit» (petit jardin...), à savoir tout ce qui est mignon, niais, tout ce qui ne peut guère s'unir pour la grandeur commune. Kubin : l'étrange et la pression de l'atmosphère spirituelle. Münter : un monde de simplicité sombre, qui regarde vers l'indéfini et qui révèle tout à coup une sonorité joyeuse dans la vie des choses *mortes*. Kandinsky : vie du désincarné.

Andreas Hünecke (éd.), *op. cit.*, p. 21.

DER BLAUE REITER/LE CHEVALIER BLEU

La première édition de l'Almanach parut en mai 1912. Elle fut précédée d'un prospectus de lancement rédigé par Marc et d'un projet de préface signé par Kandinsky et Marc, qui ne fut finalement pas inséré dans le livre. Nous reproduisons ici ces deux textes ainsi que le prologue écrit par Marc en mars 1914 pour le deuxième numéro qui devait paraître dans le courant de l'année. Du fait de la guerre et de la mort de Franz Marc, ce deuxième livre ne vit jamais le jour.
En juillet 1914 était cependant sortie une deuxième édition du premier Almanach, avec une préface de chacun des deux rédacteurs, Kandinsky et Marc.
Ces deux préfaces, ainsi que les textes présentés ici, ont

été publiés par Klaus Lankheit dans l'«Almanach du Blaue Reiter», Piper, Munich, 1965 et 1979, l'ouvrage est paru en français chez Klincksieck, Paris, 1981 (collection «L'Esprit des formes» dirigée par Liliane Brion-Guerry), pp. 61–74. A.V.

Annonce de la publication de l'Almanach diffusée en février 1912

Le Blaue Reiter[1]

L'art prend aujourd'hui des chemins qui passent de loin tous les rêves de nos ancêtres ; on a l'impression, devant les œuvres nouvelles, d'être plongé dans un songe et d'entendre les cavaliers de l'Apocalypse déchirer les airs ; on sent une tension artistique monter sur toute l'Europe, – partout, de nouveaux artistes se font signe : il suffit d'un regard, d'une poignée de mains, pour se comprendre !

Nous savons que les idées fondamentales de ce que l'on sent et de ce qui se crée aujourd'hui nous ont précédés, et nous soulignons le fait qu'elles ne sont pas nouvelles par leur nature ; mais l'événement qu'il faut annoncer et proclamer dans tous les lieux où il se fait du nouveau, c'est qu'aujourd'hui des formes nouvelles ont éclos comme une belle semence, comme une plante inespérée, aux confins de toute l'Europe.

C'est la conscience de cette coalescence mystérieuse de la création artistique nouvelle qui a fait germer l'idée du Blaue Reiter. Son appel doit rassembler les artistes des temps nouveaux et ouvrir les oreilles des profanes. Les livres du Blaue Reiter sont exclusivement créés et dirigés par des artistes. Le premier, celui dont nous annonçons ici la publication (d'autres suivront, sans délai fixé d'avance), embrasse le mouvement pictural le plus récent en France, en Allemagne et en Russie ; il découvre le réseau de relations subtiles qui unit ce mouvement à l'art gothique et aux primitifs, à l'Afrique et au vaste Orient, à l'art populaire et à celui des enfants, tous deux si expressifs, et en particulier au mouvement musical européen le plus moderne ainsi qu'aux nouvelles idées théâtrales de notre temps.

1. Texte du prospectus de souscription composé par Franz Marc (mi-janvier 1912).

Projet de préface (1911) pour l'Almanach Der Blaue Reiter

Une grande époque s'annonce et a déjà commencé : l'«éveil» de l'esprit, l'inclination croissante à reconquérir l'«équilibre perdu», la nécessité inéluctable d'engran-

ger les semences de l'esprit, l'épanouissement des premières fleurs.

Nous sommes à l'orée d'une des plus grandes époques que l'humanité ait vécues jusqu'ici, l'époque de la grande spiritualité.

Au temps de l'épanouissement le plus intense en apparence, celui de la «grande victoire» du matérialisme, le XIXᵉ siècle qui vient de s'achever, se sont formés presque sans que l'on s'en aperçoive les premiers éléments «nouveaux» de l'atmosphère spirituelle qui dispensera et dispense déjà à l'épanouissement de la spiritualité sa nourriture indispensable.

L'art, la littérature et même la science «positive», se trouvent à différents points de ce temps «nouveau». Mais ils se trouvent encore tous en-deçà.

Répercuter les événements artistiques qui sont en rapport direct avec ce tournant, ainsi que les réalités qui relèvent d'autres secteurs de la vie spirituelle et sont nécessaires pour éclairer ces événements, tel est [notre premier but et] notre but suprême.

Le lecteur trouvera dans nos Cahiers des œuvres qui présenteront, en vertu du rapport que nous avons déjà mentionné, une parenté *intérieure* entre elles, bien que du dehors ces œuvres puissent apparaître étrangères. Ce qui nous intéresse et dont nous prenons acte, ce n'est pas l'œuvre qui possède une certaine forme extérieure reconnue, orthodoxe (et qui n'existe ordinairement qu'à ce titre), mais l'œuvre qui a une vie *intérieure,* en rapport avec le grand tournant. Ce qui est naturel, car nous ne voulons pas l'inertie, mais la vie. Tout comme l'écho de la voix vivante n'est qu'une forme creuse qu'aucune nécessité intérieure n'a suscitée, de même il est toujours apparu et il apparaîtra toujours davantage de vaines répliques des œuvres qui poussent leurs racines dans cette nécessité intérieure. Ces vains mensonges, proférés au gré du hasard, empoisonnent l'air de l'esprit et induisent en erreur les esprits mal affermis. Leur imposture conduit l'esprit non pas à la vie, mais à la mort. [Et nous tenterons de démasquer par tous les moyens à notre disposition la vacuité de toute fraude. Tel est notre second but].

Il va de soi que l'artiste lui-même est aussi le premier à devoir se prononcer au sujet des questions artistiques. Aussi les collaborateurs de nos Cahiers seront-ils principalement des artistes, qui ont donc désormais l'occasion de dire librement ce qu'auparavant ils étaient obligés de taire. C'est pourquoi nous invitons les artistes qui pressentent en leur for intérieur les fins qui sont les nôtres, à s'adresser *fraternellement* à nous. Nous nous permettons d'utiliser ce grand mot, car nous sommes persuadés que dans notre cas les officiels, bien entendu, s'esquiveront de la manière qui leur est naturelle.

Il va de soi également que les hommes pour lesquels l'artiste travaille en dernière instance, et qui ne peuvent se prononcer que rarement, sous les noms de profanes et de public, trouveront ici la possibilité d'exprimer leurs sentiments et leurs idées sur l'art. Nous sommes donc tout prêts à accueillir toute expression sérieuse de ce côté-là. Une brève et libre correspondance sera placée sous la rubrique «opinions».

[Etant donné la situation actuelle de l'art, nous ne pouvons pas non plus omettre l'intermédiaire entre l'artiste et le public, la critique, qui est infestée de germes morbides. Parmi les interprètes sérieux de l'art se sont insinués, à la faveur du développement de la presse quotidienne, un certain nombre d'éléments incompétents qui, au lieu de tendre un pont au public, dressent par leur creux verbiage un écran devant ses yeux. Pour que l'artiste, mais aussi le public, puisse voir en pleine lumière les traits décomposés de la critique actuelle, nous consacrerons aussi une rubrique à ce nuisible et funeste bataillon].

Etant donné que les œuvres ne viennent pas à date fixe et que des événements vivants n'arrivent pas sur commande, nos Cahiers ne paraîtront pas de façon périodique, mais en toute liberté, selon l'importance de la moisson.

Il devrait être superflu de souligner en particulier le fait que le principe d'internationalité est le seul possible dans le cas qui est le nôtre. Mais je dois aussi remarquer aujourd'hui que chaque peuple pris à part n'est qu'un créateur entre autres de la totalité, et ne saurait être considéré comme la totalité. La nationalité, tout comme la personnalité, se reflète naturellement dans toute grande œuvre. Mais en dernier ressort, cette coloration est secondaire. L'œuvre tout entière, celle que l'on nomme art, ne connaît ni peuple ni frontière, mais seulement l'humanité.

Rédaction: Kandinsky, Franz Marc

Préface dactylographiée de la Rédaction, issue des *Œuvres Posthumes d'August Macke*, octobre 1911. Les passages entre crochets ont été biffés dans une version ultérieure (note de K.L.).

Prologue du deuxième livre projeté: Der Blaue Reiter

Une fois encore, maintes fois encore, on essaiera ici de détourner le regard de l'homme nostalgique de la belle et bonne apparence, de l'héritage de l'époque ancienne pour l'attirer vers l'Existence effrayante et vrombissante.

Lorsque les meneurs de la foule indiquent à droite, nous allons à gauche; lorsqu'ils montrent un but, nous

rebroussons chemin; lorsqu'ils mettent en garde, nous nous précipitons. Le monde est plein à étouffer. Sur chaque pierre l'homme a posé un gage de sa sagesse. Chaque mot est pris à bail et investi. Que peut-on faire d'autre pour connaître la béatitude que de renoncer à tout et de s'évader? Que de tirer un trait entre hier et aujourd'hui?

C'est dans cette action que repose la grande tâche de notre époque; la seule qui mérite que l'on vive et que l'on meure pour elle. Cette action ne comporte aucun mépris pour la grandeur du passé. Mais nous voulons des choses différentes, nous ne voulons pas vivre comme les joyeux héritiers, nous ne voulons pas vivre du passé. Et si nous le voulions, nous ne le pourrions pas. L'héritage est consumé; c'est avec des succédanés que le monde devient commun. Ainsi nous émigrons vers de nouvelles régions et connaissons le grand bouleversement causé par tout ce qui n'est pas encore frayé, dit, sillonné et exploré. Le monde s'offre à nous dans toute sa pureté. Si nous voulons oser marcher, il faut couper le cordon ombilical qui nous lie au passé maternel.

Le monde accouche d'une époque nouvelle; il n'y a qu'une question: est-ce que le moment est déjà venu aujourd'hui de se détacher du vieux monde. Sommes-nous mûrs pour une *vita nuova*? Ceci est la question angoissante de notre époque. C'est la question qui prédomine dans ce livre. Ce qui est écrit dans ce livre n'est en rapport qu'avec cette question et ne peut servir à aucune autre. C'est à la lumière de cette question qu'il faudra mesurer la forme et la valeur du livre.

Franz Marc. Février 1914.

Klaus Lankheit, *op. cit.*, p. 73.

Nous reproduisons ici quelques-unes des lettres les plus célèbres de Franz Marc, écrites entre 1910 et 1915, ainsi que l'article – ou essai – publié à Berlin le 21 mars 1912 dans la revue «Pan» et non encore traduit dans son intégralité.
En guise d'introduction, nous avons placé l'échange de lettres avec Kandinsky, des 2 et 4 février 1912, au sujet de la contribution des artistes de la Brücke, que Marc vient de rencontrer à Berlin, à l'Almanach du Blaue Reiter. A.V.

Lettre de Kandinsky à Marc du 2. 2. 1912 [extraits][1]

Cher Marc,

[...] Maintenant à propos de votre carte pour laquelle je vous remercie. Vous savez que j'aimerais que nous donnions une place à tout ce qui se passe dans l'art. Finalement je ne m'oppose pas à de petites reproductions du groupe *Die Brücke,* même si je pense personnellement qu'il ne le mérite pas. En tout cas je ne crois pas que nous soyons obligés de le faire. Qui sont-ils et que font-ils, ces Berlinois? Ce sont en partie des hommes d'un grand talent, d'une énergie imposante, qui prolongent entièrement les recherches impressionnistes tout en s'appuyant sur les nouvelles découvertes dans le domaine de la couleur (surtout Matisse, qui lui au moins, dans ses œuvres sincères, respectait toujours la forme – le dessin! – dans son ensemble et pas seulement partiellement). Dans toutes les œuvres qui sont actuellement chez moi je ne trouve pas la moindre trace d'un emploi (ou d'un besoin!) du dessin, sans parler de la composition! En principe, c'est exactement la même chose pour les Moscovites, qui pour cette raison ne m'intéressent pas pour le livre du B.R.[2] Il faut exposer ces œuvres. Mais je ne pense pas qu'on puisse justifier leur reproduction en tant que mouvement décisif, voire directeur dans une documentation sur l'art actuel (ce que notre livre veut être). Je m'opposerai donc à de grandes reproductions. Je pense que ces artistes ont un futur, mais pas leur art. C'est-à-dire que leur art devrait se débarrasser de tant d'éléments et en intégrer tant d'autres (tout en conservant son essence et en préservant ses racines saines), qu'il n'est pas encore véritablement né. Vous me comprenez? Nous devrions aider de tels artistes (pourvus de talent et d'énergie) autant que nous le pourrions. Publier sur eux une documentation serait non seulement inutile, mais nuisible. La petite reproduction signifie: voici également ce qui se fait. La grande signifierait: voici ce qui se fait. Par leurs œuvres, ces artistes se situent tous en fin de compte au même niveau. Mais cela ne peut se produire que lorsque l'artiste est «mûr». Quand ce n'est pas le cas, on peut craindre un grand (le plus grand) danger: à savoir l'immobilisme. C'est-à-dire: il y avait une «ancienne» Sécession. Maintenant il existe une «nouvelle» Sécession. Et où est l'art, qui est notre dieu? Vous savez aussi, de quel dieu je parle. Alléluia et Kyrie Eleison[3] ne sont pas obligatoires pour tous et peuvent être terriblement peu artistiques (et peu divins) mais un cabaret et 111 bourreaux peuvent, par contre, être divins[4] [...].

Traduction de Karin Adelsbach

1. Klaus Lankheit, *W. Kandinsky – F. Marc, Briefwechsel. Mit Briefen von und an Gabriele Münter und Maria Marc,* Munich-Zurich, 1983.
2. Blauer Reiter (Cavalier bleu).
3. En grec dans le texte.
4. Allusion au cabaret munichois *Elf Scharfrichter* (Les onze bourreaux).

Lettre de Marc à Kandinsky
Sindelsdorf, 4. 2. 1912

C. K.,
[...] Avec la meilleure volonté du monde, je ne peux partager vos idées sur les gens de la *Brücke* ; je ne sais pas si, en face de leurs tableaux que j'ai pu voir à Berlin, vous ne changeriez pas d'avis – mais j'en doute presque, car vous vous laissez guider par votre instinct, lequel vous a mis sur une fausse route dès le début. Moi, j'ai moins confiance en mon instinct que dans mes deux yeux, sans lesquels je ne pourrais jamais m'orienter dans ce monde si complexe. Je regrette que vous ne connaissiez pas le grand portrait que j'ai envoyé à l'exposition du *Blaue Reiter* à Cologne. Il résonne aussi bruyamment qu'un pas viril. Ces tableaux ont très peu de choses à voir avec l'impressionnisme, mais énormément avec la vie moderne et la grande ville ; en apparence, ils sont laids, surtout ceux de Heckel et de Kirchner. Mais ils sont pleins de sens et de réalisme, c'est ainsi que je les ressens. Pechstein conserve des apparences plus belles, sa construction est plus visible, dans ses œuvres faibles elle est même trop évidente ; mais ses œuvres puissantes retentissent aussi fort que des cloches ; on ne sait d'où elles viennent ni jusqu'où elles iront, mais elles sont là. En tant qu'artistes nous ne pouvons passer par-dessus l'idée de qualité, car c'est elle qui détermine en fin de compte le développement de l'art. Nous n'avons rien de commun avec les épigones des impressionnistes – mais avec le groupe *Die Brücke* non plus, du moins, je ne le ressens pas – ce n'est pas comme Nolde ou Nauen par exemple, qui en font trop partie, et dont je ne proposerai jamais une reproduction ; ces derniers peuvent même nous nuire à cause de leur indiscutable «qualité». Restons-en à trois reproductions sous ma responsabilité ; nous pourrons encore en discuter vendredi. Notre controverse se résume ainsi : je vois dans les tableaux de ces artistes le Kyrie Eleison[1], ce que vous, vous niez ; si je ne suis pas séduit par les valeurs[2], elles demeurent pour moi la *conditio sine qua non*. La neige est magnifique, et comment peut-on discuter de l'art face à cette blancheur extraordinaire qui nous entoure. Je me sens réellement comme un imbécile. La neige pure recouvre tout, le blanc est la couleur du silence. A vous revoir donc vendredi.
Votre F.M.

Traduction de Karin Adelsbach

1. En grec dans le texte.
2. En français dans le texte.

Günter Meißner, *Franz Marc, Briefe, Schriften und Aufzeichnungen*, Leipzig et Weimar, Kiepenheuer, 1989, p. 68.

Lettre de Franz Marc à August Macke
Sindelsdorf, 12. 12. 1910

[...] J'aimerais maintenant t'expliquer la théorie de bleu, jaune et rouge, qui va probablement te paraître aussi étrange que ma tête.
Bleu est le principe masculin, rude et spirituel.
Jaune est le principe féminin, doux, joyeux et sensuel.
Rouge est la matière, violente et lourde ; elle est toujours la couleur qui doit être combattue et dépassée par les deux autres ! Si tu mélanges par exemple un bleu sincère et spirituel avec un rouge, tu élèves le bleu à une tristesse insupportable, et le jaune réconciliateur, la couleur complémentaire du violet, devient indispensable.
(La femme comme consolatrice et pas comme amante !)
Si tu mélanges du rouge et du jaune pour obtenir de l'orange, tu donneras une force sensuelle et «mégère» au jaune passif et féminin de telle sorte que le bleu froid et spirituel, l'homme, devient indispensable, car le bleu se met automatiquement et immédiatement à côté de l'orange : ces couleurs s'aiment. Bleu et orange donnent une tonalité bien solennelle.
Mais si tu mélanges du bleu et du jaune pour obtenir du vert, tu fais naître le rouge, la matière, la «terre», mais ici je ressens toujours une différence en tant que peintre : avec le vert tu n'arriveras jamais à calmer entièrement le rouge, toujours matériel et violent, comme avec les tonalités chromatiques précédentes. (Pense p. e. à des objets en vert et en rouge !). Le bleu (ciel) et le jaune (soleil) doivent toujours venir au secours du vert, pour faire taire la matière. Et puis encore quelque chose : (ça va te paraître un peu ridicule, mais je ne peux l'exprimer mieux) : Bleu et jaune ne sont pas à la même distance de rouge. En dépit de toutes les analyses spectrales je ne peux oublier la conviction du peintre, à savoir que jaune (la femme !) soit plus proche de la terre rouge que le bleu, le principe masculin...
Pour finir, j'aimerais essayer de donner un exemple pratique. Pense à un nu dans une forêt. Au fond du tableau des arbres rouges et du feuillage vert. Le nu sera jaune-blanc pour atténuer la violence du rouge des arbres. Pour introduire une notion de spiritualité fraîche dans ce ragoût trop chaud nous peignons une serviette blanche portée sur le bras. Maintenant peignons ! D'abord je ferais tout théoriquement mettre un contour rouge là où le bras du nu s'affronte au vert et poursuivre par un contour vert si l'avant-bras se détache éventuellement d'un fond rouge. C'est le nu qui doit avoir des contours colorés et non pas le fond, car le rouge et le vert du fond représentent des couleurs plus pures, plus puissantes que le jaune clair du nu. De même avec la

serviette : là où elle se détache du corps, elle devient violette, si le corps est orange en certaines parties, il faut mettre une teinte bleue sur le blanc, éventuellement sous forme d'un pli profond…

Meißner, *op. cit.*, p. 34.

Lettre à Maria Franck
Sindelsdorf, 20. 2. 1911

[…] Je travaille beaucoup et je lutte pour la forme et l'expression. Il n'y a pas de sujets ou de couleurs dans l'art, mais uniquement de l'expression ! Dans son usage courant le terme «coloriste» ou «chromatique» est un non-sens. Qu'il résonne, selon Buchner, est sans aucune importance. Cette réflexion semble aller de soi, mais elle devient si nouvelle pour nous au moment où nous en assumons toutes les conséquences. Je savais déjà auparavant qu'il s'agissait en dernier lieu de l'expression. Mais en travaillant je découvris des «raisons secondaires», telles que la «ressemblance», la belle résonnance de la couleur, la dite harmonie, etc. Mais nous ne devrions pas chercher autre chose que l'expression dans nos tableaux ; l'image est un cosmos, soumis à d'autres lois que la nature ; la nature est sans loi, car infinie, des adjonctions et successions sans fin. Notre esprit crée des lois rigoureuses, restreintes, qui lui permettent de représenter la nature infinie. Plus rigoureuses seront les lois, plus elles négligeront les moyens de la nature, qui n'ont plus trait à l'art. Une bride apparaît sans discipline et sans loi, parce que les lois (qu'elle a même en grande quantité) s'appuient sur les «instruments non artistiques de la nature». Comme une vache égyptienne est conforme à la loi ! La décadence de tout art commença avec le renoncement aux lois rigoureuses, avec la «naturalisation» de l'art. J'écris comme si je connaissais déjà les lois éternelles dont je rêve ! Mais je les cherche avec tout le désir de mon âme et avec toutes mes forces, et mes tableaux en portent déjà une première trace. Jawlensky poursuit avec plus de conséquence sa méthode de recherche. Moi, j'avance plus lentement, par évolutions, pas à pas, ou plutôt : trois pas en avant et deux en arrière ; je ne peux faire autrement ; sinon je perdrais pied. Les Russes sont plus fanatiques et pour cela mieux préparés pour le progrès. Les Français ne sont pas fanatiques, mais calculateurs, rusés et habiles et surtout plus modestes que les Allemands. Les tourments existentiels d'un Marées seraient impossible en France. Van Gogh est hollandais et présente en plus un phénomène particulier. Gauguin est le seul qui soit vraiment grand, mais il avait du sang tropical dans les veines. Matisse pourrait être un grand novateur, mais on ne peut pas

avoir confiance en lui. Ris de ces lignes, – je ne peux pas m'empêcher d'être méfiant envers la «profondeur» des Français d'aujourd'hui ou plutôt : cette méfiance grandit de plus en plus ; ils sont trop artistes et jongleurs. On ne peut pas le dire à voix haute aujourd'hui ! Ça paraît hargneux, vu que nous leur devons pratiquement tout…

Traduction de Karin Adelsbach

Meißner, *op. cit.*, p. 53.

Lettre de Franz Marc à Maria Marc
12. 4. 1915

Ma très chère, plus je reviens à la lecture attentive de tes dernières lettres, plus pertinente me paraît leur logique artistique interne. Dans mes aphorismes, je frôlais la vérité de tous côtés, sans jamais exprimer «l'intrinsèque», l'essentiel ; cette vérité signifie un détour radical, au sens de la parabole du riche adolescent ; c'est seulement lorsqu'il est pleinement réalisé que l'on peut savoir si les sentiments qui subsistent sont assez forts pour avoir une signification pour d'autres. Chez la plupart d'entre eux, cela ne sera pas le cas ; ou bien leurs tableaux seraient dépourvus de tout charme, ou pire encore ils cesseraient d'en peindre. La contemplation, la retenue dans le but de se préserver, la conscience, les empêcheraient de produire des œuvres impures. Mesuré à une jauge si noble, il subsiste *extrêmement* peu de l'ensemble de l'art européen ! L'esprit progressiste des siècles modernes était incompatible avec l'art dont nous rêvions. «Il n'y a d'art que très rarement». Je pense beaucoup à ma propre recherche artistique. Après tout, l'instinct m'a assez bien guidé jusqu'à maintenant, même si mes œuvres étaient impures ; c'est l'instinct avant tout qui m'a fait dévier du sentiment vital envers les hommes en direction du sentiment pour l'animal, les animaux «purs». La gent impie de mon entourage (surtout masculine) ne suscitait pas de sentiments vrais en moi, tandis que le sentiment vital spontané de l'animal touchait ce qu'il y avait de meilleur en moi. Et puis un désir d'abstraction qui m'attirait encore davantage m'a éloigné de l'animal ; et ce fut la Seconde Vision d'une éternité à l'indienne, où le sentiment vital retentit d'un son tout à fait pur. Très tôt, j'ai trouvé l'homme «laid», l'animal m'a paru plus beau, plus pur ; mais alors même en lui j'ai découvert tant d'aspects laids et contraires au sentiment que j'en avais que (poussé par une nécessité intérieure) mes représentations en sont devenues automatiquement de plus en plus schématiques et abstraites. Les arbres, les fleurs, la terre elle-

même m'ont répugné chaque année davantage et je me suis rendu enfin compte de la laideur et de l'impureté de la nature. C'est peut-être notre regard européen qui a empoisonné et déformé le monde; c'est pour cette raison que je rêve d'une nouvelle Europe – mais ne parlons pas d'Europe ici; l'essentiel est mon sentiment, ou comme tu dirais, ma conscience. Ma conscience me dit que je ressens avec justesse et autorité devant la nature (au sens le plus large); mais quand je pars uniquement de mon sentiment vital, elle ne me touche ou ne m'intéresse pas davantage que les décors de théâtre, qui habillent une œuvre poétique. L'œuvre poétique elle-même surgit de sources poétiques et originaires toutes différentes; et si je veux la représenter telle que je la ressens je ne dois pas utiliser les décors, mais chercher une expression pure, éloignée de toute représentation préconçue. Est-ce que cette dernière existe réellement? Est-ce qu'on peut la trouver dans la peinture sous une forme pure? Tu as raison en disant qu'elle a été découverte en musique, mais on l'a perdue si vite! «Nous ne pouvions pas réussir par cette voie-là», c'est ce que je voulais dire, je voulais exprimer par chaque phrase *l'échec relatif* de cette victoire venue trop tôt. Sans doute Kandinsky s'est approché au plus près de cette quête de la vérité, – c'est pourquoi je l'aime tant. Tu as peut-être raison en disant qu'en tant qu'homme, il ne possède ni assez de pureté, ni assez de force pour que ses sentiments soient compris de tout le monde, et qu'ils ne toucheront que des êtres sentimentaux, sensibles et romantiques. Mais sa recherche est magnifique et d'une majestueuse grandeur solitaire. Tu ne dois pas conclure de ces phrases que je réfléchis, perpétuant ainsi ma faute ancienne, sur la possibilité de la forme abstraite; j'essaie au contraire de vivre selon mes sentiments; mon intérêt pour les apparences de ce monde est plutôt de retenue et de distance, très analytique, si bien que cet intérêt n'en est pas prisonnier et que je mène en ce moment une sorte de vie négative pour que le sentiment vrai trouve à respirer et à se déployer du côté de l'art. J'ai grande confiance en mon instinct, en une production impulsive; je ne pourrai le retrouver qu'une fois de retour à Ried; mais à ce moment-là il surgira; j'ai souvent le sentiment d'avoir quelque chose de mystérieux, de bénéfique dans ma poche, que je ne dois pas regarder; je mets la main dessus et le touche parfois de l'extérieur... Ce que tu racontes de Kaminsky me plaît beaucoup.

Un gros baiser.

Ton Fz. M.

Traduction de Karin Adelsbach

Meißner, *op. cit.*, pp. 140–141.

Franz Marc
Les idées constructives de la nouvelle peinture (1912)

On trouve dans la chronique de Lorenzo Ghiberti une étrange réflexion qui jette un rai de lumière instructif sur les idées esthétiques de son temps. Ghiberti parle de Masaccio et, ce faisant, évoque avec admiration, et considère comme un signe d'énorme progrès effectué par la peinture grâce à Masaccio, le fait qu'«il dessine impeccablement les pieds vus de devant, étant donné que jusqu'à présent les personnages étaient représentés à l'ancienne et maladroite manière: debout sur la pointe des pieds». La capacité ardemment recherchée de rendre «convenablement» la nature se renforça lentement à cette époque jusqu'à atteindre le niveau des œuvres de la fin de la Renaissance qui, n'ayant plus rien à découvrir, se mit à jouer avec le savoir acquis et provoqua ainsi le déclin rapide des arts; il fallut attendre le XIXe siècle pour que la France reprenne les vieux thèmes et, partant de la perspective purement organique de la Renaissance, parvienne à la célèbre découverte du coloris atmosphérique et du phénomène impressionniste.

Nous avons déjà vécu la fin de ce mouvement; ce qui se crée encore aujourd'hui à l'aide de ces moyens est dans le meilleur des cas un jeu de l'esprit, jeu qui provoque souvent un ennui mortel.

Dans les deux cas, la science était venue au secours de l'art. L'art de la Renaissance se garantit, grâce aux moyens insuffisants de la science d'alors, une grande rigueur qui fait qu'aujourd'hui encore il nous semble tellement sublime et respectable. Le mouvement du XIXe siècle, quant à lui, succomba à la supériorité de son puissant ami, dont il avait emprunté le secours et qui orienta l'esprit du XIXe siècle. L'art du peuple et des artistes fut porté en terre, enfermé dans un petit cercueil: l'appareil photo.

En revanche, un tout nouveau mouvement à vocation universelle est aujourd'hui en train de naître, auquel tous les arts sont soumis. Ce mouvement, pour autant qu'on puisse le saisir aujourd'hui dans ses dimensions historiques, prend une orientation inverse de toutes les autres qui voulaient que la volonté et le savoir-faire tendent vers un accord toujours plus important avec l'image extérieure de la nature, image qui, grâce à la clarté du jour, chasse les représentations mystérieuses et abstraites de la vie intérieure. A l'inverse, le nouveau mouvement tente un retour, par une autre voie, aux images de la vie intérieure que les exigences d'un monde, que la science peut appréhender, ne connaît pas. Nous insistons en disant: «par une autre voie», car tant que les nouveaux peintres ne font que répéter les

formes d'expression des primitifs qui leur sont essentiellement apparentés, ils préparent peut-être le terrain et constituent la transition vers le nouveau, tout en n'apportant rien de positif aux nouvelles valeurs. Mais aujourd'hui déjà la nouvelle voie est tracée et, chaque jour, de nouveaux artistes prennent cette direction.

Alors que l'on évoquait autrefois l'«essence divine» de l'art, les idées tournent aujourd'hui autour du grave problème qui consiste à explorer la légitimité de ces effets divins et à montrer la valeur propre des lois jusqu'à présent pratiquement non reconnues, valeur que chaque œuvre d'art contient plus ou moins ouvertement; ces lois ne correspondant absolument pas aux lois de nos sciences naturelles. L'effet esthétique que produit la peinture d'un nu n'a pas le moindre rapport avec les lois anatomiques de la structure d'un personnage; il peut les suivre sur le plan extérieur, mais il n'y est absolument pas obligé. Oui, l'on a découvert que l'effet purement esthétique est généralement plus fort là où l'on n'a pas appliqué consciemment ou que l'on a ignoré les lois scientifiques de la structure. Cette résistance à l'encontre de la forme naturaliste ne résulte pas d'un quelconque caprice ou d'une soif d'originalité, elle est au contraire la manifestation concomitante d'une volonté beaucoup plus profonde qui enflamme notre génération : le besoin d'explorer les lois métaphysiques, désir que la philosophie était jusqu'alors pratiquement la seule à connaître.

L'impression qu'il existe par ailleurs un tout autre système de lois que la discipline scientifique actuellement seule admise, touche aujourd'hui tous les esprits. Cette dernière est, par exemple, incapable de démontrer des erreurs de construction dans un tableau de Picasso ou de Kandinsky et ne sait pas vérifier la justesse des formes autrement qu'en leur appliquant les lois empiriques de l'optique, alors que chez l'artiste le sens de la structure d'une œuvre répond à des lois inéluctables qui décident seules de la vie intérieure de l'homme. L'art actuel tente par ses formes d'expression de s'adresser directement à cette vie intérieure et, en conséquence, dépouille les œuvres de l'enveloppe extérieure dans laquelle, suivant les tendances spirituelles de leur temps, ses prédécesseurs l'avaient placé. Il va de soi que ces derniers n'ont pas été sans exercer une grande influence esthétique. Les grands créateurs qui, dans leur mode d'expression, dépassent les données temporelles et conjoncturelles, restent déterminants. En revanche, les conceptions esthétiques que l'opinion publique a tirées de leurs œuvres, et l'école qu'ils ont créée en Europe et singulièrement en Allemagne, nous semblent des plus funestes; aujourd'hui, le monde entier en est à considérer qu'un paysage d'hiver «bien peint» est une œuvre d'art, même

si son fabricant, dépourvu de toute émotion esthétique, ne l'a peint que d'après les lois transmissibles de l'optique et avec l'aimable recours à l'appareil photo. Mais aujourd'hui quand, obéissant consciemment ou instinctivement aux lois opérantes de l'art (en d'autres termes : agissant en artiste ou en amateur), un individu extrêmement doué sur le plan esthétique, tire quelques lignes noires sur une feuille de papier, l'Allemagne toute entière se moque de ses prétentions à vouloir que ces lignes inintelligibles aient un quelconque rapport avec l'art. Si cet homme est un artiste, on l'attaque comme un vulgaire escroc. En revanche, le beau paysage d'hiver ! c'était autre chose ! En matière d'œuvre d'art, les sens se sont tellement émoussés, le regard s'est tellement banalisé, qu'ils prennent pour référence esthétique la comparaison la plus extérieure avec la nature ; et le cerveau est tellement paresseux qu'il ne sait plus distinguer l'instinct d'imitation de l'instinct esthétique ! L'art populaire, c'est-à-dire l'émotion qu'éprouve le peuple pour la forme artistique, ne pourra renaître qu'après que tout ce chahut des notions esthétiques frelatées du XIXᵉ siècle sera effacé des mémoires des générations actuelles. Les grandes œuvres que ce siècle a produites resteront intactes. Mais toutes celles qui jouissent encore aujourd'hui d'une estime extrême, ne passeront pas à la postérité. Que, par exemple, un bon tableau de Sisley nous touche sur le plan esthétique, tient évidemment au fait que Sisley, en tant qu'artiste, a instinctivement compris le fondement de la forme artistique ; en revanche il lui est aussi arrivé quelquefois d'échouer, pris qu'il était dans les mailles de son projet de peinture en plein air. Il en fut de même en ce qui concerne maints de ses contemporains : on est terrifié devant la vacuité de tableaux qui ne font que reproduire les «apparences de la nature».

C'est dans ce processus de réflexion que l'on recherchera les critères de différenciation entre la «force» et la «faiblesse» d'un tableau, critères si souvent difficiles à établir. Sur ce thème, l'art japonais fournit des exemples fort instructifs. Celui qui connaîtrait cet art de l'intérieur ne pourrait trouver meilleurs exemples et contre-exemples, pour élaborer une dogmatique de l'«Etat spirituel» avec ses lois et organisations propres.

Si tant est que je puisse avoir une vue d'ensemble, il n'y a eu jusqu'à présent que deux tentatives de créer les bases d'une telle dogmatique. D'une part, le livre intelligemment écrit par Wilhelm Worringer, *Abstraktion und Einfühlung* [Abstraction et empathie], qui mérite aujourd'hui la plus large estime et qui, rédigé par un esprit résolument historique, propose une réflexion qui a provoqué quelque inquiétude chez les ennemis craintifs du mouvement moderne. D'autre part, l'ouvrage du

peintre W. Kandinsky, *Über das Geistige in der Kunst* [Du spirituel dans l'art], qui contient des idées relatives à une science de l'harmonie en peinture, où sont formulées les lois aujourd'hui intelligibles sur les effets des formes et des couleurs, lois qui, dans le même temps ont trouvé dans ses tableaux l'expression la plus vivante qui soit. A ma connaissance, on n'a pas encore écrit un livre sur le cubisme. En revanche, les adeptes du cubisme apprennent l'algèbre et la stéréométrie avec le même soin que jadis on mettait à étudier l'anatomie scientifique. Une «science du corps» différente de celle de l'époque de Masaccio, échauffe aujourd'hui les esprits. Je ne me risque pas à examiner ici jusqu'à quel point les lois d'airain de la mathématique sont identiques aux lois évolutives de la vie intérieure. Je préfère renvoyer aux tableaux merveilleusement vivants et profonds des artistes qui ne font que trahir dans le bon sens la discipline mathématique, un sens peut-être analogue à celui qui, autrefois, faisait que l'on pouvait percevoir dans les tableaux de l'artiste l'enseignement anatomique que celui-ci avait reçu.

Il est extrêmement difficile, sans illustration, de faire comprendre à l'amateur le sens des idées constructives de la nouvelle peinture. Peut-être que l'on me comprendra si je dis que ces idées sont à peu près le contraire de la «stylisation», pour éviter d'emblée le plus funeste malentendu qui se plaît à confondre ces deux notions. Cette confusion existe vraiment et est aussi malheureusement le fait de peintres et sculpteurs «modernes». Pour ne pas perdre pied, stylisant son savoir-faire et sa pauvreté, on se plante devant la bonne et patiente nature, on la rabote, on la plie, jusqu'à ce que le tableau présente le montage moderne désiré; il s'agit là de pseudo-art qui ne nous intéresse pas. De tous temps, le véritable artiste est parti d'idées constructives (l'inspiration), qui sont aussi vieilles que l'art lui-même; ce qui est nouveau, c'est l'application actuelle, toute nue, qui, dans le tableau, ne souffre aucun «corps étranger», à l'inverse de ce que l'on trouve trop souvent dans la peinture de nos prédécesseurs. C'est là que se produit le grand bouleversement, – un bouleversement des choses de l'art suffisamment important pour mériter ce titre; car cela ne signifie ni plus ni moins que le renversement hardi de toutes les habitudes. On n'adhère plus à l'image de la nature, au contraire on la détruit pour montrer les lois puissantes qui agissent derrière la belle apparence. Pour employer les mots de Schopenhauer, le monde comme volonté s'impose aujourd'hui devant le monde comme représentation. Il est impossible d'examiner ici les diverses lois de la «construction intérieure». Les tentatives effectuées dans ce domaine sont aujourd'hui encore trop hésitantes et variées, pour constituer un complexe de connaissances auquel on pourrait faire référence. Leur caractéristique est celle d'une science secrète dont les prêtres, de même que la foule, ignorent aujourd'hui pratiquement encore la logique. Seules les œuvres triomphent!

Traduction de François Mathieu

«Die konstruktiven Ideen der neuen Malerei», paru dans *Pan*, n° 18, 21 mars 1912 (pp. 527–531) et publié dans Klaus Lankheit, *Franz Marc Schriften*, Dumont, Cologne, 1978 (pp. 444–446).

Marianne von Werefkin

Nous remercions la Fondation d'Ascona qui nous a communiqué les trois cahiers manuscrits et inédits des «Lettres à un inconnu», rédigés par l'artiste de 1901 à 1905. De ce journal intime, écrit en français et dont nous avons conservé la syntaxe originale, nous avons retenu deux passages particulièrement représentatifs de la réflexion esthétique menée par Werefkin durant l'année 1905.
Il s'agit d'une formulation spontanée de thèses développées par ailleurs, lors de soirées de discussions organisées chez elle avec les peintres russes de Munich, ou encore – comme en témoigne le dernier texte publié ici – lors de conférences données en Russie, où, avant la guerre, elle se rendait chaque année. A.V.

Lettres à un Inconnu (Cahier III – 1905)

Le 24 VI (pp. 22–27)

Un art vraiment jeune et frais doit être basé sur une observation précise de la nature. Les moyens de rendre l'impression reçue doivent être personnels et indépendants des formes existantes. Ainsi il est faux de penser son œuvre et puis de la copier sur nature. Il faut que la nature, la vie vous l'inspire par une impression purement physique, les moyens de rendre cette impression sont en vous et non dans la nature; mais l'œuvre elle même – c'est la vie, la nature. La création artistique se fait donc du dehors en dedans. Tout ce qui se crée du dedans en dehors est de la rhétorique, de l'art froid, pensé. L'art est une sensation, un sentiment; sensations et sentiments nous viennent du dehors. Mais la pensée artistique faite du tempérament de l'artiste, de sa personnalité, de ses

aptitudes habille la sensation reçue, le sentiment éveillé d'une forme qui lui est propre.

L'art est une philosophie, c'est une appréciation de la vie, un commentaire à la vie. Si l'art n'était que la création de tableaux, de pièces de musique, de poèmes – l'art serait une occupation futile quelques fois seulement pardonnable. Mais l'art c'est un des feux qui éclairent la vie. Sans lui il y aurait un espoir de moins, une désespérance en plus. L'art est ainsi quelque chose en lui même, par lui-même, sans égard à qui le pratique. Il a ses lois, ses principes, son évolution, son but. L'art c'est la pensée artistique en prise avec les événements de la réalité, comme la science sert à expliquer la vie, l'art sert à la commenter. La science donne son comment aux faits de la vie, l'art y met un pourquoi. Le vrai art est celui qui rend l'âme des choses – et cette âme-là est l'artiste. C'est l'artiste qui fait l'âme des choses, c'est son œil qui l'y met. Voilà pourquoi l'art est personnel et la science ne l'est pas. La philosophie, la religion, l'amour sont des arts. Ce que nous appelons art est le même principe circonscrit à la puissance de se réaliser par une forme précise : la parole, le son, la ligne, la couleur. Je donne mon pourquoi aux choses que la vie m'a montrées – voilà le credo de l'artiste.

L'histoire de l'art est l'histoire de l'artiste dans sa façon de comprendre la vie. Celui qui peut être artiste rien qu'à ses heures ne l'est pas, car il est impossible à l'homme d'avoir deux paires d'yeux, deux âmes, deux intelligences. On est artiste ou on ne l'est pas. Et on est artiste alors seulement qu'à chaque mouvement de la vie en nous, autour de nous répond l'écho de la pensée artistique, la transformation du réel subi en un irréel voulu. Artiste est celui qui voit la vie comme un beau tapis aux multiples couleurs, comme un chant sans paroles ou comme un mystère, artiste est aussi qui voit dans la vie la réalisation constante de quelque goût personnel ou la manifestation d'une force, d'un sentiment invisibles. En tout ces cas [sic] artiste est celui qui oppose à la réalité des choses perçues l'irréel de son âme d'artiste, son goût, sa passion, sa mélancolie, sa joie, sa vérité, sa foi. L'œuvre copiée sur la vie n'est pas une œuvre d'art. L'œuvre imaginée hors la vie est une œuvre malade. L'œuvre d'art c'est la vie et c'est l'artiste. Pour étudier l'art, il faut étudier la vie, et il faut comprendre l'artiste. Il n'y a qu'une mesure pour apprécier l'œuvre d'art, c'est en combien l'artiste s'est rendu maître de la vie. Plus les formules du réel changées en formules irréelles – plus l'œuvre est grande. Celui qui rend une impression visuelle par un chant de couleur est maître de la vision. Celui qui rend l'impression visuelle par un mot de poète est maître de l'âme de l'impression. Celui qui de la simple donnée d'une impression visuelle, au simple moyen d'un chant de couleurs fait la réalisation de toute sa pensée, est maître de lui-même. Voilà de quoi mesurer les artistes et leurs œuvres.

Le 12 IX (pp. 188–191)

Il est établi dans les esthétiques qu'un coloriste est d'ordinaire faible dessinateur. Il faudrait dire que le dessin du coloriste doit être nécessairement autre que celui de qui ne voit que le clair obscur, le noir et le blanc. En couleur, pour ne pas dévier dans le domaine de l'impossible il faut s'en tenir à la forme organique, c'est-à-dire à la limite de l'objet et encore il y a tant de cas où cette limite même doit être oubliée pour que l'impression coloriste agisse dans toute sa force, témoin les pieds si longs des figures de Vélasquez[1], expliqués par l'impression de grandeur que donne un corps monochrome (la figure tout en noir) comparé à un corps polychrome : le visage. Cette impression purement physique se change pour l'artiste en impression de noblesse, d'élégance, de majesté travaillée par son âme elle se trouve une forme juste, faite pour la rendre. Tandis que le logicien qui est la négation de l'artiste, se creuse la tête pour expliquer une chose incroyable. Vélasquez, le maître de la forme allonge ses figures au point d'en faire des fantômes.

Plus l'impression est polychrome moins de forme possible, moins de forme réelle possible. L'impression polychrome doit trouver une forme qui la maintienne dans le domaine du possible sans déranger son essence à elle – voilà le chemin à suivre pour ceux qui sacrifient à la couleur. La couleur dissout la forme existante, il faut lui trouver une forme à elle. Puisque la couleur est hors de la logique, la forme colorée n'y est pas non plus soumise. La forme colorée est dominée par les lois de la couleur. Un ton vif mange les autres, la forme qui le porte domine les autres. Voir avec tempérament la couleur et l'étendre sur des formes tempérées par la logique est avoir deux âmes ou du moins une âme déséquilibrée. La couleur décide de la forme et se la soumet. Pour ignorer cette loi les artistes pataugent dans les éternelles discussions sur la nécessité du dessin oubliant que dans l'art les mots de dessin, couleur, forme, ligne, ton n'ont rien de stable, que seules les lois qui les régissent ont une valeur constante. Tout le reste est toujours à créer par celui qui crée.

1. Il s'agit sans doute du Greco.

Symbole

Un artiste sans une foi profonde dans les tâches de la vie est un menteur et un trompeur, il est l'ennemi des hommes (comme les autres maîtres virtuoses). *Plus la foi est forte plus le symbole est fort.* Il y avait des signes d'une telle foi forte quand tout le monde réel se métamorphosait en un monde de symboles ; c'est alors qu'apparurent d'immenses époques d'art : par exemple, l'époque de *l'art anthropomorphique de la Grèce, de l'art mystique du Moyen-Age,* etc. C'est seulement par la force de la foi mise en elles, c'est seulement par la plénitude de la fusion du symbole avec l'expression mise sur lui, c'est seulement par cela que sont grands tous les arts *ethnographiques,* leurs dieux et les idoles des sauvages, leurs armures, leurs ustensiles. C'est bien pour cela qu'est érigé en art la création *enfantine* sûre d'elle ou bien la création *artisanale populaire,* ou bien cette création touchante toute empreinte d'un sentiment de foi et d'amour qui porte le nom de *Biedermaier.* Quelque variées que soient les manifestations de l'art, elles sont toujours identiques et il n'y a en elles ni *progrès* ni régression, par exemple *l'art de l'Inde* et *l'art gothique.* Qu'est-ce qui sert de symbole dans l'art ? Avant tout il faut se rappeler que le symbole n'est pas l'allégorie. L'allégorie c'est une périphrase, elle contient toujours une partie de ce qu'elle doit remplacer. Une femme couronnant un guerrier voilà l'allégorie de la victoire mais le symbole de la victoire peut être tout, n'importe quel objet, si seulement celui-ci est porteur du sentiment de la victoire, que ce soit une pierre, une fleur, un ruban, si seulement surgit la conscience que cet objet est lié par un trait avec l'idée de la victoire. C'est sur cette base que le symbole de la victoire peut être un son, une ligne, une couleur, – *symboles artistiques* par excellence. Les lois de l'art réclament que ses symboles n'aient pas besoin du commentaire des symboles des mots, c'est pourquoi tous les objets qui dans la vie peuvent servir de symboles, grâce à la possibilité de les expliquer par les mots, peuvent être tels dans l'art, seulement dans la mesure où ils sont parlants. Le son, la ligne et la couleur sont des symboles extrêmes, ils se fondent dans l'âme de l'artiste de la manière la plus étroite avec le sentiment d'amour qui les a engendrés. Ils sont placés avec lui dans l'âme de l'artiste à sa naissance, c'est sa langue. L'artiste passe toute sa vie en libérant en lui ces symboles au moyen de son expression ou de son extase d'amour devant les tâches de sa foi, par exemple Picasso.

Extrait de «Causerie sur le symbole, le signe et sa signification» (début des années 10), traduit et publié par Valentine Vassutinsky-Marcadé dans *L'Année 1913,* t. III, Paris, Klincksieck, 1971, pp. 206–207.

Ludwig Meidner
Vision d'un été d'apocalypse
(Vision des Apokalyptischen Sommers [Eté 1912])

Ah ! dans quelle impasse se sont engouffrées les innombrables années d'un peintre ! Ah ! comme le chagrin me rongeait dans la puanteur d'huile de mon atelier, et comme je me cachais la tête dans l'incandescence de la lumière du gaz ! C'était en pleine allégresse des années de l'avant-guerre ; il est un été que, galeux, miséreux et dément, je n oublierai jamais, car il m'a fait vieillir et a balayé mes projets de jeunesse et brisé mon courage. Engoncé dans une blouse de peintre, dégouttante de peinture et raide comme une cuirasse, ceint de mon insatiable palette, les pinceaux menaçants, toute la nuit, j'exécutais sans faiblir mon portrait devant un miroir grimaçant. Rien ne pouvait me troubler ; le réchaud à gaz, la théière et la pipe étaient les seuls compagnons dont je percevais le murmure. La canicule haletait comme les flammes d'un grand incendie. Les châssis craquaient. La fenêtre était grande ouverte, et les étoiles pleuvaient comme des fusées alentour de mon crâne chauve et luisant comme un glacier. Comme la couleur carcérale de mon atelier me consumait ! Le soleil n'y plantait jamais ses couteaux sanglants. Mais je bronzais comme le mois d'août. Bouillait en moi l'été des déserts avec ses vautours, ses squelettes et sa soif stridente. Criaient en moi de crépitants lointains et les coups de trombone des catastrophes futures. N'avais-je pas toujours tendance à ajouter à mes autoportraits des ruisselets de sang et de vilaines blessures ?! N'aimais-je pas peindre sur tous mes fonds la queue des comètes et le déferlement des volcans ! Je grattais, frottais et affûtais mes peintures, tirant ainsi comme un malheureux sur mon corps qui, recouvert de sa cuirasse de peinture, se consumait dans l'épouvantable gémissement de la galle. Ô toi, ventre sauvage et ballonné, ô vous, membres abrupts, et vous, rires diaboliques sur les joues… le rire prenait alors un goût amer. Je ne savais que faire pour vaincre mon impatience. Je versais des torrents de baume du Pérou sur ma peau. Rien n'y faisait. J'étais condamné à la geôle du servage et de la répugnante maladie. J'étais seul avec moi-même et désemparé. Et tous les midis quand, ensauvagé par d'effroyables rêves et suintant de pommade, je me levais de mon coin, la lutte recommençait, et chaque matin à l'aurore, au moment de me coucher, un cauchemar écumant m'étranglait, et je regardais sans cesse avec convoitise mes toiles inachevées et, brûlant de continuer, je me retournais sur ma couche comme un chien battu. Mon sommeil avait la profondeur des cavernes souterraines et, trempé de sueur, je saluais en me

réveillant le vent de midi. Les tasses de thé m'expédiaient avec un sublime coup de pied dans la lumière aveuglante. Comme un animal affamé, je mangeais gloutonnement un maigre repas que je m'étais moi-même préparé... Puis à nouveau je me harnachais devant le miroir jusqu au crépuscule. Jusqu à ce que je sois collant, dégoûtant de peinture et noyé dans cette cochonnerie de baume du Pérou à la puanteur suave.

Oh! c'étaient alors des minutes de félicité. J'éloignais la toile et voyais s'étirer un front agité de mouvements convulsifs, un corps lunaire. Sur mes tableaux, ma main émiettée tenait toujours la palette comme un bouclier prêt à la défense. Ô toi, mon seul bouclier, dégoulinant de peinture, dans la douleur de l'éternel labeur quotidien. Ces jours-là, Dieu était encore plus loin de moi. Je n'avais guère entendu parler de lui. J'étais encore endormi, triste et buté. Aucune prière ne me rendait radieux et indulgent, et aucune humilité n'adoucissait mon regard. Où fuir? Où trouver la paix, la joie et un verre de lumière?

Comme j'aspirais aux plaines éblouissantes de l'été, au souffle rude des enchaînements de collines dénudées. J'attisais en moi des plaintes fanatiques et me risquais à chanter à voix basse les chansons d'autrefois dont je me souvenais encore.

Oh! que la lune magique apparaisse au-dessus de ma tête! Oh! que plus jamais mon lit ne crie le vide toute la nuit! Que mes bras se cabrent, abandonnés! Je pleure par la fenêtre, et mes larmes tombent dans les mains osseuses des passants. La nuit de l'été bruisse dans les rues. Elle plane dans ma chambre: vert vif, gueule béante, garnie d'effroyables dents-étoiles. J'entends ma bouche se cabrer, soupirer pronfondément dans le désordre de l'été. Impossible d'apaiser ma poitrine.
(...)

C'est ainsi que j'ai passé le plus fort de l'été à m'agiter devant des toiles fumantes qui pressentaient dans toutes les plaines, tous les lambeaux de nuages et toutes les ravines, le futur malheur de notre terre. J'ai détruit d'innombrables tubes d'indigo et d'ocre, et un douloureux besoin me suggérait de briser toutes les droites verticales. De répandre des décombres, des débris et de la cendre dans tous mes paysages. Il fallait voir comment, écartelé par la souffrance, je bâtissais sans cesse des maisons en ruines sur mes rochers, et entendre comment les cris de douleur des arbres dénudés montaient en zigzag dans les cieux croassants. Comme des voix qui lancent des appels, des avertissements, des montagnes flottaient aux arrière-plans; la comète riait d'une voix éraillée, et des aéroplanes faisaient du vol plané comme des libellules diaboliques dans la tempête jaune de la nuit.

Mon cerveau saignait dans d'effroyables visions. Je ne cessais de voir le sautillement de milliers de squelettes dansant la ronde. A travers la plaine, l'enlacement d'une multitude de tombes et de villes détruites par le feu. Adossé au mur rude de ma chambre, je ne sentais plus mon sang circuler. Je ne tendais l'oreille qu'au chant du cœur des puissances inconnues dans le lointain, qui dormaient dans les profondeurs des cratères. Le mois de juillet avait remué mon cerveau avec le moulinet de sa vive et impitoyable lumière, et de ses coups de chaleur blancs et silencieux. Quant au mois d'août, semblable à un rapace, il me donna de violents coups de bec. La peur au ventre, je ramais dans l'ombre des chauves-souris rouges, sous des météores impénétrables et les cornes des ormes menaçants. Le mois d'août a l'odeur âcre et pourrie de la crotte des dysentériques et des cadavres de macchabées. On en lacère à coups d'ongles le visage aveugle et ne sait où donner de la tête. Et quand il tire à sa fin et s'ensable dans un septembre argenté, les bras s'élèvent dans la bruyante lumière du soleil. La mèche de cheveux bat au vent comme une torche fumante, et les odeurs fades des fleurs déclenchent ta souffrance lasse et dernière. Voilà comment moi aussi, je saluai le mois de septembre et ses vents, et recouvrai la santé. Voilà comment la forte chaleur aussi m'abandonna et, dans des nuits sans étoiles, s'acheva dans un doux bruit; et la pluie rafraîchit mon front gris, déchiré par le chagrin et voué à la mort.

Nuage déferlant... ô sable! Forêts, brunies et pleines de semences. Et vous, visages nombreux et effarés dans les rues, qui promenez dans le silence leur canicule et vous arrêtez ainsi hors d'haleine dans la lumière de l'après-midi.

Je suis à la lisière des forêts et gis, épars comme le feuillage, et mes mains creusent avec ardeur dans la pierre brûlante des taillis. Que sont ces murs de nuages impétueux qui se dressent dans la nuit? Musique des cris de désespoir à la cime de tous ces arbres qui tordent leurs branches. Parapets des ponts qui craquent. Sifflements des cyclistes vert-de-gris; dépourvu de bec de gaz, le lit de la rivière en mal d'enfant gémit dans la chaleur accablante. L'été brandit son chapeau de feu. Il pose le coq au sommet de tous les faîtes pourris des maisons. Le grain se consume dans les champs. Des forêts partent en fumée et des fleuves s'infiltrent et disparaissent sous terre, s'assèchent. Le sol se déchire, des mottes se brisent, et les plaines dardent avidement leur langue vers le soleil, lancent leurs flammes dans le firmament sans nuages.

O soleil, loup-garou! Bannière de Baal. Maudit, brigand, lubrique. Tu empêches les nobles arbres de respirer. Tu brûles la verte perruque posée sur la tête des tilleuls. Tu

suces le sang du corps fragile des pauvres petites plantes. Et le maigre bétail à cornes qui te supplie, grogne, rêve d'abreuvoirs et de vertes prairies. La chaleur tanne les créatures. Armée de fléaux, elle se déchaîne sur les paysans décharnés. Les gros sont obligés d'ingurgiter des barriques de mauvaise bière. Et des baigneurs nus tombent sous ses coups et conservent leur mutisme.

Pendant ce temps, plaines et collines font silence. Seules des canonnades tonnent longuement au loin. Et nos oreilles restent sourdes, et il y a une sueur rouge sur toutes les faces grimaçantes.

Traduction de François Mathieu

Paru dans le recueil de 21 textes, *Septemberschrei* (Cri de septembre) aux éditions Paul Cassirer, Berlin, 1920.

Ludwig Meidner
Sur la nuque la mer étoilée
(Im Nacken das Sternemeer)

De temps à autre quand, la nuit, poussé vers la ville, le front audacieux et bas, sur la nuque la mer étoilée, je longe les plaines en courant... les cris des nuages me cernent, des buissons vacillent, un lointain battement d'ailes et des types, sombres et qui râlent. La lune brûle mes tempes éraillées. Nous traversons l'espace à la voile, mon ombre – ce long chien – et moi. Je venais encore d'avoir une sauvage querelle avec moi-même, j'accablais mon bas-ventre de reproches, je me griffais avec ironie... et maintenant à travers la plaine, cavalcade de la douleur, la poitrine brûlante, fracassée.

Qu'est-ce donc qui me jette comme ça à coups de fouet dans la ville ? Pourquoi couré-je comme un fou au long des routes stratégiques ?! Ensanglanté, bousculant des piquets, me détruisant le crâne contre les gros troncs ; sur les rocailles de la nuit, je me déchire les pieds qu'excite le désir de la ville... Que voulez-vous, étoiles qui poussez vos cris perçants et vous écrasez ici sur le sable âpre ?! Pourquoi vous envolez-vous au loin, bouleaux ? Pin estropié, ne tressaille pas, et vous, ne hurlez pas, collines de sable, après vos morts !

Es-tu si loin de moi, ville... ville... ville ??!!

Je demande à la lune pourquoi elle me menace. Pourquoi les heures piaillent. Pourquoi de magiques cyclistes me dépassent et des rats d'égout caracolent en sifflant autour de moi, nyctalopes. Verdâtre, l'espace stellaire s'envole vers l'infini. Des astres tombent au-delà des limites de l'univers et, de là-haut, leur chant se poursuit éternellement en moi.

La ville se rapproche. Elle crépite déjà sur mon corps. Ses ricanements brûlent sur ma peau. J'entends, à l'arrière du crâne, l'écho de leurs éruptions.

Les maisons se rapprochent. Leurs catastrophes explosent par les fenêtres. Des cages d'escalier s'effondrent silencieusement. Des gens rient sous les décombres. Les cloisons sont minces et transparentes. Des crânes font des grimaces que lacèrent des clous. Dans les lits, il se passe des choses inouïes. Des enfants font au lit. Des employées de bureau attendent leur concubin et se masturbent d'ennui... Les rues sont de plus en plus glissantes. Les becs de gaz se débarrassent de leurs rayons de lumière sans plus de cérémonie, et chacun en profite un peu... Peu à peu les rues se remplissent. L'asphalte se met à hurler. Effroyable vacarme. Bruit de machines... Hennissements des tramways déraillés, éternuements des dames entre deux âges et discussions philosophiques des cordonniers occupent l'espace. Des vitrines balancent leurs articles factices flambant neufs à travers le monde. La grande époque s'essouffle et boite dans les vitrines. Des dames et des filles traînent leur gros ventre dans la froidure. A l'arrière-plan, de jeunes colporteurs, bourrés de rutabaga, jouent aux dés et gazouillent.

Le tumulte se lève. Les murs du grand magasin gonflent de chaleur. Leur sueur se déverse en cataractes incandescentes sur nous. Les étages aboient. Des milliers de gens rentrent leur ventre pâle. Un univers de boîtes tombe avec fracas des plafonds. Des nuages d'impudicité flottent au-dessus, s'emmêlent dans les jupons qui tonnent... Mon ombre, sale bête de chat, pointes dressées, danse à mes pieds.

Je suis tourbillon et vent. Je me projette au long des rues. Des façades claquent des tirs de bienvenue, étirent leurs grasses bedaines. Des engagés volontaires se pressent sous un portail ; chacun veut être le premier. Dans son trou, la caserne hurle. Les réservistes vomissent leur gras déjeuner par les fenêtres. Des immeubles hurlent dans la nuit, la poitrine serrée. Sifflent leur famine aux étoiles. La voie lactée chante d'une voix de ténor. La lune grogne et les balles des nuages, les astronefs, les météores, les tartines de fromage blanc et les plaisantes gazettes frappent l'humanité soucieuse en plein visage. Une puanteur de rutabaga enveloppe la ville. Les rues que traversent des mugissements, des bruits de ferraille, en haut, en bas...

Un vert de gris hurle la consigne : «Fermez vos gueules, bouclez vos ceinturons, tenez bon !» Des mots qui courent parmi les hommes. Ressortent des pignons, des portails ; repris par les balcons, les toits des immeubles, les chaises percées. Sortent de tous les séjours, les sociétés philharmoniques et les établissements de cré-

dit : «Fermez vos gueules, bouclez vos ceinturons, tenez bon !» Ces mots claquent sur les hautes façades des bureaux de poste, sortent en sifflant des aliments combustibles, tombent sur les grosses tours. Les bourgeois prennent des airs de loyauté et se lancent ce mot d'ordre comme de juteuses saucisses. Le gamin d'à côté conjugue le verbe «tenir bon», que la fille de cuisine enveloppe dans son sac.

Noble chant du jour ! Tu pénètres aussi dans ma maigre plénitude ; tu me rends sauvage, turbulent, véhément, prêt à tirer à l'épée, et vous, nuages, décorés de l'aigle à deux têtes dans le firmament vert-de-gris, vous faites entendre le bourdonnement de vos échos…

Des troupeaux humains passent dans un bouillonnement, des créatures de lointaines constellations, des cascades mauves… tombent à l'intérieur des murs, disparaissent en grondant dans l'asphalte.

La ville, empilement vertical, haute comme un univers, pousse ses braillements. Elle s'étend à la manière d'un crocodile, bondit comme un feu d'artifice aux quatre vents. Elle m'atterre avec ses balcons. Elle crépite dans mes entrailles. Bourdonnement des cinémas et de la totalité des cent mille pièces. Tragédies des trottoirs, autos et confiseries ; cris perçants et frénétiques des colonnes Morris ; apothéose des cantines, de ceux qui murmurent, infectés par la bière, des cent mille rôtis d'agneau sur les cent mille assiettes du restaurant, qui gargouillent dans le ventre des petits bourgeois… [La ville] se roule en boule, grosse comme une avalanche et, dans un bruit de tonnerre, tombe et s'enfonce dans la lune.

Laisse-moi aller au café, Minou, qui à présent, haché menu, danse à mes pieds. Laisse-moi entrer, ombre démente (ne sommes-nous pas comme les deux doigts de la main ?!)

Toi, café rempli de délices – ô clarté magique – toi, paradis des vivants. Toi, âme du temps. Toi, cloche vibrante de l'en-deçà. Toi, école des grands esprits. Toi, rendez-vous des joyeux combattants. Toi, arche tumultueuse des poètes. Toi, halle, cathédrale, aéronef, volcan, cage, fosse et faille, trou à fumier et heure des hommes en prière… Je m'enflamme dans ta clarté de braise mugissante. Je me dirige en dansant vers tes bassins de marbre. La vie n'est-elle pas vécue pour rien, toutes ces heures difficiles de la journée…?! Ne suis-je pas constamment avide, baveux, gourmand et tout en larmes ?! Mais toi, qui es vivant, toi, café, palpitant, en proie aux démangeaisons et comblé de rares joies, tu chasses de ma coquille terrestre – ce crâne bariolé, cette poitrine océanique à la clarté lunaire – tu chasses de mon existence rouge cuivre les gestes du spleen, les vents du désir universel, les catafalques de la nostalgie,

vers un désir tonitruant. Tu es, avec tes fauteuils, tes chaises en rotin et tes miroirs qui montrent les dents, la tribune des fracs fanfarons, des traiteurs, des chicaneurs, des amuseurs, vallée des aventuriers, parterre et salle de jeu de ces imposants messieurs les rhétoriciens… A présent, je suis assis au beau milieu, pacha de l'éternité. Alentour les trilles de l'éternité. Alentour le bougonnement de la lune ; sur ma nuque la mer étoilée. A présent, je suis assis là, brochet insensé – mon ombre s'est accroupie autour de moi, tigre endormi. Mon moi bondit hors de l'étang dans un claquement : brochet insensé. Je souris de colère, je bave de rage, je montre les dents.

Les coups d'aiguillon font de moi un amoureux scandaleux.

Où sont donc les jeunes filles minces aux muscles pâles, les blondes de juin, les serpents pervers, celles qui embrassent sans être jamais rassasiées ?! Où sont donc les jeunes gens minces et soyeux, les blonds de l'automne, ceux qui enlacent avec rudesse, les éphèbes couverts de rosée, impudiques et rieurs ?!

Les miroirs grimacent. Les lampes brûlent avec les rides de la colère. Le plafond reflète ma grincheuse chevelure. Mes doigts frémissent comme des petits rats d'opéra sur le cirque rond du plateau en marbre qui tremblote. Je suis au café et je bois du thé. L'horloge du clocher ricane. Le rhinocéros aboie – que crient les cordonniers aujourd'hui dans le monde ?!!!

A présent, sortons ! sortons, allons prendre l'air ! Une nouvelle fois en direction des étoiles bien tempérées, de la lune dénicotinisée ! Montons et descendons les rues… passons, longeons, éloignons-nous, allons-nous en là-bas…

Des tours marchent verticales alentour. Verticaux, des marcheurs m'entourent. Tour qui marche, je déverticalise la nuit. Verticalité, je me fais tour dans la marche de la nuit. Sortons dans la nuit… Au long des avenues. En direction des grand-routes…

Tonnerre de Liège ! il fait nuit, nuit noire. Temps préhistoriques ! Lointains à l'odeur de moisi venus des temps reculés. La lointaine troupe des nuits retentit longuement !… grondement de la lune, sur la nuque le hennissement des étoiles ! Je suis soldat. Je dois rentrer à la caserne. Je dois dormir lourdement, lourdement.

Traduction de François Mathieu

Paru dans le recueil de 12 textes, publié sous ce titre (Im Nacken das Sternemeer) aux éditions Kurt Wolff, Leipzig, 1918.

Notices des œuvres et biographies

Les astérisques renvoient aux expositions personnelles, aux catalogues de ces expositions et aux monographies.
Les initiales qui figurent à la fin des notices renvoient aux différents auteur:
K. A. = Karin Adelsbach
G. A. = Gérard Audinet
D. G. = Dominique Gagneux
A. H. = Annegret Hoberg

Erich Heckel

1885
Naît dans la petite ville industrielle de Döbeln en Saxe. Son père est ingénieur des Chemins de fer.
1897–1904
Est élève au Realgymnasium de Chemnitz. Fait partie du cercle poétique *Vulkan.* Lit Nietzsche, Ibsen, Dostoïevski, Strindberg. Rencontre Karl Schmidt en 1901.
1904
Entre à l'Ecole Technique supérieure (Technische Hochschule) de Dresde pour étudier l'architecture. Par l'intermédiaire de son frère aîné Manfred, fait la connaissance de Kirchner et de Bleyl.
1905
Quitte le collège au bout d'un semestre, pour travailler chez l'architecte Wilhelm Kreis.
Le 7 juin, fonde avec Kirchner, Bleyl et Schmidt-Rottluff le groupe *Die Brücke.*
Loue un atelier dans une ancienne boucherie 60, Berliner Strasse, à Dresde-Friedrichstadt, repris plus tard par Kirchner.
1906
S'installe dans une échoppe de cordonnerie au 65, Berliner Strasse.
Devient le secrétaire et le trésorier du groupe.
A l'exposition des Arts appliqués *(Deutsche Kunstgewerbe Ausstellung)* de Dresde, rencontre Max Pechstein, qui adhère au groupe.
1907
Rend visite à Karl-Ernst Osthaus à Hagen.
Juin, se rend à Berlin.
Juillet-octobre, travaille avec Schmidt-Rottluff à Dangast, sur la mer du Nord.
Adhère au *Sonderbund westdeutscher Kunstfreunde.*
1908
De mai à octobre, séjourne à Dangast. Expose avec Schmidt-Rottluff à l'Augusteum d'Oldenburg.
Retourne à Dresde en passant par Berlin et rend visite à Pechstein.
1909
Fait un voyage en Italie (Vérone, Padoue, Venise, Ravenne, Rome). Admire l'art étrusque.
Eté, aux lacs de Moritzburg avec Kirchner.
Septembre-octobre, retour à Dangast.
1910
Printemps à Berlin. Rencontre Otto Mueller et travaille dans l'atelier de Pechstein avec Kirchner.

Eté, avec Kirchner et Pechstein aux lacs de Moritzburg; puis à Dangast avec Pechstein et Schmidt-Rottluff.
Octobre, avec Kirchner, rend visite à Gustav Schiefler à Hambourg. Se rend ensuite à Berlin. Loue un nouvel atelier an der Falkenbrücke à Dresde.
Rencontre la danseuse Sidi Riha, sa future épouse.
Rejoint le *Deutsche Künstlerbund.*
1911
Passe le début de l'été à Prerow sur la mer Baltique.
Août, rejoint Kirchner aux lacs de Moritzbourg.
Automne, s'installe à Berlin et reprend l'atelier de Mueller, Mommsenstrasse à Steglitz.
1912
Avec Kirchner, réalise la décoration de la chapelle du *Sonderbund* à Cologne.
Franz Marc et August Macke visitent son atelier.
Eté, à Stralsund, Hiddensee et sur l'île de Fehmarn.
Automne à Berlin, où il rencontre Lyonel Feininger, Wilhelm Lehmbruck, Heinrich Nauen et Ernst Morwitz qui l'introduit dans le cercle du poète Stefan George.
1913
27 mai, dissolution de la *Brücke.*
Hiver et printemps, séjour à Caputh, près de Potsdam.
Première exposition particulière galerie Fritz Gurlitt à Berlin.
Eté chez Gustav Schiefler, à Hellingsted, près de Hambourg.
Séjour à Osterholz, sur le fjord de Flensburg.
1914
Participe à l'exposition du *Werkbund* de Cologne. Décore l'espace de la Galerie Feldmann.
Eté à Dillborn avec Henri Nauen, voyage en Belgique et en Hollande, puis séjour à Osterholz.
Rencontre Franz Pfemfert, le directeur de *Die Aktion.*
1914
Réformé, s'engage dans la Croix-Rouge. Stationné en Belgique. Rencontre Max Beckmann et James Ensor.
1918
A Berlin, participe à la création du Conseil ouvrier des Arts *(Arbeitsrat für Kunst)*, puis rejoint le *Novembergruppe.*

1919
Prend un nouvel atelier, Emser Strasse.
1920–1934
Fait de nombreux voyages à travers l'Allemagne et l'Europe.
Passe tous ses étés à Osterholz, où il possède un atelier depuis 1919.
1933
Le gouvernement nazi lui interdit d'exposer.
1937
Une partie des 729 œuvres confisquées figurent à l'exposition d'Art dégénéré *(Entartete Kunst).*
1944
Après la destruction de son atelier berlinois pendant un bombardement, Heckel s'installe à Hemmenhofen sur le lac de Constance.
1949–1955
Enseigne à l'Académie des beaux-arts de Karlsruhe.
1970
Meurt à Radolfzell, sur le lac de Constance.

Peintures

1
L'Elbe près de Dresde
Die Elbe bei Dresden
1905
Huile sur carton; H. 51, L. 70
inscr. au revers: «Elbe bei Dresden/Heckel 05»
Pas dans Vogt
Museum Folkwang, Essen
Repr. p. 76

Historique: Galerie W. Grosshennig, Düsseldorf – acquis en 1980 (fondation G. D. Baedeker).
Expositions: 1978–79 Wroclaw (Breslau), n° 1, repr. p. 76 – 1980–81 New-York, n° 88 – *1983–84 Essen, Munich, repr. coul. n° 4 – 1990–91 Essen, Amsterdam, n° 143 p. 353, repr. coul.
Bibliographie: Essen 1981, n° 441, p. 59, repr.

Comme les autres membres du groupe, Heckel est, avant 1908, influencé par van Gogh dont les œuvres furent exposées en 1905 à Dresde, et auquel il emprunte sa touche vive et mouvementée. Mais comme dans les autres toiles caractéristiques du premier style de la *Brücke,* Heckel supprime tout contour, accentue les circonvolutions de la touche arbitrairement colorée – particulièrement ici dans le ciel et donne au tableau un mouvement qui intensifie l'expression. L'utilisation néo-impressionniste des couleurs, appliquées avec une grande spon-

tanéité, a frappé les critiques dès les premières expositions du groupe : «être moderne c'est appliquer avec vigueur les principes de couleurs du pointillisme, c'est-à-dire les couleurs pures du spectre[1]». D.G.

1. Richard Stiller, *Dresdner neueste Nachrichten*, 6 octobre 1906.

2
Maisons rouges
Rote Häuser
1908
Huile sur toile ; H. 65,5, L. 79,5
Vogt, n° 1908/14
S.b.d. : «E Heckel»
Kunsthalle, Bielefeld
Repr. p. 77

Expositions : 1909 Dresde, Galerie Richter – *1983–84 Essen, Munich, repr. coul. n° 9 – 1986, Florence, n° 9, repr. coul. p. 39.
Bibliographie : *Vogt 1965, n° 1908/14, repr. – Zweite 1989 («Schmidt-Rottluff als Mitglied der Brücke», cat. *Schmidt-Rottluff*), p. 33.

D'après G. Schiefler, c'est à Dangast où il passe l'été avec Schmidt-Rottluff que Heckel découvre «les objets soumis à la totalité de l'environnement à un degré tel que l'espace, l'air et la lumière apparaissent comme les véritables générateurs de la sensation[1]». Heckel s'éloigne du modèle néo-impressionniste et de van Gogh pour une manière plus personnelle, et les comparaisons les plus proches sont à chercher désormais chez les autres membres de la *Brücke* – en particulier Schmidt-Rottluff qui exécute au même moment *Près de la gare* (cat. n° 128). Les contrastes simultanés de rouges et de verts, d'orangés et de bleus posés en aplats de couleurs pures imbriquées, issus de la pratique de la gravure sur bois, recoupent le réseau linéaire des contours noirs ou colorés, rapidement tracés. Dès ses années d'apprentissage, Heckel revendiqua le droit à la stylisation pour exprimer la spontanéité de ses sensations. «La seule chose importante pour lui était de saisir l'expression totale[2]». D.G.

1. Schumacher cité dans Dube, 1981, p. 24.
2. G. Schiefler, «Erich Heckels Graphisches Werk», *Das Kunstblatt* 2 (n° 9, 1918).

3
Deux Personnages dans la nature
Zwei Menschen im Freien
1910 (1909 ?)
Huile sur toile ; H. 80, L. 70
S.D. au revers : «Erich Heckel 1909» ; sur le châssis : «Heckel Zwei Menschen im Freien 1909»
Vogt n° 1909/14
Collection particulière
Repr. p. 78

Expositions : 1957 Stuttgart, n° 16 – 1966 Campione/Hanovre, n° 63, repr. coul. p. 71 – *1983–84 Essen, Munich, repr. coul. n° 16.
Bibliographie : *Vogt 1965, n° 1909/14, repr. – Lloyd 1991, p. 111, repr. coul. n° 143.

C'est à Moritzbourg que les artistes de la *Brücke* parvinrent, selon la formule de Kirchner, à «donner une forme picturale à la vie contemporaine». Chez Heckel, la place centrale de la figure humaine se double d'un message philosophique inspiré par les lectures de Nietzsche. La quête implicite du Paradis perdu s'exprime dans cette toile dont la mise en page se réfère aux représentations traditionnelles d'Adam et Eve chez les artistes de la Renaissance allemande : deux personnages sous un arbre présentant des différences dans les carnations rose et jaune, ici inversées.
Les possibilités offertes par le dessin de saisir les attitudes et l'essence de la scène en un temps très court furent largement exploitées par les artistes de la *Brücke* à Moritzburg et se traduisent par une expression élémentaire de la ligne, de la surface et de la couleur.
Bien que ce tableau soit daté de 1909, il aurait été réalisé pendant l'été 1910, ce que confirme une comparaison avec deux tableaux de Kirchner, datés de 1910, *Deux Personnages sous un parasol (Zwei Menschen unter Sonnenschirm*, Gordon, n° 140) et *Dans la forêt (Im Wald*, Gordon, n° 142) montrant deux modèles dans des attitudes très proches. D'après L. Reidemeister, le personnage masculin serait Pechstein qui n'aurait séjourné à Moritzbourg qu'en 1910 et 1911[1]. D.G.

1. *Künstler der Brücke an den Moritzburger Seen 1909–1911*, Berlin 1970.

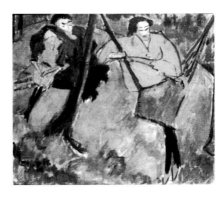

4
Le Hamac
Hängematte
au revers : Deux Nus (Zwei Akte)
1910
Huile sur toile ; H. 96,5, L. 81,9
Vogt n° 1909/10
Collection Tabachnick (dépôt à l'Art Gallery of Ontario), Toronto

Historique : Lempertz, Cologne.
Bibliographie : *Vogt 1965, n° 1909/10, repr.

Les séjours d'été des artistes de la *Brücke* étaient régulièrement organisés : Schmidt-Rottluff à Dangast, plus tard, Kirchner à Fehmarn, Heckel à Osterholz, Pechstein à Nidden.
En 1909, 1910 et 1911, Heckel, Kirchner et Pechstein se rendirent aux lacs de Moritzbourg près de Dresde, sur les terrains de chasse du Duc de Saxe. Là, ils transposèrent la vie en commun des ateliers dresdois, travaillant en toute liberté

avec leurs modèles et réalisant des œuvres – dessins sur le motif, gravures puis peintures en atelier – aux styles très proches.
Le hamac et la tente se retrouvent fréquemment, comme éléments d'un mode de vie primitif, en harmonie avec la nature. La scène avec des personnages autour d'un hamac fut plusieurs fois représentée par Heckel : *Groupe en plein air (Gruppe im Freien*, collection particulière), par Pechstein : *Dans la forêt près de Moritzbourg (Im Wald bei Moritzburg*, Brücke-Museum, Berlin), et par Kirchner : *Fränzi dans le hamac (Fränzi in der Hängematte*, aquarelle, 1910). Les formes anguleuses des corps et du hamac et l'abandon du vocabulaire coloré fauve au profit des couleurs à dominante contrastée bleue et orangée, ainsi que le personnage de l'enfant à gauche, probablement Fränzi (que les artistes auraient rencontrée à la fin de l'année 1909) pourraient autoriser la date de 1910. D.G.

5
Baigneurs dans les roseaux
Badende im Schilf
1910
Huile sur toile ; H. 79, L. 81
S.D.b.g. : «EH 09»
Vogt n° 1909/13
Kunstmuseum Düsseldorf im Ehrenhof, Düsseldorf
Repr. p. 79

Expositions : 1970 Berlin, p. 8, repr. – *1983–84 Essen, Munich, repr. n° 15.
Bibliographie : *Vogt 1965, n° 1909/13, repr. – Jähner 1984, repr. coul. p. 121 – Moeller 1990, repr. p. 18.

Signé, daté «EH 09», ce tableau aurait été exécuté, comme le suggère L. Reidemeister[1], en 1910, pendant le second été que Heckel passa à Moritzburg avec Kirchner et Pechstein. Deux toiles, l'une de Kirchner *Nus au soleil* (Gordon n° 144) et l'autre de Pechstein (cat. n° 105) de 1910 représentent des scènes de plein air très proches. Si ces représentations peuvent être rapprochées des pastorales de Matisse ou des baigneurs de Cézanne, exposés à la galerie Cassirer à Berlin, les scènes peintes par les artistes de la *Brücke* restent narratives et teintées d'une conception sentimentale des rapports entre l'homme et la nature, dans la tradition allemande du groupe de Worpswede, par exemple. Mais l'originalité de Heckel, Kirchner et Pechstein est d'avoir transposé ce thème d'une manière radicale par l'expression spontanée du corps en mouvement. Ce principe se traduit comme ici par une série de baigneurs aux visages non individualisés, aux attitudes éloignées des poses académiques et définis par des touches rapides au chromatisme exacerbé (limité aux tons rouges, verts et bleus). Le personnage de gauche aurait été ajouté postérieurement pour accentuer la planéité de la toile. D.G.

1. L. Reidemeister, *Künstler der Brücke an den Moritzburger Seen 1909–1911*, Berlin, 1970.

6
Nu (Dresde)
Akt (Dresden)
au revers : Nature morte aux plantes (Stilleben mit Pflanzen),1920
1910
Huile sur toile ; H. 80, L. 70
Vogt n° 1910/3
Collection C. K., Suisse
Repr. p. 80

Historique : Christie's, Londres 1983
Expositions : *1983–84 Essen, Munich, repr. coul. n° 19.
Bibliographie : *Vogt 1965, n° 1910/3, repr. – Lloyd 1991, p. 39, repr. coul. n° 52.

La sensualité provocante du corps aux formes opulentes de la danseuse Sidi Riha, diffère du canon anguleux des très jeunes modèles peints par les artistes de la *Brücke* dans les années 1910.
Comme dans la plupart des toiles de cette période ayant pour thème le nu dans un intérieur, le sujet principal s'accompagne d'un motif évoquant l'atelier – tableaux (cat. n° 7), décorations murales ou batiks (cat. n° 43). Les yeux et la bouche cernés de rouge contrastent avec le maquillage blanc épais du visage et lui donnent l'aspect d'un masque primitif auquel fait écho la frise de bouquetins du fond. Ce motif de tissu africain[1] est un exemple des objets exotiques (textiles, tabourets, sculptures) que les artistes de la *Brücke* commencent à collectionner.
Par la juxtaposition de couleurs complémentaires et les correspondances harmoniques entre les formes, l'association entre primitivisme et érotisme s'établit moins brutalement que chez Kirchner, par exemple, qui peint une toile jumelle de ce tableau, *Nu au visage maquillé* (*Akt mit geschminktem Gesicht*, Gordon n° 156). Alors que Heckel isole le modèle par la présence du drap aux nuances de blanc subtil et utilise l'arabesque, Kirchner accentue la forte présence du corps et du visage, directement confronté à la frise primitive. D.G.

1. Pour l'origine de ce tissu, voir Jill Lloyd, 1991, p. 39.

7
Fränzi à la poupée
Fränzi mit Puppe
1910
Huile sur toile ; H. 65, L. 70
S.D.b.d. : «Erich Heckel 10»
Vogt n° 1910/16
Collection particulière
Repr. p. 81

Expositions : 1964 Florence, n° 122, repr. p. 68 – 1973 Berlin, n° 49, repr. coul. pl. 29 – 1980 New York, n° 94, repr. p. 109 – *1983–84 Essen, Munich, repr. coul. n° 21 – 1985 Londres, Stuttgart, n° 23, repr. coul.
Bibliographie : *Vogt 1965, n° 1910/16, repr. p. 141 – Dube 1983, repr. coul. p. 26 – Gordon 1987 n° 14, p. 32 – Sabarsky 1987 (éd. française 1990), repr. coul. couv.

L'année 1910 marque l'apogée du travail en commun de Kirchner et de Heckel à Moritzburg et dans les ateliers de Dresde. Leurs œuvres présentent alors d'étroites ressemblances, parti-

culièrement dans la représentation des corps très stylisés et anguleux des jeunes modèles Fränzi et Marzella.
A partir de l'utilisation économe de quatre éléments iconographiques – le modèle, le canapé, la poupée, un tableau – Heckel établit des correspondances plastiques (lignes et couleurs) et psychologiques. L'association entre le corps nu, la poupée habillée et le vêtement masculin de la partie inférieure du *Portrait de Heckel* par Kirchner renforce la dimension érotique de la toile. Cette ambiguïté est accentuée par la mise en rapport de l'enfant avec sa poupée qui se renvoient la même image : visage triangulaire, coiffure et nœud. Ce transfert d'humanité du personnage à son attribut crée un sentiment d'inquiétante étrangeté, que l'on retrouve également chez Kirchner et chez Nolde. D.G.

8
Paysage de Dresde
Landschaft in Dresden
1910
Huile sur toile ; H. 66,5, L. 78,5
S.D.b.g. : «EH 10»
Vogt n° 1910/23
Staatliche Museen Preussischer Kulturbesitz, Nationalgalerie, Berlin
Repr. p. 82

Expositions : *1966 Paris, Munich, n° 155, repr. p. 223 – 1973 Berlin, n° 50 – *1983–84 Essen, Munich, repr. coul. n° 26.
Bibliographie : Buchheim 1956, repr. n° 92 – *Vogt 1965, n° 1910/23, repr. – Jähner 1984, repr. coul. p. 120 – Lloyd 1991, p. 135, repr. coul. n° 178.

Cette toile montre la variété des thèmes abordés par Heckel en 1910 : les paysages de Dangast et de Moritzburg alternent avec des paysages urbains, des nus et des scènes de cabaret ; ici, une description du quartier ouvrier de Dresde-Friedrichstadt où les artistes possédaient leurs ateliers.
On a souvent noté le caractère esquissé des peintures de la *Brücke* à cette époque et le rôle de l'écriture elliptique pour suggérer l'urgence subjective. Elle se développe chez Heckel à l'intérieur d'une image construite, aux effets contrôlés. Une certaine dramatisation s'exprime par les formes mises en tension spatiale selon une structure que Heckel utilisa à plusieurs reprises : une diagonale centrale qui donne la sensation d'une profondeur perspective et génère une série de lignes de fuite, autour desquelles s'organisent les autres éléments du paysage. La juxtaposition des plans intensément colorés où dominent les tons jaunes et le contraste rouge/vert, renforce le dynamisme de la composition. D.G.

9
Promeneurs au bord du lac
Spaziergänger am See
1911
Tempera sur toile ; H. 71, L. 81
S.D.b.g. : «EH11»
Vogt n° 1911/11
Museum Folkwang, Essen
Repr. p. 83

Historique : Walter Rathenau, Berlin – Alfred Hess, Erfurt – Coll. Pauson, Londres – R. N. Ketterer, Stuttgart – Galerie Wilhelm Grosshennig, Düsseldorf – achat 1956.
Expositions : 1960 Berlin, n° 63 – 1965 Marseille, n° 19 – 1970 Munich, Paris, n° 86, repr. – 1980 New York, n° 95, repr. p. 110 – *1983–84 Essen, Munich, p. 36, repr. coul. n° 28 – 1986, Florence, n° 11, repr. coul. p. 43.
Bibliographie : *Vogt 1965, n° 1911/11, repr. coul. p. 147 – Herbert 1983, repr. coul. pl. XIII.

A la fin de l'année 1911, Heckel, comme Kirchner et Schmidt-Rottluff, s'installe à Berlin et y reprend l'atelier de son ami Otto Mueller, Mommsenstrasse dans le quartier Steglitz. Exécuté peu de temps après, ce paysage hivernal représente le lac de la forêt de Grünewald, lieu de promenade des Berlinois. Bien que Heckel conserve certaines des qualités narratives des peintures de Moritzbourg dans le traitement rapide des personnages ou l'intense étendue bleue du lac, un changement s'est opéré au contact de la capitale : la présence des arbres aux branches tentaculaires au-dessus des promeneurs ainsi que l'apparition de l'ocre et du noir, expriment désormais une relation moins harmonieuse entre l'homme et son environnement. D.G.

10
Baigneurs dans la crique
Badende in der Bucht
1912
Huile sur toile ; H. 93, L. 117
S.D.b.g. : «EH 12»
Vogt n° 1912/21
Kaiser-Wilhelm-Museum, Krefeld
Repr. p. 87

Expositions : 1964 Florence, n° 126, repr. p. 72 – *1983–84 Essen, Munich, repr. coul. n° 37.
Bibliographie : *Vogt 1965, n° 1912/21, repr.

Comme les autres membres de la *Brücke*, Heckel quitte Berlin chaque été pour séjourner sur les côtes de la Baltique : Prerow, Hiddensee, Fehmarn, puis Osterholz, près de Flensburg.
Les scènes de baignade sont vues comme des réminiscences de l'insouciance des années de Moritzbourg, mais les formes allongées sont déterminées par des lignes plus aiguës, rapides dans le mouvement, une peinture plus nerveuse et tendue. Et surtout, les couleurs – acides à dominante ocre et bleu-vert – se sont assourdies ; elles cèdent le pas à la lumière qui unifie la composition et devient élément principal du tableau. D.G.

11
La Jeune fille au luth
Lautespielendes Mädchen
1913
Huile sur toile ; H. 72, L. 79
S.D. vers le milieu à d. : «E Heckel 13» et S.D.b.g. : «EH13»
Vogt n° 1913/15
Brücke-Museum, Berlin
Repr. p. 84

Historique : Don de Karl Schmidt-Rottluff.
Expositions : *1983–84 Essen, Munich, repr. coul. n° 38.

Bibliographie : *Vogt 1965, n° 1913/15, repr. 5
Buchheim 1956, repr. n° 98 – Moeller 1990,
n° 42, repr. coul.

En 1912, à Berlin, Heckel entre en contact avec
les cercles littéraires, particulièrement celui du
poète lyrique Stefan George. Son art se tourne
alors vers les scènes d'intérieur exprimant la
mélancolie et la solitude, avec une prédilection
pour les moments inquiétants. Les personnages,
clowns, prostituées, acrobates, musiciens, dan-
seurs, sont représentés les mouvements arrêtés,
dans un environnement étrangement déformé
qui les enserre de tous côtés. La tension psycho-
logique est accentuée ici par le visage scarifié de
Sidi Riha, le regard baissé sur son instrument,
attitude que l'on retrouve dans *Müde* (cat.
n° 12). Les objets sont utilisés pour renforcer la
composition générale, comme ici l'instrument
japonais ou le tissu africain du fond.
L'influence formelle du cubisme se révèle dans
l'utilisation des hachures, l'assombrissement de
la palette et l'interpénétration du réseau dense
des lignes, mais chaque élément concourt, selon
Schiefler, à «donner à la forme visible un
contenu psychologique[1]». D.G.

1. *Erich Heckels graphisches Werk.*

12
Fatiguée
Müde
1913
Huile sur toile ; H. 80,8, L. 70,2
S.h.g. : «E Heckel» ; sur le châssis «Müde Erich
Heckel 1913»
Vogt n° 1913/5
Museum am Ostwall, Dortmund
Repr. p. 85

Historique : Kunsthandel – dépôt de longue
durée du Kulturkreis im Bundesverband der
deutschen Industrie depuis 1956.
Expositions : 1979 Varsovie, n° 7, repr. p. 81 –
*1983–84 Essen, Munich, repr. n° 39.
Bibliographie : *Vogt 1965, n° 1913/5, repr.

En 1913, année de la dissolution du groupe,
chacun des membres suit sa propre voie. L'in-
térêt de Heckel pour la figure humaine et l'ex-
pression littéraire de l'angoisse, notamment
dans l'œuvre de Dostoïevski, le conduisent à
dépeindre l'homme comme une créature souf-
frante (solitude, maladie, folie). Ce pessimisme
s'exprime dans des tableaux aux titres révéla-
teurs : *Convalescent, Pierrot mourant, Malade,
Fatiguée.*
Heckel équilibre les tensions à l'intérieur d'une
construction anguleuse contrôlée et d'un
cadrage qui met en valeur les éléments essen-
tiels, comme ici la main et le visage penché aux
yeux baissés. La gravure sur bois (cat. n° 35)
reprend, comme souvent chez Heckel, la même
composition. Mais l'absence d'inversion de
l'image suggère que la gravure fut exécutée
avant la peinture. D.G.

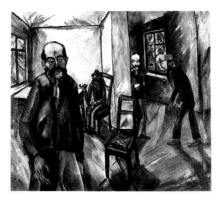

13
Le Fou (Dans une maison de fous)
Der Irre (Aus einem Irrenhaus)
1914
Huile sur toile ; H. 70,5, L. 80,5
S.D.b.d. : «E Heckel 1914»
Vogt n° 1914/7
Städtisches Museum, Gelsenkirchen

Historique : 1922 Donation Dr. Kaesbach –
Städt. Museum Mönchengladbach – confisqué
en 1937–1952 Dr. Gurlitt, Düsseldorf – 1958
Geller, Cologne – Stein, Cologne – achat 1959.
Expositions : *Vogt 1965, n° 1914/7, repr. – 1980
New York, n° 97, repr. coul. p. 112 – *1983–84
Essen, Munich, repr. coul. n° 46 – 1986, Florence,
n° 14, repr. coul. p. 49.

Pendant les mois précédant la guerre, Heckel,
nourri des lectures de Dostoïevski, Nietzsche,
Ibsen et Strindberg, opère un retour aux sources
de l'expressionnisme ; ici, Munch, dans la des-
cription de l'angoisse et de l'incommunicabilité
entre les êtres ; van Gogh – auquel peut faire
référence la chaise cannée au centre de la com-
position – dans le choix du sujet et l'expression
intérieure de la folie.
L'effet psychologique est renforcé par l'environ-
nement qui, traité comme plusieurs boîtes
imbriquées, exprime l'enfermement et l'isole-
ment, comme par les visages – dont l'un pour-
rait être un autoportrait – tournés vers le spec-
tateur. L'inharmonie des couleurs à dominante
jaune et les lignes de forces en tension créent un
espace cahotique en accord avec les person-
nages.
Par l'importance accordée aux visages dispro-
portionnés et le choix du grand angle générant
l'ensemble des déformations spatiales, Heckel
annonce ici le second expressionnisme et parti-
culièrement la peinture de Max Beckmann. D.G.

14
Le Lac du parc
Parksee
1914
Huile sur toile ; H. 120, L. 96,5
S.b.g. : «E Heckel»
Vogt n° 1914/18
Bayerische Staatsgemäldesammlungen, Staats-
galerie moderner Kunst (dépôt d'une collection
particulière), Munich
Repr. p. 86

Expositions : *1983–84 Essen, Munich, repr.
coul. n° 53 – 1985 Londres, Stuttgart, n° 25, repr.
coul.
Bibliographie : *Vogt 1965, n° 1914/18, repr.

Heckel réalisa également une eau-forte repré-
sentant ce lac du parc de Dillborn où il passa le
printemps de 1914.
Les paysages peints par Heckel depuis 1913 ont
acquis une structure cristalline, par leur cons-
truction en plans fracturés et transparents, les
lignes directionnelles et l'attention portée à la
lumière, témoignage de ses relations avec
Delaunay, Marc, Macke et Feininger.
Unifiée par la réfraction lumineuse, la construc-
tion en miroir accentue le réseau dense et
linéaire des arbres et de leur reflet à l'intérieur
duquel, malgré sa position centrale, l'homme
semble emprisonné : «le ciel, l'eau, la terre et
l'humain sont fondus dans une unité au moyen
d'une atmosphère visible, qui n'établit plus le
sentiment d'une harmonie existentielle entre
l'homme et la nature[1]». D.G.

1. Dube 1981, p. 104.

Sculptures

15
Caryatide
Trägerin
1906
Aulne peint ; H. 34,7
Vogt n° 5
Museum für Kunst und Gewerbe, Hambourg
Repr. p. 88

Expositions : 1984 Los Angeles, Washington,
Cologne, n° 45, repr. coul. p. 97.

16
Femme accroupie
Hockende
1911
Tilleul peint ; H. 30, L. 17, P. 10
Vogt n° 7
Nachlass Erich Heckel, Hemmenhofen

Expositions : 1984 Los Angeles, Washington,
Cologne, n° 46, repr. p. 96 – 1985 Londres,
Stuttgart, n° 22, repr. coul.
Repr. p. 89

17
Femme
Frau
1913
Aulne ; H. 65
Vogt n° 11
Brücke-Museum, Berlin
Repr. p. 88

Historique : don de l'artiste.
Bibliographie : Buchheim 1956, repr. n° 398 –
Jähner 1984, repr. p. 129.

Dessins

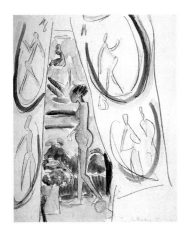

18
Nu dans un intérieur
Akt im Raum
1910
Gouache et aquarelle ; H. 15,2, L. 19,5
S.D.b.d. : «E.H 10» ; inscr. b.g. «Akt im Raum»
Nachlass Erich Heckel, Hemmenhofen

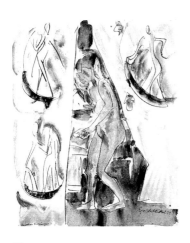

19
Jeune Fille entre les rideaux
Mädchen zwischen Vorhängen
1911
Aquarelle et mine de plomb ; H. 44,1, L. 36,8
Nachlass Erich Heckel, Hemmenhofen

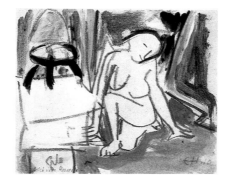

20
Nu dans un intérieur
Akt im Raum
1912
Aquarelle et mine de plomb ; H. 45,7, L. 36,5
Brücke-Museum (dépôt Nachlass Erich Heckel),
Berlin

Gravures

21
Train de bois
Das Floss
1905
Gravure sur bois ; H. 12,8, L. 21,8
Monogr. sur la planche b.d. «H»
Dube n° 32
Brücke-Museum, Berlin
Repr. p. 90

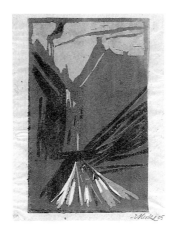

22
Rue à l'aube
Strasse im Morgenlicht
1905
Gravure sur bois en bleu et orange ; H. 19,6,
L. 12,6
S.b.d. : «E Heckel» ; titrée et datée b.g.
Dube n° 72
Museum Folkwang, Essen

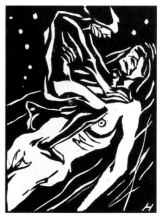

23
Le Cavalier de l'eau
Der Wasserreiter
1905
Gravure sur bois ; H. 18,7, L. 14,1
Monogr. sur la planche b.d. «H»
Dube n° 77
Brücke-Museum, Berlin

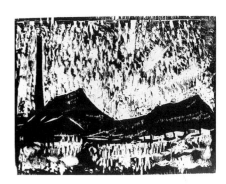

24
La Briqueterie
Ziegelei
1907
Gravure sur bois ; H. 20, L. 26,2
Inscr. v.g. «BR» et monogr. «H»
Dube n° 141
Brücke-Museum, Berlin

25
Dans le marais de Dangast
Im Dangaster Moor
1908
Gravure sur bois ; H. 18,5, L. 23,5
Monogr. b.g. sur la planche : «H»
Dube n° 157
Museum Folkwang, Essen
Repr. p. 90

26
Femme étendue
Liegende
1909
Gravure sur bois en noir, bleu et rouge ; H. 40,
L. 29,9
Dube n° 168
Museum Folkwang, Essen
Repr. p. 91

27
Deux Femmes se reposant
Zwei ruhende Frauen
1909
Gravure sur bois en couleurs ; H. 32,5, L. 38,1
Dube n° 176/III
E.W. Kornfeld, Berne
Repr. p. 92

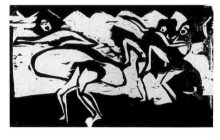

28
Groupe de danseurs
Tanzgruppe
1910
Lithographie ; H. 33, L. 37
Dube n° 159
Museum Folkwang, Essen

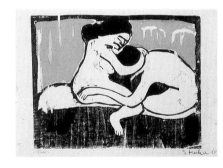

29
Couple
Paar
1910
Gravure sur bois en couleurs ; H. 27, L. 35,5
Dube n° 186
Museum Folkwang, Essen

30
Danseuses
Tänzerinnen
1910
Gravure sur bois ; H. 12, L. 20,5
Dube n° 206
Museum Folkwang, Essen

31
Femme allongée sur un drap noir
Liegende auf schwarzem Tuch
1911
Gravure sur bois en couleurs ; H. 27,7, L. 42,4
Dube n° 220
Museum Folkwang, Essen
Repr. p. 94

32
Chevaux blancs
Weisse Pferde
1912
Gravure sur bois en couleurs ; H. 26,7, L. 32
Dube n° 242
Museum Folkwang, Essen
Repr. p. 95

33
Deux Hommes à table
Zwei Männer am Tisch
1913
Gravure sur bois ; H. 22, L. 23,7
Monogr. sur la planche b.d. : «EH»
Dube n° 250
Museum Folkwang, Essen
Repr. p. 97

34
Femme agenouillée près d'un rocher
Kniende am Stein
1913
Gravure sur bois ; H. 49,9, L. 31,1
Dube n° 258
Museum Folkwang, Essen
Repr. p. 906

35
Fatiguée
Müde
1913
Gravure sur bois ; H. 45,7, L. 33,7
Dube n° 265
Museum Folkwang, Essen
Repr. p. 96

Ernst Ludwig Kirchner

1880
Naît à Aschaffenburg en Franconie, d'un père ingénieur chimiste.
Fait ses études au Realgymnasium de Chemnitz.
1898
Voyage à Nuremberg ; est impressionné par les gravures de Dürer exposées au Germanisches Museum.
1901 – 1904
Entre à l'Ecole Technique supérieure de Dresde pour devenir architecte et y rencontre Fritz Bleyl.
Hiver 1903 – 1904, se rend à Munich, à la Kunsthochschule pour étudier la peinture et suit les cours de l'école privée de Wilhelm von Debschitz et Hermann Obrist.
Envoie à Fritz Bleyl sa première gravure sur bois.
Printemps 1904, retourne à Dresde. Fait la connaissance de Erich Heckel, puis de Karl Schmidt.

1905
Le 7 juin, fonde avec Bleyl, Heckel et Schmidt-Rottluff le groupe *Die Brücke*.
Juillet, obtient son diplôme d'ingénieur en architecture.
1906
Kirchner écrit et grave sur bois le programme de la *Brücke*.
Reprend l'atelier de Heckel au 60, Berliner Strasse, à Dresde-Friedrichstadt. Rencontre Doris Grosse.
1907
Passe l'été avec Pechstein à Goppeln, près de Dresde.
Septembre, réalise l'affiche de l'exposition de la *Brücke* au *Kunstsalon* Emil Richter.
Réalise ses premières lithographies.
1908
Janvier, expose avec Schmidt-Rottluff au *Kunstsalon* August Dörbrandt, Brunswick.
Eté, avec Emmy Frisch à Fehmarn, île de la mer Baltique.
Réalise le décor de son atelier : peintures murales, batiks, meubles sculptés.
1909
Janvier, Berlin, voit l'exposition Matisse chez Cassirer.
Réalise la gravure de couverture du portefeuille annuel des gravures de Schmidt-Rottluff.
Eté, aux lacs de Moritzbourg avec Heckel.
Octobre, retourne à Moritzbourg.
Novembre, voit l'exposition Cézanne à la galerie Cassirer à Berlin.
1910
Mars travaille avec Heckel dans l'atelier de Pechstein à Berlin.
Eté, avec Heckel et Pechstein aux lacs de Moritzbourg.
Septembre, réalise l'affiche et organise l'exposition de la *Brücke*, galerie Arnold à Dresde.
Octobre, voyage à Hambourg avec Heckel ; rencontre Rosa Schapire et Gustav Schiefler.
1911
Rend plusieurs visites à Pechstein et Mueller à Berlin.
Peint en Bohême avec Mueller et y rencontre Bohumil Kubišta, qui devient membre de la *Brücke*.
Eté, avec Heckel à Moritzbourg.
Octobre, s'installe à Berlin et prend un atelier à Berlin Wilmersdorf au 14, Durlacher Strasse.
Fonde avec Pechstein le MUIM (Institut pour l'enseignement moderne de la peinture).
Devient membre du *Sonderbund Westdeutscher Kunstfreunde und Künstler*.
De juillet 1911 à mars 1912, *Der Sturm* publie 10 gravures sur bois de Kirchner.
Rencontre Erna Schilling.
Rencontre le poète Simon Guttmann, cofondateur du Cabaret Néopathétique.
1912
Février, participe avec la *Brücke* à la deuxième exposition du *Blaue Reiter,* galerie Hans Goltz à Munich.
Reçoit avec Heckel la commande de la décoration de la chapelle du *Sonderbund* de Cologne.
Eté, à Fehmarn avec Erna et sa sœur Gerda.
Rencontre Alfred Döblin.

1913

Envoie une peinture à l'*Armory Show*.
Rédige la *Chronique* de la *Brücke* qui provoque la dissolution du groupe le 27 mai.
Eté à Fehmarn.
Grâce à Osthaus, obtient la commande de la décoration d'une salle du *Werkbund* à Cologne
Octobre – novembre, première exposition personnelle au Folkwang Museum de Hagen et galerie Fritz Gurlitt à Berlin.
Peint ses premières scènes de rue.

1914

Se lie aux cercles académiques d'Iéna, notamment avec Eberhard Grisebach et l'archéologue Botho Graef qui le présente au marchand de Francfort Ludwig Schames. Par son intermédiaire, rencontre les collectionneurs Carl Hagemann et Rosi Fischer.
Prend un nouvel atelier à Berlin-Friedenau.
Eté à Fehmarn.
Mobilisé. Réformé en 1915 pour affection pulmonaire et asthénie.
Fait plusieurs séjours en sanatorium et souffre d'une maladie nerveuse.

1917

Part en convalescence en Suisse et s'y installe définitivement.
Commence à repeindre et à antidater de nombreuses œuvres.
Rédige son journal et ses écrits sur l'art, sous le pseudonyme de Louis de Marsalle.

1925

Fait partie du groupe *Rot-Blau* de Bâle.
Rencontre Paul Klee.

1933

Confiscation de 639 de ses œuvres par le gouvernement nazi (dont 33 figurèrent à l'exposition d'Art dégénéré en 1937).

Met fin à ses jours le 15 juin 1938.

Peintures

36
La Carrière d'argile
Die Lehmgrube
1906
Huile sur panneau; H. 51, L. 71
S.b.g.: «E L Kirchner»; inscr. au revers: «KN-Dre/Aa 5»
Gordon n° 15
Collection Thyssen-Bornemisza, Lugano
Repr. p. 98

Historique: Succession Kirchner.
Expositions: 1960–61 Brême, Hanovre, La Haye, Cologne, Zurich, n° 2, repr. coul. – *1964 Florence, n° 169.
Bibliographie: *Grohmann, 1961, repr. coul. p. 90 – *Gordon 1968, n° 15, repr. p. 275.

Daté de 1906, ce paysage est peint selon une technique proche des néo-impressionnistes et de van Gogh, qui furent exposés la même année à Dresde sous le titre générique d'«Impressionnistes». La touche s'étale en larges empâtements et détermine des éléments encore empruntés au vocabulaire impressionniste, comme la forme centrale évoquant une meule de foin plus qu'une carrière d'argile. L'ambiguïté de cette image est renforcée par l'arbi-

traire d'une palette composée de couleurs primaires juxtaposées ou mélangées, et marque la distance que prend Kirchner par rapport à ses modèles. Cette toile est à rapprocher de *La Petite maison* de Schmidt-Rottluff (cat. n° 127), où l'on retrouve les mêmes audaces formelles, ce qui fit dire au critique Paul Fechter à propos des membres de la Brücke: «A côté d'eux, van Gogh apparaît comme un simple professeur d'académie[1]». D.G.

1. *Dresdner neueste Nachrichten,* 10 septembre 1907.

37
La Maison verte
Grünes Haus
1907
Huile sur toile; H. 70, L. 59
Gordon n° 26
Museum moderner Kunst, Stiftung Ludwig, Vienne
Repr. p. 99

Historique: Succession Kirchner – achat 1963.
Expositions: *1960–61 Brême, Hanovre, La Haye, Cologne, Zurich, n° 9, repr. coul. pl. 1 – 1962 Vienne, n° 33, repr. – *1969–70 Hambourg, Francfort n° 3, repr. coul. pl. 1 – *1979–80 Berlin, Munich, Cologne, Zurich, n° 8 p. 110, repr. coul.
Bibliographie: *Grohmann 1961, repr. coul. p. 91 – *Vienne 1968, p. 18, repr. – *Gordon 1968, p. 279, n° 26, repr. – *Reinhardt 1978, p. 136–137, repr. 102 – Vogt 1979, repr. coul. n° 8 – Zweite 1989 («Schmidt-Rottluff als Mitglied der Brücke», cat. Schmidt-Rottluff), p. 33.

Kirchner aurait exécuté cette toile près de Dresde, à Goppeln où il séjourna avec Pechstein[1] pendant l'été 1907. La touche demeure épaisse et mouvementée mais la technique divisionniste disparaît au profit de zones colorées plus larges. Celles-ci sont rehaussées d'accents de teintes pures (rouge sur bleu), parfois complémentaires, et surtout, un ou plusieurs cernes colorés soulignant les formes ont pour rôle essentiel d'exalter les contrastes: bleu/orange, rouge/vert.
Certains éléments déstructurés (le premier plan avec personnages, les arbres) vont jusqu'à se dissoudre dans la couleur, dont l'usage subjectif sert à l'expression d'un style plus personnel. D.G.

1. Reinhardt, 1978.

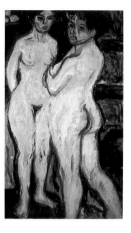

38
Jeunes Filles nues debout près du poêle
Stehende nackte Mädchen am Ofen
au revers: Le Mariage (Die Verbindung),1922
1908
Huile sur toile; H. 153,7, L. 94
Gordon n° 680 v
Collection Tabachnick (dépôt à l'Art Gallery of Ontario), Toronto

Bibliographie: Gordon 1968, n° 680 v, repr. p. 428.

Le nu, considéré par Kirchner comme «base de tous les arts plastiques»[1] occupe une place centrale dans son œuvre. A plusieurs reprises en 1908, il représenta un couple de modèles dans un intérieur, ici, l'une des deux femmes peut être identifiée comme Dodo, sa première compagne. L'importance accordée au dessin par Kirchner se révèle dans le caractère spontané de la peinture: contours rapides, corps animés par quelques touches brèves de couleurs différentes. Les formes se définissent dans un espace qui leur répond: les objets de l'atelier de Kirchner à Dresde entrent en relation avec les corps, comme le grand poêle en céramique bleue, qui semble projeter sur eux des ombres bleues et rouges, ou encore la corbeille de fruits jaunes et la draperie du fond. D.G.

1. *Chronique de la Brücke,* 1913.

39
Le Théâtre japonais
Japanisches Theater
au revers: Intérieur avec homme et femme nue étendue (Interieur mit nackter Liegender und Mann), 1924
1909
Huile sur toile; H. 115, L. 114,3
S.b.d. au revers: «E. L. Kirchner»
Gordon n° 69
Scottish National Gallery of Modern Art, Edimbourg
Repr. p. 101

Historique: Succession E.L. Kirchner – Collection particulière, Paris (1962) – Achat 1965.
Expositions: 1964 Londres, n° 61 – *1968–69 Seattle, Pasadena, Boston, n° 16, repr. – 1973

Berlin, n° 32, repr. coul. pl. 21 – *1979–80 Berlin, Munich, Cologne, Zurich, n° 49 p. 125, repr. coul.
Bibliographie : *Burlington Magazine CVII, septembre 1965, repr. p. 491 – *Gordon 1968, n° 69 p. 275, repr. pl. 19.

Pendant l'année 1909, Kirchner, encore à la recherche de son propre style, emprunte certains éléments du vocabulaire esthétique – et ce, d'une manière quasi littérale – à l'art du passé : ici, japonisme dans le sujet et la composition, *Jugendstil* dans l'utilisation de l'arabesque et des motifs décoratifs, école de Pont-Aven dans le traitement des visages. La palette se rapproche de celle des fauves, particulièrement de Matisse, exposé à Berlin au début de l'année 1909.
Le *Théâtre japonais* constitue l'un des premiers exemples du thème du spectacle qui deviendra, comme le cirque et le cabaret, un des sujets favoris des artistes de la *Brücke.* Deux autres toiles relevant de cette thématique, *Lutteurs au cirque (Ringkämpfer im Zirkus,* Cleveland Museum of Art) et *Bistrot à vin, (Weinstube St Louis,* collection Morton D. May) présentent les mêmes caractères formels et témoignent des expériences stylistiques de Kirchner à cette époque. D.G.

40
Jeune Fille à l'ombrelle japonaise
Mädchen unter Japanschirm
c. 1909
Huile sur toile ; H. 92,5, L. 80,5
S.D.b.d : «EL Kirchner 06» – S.D. au revers
Gordon n° 57
Kunstsammlung Nordrhein-Westfalen, Düsseldorf
Repr. p. 100

Historique : Collection Dr Frederic Bauer, Davos (1932) – Achat 1964.
Expositions : *1933 Berne, n° 3 – *1948 Berne, n° 48 – *1952 Nuremberg, n° 1, repr. – *1956 Recklinghausen, n° 125 – *1956 Stuttgart, n° 3, repr. coul. – *1957 Zurich, n° 7 – *1958 Essen, n° 55, repr. – *1959 Ulm, n° 3 – *1959 Schaffhausen, Berlin, n° 81 – *1960–61 Brême, Hanovre, La Haye, Cologne, Zurich, n° 12, repr. coul. – 1967 Bâle, n° 4, repr. coul. – 1978 Paris, repr. p. 73.
Bibliographie : *KA I 39, repr. 57 – *Apollonio 1952, repr. n° 10 – Buchheim 1956, repr. coul. n° 140 – *Grohmann 1961, repr. coul. p. 13 – *Gordon 1968, n° 57, p. 274, repr. coul. pl. V – Whitford 1970, repr. coul. n° 59 – Richard 1978, repr. coul. p. 66 – Sabarsky 1990, repr. coul. p. 288 – Dube 1983, repr. coul. p. 19 – Herbert 1983, repr. coul. pl. VI – Gordon 1987, p. 74–75 – Moeller 1990, repr. p. 21 – Lloyd 1991, p. 31, repr. coul. n° 39 p. 33 – *Schulz-Hoffmann 1991, p. 10, repr. coul. pl. 2.

Proche du modèle fauve, ce tableau fut antidaté par Kirchner. Il faut en replacer l'exécution pendant la période qui suivit l'été 1908, date de l'exposition de la *Brücke* à la galerie Arnold où furent en même temps présentés pour la première fois en Allemagne orientale les peintres fauves. Mais c'est Matisse, exposé à Berlin en 1908 et 1909, qui impressionna le plus Kirchner,

comme en témoignent un certain nombre de dessins de nus qu'il réalisa la même année, ici, les tonalités bleues, roses ou la pose du personnage qui fut souvent rapprochée du *Nu bleu, souvenir de Biskra*[1]. Cependant, loin de rechercher l'harmonie matissienne, Kirchner hausse la couleur, et, par l'association entre la nudité du modèle et l'ombrelle japonaise, force l'alliance entre érotisme et exotisme. L'attitude provocante et brutale du nu est renforcée par la présence des figurines du fond appartenant à une frise d'inspiration primitive que Kirchner avait peinte sur les murs de son atelier. D.G.

1. Gordon, 1987, pp. 74–75.

41
Marzella
Marzella
1909–1910
Huile sur toile ; H. 75, L. 59,5
S.h.d. : «E L Kirchner». Inscr. au revers : «E. L. Kirchner»
Gordon n° 113
Moderna Museet, Stockholm
Repr. p. 103

Historique : Collection Gräf, Wiesbaden – Collection Walter Müller-Wulkow, Oldenbourg – Collection Rüdiger von der Goltz, Düsseldorf – Achat 1965.
Expositions : 1910 Dresde, n° 25, repr. – 1911 Iena – 1956 Londres, n° 7 – *1960 Düsseldorf, n° 14, repr. – *1961 Düsseldorf Grosshennig, ill. coul. couv. – 1964 Florence, n° 179, repr. coul. p. 96 – 1964 Londres, n° 62, repr. – 1973 Berlin, n° 44, repr. pl. 28 – 1978 Paris, n° 191, repr. p. 112 – *1979–80 Berlin, Munich, Cologne, Zurich, n° 78, p. 137, repr. coul. p. 136.
Bibliographie : Fechter 1914, repr. n° 17 – *KA. I. 133 – *Brion 1956, repr. n° 68 – *Brion 1958, repr. n° 29 – Dube 1983, repr. coul. p. 10 – *Grohmann 1961, repr. n° 107 – *Gordon 1966, *Art Bulletin,* n° 48, pp. 335–361 – *Gordon 1968, p. 68–69, n° 113, p. 282, repr. pl. 25 – Argan 1970, p. 310, n° 342 – Dube 1983, repr. coul. p. 10 – Jähner 1984, repr. p. 186 – Elger 1988, repr. coul. p. 31 – Moeller 1990, repr. p. 21 – *Schulz-Hoffmann 1991, p. 11, repr. coul. pl. 3.

Une carte postale de Heckel à Rosa Schapire[1] l'informant de sa découverte de deux jeunes sœurs, Fränzi et Marzella, permet de dater de l'hiver 1909–1910 le groupe d'œuvres les représentant. Le caractère équivoque des corps de ces jeunes filles âgées de 13 et 15 ans correspondait à un modèle et un idéal que les artistes de la *Brücke* représentèrent dans de nombreuses peintures, gravures et dessins : «Marzella est devenue tout à fait familière ; elle développe de beaux traits. Nous avons gagné beaucoup de confiance en jouant allongés sur le tapis […]. Peut-être que certains traits chez elle sont beaucoup plus accomplis que chez les femmes plus mûres et disparaîtront plus tard[2]».
Le chromatisme reste proche du fauvisme (ombres vertes, cernes noirs, yeux et lèvres fortement soulignés par la couleur), mais les formes anguleuses comme l'attitude schématique du modèle saisi avec une rapidité acquise par l'entraînement aux «poses d'un quart d'heure» révèlent aussi l'influence du style des bois sculptés des îles Palaos.

La pose frontale de la jeune fille a souvent été rapprochée de compositions de Munch[3] ou de van Gogh mais ce qui était expression symboliste d'un sentiment (solitude, tristesse) devient ici empathie entre l'artiste et son modèle. Une disharmonie «expressionniste» naît de la planéité contrariée par les rayures de la couverture, de la distorsion du corps volontairement tronqué, de l'accent mis sur le visage triangulaire et disproportionné. L'objectivation du modèle et son étroite association au décor environnant – ici les médaillons stylisés peints sur les rideaux de l'atelier – culmineront quelques années plus tard dans les *Scènes de rue.* D.G.

1. Carte postale du 18 février 1910, Tel-Aviv Museum.
2. Lettre de Kirchner à Heckel, entre le 30 mars et le 2 avril 1910.
3. Gordon 1968, p. 66.

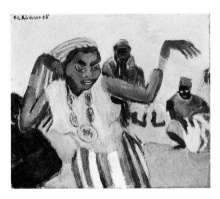

42
Danseuse nègre
Negertänzerin
c. 1910
Huile sur toile ; H. 81, L. 95,5
S.D.h.g. : «E. L. Kirchner 05»
Gordon n° 186
E. W. Kornfeld, Berne

Historique : Collection Otto Brech-Bühl, Berne.
Expositions : *1948 Berne, n° 51, repr. – *1950 Berne, n° 140, repr. – *1952 Zurich, n° 4, repr. – *1960 Düsseldorf, n° 12, repr. – 1966 Paris, Munich, n° 207, repr. p. 283 – 1967 Bâle, n° 3 – *1972 Schaffhausen, n° 80 – *1979–80 Bâle, n° 2, repr. coul. p. 27.
Bibliographie : *Gordon 1968, n° 186, p. 300, repr. – Kornfeld 1979, p. 347, n° 2, repr. coul. p. 27 – Dube-Heynig, 1984, p. 244, repr. n° 37a.

Signée «E L Kirchner 05», cette toile constitue un autre exemple d'antidatation pratiquée par Kirchner après la guerre. La date de 1910 semble confirmée par une carte postale envoyée par Kirchner à Heckel le 15 mai 1910 (Altonaer Museum, Hambourg) illustrée par le dessin d'une *Tête de négresse* très proche du modèle du tableau[1]. Dans une lettre du 31 mars 1910, Kirchner mentionne l'arrivée des spectacles de danses exotiques dans le jardin zoologique de Dresde et ses visites au musée ethnographique, qui ont sans doute inspiré les étranges figures du fond.

A cette époque, les thèmes de la danse et de l'exotisme se retrouvent souvent associés dans les œuvres des artistes de la *Brücke*, comme dans les photographies que Kirchner prit dans son atelier de Sam et Milli, les gravures de Heckel (*Samoanischer Tanz*, 1910, Dube n° R. 82) et de Pechstein (*Somalitanz*, 1910, Krüger H 95). D.G.

1. Dube-Heynig, 1984, p. 103.

43
Jeune Fille nue derrière le rideau. Fränzi
Nacktes Mädchen hinter Vorhang. Fränzi
1910–1926
Huile sur toile ; H. 120, L. 90
S.D.b.d. : «E L Kirchner/07» ; inscr. au revers : «KN-Dre/Bg 8»
Gordon n° 154
Stedelijk Museum, Amsterdam
Repr. p. 102

Historique : Succession Kirchner – achat 1955.
Expositions : 1958 Essen, n° 57 – 1961–62 Stockholm – 1985 Londres, Stuttgart, n° 1, repr. coul.

La recherche de l'unité entre l'art et la vie se retrouve jusque dans le décor des ateliers successifs des artistes de la *Brücke* qui créèrent de véritables environnements allant de pair avec leur développement pictural. Ainsi, dans les ateliers de Dresde, puis de Berlin, ils s'entourèrent d'objets – estampes japonaises, peintures indiennes, ombrelles orientales, tissus africains, sculptures d'après des modèles camerounais, dont beaucoup servirent d'accessoires dans les peintures. Une photographie prise par Kirchner[1] montre la partie de l'atelier du 65, Berlinerstrasse qui servit de décor à ce tableau : on y retrouve le rideau décoré de médaillons peints, la frise érotique inspirée des linteaux des îles Palaos, le tabouret en bois constitué de deux figures enlacées. La raideur du corps de la jeune fille, qui rappelle l'attitude de certaines sculptures sur bois exécutées par Kirchner la même année, l'intègre aux éléments de ce décor. D.G.

1. Fotoarchiv Hans Bolliger et Roman Norbert Ketterer.

44
Fränzi à l'arc
Fränzi mit Bogen
c. 1910
Huile sur toile ; H. 70, L. 80
S.D. m.d. : «E L Kirchner 07» ; inscr. au revers : «KN-Dre Bf10»
Gordon n° 178
Collection particulière
Repr. p. 104

Historique : Succession Kirchner.
Expositions : 1985 Londres, Stuttgart, n° 2, repr. coul.
Bibliographie : *Gordon 1968, n° 178, p. 291, repr.

Kirchner regarda attentivement les linteaux historiés des îles Palaos exposés au Musée ethnographique de Dresde. Le 20 juin 1910, il envoya une carte postale à Heckel avec une copie schématisée d'une de ces scènes sculptées avec la mention «la poutre est toujours aussi belle[1]».

Son témoignage postérieur «J'ai découvert les poutres des habitants des îles Palaos dont les figures montraient le même langage formel que le mien[2]» confirme les apports stylistiques de ces reliefs à sa peinture, notamment dans le profil strict, la raideur des contours et l'aspect décoratif du fond.
Le tapis coloré, séparé du nu par la verticalité de la corde de l'arc, apporte un élément de profondeur opposé à la planéité de la partie gauche, et renforce le primitivisme de la scène.
Décrite dans une lettre de Kirchner à Heckel datée de juin 1910, l'activité du tir à l'arc fut pratiquée par les artistes eux-mêmes. Elle fut de nombreuses fois représentée par Heckel et Kirchner dans leurs cartes postales, lithographies et gravures sur bois ainsi que par Pechstein pour l'affiche de la Nouvelle Sécession de Berlin en 1910 (Krüger L110). D.G.

1. Dube-Heynig, 1984, p. 142.
2. Kirchner, cité dans Kornfeld, 1979, p. 331.

45
Nus jouant sous un arbre
Spielende nackte Menschen unter Baum
1910
Huile sur toile ; H. 77, L. 89
S.b.d. : «E-L Kirchner»
Gordon n° 141
Staatsgalerie moderner Kunst (dépôt d'une collection particulière), Munich
Repr. p. 105

Historique : collection Prof. Dr. Carl Anselmino, Wuppertal.
Expositions : 1969 Londres, n° 2, p. 15, repr. coul. p. 27 – 1970 Berlin, n° 54, repr. p. 33 – 1980 New York, n° 131, repr. p. 128 – 1977 Rome, n° 38, repr. – *1979–80 Berlin, Munich, Cologne, Zurich, n° 97, p. 146, repr. coul. – 1986, Florence, n° 1, repr. coul. p. 23.
Bibliographie : Buchheim 1956, repr. coul. n° 149 – *Gordon 1968, n° 141, p. 286, repr. coul. pl. VIII – Dube 1983, repr. coul. p. 31 – Moeller 1990, repr. p. 18 – Lloyd 1991, p. 114, repr. n° 146 – *Schulz-Hoffmann 1991, p. 13, repr. coul. pl. 8.

L'union profonde entre l'homme et la nature recherchée par les artistes de la *Brücke* s'inscrit dans un contexte largement influencé par la philosophie vitaliste nietzschéenne, comme le fut à la même époque en Allemagne, le mouvement naturiste des *Wandervogel*[1]. Cet idéal se réalisa pendant les séjours d'été que firent Kirchner, Heckel et Pechstein aux lacs de Moritzbourg de 1909 à 1911. Kirchner évoque le souvenir de ce travail en commun qui produisit des peintures, dessins et gravures stylistiquement très proches : «A travers une relation humaine étroite, particulièrement avec les femmes, les peintures prenaient naissance où s'exprimait cette merveilleuse union entre les êtres». Cette toile révèle l'attention portée à Cézanne (il esquissa une copie des *Baigneurs*). Mais après sa découverte de l'art des îles Palaos et de la sculpture africaine, Kirchner développa sa capacité à saisir l'attitude générale sans détails superflus, à l'aide d'abréviations concises qu'il appelait «hiéroglyphes». Ce style s'épanouit à Moritzbourg dans les peintures, les dessins et les

gravures sur bois (*Baigneurs se lançant des roseaux*, 1909). D.G.

1. Cité dans Gordon, 1968, p. 19.

46
Pantomime Reimann : La Vengeance de la danseuse
Pantomime Reimann : Die Rache der Tänzerin
1912
Huile sur toile ; H. 100, L. 75,5
S.b.d.: «E L Kirchner». Inscr. au revers : «K.N. Be/Bi 3 – Die Rache der Tänzerin E L Kirchner»
Gordon n° 227
Collection particulière
Repr. p. 106

Historique : Succession Kirchner.
Expositions : 1953 Stuttgart, n° 5, repr. – 1966 Paris, Munich, n° 212, repr. p. 287 – 1986, Florence, n° 4, repr. coul. p. 29.
Bibliographie : KA I 270 – Buchheim 1956, repr. n° 187 – *Gordon 1968, n° 227, p. 298, repr.

A la fin de l'année 1911, Kirchner s'installa dans un atelier au-dessus de celui de Pechstein, Durlacherstrasse à Berlin-Wilmersdorf. L'atmosphère de la grande ville et sa rencontre avec des écrivains comme Alfred Döblin ou le poète Guttmann, stimulèrent sa sensibilité et l'orientèrent vers un nouveau style. A partir de 1912, Kirchner construit ses toiles selon une perspective déformée et des lignes de forces contariées, utilise une touche nerveuse, des couleurs en tension. Attiré par les aspects du théâtre pour son mouvement et son rythme accordés au dynamisme de la ville, Kirchner traite souvent de ce thème pour décrire métaphoriquement l'aliénation de l'homme moderne. Dans son désir de réaliser l'union entre l'art et la vie, il établit ici des correspondances entre la pantomime et lui-même car la scène se passe dans son atelier, identifiable par la présence du miroir (dans lequel le peintre se reflète) et la tête sculptée (peut-être le portrait d'Erna), que l'on retrouve dans plusieurs toiles de la même année. D.G.

47
Personnages entrant dans la mer
Ins Meer Schreitende
1912
Huile sur toile ; H. 146,4, L. 200
S.b.d. : «E.L. Kirchner»
Gordon n° 262
Staatsgalerie, Stuttgart
Repr. p. 109

Historique : Coll. Rosi Fischer, Francfort – Städtisches Museum, Halle – Galerie Ferdinand Möller, Berlin et Cologne – Coll. Baron Philippe Lambert, Bruxelles – Coll. Bührle, Zurich – Achat 1965.
Expositions : *1919 Francfort, n° 19 – *1958 Essen, n° 85 – 1959 Londres, n° 10, repr. n° 39 – 1962 Munich, n° 64, repr. – *1964 Londres, n° 73 – *1968–69 Seattle, Pasadena, Boston, n° 32, repr. coul. – 1977 Rome, n° 44, repr. – *1979–80 Berlin, Munich, Cologne, Zurich, n° 141, repr. coul. p. 169. – 1985 Londres, Stuttgart, n° 5, repr. coul.

Bibliographie : KI 407 – *Cicerone 1925, XVII/20, repr. p. 995 – *Grohmann 1958, p. 62, repr. p. 95 – Sauerlandt 1948, p. 181, repr. n° 44 – *Grohmann 1961, repr. p. 119 – 1966 *Jahrbuch der staatlichen Kunstsammlungen Baden-Württemberg*, n° 3 p. 248 – *Gordon 1968, p. 96, n° 262, p. 303, repr. coul. pl. X. – Stuttgart 1968, p. 94, repr. 80 – Stuttgart 1982, p. 171, repr. Dube 1987, p. 46 repr. n° 24 – Elgar 1988, repr. coul. p. 37 – Moeller 1990, repr. p. 22 – Lloyd 1991, p. 60, repr. coul. n° 76.

Kirchner passa l'été 1912 avec Erna Schilling à Fehmarn, une île de la mer Baltique, où Heckel vint les rejoindre. «J'ai peint des tableaux d'une maturité absolue, autant que je puisse en juger moi-même. L'ocre, le bleu, le vert sont les couleurs de Fehmarn, une côte merveilleuse, souvent opulente comme les mers du Sud […][1]». L'utilisation des hachures pour indiquer les volumes qui donne au tableau le caractère d'une esquisse, l'allongement un peu maniériste des figures et les couleurs assourdies, témoignent de sa découverte des peintures indiennes du temple d'Ajanta dans l'ouvrage de John Griffith paru en 1896, *The Paintings in the Buddhist Cave Temples of Ajanta, Kandesh India*[2]. L'adéquation plastique entre les personnages et la nature – ocres pour le sable et les corps, hachures violettes –, le parallélisme des deux figures entrant dans la mer et la répétition des motifs (écume des vagues, dunes, rochers) confèrent au tableau une construction eurythmique qui illustre la volonté de Kirchner de mettre «l'art et la vie en harmonie». D.G.

1. Lettre à Gustav Schiefler, 31-12-12, *Briefwechsel* 1990, n° 33, p. 61.
2. Gordon, 1968, p. 18.

48
Le Jugement de Pâris
Das Urteil des Paris
au revers : Cinq Baigneurs sur un rocher (*Fünf Badende an einem Stein*),1913
1913
Huile sur toile ; H. 115, L. 88,5
Gordon n° 360
Wilhelm-Hack-Museum, Ludwigshafen
Repr. p. 107

Historique : Collection Alfred Hess, Erfurt (jusqu'en 1933).
Expositions : 1933 Bâle, n° 62 – 1957 Cologne, n° 54 , repr. – 1960 Düsseldorf, n° 30, repr. – 1962 Cologne, n° 33, repr. – 1964 Florence, n° 193, repr. p. 103 – 1964 Kassel, n° 3, repr. – 1967 Bâle, n° 30.
Bibliographie : *KA I 307 – *Grohmann 1961, repr. p. 134 – *Gordon 1968, n° 360, p. 318, repr. Elger 1988, repr. coul. p. 36.

Comme la *Pantomime Reimann* transposait un argument théâtral dans son propre atelier, Kirchner utilise ici, non sans ironie, le thème mythologique du Jugement de Pâris, pour se mettre lui-même en scène avec trois modèles. Ce titre inattendu dans l'œuvre de Kirchner vient peut-être de sa proximité avec les milieux littéraires ou encore avec Otto Mueller qui donna le même titre à l'un de ses tableaux (cat. n° 90).

A cette époque, différents éléments se retrouvent d'une toile à l'autre et créent une véritable unité de lieu : le tapis ovale, le nu se coiffant (cat. n° 49), et une organisation de la toile semblable : cadrage étroit, composition symétrique en croix de Saint-André (cat. n° 50), renforcée par les correspondances entre les couleurs (jaune, roses). Comme dans les scènes de rue également, la répétition des figures donne à la scène un effet cinétique, les attitudes des personnages pouvant être vues comme trois étapes d'un même mouvement. D.G.

49
Nu se coiffant
Sich kämmender Akt
au revers : Arbres violets (*Violette Bäume*), 1914
1913
Huile sur toile ; H. 125, L. 90
S.b.d. : «E L Kirchner»
Gordon n° 361
Brücke-Museum, Berlin
Repr. p. 108

Historique : Rosi Fischer, Francfort – Museum Moritzburg, Halle (1924), Collection particulière, Cologne – Achat.
Expositions : 1937 Munich – *1960 Düsseldorf, n° 56, repr. – *1962 Munich, n° 68, repr. – *1964 Kassel, n° 6 – 1972 Schaffhausen, n° 83, repr. coul. 27 – 1972 Bonn, n° 81 – 1978 Malmö, n° 53, repr. p. 73 – *1979–80 Berlin, Munich, Cologne, Zurich, n° 175, p. 187, repr. coul. – 1980 New York, n° 136, repr. p. 133 – 1984 Bruxelles, n° 68, repr.
Bibliographie : Grohmann septembre 1925 n° XVIII, p. 979, repr. p. 972 – *Grohmann 1961, repr. p. 123 -*Gordon 1968, n° 361, p. 318, repr. – Berlin 1971, n° 35, repr. coul. 21 – Berlin 1976, n° 42, repr. coul. 27 – Moeller 1990, n° 8, repr. coul.

Bien que cette peinture soit une scène d'intérieur, elle reprend le schéma constructif de certaines scènes de rue, où l'on retrouve les mêmes éléments : l'allongement «gothique» du corps, le profil strict du personnage central, la forme triangulaire à droite – le miroir au lieu de la vitrine – le visage masculin à l'arrière-plan, l'ellipse au sol.
La construction géométrique de la toile équilibre les distorsions de la perspective, comme la verticalité du corps triangulaire qui sépare abruptement les plans et maintient le motif rhomboïdal de la table. L'acidité des couleurs juxtaposées (roses et verts) et l'inharmonie des formes créent une tension qui témoigne du changement stylistique de ces toiles peintes à Berlin, éloignées de la vitalité sensuelle s'exprimant dans les nus de la période dresdoise. D.G.

50
Scène de rue, Berlin
Strassenszene, Berlin
au revers : Portrait de Gräf (*Kopf Gräf*), 1914
1913
Huile sur toile ; H. 69,9, L. 50,8
Gordon n° 414 v
Collection Tabachnick (dépôt à l'Art Gallery of Ontario), Toronto
Repr. p. 110

Après la dissolution de la *Brücke* en automne 1913, Kirchner réalisa ses premières scènes de rue, qui présentent souvent un homme penché sur la façade d'une vitrine, plusieurs «cocottes» reconnaissables à leurs attributs, des personnages masculins en chapeau melon ou haut-de-forme, un élément dynamique, comme ici, l'automobile.
Les futuristes exposés au *Sturm* en avril 1912 ont pu influencer Kirchner. Il écrit dans son journal : «Kirchner trouvait que le sentiment qui émane d'une ville se représente par des lignes de force[1]». Le vocabulaire formel se rapproche également du caractère esquissé de ses dessins : «De ce riche matériau, à un certain point l'essence, naissaient les gravures et les peintures[2]». L'art graphique lui permet d'assimiler et de restituer sous une forme esthétique l'expérience de la grande ville. Les peintures, recomposées dans l'atelier, sont construites selon un schéma rigoureux, ici, en croix de Saint-André, et le mouvement résulte de formes géométriques élémentaires (triangles, ovales) souvent répétées. D.G.

1. Louis de Marsalle, pseudonyme de Kirchner, *Davoser Tagebuch*, p. 86.
2. Kirchner, *Davoser Tagebuch*, p. 157.

51
Leipziger Strasse avec tramway
Leipziger Strasse mit elektrischer Bahn
1914
Huile sur toile ; H. 71,2, L. 87
N.s.n.d.
Gordon n° 368
Museum Folkwang, Essen
Repr. p. 112

Historique : Alfred Hess, Erfurt – Marlborough Fine Arts, Londres – achat 1981.
Expositions : *1979–80 Berlin, Munich, Cologne, Zurich, n° 185, p. 192, repr. coul. – 1986 Berlin, repr. coul. 184.
Bibliographie : KAI 251 – *Gordon 1968, n° 368, p. 319, repr. pl. 57 – Rathke 1969, pp. 8–9, repr.

Dans sa mise en page des scènes de rue, Kirchner utilise un cadrage serré où le contexte urbain sommairement évoqué (une roue de voiture, une vitrine) suggère un sentiment d'étouffement ; parfois, il privilégie le cadre architectural de la rue, dans laquelle évolue une foule de personnages esquissés. L'expression de l'atmosphère de la grande ville se retrouve également chez les écrivains vivant à Berlin. Ainsi, Alfred Döblin : «L'agitation remplissait la Leipziger Strasse. Sur le trottoir les gens de classes et de professions différentes s'agitaient pêle-mêle. Personne ne se regardait dans la foule, chacun avait suffisamment à faire avec lui-même». Le choix d'une vision nocturne animée par la présence des lampadaires, des enseignes lumineuses et du tramway, rapproche Kirchner de la conception du monde moderne tel qu'il fut célébré par Delaunay ou les futuristes : «la lumière moderne des villes, le mouvement dans les rues : voilà mes stimuli[1]». Mais les tonalités sombres de mauve et de vert, les bâtiments qui chavirent, l'élément humain démesurément

étiré ou réduit à de minuscules signes et la distorsion des perspectives, expriment une vision d'abord intérieure. D.G.

1. Kirchner, *Über Leben und Arbeit, Omnibus,* Berlin 1931.

52
Deux Femmes dans la rue
Zwei Frauen auf der Strasse
au revers : Deux Baigneuses dans la vague
(Zwei Badende in Wellen), 1912
1914
Huile sur toile ; H. 120,5, L. 91
S.v.m.g. : «E L Kirchner»
Gordon n° 369
Kunstsammlung Nordrhein-Westfalen,
Düsseldorf
Repr. p. 113

Historique : Coll. Paul Westheim, Berlin – Coll. Mariana Frenk-Westheim, Mexico.
Expositions : *1916 Francfort – *1968–69 Seattle, Pasadena, Boston, n° 42, repr. – *1979–80 Berlin, Munich, Cologne, Zurich, n° 189, p. 193, repr. coul.
Bibliographie : *Gordon 1968, n° 369 p. 319, repr. pl. 58 – Dube 1983, repr. coul. p. 97 -*Schulz-Hoffmann 1991, p. 23, repr. coul. pl. 28.

Kirchner abandonne ici la composition des autres scènes de rue pour une vision rapprochée de deux jeunes femmes en buste. Un pastel préparatoire *Deux Cocottes (Zwei Kokotten),* collection Fischer, USA) montre le processus d'élaboration de la peinture à partir du dessin. Kirchner représente des personnages exprimant l'essence de la foule pris à l'intérieur d'un réseau serré de lignes de force en tension, et rend sensibles les mécanismes de la composition : succession de triangles imbriqués, direction de la touche nerveuse qui suit les angles aigus des formes, tonalités assourdies mais contrastées, assorties au dynamisme des lignes. Comme dans les autres scènes de rue, Kirchner accorde une place centrale à l'image de ces «cocottes», caractérisées par leurs toilettes. Par ces figures déshumanisées dont il fait l'archétype de la vie moderne, Kirchner exprime la menace de la grande ville contre l'individu, que l'on retrouve au même moment dans la poésie expressionniste de Georg Trakl, Jakob van Hoddis et Georg Heym. D.G.

53
Le Pont sur le Rhin (Cologne)
Rheinbrücke (Köln)
au revers : Jeune Fille sur la plage (Mädchen am Strand),1913
1914
Huile sur toile ; H. 120,5, L. 91
Gordon n° 387
Stiftung Preussischer Kulturbesitz, Staatliche Museen zu Berlin, Nationalgalerie, Berlin
Repr. p. 111

Historique : acquis à l'artiste en 1920 par Ludwig Justi.
Expositions : *1960 Düsseldorf, n° 48, repr. – *1979–80 Berlin, Munich, Cologne, Zurich, n° 210, p. 206–207, repr. – 1986 Berlin, repr. coul. p. 183.

Bibliographie : *Grohmann 1961, repr. p. 129 – *Gordon 1968, n° 387, p. 322, repr. pl. 60 – Jähner 1984, repr. p. 197 – Lloyd 1991, p. 59, repr. coul. n° 73.

En mai 1914, Kirchner se rend à Cologne pour exécuter la décoration murale de la fabrique de tabac de la *Werkbund-Ausstellung.*
A propos de cette toile, Ludwig Justi écrit : «*Le Pont sur le Rhin* est une transposition de la remarquable rue de fer, grâce à un jeu rythmique de lignes et de couleurs : les solides piliers verticaux, la courbe puissamment arquée, les tours de la cathédrale, tout cela baignant dans un bleu lumineux ; à droite, une locomotive avec des roues rouges et au milieu, une petite dame en rose, un arrangement léger, des couleurs délicates. De tous ces éléments naît une tension rare qui oscille entre le majestueux presqu'inquiétant et le ludique léger[1]».
La confrontation entre l'architecture industrielle du pont et la cathédrale gothique fournit le prétexte d'une toile construite selon des principes dynamiques : tensions entre les verticales et les courbes accentuées, parfois renforcées par leur doublement, dynamisme des lignes de fuites convergeant vers le fond, contrarié par le mouvement inverse des personnages et de la locomotive. D.G.

1. *Von Corinth bis Klee,* 1931, p. 125.

Sculptures

54
Danseuse au collier
Tänzerin mit Halskette
1910
Bois peint ; H. 54,3, L. 15,2, P. 14
Monogr. sur la base : «ELK» ; S. sous la base : «E L Kirchner»
Collection particulière, dépôt au Hirschhorn Museum and Sculpture Garden, Smithsonian Institution, Washington
Repr. p. 115

Expositions : 1984 Los Angeles, Washington, Cologne, n° 60, repr. coul. p. 118.
Bibliographie : Lloyd 1991, p. 75, repr. coul. n° 92, p. 74.

55
Femme dansant
Tanzende Frau
1911
Bois peint en jaune et noir ; H. 87, L. 35,5, P. 27,5
Inscr. fixée sur la base : «Holzplastik Tanzende/ [E] L Kirchner/Berlin Wilmersdorf/[Durlacher] Stras[se] 14 II»
Stedelijk Museum, Amsterdam
Repr. p. 115

Expositions : 1967 Bâle, n° 93 – *1979–80 Berlin, Munich, Cologne, Zurich, n° 119, p. 154, repr. – 1984 Los Angeles, Washington, Cologne, n° 61, repr. coul. p. 118.

56
Femme debout
Stehende
1912
Aulne ; H. 99
Stiftung Preussischer Kulturbesitz, Staatliche Museen zu Berlin, Nationalgalerie, Berlin
Repr. p. 114

Expositions : 1986 Berlin, n° 39, pp. 240–41, repr.

57
Nu assis, les jambes croisées
Akt, mit untergeschlagenen Beinen sitzende Frau
1912
Sycomore peint ; H. 47, L. 22,9, P. 19
Collection particulière, Zurich
Repr. p. 114

Expositions : 1984 Los Angeles, Washington, Cologne, n° 61, repr. p. 123, 1985 Londres, Stuttgart, n° 14, repr. coul.

58
Coupe en bois
Obstschale
avant 1912
Bois ; H. 28
Monogr. sur le socle : «ELK»
E. W. Kornfeld, Berne

Historique : Jakob Bosshart, Davos.
Expositions : *1979–80 Berlin, Munich, Cologne, Zurich, n° 107 p. 109, repr.
Bibliographie : Gordon 1968, p. 39.

59
Buste de femme, Tête d'Erna
Frauenbüste, Kopf Erna
1913
Bois peint en ocre et noir ; H. 35,5, L. 5, P. 6
Collection Robert Gore Rifkind, Beverly Hills, Californie
Repr. p. 116

Historique : Succession Kirchner – Roman Norbert Ketterer, Campione d'Italia – Galleria Henze, Campione d'Italia.
Expositions : *1979–80 Berlin, Munich, Cologne, Zurich, n° 147, p. 171, repr. – 1984 Los Angeles, Washington, Cologne, n° 67, repr. pp. 124–125

– 1985 Londres, Stuttgart, n° 13, repr. coul.
Bibliographie : Grohmann 1926, pl. 31 – Lloyd
1991, p. 79, repr. coul. n° 102, p. 79.

«Comme beaucoup d'artistes de la *Brücke,*
Kirchner ne s'intéressa pas seulement à la pein-
ture et aux arts graphiques, mais réalisa égale-
ment de puissantes sculptures en bois. Entre
1910 et 1925, il fit une centaine de sculptures,
dont la plupart furent malheureusement
détruites. En 1913, il sculpta cette *Tête d'Erna,* à
partir d'un morceau de bois qu'il trouva. Il
écrivit à l'époque : «Sculpter des figures, c'est
tellement bon pour la peinture et le dessin, cela
donne de la concision au dessin et procure un
tel plaisir sensuel quand, éclat après éclat, la
figure naît peu à peu du tronc. Il existe une
figure dans chaque tronc, il suffit simplement
de l'en extraire». Dans cette sculpture on peut
littéralement sentir Kirchner sculpter les traits
d'Erna à partir du bois, cherchant à fixer son
apparence en trois dimensions. Elle servit égale-
ment de modèle à la femme de droite de *Per-*
sonnages entrant dans la mer.
Comme la plupart des sculptures de Kirchner ne
survécurent pas à la guerre et aux persécutions
des Nazis, il est extrêmement rare de trouver
des exemples de cette sculpture aujourd'hui.
Cette pièce était très appréciée par Kirchner,
puisqu'en 1925, elle fut choisie pour illustrer
l'article qu'il rédigea sur sa propre sculpture
sous le pseudonyme de Louis de Marsalle. Elle
fut également reproduite dans la première
monographie publiée sur Kirchner par Will
Grohmann en 1926». Robert Gore Rifkind.

Dessins

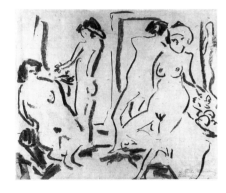

60
Nus dans l'atelier
Akte im Atelier
1909
Fusain ; H. 49, L. 60
S.b.d. ; inscr. b.d. de la main de l'artiste : «sehr
frühe Aktzeichnung/Frauen noch sinnlicher im
Corps»
E. W. Kornfeld, Berne

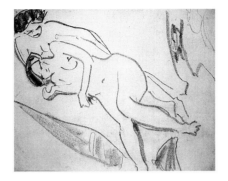

61
Couple allongé
Liegendes Paar
c. 1909
Mine de plomb, crayons de couleur ; H. 36,5,
L. 46
Kunsthalle, Fondation Henri Nannen, Emden

62
Deux Nus
Zwei Akte
c. 1909
Crayons de couleurs ; H. 35,6, L. 46
Kunstmuseum Düsseldorf im Ehrenhof,
Düsseldorf
Repr. p. 118

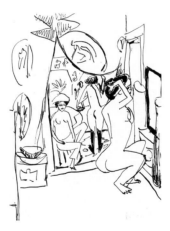

63
Intérieur aux nus
Interieur mit Akten
1910
Encre ; H. 45, L. 34,2
Saarland-Museum in der Stiftung Saarländischer
Kulturbesitz, Sarrebruck

Expositions : 1980 Sarrebruck, repr. p. 244.

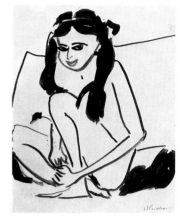

64
Jeune Fille nue accroupie (Fränzi)
Hockender Mädchenakt (Fränzi)
1910
Encre
S.b.d. : «E L Kirchner»
Kunsthalle, Hambourg

65
Nu féminin devant le miroir
Weiblicher Akt vor dem Spiegel
c. 1910
Pastel ; H. 35, L. 45
Kunsthalle, Fondation Henri Nannen, Emden
Repr. p. 119

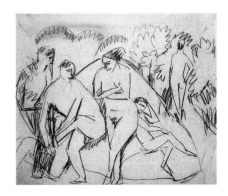

66
Baigneurs
Badende
1911
Crayon graphite ; H. 27,6, L. 34
Musée d'Art moderne de la Ville de Paris

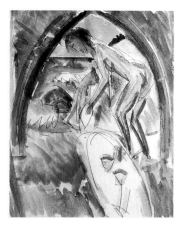

67
Baigneuse à Fehmarn (Nu sous l'arc)
Badende vor Fehmarnküste (Akt im Bogen)
1912–1913
Aquarelle et mine de plomb ; H. 46, L. 36,5
Kunsthalle, Fondation Henri Nannen, Emden

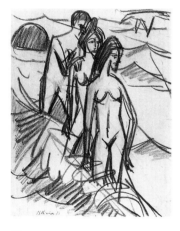

68
Trois Baigneurs dans la vague
Drei Badende in der Welle
1913
Fusain ; H. 49,5, L. 40
S.D.b.v.g. : «E L Kirchner 13»
E. W. Kornfeld, Berne

Bibliographie : Kornfeld 1979, n° 46, repr. p. 45.

69
Nu se coiffant
Sich kämmender Akt
1913
Crayon sur papier jaune ; H. 52,7, L. 28
E. W. Kornfeld, Berne

Bibliographie : Kornfeld 1979, n° 47, repr. p. 44.

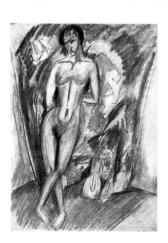

70
Nu debout devant la tente
Stehender Akt vor dem Zelt
1914
Pastel ; H. 67,5, L. 51,2
Kunstmuseum Düsseldorf im Ehrenhof,
Düsseldorf

71
Scène de rue
Strassenszene
1914
Pastel ; H. 47,2, L. 29,4
S.D.b.d. : «E L Kirchner 14»
E. W. Kornfeld, Berne
Repr. p. 117

Bibliographie : Kornfeld 1979, n° 55, repr. coul.
p. 53.

Gravures

72
Deux Etres humains
Zwei Menschen
1905
Série de huit gravures sur bois ; H. 20, L. 20
Dube n° 40–48
Graphische Sammlung im Städelschen Kunst-
institut, Francfort

73
Trois Femmes conversant
Unterhaltung von drei Frauen
1906
Gravure sur bois en couleurs ; H. 39,1, L. 34,5
Dube n° 111
The Museum of Modern Art (Gift of Abby
Aldrich Rockefeller), New York
Repr. p. 120

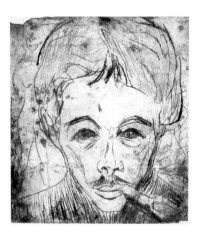

74
Autoportrait à la pipe
Selbstbildnis mit Pfeife
1908
Eau-forte ; H. 22,2, L. 20
Dube n° 27
Museum Folkwang, Essen

75
Couple nu sur un canapé
Nacktes Paar auf einem Kanapee
1908
Gravure sur bois ; H. 65,5, L. 47,7
Dube n° 127
Graphische Sammlung Staatsgalerie, Stuttgart
Repr. p. 123

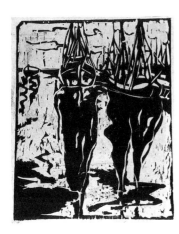

76
Vue du port
Hafenbild
1908
Gravure sur bois ; H. 49,3, L. 38,5
Dube n° 135
Kunsthalle, Hambourg

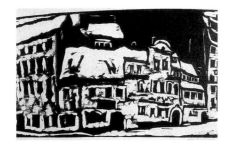

77
Groupe de maisons
Häusergruppe
1909
Gravure sur bois ; H. 37, L. 74
Dube n° 138
Museum Folkwang, Essen

78
Danseuses nues
Nackte Tänzerinnen
1909
Gravure sur bois ; H. 35, L. 57,3
Dube n° 140
Stedelijk Museum, Amsterdam
Repr. p. 122

79
Danse hongroise
Ungarischer Tanz
1909
Lithographie en couleurs ; H. 33, L. 38
Dube n° 123
Saarland-Museum in der Stiftung Saarländischer
Kulturbesitz, Sarrebruck
Repr. p. 121

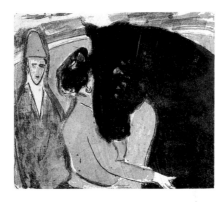

80
Cheval noir, Cavalière et Clown
Rapphengst, Reiterin und Clown
1909
Lithographie en couleurs ; H. 50, L. 59
Dube n° 126
Museum Folkwang, Essen

81
Cakewalk
1910
Lithographie en couleurs ; H. 33,5, L. 39
Dube n° 148
Museum Folkwang, Essen
Repr. p. 121

82
Rue de village
Dorfstrasse
1910
Gravure sur bois ; H. 26, L. 36,3
Dube n° 168
Hessisches Landesmuseum, Darmstadt
Repr. p. 122

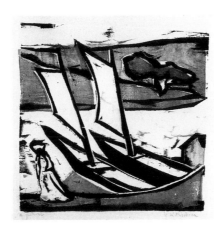

83
Voiliers sur l'Elbe
Segelboote auf der Elbe
1910
Gravure sur bois en couleurs ; H. 22, L. 24
Dube n° 169
Hessisches Landesmuseum, Darmstadt

84
Nu féminin assis
Sitzender weiblicher Akt
1910
Gravure sur bois ; H. 52,7, L. 28
S.b.d. de la main d'Erna : «E L Kirchner»
Dube n° 155
E. W. Kornfeld, Berne

85
Trois Nus
Drei Akte
1911
Gravure sur bois ; H. 20,8, L. 26,5
Dube n° 182
Hessisches Landesmuseum, Darmstadt
Repr. p. 124

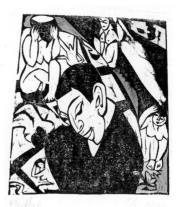

86
Tête de Guttmann
Kopf Guttmann vor rundem Tisch und Figuren
1912
Gravure sur bois en couleurs, exemplaire
unique ; H. 23,5, L. 20,3
Dube n° 193
Wilhelm-Hack-Museum, Ludwigshafen

87
Nu au chapeau noir
Akt mit schwarzem Hut
1912
Gravure sur bois ; H. 65,8, L. 21,5
Dube n° 207
Graphische Sammlung Staatsgalerie, Stuttgart
Repr. p. 127

88
Baigneuses dans les rochers blancs
Badende Frauen zwischen weissen Steinen
1912
Gravure sur bois ; H. 28,8, L. 27,4
Dube n° 209
Kunsthalle, Hambourg
Repr. p. 126

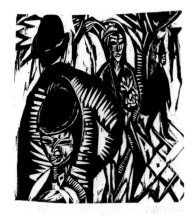

89
Scène de rue, après la pluie
Strassenszene, nach dem Regen
1914
Gravure sur bois ; H. 27, L. 24,7
Dube n° 236
Stedelijk Museum, Amsterdam

Otto Mueller

1874
Naît à Liebau en Silésie. Son père est fonction-
naire. Sa mère fut élevée dans la famille des
écrivains Carl et Gerhart Hauptmann. Mueller
raconta plus tard qu'elle était tzigane.
Veut devenir sculpteur.
1890–1894
Apprentissage chez un lithographe à Görlitz.
1894–1896
Etudie à l'Académie de Dresde.
A Munich, étudie dans l'atelier de Franz von
Stuck.
Influencé par Hans von Marées.
1900
Se retire dans la montagne du Riesengebirge,
au sud-ouest de Dresde.
1903–1904
A Laubegast et Rochau près de Dresde.

1905
Epouse Mashka Meyerhofer.
1906–1907
Réside à Schreiberhau dans le Riesengebirge.
1908
S'installe à Berlin.
Rencontre Wilhelm Lehmbruck.
1910
Exclu de la Sécession, rencontre les peintres de
la *Brücke* à la première exposition de la
Nouvelle Sécession berlinoise.
Devient membre de la *Brücke*.
Amitié avec Heckel et Kirchner.
1911
Passe l'été avec Kircher à Uniczek, près de
Prague.
Cède son atelier à Heckel et s'installe Ewald-
strasse à Berlin.
1912
Expose comme membre de *Die Brücke* aux expo-
sitions du *Blaue Reiter* et, à Cologne, au *Sonder-
bund*.
1916
Engagé volontaire, est blessé au poumon.
Après la guerre, devient membre du Conseil
ouvrier des Arts *(Arbeitsrat für Kunst)* puis
rejoint les membres du *Novembergruppe*.
1919
Première exposition personnelle chez Cassirer.
S'installe à Wroclaw (Breslau).
Enseigne jusqu'en 1930 à la Kunstakademie.
1920–1923
Passe souvent ses étés avec Heckel, près de
Flensburg.
Voyage en Bulgarie, Roumanie et Hongrie ;
fasciné par les figures de gitans.
1927
Série de lithographies en couleurs de l'*Album
des Tziganes (Zigeunermappe)*.
1930
Meurt à Wroclaw.
1933
357 œuvres sont confisquées par les Nazis.
Plusieurs figurent à l'exposition d'Art dégénéré
en 1937.

Peintures

90
Le Jugement de Pâris
Das Urteil des Paris
1910–1911
Détrempe sur toile de jute ; H. 179, L. 124,5
Monogr. b.d. : OM
Staatliche Museen Preussischer Kulturbesitz,
Nationalgalerie, Berlin
Repr. p. 128

Expositions : 1960 Berlin, n° 60 – 1980
Sarrebruck, p. 88, repr. coul. p. 89.

«L'harmonie sensuelle entre sa vie et son œuvre
firent de Mueller un membre naturel de la
Brücke[1]».
Refusés comme lui à la Sécession berlinoise de
1910, Heckel et Kirchner trouvèrent dans la
peinture de Mueller l'expression de l'union
entre l'homme et la nature qu'eux-mêmes
recherchaient à Moritzbourg, et lui proposèrent
d'adhérer au groupe.

Le choix d'un épisode mythologique est peut-
être un souvenir de sa période de formation
académique et de l'influence de Hans von Hof-
mann ou Marées. Mais cet argument n'existe ici
que dans le titre et sert de prétexte à l'évocation
d'une scène arcadienne, thème inlassablement
répété par Mueller dans ses peintures, dessins et
gravures. Le rythme de la composition vient des
seules figures aux contours étirés, unifiées par
les teintes bleutées et gris-pâle, des verts et des
bruns clairs. D.G.

1. Kirchner, *Chronique de la Brücke*, 1913.

91
Trois Baigneurs dans un étang
Drei Badende im Teich
c. 1912
Détrempe sur toile de jute ; H. 119, L. 90
S. au revers
Museum am Ostwall, Dortmund
Repr. p. 130

Historique : Else Hagemann, Brambauer – achat
1950.
Expositions : *1950 Dortmund/Lubeck, n° 8 –
1953 Lucerne, n° 70, p. 39, repr. n° 9 – 1962
Cologne, n° 139.
Bibliographie : Buchheim 1956, repr. n° 307 –
*Buchheim 1963, repr. n° 56 – Selz 1957, p. 247,
repr. n° 100 – Jähner 1984, repr. coul. p. 229.

«Le principal objectif de mes efforts est d'ex-
primer mon expérience du paysage et des êtres
humains avec la plus grande simplicité possible ;
mon modèle, en termes également purement
techniques, était et est encore l'art des Egyp-
tiens anciens[1]».
A la recherche des effets de la peinture murale,
Mueller utilise, dans de grands formats, la tech-
nique de la détrempe à la colle sur toile de jute
posée en couches fines et non vernies. De l'art
égyptien, il retient la planéité des corps, les
contours affirmés et la position des person-
nages, souvent la tête de côté et le corps de
face, à l'intérieur de compositions simples et
équilibrées. D.G.

1. Mueller, à l'occasion d'une exposition à la
 galerie Cassirer en 1919, cité dans Selz, p. 247.

92
Baigneurs
Badende
c. 1912
Détrempe sur toile de jute ; H. 100, L. 80
Aargauer Kunsthaus, Aarau
Repr. p. 131

Historique : Donation Dr Othmar et Valerie
Häuptli-Baumann, 1983.

La technique de la détrempe n'autorisant aucun
repentir, les toiles de Mueller sont construites
selon un principe simple, basé sur des figures
élémentaires (triangles ou rectangles) ; les
lignes principales sont déterminées par les poses
des baigneurs, nus aux contours anguleux et
affirmés, et les couleurs limitées à des modula-
tions d'ocres et de verts.
Mueller ne data ni ses toiles ni ses gravures. Les
sujets, la technique et le style bi-dimensionnel
dérivé de l'art égyptien variant peu, ses compo-
sitions échappent à tout système de datation
précis et se veulent symboles de l'union intem-
porelle entre l'homme et la nature. D.G.

93
Baigneuses
Badende
c. 1914
Détrempe sur toile de jute ; H. 97, L. 80,5
Museum Folkwang, Essen
Repr. p. 129

Historique : acquis avant 1919 – confisqué en
1937 – galerie Hella Nebelung, Düsseldorf –
racheté en 1952.
Expositions : *1919 Berlin, n° 17 – *1931 Wro-
claw (Breslau), n° 6, repr. p. 15 – *1933 Berlin,
n° 21, repr. p. 11 – 1955 Kassel, n° 467 – Essen
1958, n° 100, repr. – Recklinghausen, n° 246.
Bibliographie : Essen 1981, n° 234, repr. coul.
pl. 23 – Moeller 1990, repr. p. 25.

Mueller traita toujours du même sujet renouve-
lant peu les formules de composition, comme
on peut le voir dans cette toile très proche du
Jugement de Pâris (cat. n° 90) où l'on retrouve
les quatre nus au canon élancé et aux attitudes
différenciées – debout au premier plan, de dos,
assis, penché à l'arrière-plan.
Même si la toile présente un caractère d'es-
quisse, l'attitude contemplative des person-
nages confère à la scène une certaine mélan-
colie silencieuse, éloignée du vitalisme des
artistes de la *Brücke* à Moritzbourg. Cette
dimension psychologique fit considérer Mueller
comme un «classique» à l'intérieur du mouve-
ment expressionniste et le rapprocha de
W. Lehmbruck dont l'œuvre possède les mêmes
qualités de retenue et d'intériorité. D.G.

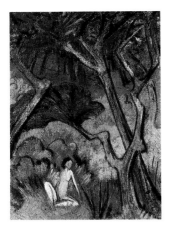

94
Paysage de forêt avec un nu
Waldlandschaft mit Akt
Détrempe sur toile de jute ; H. 117, L. 89
Monogr. b.d. : OM ; inscr. au revers : «Otto
Mueller»
Aargauer Kunsthaus, Aarau

Historique : Donation Dr Othmar et Valerie
Häuptli-Baumann, 1983.

Après sa rencontre avec Kirchner, Mueller déve-
loppa un style plus nerveux. Sans jamais aban-
donner la place centrale de la figure humaine, il
réalisa parfois des compositions laissant la part
plus grande aux éléments naturels.

La composition est ici dominée par les branches
tortueuses des arbres et le nu s'intègre dans le
paysage par les correspondances formelles qu'il
établit avec lui. Mueller a souvent exécuté des
dessins à la craie *(Paysage de forêt,* Oldenburg
Landesmuseum) ou des gravures représentant
cette scène d'arbres, avec ou sans personnages.
D.G.

Gravures

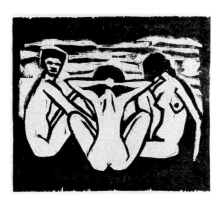

95
Nus assis sur la plage
Sitzende Akte am Strand
1912
Gravure sur bois ; H. 11,2, L. 13,1
Los Angeles County Museum of Art, the Robert
Gore Rifkind Center for German Expressionist
Studies, Los Angeles

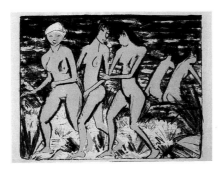

96
Cinq nus
Fünf Akte
Lithographie ; H. 33,5, L. 43,5
Museum Folkwang, Essen

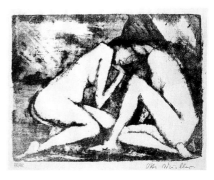

97
Nus accroupis
Hockende Akte
Lithographie ; H. 28,7, L. 38,6
S.b.d. : «Otto Mueller» ; inscr. b.g. : «XII/XXX»
Museum Folkwang, Essen

Max Pechstein

1881
Naît à Zwickau, en Silésie orientale.
1886–1900
Apprentissage chez un peintre décorateur à
Zwickau. Obtient son diplôme.
1900
Part étudier à l'Ecole des Arts appliqués de
Dresde.
Travaille pour les architectes Wilhelm Kreis et
Otto Gussmann.
1902
Entre à l'Académie des beaux-arts de Dresde.
1905
Réalise ses premières gravures sur bois en
couleurs.
1906
Quitte l'Académie de Dresde avec la plus haute
distinction, le prix de l'Etat de Saxe (Prix de
Rome).
Exécute en collaboration avec les architectes
Lossow et Kühne des décorations pour la troi-
sième Exposition d'Art appliqué de Dresde. Fait
la connaissance de Heckel à cette occasion.
Mai, devient membre du groupe de la *Brücke.*
1907
Eté, avec Kirchner à Goppeln, près de Dresde.
Automne, voyage en tant que lauréat du Prix de
Saxe à Florence, Ravenne, Rome, Castelgan-
dolfo.
Décembre, séjourne à Paris pendant neuf mois
et entre en contact avec les fauves.
1908
Automne, s'installe définitivement à Berlin et
prend un atelier au Kurfürstendamm.
1909
Devient membre de la Sécession et participe à
l'exposition de printemps. Eté, séjourne à
Nidden, un village de pêcheurs sur la côte de
Courlande.

1910
Printemps, quitte la Sécession berlinoise et fonde la Nouvelle Sécession, dont il devient le président. Exécute l'affiche de la première exposition.
Juin, avec Heckel et Kirchner aux lacs de Moritzbourg près de Dresde, puis avec Heckel, rend visite à Schmidt-Rottluff à Dangast.
Prend un atelier à Berlin-Wilmersdorf, Durlacher Strasse.
1911
Printemps, fait un voyage en Italie.
Eté, retourne à Nidden avec son épouse Lotte.
Se lie avec les dramaturges Felix Hollaender et Max Reinhardt.
Automne, les autres artistes de la *Brücke* le rejoignent à Berlin.
Fonde avec Kirchner le MUIM (Institut pour l'enseignement moderne de la peinture) qui est un échec.
1912
Participe avec les autres membres de la *Brücke* à la deuxième exposition du *Blaue Reiter*, galerie Goltz à Munich, ainsi qu'à la première exposition du *Sturm* d'Herwarth Walden à Berlin.
La *Brücke* quitte la Nouvelle Sécession.
Pechstein, qui expose seul à la XXIVᵉ Sécession, est exclu du groupe.
Réalise le septième portefeuille annuel qui ne sera presque pas diffusé.
Eté, Pechstein travaille à Nidden.
Expose 3 peintures au *Sonderbund* à Cologne.
1913
Fait un troisième voyage en Italie, séjourne à Florence et Monterosso al Mare.
Au retour, passe par Gand et Paris.
1914
Voyage dans les mers du sud et les Iles Palaos.
A son retour, est appelé au front.
1917
Fonde le *Novembergruppe* avec Heinrich Richter-Berlin, Cesar-Klein, Georg Tappert et Moritz Melzer.
Cofondateur du Conseil ouvrier des Arts *(Arbeitsrat für Kunst)*.
1933
Qualifié par les nazis d'artiste dégénéré, on lui interdit d'exposer. 326 de ses œuvres sont retirées des musées allemands.
1937
6 peintures, 6 aquarelles et 6 dessins figurent à l'exposition *Entartete Kunst*.
1945
Enseigne aux Beaux-Arts de Berlin.
1955
Meurt à Berlin.

Peintures

98
Le Fleuve
Flusslandschaft
c. 1907
Huile sur toile; H. 53, L. 68
Monogr. b.d.: «HMP»
Museum Folkwang, Essen
Repr. p. 132

Historique: Gurlitt, Berlin (?) – Collection Alfred Hess, Erfurt – Collection Pauson, Londres – Galerie Otto Stangl, Munich – achat 1961.

Expositions: 1966 Paris, Munich, nᵒ 320, repr. p. 124 – 1970 Paris, Munich, nᵒ 16, repr. – 1990–1991 Essen, Amsterdam, nᵒ 157 p. 368, repr. coul.
Bibliographie: Whitford 1970, repr. coul. nᵒ 49 – Essen 1981, nᵒ20, p. 124 – Elger 1988, repr. coul. p 84.

Comme les autres membres de la *Brücke* à laquelle il avait adhéré en mai 1906, Pechstein fut sensible à l'art de van Gogh dont on voit ici l'influence dans les touches épaisses différemment appliquées selon les plans, les tonalités jaunes dominantes et le cercle coloré du soleil. L'abandon total de la perspective traditionnelle et la construction par la couleur pure marquent son éloignement de l'enseignement académique qu'il fut le seul du groupe à recevoir. D.G.

99
Jeune Fille
Junges Mädchen
1908
Huile sur toile; H. 65,5, L. 50,5
Monogr. D.h.d.: «HMP 08»
Staatliche Museen Preussischer Kulturbesitz, Nationalgalerie, Berlin
Repr. p. 133

Expositions: *1959 Berlin, nᵒ 28, repr. coul. – 1964 Florence, nᵒ 473, repr. p. 207 – 1966 Paris, nᵒ 250, repr. p. 334. – 1984 Bruxelles, nᵒ 49, repr. p. 152 – *1989 Unna, repr. p. 27.
Bibliographie: – Selz 1957, p. 110, repr. nᵒ 33 – Herbert 1983, p. 38, repr. – Jähner 1984, repr. p. 307 – Moeller 1990, nᵒ 54, repr. coul.

A son retour du voyage en Italie qu'il entreprit en tant que lauréat du Prix de Saxe, Pechstein passa quelques mois à Paris. Au contact des fauves et de l'entourage de Matisse, sa peinture prit une nouvelle direction: «C'est là que mon combat contre l'impressionnisme, que la *Brücke* avait déjà entrepris à Dresde, commença[1]». Ce tableau empreint d'une certaine élégance, dans l'utilisation de la ligne fluide et des couleurs claires et brillantes, appartient à une série de portraits «parisiens» peints ou gravés pendant l'année 1908 *(La Concierge, La Chanteuse des rues, Cocotte).* D.G.

1. Pechstein, *Erinnerungen.*

100
Femme et Indien sur un tapis
Weib mit Inder auf Teppich
au revers: Fruits II, 1910
1909
Huile sur toile; H. 70, L. 80
Wolfgang Ketterer, Munich
Repr. p. 134

Expositions: *1989 Unna, repr. coul. p. 53.

Le nu apparaît dans la peinture de Pechstein à partir de 1909. Comme les autres membres du groupe pendant ces années 1909–1910, il montre une attirance pour les sujets exotiques et représente plusieurs fois des Indiens, en peinture, en dessin et en gravure.
La vigueur de la composition naît de la distorsion spatiale obtenue par la vue plongeante et

l'audace du cadrage qui, rejetant les personnages sur les côtés, libère le large espace bidimensionnel du tapis vert et rouge. L'utilisation arbitraire des couleurs primaires, qui définissent les personnages et les objets, accentue le caractère «primitif» de la scène, encore souligné par la présence de la nature morte au premier plan à gauche. D.G.

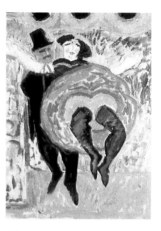

101
Couple de danseurs
Tänzerpaar
au revers: Nature morte
1909
Huile sur toile; H. 64,8, L. 49,5
S. au revers
Collection Tabachnick (en dépôt à l'Art Gallery of Ontario), Toronto

Historique: Christies, Londres.

Pechstein traita fréquemment de la danse et du spectacle, notamment dans ses séries de gravures *Carnaval* (cat. nᵒ 120, 121), *Danse* (cat. nᵒ 122), *Ballets russes*. A Berlin, il se lia avec le dramaturge Felix Holländer et prépara des esquisses pour la pièce de Max Rheinhardt, *Genoveva.*
Avec une grande économie de moyens qui évoque l'art de Toulouse-Lautrec, Pechstein parvient à suggérer le rythme et les mouvements de la danse légère par l'effet des jambes apparaissant en sombre dans le halo de la jupe relevée, le contraste des rouges-orangés et des bleus, le motif décoratif des cercles lumineux qui scandent la scène au-dessus des danseurs. Cette composition se retrouve dans une lithographie en noir et rouge sur papier jaune exécutée la même année (Krüger nᵒ L 60). D.G.

102
Danse
Tanz
1909
Huile sur toile; H. 95, L. 120
S.D. sur bord au revers
Brücke-Museum (dépôt d'une collection particulière), Berlin
Repr. p. 137

Expositions: *1959 Berlin, nᵒ 67 – 1972 Berlin, nᵒ 70, repr. coul. pl. 43 – *1982 Kaiserslautern, repr. coul. p. 61 - *1989 Unna, repr. coul. p. 71 –

Bibliographie : Dube 1983, repr. coul. p. 27 – Moeller 1990, n° 57, repr. coul. – 1990 Sabarsky, repr. coul. p. 371.

Ce tableau figura à l'exposition de la Brücke, galerie Arnold à Dresde en septembre 1910. La représentation du spectacle appartient à une tradition des avant-gardes, de Toulouse-Lautrec et Degas aux fauves, comme expression de la vie moderne et antithèse du monde bourgeois. Comme van Dongen, qu'il rencontra à Paris en 1908, Pechstein fut fasciné par les scènes de spectacle, et la parenté entre les deux peintres, dans le choix du sujet comme dans le style coloré en aplats, fut souvent relevée par les observateurs de l'époque[1].

Une certaine brutalité se dégage des effets conjugués de la rudesse des traits, la bizarrerie des costumes, l'exagération des mouvements et la dominance des valeurs fortes et contrastées (rouge et jaune). La rencontre entre la grande horizontale et la verticale des corps des deux danseuses se détachant sur un fond de reflets illisibles, détermine l'équilibre de la composition.

Dans une autre toile de grandes dimensions, datée de 1910 (localisation inconnue), Pechstein peignit cette troupe en représentation. D.G.

1. Paul Fechter, compte-rendu de la Sécession berlinoise.

103
Le Maillot jaune et noir
Das gelbschwarze Trikot
au revers : Baigneuses, 1910
1909
Huile sur toile ; H. 68, L. 78
Monogr. D.b.d. : «HMP 1909»
Brücke-Museum (dépôt d'une collection particulière), Berlin
Repr. p. 139

Historique : collection Marta Pechstein
Expositions : *1959 Berlin, n° 64 – 1966 Paris, Munich, n° 254, repr. p. 338 – 1966 Recklinghausen, n° 217, repr. – 1973 Berlin, n° 61 – *1982 Kaiserslautern, repr. n° 53 – *1989 Unna, repr. coul. p. 47.
Bibliographie : Reidemeister 1970, p. 28, repr. – Jähner 1984, repr. coul. p. 309 – Moeller 1990, n° 56, repr. coul. – 1990 Sabarsky, repr. coul. p. 369.

D'après L. Reidemeister[1], Pechstein ne passa que l'été 1910 avec Heckel et Kirchner aux lacs de Moritzbourg près de Dresde. La présence au premier plan de l'un des jeunes modèles, Fränzi ou Marzella, que les artistes de la *Brücke* auraient rencontrées au plus tôt pendant l'hiver 1909, pourrait contredire la date de 1909 inscrite postérieurement par Pechstein. Pendant ces mois d'été ils dessinaient et peignaient dans la nature différents modèles, les jeunes filles Fränzi et Marzella, les membres du cirque Schumann, et finalement eux-mêmes : «Quand nous nous rencontrâmes à Berlin, je décidai, avec Heckel et Kirchner, que nous irions tous les trois travailler ensemble aux lacs de Moritzbourg près de Dresde. Nous connaissions la région depuis longtemps, et nous savions que nous

aurions l'occasion de peindre des nus en plein air, sans être dérangés. […] Nous vivions en complète harmonie, nous travaillions et nous nous baignions. […] Chacun de nous exécutait un grand nombre de dessins et de peintures[2]». Les toiles des trois artistes à Moritzbourg sont en effet très proches : les personnages nus, traités en quelques touches suggestives, évoluent sur un fond de végétation rappelant les paysages de Heckel et de Schmidt-Rottluff par leurs couleurs soutenues, les oppositions franches de zones claires et sombres. Ici, la nudité et la liberté du groupe de baigneurs s'opposent à la rigidité de la jeune fille au maillot rayé jaune et noir, que l'on retrouve dans plusieurs autres toiles de Pechstein et de Kirchner. Le dessin est animé par la juxtaposition des couleurs primaires ou des complémentaires rouge, vert, jaune. Par la confrontation entre le traitement bidimensionnel du modèle et la profondeur donnée par l'étagement des différents plans, Pechstein utilise un système perspectif dont les distorsions d'échelle accentuent l'expressivité. D.G.

1. L. Reidemeister, *Künstler der Brücke an den Moritzburger Seen 1910–1911,* Berlin, 1970.
2. Pechstein, *Erinnerungen,* cité dans Dube 1987, p. 30.

104
Au bord du lac
Am Seeufer
1910
Huile sur toile ; H. 70, L. 80
Monogr. D.b.g. : «HMP 1910»
Collection particulière
Repr. p. 140

Historique : collection Marta Pechstein.
Expositions : *1989 Unna, repr. coul. p. 49 1964 Florence, n° 479, repr. p. 211 – 1966 Paris, Munich, n° 260, repr. p. 344 – 1970 Berlin, n° 31, repr. p. 13.
Bibliographie : Jähner 1984, repr. coul. p. 316 – Moeller 1990, repr. p. 18.

Cette scène de baignade à Moritzbourg a été peinte d'une manière très proche par Heckel (*Baigneurs au lac,* 1910, Cambridge, Busch Reisinger Museum) avec le même modèle debout au premier plan, les jambes et les bras croisés, attitude reprise par Kirchner dans une sculpture plus tardive (cat n° 56). Pechstein construit la scène avec un personnage principal dominant plusieurs plans reliés entre eux par des correspondances de couleurs : ici, le vert et le rouge du paysage, l'orangé des corps et des reflets exaltant une grande zone de bleu outremer. Pour rendre l'instantanéité de sa vision, il utilise un cadrage serré le corps d'une des baigneuses est tronqué et privilégie l'attitude des personnages qui subissent des déformations anatomiques (allongement de la jambe du modèle au premier plan et déhanchement accentué de la baigneuse au fond). D.G.

105
Plein air (Moritzbourg)
Freilicht (Moritzburg)
1910
Huile sur toile ; H. 70, L. 80
Monogr. D.b.d. : «HMP 1910»; inscr. au revers : «M.Pechstein, Friedenau, Offenbacherstr. 8»
Wilhelm-Lehmbruck-Museum, Duisburg
Repr. p. 141

Historique : achat 1963.
Expositions : 1970 Berlin, n° 46, repr. p. 27 – 1979 Varsovie, n° 31, repr. coul. p. 113.
Bibliographie : Dube 1983, repr. coul. p. 29 – Jähner 1984, repr. coul. p. 315 – Elger 1988, rpr. coul. p. 89.

Une carte postale du 21/11/09 envoyée à Heckel de Berlin par Kirchner et Pechstein mentionne leur visite de l'exposition Cézanne, galerie Cassirer. Quelques jours plus tard, Kirchner envoya l'esquisse des *Baigneurs* (Baltimore, Museum of Art) dont ici le personnage de gauche reprend presque littéralement une des attitudes. Même si la peinture renvoie à d'autres modèles, comme Manet ou Matisse, elle traduit avant tout le style de vie insouciant, hédoniste et sensuel des séjours des artistes de la *Brücke* à Moritzbourg. Aussi Pechstein cherche-t-il à rendre l'instantané et à esquisser les attitudes insolites nées du mouvement : nus debout, se retournant, assis de face, de dos, de profil. D.G.

106
Au bord de la prairie près de Moritzbourg
Wiesenrand bei Moritzburg
1910
Huile sur toile ; H. 70,2, L. 80,3
Monogr. D.b.d. : «HMP 1909»; inscr. au revers : «Wiesenrand 400/ Pechstein/ Wilmersdorf/ Offenbacherstr. 8»
Leonard Hutton Galleries, New York
Repr. p. 138

Historique : Elsa Doebbeke – collection particulière, Düsseldorf, 1950.
Expositions : *1989 Unna, repr. coul. p. 45.

La solide construction en larges plans et les épais contours noirs délimitant les formes témoignent de l'apport de la technique de la gravure sur bois alors pratiquée par les artistes de la *Brücke*.
Ici, les couleurs s'étalent, animées par la variété de la touche, vibrante ou en aplats, et par les oppositions chromatiques des complémentaires. Contrastant avec la forme géométrique des bâtiments et du champ, le personnage esquissé en un trait rapide apporte au tableau la spontanéité qui caractérise les œuvres de la *Brücke* à Moritzburg. D.G.

107
Jeune Fille étendue
Liegendes Mädchen
1910
Huile sur toile ; H. 70, L. 80
Monogr. D.b.g. : «HMP 1910»
Aargauer Kunsthaus, Aarau
Repr. p. 136

Expositions : *1989 Unna, repr. coul. p. 59.

Dans les compositions de ses scènes d'atelier, Pechstein a multiplié les angles de vue, ici un raccourci et une vue *di sotto,* à l'intérieur d'un

cadrage enserrant brutalement le personnage. Cette perspective génère des distorsions spatiales et anatomiques, à l'intérieur d'une image totalement soumise à la vision subjective du peintre.

Il en accentue l'expressivité par les oppositions entre la planéité du fond et la profondeur suggérée par la diagonale du corps, entre le bleu foncé et les orangés flamboyants, entre le motif linéaire du maillot rayé et les arabesques de la couverture.

La déformation du corps traité sans modulation, la position inerte de la tête et des membres conduisent à une dépersonnalisation du modèle, désarticulé comme une poupée. D.G.

108
Femme nue assise
Sitzender weiblicher Akt
1910
Huile sur toile; H. 80, L. 70
S.D.h.g.: «HMP 1910»
Stiftung Preussischer Kulturbesitz, Staatliche Museen zu Berlin, Nationalgalerie, Berlin
Repr. p. 135

Expositions: 1986 Berlin, repr. coul. p. 188.
Bibliographie: Buchheim 1956, repr. n° 337 – Jähner 1984, repr. coul. p. 313.

En 1910, Pechstein travaille souvent avec Kirchner et Heckel à Berlin, Dresde et Moritzbourg. La proximité des artistes se révèle à travers les sujets, principalement les nus en plein air ou dans l'atelier. Ici, le modèle possède à la fois les formes sinueuses du *Nu* de Heckel (cat. n° 6) et le visage triangulaire des modèles juvéniles Fränzi, Marzella ou Senta. Le traitement pictural est aussi souvent proche: contours noirs affirmés, mélange d'aplats colorés et de touches modulées.

Mais Pechstein se caractérise par un violent chromatisme et l'audace du système perspectif une vue plongeante qui permet de mettre en valeur la beauté opulente du corps, tout en laissant se développer les couleurs de la couverture et du fond, dans l'accord des complémentaires rouge-vert. D.G.

109
Sur la plage de Nidden
Am Strand von Nidden
1911
Huile sur toile; H. 50, L. 65
Monogr. D.b.d.: «HMP/1911»
Staatliche Museen Preussischer Kulturbesitz, Nationalgalerie, Berlin
Repr. p. 143

Expositions: 1960 Berlin, n° 49, repr. – 1964 Florence, n° 481, repr. p. 213 – 1980 Sarrebruck, p. 92, repr. coul. p. 93.
Bibliographie: Roters 1982, n° 17 p. 56, repr. coul. – Jähner 1984, repr. coul. p. 317.

En 1910, 1911, 1912, Pechstein séjourna à Nidden, un village de pêcheurs en Prusse orientale et fut séduit, comme Nolde, par la relation étroite de ces hommes avec la nature. «J'étais aussi rempli d'espoir et d'impatience qu'un explorateur en route pour le Nouveau-Monde[1]».

Devant ces paysages de la côte baltique, Pechstein dut éprouver la même sensation d'«opulence des mers du sud» évoquée par Kirchner[2]. Il transcrit l'atmosphère du monde édénique découvert dans l'uvre de Gauguin par le visage très «tahitien» du modèle placé au premier-plan devant un fond très coloré. Le jaune dominant participe à l'accord des couleurs primaires, rehaussées à leur maximum d'intensité pour achever cette transposition du réel. D.G.

1. Pechstein, *Erinnerungen*, p. 35.
2. Voir notice Kirchner, *Personnages entrant dans la mer*.

110
Femme nue se reposant sous une tente rouge
Ruhender Frauenakt unter rotem Zelt
1911
Huile sur toile; H. 80, L. 70
S.D.b.d.: «Pechstein 1911»
Collection Siervo, Milan
Repr. p. 142

Historique: collection Karl Lilienfeld, Berlin et New York – collection Frederick Haviland, New York – collection Tabachnick, Toronto.
Expositions: 1916 Leipzig, n° 7 – 1935 Harvard – 1948–50 Dallas.
Bibliographie: 1980 New York, San Francisco, n° 208, p. 189.

Pechstein reprend ici le motif de la tente, qui, comme la hutte, servit d'habitat aux artistes de la *Brücke* à Moritzburg, dans leur quête d'un mode de vie en accord avec la nature. Sa forme triangulaire, parfois remplacée dans l'atelier par celle des rideaux, fut souvent employée par Heckel, Kirchner et Pechstein pour y inscrire des nus debout (aquarelle cat. n° 19) ou couchés, et jouer ainsi sur les accords ou les oppositions de formes.

Dans cette toile peinte à Nidden, Pechstein, considéré à cette époque comme le chef de file du groupe par l'usage expressif de la forme et de la couleur, accentue la violence chromatique des complémentaires et la brutalité des traits, marquant ainsi son éloignement de toute représentation naturaliste. D.G.

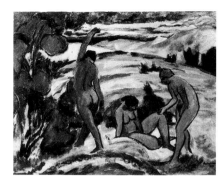

111
Dans les dunes
In den Dünen
1911
Huile sur toile; H. 76, L. 100
S.D.b.d.: «Pechstein/1911»
Musée national d'art moderne, Centre Georges Pompidou, Paris

Bibliographie: Dube 1972, p. 87 repr. – Elger 1988, repr. coul. p. 91.

A partir de 1911 à Nidden, Pechstein multiplie les scènes de nus au bord de la mer, exprimant «d'une façon plus vigoureuse et plus intérieure qu'à Moritzbourg»[1], l'union entre l'homme et la nature.

Prenant sa femme comme modèle, il juxtapose les corps cernés d'epais contours noirs, dans des poses différenciées évoquant certaines attitudes que l'on retrouve chez Cézanne. Gauguin ou Matisse, peut-être en réaction à la protestation des artistes allemands contre l'art français[2]. Ces représentations de nus en mouvement deviennent à cette époque le thème central de ses gravures, notamment dans sa série de baigneuses en plein air ou au tub (cat. n°123, 125). D.G.

1. Pechstein, *Erinnerungen*, p. 50.
2. Gordon 1987, p. 94.

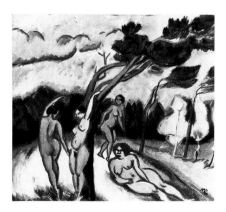

112
Paysage
Landschaft
1912
Huile sur toile; H. 71, L. 80
Monogr. S.D.b.d.: «HMP 912»
Musée national d'art moderne, Centre Georges Pompidou, Paris

Dessins

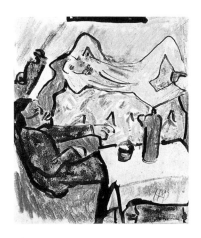

113
Dans l'atelier
Im Atelier (Schmidt-Rottluff)
1908–1910
Encre et crayons de couleurs ; H. 16,5, L. 14
Monogr. b.d. : HMP
Museum Ludwig, Cologne

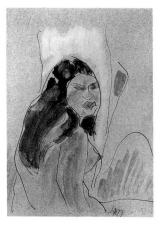

114
Jeune Fille exotique
Exotisches Mädchen
1910–1911
Encre et aquarelle ; H. 20, L. 15,5
Monogr. b.d. : «HMP»
Aargauer Kunsthaus, Aarau

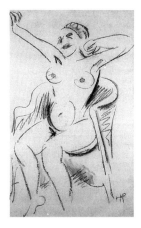

115
Nu assis
Sitzender Akt
1910–1911
Aquarelle ; H. 45,5, L. 28
Monogr. b.d. : «HMP»
Aargauer Kunsthaus, Aarau

Gravures

116
Avant la danse. Cinq Nus et la Faucheuse
(Illustration)
Vor dem Tanz. Fünf Akte und Sensenmann
(Illustration)
1906
Gravure sur bois en noir et gris ; H. 20, L. 20
S.D.b.m. : «M. Pechstein 06»
Krüger H 42
Collection particulière
Repr. p. 144

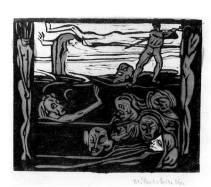

117
A la fin
Am Ende
1906
Gravure sur bois en noir et gris ; H. 17, L. 22
S.D.b.d. : «M. Pechstein 06»
Krüger H 43
Collection particulière

118
Au bord de l'eau (La Plage)
Am Wasser (Strand)
1907
Gravure sur bois ; H. 15,8, L. 21,3
S.D. : « M.Pechstein 07»
Krüger H 53
Städtische Galerie, Albstadt
Repr. p. 144

119
Sabbat I (Scène mythologique)
Hexen I (mythologische Szene)
1907
Gravure sur bois en noir et gris ; H. 21, L. 21
S.D.b.d.
Krüger H 57
Sprengel Museum, Hanovre
Repr. p. 145

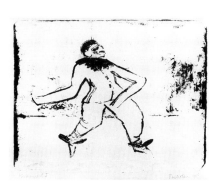

120
Carnaval I
Karneval I
1910
Lithographie ; H. 28, L. 38
S.D.b.d. : «Pechstein 1910»
Krüger L115
Collection particulière

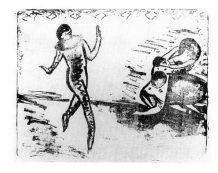

121
Carnaval IX
Karneval IX
1910
Lithographie ; H. 28, L. 38
S.D.b.d. : «Pechstein 1910»
Krüger L123
Collection particulière

122
Danse V
Tanz V
1910
Lithographie en couleurs ; H. 27, L. 31
S.D.b.d. : «Pechstein/1910» ; titrée
Krüger L129
Städtisches Museum, Zwickau
Repr. p. 147

123
Baigneuses I
Badende I
1911
Gravure sur bois, coloriée à la main en brun,
vert, rouge, bleu et jaune ; H. 40, L. 32
S.D.b.d. à la mine de plomb : «M. Pechstein
1912»
Krüger H 96
Graphische Sammlung Albertina, Vienne
Repr. p. 146

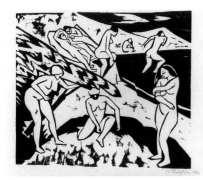

124
Baigneuses III
Badende III
1911 – 1912
Gravure sur bois, coloriée à la main en rouge,
vert, bleu et jaune ; H. 33, L. 40
S.D.b.d. : «M. Pechstein 1912»
Krüger H 98
Collection particulière

125
Baigneuses XI
Badende XI
1911 – 1912
Gravure sur bois, coloriée à la main en bleu,
rouge, vert et jaune ; H. 32, L. 40
S.D.b.d. : «M. Pechstein 1912»
Krüger H 106
Collection particulière
Repr. p. 146

Karl Schmidt-Rottluff

1884
Karl Schmidt naît d'un père meunier à Rottluff,
près de Chemnitz en Saxe.
1902
Fait la connaissance d'Erich Heckel au lycée de
Chemnitz. Tous deux font partie du cercle litté-
raire *Vulkan*.
1905
Etudes supérieures à l'Ecole Technique supé-
rieure de Dresde.
Le 7 juin, fonde avec ses condisciples Fritz Bleyl,
Ernst Ludwig Kirchner et Erich Heckel le groupe
Die Brücke, dont il aurait proposé le nom.
Participe à l'exposition d'été du Sächsischer
Kunstverein.
Prend le nom de Schmidt-Rottluff.
1906
Prend contact avec Emil Nolde et l'invite à
rejoindre le groupe.
Eté, séjourne à Alsen chez Emil Nolde.
Premières lithographies.
Propose, en vain, à Munch d'adhérer à la
Brücke.
1907
Passe les mois d'été à Dangast avec Heckel,
Pechstein et Emma Ritter, peintre oldenbour-
geoise. Reçoit la visite de l'historienne d'art
Rosa Schapire.
Gustave Schiefler lui achète plusieurs litho-
graphies.
A Hambourg, fait la connaissance de Wilhelm
Niemeyer qui le soutiendra.
1908
Janvier, expose avec Schmidt-Rottluff au *Kunst-
salon* August Dörbrandt, Brunswick.
Avec Heckel, rend visite à Pechstein nouvelle-
ment installé à Berlin.
Paul et Martha Rauert, résidant près de Ham-
bourg, commencent la plus grande collection
privée d'œuvres de Schmidt-Rottluff.
1909
Février, rend visite à Emil Nolde avec Rosa
Schapire à Berlin.
Projette une exposition avec Edvard Munch, qui
n'aura jamais lieu.
Avril-octobre, séjourne à Dangast et réalise de
nombreuses aquarelles et gravures sur bois.
Novembre, voit l'exposition Cézanne à Berlin.
Participe à l'exposition de la *Brücke* au *Kunst-
salon* Emil Richter à Dresde.
1910
Prend un atelier à Hambourg où il travaillera
jusqu'en 1912, pendant les mois d'hiver.
Printemps, première exposition personnelle
galerie Commeter à Hambourg
Voit l'exposition Munch à Berlin.
A. Flechtheim, marchand de Düsseldorf, lui rend
visite à Dangast.
Participe avec les autres membres de la *Brücke* à
l'exposition de la Nouvelle Sécession de Berlin.
1er janvier-30 septembre, participe à l'exposi-
tion de la *Brücke* galerie Arnold à Dresde.
1911
Janvier-fin mars, travaille dans son atelier de
Hambourg.
Rencontre le poète Richard Dehmel.
Printemps-automne à Dangast.
Juillet-août, voyage en Norvège (aux îles
Lofoten).

Fin octobre, s'installe à Berlin-Friedenau au 14,
Niedstrasse. Nouveaux contacts avec la bohème
littéraire.
Réalise la vignette du programme du Cabaret
Néopathétique.
Première participation à la revue *Der Sturm* avec
une gravure sur bois.
1912
Rencontre Franz Marc à Berlin.
Mi-janvier à mi-mars, séjourne à Hambourg et
peint des tableaux de tendance cubiste.
Participe à l'exposition internationale du
Sonderbund à Cologne.
Amitié avec la poétesse Else Lasker-Schüler.
1913
27 mai, dissolution officielle de la *Brücke*.
Fin mai-début septembre, à Nidden sur la côte
de Courlande, en Prusse orientale. Habite dans
la cabane du pêcheur Sakuth, comme Pechstein
en 1910 et 1911.
Rencontre le poète Gottfried Benn.
Participe au deuxième numéro de la revue *Das
neue Pathos*.
Premiers contacts avec Max Sauerlandt et
Lyonel Feininger.
Rencontre Karl-August Stramm.
1914
Fait la connaissance du collectionneur de
Munch, le Dr. Linde de Lubeck.
Juin, premier séjour dans le village de pêcheurs
Hohwacht, au bord de la mer Baltique.
Juillet, fait un voyage à Munich.
Première exposition personnelle à Berlin,
galerie Fritz Gurlitt.
Mobilisé.
1924
Publication du catalogue de ses gravures par
Rosa Schapire, aux éditions Euphorion.
1930
Séjour en Italie.
Devient membre de la *Preussische Akademie
der Künste*.
1933
Doit démissionner.
1937
Figure avec 25 peintures, 2 aquarelles, 24 gra-
vures à l'exposition d'Art dégénéré à Munich.
1941
Le gouvernement nazi lui interdit de peindre et
d'exposer.
1944
Après la destruction de son atelier lors d'un raid
aérien, s'installe à Chemnitz.
1946 – 1974
Nombreuses expositions.
1947
Nommé professeur à l'Ecole supérieure des
beaux-arts de Berlin-Ouest.
1967
Ouverture du Brücke Museum à Berlin, grâce à
son soutien.
1976
Meurt à Berlin.

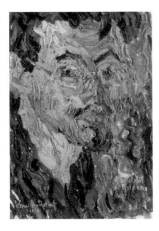

126
Autoportrait
Selbstbildnis
1906
Huile sur carton ; H. 43,8, L. 31,8
S.D.b.g. : «Schmidt-Rottluff/1906» ; inscr. v.b.d. :
«Ada u. Emil Nolde»
Fondation Nolde, Seebüll

Historique : don de l'artiste à Emil Nolde.
Expositions : *1963–64 Hanovre, Essen, n° 1,
repr. p. 53 – 1966 Paris, Munich, n° 264, repr.
p. 351 – 1973 Berlin, n° 10, repr. coul. pl. 7 –
1979 Wroclaw, n° 33, repr. p. 125 – 1980 New
York, n° 176, repr. p. 154 – *1984 Schleswig,
n° 1, repr. p. 1 – *1984 Berlin, n° 4, repr. coul.
pl. 2 – *1989 Brême, Munich, n° 22, repr. coul.
n° 4 – Moeller 1990, repr. p. 18 – 1990–91 Essen,
Amsterdam n° 153 p. 364, repr. coul.
Bibliographie : Grohmann 1956, p. 56, repr.
p. 171 – Whitford 1970, repr. p. coul. n° 53 –
Herbert 1983, repr. coul. pl. I.

Pendant l'été 1906, Schmidt-Rottluff séjourne
chez Nolde à Alsen, lieu probable d'exécution
de ce premier autoportrait peint. C'est sur son
invitation que Nolde avait adhéré au groupe de
la *Brücke* la même année : «Pour en venir au
fait, le groupe d'artistes locaux appelés
"Brücke" considérerait comme un grand hon-
neur de vous compter parmi ses membres [...]. A
présent, un des objectifs de la Brücke est d'at-
tirer à elle tous les ferments révolutionnaires –
ce que signifie le nom de «Brücke». [...] Nous
avons désiré par cette offre rendre hommage à
vos tempêtes de couleurs [...][1]».
Contemporain du *Portrait de Schmidt-Rottluff*
par Nolde (Fondation Nolde, Seebüll), il
témoigne de la communauté d'esprit des deux
artistes pendant cette période. Schmidt-Rottluff
fait preuve d'une certaine audace formelle par
le cadrage serré et la construction du visage à
l'aide d'empâtements colorés. «En tant que
peintre, j'avais tout juste compris à cette
époque que la nature ne connaît aucun
contour, aucune forme plastique – seulement la
couleur. Cela changea plus tard[2]». D.G.

1. Lettre de Schmidt-Rottluff à Nolde,
 le 4 février 1906.
2. P. Selz, 1957, p. 83.

127
La Petite maison
Das kleine Haus
1906
Huile sur toile ; H. 50, L. 66,5
S.D.b.g. : «Karl Schmidt-Rottluff/1906»
Collection Thyssen-Bornemisza, Lugano
Repr. p. 148

Bibliographie : *Grohmann 1956, repr. p. 253 –
*Zweite 1989 («Schmidt-Rottluff als Mitglied
der Brücke», cat. Schmidt-Rottluff), p. 32, repr.

Schmidt-Rottluff traita de nombreuses fois le
thème de la maison dans un paysage. Cette toile
appartient à ce qui fut appelé le «proto-style»
de la *Brücke,* encore soumis à l'influence de van
Gogh et du néo-impressionnisme dans l'utilisa-
tion de la touche directionnelle et de la couleur
divisée. Mais sans appliquer systématiquement
la théorie des contrastes, Schmidt-Rottluff uti-
lise des tons rompus et anime la composition de
divers accents colorés – de bleu notamment.
Surtout, les épais empâtements blancs qui
recouvrent la façade de la maison apportent à
l'ensemble une solidité que l'on retrouvera de
plus en plus affirmée dans les tableaux suivants.
D.G.

128
Près de la gare
Am Bahnhof
1908
Huile sur toile ; H. 70, L. 92
S.D.b.d. : «S. Rottluff 1908»
Museum moderner Kunst, Stiftung Ludwig,
Vienne
Repr. p. 149

Historique : Jack Goldschmidt, New York –
R.N. Ketterer, Stuttgart.
Expositions : 1909 Dresde – 1973 Berlin, n° 26,
repr. pl. 14 – *1989 Brême, Munich, n° 33, repr.
coul. n° 10.
Bibliographie : *Grohmann, 1956 repr. p. 253 –
Myers, 1957, p. 112, repr. coul. n° 9 – Jähner
1984, repr. coul. p. 369

Ce tableau figura à l'exposition de la *Brücke* au
Kunstsalon Richter à Dresde en juin 1909, à côté
des *Maisons rouges* de Heckel (cat. n° 2), le
membre du groupe avec lequel Schmidt-Rott-
luff possédait alors la plus grande parenté
iconographique et stylistique. Les deux toiles
représentent la même rue du village de Dangast
situé sur la mer du Nord, où les deux artistes
passèrent ensemble les mois de mai à octobre
1908.
On y retrouve les mêmes oppositions de rouge
et de vert, la même construction par masses
dégageant l'avant-plan. Chez Schmidt-Rottluff
cependant, la structure de la composition plus
complexe crée des tensions plus vives, accen-
tuées par une touche plus épaisse et mouvementée,
qui rend l'image presque illisible par endroits.
Kirchner, dans la *Chronique de la Brücke* qua-
lifia le style de Schmidt-Rottluff à Dangast
d'«impressionnisme monumental», et c'est par
l'exercice de la gravure sur bois, qu'il pratique
dès 1906, que Schmidt-Rottluff parviendra peu
à peu à un mode d'expression plus synthétique.
D.G.

129
Arbres en fleurs
Blühende Bäume
1909
Huile sur toile ; H. 69, L. 80
S.D.b.v.d. : «S. Rottluff 1909»
Collection particulière, Zurich
Repr. p. 150

Expositions : 1973 Berlin, n° 40, repr. coul. n° 25
– *1984 Berlin, n° 6, repr. coul. pl. 4.
Bibliographie : *Grohmann 1956, p. 59, repr.
p. 254.

Tout en restant solidaire du groupe, Schmidt-
Rottluff n'aborde pas, en peinture, les thèmes
privilégiés des autres membres de la *Brücke* (les
nus dans l'atelier et en plein-air, les scènes de
danse et de cabarets) pour se consacrer au pay-
sage et à la nature morte.
En septembre 1908, il écrit à Luise Schiefler :
«Mes idées sur la peinture se sont modifiées
d'une certaine manière et ont pris une nouvelle
route dont je ne sais moi-même où elle me
mènera. Mais cette métaphore explique pour-
quoi je peins peu et d'une manière hésitante,
expérimentale[1]». En 1908–1909, Schmidt-
Rottluff, privilégiant la rapidité d'exécution, se
consacre davantage à l'aquarelle.
Peint à Dangast en 1909, ce paysage appartient
à cette période de transition dans laquelle l'on
trouve encore la touche directionnelle et cer-
tains éléments du vocabulaire fauve (formes
sinueuses des troncs d'arbres, cernes noirs
rehaussés de couleurs, tons rompus des roses et
des rouges) mais les motifs sont reliés plus fer-
mement entre eux, la touche s'élargit par
endroits et les couleurs gagnent en transpa-
rence.
On retrouve dans ce tableau les lignes ondu-
lantes et les effets de matière qui caractérisent
les lithographies et les gravures sur bois de la
même époque, comme le *Nu* de 1909 (cat. n°
148). D.G.

1. Carte postale à Luise Schiefler du 25 septem-
 bre 1908.

130
Maison blanche à Dangast
Weisses Haus in Dangast
1910
Huile sur toile ; H. 76, L. 84
S.D. au revers.
Collection particulière
Repr. p. 151

Expositions : 1964, Londres – *1984 Schleswig,
n° 9, repr. p. 2.
Bibliographie : *Grohmann 1956, repr. p. 255.

Comme les années précédentes, Schmidt-
Rottluff passa l'été 1910 à Dangast, où il fut
rejoint par Heckel.
Son goût pour la forme construite s'affirme : les
motifs acquièrent une plus grande consistance
par l'utilisation d'oppositions de blanc uni et de
couleurs posées en aplats. Le dessin aigu du
feuillage reste proche du style «hiérogly-
phique» de Heckel (cat. n° 8) mais l'étagement
des différents plans qui culmine dans la forme
triangulaire au dessus du toit, confère à la com-

position une solidité constructive sans équivalent chez les autres membres de la *Brücke* à cette époque.

En outre, l'expression de la subjectivité de l'artiste et son identification avec l'objet représenté devient essentielle à partir de 1910. Cette évolution se traduit également dans ses gravures, comme dans la *Maison à la tour* de 1909 (cat. n° 146) où la monumentalité des formes sert à l'expression d'une vision pathétique. D.G.

131
Printemps précoce
Vorfrühling
1911
Huile sur toile ; H. 76, L. 84
S.D.b.d. : «S. Rottluff 1911»
Museum am Ostwall, Dortmund
Repr. p. 152

Historique : Dortmund Museum für Kunst und Kulturgeschichte (1949) – reversé en 1958.
Expositions : 1957 Oldenbourg, n° 67, repr. p. 56 – 1962 Munster, n° 37, repr. p. 59 – 1965 Marseille, n° 70 – 1977 Rome, n° 156, repr. – *1963–64 Hanovre, Essen, n° 26, repr. p. 61 – *1974 Hambourg, n° 5, repr. p. 51 – 1979 Wroclaw, n° 36, repr. coul. p. 120 – 1980 Sarrebruck, repr. coul. p. 59 – *1989 Brême, Munich, n° 79, repr. coul. n° 32.
Bibliographie : *Grohmann 1956, repr. p. 256 – Elger 1988, repr. coul. p. 73.

On retrouve ici le même schéma constructif triangulaire que dans la *Maison blanche à Dangast* avec un premier plan large et dégagé et, au fond, le motif principal de la maison encadrée d'arbres.

Cependant, l'emploi du contour noir qui solidifie les formes traitées en aplats, les diagonales accentuées qui animent l'avant-plan, la réduction des arbres à de simples troncs et le traitement beaucoup plus sommaire du feuillage confirment l'orientation de Schmidt-Rottluff vers une simplification de la forme, renforcée par l'utilisation d'un chromatisme réduit. Cette clarification se développe parallèlement dans la gravure sur bois et la lithographie, comme dans la version de la *Maison à la Tour* de 1911 (cat. n° 153). D.G.

132
Paysage avec champs
Landschaft mit Feldern
1911
Huile sur toile ; H. 88, L. 96
S.D.b.d. : «S. Rottluff 1911»
Wilhelm-Lehmbruck-Museum, Duisburg
Repr. p. 153

Expositions : 1911–12 Berlin, Nouvelle Sécession, n° 56 – 1960 Berlin, n° 55 – 1979 Wroclaw, n° 35, repr. coul. p. 121 – 1986 Stuttgart, repr. coul. p. 96.
Bibliographie : *Grohmann 1956, repr. p. 256 – *Brix 1972, p. 24, repr. coul. n° 17 – Elger 1988, repr. coul. p. 69.

De mai à octobre 1911, Schmidt-Rottluff séjourne à Dangast, qu'il quitte quelques semaines pour un voyage en Norvège. Durant cette période, sa fascination pour la nature s'exprime par une élimination de tous les détails au profit d'une vision synthétique à composante mystique. Le tableau est construit d'une façon symétrique et selon un rythme ternaire. La couleur crée une tension entre les indications de profondeur et la masse des trois arbres noirs et bleus qui avancent de l'arrière-plan et dominent la composition.

Les lignes et les contours colorés rehaussent les aplats de couleurs primaires et complémentaires qui s'exaltent mutuellement (rouge/vert, bleu/orange) et animent les formes compactes, cernées comme dans la gravure sur bois.

En automne, Schmidt-Rottluff s'installa à Berlin-Friedenau, et exposa cette toile à la Nouvelle Sécession de novembre 1911 à janvier 1912. D.G.

133
Maisons la nuit
Häuser bei Nacht
1912
Huile sur toile ; H. 76,2, L. 84,3
S.D.b.d. : «S. Rottluff 1912»
Staatliche Museen Preussischer Kulturbesitz, Nationalgalerie, Berlin
Repr. p. 154

Expositions : *1974 Hambourg, n° 8, repr. p. 57 – 1977 Rome, n° 157, repr. – *1984 Berlin, n° 13, repr. coul. pl. 10.
Bibliographie : *Grohmann 1956, repr. p. 256 – Lloyd 1991, p. 142, repr. n° 182.

Schmidt-Rottluff a réalisé plusieurs toiles sur le thème de la ville la nuit, avec, en leitmotiv, la façade de maison, ici démultipliée et coupée de tout environnement.

La nature organique des bâtiments, décelable dans certaines toiles des années 1910–1911, devient de plus en plus explicite. Car au contact de la ville, le processus d'identification entre le peintre et l'objet représenté se poursuit avec une expressivité intensifiée, qui se manifeste à travers de nouvelles solutions formelles – déformation des contours, stridence des couleurs. Cette composition est la transposition colorée d'une lithographie de 1910, *Maisons I* (cat. n° 151), technique qu'il utilisa comme champ d'expériences pour la construction, les contrastes dramatiques et les effets de matière. D.G.

134
La Tour Petri
Petri-Turm
1912
Huile sur toile ; H. 84, L. 76
S.b.d. : «S. Rottluff»
Collection particulière
Repr. p. 155

Historique : Collection Maria Möller-Garny, Cologne.
Expositions : *1963–64 Hanovre, Essen, n° 38 – *1974 Hambourg, n° 9, repr. p. 58 – *1984 Schleswig, n° 18, repr. p. 3 – 1977 Rome, n° 159, repr. coul. – 1980 New York, n° 183, repr. p. 161 – 1985 Londres, Stuttgart, n° 19, repr. coul. – *1989 Brême, Munich, n° 106, repr. coul. n° 41.
Bibliographie : *Grohmann 1956, p. 62, repr. p. 256 – Vogt 1978, p. 76, repr. coul. p. 77 – *Wietek 1984, repr. p. 136 – Lloyd 1991, p. 142.

Comme dans la série des *Maisons la nuit*, cette rue à Hambourg traite de la ville sous une forme visionnaire, dont on trouve des équivalents dans la littérature fantastique de l'époque : «Là-bas, une maison en retrait, la façade en biais – et une autre à côté, proéminente comme une canine. Sous le ciel morne, elles avaient l'air endormies et l'on ne décelait rien de cette vie sournoise, hostile, qui rayonne parfois d'elles quand le brouillard des soirées d'automne traîne dans la rue, aidant à dissimuler leurs jeux de physionomies à peine perceptibles[1]».

Par la force expressive des lignes et des couleurs qui reflètent le sentiment intérieur du peintre, Schmidt-Rottluff atteint les limites de la représentation, comme dans la forme aiguë de la tour ou les halos lumineux des lampadaires traités en cercles de couleurs complémentaires bleu et orange.

L'élan dynamique des contours noirs épais et les dissonances chromatiques se combinent pour créer une tension d'ordre formel aussi bien que psychologique. D.G.

1. Gustav Meyrink, *Der Golem*, 1915.

135
Maisons au bord du canal
Häuser am Kanal
1912
Huile sur toile ; H. 74, L. 101
S.D.b.d. : «S. Rottluff 1912»
Staatliche Museen Preussischer Kulturbesitz, Nationalgalerie, Berlin
Repr. p. 157

Expositions : 1986 Berlin-Est, n° 97, repr. p. 260.
Bibliographie : Grohmann 1956, p. 286 – Jähner 1984, repr. coul. p. 375 – Zweite 1989 («Schmidt-Rottluff als Mitglied der Brücke», cat. Schmidt-Rottluff), p. 35, repr.

La comparaison de ce tableau avec les autres représentations de paysage urbain montre la diversité des recherches menées par Schmidt-Rottluff pendant l'année 1912. On peut voir ici l'influence de l'exposition cubiste organisée par Herwarth Walden à la galerie *Der Sturm* au printemps 1912.

Cependant les emprunts restent sélectifs, comme en témoignent ici la simplicité de la construction symétrique et la déformation expressive. Cette distorsion spatiale, qui ne doit rien à un phénomène optique ou à une reconstruction intellectuelle de la réalité mais à la seule subjectivité de l'artiste, est renforcée par l'utilisation de la couleur en une juxtaposition simple de primaires et de leurs complémentaires : bleu, orangé, jaune, rouge, vert. Cette toile constitue pour le paysage le point limite d'une certaine recherche à caractère cubiste qu'il poursuivra dans le domaine de la figure. D.G.

136
Après le bain
Nach dem Bade
1912
Huile sur toile ; H. 87, L. 95
S.b.g. : «S. Rottluff»
Gemälde-Galerie Neue Meister, Dresde
Repr. p. 156

Expositions : *1975 Chemnitz, Dresde, Berlin-Est, n° 67, repr. coul. p. 27 – 1986 Berlin, n° 96, repr. coul. p. 193.
Bibliographie : *Grohmann 1956, p. 286 – Brix 1972, p. 24, repr. n° 18 – Jähner 1984, repr. p. 374 – Elger 1988, repr. coul. p. 75 – Moeller 1990, repr. p. 24.

A partir de 1912, le nu, que Schmidt-Rottluff n'a cessé de travailler dans les lithograhies et les gravures sur bois, apparaît dans sa peinture. L'importance est donnée à la figure par le cadrage serré qu'il utilisa de nombreuses fois pour parvenir à une plus grande expressivité. La composition simple, symétrique, suit le rythme binaire d'une construction en miroir.
Le style anguleux se rapproche de la gravure sur bois ou des reliefs sculptés que Schmidt-Rottluff pratique à cette époque, mais révèle également son intérêt pour le cubisme. La bidimensionna-lité de la composition est tempérée par les hachures suggérant les volumes comme chez Kirchner auquel il rendit visite à Fehmarn, avec Heckel, pendant l'été 1912. D.G.

137
Trois Nus
Drei Akte
1913
Huile sur toile ; H. 106,5, L. 98
S.D.b.d. : «S. Rottluff 1913»; inscr. au revers «Schmidt-Rottluff/Drei Akte»
Staatliche Museen Preussischer Kulturbesitz, Nationalgalerie, Berlin
Repr. p. 159

Historique : Galerie des 20. Jahrhunderts – acquis en 1949.
Expositions : 1966 Recklinghausen, n° 248, repr. coul. – 1980 New York, n° 187, repr. p. 165 – 1985 Londres, Stuttgart, n° 20, repr. coul. – *1989 Brême, Munich, n° 128, repr. coul. n° 56.
Bibliographie : Buchheim 1956, repr. coul. n° 247 – *Grohmann 1956, p. 72, repr. coul. p. 41 – Wietek 1963, repr. n° 16.

En 1913, Schmidt-Rottluff se rend à Nidden sur le littoral de Courlande, où il fut hébergé, comme Pechstein avant lui, chez le pêcheur Sakuth.
Ce n'est qu'en 1912–1913, au moment même où le groupe commence à se dissoudre, que Schmidt-Rottluff peint des nus dans la nature, un des thèmes favoris de la *Brücke* à Dresde. Bien qu'il ait collectionné très tôt des objets d'art africain, ce n'est fait que tardivement usage des apports de la sculpture primitive dont les influences sont sensibles dans le traitement stylisé des corps, des visages semblables à des masques, et des buissons qui peuvent évoquer les motifs de chevrons des linteaux sculptés des îles Palaos. Schmidt-Rottluff demeure fidèle à ses principes de simplification élémentaire : une construction spatiale rigoureuse selon un système ternaire et une palette réduite de rouges et de verts. D.G.

138
Trois Baigneuses (Nus en plein air)
Drei badende Frauen (Akte im Freien)
1913
Huile sur toile ; H. 65, L. 73
S.D.v.b.g. : «S. Rottluff 13»
Schleswig-Holsteinisches Landesmuseum Schloss Gottorf, Schleswig
Repr. p. 158

Historique : Wilhelm Niemeyer.
Expositions : *1930 Hambourg, n° 223 – *1952 Hanovre, n° 14 – *1974 Hambourg, n° 12 – *1984 Schleswig, n° 19.
Bibliographie : *Grohmann 1956, p. 258 – Wietek 1963, n° 14 – Wietek 1979 – Wietek 1984, p. 138 – Wietek 1990, p. 265.

Cette toile appartient à une importante série de nus dans un paysage exécutés par Schmidt-Rottluff pendant l'année 1913 : parfois deux, le plus souvent trois baigneuses sont saisies dans des attitudes simples et variées (étendues, assises, accroupies), dans un chromatisme réduit où domine l'association complémentaire du rouge et du vert. Comme chez Kirchner à Fehmarn, les figures humaines et le paysage sont assemblés de telle manière qu'une profonde unité se dégage et que, loin de tout naturalisme, disparaît la dualité entre la forme et le contenu.
Schmidt-Rottluff écrit alors à Gustav Schiefler : «Je suis arrivé à une abstraction de la forme différente de la nature mais dont les rapports sont plutôt d'ordre spirituel[1]». D.G.

1. Cité dans Zweite, 1989, p. 37.

Dessins

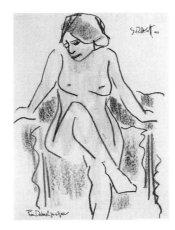

139
Femme nue assise
Sitzender Frauenakt
1911
Crayons de couleurs ; H. 42,5, L. 32
S.D.h.d. : «S-Rottluff 1911»; insc.b.g. : «Frau Dehmel zu eigen»
Graphische Sammlung Staatsgalerie, Stuttgart

Historique : succession Dehmel – galerie Nierendorf, Berlin.
Expositions : *1989 Brême, Munich, n° 98, repr.

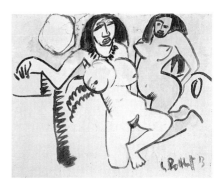

140
Deux Nus féminins sur la plage
Zwei weibliche Akte am Strand
1913
Encre et lavis coloré ; H. 47,3, L. 60
S.D.b.d. : «S-Rottluff 13»
Graphische Sammlung Staatsgalerie, Stuttgart

Historique : Kunstkabinett Dr Klihm, Munich 1959.
Expositions : 1974 Stuttgart, n° 23, repr. p. 30 – *1989 Brême, Munich, n° 136, repr.

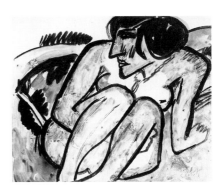

141
Femme accroupie
Hockende
1913
Encre et aquarelle ; H. 49, L. 60
S.b.d. : «S. Rottluff»
Kunstmuseum Düsseldorf im Ehrenhof, Düsseldorf

Expositions : *1989 Brême, Munich, n° 140, repr.

Gravures

142
Jeune Homme endormi
Schlafender Junge
1905
Gravure sur bois ; H. 15, L. 20,2
Monogr. sur planche h.g.
Brücke-Museum, Berlin

143
D'un village de montagne
Aus einem Gebirgsdorf
1905
Gravure sur bois ; H. 12, L. 16
Monogr. sur planche b.g. ; signée «K Schmidt-
Rottluff», titrée.
Brücke-Museum, Berlin

144
Port à marée basse
Hafen bei Ebbe
1907
Lithographie ; H. 27,5, L. 34,8
S.D. : «Schmidt-Rottluff 1907» ; titrée.
Schapire 16
Leicestershire Museums, Arts and Record Ser-
vice, Leicester

Historique : don Rosa Schapire, 1955

145
Autoportrait
Selbstbildnis
1908
Eau-forte ; H. 11,9, L. 10,5
S.D.b.d. : «Schmidt-Rottluff 08»
Schapire 6
Kunsthalle Bremen, Kupferstichkabinett, Brême

146
Maison à la tour
Villa mit Turm
1909
Gravure sur bois ; H. 39, L. 29,6
S.D.b.d. : «Schmidt-Rottluff 1909» ; titrée
Schapire 12
Graphische Sammlung Staatsgalerie, Stuttgart
Repr. p. 161

147
Automne
Herbst
1909
Gravure sur bois ; H. 35, L. 45
S.D.b.d. à la mine de plomb : «Karl Schmidt-
Rottluff 1909» ; titrée
Schapire 16
Landesmuseum, Oldenbourg
Repr. p. 161

148
Nu assis
Sitzender Akt
1909
Gravure sur bois ; H. 39, L. 23,6
S.D.b.d. : «Schmidt-Rottluff 1909»
Schapire 21
Museum Folkwang, Essen
Repr. p. 160

149
Coucher de soleil sur la mer
Sonnenuntergang am Meer
1910
Gravure sur bois ; H. 17, L. 10,7
S.D.b.g. : «S. Rottluff 1910»
Schapire 30
Altonaer Museum, Hambourg
Repr. p. 163

150
L'Usine
Fabrik
1910
Gravure sur bois ; H. 24, L. 35
S.D.b.d. : «Schmidt-Rottluff 1910»
Schapire 46
Graphische Sammlung Staatsgalerie, Stuttgart

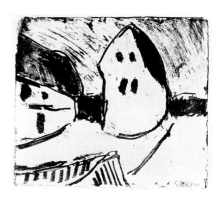

151
Maisons I
Häuser I
1910
Lithographie ; H. 33,7, L. 40
S.D.b.d. : «S. Rottluff 1910»
Schapire 66
Kunsthalle, Hambourg

152
Jeune Fille, le bras étendu
Mädchen mit aufgestemmten Armen
1911
Gravure sur bois ; H. 23,2, L. 31,3
S.D. : «S. Rottluff 1911» ; titrée
Schapire 56
Leicestershire Museums, Arts and Record Service
(legs Rosa Schapire, 1955), Leicester
Repr. p. 162

153
Maison à la tour
Villa mit Turm
1911
Gravure sur bois ; H. 50, L. 39,4
S.b.d. : «S. Rottluff»
Schapire 68
Graphische Sammlung Staatsgalerie, Stuttgart
Repr. p. 161

154
Chemin avec arbres
Weg mit Bäumen
1911
Gravure sur bois ; H. 39,5, L. 50
S.D.b.d. : «S. Rottluff 1911»
Schapire 69
Kunsthalle, Hambourg
Repr. p. 162

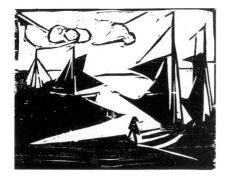

155
Port
Hafen
1912
Gravure sur bois en noir et vert ; H. 23,4, L. 29,9
S.D.b.g. : «S. Rottluff 1912»
Schapire 79
Brücke-Museum, Berlin

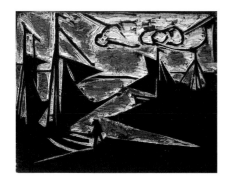

155 b
Bois pour la gravure : Port
Holzstock : Hafen
1912
Bois
Brücke-Museum, Berlin

156
Dans l'atelier
Im Atelier
1913
Gravure sur bois ; H. 35,8, L. 45,2
Schapire 116
Graphische Sammlung Staatsgalerie, Stuttgart
Repr. p. 164

157
Jeune Fille, le bras appuyé
Mädchen mit aufgestütztem Arm
1913
Gravure sur bois ; H. 36,2, L. 29
S.D.b.d. à la mine de plomb : «S. Rottluff 1913» ;
inscr. g. : «Mädchen mit aufgestütztem Arm/
1329»
Schapire 126
Landesmuseum, Oldenbourg
Repr. p. 165

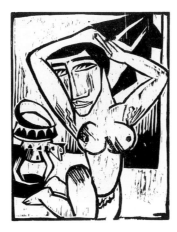

158
Femme agenouillée
Kniende
1914
Gravure sur bois, tirage récent ; H. 50, L. 39,3
Schapire 132
Brücke-Museum, Berlin

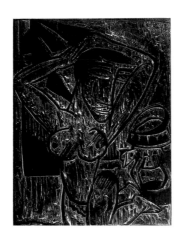

158 b
Bois pour la gravure : Femme agenouillée
Holzstock : Kniende
1914
Bois ; H. 50, L. 39,3
Brücke-Museum, Berlin

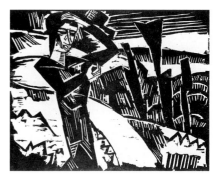

159
Femme dans les dunes
Frau in den Dünen
1914
Gravure sur bois ; H. 39,1, L. 49,9
S.b.d. à la mine de plomb : «S. Rottluff»
Schapire 143
Landesmuseum, Oldenbourg

160
Jeune Fille devant le miroir
Mädchen vor dem Spiegel
1914
Gravure sur bois ; H. 50, L. 39,8
Schapire 159
Graphische Sammlung Staatsgalerie, Stuttgart
Repr. p. 166

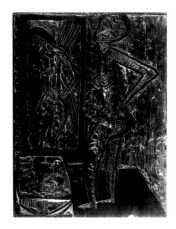

160 b
Bois pour la gravure : Jeune Fille devant le
miroir
Holzstock : Mädchen vor dem Spiegel
1914
Bois
Brücke-Museum, Berlin

161
Trois à table
Drei am Tisch
1914
Gravure sur bois ; H. 50, L. 40
Schapire 167
Kunsthalle Bremen, Kupferstichkabinett, Brême
Repr. p. 167

Emil Nolde

1867
Emil Hansen naît à Nolde, un village du Nord-Schleswig.
1884–1888
Suit un apprentissage de sculpture sur bois dans une fabrique de meubles à Flensburg, puis les cours de l'école des Arts appliqués de Karlsruhe.
1889
S'installe à Berlin et dessine des projets pour la fabrique de meubles Pfaff.
1890
Devient professeur au musée d'Art décoratif de St-Gall en Suisse.
1894
Série de cartes postales publiées dans *Die Jugend*.
Travaille pendant quelque temps dans un atelier de lithographie.
1898
Abandonne son poste à St-Gall et décide de devenir peintre.
Refusé à l'Académie des beaux-arts de Munich dans l'atelier de Franz von Stuck, il fréquente l'école privée de Friedrich Fehr.
1899
Automne, s'installe à Paris, et suit les cours de l'Académie Julian ; fréquente le Louvre, admire Rembrandt, Goya et Titien.
1900
Automne, s'installe à Copenhague.
Séjourne à Hundested, où il rencontre Ada Vilstrup, puis passe l'été à Lildstrand, dans un village de pêcheurs au nord-ouest du Dane-mark.
1901
S'installe à Berlin et prend le nom d'Emil Nolde.
1902
Envoie quelques peintures à la Sécession de Berlin, qui sont refusées.
Fait un voyage dans le Jutland avant de s'installer à Flensburg, puis au printemps 1903 séjourne dans l'île d'Alsen.
1905
Eté, son épouse Ada va à Berlin pour y trouver un emploi de chanteuse de variétés.
Font un voyage à Taormine et à Ischia.
Automne à Berlin.
1906
Rencontre le collectionneur Karl-Ernst Osthaus à Hagen et Gustav Schiefler à Hambourg. Il exé-cute ses premières peintures de fleurs.
Adhère à la *Brücke*.
Son tableau *Erntetag (La Moisson)* est accepté par la Sécession berlinoise.
Eté, à Alsen en compagnie de Schmidt-Rottluff.
Expose quelques peintures à Dresde et à Weimar et participe aux expositions de la *Brücke*.
Premières gravures sur bois.
Novembre à Soest, chez Osthaus.
1907
Printemps à Dresde.
Mai-octobre à Alsen. Premières lithographies.
Expose au Folkwang Museum de Hagen et à la galerie Commeter à Hambourg.
Participe à la Sécession berlinoise et aux exposi-tions de la *Brücke* à Flensburg et Hambourg.
Le premier article sur Nolde de Rosa Schapire

paraît dans le journal *Hamburg*. Schiefler écrit un article sur les gravures de Nolde dans le *Zeitschrift für bildende Kunst*.
Novembre à Berlin. Rencontre Munch.
A la fin de l'année, quitte la *Brücke*.
1908
Expositions chez Cassirer à Berlin, puis à Iéna et Hambourg.
Printemps à Cospeda chez Hans Fehr, où il exécute de nombreuses aquarelles.
Eté à Alsen, puis voyage à Copenhague et Stockholm.
1909
S'installe quelques semaines à Ruttebüll, dans l'ouest-Schleswig et entreprend une série de peintures religieuses.
Printemps à Dresde. Puis à Alsen.
Hiver à Berlin.
1910
Séjourne à Alsen, Ruttebüll, Berlin.
La Sécession berlinoise refuse *Abendmahl (La Cène)*. La lettre de protestation qu'il envoie à Max Liebermann entraîne son exclusion et la création de la Nouvelle Sécession.
1911
Rencontre Ensor à Bruxelles.
Printemps à Alsen, commence un livre sur *Les expressions artistiques des peuples primitifs*.
Participe à la Nouvelle Sécession.
Parution du premier tome de *Das Graphische Werk Emil Noldes* de Gustav Schiefler.
1912
Acquiert une maison à Ruttebüll
Participe à la deuxième exposition du *Blaue Reiter* à Munich et à l'exposition du *Sonderbund* à Cologne.
1913
Séjourne à Alsen.
Le musée de Halle acquiert *La Cène*.
Fait partie d'une mission du Bureau colonial impérial en Nouvelle-Guinée, passe par Moscou, Séoul, Tokyo, Pékin, Nankin, Shanghai, Hong-Kong, Manille, les îles Palaos, la Nouvelle-Poméranie.
1914
Expédition au Nouveau-Mecklenbourg et aux îles de l'Amirauté.
Après la guerre, rejoint le Conseil ouvrier des Arts *(Arbeitsrat für Kunst)*.
1916
Quitte l'île d'Alsen pour Utenwarf, une petite ferme près de Tondern.
1920
Adhère à la branche nationale-socialiste du Nord-Schleswig.
Devient citoyen danois.
1927
S'installe à Seebüll.
1931
Membre de l'Académie prussienne des beaux-arts.
1937
Qualifié par les Nazis de peintre dégénéré, ses œuvres sont confisquées ; une partie est exposée à l'exposition d'Art dégénéré.
1941
Frappé par l'interdiction de peindre, réalise la série des *Tableaux non peints (Ungemalte Bilder)*.
1956
Meurt à Seebüll. Création de la Fondation Emil et Ada Nolde.

Peintures

162
Fleurs violettes
Violette Blumen
1907
Huile sur toile ; H. 63, L. 78
S.d.b.g. : «Emil Nolde 07». Sur le châssis «Violette Blumen»
Urban n° 231
Collection Ilda Censi de Fehr, Suisse
Repr. p. 174

Historique : Professeur Hans Fehr.
Expositions : 1908 Berlin, Kunstsalon Cassirer.
Bibliographie : *Urban 1987, n° 231, p. 213, repr.

Après avoir quitté le groupe de la *Brücke* en été 1907, Nolde séjourne dans l'île d'Alsen sur la côte de la mer Baltique, où il entreprend une importante série de peintures de fleurs et de jardins. A partir de l'observation du réel – un jardin de fleurs –, il tapisse la toile de formes colorées, épaisses et brillantes, et ce langage pictural encore proche de l'impressionnisme décrit la fusion harmonieuse de l'homme avec la nature. D.G.

162 bis
Pensées bleues
Blaue Stiefmütterchen
1908
Huile sure toile ; H. 33, L. 45
S.b.g. : «Nolde»
Urban n° 252
Collection Ilda Censi de Fehr, Suisse

Historique : Hans Fehr, Iéna 1910.
Bibliographie : Urban 1987, n° 252, p. 229.

163
Paysans (Viborg)
Bauern (Viborg)
1908
Huile sur toile de jute ; H. 73, L. 88
S.b.g. : «Emil Nolde». Sur le châssis : «Emil Nolde Bauern (Viborg) 1908»
Urban n° 246
Fondation Nolde, Seebüll
Repr. p. 175

Expositions : *1937 Mannheim – *1957 Hambourg, Essen, Munich n° 32, repr. – 1964 Florence, n° 424 , repr. p. 186 – *1973 Cologne, n° 11, repr. coul. pl. III – *1973 Oslo, n° 3 – 1980 New York, n° 424, repr. p. 186.
Bibliographie : Jähner 1984, repr. p. 262 – *Urban 1987, n° 246 p. 225, repr.

Il existe une autre version de ce tableau élaboré pendant l'été 1908 à Alsen, qui s'intitule *Gens du marché (Marktleute,* Seebüll, Fondation Nolde). Le thème des paysans en discussion fut avant 1908 plusieurs fois traité par Nolde dans un style naturaliste *Paysans (Bauern,* 1904, Schleswig Landesmuseum) et dans de nombreux croquis au crayon du marché de son village natal.
La composition de cette scène à plusieurs per-sonnages placés en demi-cercle, rythmée par les visages aux physionomies variées, se retrouvera

dans les peintures religieuses de l'année suivante : *La Cène, Pentecôte, Dérision*.
Les visages sont traités comme des masques avec une outrance quasi caricaturale qui donne à la scène un aspect fantastique, où se manifestent les «démons secrets des hommes enracinés dans la terre[1]». Nolde abandonne le réalisme descriptif, au profit d'une exagération expressive des traits et une recherche physiognomonique amorcée dans sa série des *Géants des Montagnes (Bergriesen,* 1895 – 1896).
La technique picturale participe à cette volonté d'expression : la grossièreté du support, la touche large et puissamment structurée, les forts contrastes de masses claires et sombres, le dessin aigu, s'éloignent de la manière impressionniste encore présente dans les tableaux de fleurs et de jardins que Nolde peint la même année. D.G.

1. Haftmann, 1964, p. 46.

164
Dérision
Verspottung
1909
Huile sur toile ; H. 86, L. 106
S.b.d. : «Emil Nolde»
Urban n° 317
Brücke-Museum, Berlin
Repr. p. 173

Historique : Museum der bildenden Künste, Leipzig (1921) – confisqué en 1937 – Theodor Heuberger, *Saõ Paulo, Brésil – Vente Stuttgarter Kunstkabinett – Hanna Bekker vom Rath, Hofheim* (1962) – Donation Karl et Emy Schmidt-Rottluff (1980).
Expositions : 1910 Düsseldorf, n° 123 – 1914 Cologne – *1914 Halle – *1927 Dresde, Hambourg, Kiel, Essen, Wiesbaden, 1re éd. n° 25, 2e éd. n° 17, repr. – 1962 Munich, n° 125, repr. – 1963 Francfort, n° 100, repr. – *1973 Cologne, n° 13, repr. n° 11 – 1980 Berlin, n° 153. – *1987 – 88 Stuttgart, n° 16, repr. p. 52.
Bibliographie : Nolde II – Nolde, M. L. p. 157 – *Sauerlandt I, p. 185, repr. p. 186 – *Sauerlandt II, repr. p. 16 – *Urban 1987, n° 317, p. 281, repr. coul. p. 276 – Elger 1988, p. 116, repr. coul.

A la suite d'une grave maladie, Nolde entreprend une série de peintures religieuses dont *La Cène (Abendmahl,* Amsterdam, Stedelijk) et *Pentecôte (Pfingsten,* Berlin, Nationalgalerie), illustrant des scènes du Nouveau Testament, dans «le désir d'une représentation d'une profonde spiritualité, de religion et d'intériorité, mais sans connaissance, sans but précis[1]». Cette dimension spirituelle, Nolde la trouve dans l'iconographie du Christ aux Outrages, qui lui permet de mêler une expérience mystique et une scène d'une grande cruauté.
Les trois toiles religieuses de l'année 1909 présentent la même composition qui met en évidence le Christ au centre, entouré des autres personnages en demi-cercle. Une ou plusieurs figures à l'avant-plan servent de transition entre la scène et le spectateur qui participe ainsi au mystère.
Si la rudesse des formes, la rusticité des soldats aux visages grimaçants et caricaturaux remettant au Christ les attributs de sa royauté – le jonc, la couronne d'épines – appartiennent à

l'iconographie traditionnelle, le contraste entre la violence des bourreaux et le surnaturel divin est exprimé par des moyens plastiques expressionnistes : cadrage étroit de la scène, visage du Christ jaune et vert opposé à la couleur de ses yeux bleu ciel et de sa bouche rouge, mains énormes. Les tonalités violentes exaltées par la juxtaposition des complémentaires, la touche large et mouvementée, l'imprécision des formes, noyées dans la couleur expriment le mysticisme du peintre qui avoua être «resté presque effrayé» devant l'une de ces peintures religieuses. D.G.

1. Nolde, cité dans Haftmann, 1964, p. 50.

165
Remorqueur sur l'Elbe
Schlepper auf der Elbe
1910
Huile sur toile ; H. 71, L. 89
S.b.d. : «Emil Nolde» ; sur le châssis : «Emil Nolde : Schlepper auf der Elbe»
Urban n° 363
Collection particulière, Hambourg
Repr. p. 176

Expositions : *1911 Hambourg – 1917 Hambourg, n° 99 – 1934 Hambourg, n° 121 – *1957 Hambourg, Essen, Munich, n° 47, repr. – 1966 Francfort, n° 62, repr.
Bibliographie : Nolde M. L., p. 152, repr. coul. – *Haftmann 1964, p. 48, repr. coul. – *Urban 1987, n° 363, p. 316, repr. coul. p. 324.

Nolde a réalisé plusieurs peintures du port de Hambourg où il séjourna de février à mars 1910, parmi lesquelles *Dans le port de Hambourg III (Im Hamburger Hafen III,* Essen, collection particulière) et *Le Vapeur fumant (Qualmender Dampfer,* Seebüll, Fondation Nolde), à l'iconographie très proche.
Il exécuta parallèlement une série de dix-neuf eaux-fortes (cat. n° 197–199), décrivant sa perception de l'activité industrielle en oppositions de zones sombres et claires, en traits rudes et mouvementés, recherches qu'il transposa dans les peintures traitant du même thème.
Ici, les puissants contrastes entre le jaune d'or et les masses brunes créent une tension dramatique, une atmosphère visionnaire et fantastique qui dépasse la représentation.
Les bateaux sont réduits à des signes colorés entre le ciel et la mer qui vont jusqu'à se confondre, entre la fumée et son ombre projetée traitées en touches vives et tourbillonnantes.
Les années 1909–1910 marquent un tournant dans l'œuvre de Nolde, qui s'éloigne de l'impressionnisme vers l'expression d'une vision intérieure et d'un sentiment cosmique face à la puissance des éléments. D.G.

166
Mer d'automne XI : côte et ciel orangé
Herbstmeer XI : Küste und oranger Himmel
1910
Huile sur toile ; H. 73, L. 88
S.b.d. : «Nolde». Sur le châssis : «Emil Nolde : Herbstmeer XI»
Urban n° 399
Kunsthaus, Zürich
Repr. p. 177

Historique : Carl Hagemann, Leverkusen (1915) – succession Hagemann – vente Hauswedell, Hambourg – Galerie Chichio Haller, Zurich – achat en 1950.
Expositions : *1911 Hambourg – *1912 Kiel, Essen – *1914 Halle – 1916 Cologne, n° 72 – 1949 Zurich, n° 166 – 1961 Pforzheim, n° 4, repr. – *1987 – 88 Stuttgart, n° 24, repr. coul. p. 57.
Bibliographie : Jähner 1984, repr. coul. p. 261 – *Urban 1987, n° 399, p. 343 – Elger 1988, p. 113, repr. coul. p. 111.

Nolde resta toujours attaché à ce motif qu'il représente dans la série des paysages d'automne exécutés à son retour de Hambourg dans l'île d'Alsen. «Souvent j'étais à la fenêtre, regardant longuement la mer et méditant. Il n'y avait que l'eau et le ciel […][1]». Les quinze *Mers d'automne (Herbstmeer)* portent parfois dans leur titre – comme chez Monet – les indications de leurs harmonies colorées, mais révèlent, au-delà des simples variations atmosphériques, une puissante charge émotive. Celle-ci s'exprime par l'utilisation de moyens plastiques d'une grande intensité : touches directionnelles larges et horizontales pour la côte et la mer, verticales et mouvementées pour le ciel et les nuages ; correspondances de couleurs entre les différents éléments. D.G.

1. Nolde, *Jahre der Kämpfe,* 1934, p. 28.

167
Public au cabaret
Publikum im Kabarett
1911
Huile sur toile ; H. 86, L. 99
S.b.d. : «Emil Nolde»
Urban n° 437
Fondation Nolde, Seebüll
Repr. p. 179

Expositions : *1912 Munich, n° 33 – *1927 Dresde, Hambourg, Kiel, Essen, Wiesbaden, 1re éd. n° 38, 2e éd. n° 69 – *1965 Vienne, n° 14 – *1969 Lyon, n° 8 – *1973 Cologne, n° 23, repr. coul. pl. V – *1973 Oslo, n° 8, repr. coul. – *1974 Madrid, n° 8, repr. coul. – 1974 Recklinghausen, n° 138, repr. coul. – *1976–77 Malmö, n° 13 – 1985 Londres, Stuttgart, n° 67, repr. coul. – *1987 – 88 Stuttgart, n° 31, repr. coul. p. 63 – *1988 – 89 Berlin, n° 8, repr. coul. p. 54 – *1990 Moscou, Leningrad, n° 8, repr. coul.
Bibliographie : *Manfred Reuther 1985, n° 90, p. 133 – Jähner 1984, repr. coul. p. 264 – *Urban 1987, n° 437, p. 376, repr. coul. p. 382.

Nolde s'installa très tôt à Berlin, lorsqu'il était apprenti sculpteur dans une fabrique de meubles. Devenu peintre, il posséda dès 1902 un atelier à Grünewald et séjourna régulièrement dans la capitale. Au cours de l'hiver 1910–1911, il entreprit de traiter des sujets de la vie moderne, particulièrement les scènes de spectacle et de cabaret, comme antithèses du monde rural d'Alsen : «Je dessinais encore et encore, la lumière des salles, l'éclat superficiel, tous les gens, bons ou mauvais, à demi ou complètement ruinés. Je dessinais cet "autre côté" de la vie avec son maquillage, sa saleté brillante et sa corruption[1]».

L'espace est construit en solides plans de couleurs vives (visages jaunes ou rouges, costumes brillants) matérialisées par une touche épaisse. L'attention se fixe sur les spectateurs, dont les visages sont traités comme des masques, et caractérisés par leurs attributs : chapeaux, monocle…

Nolde représenta également le cabaret dans de nombreuses gravures *(Tingel-Tangel, Monsieur et deux dames,* cat. n° 196, 200), et le théâtre, particulièrement celui du dramaturge Max Reinhardt, dans une série d'aquarelles (cat. n° 183, 184). D.G.

1. Nolde, *Jahre der Kämpfe,* 1934, p. 137.

168
Au Café
Im Café
1911
Huile sur toile ; H. 73, L. 89
N.S. Inscr. sur le châssis : «Emil Nolde : Im Caffee»
Urban n° 411
Museum Folkwang, Essen
Repr. p. 180

Historique : donation Ada et Emil Nolde Seebüll, Fondation Nolde – acquis en 1957.
Expositions : *1911 Hambourg – *1957 Hambourg, Essen, Munich, n° 54, repr. – 1959 Schaffhausen, n° 98, repr. coul. – 1964 Gand, n° 203, repr. pl. 39 – 1966 Munich, Paris, n° 243, repr. coul. p. 325 – 1985 Londres, Stuttgart, n° 66, repr. coul. – Elgar 1988, p. 118, repr. coul. p. 120.
Bibliographie : Wallraf-Richartz-Jahrbuch 1959 XXI, p. 248 – Vogt 1979, repr. coul. n° 3 – Essen 1981, n° 301, p. 117 – *Urban 1987, n° 411, p. 354, repr. coul. p. 352 – Elger 1988, p. 118, repr. coul. p. 120.

En 1910 – 1911, Nolde multiplie les représentations de la vie moderne opposée à la pérennité des paysages naturels et à la mythologie terrienne de la campagne nordique.

Les scènes de café avec des personnages assis autour d'une table ont souvent été traitées par les artistes de la *Brücke* pour décrire ces épisodes de la vie de bohème berlinoise : Kirchner, *Dame en vert dans le jardin du Café (Grüne Dame im Gartencafé,* 1912, Kunstsammlung Nordrhein-Westfalen, Düsseldorf), Schmidt-Rottluff, *Bistrot à vin (Weinstube,* 1913, Brücke-Museum, Berlin).

Les couleurs d'une luminosité artificielle dissolvent les formes du fond, tandis que s'affirme le personnage assis au premier plan par l'opposition entre la masse sombre du costume et les tonalités jaunes, orangées, bleu pâle. D.G.

169
Nature morte aux masques III
Maskenstilleben III
1911
Huile sur toile ; H. 74, L. 78
S.b.g. : «Emil Nolde»
Urban n° 442
The Nelson-Atkins Museum of Art (don des Amis de l'art), Kansas City
Repr. p. 178

Historique : Museum Folkwang, Hagen 1912 – Museum Folkwang, Essen 1922 – confisqué en 1937 – Karl Buchholz, Berlin 1939 – don Amis de l'Art.
Expositions : *1912 Hagen – *1927 Dresde, Hambourg, Kiel, Essen, Wiesbaden, 1re éd. n° 44, 2e éd. n° 23 – 1931 New York, n° 68, repr. – 1961 Pasadena, n° 83 – *1963 New York, San Francisco, Pasadena, n° 16, repr. – 1964 Londres, n° 144, repr. coul. – *1973 Cologne, n° 30, repr. n° 27 – 1978 Chicago, repr. n° 23 – 1984 New York – *1987–88 Stuttgart, n° 32, repr. coul. p. 66.
Bibliographie : *Sauerlandt I, p. 185, repr. p. 184 – *Servaes 1920, Cicerone, p. 102, repr. p. 109 – *Sauerlandt II, repr. n° 31 – Selz 1957, p. 125, repr. n° 38 – Myers 1967, p. 129, repr. n° 89 – Gordon, Rubin 1984 (éd. française 1987), p. 378, repr. coul. – *Urban 1987, n° 442, p. 385, repr. coul. p. 383 – Lloyd 1991, p. 177, repr. coul. n° 216.

Son intérêt pour les visages caricaturaux devait conduire Nolde à se tourner vers l'art d'Ensor qu'il rencontra à Ostende au début de l'année 1911. Du peintre belge, il retient les masques carnavalesques qu'il place à côté de masques tribaux, animant la composition par une alternance d'expressions calmes ou agressives. Les deux masques centraux, les plus dépourvus d'humanité, appartiennent à la tradition occidentale nordique, mais Nolde s'éloigne ici de l'utilisation métonymique du masque généralement pratiquée par Ensor en le libérant de toute signification symboliste ou sociale explicite.

Les dessins préparatoires conservés à la Fondation Nolde pour certains de ces masques témoignent d'un emprunt direct à des objets d'art primitif exposés au Musée ethnographique de Berlin : une tête réduite d'Indien Yuruna et une figure de proue d'un canoë des Iles Salomon ; le masque en haut à droite proviendrait d'un modèle nigérian[1]. «Les créations des peuples primitifs naissent du matériau qu'ils ont dans leurs mains, entre leurs doigts. Le plaisir et l'amour de faire sont leur motivation. Ce que nous apprécions, c'est probablement l'expression intense et souvent grotesque de l'énergie, de la vie[2]».

Nolde exécuta en 1911 trois autres *Natures mortes aux masques* et une série de *Natures mortes exotiques,* dans lesquelles il juxtapose des objets de sources différentes. A la recherche d'expressivité, il joue de la même façon sur l'ambiguïté de l'image, le spectateur se trouvant devant une assemblée de personnages animés d'émotions autant que face à des objets. D.G.

1. Gordon, dans Rubin, éd. française, 1987, p. 380.
2. Nolde, *Jahre der Kämpfe,* 1934, p. 173.

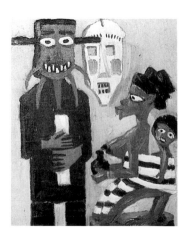

170
Le Missionnaire
Der Missionar
1912
Huile sur toile ; H. 79, L. 65,5
S.b.d. : «Nolde» ; inscr. sur le châssis : «Emil Nolde. Exotische Figuren»
Urban n° 497
Collection particulière, courtesy Wolfgang Wittrock Kunsthandel, Düsseldorf

Historique : Max Sauerlandt, Halle (1914) – Alice Sauerlandt, Hamburg (1934) – Stuttgarter Kunstkabinett, Stuttgart (1952) – Galerie Alex Vömel, Düsseldorf (1956) – Gallery Richard L. Feigen, Chicago (1957) – Klipstein und Kornfeld, Berne – Stuttgarter Kunstkabinett, Stuttgart (1962).
Expositions : *1912, Munich, n° 27 – *1927 Dresde, Hambourg, Kiel, Essen, Wiesbaden, n° 11 – *1971 Bielefeld, n° 6, repr. coul. p. 11 – 1984 New York.
Bibliographie : Gordon, Rubin 1984 (éd. française 1987), repr. coul. p. 382. – *Urban 1987, n° 497, p. 434, repr. coul. p. 432 – Lloyd 1991, p. 216, repr. n° 260.

Comme la *Nature morte aux masques,* ce tableau fut précédé de plusieurs dessins d'objets ethnographiques du Musée de Berlin, notes prises par Nolde en vue de la rédaction d'un ouvrage sur les pratiques artistiques des peuples primitifs *(Kunstäusserungen der Naturvölker),* dont il ne rédigea que l'introduction. Dans la série des *Figures exotiques,* Nolde a utilisé le procédé de juxtaposition d'éléments d'origines diverses (extrême-orientale, africaine, océanienne, amérindienne…), dans laquelle «les différentes œuvres d'art les unes à côté des autres s'isolent mutuellement, et intensifient l'impression[1]». Ici, une statue des Carrefours coréenne, un masque de danse Bongo, un groupe sculpté Yoruba[2].

De cet univers syncrétique, Nolde crée une composition d'une inquiétante étrangeté. Car au-delà d'une simple description d'objets présentés dans une vitrine de musée ethnographique, le tableau peut être lu comme une scène satirique avec personnages : la figure du missionnaire, tout aussi «primitive» mais plus agressive se substitue au symbole de l'ancienne culture, dont l'image centrale s'inscrit en négatif (blanc et rouge / rouge et blanc, yeux vides / pupilles

exorbitées, bouche perplexe / rictus triom-
phant). La représentation acquiert ainsi une
dimension critique, dénonçant le détournement
des civilisations indigènes: «il est difficile d'as-
sister à l'abandon et à la destruction culturelle
des peuples les plus faibles[3]». D.G.

1. Nolde, lettre du 25 janvier 1913, cité dans
 Sauerlandt, 1921, p. 73.
2. Gordon, dans Rubin, éd. française 1987,
 p. 382 et Urban, 1987, p. 435.
3. Nolde, *Jahre der Kämpfe*, 1934.

171
Danseuses aux bougies
Kerzentänzerinnen
1912
Huile sur toile; H. 100,5, L. 86,5
S.b.g.: «Emil Nolde»; sur le châssis:
«Emil Nolde: Kerzentänzerinnen»
Urban n° 512
Fondation Nolde, Seebüll
Repr. p. 185

Historique: Carl Hagemann, Leverkusen (1913)
– rendu à Nolde en 1915.
Expositions: *1912 Munich, n° 65 repr. – *1915
Francfort, n° 50 – *1916 Dresde, – *1918
Munich, n° 29, repr. n° 8 – *1957 Hambourg,
Essen, Munich, n° 79, repr. – *1958 Zurich, n° 16
– 1960–61 Paris n° 521 – *1963 New York, San
Francisco, Pasadena, n° 20, repr. coul. – *1965
Vienne, n° 25, repr. – *1967 Stockholm, n° 19,
repr. coul. -*1969 Lyon, n° 11, repr. coul. – *1973
Cologne, n° 43, repr. coul. – *1973 Oslo, n° 13,
repr. coul. – *1976–77 Malmö, n° 18, repr. coul.
– 1980 New York, n° 434, repr. coul. p. 192 –
1985 Londres, Stuttgart, n° 71, repr. coul.
Bibliographie: *Haftmann 1964, n° 12, p. 68,
repr. coul. – Vogt 1979, repr. coul. n° 4. –
*Urban 1987, n° 512, p. 447, repr. coul. p. 457 –
Lloyd 1991, p. 214.

Nolde s'intéressa beaucoup aux danses de Mary
Wigman et de la Loïe Fuller, et reprend ici le
sujet de la danse extatique, liée à la représenta-
tion du sauvage et du déchaînement, déjà
traitée dans *La Danse sauvage des enfants (Wild
tanzende Kinder*, 1909 Seebüll) et *La Danse
autour du Veau d'or (Tanz um das goldene
Kalb*, 1910, Staatsgalerie, Munich). Pour
exprimer ce sentiment du dionysiaque nietz-
schéen, la forme, les couleurs, les lignes, l'espace
se dissolvent, et les touches sont absorbées dans
un mouvement violent et rythmique qui s'ac-
corde à la cadence des danseuses.
Nolde utilise librement les moyens suggestifs du
dessin, sommaire, ornemental, et des couleurs.
«Elevées à une puissance supérieure[1]», celles-ci
s'étalent énergiquement et s'interpénètrent
dans leurs oppositions: les intensités différentes
de rouges s'exaltent mutuellement et les
contrastes non complémentaires, le rouge et le
jaune, produisent un effet d'excitation et de
dissonance. D.G.

1. Nolde, cité dans Haftmann, 1964, p. 68.

172
L'Enfant et le Grand Oiseau
Kind und grosser Vogel
1912
Huile sur toile; H. 72,5, L. 88
S.b.c.: «Emil Nolde»
Urban n° 532
Musée royal des Beaux-Arts, Copenhague
Repr. p. 183

Historique: legs de l'artiste, 1956.
Expositions: *1914 Halle – *1915 Francfort,
n° 42 – *1916 Dresde – 1919 Dresde, n° 105 –
*1927 Dresde, Hambourg, Kiel, Essen, Wies-
baden, 1re éd. n° 49, 2e éd. n° 74, repr. – *1957
Hambourg, Essen, Munich, n° 74, repr. – *1963
New York, San Francisco, Pasadena, n° 19 –
*1964 Londres, n° 146 – *1967 Stockholm, n° 20
– *1973 Cologne, n° 47 – 1986 Berlin, repr. coul.
p. 195.
Bibliographie: Nolde II, 3, p. 200, 208 (repr.) –
Nolde, M. L., p. 204 – P. F. Schmidt, repr. n° 8 –
Eckart von Sydow, 1920, pp. 80–81 repr. –
*Urban 1987, n° 532, p. 464, repr. coul. p. 469.

Parmi les figures exotiques et les scènes reli-
gieuses exécutées pendant l'année 1912, cette
toile renoue avec les sujets traitant du merveil-
leux nordique. Son intérêt pour l'art tribal a
peut-être conduit Nolde à opérer un retour à
l'imaginaire de ses propres sources, la représen-
tation naïve et fantastique de l'enfant rejoi-
gnant l'esprit des *Aventures de Nils Holgersson*,
dans la même philosophie d'un retour à la
nature primitive et secourable.
Cette peinture est la transposition exacte d'une
gravure sur bois de 1906, *Le Grand Oiseau, série
des Contes de fées* (cat. n° 193), et reprend le
schéma d'anciennes compositions comme
Vikings (Fondation Nolde, Seebüll), où l'on
retrouve les mêmes formes flottantes et les
oppositions de masses claires et sombres. Les
couleurs, réduites à l'essentiel, sont également
juxtaposées. Nolde écrit: «La dualité a atteint
une position particulière dans mes tableaux
[…]. Les couleurs étaient aussi placées les unes
contre les autres: chaudes et froides, claires et
sombres, registres hauts et bas[1]».
Il est possible de rapprocher l'énoncé de ce
principe formel d'opposition avec la définition
que Nolde donne en 1901 de la nature de l'ar-
tiste: «A la fois homme de nature et de culture,
être divin et animal, un enfant et un géant, naïf
et raffiné, plein de sentiment et de raison, pas-
sionné et sans passion, vie débordante et repli
silencieux[2]». D.G.

1. Nolde, *Jahre der Kämpfe,* 1934, p. 181.
2. Lettre à Ada Nolde du 21 août 1901,
 Sauerlandt, p. 35.

173
La Mer III
Das Meer III
1913
Huile sur toile; H. 87, L. 100,5
S.b.g.: «Emil Nolde»; inscr. au revers sur le
châssis: «Emil Nolde: «Das Meer» (III)»
Urban n° 558
Fondation Nolde, Seebüll
Repr. p. 182

Expositions: *1914 Halle – *1917 Francfort, n° 8
– *1918 Francfort, n° 11 – *1927 Dresde, Ham-
bourg, Kiel, Essen, Wiesbaden, 1re éd. n° 100,
2e éd. n° 121 – 1937 Odense, n° 123 – *1957
Hambourg, Essen, Munich, n° 83, repr. – *1963
New York, San Francisco, Pasadena, n° 26 – 1964
Florence, n° 435 – *1964 Londres, n° 150 – *1965
Vienne, n° 28 – *1967 Stockholm, n° 23, – *1969
Lyon, n° 12 – 1970 Munich, n° 124. – *1976–77
Malmö, n° 20 – 1977 Rome, n° 118 – 1978 Paris,
n° 286 – 1980 New York, n° 34 , repr. coul. p. 68.
Bibliographie: *Urban 1987, n° 558, p. 486,
repr. coul. p. 488 – *Haftmann 1964, n° 13, p. 70,
repr. coul. – *Vogt 1978, p. 64.

Pendant l'été, Nolde exécute à Alsen une nou-
velle série de paysages (mers et nuages), ainsi
que des tableaux de guerre.
Comparée aux *Mers d'automne* des années
1910–1911, qui décrivent une mer calme se
confondant avec le ciel, celle de 1913, née du
souvenir d'un retour d'une île sur un petit
bateau de pêche au milieu d'une tempête, est
sombre et agitée: «Quelques années plus tard,
je peignis les bateaux et la mer avec des grosses
vagues vertes et avec un peu de ciel jaune dans
la partie supérieure[1]». A la violence se mêle
désormais un certain pathétique engendré par
la composition en gros-plan englobant le spec-
tateur et par la couleur réduite à des contrastes
forts où seules les crêtes blanches de l'écume
accrochent la lumière. D.G.

1. Nolde, cité dans Haftmann, 1964, p. 70.

174
Soleil tropical
Tropensonne
1914
Huile sur toile; H. 71, L. 104
Urban n° 586
S.b.d.: «Emil Nolde»; sur le châssis:
«Emil Nolde: Tropensonne»
Fondation Nolde, Seebüll
Repr. p. 184

Expositions: *1927 Dresde, Hambourg, Kiel,
Essen, Wiesbaden, 1re éd. n° 83, 2e éd. n° 105 –
*1957 Hambourg, Essen, Munich, n° 85, repr. –
*1958 Zurich, n° 24 – 1964 Florence, n° 437, repr.
– *1964 Londres, n° 12, repr. – 1964 Lon-
dres, n° 153, repr. – *1965 Vienne, n° 30, repr.
coul. – *1967 Stockholm, n° 25, repr. coul. –
*1969 Lyon, n° 13, repr. coul. – *1973 Cologne,
n° 55, repr. coul. pl. 40 – *1973 Oslo, n° 16 –
*1976–1977 Malmö, n° 22, repr. coul. – 1980
New York, n° 437, repr. p. 194 – 1985 Londres,
Stuttgart, n° 70, repr. coul. – 1986, Florence,
n° 52, repr. coul. p. 125.
Bibliographie: *Haftmann 1964, n° 14, p. 72,
repr. coul. – 1987 Dube, p. 84, repr. coul. n° 50 –
*Urban 1987, n° 586, p. 512, repr. coul. p. 500 –
Lloyd 1991, p. 232, repr. coul. n° 285.

D'octobre 1913 au printemps de 1914, Nolde
participe à une expédition du Bureau colonial
de l'Empire dans les possessions allemandes du
Pacifique. Son attirance pour les civilisations pri-
mitives devait, comme pour Pechstein, trouver

sa concrétisation dans ce voyage dans les mers du Sud. Il y exécuta de nombreuses peintures et aquarelles dont les sujets s'apparentent à ceux des années précédentes : la nature encore sauvage et inviolée comme expression de l'énergie première, et la quête d'un idéal humain primitif. «Tout ce qui est primordial et originel m'a toujours captivé. La mer immense, agitée, est toujours dans un état originel, le vent, le soleil, le ciel étoilé sont certainement comme ils étaient il y a cinquante mille ans[1]».
On retrouve dans ce paysage tropical le format horizontal utilisé dans les *Mers d'automne* de 1910, la même confrontation entre le ciel et la mer, les correspondances entre l'écume et les nuages et l'exaltation des couleurs complémentaires. D.G.

1. Nolde, *Jahre der Kämpfe,* 1934, p. 177.

175
Nusa lik
1914
Huile sur toile ; H. 70, L. 104
S.b.g. : «Emil Nolde» ; sur le châssis :
«Emil Nolde»
Urban n° 593
Museum Folkwang, Essen

Historique : Fondation Nolde, Seebüll – achat 1957.
Expositions : 1924 Stuttgart, n° 143 – 1925 Munich n° 161 – *1927 Dresde, Hambourg, Kiel, Essen, Wiesbaden, 1re éd. n° 77, 2e éd. n° 99 – *1957 Hambourg, Essen, Munich, n° 92, repr. – *1963 New York, San Francisco, Pasadena n° 28, repr. & p. 34 – 1964 Londres, n° 154 – *1973 Cologne, n° 53 – 1978 Chicago, repr. n° 24.
Bibliographie : Nolde III p. 122 – Wallraf-Richartz Jahrbuch 1959, repr. 162 – *Arts Magazine* 1963, p. 95, repr. – Essen 1981 n° 275, p. 119, repr. coul. pl. VIII – Vogt 1972, repr. pl. 82 – *Urban 1987, n° 593, p. 518, repr. – Lloyd 1991, p. 231, repr. coul. n° 283.

Nolde reprend le motif de Nusa Lik, île située en Nouvelle-Guinée, déjà traité dans *Soleil tropical* (cat. n° 174) dans le même format horizontal, avec le même traitement en aplats et la construction en miroir où les formes et les couleurs se répondent : ciel et mer, nuages et rochers. Mais une certaine nostalgie naît des harmonies de bleus, de verts et de bruns, animées par de rares accents colorés, qui remplacent les tonalités chaudes du coucher de soleil tropical. Ces variations sur un même thème ont pour but l'expression de l'idéal primitif éternel, mais menacé : «Nous vivons une époque où tous les

peuples primitifs et les états primitifs disparaissent où tout est découvert et tout est européanisé. Pas même une petite surface de nature primitive avec des hommes primitifs ne sera conservée à l'avenir. Dans vingt ans, tout est perdu[1]». D.G.

1. Nolde, *Briefe aus der Jahren 1894–1927,* 1927, p. 95.

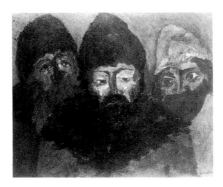

176
Trois Russes
Drei Russen
1914
Huile sur toile ; H. 69, L. 89
S.b.d. : «Emil Nolde» ; sur le châssis :
«Emil Nolde : Drei Russen»
Urban n° 614
Fondation Nolde, Seebüll

Expositions : *1919 Wiesbaden, n° 9 – *1925 Francfort, n° 22 – 1961 Pforzheim n° 13, repr. – 1964 Londres, n° 152 – *1973 Cologne, n° 57, repr. – *1973 Oslo, n° 17 – *1974 Madrid, n° 12, repr.
Bibliographie : *Urban 1987 n° 614, p. 536, repr.

A son retour d'Océanie, Nolde réalise des peintures d'après des dessins pris sur le vif, souvenirs de ses impressions de voyage en Transsibérien de Moscou à Mukden. Plusieurs toiles de la même époque représentent un, deux ou trois personnages généralement en buste, paysans russes tous barbus et coiffés de bonnets. Comme il juxtapose les autres visages-masques (Vikings, Papous, ou Trophées de Sauvages) les trois têtes sont alignées et animées par la variété de leurs physionomies, exprimant la tristesse ou le fatalisme. Car au-delà d'un témoignage ethnographique et loin de toute anecdote, Nolde a cherché à saisir dans cette série de portraits l'essence du peuple russe et leur confère une dimension poétique, comme dans ses figures de paysans frisons, de personnages bibliques, d'Océaniens ou de Berlinois. D.G.

177
Le Souverain
Der Herrscher
1914
Huile sur toile ; H. 88, L. 102
S.b.d. : «Emil nolde» ; sur le châssis :
«Emil Nolde : Der Herrscher»
Urban n° 630
Fondation Nolde, Seebüll
Repr. p. 181

Historique : donné par l'artiste à Max Sauerlandt (Hambourg) – Alice Sauerlandt – Galerie Rudolf Hoffmann, Hambourg – achat 1972.
Expositions : *1927 Dresde, Hambourg, Kiel, Essen, Wiesbaden, 2e éd. n° 37 – *1957 Hambourg, Essen, Munich n° 93, repr. – *1957 Zurich, n° 22 – *1958 Zurich, n° 22, repr. – 1963 New York, n° 29, repr. – 1964 Florence, n° 439, repr. – Rome 1977, n° 120, repr.
Bibliographie : *Sauerlandt III – *Urban 1987 n° 630, p. 550, repr. coul. p. 543.

Pendant l'année 1914, Nolde a peint cette scène imaginaire plus que réelle, une fantaisie de palais oriental dans laquelle il réunit plusieurs procédés plastiques souvent utilisés dans ses toiles : opposition entre une large plage colorée traitée en aplats et le reste traité en touches plus floues (*Au Café*, cat. n° 168), une figure centrale placée de trois-quarts dos (*Paysans*), un motif principal doublé d'un ou plusieurs personnages tournés vers le spectateur (*Auferstehung, Résurrection,* Urban n° 480). Mais ici, Nolde crée un espace confus par l'introduction d'une autre scène dans la partie droite, séparée de la composition principale par une abrupte ligne sombre. Les deux femmes nues sont projetées à l'avant-plan par l'effet d'un miroir accentuant l'ambiguïté de la forme comme du contenu, jeu spatial que l'on retrouve dans la peinture classique ou plus près de Nolde, chez les peintres nabis, Bonnard, par exemple. L'utilisation des couleurs chaudes dominantes (jaunes-orangés-bruns-rouges) renforce le caractère oriental et fantaisiste de la scène. D.G.

Aquarelles

178
Autoportrait
Selbstbildnis
1907
Dessin à l'encre, aquarellé ; H. 49, L. 36,1
S.D.b.d. : «Nolde. 07»
Fondation Nolde, Seebüll

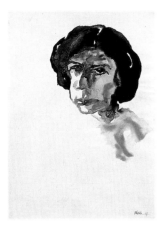

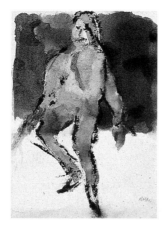

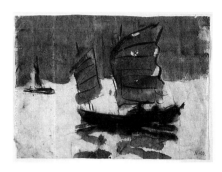

179
Portrait de Rosa Schapire
Bildnis Rosa Schapire
1907
Aquarelle ; H. 39,1, L. 36,2
S.D.b.d. : «Nolde. 07»
Fondation Nolde, Seebüll

180
Saules sous la neige, Cospeda
Weiden im Schnee, Cospeda
1908
Aquarelle ; H. 36,2, L. 48,8
Fondation Nolde, Seebüll
Repr. p. 186

181
Arbres en mars, Cospeda
Bäume im März, Cospeda
1908
Aquarelle ; H. 36,1, L. 49
S.D.b.g. : «Nolde. 08»
Fondation Nolde, Seebüll
Repr. p. 186

182
Tête d'apôtre
Apostelkopf
1909
Dessin à l'encre, aquarellé ; H. 26,7, L. 20,7
S.b.d. : «Nolde»
Fondation Nolde, Seebüll
Repr. p. 172

183
Acteur (Bassermann en Méphisto)
Schauspieler (Bassermann als Mephisto)
1910 – 1911
Aquarelle ; H. 30,2, L. 21,6
S.b.d. : «Nolde»
Fondation Nolde, Seebüll

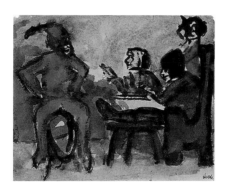

184
La Cave d'Auerbach (Bassermann en Méphisto)
Auerbachs Keller (Bassermann als Mephisto)
1910 – 1911
Aquarelle ; H. 29,7, L. 37,7
S.b.d. : «Nolde»
Fondation Nolde, Seebüll

Bibliographie : Lloyd 1991, p. 167, repr. coul.
n° 169.

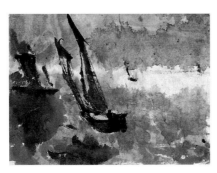

185

185
Jonques (rouge), Chine
Dschunken (rot), China
1913
Aquarelle ; H. 24, L. 33,2
S.b.d. : «Nolde»
Fondation Nolde, Seebüll

186
Jonques (rouge brun), Chine
Dschunken (rotbraun), China
1913
Aquarelle ; H. 22,5, L. 31,5
S.b.d. : «Nolde»
Fondation Nolde, Seebüll

187
Paysage des mers du Sud
Südseelandschaft
1913 – 1914
Aquarelle ; H. 35,1, L. 47,8
Fondation Nolde, Seebüll
Repr. p. 187

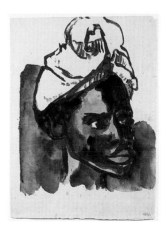

188
Indigène au turban
Eingeborene mit Kopftuch
1914
Aquarelle ; H. 50,9, L. 38,5
S.b.d. : «Nolde»
Fondation Nolde, Seebüll

Bibliographie : Lloyd 1991, p. 220, repr. coul.
n° 269.

399

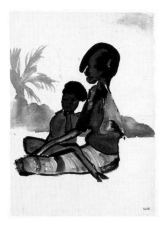

189
Femme assise avec enfant (Indigène assise avec enfant)
Sitzende Frau mit Kind (Sitzende Eingeborene mit Kind)
1914
Aquarelle ; H. 47,5, L. 35,1
S.b.d. : «Nolde»
Fondation Nolde, Seebüll

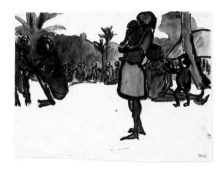

190
Indigène au village
Eingeborene im Dorf
1914
Aquarelle ; H. 34,5, L. 47,6
S.b.d. : «Nolde»
Fondation Nolde, Seebüll

Gravures

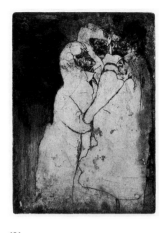

191
Commérage
Klatsch
1905
Eau-forte, pointe-sèche sur plaque de cuivre ;
H. 18,1, L. 12,9
S.D., inscr. : Bl 2
planche 2 de la série des «Fantaisies»
Schiefler-Mosel 9 VIII b 2 – SR 10
Fondation Nolde, Seebüll

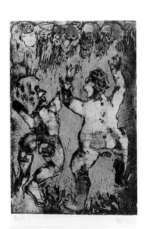

192
Joie de vivre
Lebensfreude
1905
Eau-forte, sur plaque de cuivre ; H. 17,9, L. 12
S., inscr. : Bl 4
planche 4 de la série des «Fantaisies»
Schiefler-Mosel 11 II b – SR 15
Fondation Nolde, Seebüll

193
Le Grand Oiseau
Der grosse Vogel
1906
Gravure sur bois ; H. 15,9, L. 21
de la série des «Contes de fées»
S., titrée
Schiefler-Mosel 9 III – SHo 7
Fondation Nolde, Seebüll
Repr. p. 188

194
Désespoir
Verzweiflung
1906
Gravure sur bois ; H. 15,5, L. 20,5
de la série des «Contes de fées»
S.D.
Schiefler-Mosel 15 III – SHo 209
Fondation Nolde, Seebüll
Repr. p. 188

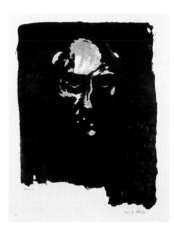

195
Tête d'homme sombre
Düsterer Männerkopf
1907
Lithographie, impr. en brun-noir, brun clair
(1915), épreuve d'essai ; H. 44,4, L. 35
S., titrée, inscr. : «Probedruck»
Schiefler-Mosel 17 III – SLi 88
Fondation Nolde, Seebüll

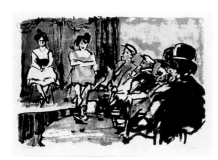

196
Tingel-Tangel III
1907
Lithographie, impr. en noir, bleu, jaune, orange
(1915), épreuve d'essai; H. 32,5, L. 48,5
S., titrée, inscr.: «Probedruck»
Schiefler-Mosel 27 II – SLi 132
Fondation Nolde, Seebüll

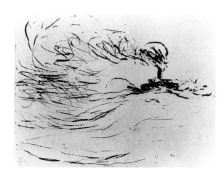

197
Vapeur (grand, clair)
Dampfer (gross, hell)
1910
Eau-forte sur plaque de fer; H. 31,2, L. 40,7
S., titrée
Schiefler-Mosel 134 – SR 213
Fondation Nolde, Seebüll

198
Vapeur (grand, sombre)
Dampfer (gross, dunkel)
1910
Eau-forte sur plaque de fer; H. 30,5, L. 40,5
S., titrée
Schiefler-Mosel 135 IV – SR 216
Fondation Nolde, Seebüll
Repr. p. 190

199
Hambourg (ambiance douce)
Hamburg (milde Stimmung)
1910
Eau-forte sur plaque de fer; H. 30,9/31, L. 40,6
S., titrée, inscr.: «Hamburg, "Hafen Stim-
mung"»
Schiefler-Mosel 136 II, 7 – SR 220
Fondation Nolde, Seebüll
Repr. p. 190

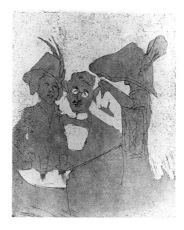

200
Monsieur et deux Dames
Herr und zwei Damen
1911
Eau-forte sur plaque de fer; H. 26,1, L. 21,5
S.
Schiefler-Mosel 185 II, 1 – SR 370
Fondation Nolde, Seebüll

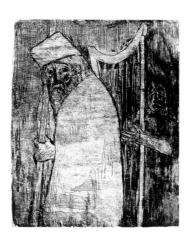

201
Saül et David
Saul und David
1911
Eau-forte sur plaque de cuivre; H. 29,9/30,1,
L. 23,3/9
S., titrée
Schiefler-Mosel 152 II – SR 263
Fondation Nolde, Seebüll

202
Prophète
Prophet
1912
Gravure sur bois; H. 29,8/32,1, L. 22,1/3
S., titrée
Schiefler-Mosel 110 – SHo 87
Fondation Nolde, Seebüll
Repr. p. 189

203
Homme et petite Femme
Mann und Weibchen
1912
Gravure sur bois; H. 23,7, L. 31,2/5
S., titrée
Schiefler-Mosel 111 III – SHo 94
Fondation Nolde, Seebüll
Repr. p. 191

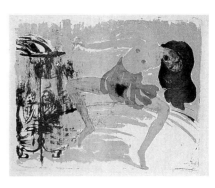

204
Danseuse
Tänzerin
1913
Lithographie, impr. en noir, brun rouge, carmin,
lie de vin, gris-vert, épreuve d'essai; H. 53, L. 69
S., titrée, inscr.: «Probedruck»
Schiefler-Mosel 56 – SLi 201
Fondation Nolde, Seebüll

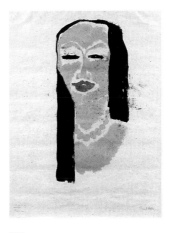

205
La Russe
Russin
1913
Lithographie, impr. en bleu-noir, ocre et rouge,
épreuve d'essai; H. 53,5, L. 25
S., titrée, inscr.: «Probedruck»
Schiefler-Mosel 57 – SLi 205
Fondation Nolde, Seebüll

Alexej von Jawlensky

1864
Naît le 26 mars à Torzhov, province de Tver, dans une famille de la petite noblesse militaire russe.
1874
La famille s'installe à Moscou pour assurer les études des enfants.
1877
Entre à l'école des cadets.
1880
Première rencontre avec la peinture à l'Exposition universelle de Moscou. Dès lors passe chaque dimanche à la Galerie Tretiakov et se met à dessiner.
1882
La mort de son père le force à poursuivre ses études militaires.
1884
Première affectation comme lieutenant à Moscou. Entre en relation avec les frères Botkin, riches collectionneurs, chez lesquels il découvre la peinture française et fréquente les peintres de leur entourage.
1889
Afin de pouvoir suivre les cours de l'Académie se fait affecter à Saint-Pétersbourg.
1890
Rencontre Répine qui l'introduit dans son cercle. Découvre l'impressionnisme.
1891
Rencontre Marianne von Werefkin.
1895
Peint avec Werefkin dans la propriété familiale de celle-ci.
1896
Voyage d'été en Allemagne, Hollande et Belgique, Paris et Londres. Il quitte l'armée et part en novembre s'installer à Munich où Werefkin le rejoint avec Hélène Neznakomova, sa dame de compagnie. Ils habitent Giselastrasse et s'inscrivent à l'école d'Anton Azbè.
1897
Rencontre Kandinsky à l'école d'Azbè.
1899
Voyage à Venise. Quitte l'atelier d'Azbè.
1902
Naissance d'Andreas, fils d'Hélène. Subit l'influence d'Anders Zorn. Sur le conseil de Corinth, expose à la Sécession berlinoise.
1903
Voyage avec Werefkin à Paris et en Normandie. Rencontre Alfred Kubin.
1904
Voit pour la première fois une œuvre de Gauguin.
1905
Voyage d'été en Bretagne avec Werefkin. Expose au Salon d'automne à Paris, où il rencontre Matisse. Va peindre à Sausset dans le Sud de la France. Rentre à Munich par Genève où il visite Hodler.
1906
Séjourne à Saint-Pétersbourg en janvier. Passe l'été à Wassenburg. A Paris pour le Salon d'automne où se tient une grande rétrospective Gauguin. Se lie avec Verkade (peintre Nabi ayant connu Gauguin) qui séjourne à Munich jusqu'en 1908.

1907
A travers Verkade, l'influence de Gauguin remplace peu à peu celle de Cézanne. Lit le théosophe E. Schuré. Rencontre Sérusier. Eté à Wassenburg. A Paris pour la rétrospective Cézanne du Salon d'automne. Séjour à Marseille.
1908
Début de son amitié avec le danseur Alexandre Sacharoff qui lui servira souvent de modèle. Acquiert *La Maison du Père Pilon* de van Gogh. Eté à Murnau avec Werefkin, Kandinsky et Münter.
1909
Eté à Murnau. Participe à la fondation de la N.K.V.M. dont il sera le second président. La première exposition a lieu en décembre à la galerie Thannhauser.
1910
Rencontre Franz Marc. Expose au *Sonderbund*. Troisième été à Murnau.
1911
Visite chez Marc. Passe l'été à Prerow sur la Baltique. Première exposition personnelle à la Ruhmeshalle de Barmen. Séjour à Paris à l'automne, visites à Matisse, Girieud, van Dongen. Reste membre de la N.K.V.M. lors de la scission.
1912
Quitte la N.K.V.M. Rencontre les danseurs des *Ballets russes* à Munich. Séjourne de juillet à décembre à Oberstdorf. Rencontre Klee et Nolde.
1913
Expose 41 peintures à Budapest pour l'Exposition futuriste et expressionniste. Participe au premier Salon d'automne allemand *(Erster deutscher Herbstsalon)*, au *Sturm*. Rencontre Cuno Amiet.
1914
Séjour de printemps à Bordighera (Riviera italienne). Voyage en Russie. En août, est expulsé d'Allemagne. Se fixe à Saint-Prex en Suisse. Il commence la série *Variations* sur un thème de paysage ; il ne travaillera plus désormais que par séries.
1917
Commence la série des *Têtes mystiques* (jusqu'en 1919) et des *Faces du Sauveur* (jusqu'en 1925).
1918
Commence la série des *Têtes abstraites*.
1921
Rupture définitive avec Werefkin.
1922
Epouse Hélène et s'installe à Wiesbaden.
1924
Emmy Scheyer, rencontrée en 1916, organisatrice des expositions itinérantes de Jawlensky en 1920 et 1923, crée le groupe *Der Blauen Vier* (Les Quatre Bleus) : Jawlensky, Kandinsky, Klee, Feininger, dont elle assurera la promotion aux Etats-Unis.
1927
Début de sa maladie. Sa situation financière ira en se détériorant.
1933
Interdit d'exposition par les Nazis.
1934
Commence la série des *Méditations* (jusqu'en 1937) et des natures mortes florales.

1937
Dicte de courtes mémoires à Lisa Kümmel. Confiscation de 72 de ses peintures dans les musées allemands, dont certaines sont présentées dans l'exposition *Entartete Kunst*.
1938
Paralysé, il cesse de peindre.
1941
Meurt le 15 mars.

Peintures

206
Nature morte au pot jaune et au pot blanc
Stilleben mit gelber und weisser Kanne
1908
Huile sur carton ; H. 49,6, L. 53,8
S.b.g. : «A. Jawlensky» ; monogr. b.d. : «A. J.»
Weiler n° 722 – Jawlensky n° 223
Collection particulière
Repr. p. 224

Historique : atelier de l'artiste.
Expositions : *1983 Munich, Baden-Baden, n° 47, repr. coul. p. 159 – *1986 Düsseldorf, n° 1, repr. coul. p. 25. – *1991 Wiesbaden, n° 7, repr. coul. p. 33 – *1992 Madrid, n° 25, repr. coul. p. 51.
Bibliographie : *Weiler 1959, n° 722, repr. coul. p. 65 – *Weiler 1970, n° 1307 – *Jawlensky 1991, n° 223, repr. coul. p. 1942.

Cette nature morte, l'une des plus saisissantes de Jawlensky, évoque le Matisse postfauve, avec un étonnant fond noir en écho à certains fonds rouges arbitraires qui ont la même fonction unificatrice de la surface, renforcée par un traitement égal des objets, des fruits et des motifs de la nappe.
La nature morte, genre qu'il a moins exploité que le paysage ou la figure, permettait à Jawlensky d'expérimenter les modalités de la synthèse, issue du synthétisme de Gauguin et des Nabis en accord ici avec une exigence spirituelle. Leur caractère d'expérimentation confère aux natures mortes une rudesse expressionniste atténuant leur dimension décorative. G.A.

207
La Lampe
Die Lampe
1908
Huile sur carton sur bois ; H. 53,4, L. 49,3
S.b.g. : «A. Jawlensky»
Weiler n° 728 – Jawlensky n° 222
Collection particulière
Repr. p. 223

Historique : atelier de l'artiste.
Expositions : *1983 Munich, Baden-Baden, n° 50, repr. p. 161 – *1992 Madrid, n° 24, repr. coul. p. 50.
Bibliographie : *Weiler 1959, n° 728, repr. p. 279 – *Weiler 1970, n° 1308 – *Jawlensky 1991, n° 222, repr. coul. p. 193.

Il existe trois versions de ce motif. La première, selon la même composition (coll. part., Jawlensky 184), la seconde (Jawlensky 221) selon un cadrage plus serré, coupant en partie la lampe. Par la différence du faire, de la touche impressionniste à la touche frottée – comme insouciante à couvrir la surface dans sa hâte à la

penser – se marque le passage d'une atmosphère lumineuse à un espace de plans colorés. Jawlensky s'affranchit du modèle cézannien dominant les natures mortes de 1905 à 1907. Son intérêt pour le caractère curieux de l'objet – qui lui offre un motif pour la synthèse des surfaces – n'est peut-être pas étranger au fait que Gabriele Münter l'ait placé de façon emblématique dans son *Portrait de Jawlensky* (cat. n° 355). Ce renvoi de la peinture à l'intimité est un indice de l'atmosphère dans laquelle travaillait le petit cercle de Murnau. G.A.

208
Paysage près de Murnau
Landschaft bei Murnau (Murnauer Landschaft)
1909
Huile sur carton ; H. 49, L. 52,5
S.D.b.g. : «A. Jawlensky – 09»
Weiler n° 528 – Jawlensky n° 277
Saarland-Museum in der Stiftung Saarländischer Kulturbesitz, Sarrebruck
Repr. p. 222

Historique : acquis sur le marché de l'art à Bâle, en 1955.
Expositions : *1970 Lyon, n° 8, repr. coul. pl. I – 1977 Düsseldorf, n° 59 – 1983 Munich, Baden-Baden, n° 51, repr. coul. p. 162.
Bibliographie : *Weiler 1959, n° 528, repr. p. 263 – *Schultze 1970, p. 141 – Moderne Galerie Saarbrücken 1976, repr. p. 100 – *Jawlensky 1991, n° 277, repr. p. 235.

«Durant l'hiver je travaillais très dur, peignant aussi plusieurs figures et pendant l'été nous passions plusieurs mois à Murnau où je peignais énormément de paysages. Ainsi se sont passées quelques années, des années très industrieuses; l'hiver en atelier et l'été à Murnau. Kandinsky venait à Murnau aussi. Nous travaillions beaucoup et exposions aussi très souvent ensemble. Dans l'exposition du *Sonderbund,* nous eûmes beaucoup de succès».
Dans ses brèves mémoires, dictées en 1937, Jawlensky nous apparaît peu disert sur ces étés à Murnau, pourtant si féconds et essentiels au développement des artistes qui s'y retrouvaient. (Münter et Kandinsky, Werefkin et Jawlensky). G.A.

209
Paysage de Murnau
Murnauer Landschaft
1909
Huile sur carton ; H. 50,4, L. 54,5
S.D.b.d. : «A. Jawlensky – 09»
Weiler n° 532 – Jawlensky n° 283
Städtische Galerie im Lenbachhaus, Munich
Repr. p. 228

Historique : donation Gabriele Münter, 1957 (GMS 678).
Expositions : 1977 Saporo, Tokyo, Fukuoka, n° 16, repr. – *1983 Munich, Baden-Baden, n° 58, fig. 11, p. 52, repr. coul. p. 169.
Bibliographie : *Weiler 1959, n° 532, repr. p. – Gollek dans cat. *Kandinsky à Munich*, Bordeaux 1976, pp. 23–25, repr. fig. 7, p. 24 – Gollek 1982, n° 43, repr. coul. p. 49 – Zweite 1989, n° 79, repr. coul.- *Jawlensky 1991, n° 283, repr. coul. p. 224

Cette toile – dont une étude figure au revers de la *Danseuse espagnole (Spanische Tänzerin,* coll. part., Jawlensky 239) – peut être considérée comme une œuvre emblématique de l'influence reçue et exercée par Jawlensky sur le groupe de Murnau.
Sa participation au Salon d'automne, ses relations avec Matisse et Verkade le désignaient comme relais privilégié des peintres parisiens auprès de la N.K.V.M., fondée cette même année 1909. Ici, la synthèse des plans, leur géométrisation et l'antinaturalisme des couleurs traduisent l'empreinte du cloisonnisme de Gauguin, conjuguée au cubisme d'un Le Fauconnier. Il accède rapidement à un langage personnel influent et «Kandinsky a dû pour un temps suivre l'exemple de Jawlensky dont la position, à l'été 1908, était la plus avancée du groupe[1]».
Le rapprochement avec *Etude de nature de Murnau I,* 1909 de Kandinsky (cat. n° 228) et les différentes versions de *Route droite,* 1909 de Münter a été fait par Rosel Gollek sans trancher entre l'influence de Jawlensky et la nature même du motif. Il reste cependant généralement avancé comme preuve du rôle de Jawlensky au sein du groupe de Murnau, autant que de cette communauté dans la façon de penser et de traiter le motif. G.A.

1. Zweite 1989, p. 21.

210
Jeune Fille au tablier gris
Mädchen mit grauer Schürze
1909
Huile sur carton ; H. 101, L. 70
S.b.d. : «A. Jawlensky»
Weiler n° 54 – Jawlensky n° 238
Collection particulière, Zurich
Repr. p. 226

Historique : atelier de l'artiste – collection particulière Ascona.
Expositions : 1911–12 Berlin, n° 87 («Weibliches Bildnis»), repr. – 1914 Malmö, n° 3311 («Portrait. 1») – *1957 Berne, Sarrebruck, n° 21, repr. – *1983 Munich, Baden-Baden, n° 55, repr. coul. p. 166 – 1985–86 Londres, Stuttgart, n° 49, repr. coul. – *1989 Locarno, n° 28. repr. coul. p. 53.
Bibliographie : *Weiler 1959, n° 54, repr. p. 230 – *Jawlensky 1991, n° 238, repr. coul. p. 200.

La Jeune Fille au tablier gris appartient à la première série de figures de Jawlensky, celle du dépassement des modèles français, bien qu'elle relève toujours de la thématique du portrait et pas encore de celle des *Têtes.*
On peut évoquer ici le *Portrait de Madame Cézanne,* face à la simplicité de la pose du modèle, assis, saisi dans une intimité sans anecdote et reflétant la méditation et la recherche de sérénité du peintre.
Jawlensky préserve cette intériorité partagée grâce à une harmonisation maîtrisée de la gamme colorée : l'égalité des tons rompus du fond rose et vert amande et le passage par des couleurs voisines dans le cercle chromatique. Le violet et le bleu calment et contiennent la violence du contraste simultané vert-rouge. G.A.

211
Schokko
1910
Huile sur carton marouflé sur toile ; H. 75, L. 65
Monogr. h. g. : «A. J.»
Weiler n° 57 – Jawlensky n° 318
Leonard Hutton Galleries, New York
Repr. p. 227

Historique : succession de l'artiste – collection particulière.
Expositions : *1983 Munich, Baden-Baden, n° 67, repr. coul. p. 177 – 1985–86 Londres, Stuttgart, n° 48, repr. coul. – *1992 Madrid, n° 36, repr. coul. p. 61.
Bibliographie : *Weiler 1959, n° 57, repr. p. 230 – *Jawlensky 1991, n° 318, repr. coul. p. 250.

Cette jeune fille originaire des environs de Munich, qui doit son surnom à son habitude de demander une tasse de chocolat avant de poser dans l'atelier glacé, a servi de modèle pour trois œuvres au moins (Jawlensky 253, 318, 319).
Ce portrait, fauve par sa facture et sa couleur, semble se souvenir du travail dans l'atelier de Matisse, en 1907. Mais l'analyse du visage selon la lumière est faite dans le seul vert alors que l'usage du contraste coloré – avec le rouge – l'oppose tout entier au reste du tableau, de même sa forme en amande, que Jawlensky semble avoir prisée, est mise en valeur par les deux grandes courbes opposées des épaules et du chapeau. Ainsi se manifeste un souci personnel de simplification de l'effet par une synthèse forme/couleur qui en accroît la force. G.A.

212
Nature morte à la couverture bariolée
Stilleben mit bunter Decke
1910
Huile sur carton ; H. 87,5, L. 72
Monogr. b. g. : «A. J.» ; D.b.d. : «1910»
Weiler n° 734 – Jawlensky n° 370
Städtische Galerie im Lenbachhaus (dépôt d'une collection particulière), Munich
Repr. p. 225

Historique : atelier de l'artiste – collection Hélène v. Jawlensky, Wiesbaden.
Expositions : 1910 Düsseldorf (?) – *1957 Berne, n° 22 («Das gelbe Tischtuch») – *1970 Lyon, n° 9 – *1983 Munich, Baden-Baden, n° 72, repr. coul. p. 181 – *1989–90 Locarno, n° 37, repr. coul. p. 67 – *1992 Madrid, n° 43, repr. coul. p. 65.
Bibliographie : *Weiler 1959, n° 734, repr. p. 279 – *Jawlensky 1991, n° 370, repr. coul. p. 276.

On connaît deux autres versions de cette nature morte (Musée d'Omsk, Jawlensky 297 et Museum Wiesbaden, Jawlensky 371), celle-ci étant la plus aboutie.
Par rapport à la première version, datée de 1909 (mais sans doute du même hiver), Jawlensky apparaît ici plus sûr de ses moyens. Dans les deux premières, il se montre très systématique dans la déclinaison du cercle chromatique à partir du contraste jaune-violet et dans l'élimination de la profondeur par un cadrage strictement perpendiculaire au plan de la toile. Ici, il peut ne plus occulter le plateau de table sans nuire à la planéité et jouer d'une harmonie plus subtile, d'une intensité plus sourde et d'un traitement unifié et égal des objets et des motifs décoratifs.

Cette conquête de la surface plane ne va cependant pas jusqu'à la peinture en aplats mais conserve la vigueur et l'expressivité de la touche qui donne toute sa force à cette version, l'une des plus picturales des natures mortes de Jawlensky. G.A.

213
Nature morte aux fruits
Stilleben mit Früchten
c. 1910
Huile sur carton ; H. 48, L. 67,7
S.b.g. : «A. Jawlensky»
Weiler n° 739 – Jawlensky n° 365
Städtische Galerie im Lenbachhaus, Munich

Historique : donation Gabriele Münter, 1957 (GMS 680).
Expositions : 1970 Munich, Paris, n° 90, repr. – *1983 Munich, Baden-Baden, n° 71, repr. coul. p. 180.
Bibliographie : *Weiler 1959, n° 739, repr. p. 168 – Gollek 1982, n° 45, repr. coul. p. 51 – Zweite 1989, n° 81, repr. coul. – *Jawlensky 1991, n° 365, repr. p. 294.

Cette *Nature morte aux fruits,* semble tendre à l'extrême les possibilités du modèle matissien. Selon Annegret Hoberg[1], le «poids de la touche qui indique une considérable dépense d'effort physique» sépare Jawlensky de Matisse. Loin de l'agrément et du repos, les œuvres de Jawlensky restent le fruit d'un esprit exalté.
La même tension se retrouve dans la couleur où, selon un schéma fréquent, il recourt à une suite de teintes voisines dans le cercle chromatique qu'il étire jusqu'au contraste de leurs extrêmes : bleu-orange, jaune-violet. Cette pratique, toute intuitive, confère aux natures mortes à la fois brio et solidité. G.A.

1. Zweite 1989, n.p. (n° 81).

214
L'Usine
Die Fabrik
1910
Huile sur carton sur bois ; H. 72, L. 85,7
Monogr. b.d. : «A. J.»
Weiler n° 552 – Jawlensky n° 342
Collection particulière
Repr. p. 229

Historique : atelier de l'artiste.
Expositions : 1913 Budapest, n° 48 – *1983 Munich, Baden-Baden, n° 74. repr. coul. p. 183 – 1985–86 Londres, Stuttgart, n° 50, repr. coul. – *1991 Wiesbaden, n° 85, repr. coul. p. 153 – *1992 Madrid, n° 40, repr. coul. p. 64.
Bibliographie : *Weiler 1959, n° 552, repr. p. 269 – 1990 Sabarsky, repr. coul. p. 260 – *Jawlensky 1991, n° 342, repr. coul. p. 270.

Ce tableau est d'un ton rare chez Jawlensky, par l'aspect dramatique que ne présente pas l'autre version consacrée à ce motif, *Usine dans l'Oberau,* 1910 *(Oberau Fabrik,* Kunsthaus Zurich, Jawlensky 343). On peut le rapprocher de *Deux Nuages blanc,* c. 1909 *(Zwei weisse Wolken,* coll. part., Jawlensky 288), avec au premier plan un poteau comme emblème industriel et un fond bouché par la masse noire d'une montagne.
Sans doute faut-il voir dans *L'Usine* un trait de ses relations étroites avec Werefkin, chez qui les thèmes sociaux sont fréquents : le contraste du rougeoiement avec les ténèbres évoque *Climat tragique* (cat. n° 369), de la même année, et le motif de l'usine rappelle l'arrière-plan de *Après le travail,* 1909 (coll. part.). G.A.

215
La Bosse (La bossue)
Der Buckel
1911
Huile sur carton sur bois ; H. 53, L. 49,5
S.D.b.d. : «A. Jawlensky – 1911»
Weiler n° 83 – Jawlensky n° 381
Collection particulière
Repr. p. 231

Historique : atelier de l'artiste – collection Hélène v. Jawlensky, Wiesbaden.
Expositions : 1911–12 Munich (N.K.V.M.), n° 30 – 1913 Budapest, n° 33 – *1957 Berne, n° 29, repr. coul. – *1970 Lyon, n° 10 *(La Bossue)* – *1983 Munich, Baden-Baden, n° 88, fig. 22 p. 82, repr. coul. p. 197 – *1986 Düsseldorf, n° 6, repr. coul. p. 31 – *1992 Madrid, n° 45, repr. coul. p. 68.
Bibliographie : *Weiler 1959, n° 83, repr. coul. p. 83 – *Weiler 1970, n° 83 – *Jawlensky 1991, n° 381, repr. coul. p. 304.

«Au printemps de 1911, Marianne Werefkin, Andreas, Hélène et moi nous rendîmes à Prerow, sur la Baltique. Pour moi cet été représente un grand pas en avant pour mon art. J'ai peint là mes plus beaux paysages ainsi que de grandes figures dans des couleurs puissantes et incandescentes et non plus du tout naturalistes ni objectives. J'utilisais beaucoup de rouge, orange, jaune cadmium et de vert d'oxyde de chrome. Mes formes étaient cernées avec force de bleu de prusse et jaillissaient avec un terrifiant pouvoir, d'une extase intérieure. *La Bosse, Le Turban violet, L'Autoportrait* (aujourd'hui à Bâle) et la *Tête imaginaire* sont nés de cette manière. Ce fut un tournant de mon œuvre. C'est dans ces années, jusqu'en 1914, juste avant la guerre, que j'ai peint mes toiles les plus puissantes, connues comme les "œuvres d'avant-guerre"[1]».
Jawlensky a toujours considéré les toiles de Prerow comme ses chefs-d'œuvre ; la guerre et le traumatisme de l'expulsion d'Allemagne viendront briser cet élan, qu'il regagnera à travers les séries obsessionnellement recentrées sur le thème de la face.
Jawlensky, très attaché à *La Bosse* ne s'en est jamais séparé, même après son départ précipité de l'Allemagne en août 1914, pour la Suisse. Ici les contrastes sont portés à leur paroxysme, les tensions psychologiques exacerbées à travers le regard halluciné «d'idiote du village» (Weiler) ou d'infirme repliée sur sa disgrâce. G.A.

1. Mémoires dictées à Lisa Kümmel en 1931, dans Jawlensky 1991, p. 31.

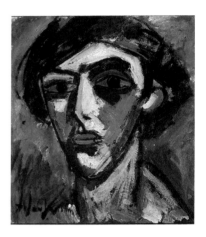

216
Tête de jeune homme
Jünglingskopf
1911
Huile sur carton ; H. 53,5, L. 49,5
S.b.g. : «A. Jawlensky» ; insc. au dos «1911 N. 41»
Weiler n° 87 – Jawlensky n° 385
Kunstmuseum (dépôt d'une collection particulière), Berne

Historique : atelier de l'artiste – Charles im Obersteg, Genève – collection particulière.
Expositions : *1957 Berne, n° 32 – *1989 Locarno, n° 39, repr. coul. p. 71.
Bibliographie : *Weiler, 1959, n° 87, repr. p. 233 – *Jawlensky, 1991, n° 385, repr. coul. p. 305.

Jawlensky n'a peint que de rares têtes masculines. Celles-ci se répartissent en trois groupes principaux, les autoportraits, les portraits du danseur Sacharoff, les têtes d'hommes âgés. Seuls le *Portrait de jeune homme,* c. 1912 *(Jünglingsportrait,* coll. part., Jawlensky 515) et l'ambiguë *Tête renaissance,* 1913 *(Renaissance-kopf,* Kunstmuseum Winterthur, Jawlensky 586) peuvent être mis en rapport.
Dans le groupe des «chefs-d'œuvre de Prerow», celui-ci se distingue aussi par une touche dont les traits en diagonale jouent le rôle constructif habituellement dévolu aux plans de couleur. G.A.

217
Le Turban violet
Violetter Turban
1911
Huile sur carton ; H. 52, L. 49
S.D.m.g. : «A. Jawlensky /1911»
Jawlensky n° 387
Collection particulière
Repr. p. 230

Historique : Maria Jawlensky (épouse du fils de J., Andreas), Locarno – Leonard Hutton Galleries, New York – galerie Alfred Gunzenhauser, Munich – collection particulière.
Expositions : 1911 – 12, Munich (N.K.V.M.), n° 29 – 1914, Dresde, n° 51 -1914, Malmö, n° 3303 – *1983 Munich, Baden-Baden, n° 78, repr. coul. p. 187.
Bibliographie : *Weiler 1970, n° 86, repr. coul. p. 29 -* Jawlensky 1991, n° 387, repr. coul. p. 306.

La composition et la gamme de couleurs très proches de celles de *La Bosse* classe cette œuvre parmi les chefs-d'oeuvre du séjour de Prerow. La tendance à la stylisation, l'insistance de la ligne, la tension des couleurs et la mise en exergue du regard témoignent d'une étape dans l'élaboration du portrait expressionniste qui ne doit déjà plus rien au modèle fauve, encore persistant dans certaines toiles de cette période, mais bien plutôt à l'icône. Encore s'agit-il moins, ici, de portrait que d'une formule personnelle concentrée sur le visage qui devient toute la surface peinte. G.A.

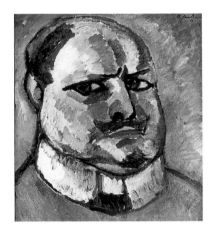

218
Autoportrait
Selbstbildnis
1912
Huile sur carton ; H. 43,5, L. 48,5
S.D.h.d. : «A Jawlensky – 12» ; inscr. au dos : «Selbstbildnis 1912 A. Jawlensky N. 18» sur un autoportrait repeint
Weiler n° 132 – Jawlensky n° 477
Museum Wiesbaden

Historique : atelier de l'artiste – Max Kugel, Wiesbaden – acquis sur le marché de l'art par la Landeshauptstadt Wiesbaden, mis en dépôt au musée.

Expositions : * 1950 Berne, n° 36 – *1983 Munich, Baden-Baden, n° 94, repr. coul. p. 202 – *1991 Wiesbaden, n° 56, repr. coul. p. 113.
Bibliographie : *Weiler 1959, n° 132, repr. coul. p. 11 – *Jawlensky 1991, n° 477, repr. coul. p. 378.

On connaît six autoportraits de Jawlensky : l'un de 1893 (musée d'Omsk, Jawlensky 8), le second de 1904 (coll. part., J. 57), le troisième de 1911 (coll. part., J. 378), puis trois en 1912 (coll. part., J. 475 ; Museum moderner Kunst, Vienne, J. 476 et celui-ci).
A l'exception de celui de Vienne qui montre un décor d'atelier, ces autoportraits offrent peu de variations dans leur disposition : cadrage serré, pose de trois-quarts presque de face. Tous présentent la même intensité du regard qui se scrute et, par la vigueur de la touche, semble questionner l'exemple de van Gogh.
L'Autoportrait du musée de Wiesbaden reprend celui de 1911 : même costume, même pose, même simplification de la forme, mais sans l'opposition des couleurs entre la figure et le fond, unis ici par les verts et les bleus. En revanche, aucun autre autoportrait ne pousse aussi loin l'analyse des couleurs, jusqu'à un effet de pastillage qui semble faire du visage de l'artiste la palette de sa propre peinture. G.A.

219
Paysage d'Oberstdorf (Montagnes près d'Oberstdorf)
Landschaft Oberstdorf (Berge bei Oberstdorf)
c. 1912
Huile sur carton ; H. 40,7, L. 52,4
S.b.g. : «A. Jawlensky»
Jawlensky n° 541
Collection particulière, Düsseldorf
Repr. p. 228

Historique : galerie Maier-Preusker, Bonn – Serge Sabarsky Gallery, New York.
Bibliographie : *Jawlensky n° 541, repr. p. 411.

De juillet à décembre 1912, Jawlensky séjourne à Oberstdorf. Dans la série de paysages qu'il y réalise, il exploite les acquis de Prerow. La gamme de couleurs, la touche en vaguelettes, le cerne noir (bleu de prusse) que l'on observe ici, se retrouvent dans nombre de têtes de cette période. Traités de façon équivalente, le paysage et le visage participent, à travers une stylisation très poussée, d'une même quête des forces telluriques.
Ces paysages d'Oberstdorf ont été peu montrés du vivant de Jawlensky, excepté lors du *Nemzeti Szalon* de Budapest, en 1913 et dans l'exposition itinérante de 1920 – 1921. Ce n'est donc que récemment que l'on a découvert nombre d'entre eux et perçu leur importance dans l'évolution de Jawlensky. G.A.

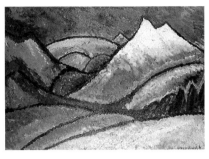

220
Paysage près d'Oberstdorf
Landschaft bei Oberstdorf
1912
Huile sur carton ; H. 45, L. 63
S.b.g. : «A. Jawlensky»
Jawlensky n° 543
Kunsthalle (donation Henri Nannen), Emden

Historique : Erich Pahl, Munich – Dr Rainer Horstmann Kunsthandel, Hambourg – Henri Nannen, Hambourg.
Expositions : *1983 Munich, Baden-Baden, n° 95, repr. coul. p. 203 – *1989 Locarno, n° 49, repr. coul. p. 86.
Bibliographie : cat. *Die Meisterwerke der Sammlung H. Nannen*, 1990, repr. coul. p. 58 – *Jawlensky 1991, n° 543, repr. p. 412.

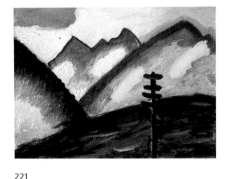

221
Solitude
Einsamkeit
1912
Huile sur carton ; H. 33,7, L. 43,5
S.b.d. : «A. Jawlensky» ; incr. au dos [de la main d'Emmy Scheyer ?] : «1912 Einsamkeit, A.v. Jawlensky»
Weiler n° 568 – Jawlensky n° 552
Museum am Ostwall, Dortmund

Historique : atelier de l'artiste – Karl Gröppel, Bochum – dépôt au musée de Krefeld – entré au musée de Dortmund en 1957, avec l'ensemble de la collection Gröppel.
Expositions : 1913 Budapest, n° 61 – *1970 Lyon, n° 17 repr. fig. 5 – *1983 Munich, Baden-Baden, n° 98, repr. p. 206.
Bibliographie : *Weiler 1959, n° 568, repr. coul. p. 85 – Elger 1988, repr. coul. p. 179 – Dube 1983, repr. coul. p. 56 – cat. *Collection Museum am Ostwall*, 1984, p. 94, repr. – *Jawlensky 1991, n° 552, repr. p. 427.

222
La Créole
Kreolin
1913
Huile sur carton ; H. 69, L. 50
S.D.h.g. : «A. Jawlensky – 1913»
Weiler n° 155 – Jawlensky n° 579
Collection particulière, Suisse
Repr. p. 232

Historique : donné par échange à Paul Klee en 1914.
Expositions : 1913 Berlin, n° 180 – 1914 Dresde, n° 55 – *1957 Berne, Sarrebruck, n° 54 – *1970 Lyon, n° 23, repr. fig. 8 – *1983 Munich, Baden-Baden, n° 121, repr. p. 224 – *1989 Locarno, n° 60, repr. coul. p. 103.
Bibliographie : *Weiler 1955, repr. n° 24 – *Weiler 1955, n° 155, repr. p. 238 – *Weiler 1970, repr. coul. p. 37 – *Jawlensky 1991, n° 579, repr. p. 453.

La Créole représente un type physique que l'on retrouve dans une série d'environ six tableaux en 1913, très proches mais aux titres hétérogènes : *Mosaic, Byzantine, Espagnole…*
Le Fayoum, Byzance, les icônes russes ou encore le cubisme pourraient être convoqués ici pour rendre compte de l'austère simplification géométrique des volumes.
Objet d'un échange avec Paul Klee, cette œuvre est aussi un témoignage de l'amitié entre ces deux artistes. G.A.

223
Le Gant blanc
Der weisse Handschuh
1913
Huile sur carton ; H. 67, L. 49
S.h.g. : «A. Jawlensky»
Weiler n° 150 – Jawlensky n° 581
Collection particulière
Repr. p. 234

Historique : Galka Scheyer, Hollywood – Compulsory auction, Los Angeles (1954) – S. J. Levin, St-Louis – Morton D. May, St-Louis – Nierendorf Gallery New York – Leonard Hutton Galleries, New York – coll. part. Allemagne – S. Sabarsky Gallery, New York – Christies, New York (15/11/1983).
Expositions : *1983 Munich, Baden-Baden, n° 120, repr. coul. p. 223.
Bibliographie : *Weiler 1959, n° 150 – *Jawlensky, n° 581, repr. coul. p. 444.

Aussi construites et picturales que soient les têtes peintes par Jawlensky avant la Première Guerre, elles demeurent réalistes. Les variations portent certes sur les éléments formels, jouant sur un petit nombre de signes récurrents, mais aussi sur les accessoires dont on ne sait s'ils renvoient à l'identité du modèle ou à un jeu de déguisement (auquel se prête souvent sa compagne Hélène ou le danseur Sacharoff).
Ici, la blancheur du gant sert de faire-valoir à une gamme de bleus, de noirs et de rouges bruns, avec un certain ténébrisme à la manière espagnole. En 1913, Jawlensky a d'ailleurs peint une série de figures espagnoles (cat. n° 224). G.A.

224
La Mantille (Tête en rouge et vert)
Die Mantille (Kopf in weinrot und grün)
1913
Huile sur carton ; H. 68, L. 49,3
S.h.g. : «A. Jawlensky»
Weiler n° 162 – Jawlensky n° 600
Collection particulière
Repr. p. 233

Historique : Emmy Scheyer, Braunschweig – collection particulière, Stuttgart – Sotheby's, Londres (27. 6. 1989).
Expositions : *1957 Berne, Sarrebruck, n° 50 – *1989 Locarno, n° 62, repr. coul. p. 107.
Bibliographie : *Weiler 1959, n° 162, repr. p. 239 – *Jawlensky 1991, n° 600, repr. coul. p. 465.

Jawlensky a consacré au moins quatre portraits au thème espagnol avant d'élaborer, en 1909 et 1910, la formule de ses têtes.
En 1911 et 1912, il peint plusieurs «espagnoles» aux traits encore individualisés ou au contraire déjà typés et stylisés (pour l'une d'elles, selon Elisabeth Erdmann-Macke, le danseur Sacharoff aurait servi de modèle). En 1912, une *Infante* (*Infantin*, coll. part., Jawlensky 531) a pour modèle sa femme Hélène et initie le type physique au long visage en amande qui sera développé l'année suivante dans un groupe assez homogène.
Dans les quelque dix toiles qui se répartissent alors en *Espagnoles, Infantes, Mantilles, Manola*, le motif de la mantille est primordial : le flot de couleurs entoure le visage, comme ici les bleus-verts, reprenant ceux du fond, en contraste avec les rouges des visages. G.A.

225
Tête couleur de bronze
Kopf in Bronzefarben
1913
Huile sur carton ; H. 54, L. 49,5
S.D.h.d. : «A. Jawlensky» «1913»
Jawlensky n° 602
Galerie Thomas, Munich
Repr. p. 235

Historique : atelier de l'artiste – Dr Hans Lühdorf, Düsseldorf – collection particulière – Christies, Londres, 3. 12. 1984, lot 36, repr. – collection particulière – Champin-Lombrail-Gauthier, Enghien, 21. 06. 1990 – collection particulière.
Expositions : 1914 Munich, n° 63, repr. – *1989 Locarno, n° 57, repr. coul. p. 98.
Bibliographie : *Jawlensky 1991, n° 602, repr. coul. p. 466.

Cette œuvre est à rapprocher du *Portrait de Sacharoff* (Museum Wiesbaden, Jawlensky 601) et de *Silence* (coll. part., Jawlensky 603). Toutes trois déclinent un visage aux traits semblables et à la même coiffure.
On remarque dans plusieurs têtes de 1913, la tendance à assourdir la couleur et à recourir au brun pour le visage. Cette sourdine mise à la couleur pourrait signifier une accentuation du rôle de la forme – dont le problème est toujours aigu – et du rythme, c'est à dire un souci de ne plus confier à la seule couleur le pouvoir émotif de l'image, mais de chercher dans l'équilibre de ses éléments le support à la fonction méditative des icônes. G.A.

Wassily Kandinsky

1866
Naît le 4 décembre à Moscou.
1871
Sa famille s'installe à Odessa, ses parents se séparant, sa tante veille à son éducation.
1876
Entre au Lycée d'Odessa. Etudie le piano et le violoncelle.
1886
S'inscrit à l'Université de Moscou en Sciences économiques et Droit romain et russe.
1889
Voyage d'étude dans le gouvernement de Vologda. Etudie aussi le droit paysan dans la province de Moscou ; contact avec l'art populaire. Voyage à Paris (?).
1892
Obtient son diplôme. Epouse Anja Chimiakin. Second voyage à Paris (?).
1893
Nommé attaché à l'Université de Moscou.
1895
Directeur artistique de l'imprimerie Kusverev, à Moscou.
1896
Voit l'exposition de peinture française à Moscou, où est exposée l'une des *Meules* de Monet. Refuse un poste de professeur à l'Université de Dorpat pour se consacrer à la peinture. S'installe à Munich.
1897
Etudie à l'atelier privé d'Anton Azbé pendant deux ans. Rencontre Jawlensky et Werefkin.
1900
Elève de la classe de peinture de Franz von Stuck à l'Académie.
1901
Cofondateur du groupe *Phalanx* dont il devient président l'année suivante : organisation de douze expositions (dont une de Monet) jusqu'en 1904, enseignement. Premières tempera et petits paysages.
1902
Rencontre Gabriele Münter (son élève à l'école *Phalanx*). Expose à la Sécession de Berlin (presque tous les ans jusqu'en 1911). Premiers bois gravés.
1903
Fermeture de l'école *Phalanx*. Voyage à Venise, Vienne, Odessa, Moscou.
1904
Dissolution de *Phalanx*. Voyage en Hollande. Septembre, se sépare de sa femme, vit avec Gabriele Münter. Voyage à Berlin puis Odessa. Expose pour la première fois au Salon d'automne, à Paris (puis tous les ans jusqu'en 1910). Voyage à Paris. Décembre, part pour Tunis.
1905
Retour de Tunis par l'Italie et l'Autriche. Expose au Salon des Indépendants, à Paris. Voyage en Saxe. Séjour à Dresde. Devient membre du *Deutscher Künstlerbund* sur la recommandation de Liebermann. Séjours à Munich, puis Odessa. Voyages en Allemagne, Belgique, Italie. Séjour à Rapallo de décembre à avril 1906.

1906

Séjour à Paris, en mai-juin, où il devient membre de l'Union internationale des Beaux-Arts et des Lettres. S'installe avec Münter à Sèvres jusqu'en juin 1907. Rencontre Gertrude Stein (voit ses Matisse et ses Picasso).

1907

Bois gravés, petits paysages à l'huile, tempera sur des thèmes russes. Séjours à Munich, Bad Reichenhall, en Suisse et à Berlin.

1908

Plusieurs voyages dans les Alpes et au Tyrol. 15 août (?)-30 septembre premier séjour à Murnau. S'installe à Munich, Ainmillerstrasse. Travaille avec le compositeur Thomas von Hartmann et le danseur Sacharoff à ses premiers projets pour le théâtre *Daphnis* et *Der gelbe Klang* (*Sonorité Jaune*).

1909

Janvier, fondation de la *Neue Künstlervereinigung München* (N.K.V.M.) dont il est élu président. A Murnau : 22–27 mai, 20 juin–20 septembre, 5–9 octobre ; Münter y achète une maison où ils séjourneront régulièrement jusqu'en août 1914. Publie *Xylographies* aux éditions Tendances Nouvelles, à Paris. Participe à la première exposition de la N.K.V.M.

1910

A Murnau, 22 février–22 mars, 12–15 avril, 1er juillet–17 août, 10–11 septembre, 30 septembre-10 octobre. Voyage à Weimar, Berlin, Odessa.

1911

Fait la connaissance de Marc, puis Macke et Paul Klee. Assiste au concert de Schönberg, à Munich. Séjours à Murnau : 20–28 janvier, 23 mai–13 juin, 20 juin–21 août. Rend deux fois visite à Marc, à Sindelsdorf. Prépare l'*Almanach du Blaue Reiter*. 2 décembre, avec Marc, Münter et Kubin, quitte la N.K.V.M., après le refus du jury de l'association d'exposer *Composition V*. 18 décembre–1er janvier, Première exposition de la rédaction du *Blaue Reiter*, galerie Thannhauser à Munich (exposition itinérante).

1912

Janvier, publication de *Du spirituel dans l'art*. Février, deuxième exposition du *Blaue Reiter* (œuvres graphiques, exposition itinérante), chez Hans Goltz à Munich. Deuxième édition de *Du spirituel dans l'art*. Mai, publication de l'*Almanach*. Séjours à Murnau, 5–17 août, 6–19 septembre. Automne, troisième édition de *Du Spirituel dans l'Art*. Octobre, première exposition personnelle, galerie Der Sturm, Berlin. Voyage à Odessa, Moscou, Berlin.

1913

Séjours à Murnau, 13–15 janvier, 29 mars–1er avril, 28 avril–9 mai, 10–30 juin. Voyage à Berlin, Moscou. Participe à L'Armory Show, à New York et au premier Salon d'automne allemand (Erster deutscher Herbstsalon), au Sturm, à Berlin. Publication de *Klänge* (*Sonorités*), à Munich et de l'*Album du Sturm*, à Berlin, contenant *Rückblicke* (*Regards sur le Passé*).

1914

Janvier, l'exposition personnelle prévue chez Golz, pour l'automne 1912, a lieu à la galerie Thannhauser. A Murnau : 4 février–3 avril, 5–6 mai. Avril édition anglaise de *Du spirituel dans l'art* (*The Art of Spiritual Harmony*). Deuxième

édition de l'*Almanach*. Août, quitte Munich pour la Suisse, puis les Balkans, Odessa et Moscou où il s'installe.

1915

Dernière rencontre avec Münter, lors d'un séjour à Stockholm (23 décembre–16 mars 1916).

1917

Mariage avec Nina Andreewsky.

1918–1921

Fonctions officielles dans l'administration des Beaux-Arts et de l'Education de l'U.R.S.S.

1921

Revient en Allemagne en décembre.

1922

S'installe à Weimar où il enseigne au Bauhaus.

1925

Suit le Bauhaus qui doit s'installer à Dessau, chassé de Weimar par les attaques du futur parti nazi.

1928

Acquiert la nationalité allemande.

1932

Fermeture du Bauhaus. S'installe à Berlin.

1933

S'installe à Neuilly-sur-Seine.

1937

57 de ses œuvres sont retirées des musées allemands par les Nazis.

1939

Aquiert la nationalité française.

1944

Meurt à Neuilly, le 13 décembre.

Peintures

226

Etude d'automne près d'Oberau
Herbststudie bei Oberau
1908
Huile sur carton ; H. 32,8, L. 44,5
S.b.d. : «Kandinsky» ; inscr. au dos «Herbststudie [de la main d'Eichner] : Spätsommer 1980 – Aus Oberau (bei Murnau)»
Roethel-Benjamin n° 248
Städtische Galerie im Lenbachhaus, Munich
Repr. p. 236

Historique : donation Gabriele Münter, 1957 (GMS 28).
Expositions : *1957 Munich, n° 69 – 1958–59 Hambourg, n° 50 – 1958 Munich, n° 1020.
Bibliographie : *Gollek dans Bordeaux 1976, p. 22, fig. 2 – Gollek 1982, n° 99, pp. 325–326, repr. p. 89 – *Roethel-Benjamin 1982, n° 248, repr. p. 237.

Comme les premières études réalisées à Murnau, celle-ci garde le caractère *Jugendstil* des œuvres antérieures, dans l'usage ornemental des lignes (fumée, découpe du feuillage, tronc à droite, chemin) alors que les touches en mosaïque rappellent le procédé des peintures à thèmes folkloriques. Mais comparée à ses précédentes études à l'huile, elle dit l'évolution amorcée à Murnau dans le traitement du paysage. L'accentuation des plans et des couleurs témoigne de l'influence, transmise par Jawlensky, de Gauguin et des Nabis. G.A.

227

Murnau, Kohlgruberstrasse
1908
Huile sur carton ; H. 71,5, L. 97,5
S.D.b.g. : «Kandinsky – 908» ; inscr. au dos «Kandinsky / Kohlgruberstrasse (Murnau) / 1908»
Roethel-Benjamin n° 252
Collection particulière, Zurich
Repr. p. 237

Historique : collection particulière, Allemagne – Sidney Janis Gallery, New York – Nelson A. Rockfeller, New York – Museum of Modern Art (Nelson A. Rockfeller Bequest), New York (1979 [encore en 88]) – Thomas Ammann Fine Art, Zurich.
Expositions : 1909 Berlin – 1909 Paris – 1990–91 Essen, Amsterdam, n° 170, repr. coul. p. 384.
Bibliographie : *Grohmann 1958 p. 58, n° 61, p. 330, fig. 16, p. 350 – *Roethel-Benjamin 1982, n° 252, repr. p. 243.

«Kandinsky, dans ses variations, est plus harmonique et rythmique que mélodique, et ses tableaux sont en grande partie traités à partir d'une note fondamentale de bleu, de rouge, de jaune en diverses gradations et nuances, de même qu'il "rythme" en diagonale (route, chemin, feuillage)». Ainsi Grohmann caractérise-t-il les œuvres du premier séjour à Murnau auquel appartient celle-ci, dont il existe une petite étude, d'un cadrage plus serré à droite (Roethel 251).
La couleur reste ici relativement naturaliste, plus exarcebée qu'arbitraire, mais commence à gagner en autonomie. Elle se fait l'instrument de la «résonnance intérieure» que Kandinsky se fixe pour but. G.A.

228

Etude de nature à Murnau I (Kochel – Route droite)
Naturstudie aus Murnau I (Kochel Gerade Strasse)
1909
Huile sur carton ; H. 32,9, L. 44,6
Inscr. au dos : [de la main de Münter] «Kandinsky Naturstudie / Murnau 1909»
Roethel-Benjamin n° 306
Städtische Galerie im Lenbachhaus, Munich
Repr. p. 236

Historique : donation Gabriele Münter, 1957 (GMS 45).
Expositions : 1971 Turin, p. 176, repr.
Bibliographie : *Langner dans Revue de l'Art, n° 45, 1979, p. 54, fig. 2. – *Roethel-Benjamin 1982, n° 306, repr. p. 288 – Gollek 1982, n° 114, repr. coul. p. 100 – Zweite 1989, n° 25, repr. coul.

Cette œuvre peut être mise en rapport avec le *Paysage de Murnau*, 1909, de Jawlensky (cat. n° 209) et les différentes versions de *Route droite*, 1909, de Münter. La reprise du même sujet témoigne de la communauté de recherches du groupe de Murnau. Ce n'est plus seulement, comme l'été précédent, sur la couleur et la ligne que se porte l'attention mais, de façon plus radicale, sur la composition et la forme comme motif. Le paysage se fait davantage encore le réservoir formel des *Improvisations* ou des *Compositions*.

A partir d'une photographie des Archives Münter où l'on voit Kandinsky à bicyclette sur une route droite, bordée d'arbres jeunes et rares, Roethel localise cette œuvre à Kochel et non à Murnau. Il propose le titre de *Kochel – Gerade Strasse* remplaçant l'attribution de la main de Münter, au dos du tableau. Toutefois cette toile, caractéristique du deuxième été à Murnau, se différencie du groupe de paysages d'hiver réalisés par Kandinsky et Münter à Kochel, en février. G.A.

229
Tableau avec des maisons
Bild mit Häusern
1909
Huile sur toile ; H. 98, L. 133
S.D.b.d. : «Kandinsky 1909» ; inscr. au dos «Kandinsky (Murnau) / Bild mit Häusern – n° 73»
Roethel-Benjamin n° 269
Stedelijk Museum, Amsterdam
Repr. p. 240

Expositions : *1984–85 Paris, repr. coul. p. 27 – *1987 Tokyo, Kyoto, n° 9, repr. coul. p. 49.
Bibliographie : *Grohmann 1958, n° 73, p. 330, fig. 22, p. 351 – *Roethel-Benjamin 1982, n° 269, p. 256, repr.

En 1908, Kandinsky s'est attaché, dans les peintures de Murnau et deux vues de Munich, au thème des maisons comme support du rythme des traits colorés.
Cette œuvre, qui fait partie des trois peintures de 1909, connues sous le titre de *Tableau (Bild) avec barque, maisons et archer* (Roethel 268, 269, 270) précédant les premières *Improvisations*, a une place charnière. Proche du premier style de Murnau par son traitement – taches de couleurs, touche allongée – elle est l'une des premières reprises de ces éléments formels dans une thématique imaginaire, à la tonalité énigmatique : les maisons bavaroises se mêlent à une lointaine ville russe et deux formes assises s'inscrivent en pictogrammes de la méditation et de la mélancolie. G.A.

230
Improvisation III
1909
Huile sur toile ; H. 94, L. 130
S.D.b.d. : «Kandinsky 1909»
Roethel-Benjamin n° 276
Musée national d'art moderne, Centre Georges Pompidou, Paris
Repr. p. 239

Historique : F. Kluxen, Münster – R. Ibach, Wuppertal – prêt à la Ruhmeshalle, Barmen – O. Stangl, Munich – racheté par Nina Kandinsky – donation Nina Kandinsky, 1976 (AM 1976-850).
Expositions : 1910–11 Odessa n° 202 – 1986–87 Berne, n° 38, repr. coul. p. 49.
Bibliographie : *Sturm Album 1913, repr. p. 40 – Selz 1957, p. 186, repr. n° 68b – *Grohmann 1958, p. 112, n° 78, p. 330, fig. 24, p. 351 – Vogt 1979, repr. coul. n° 20 – *Roethel-Benjamin 1982, n° 276, repr. p. 264 – *Derouet-Boissel 1984, n° 73, repr. coul. p. 89.

Kandinsky s'est, en 1908, presqu'exclusivement consacré au paysage, abandonnant les scènes du folklore russe réalisées jusqu'en 1907 dans un style pointilliste.
Les premières *Improvisations*, les *Tableaux* et l'esquisse pour *Composition II* font de 1909 l'année d'un retour de l'imaginaire dans sa peinture, avec de nouveaux moyens dont il poursuit l'élaboration durant le second séjour d'été à Murnau. Par le traitement large et rapide, synthétique, et par l'arbitraire et l'exaltation de la couleur, l'imagerie devient plus elliptique et allusive, jusqu'à l'ambiguïté.
Improvisation III pose un problème d'interprétation, si l'on excepte le thème emblématique du cavalier. A quel Orient, russe ou arabe, faut-il attribuer l'architecture à coupoles et le costume du personnage ? Quelle action unit celui-ci et les deux personnages de gauche ? L'œuvre, image mentale, suggère plus qu'elle ne décrit, selon la définition que donne Kandinsky de ses *Improvisations* : «2° Expressions pour une bonne part inconscientes et souvent formées soudainement, d'événements de caractère intérieur, donc impressions de la "Nature Intérieure"». G.A.

231
Improvisation VI (Africaine)
Improvisation VI (Afrikanisches)
1909
Huile sur toile ; H. 107, L. 95,5
S.D.b.g. : «Kandinsky – 1909» ; inscr. au dos «n° 96»
Roethel-Benjamin n° 287
Städtische Galerie im Lenbachhaus, Munich
Repr. p. 238

Historique : donation Gabriele Münter, 1957 (GMS 56).
Expositions : 1910 Londres, n° 962 – 1910–11 Odessa, n° 213 (daté 1910) – *1912 Berlin, n° 62 (1re éd. du cat. ; daté 1910) – *1963 New York, Paris, La Haye, Bâle, n° 16, repr. coul. – 1970 Munich, Paris, n° 9, repr. – 1971 Turin, n° 173, repr. – 1976–77 Munich, n° 24, repr. – 1982 Munich, n° 305, repr. coul. p. 309 – 1982 New York, n° 261, repr. coul. p. 238 et couv.
Bibliographie : *Grohmann 1958, p. 104, p. 331, repr. coul. p. 79 – Myers 1967, p. 61, repr. coul. n° 15 – Gollek 1982, n° 116, p. 330, repr. coul. p. 109 – *Roethel-Benjamin 1982, n° 287, repr. p. 272 – Dube 1983, repr. coul. p. 40 – Zweite 1989, n° 29 repr. coul.

Sans l'ambiguïté iconographique d'*Improvisation III*, le motif arabe est ici évident, justifiant le sous-titre *Africaine*, donné par Roethel d'après G. Münter. Les deux personnages en turban et burnous devant le mur aveugle d'une maison d'Afrique du Nord sont clairement identifiables. La thématique arabe, liée au voyage en Tunisie de l'hiver 1904–1905, ressurgit dans deux autres œuvres, au moins, de cette année 1909, *Arabes I (cimetière)* (Kunsthalle, Hambourg, Roethel 283) et *Orientale* (Lenbachhaus, Munich, Roethel 294). Les formes du fond ne semblent être que les supports de variations colorées et Kandinsky n'est en rien un orientaliste à l'exotisme anecdotique il semble n'utiliser ses notations tunisiennes que filtrées par la mémoire, d'où surgit une vision imaginaire, presque «inconsciente». G.A.

232
Improvisation VIII
1909–1910
Huile sur toile ; H. 125 ; L. 77,5
S.D.b.d. : «Kandinsky 1909»
Roethel-Benjamin n° 289
Collection particulière
Repr. p. 241

Historique : Richard Blümner, Berlin – Herwarth Walden, Berlin (1914) – Hisanori Munakata, Tokyo (1920–22/1950). Sidney Janis Gallery, New York (1950) – Herbert Rothschild, New York (1951).
Expositions : 1910 Odessa, n° 250 (datée 1910) – *1912 Berlin (n° 63, 1re éd. cat. ; n° 57, 2e éd. cat. ; datée 1910 – *1914 Cologne
Bibliographie : *Sturm Album 1913, repr. p. 44 (datée 1910) – *Grohmann, 1958, p. 108, n° 99, p. 331, repr. p. 266 (datée 1910) – *Roethel-Benjamin 1982, n° 289, repr. p. 274 (datée 1909) – Weiss dans 1982 Munich, p. 30, repr. p. 32 et 1982 New York, p. 30, repr. p. 31).

La datation d'*Improvisation VIII* reste problématique ; signée et datée 1909 mais répertoriée dans ses carnets par Kandinsky en 1910, les commentateurs lui donnent l'une ou l'autre date.
Le thème semble ici plus lisible que dans d'autres *Improvisations* ; Peg Weiss a signalé l'emprunt du personnage tenant l'épée au *Paradis perdu (Expulsion du Jardin)*, 1897, de Franz von Stuck.
Ce sujet peut logiquement faire suite à *Paradis* (Roethel 286) peint en 1909. L'ange gardien du jardin d'Eden, l'épée placée au centre comme un fléau de balance, le mouvement de la ville (mélange de Moscou et de Jérusalem céleste), donnent un ton dramatique à cette composition où l'on sent l'imminence de la justice divine. Du motif académique ne subsiste plus que la dramaturgie, le sujet religieux est revu ici à travers le «vœu intérieur». G.A.

233
Murnau avec église II
Murnau mit Kirche II
1910
Huile sur toile ; H. 96,5, L. 105,5
S.D.b.d. : «Kandinsky – 1910» ; inscr. au dos [de la main de Münter] : «Kandinsky, Murnauer Kirche»
Roethel-Benjamin n° 348
Stedelijk Van Abbe Museum, Eindhoven
Repr. p. 243

Historique : A. Kaufmann, La Haye (?) – légué au Musée.
Expositions : *1970 Baden-Baden, n° 25, repr. – *1984–85 Paris, repr. coul. p. 25 – 1986–87 Berne, n° 43, repr. p. 53 – *1987 Tokyo, Kyoto, n° 10, repr. coul. p. 51 – 1990–91 Essen, Amsterdam, n° 172, repr. coul. p. 386.
Bibliographie : *Grohmann 1958, p. 60, fig. 613, p. 400 – *Roethel-Benjamin 1982, n° 348, repr. p. 327.

Il existe une étude (Roethel 347) pour ce tableau mais dans un format plus horizontal. La version *Murnau avec église I* qui appartenait à Gabriele Münter se trouve dans les collections du Len-

bachhaus (Roethel 346). *Paysage aux taches rouges* reprendra une composition semblable, en 1913 (Venise, Solomon R. Guggenhein Foundation, Roethel 460).

L'église de Murnau qui apparaît dans de très nombreuses œuvres est, selon Grohmann, le motif «qui permet de déchiffrer distinctement l'évolution de Kandinsky de 1908 à 1909».

Si la première année, la verticale du clocher concourt à l'aspect constructif des paysages, ceux-ci évoluent vers une vision poétique où «la puissante sonorité des tons noie l'architecture constructive». En 1910 apparaissent déformations et mouvement. Ceci est sensible si l'on compare la version définitive avec son étude où la torsion à droite du clocher et des maisons est moins accentuée et où les deux pics bleuâtres n'ont pas le même élan vers le ciel, ni le même rôle de contrepoids, mais donnent une assise statique au paysage.

Le traitement de Kandinsky dans ses paysages est désormais identique à celui des *Improvisations*. G.A.

234
Improvisation XII (Cavalier)
Improvisation XII (Reiter)
1910
Huile sur toile ; H. 97, L. 106,5
S.D.b.g. : «Kandinsky – 1910»
Roethel-Benjamin n° 354
Staatsgalerie moderner Kunst, Munich
Repr. p. 245

Historique : échangé avec Franz Marc – Maria Marc, Sindelsdorf.
Expositions : 1950 Bâle, n° 165 – 1958, Munich, n° 1023.
Bibliographie : Selz 1957, p. 195, repr. n° 78 – *Grohmann 1958, p. 114, fig. 43 p. 353 – *Roethel-Benjamin 1982, n° 354, p. 332, repr. coul. p. 340.

En interprétant l'échange de cette œuvre avec une toile de Marc, Grohmann y a vu un hommage rendu par Kandinsky à son ami dont il paraphrase le style. Mais la date de leur rencontre, le 1er janvier 1911, contredit cette thèse, tout comme l'œuvre donnée par Marc, *Der Traum* (Musée national d'art moderne, Paris), datant de 1912, qui implique un échange plus tardif.

L'image est centrée ici moins sur le cavalier que sur le cheval, élément le plus reconnaissable et dont la forme anatomique est peu déformée en comparaison du pictogramme auquel l'animal est souvent ramené. Les éléments qui l'entourent, guère identifiables, sont un pur déploiement de couleur. G.A.

235
Lyrique
Lyrisches
1911
Huile sur toile ; H. 94, L. 130
S.D.b.d. : «Kandinsky 1911»
Roethel-Benjamin n° 377
Musée Boymans-van Beuningen, Rotterdam
Repr. p. 247

Historique : M. Tak van Poortvliet, Domburg – prêt au musée en 1932, donné en 1936.
Expositions : 1911 Paris, n° 6711 – *1912 Berlin, n° 59, 1re éd. cat. ; n° 54, 2e éd. cat. – 1912 Zurich, n° 72 – *1914 Cologne, n° 54 – *1914 Munich – 1950 Bâle, n° 172 – 1960–61 Paris, n° 287 *Lyrisme* – *1963 New York, Paris, La Haye, Bâle, n° 20, repr. – 1968 Bruxelles, n° 41, repr. – 1970 Munich, Paris, n° 96, repr. coul. – *1976–77 Munich, n° 37, repr. coul. – 1982 Munich, n° 308, repr. p. 312 – 1982 New York, n° 267, repr. coul. p. 245 – *1984–85 Paris, repr. coul. p. 31 – 1986–87 Berne, n° 48, repr. coul. p. 57 ;
Bibliographie : *Grohmann 1958, p. 114, n° 118, p. 331, repr. p. 353 – *Roethel-Benjamin 1982, n° 377, repr. p. 356.

Peint le 11 janvier 1911, selon les carnets de Kandinsky, *Lyrique* inaugure de façon prémonitoire l'année qui verra la fondation du *Blaue Reiter*. C'est d'ailleurs dans l'*Almanach* que cette toile trouvera son premier commentateur, avec Franz Marc qui dans son article «Deux tableaux», l'analyse en relation avec une gravure Biedermeier au sujet semblable.

Cette œuvre, que Kandinsky jugeait moins réussie que sa gravure (cat. n° 278), est devenue depuis emblématique au point d'être détachée de son contexte stylistique. Exécutée le lendemain de *Impression I* (détruit, Roethel 376), *Lyrique* accentue le dynamisme apparu dans les paysages de 1910 et le traite sur le mode linéaire qui va s'épanouir dans *Composition IV* (Kunstsammlung Nordrhein-Westfalen, Düsseldorf, Roethel 383) à laquelle il travaille dès les jours suivants, si l'on en croit la date du 13 janvier pour le *Fragment* (Ermitage, Saint-Pétersbourg, Roethel 367) et dont la version définitive est peinte en février. Là encore, le sujet si personnel du cavalier vient servir de support à une œuvre qui occupe un point nodal dans l'évolution stylistique de Kandinsky.

Le rendu du mouvement par la ligne sera repris dans l'aquarelle *Avec trois cavaliers* (cat. n° 246) et dans *Impression V* (cat. n° 238). A la différence des futuristes, le dynamisme et la vitesse ne sont pas traités à travers un contenu moderniste – machine ou paysage urbain – mais selon un mode poétique et onirique, usant d'un vocabulaire formel économe. G.A.

236
Improvisation XVIII (avec pierres tombales)
Improvisation XVIII (mit Grabsteinen)
1911
Huile sur toile ; H. 141, L. 120
S.D.b.d. : «Kandinsky 1911»
Roethel-Benjamin n° 384
Städtische Galerie im Lenbachhaus, Munich
Repr. p. 246

Historique : donation Gabriele Münter, 1957 (GMS 77).
Expositions : 1911–12 Berlin, n° 94 – 1913 Amsterdam, n° 90 – 1958 Munich, n° 1024 – *1963 New York, Paris, La Haye, Bâle, n° 22, repr. *1970 Baden-Baden, n° 29, repr. – 1971 Turin, p. 183, repr. – *1976 Bordeaux, n° 31, repr.
Bibliographie : *Kandinsky 1912 *(Über das Geistige…)*, repr. entre pp. 106 – 107 – *Sturm Album* 1913, repr. p. 57 – *Grohmann 1958, p. 115, p. 331, fig. n° 56, p. 354 – *Roethel-Benjamin 1982, n° 384 p. 367, repr. – Gollek 1982, n° 136, p. 332, repr. p. 117 – Zweite 1989, n° 40, repr. coul.

Improvisation XVIII permet de s'interroger sur le rôle de la ligne dans un espace construit d'abord par la couleur. Les lignes n'interviennent que pour esquisser ou souligner les éléments de signification sans les rendre tout à fait identifiables ; elles jouent en quelque sorte «entre parenthèses», comme le sous-titre, maintenant à son minimum le contenu descriptif, comme marque de la difficulté à s'en dégager.

En élaborant un semblable espace pictural pour mettre en scène, peut-être, la *Parabole des trois morts et des trois vifs*[1], sans doute Kandinsky s'approche-t-il au plus près du fonctionnement de l'image telle que l'offre l'art populaire ou le douanier Rousseau : les archétypes livrant moins leur signification éculée que leur charge émotive à travers une composition picturale hautement décorative. G.A.

1. Hoberg dans Zweite 1989, n° 40.

237
Saint Georges III
St. Georg III
1911
Huile sur toile ; H. 97,5, L. 107,5
S.D.b.g. : «Kandinsky 1911» ; inscr. au dos «Kandinsky St. Georg N° 3»
Roethel-Benjamin n° 391
Städtische Galerie im Lenbachhaus, Munich
Repr. p. 244

Historique : donation Gabriele Münter, 1957 (GMS 81).
Expositions : *1976 Bordeaux, n° 32, repr. – 1982 Munich, n° 455, repr. p. 383 – 1982 New York, n° 319 repr. p. 281.
Bibliographie : *Grohmann 1958, p. 108, p. 332, fig. 63 p. 354 – Buchheim 1959, repr. coul. p. 115 – *Nishida dans *XXe Siècle* 1974, p. 19, repr. p. 20 – *Roethel-Benjamin 1982, n° 391, repr. p. 376 – Gollek 1982, n° 137, p. 333, repr. p. 118 – Zweite 1989, n° 39, repr. coul.

Le thème de saint Georges recoupe celui du cavalier, et la version sur verre de 1911 fournira le motif de la couverture de l'*Almanach du Cavalier bleu*. Il prend sa place dans l'ensemble de sujets religieux à tonalité rédemptrice qui occupent Kandinsky de 1910 à 1913. Selon H. Nishida, l'image de ce saint peut avoir été suggérée par les représentations de l'église de Murnau (maître-autel, plafond et une statue par Seidl qui semble avoir inspiré l'aquarelle de Macke, de 1912, au Lenbachhaus ; Münter aussi a peint une *Nature morte avec saint Georges,* Munich, Lenbachhaus).

Kandinsky a peint en 1911, deux séries de trois *Saint Georges,* sous verre (Roethel 413 à 415) et sur toile (Roethel 362, daté 1910 mais inscrit en 1911 dans les carnets, 382 et 391). G.A.

238
Impression V (Parc)
Impression V (Park)
1911
Huile sur toile ; H. 105, L. 157
S.D.b.d. : « Kandinsky 1911 »
Roethel-Benjamin n° 397
Musée national d'art moderne, Centre Georges Pompidou, Paris
Repr. p. 242

Historique : L. Schreyer, Berlin – A. Rothenberg, Breslau – racheté par Nina Kandinsky – donation Nina Kandinsky, 1976 (AM 1976-851).
Expositions : 1911 Paris, n° 6712 – *1912 Berlin, n° 45, 1re éd. cat. ; n° 41, 2e éd. cat. – 1950 Bâle, n° 174 – *1963 New York, Paris, La Haye, Bâle, n° 26, repr. p. 52 – *1970 Baden-Baden, n° 35, repr. coul. – 1971 Turin, p. 179, repr. – 1986–87 Berne, n° 47, repr. coul. p. 56.
Bibliographie : *Grohmann 1958, p. 106, n° 141, p. 332, fig. 68, p. 355 – Buchheim 1959, repr. coul. p. 119 – *Langner dans *Revue de l'Art* 1979, n° 45, pp. 53–65 – *Roethel-Benjamin 1982, n° 397, repr. p. 382 – *Derouet-Boissel 1984, n° 128, repr. coul. p. 115.

Johannes Langner a longuement étudié l'iconographie et les sources de cette œuvre : montagne, cavalier et amazone, promeneurs et arbre à droite. En dépit de ce que la définition des *Impressions* implique d'immédiateté, cette œuvre apparaît très élaborée. Selon cette étude, la thématique (parc, couple de cavaliers), ancienne et récurrente chez Kandinsky, se nourrit d'une certaine mode *Jugendstil* (où l'amazone est figure de libération).
La vitesse, la cavalcade, son traitement elliptique où l'on n'a longtemps perçu qu'abstraction, pourraient suggérer que Kandinsky a voulu non restituer mais reconstituer l'immédiateté d'une impression, la captation fugace par le regard.
Ceci exige la pleine maîtrise des moyens plastiques et permet de comprendre le paradoxe de la création des *Impressions* après les *Improvisations* et les *Compositions,* alors que Kandinsky les place avant, dans sa hiérarchie des genres. G.A.

239
Déluge I
Sintflut I
1912
Huile sur toile ; H. 100, L. 100,5
S.D.b.g. : « Kandinsky 1912 » ; inscr. au dos « 22.III. 12. Entwurf zur Sintflut »
Roethel-Benjamin n° 440
Kaiser-Wilhelm-Museum, Krefeld
Repr. p. 248

Historique : Gabriele Münter – galerie Otto Stangl, Munich.
Expositions : 1960–61 Paris, n° 289 – 1985–86 Londres, Stuttgart, n° 32, repr. coul. – 1986–87 Los Angeles, Chicago, La Haye, p. 145, repr.
Bibliographie : *Grohmann 1958, n° 159a p. 332, repr. p. 274 – Buchheim 1959, repr. coul. – *Roethel-Benjamin 1982, n° 440, p. 430, repr.

Cette œuvre est liée à la longue genèse de *Composition VI* (Ermitage, Saint-Pétersbourg, Roethel 464), telle que la retrace Kandinsky dans *Regards sur le passé*.
Après la peinture sous verre de 1911 (localisation inconnue, Roethel 425) où l'on « trouve différentes formes figuratives en partie amusantes », il éprouve des difficultés à élaborer la composition : « Au lieu de clarté, je n'y gagnai qu'obscurité. Sur certaines esquisses j'ai dissous les formes des corps, sur d'autres, j'ai essayé d'atteindre l'impression de façon purement abstraite. Pourtant je ne réussissais pas. Et cela venait seulement du fait que j'échouais devant l'expression du déluge lui-même, au lieu d'obéir à l'expression du mot "déluge". Ce n'était pas la résonance intérieure qui me dominait mais l'expression extérieure ».
Ici, la structure du paysage, la foudre, un cavalier à la trompette, la proue d'une barque restent identifiables ; l'esquisse (Norton Simon Museum, Pasadena, Roethel 433) reflète davantage la dissolution dont parle Kandinsky. Les sujets religieux qui apparaissent au moment de son passage à l'abstraction lui permettent de dé-réaliser, par leur convention, les éléments figuratifs tirés du paysage, et de conserver un contenu à une démarche qui s'achemine vers un pur vocabulaire formel. Fait d'équilibre et de tension, *Déluge I* porte la marque de ce moment. G.A.

240
Paysage sous la pluie
Landschaft mit Regen
1913
Huile sur toile ; H. 70,2, L. 78,1
S.b.g. : « Kandinsky »
Roethel-Benjamin n° 458
The Solomon R. Guggenheim Museum, New York

Historique : Heinz Braune, Munich, 1913-c. 1920–28 (?) – Fritz Schöne, Berlin, c. 1920-28-1943 – Dominion Gallery, Montréal, 1943 – Karl Nierendorf Gallery, New York, 1943–45 – acquis par le musée en 1945 (45–962).
Bibliographie : *Sturm Album* 1913, repr. p. 10 – *Grohmann 1958, n° 167, p. 333, repr. 85, p. 356 – Rudenstine 1976, n° 90, pp. 254–255, repr. p. 255 – *Roethel-Benjamin 1982, n° 458, repr. p. 451.

« Pouvoir consacrer une longue période à la maturation de mes propres idées. Je commence à dérailler sérieusement », ainsi dans une lettre à Marc, du 14 mai 1912, Kandinsky souhaitait ne pas mettre en chantier le deuxième volume de l'*Almanach*. Et en effet, 1913 est l'année de publications personnelles : *Regards sur le passé* dans l'album monographique du Sturm, *La peinture en tant qu'art pur* dans la revue *Der Sturm* et *Klänge (Sonorités)* recueil de ses poèmes illustré de gravures, chez Piper à Munich.
Ce bilan d'idées, d'approches autobiographiques et poétiques a sa part dans « le pas décisif qu'il franchit, dans une évolution continue, au cours de l'année 1913 très précisément » où J.P. Bouillon[1] place le passage définitif à l'abstraction.

Peint en janvier, pour la vente du Bal Russe de Munich, où il est acquis par Heinz Braune, directeur de la Pinacothèque (grâce à qui eut lieu un don d'œuvres françaises en l'honneur de Tschudi), *Paysage sous la pluie* inaugure cette année. D'une tonalité assez proche des *Paysages aux taches rouges* (Roethel 459 et 460), il ressortit encore à la dialectique entre paysage et voie abstraite dont il porte la marque de l'effort. « L'effort de remplacer l'élément objectif par l'élément constructif – effort conscient ou souvent encore inconscient, qui se manifeste fortement aujourd'hui et se manifestera avec toujours plus de force – est le premier stade de l'art pur qui s'annonce et pour lequel les époques révolues de l'art furent des phases inévitables et logiques[2] ». G.A.

1. Introduction à *Regards sur le passé et autres écrits*, p. 28.
2. *La peinture en tant qu'art pur,* trad. par J.-P. Bouillon, *ibid*, p. 197.

241
Fugue
Fuga
1914
Huile sur toile ; H. 129,5, L. 129,5
Roethel-Benjamin n° 487
Collection Beyeler, Bâle
Repr. p. 249

Historique : Herwarth Walden, Berlin – Rudolf Bauer, Berlin (?) – Solomon R. Guggenheim, New York, 1937 – don au Solomon R. Guggenheim Museum, 1937.
Expositions : *1963 New York, Paris, La Haye, Bâle, n° 38, repr. p. 67 – *1970 Baden-Baden, n° 43, repr. – *1984–85 Paris, p. 51, repr. – 1985–86 Londres, Stuttgart, n° 34, repr. coul.
Bibliographie : *Grohmann 1958, p. 141, n° 193, p. 333, repr. coul. p. 147 – Rudenstine 1976, n° 97, p. 292, repr. – *Roethel-Benjamin 1982, n° 487, p. 484, repr.

Fugue évoque une composition sur le modèle musical dont les éléments se répondent en contrepoint. On sait les liens de Kandinsky avec Schönberg, comme aussi, pour lui, l'importance des sensations synesthésiques, perceptible dans son recueil de poésies *Sonorités (Klänge)*.
Une telle œuvre synthétise l'évolution et les acquis de Kandinsky parvenu à l'abstraction : le travail de la couleur et du dessin (ici fondus en une osmose de rythme et d'harmonie) à partir du paysage, du folklore et de l'imagerie populaire, lui a permis d'élaborer un vocabulaire plastique qu'il ne cessera d'approfondir par ses recherches sur les affinités des formes, des couleurs et de leurs charges émotives dont *Du spirituel dans l'art* se fait l'écho sur le plan théorique. G.A.

Aquarelles et dessins

242
Paysage avec personnages agenouillés et enfant
Landschaft mit sich begegnenden Gestalten und Kind
1908–1909
Aquarelle et fusain ; H. 12, L. 15,5
Hanfstaengl n° 132
Städtische Galerie im Lenbachhaus, Munich

Historique : donation Gabriele Münter, 1957 (GMS 174).
Bibliographie : *Hanfstaengl 1974, n° 132, repr. coul. p. 71.

243
Paysage avec cavalier sonnant de la trompette
Landschaft mit Trompete blasendem Reiter
1908–1909
Encre et crayon ; H. 16,5, L. 20,9
Hanfstaengl n° 134
Städtische Galerie im Lenbachhaus, Munich

Historique : donation Gabriele Münter, 1957 (GMS 386).
Bibliographie : *Hanfstaengl 1974, n° 134, repr. p. 57.

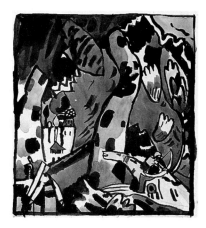

244
Etude pour la gravure «Archer»
Entwurf für den Farbholzschnitt «Bogenschütze»
c. 1909
Encre et aquarelle ; H. 32,6, L. 32,6
Hanfstaengl n° 143
Städtische Galerie im Lenbachhaus, Munich

Historique : donation Gabriele Münter, 1957 (GMS 459).
Expositions : *1976 Bordeaux, n° 73, repr. p. 111 – 1982 Munich, n° 302, repr. p. 306.
Bibliographie : *Hanfstaengl 1974, n° 143, repr. p. 60.

245
Les Avirons (étude pour Improvisation XXVI)
Rudern
1910
Aquarelle et encre sur vélin ; H. 25, L. 32
Monogr. b.d. : «K»
Derouet-Boissel n° 102
Musée national d'art moderne, Centre Georges Pompidou, Paris
Repr. p. 250

Historique : legs Nina Kandinsky, 1981 (AM 1981-65-88).
Expositions : *1987 Tokyo, Kyoto, n° 19, repr. coul. p. 62.
Bibliographie : *Derouet-Boissel 1984, n° 102, repr. p. 103 – *Barnett-Zweite 1992, n° 10, repr. coul.

246
Avec trois cavaliers
Mit drei Reitern
1911
Aquarelle et encre de Chine ; H. 25, L. 32
Monogr. b.d. : «K»
Hanfstaengl n° 175
Städtische Galerie im Lenbachhaus, Munich
Repr. p. 251

Historique : donation Gabriele Münter, 1957 (GMS 153).
Expositions : *1957 Munich, n° 146 – *1976 Bordeaux, n° 82, repr. coul. – 1982 Munich, n° 310, repr. coul. p. 314 – 1982 New York, n° 322, repr. coul. p. 284.

Bibliographie : *Grohmann 1958, p. 115, repr. fig. 687, p. 406 – *Hanfstaengl 1974, n° 175, repr. coul. p. 74 – *Barnett-Zweite, n° 5, repr. coul.

247
Saint Georges II
Sankt-Georg II
1911
Gouache ; H. 28, L. 28,2
Monogr. b.g. : «K»
Hanfstaengl n° 173
Städtische Galerie im Lenbachhaus, Munich
Repr. p. 254

Historique : donation Gabriele Münter, 1957 (GMS 154).
Expositions : *1971 Berne, n° 6, repr. – *1976 Bordeaux, n° 80, repr. coul. p. 39 – 1986–87 Berne, n° 51, repr. p. 60.
Bibliographie : *Hanfstaengl 1974, n° 173, repr. coul. p. 73.

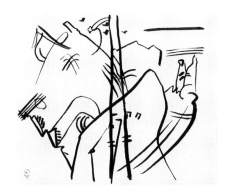

248
Sans titre, étude pour Composition IV
Studie zu Komposition IV
1911
Mine de plomb, fusain et aquarelle ; H. 18,5, L. 27,1
Monogr. b.g. : «K»
Derouet-Boissel n° 119
Musée national d'art moderne, Centre Georges Pompidou, Paris

Historique : legs Nina Kandinsky, 1981 (AM 1981-65-90).
Bibliographie : *Derouet-Boissel 1984, n° 119, repr. p. 109.

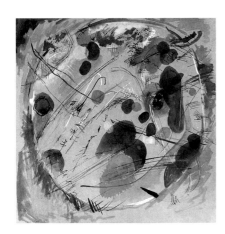

249
Dans le cercle
Im Kreis
1911
Aquarelle, gouache et encre de Chine sur papier
brun sépia ; H. 48,9, L. 48,5
S.D.b.g. : «Kandinsky 1911»
Derouet-Boissel n° 134
Musée national d'art moderne, Centre Georges
Pompidou, Paris

Historique : legs Nina Kandinsky, 1981
(AM 1981-65-92).
Expositions : *1971 Berne, n° 5 – *1987 Tokyo,
Kyoto, n° 23, repr. coul. p. 70.
Bibliographie : *Grohmann 1958, repr. fig. 685,
p. 406 – *Derouet-Boissel 1984, n° 134, repr.
coul. p. 119.

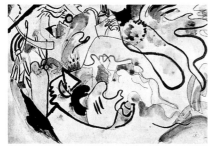

250
Aquarelle n° 8, Jugement dernier
Aquarell nr 8, Jüngster Tag
1911–1912
Crayon et aquarelle ; H. 28,7, L. 42,8
Monogr. b.d. : «K»
Hanfstaengl n° 199
Städtische Galerie im Lenbachhaus, Munich

Historique : donation Gabriele Münter, 1957
(GMS 147).
Expositions : 1986–87 Berne, n° 54, repr. p. 62.
Bibliographie : *Hanfstaengl 1974, n° 199, repr.
p. 81 – *Barnett-Zweite 1992, n° 14, repr. coul.

251
Etude
Studie
1912
Aquarelle et encre de Chine ; H. 30,4, L. 38
Mongr. b.d. : «K»
Kunstmuseum, Hermann und Margrit Rupf-
Stiftung, Berne
Repr. p. 253

Expositions : *1971 Berne, n° 7 – 1986–87
Berne, n° 62, repr. coul. p. 70.

252
Aquarelle 1 Orient
Aquarell 1 zu Thema Orient
1913
Aquarelle et encre de Chine ; H. 24, L. 30
Hanfstaengl n° 223
Städtische Galerie im Lenbachhaus, Munich
Repr. p. 252

Historique : donation Gabriele Münter, 1957
(GMS 359).
Expositions : *1976 Bordeaux, n° 97, repr. coul.
p. 44.
Bibliographie : *Hanfstaengl 1974, n° 223, repr.
p. 94.

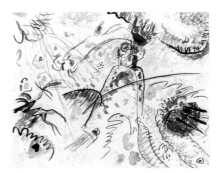

253
Petites Joies
Kleine Freuden
1913
Aquarelle et encre de Chine sur papier vergé ;
H. 23,8, L. 31,5
Monogr. b.d. : «K»
Derouet-Boissel n° 150
Musée national d'art moderne, Centre Georges
Pompidou, Paris

Historique : legs Nina Kandinsky, 1981
(AM 1981-65-243).
Expositions : *1971 Berne, n° 10 – *1987 Tokyo,
Kyoto, n° 28, repr. coul. p. 75.
Bibliographie : *Derouet-Boissel 1984, n° 150,
repr. coul. p. 135 – *Barnett-Zweite 1992, n° 27,
repr. coul. n° 26.

254
Couverture pour *Du spirituel dans l'art*
c. 1910
Encre, gouache ; H. 17,5, L. 13,5
Hanfstaengl n° 153
Städtische Galerie im Lenbachhaus, Munich

Historique : donation Gabriele Münter, 1957
(GMS. 611).
Expositions : *1976 Bordeaux, n° 74, repr. p. 112
– 1982 New York, n° 301, repr. p. 269 – 1986–87
Berne, n° 95, repr. coul. p. 94.
Bibliographie : *Hanfstaengl 1974, n° 153, repr.
p. 63.

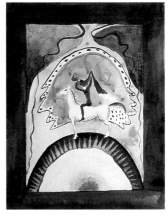

255
Etude pour la couverture de l'*Almanach du
Blaue Reiter*
1911
Aquarelle, crayon ; H. 27,5, L. 21,8
Hanfstaengl n° 182
Städtische Galerie im Lenbachhaus, Munich

Historique : donation Gabriele Münter, 1957
(GMS 601).
Expositions : *1957 Munich, n° 144, repr. – 1982
Munich, n° 410, repr. p. 363 – 1982 New York,
n° 317, repr. p. 279 – 1986–87 Berne, n° 97,
repr. coul. p. 96.
Bibliographie : *Grohmann 1958, repr. fig. 672,
p. 405 – *Hanfstaengl 1974, n° 182, repr. p. 76.

256
Etude pour la couverture de l'*Almanach du
Blaue Reiter*
1911
Aquarelle ; H. 27,7, L. 21,9
Hanfstaengl n° 187
Städtische Galerie im Lenbachhaus, Munich
Repr. p. 255

Historique : donation Gabriele Münter, 1957
(GMS 605).
Expositions : *1979 Edimbourg, Oxford, n° 59,
repr. p. 27 – 1982 Munich, n° 415, repr. coul.
p. 366 – 1982 New York, n° 315, repr. coul.
p. 278 – 1986–87 Berne, n° 103, repr. coul. p. 97.
Bibliographie : *Grohmann 1958, repr. fig. 675,
p. 405 – *Hanfstaengl 1974, n° 188, repr. coul.
p. 91.

257
Etude pour la couverture de l'*Almanach du
Blaue Reiter*
1911
Aquarelle et encre ; H. 27,8, L. 21,8
Hanfstaengl n° 185
Städtische Galerie im Lenbachhaus, Munich
Repr. p. 255

Historique : donation Gabriele Münter, 1957
(GMS 606).
Expositions : *1976 Bordeaux, n° 87, repr. p. 117
– 1982 Munich, n° 413, repr. p. 364 – 1982 New
York, n° 311, repr. p. 276 – 1986–87 Berne,
n° 100, repr. coul. p. 96.
Bibliographie : *Grohmann 1958, repr. fig. 672,
p. 405 – *Hanfstaengl 1974, n° 185, repr. p. 76.

258
Etude pour la couverture de l'*Almanach du
Blaue Reiter*
1911
Aquarelle et encre ; H. 27,7, L. 22,3
Hanfstaengl n° 190
Städtische Galerie im Lenbachhaus, Munich

Historique : donation Gabriele Münter, 1957
(GMS 607).
Expositions : 1982 Munich, n° 418, repr. p. 367 –
1982 New York, n° 312, repr. p. 276 – 1986–87
Berne, n° 106, repr. coul. p. 98.
Bibliographie : *Grohmann 1958, repr. fig. 680,
p. 406 – *Hanfstaengl 1974, n° 190, repr. p. 78.

259
Projet pour la couverture de l'*Almanach du
Blaue Reiter*
1911
Aquarelle et encre ; H. 27,9, L. 21,9
Monogr. b.d. : «K»
Hanfstaengl n° 191
Städtische Galerie im Lenbachhaus, Munich
Repr. p. 255

Historique : donation Gabriele Münter, 1957
(GMS 608).
Expositions : *1976 Bordeaux, n° 88, repr. p. 117
– *1979 Edimbourg, Oxford, n° 60, repr. coul.
p. 26 – 1982 Munich, n° 419, repr. p. 368 – 1982
New York, n° 314, repr. p. 277 – 1986–87,
Berne, n° 112, repr. coul. p. 100 – *1987 Tokyo,
Kyoto, n° 16, repr. coul. p. 56.
Bibliographie : *Grohmann 1958, repr. fig. 681,
p. 406 – *Hanfstaengl 1974, n° 191, repr. p. 78.

260
Projet avec un cavalier
1911
Aquarelle ; H. 27,9, L. 21
Collection particulière, Paris
Repr. p. 255

Historique : Nina Kandinsky, Neuilly-sur-Seine –
Karl Flinker, Paris.
Expositions : *1977 Paris, n° 3, repr. coul. –
1986–87 Berne, n° 105, repr. coul. p. 98.
Bibliographie : *Barnett-Zweite 1992, n° 6,
repr. coul.

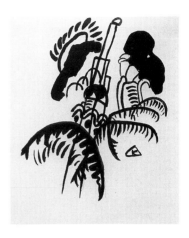

261
Projet de vignette
Entwurf für Vignette
1911
Encre et crayon ; H. 16,9, L. 10
Monogr. b.d. «K»
Hanfstaengl n° 192
Städtische Galerie im Lenbachhaus, Munich

Historique : donation Gabriele Münter, 1957
(GMS 474-1).
Bibliographie : *Hanfstaengl 1974, n° 192,
repr. p. 79.

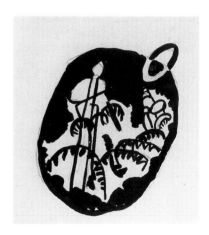

262
Projet de vignette
Entwurf für Vignette
1911
Encre et crayon ; H. 10,6, L. 21
Hanfstaengl n° 193
Städtische Galerie im Lenbachhaus, Munich

Historique : donation Gabriele Münter, 1957
(GMS 474-2).
Bibliographie : *Hanfstaengl 1974, n° 193,
repr. p. 79.

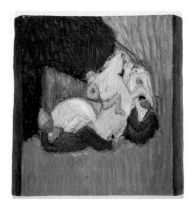

263
Dessin pour l'emblème du *Blaue Reiter*
1912
Encre de Chine sur carton fin glacé ; H. 14,8,
L. 12
Derouet-Boissel n° 137
Musée national d'art moderne, Centre Georges
Pompidou, Paris

Historique : legs Nina Kandinsky, 1981
(AM 1981-65-227).
Expositions : 1986–87 Berne, n° 107, repr. p. 98.
Bibliographie : *Derouet-Boissel 1984, n° 137,
repr. p. 121.

265
Composition scénique Violet (tableau III)
Bühnenkomposition Violett (3. Bild)
1914
Mine de plomb, aquarelle et encre de Chine ;
H. 25,2, L. 33,5
Inscr. h.d. : «Bild III»
Derouet-Boissel n° 164
Musée national d'art moderne, Centre Georges
Pompidou, Paris

Historique : legs Nina Kandinsky, 1981
(AM 1981-65-94).
Bibliographie : *Derouet-Boissel 1984, n° 164,
repr. p. 143.

267
Cavalier
Reiter
1908–1909
Bois sculpté et peint à l'huile ; H. 29, L. 25, P. 3,5
(FH 178/4)
Städtische Galerie im Lenbachhaus, Munich

Expositions : 1982 Munich, n° 324, repr. p. 320.

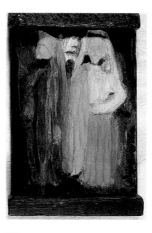

264
Composition scénique Noir et Blanc
Bühnenkomposition Schwarz und Weiss
c. 1909
Gouache sur carton ; H. 33, L. 41
Derouet-Boissel n° 76
Musée national d'art moderne, Centre Georges
Pompidou, Paris

Historique : legs Nina Kandinsky, 1981
(AM 1981-65-841).
Bibliographie : *Derouet-Boissel 1984, n° 76,
repr. p. 91.

266
Composition scénique Violet (tableau II)
Bühnenkomposition Violett (2. Bild)
1914
Mine de plomb, aquarelle et encre de Chine ;
H. 25,1, L. 33,3
Derouet-Boissel n° 158
Musée national d'art moderne, Centre Georges
Pompidou, Paris

Historique : legs Nina Kandinsky, 1981
(AM 1981-65-93).
Bibliographie : *Derouet-Boissel 1984, n° 158,
repr. p. 141.

268
Deux Personnages
Zwei Figuren
1908–1909
Bois sculpté et peint à la tempera ; H. 17,5, L. 13,
P. 3,5
(FH 294/1)
Städtische Galerie im Lenbachhaus, Munich

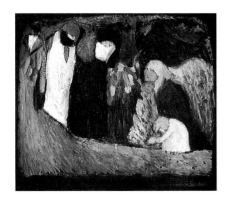

269
Rencontre
Begegnung
1908–1909
Bois sculpté et peint à l'huile; H. 36,5, L. 42,5,
P. 3,5
(FH 178/5)
Städtische Galerie im Lenbachhaus, Munich

Expositions: 1982 Munich, n° 322, repr. p. 319.

Gravures et bois

270
Rocher (carte de membre de la N.K.V.M.)
Felsen (Mitgliedskarte N.K.V.M.)
1908–1909
Gravure sur bois; H. 14,3, L. 14,4
(ES AM 1981-65-838 [1])
Musée national d'art moderne, Centre Georges
Pompidou, Paris

270b
Bois pour la gravure : Rocher
Holzstock : Felsen
1908–1909
Bois; H. 12,5, L. 14,4, P. 2,2
Musée national d'art moderne, Centre Georges
Pompidou, Paris

Historique: legs Nina Kandinsky, 1981
(O AM 1981-65-838 [2]).

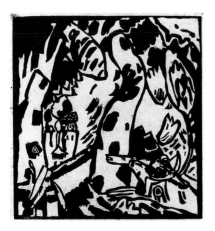

271

271
Archer
Bogenschütze
1908–1909
Gravure sur bois; H. 16,4, L. 15,2
(ES AM 1981-65-839)
Musée national d'art moderne, Centre Georges
Pompidou, Paris

272
Gravure pour *Der Sturm* (n° 129 – 1912)
1910
Gravure sur bois; H. 10,5, L. 19,6
(ES AM 1981-65-840 [1])
Musée national d'art moderne, Centre Georges
Pompidou, Paris

272b
Bois pour la gravure pour *Der Sturm*
(n° 129–1912)
Holzstock : *Der Sturm*
1910
Bois; H. 10,6, L. 19,8, P. 2,2
Musée national d'art moderne, Centre Georges
Pompidou, Paris

Historique: legs Nina Kandinsky, 1981
(O AM 1981-65-840 [2]).

273
Saint Georges II
Sankt-Georg II
1911
Gravure sur bois; H. 9,9, L. 13,5
(ES AM 1981-65-757)
Musée national d'art moderne, Centre Georges
Pompidou, Paris

274
Deux Cavaliers sur fond rouge
Zwei Reiter vor Rot
1911
gravure sur bois; H. 10,5, L. 15,7
Roethel n° 95
(GMS 564)
Städtische Galerie im Lenbachhaus, Munich

275
Composition II (Klänge)
Komposition II (Klänge)
1911
Gravure sur bois; H. 14,8, L. 20,8
(ES AM 1981-65-758 [1])
Musée national d'art moderne, Centre Georges
Pompidou, Paris

275b
Bois pour la gravure : Composition II (Klänge)
Holzstock : Komposition II (Klänge)
1911
Bois; H. 14,90, L. 21,10, P. 2,30
Musée national d'art moderne, Centre Georges
Pompidou, Paris

Historique: legs Nina Kandinsky, 1981
(O AM 1981-65-758 [2]).

276
Allée des cavaliers
Reiterweg
1911
Gravure sur bois ; H. 15,7, L. 21,1
(ES AM 1981-65-768 [1])
Musée national d'art moderne, Centre Georges
Pompidou, Paris

276b
Bois pour la gravure : Allée des cavaliers
Holzstock : Reiterweg
1911
Bois ; H. 16,4, L. 21,1, P. 2,3
Musée national d'art moderne, Centre Georges
Pompidou, Paris

Historique : legs Nina Kandinsky, 1981
(O AM 1981-65-768 [2]).

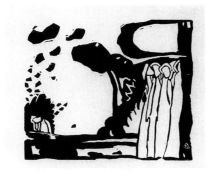

277
Improvisation 19
1911
Gravure sur bois ; H. 15,2, L. 18,5
ES AM (1981-65-782 [1])
Musée national d'art moderne, Centre Georges
Pompidou, Paris

277b
Bois pour la gravure : Improvisation 19
Holzstock : Improvisation 19
1911
Bois ; H. 14,9, L. 18,5, P. 2,2
Musée national d'art moderne, Centre Georges
Pompidou, Paris

Historique : legs Nina Kandinsky, 1981
(O AM 1981-65-782 [2]).

278
Lyrique
Lyrisches
1911
Gravure sur bois ; H. 15,5, L. 21,7
Roethel n° 98 – (GMS 303)
Städtische Galerie im Lenbachhaus, Munich

Bibliographie : Zweite 1989, n° 54, repr. coul.

278b
Trois bois pour la gravure : Lyrique
Drei Holzstöcke für den Holzschnitt : Lyrisches
1911
Bois (jaune, bleu, rouge) ; H. 14,8, L. 21,7, P. 2,1
Musée national d'art moderne, Centre Georges
Pompidou, Paris

Historique : legs Nina Kandinsky, 1981
(O AM 1981-65-962 [20]).

Paul Klee

1879
Naît le 18 décembre, à Munchenbuchsee près de
Berne. Son père est professeur de musique.
1880
Sa famille s'installe à Berne.
1886
Commence à apprendre le violon.
1898
Se rend à Munich pour étudier la peinture.
Commence à tenir son journal.
1900
Rencontre la pianiste Lilly Stumpf. Admis à
l'Académie de Munich dans l'atelier de Franz
von Stuck.
1901
Quitte l'Académie. Premier voyage en Italie.
1902
Retourne à Berne jusqu'en 1906.
1903
Premières gravures. Est violoniste dans
l'orchestre de Berne.
1904
S'intéresse à Beardsley, Blake et Goya.
1905
Premiers sous-verres. Mai-juin, premier voyage à
Paris avec Louis Moilliet et Hans Bloesch.
1906
Mariage avec Lilly Stumpf. Installation à Munich
jusqu'en 1920.
1908
Expose des dessins à la Sécession de Munich et
de Berlin.

1910
Exposition de 56 œuvres sur papier aux musées
de Zurich, Berne, Winterthur, Bâle.
1911
Exposition de 30 dessins à la galerie Thann-
hauser, à Munich. Rencontre Kandinsky, puis
Macke, Marc, Jawlensky, Münter, Werefkin.
Remarque les œuvres de Delaunay à l'exposition
du Blaue Reiter. Il est correspondant pour
Munich de la revue Die Alpen.
1912
Participe à la deuxième exposition du Blaue
Reiter et à celle du Moderner Bund de Zurich.
Voyage à Paris où il rencontre Delaunay : il
traduit son essai «Sur la lumière», pour la revue
Der Sturm. Voit des œuvres de Rousseau,
Braque, Picasso, Derain, Vlaminck. De retour à
Munich, voit l'exposition des futuristes.
1913
Expose au premier Salon d'automne allemand
(Erster deutscher Herbstsalon) au Sturm, à
Berlin.
1914
5–22 avril : voyage avec Macke et Moilliet, à
Tunis (Kairouan et Hammamet) ; il découvre la
couleur et opte définitivement pour la peinture.
1916
Est mobilisé dans l'armée allemande
(non combattant).
1919
S'installe de nouveau à Munich
1921
S'installe à Weimar où il enseigne au Bauhaus.
1925
S'installe à Dessau avec le Bauhaus. Expose pour
la première fois à Paris.
1929
Exposition à Berlin, galerie Flechtheim, pour son
cinquantième anniversaire.
1930
Exposition au Museum of Modern Art de New
York.
1931
Quitte le Bauhaus (différends politiques avec
Hannes Meyer le successeur de Gropius) pour
l'Académie de Düsseldorf.
1933
Destitué de son poste, il retourne à Berne.
1934
Le recueil de ses dessins, publié par Will Groh-
mann à Berlin, est interdit par les Nazis.
1935
Premiers symptômes de sa maladie.
1937
17 de ses œuvres sont présentées dans l'exposi-
tion de l'Art dégénéré et 102 sont retirées des
musées allemands et vendues aux enchères par
les Nazis.
1940
Meurt le 29 juin à Muralto-Locarno.

Aquarelles

279
La Maison jaune
Das gelbe Haus
1914/26
Aquarelle sur papier Japon; H. 26,8, L. 20,5
S.D.b.d.: «Klee – 1914 26»; inscr. b.g.: «1914, 26
Das gelbe Haus»
Collection particulière, Zurich
Repr. p. 261

Historique: Andreas Jawlensky, Locarno.
Expositions: *1979–80 Munich, n° 230, repr.
p. 401 – 1982 Münster, n° 1, repr. coul. p. 189.

280
Vue du port d'Hammamet
Blick zum Hafen von Hammamet
1914/35
Aquarelle sur papier Ingres; H. 21,5, L. 27
S.h.g.: «Klee»; inscr. b.d.: «Blick zum Hafen von
Hammamet – 1914-35»
Collection particulière, Suisse

Expositions: 1950 Bâle, n° 110 – *1979–80
Munich, n° 231, repr. p. 143 – 1982 Münster,
n° 3, repr. coul. p. 181.
Repr. p. 256

281
Kairouan (Le Départ)
Kairuan (Abschied)
1914/42
Aquarelle sur papier; H. 22,6, L. 23,2
S.h.g.: «Klee»; inscr. b.g. «1914–42 Kairuan»
Ulmer Museum, Ulm

Historique: collection Kurt Fried – donation au
musée.
Expositions: 1982 Münster, n° 5, p. 310, repr.
coul. p. 187 – *1986–87 Berne, n° 48, repr. coul.
p. 148. – *1987–88 New York, Cleveland, Berne,
repr. p. 136.
Bibliographie: Güse dans cat. 1982 Münster,
repr. p. 57.
Repr. p. 258

282
Dans le désert
In der Einöde
1914/43
Aquarelle sur papier; H. 27,6, L. 23,7
S.b.g.: «Klee»; inscr. b.g.: «In der Einöde
1914-43»
Collection Franz Meyer, Zurich
Repr. p. 262

Expositions: *1979–80 Munich, n° 233, repr.
coul. p. 146 – 1982 Münster, n° 6, repr. coul.
p. 188.

283
Coupoles rouges et blanches
Rote und weisse Kuppeln
1914/45
Aquarelle sur papier; H. 15,5, L. 14
S.h.g.: «Klee»; inscr. b.g.: «Rote u. weisse
Kuppeln 1914. 45»
Kunstsammlung Nordrhein-Westfalen, Düssel-
dorf
Repr. p. 263

Expositions: *1970 Rome, n° 28 p. 28, repr. coul.
– *1973 Saint-Paul, n° 6, repr. coul. – *1974
Adelaïde, Sydney, Melbourne, n° 2 repr. – *1981
Caracas, n° 2, repr. coul.
Bibliographie: *Ponente 1960, p. 52, repr. coul.
p. 47 – cat. coll. K.N.W. Düsseldorf, 1977, p. 14,
n° 4, p. 110, repr. coul. p. 15.

284
Scène à Kairouan
Szene aus Kairuan
1914/47
Aquarelle; H. 19,8, L. 16,9
S.h.d.: «Klee»; inscr. b.g.: «Scene aus Kairuan
1914. 47»
Collection E.W. Kornfeld, Berne
Repr. p. 257

Historique: collection E.L.T. Mesens, Londres.
Expositions: *1960, Londres, n° 3.

285
Café à Tunis
Strassenkaffee in Tunis
1914/55
Aquarelle sur papier; H. 9,5, L. 21,5
S.D.b.g.: «Strassenkaffee in Tunis 1914 55»
Collection particulière

Expositions: 1982 Munster, n° 9, repr. coul.
p. 170.

286
Dans la maison de Saint-Germain – Tunis
In den Häusern von St. Germain – Tunis
1914/110
Aquarelle sur papier; H. 15,5, L. 16,1
S.D.b.d.: «1914 110 In den Häusern
v. St. Germain»
Collection particulière, Suisse
Repr. p. 260

287

Expositions: *1979–80 Munich, n° 244, repr.
p. 408 – 1982 Munster, n° 16, repr. coul. p. 176.

287
Hammamet avec la mosquée
Hammamet mit der Moschee
1914/199
Aquarelle sur papier; H. 20,5, L. 19
S.h.g.: «Klee»; inscr. b.g.: «1914. 199 Ham-
mamet mit der Moschee»
The Metropolitan Museum of Art, New York

Historique: Dr. Rudolf Probst, Dresde, Manheim
– J.-B. Urvater, Bruxelles – collection Heinz Berg-
gruen, Paris.
Expositions: *1967 Bâle, n° 22, repr. coul. n° 2 –
*1967 New York, n° 18, repr. coul. p. 29 – *1968
New York, repr. coul. p. 11 – *1969–70 Paris, n°
17, repr. – *1977 Saint-Paul, n° 7, repr. –
*1979–80 Munich, n° 264, repr. coul. – p. 416.
Bibliographie: Güse, dans cat. 1982
Münster, repr. p. 56, p. 142.

288
Maisons sur la plage
Landhäuser am Strand
1914/214
Aquarelle sur papier monté sur carton; H. 21,9,
L. 28,6
S.h.d.: «Klee»; inscr. b.m.: «1914 – 214 Land-
häuser am Strand»
(F 160)
Paul Klee-Stiftung Kunstmuseum, Berne

Historique: collection de l'artiste.
Expositions: 1950 Bâle, n° 104 – 1982 Münster,
n° 23, repr. coul. p. 174 – *1986–87 Berne, n° 53,
repr. coul. p. 146.
Repr. p. 259

289
La Plage de Saint-Germain
Badestrand St. Germain bei Tunis
1914/215
Aquarelle sur papier monté sur carton; H. 21,7,
L. 27
S.h.d.: «Klee»; inscr. b.m.: «1914 – 215 Bade-
strand St. Germain bei Tunis»
Ulmer Museum, Ulm, Dauerleihgabe des Mini-
steriums für Wissenschaft und Kunst Baden-
Württemberg
Repr. p. 256

Historique: Frau Professor Klee, Berne.
Expositions: *1945 Londres, n° 21 – 1982
Münster, n° 24, repr. coul. p. 175 – *1986–87
Berne, n° 55, repr. coul. p. 147. – 1987–88 New
York, Cleveland, Berne, repr. p. 136.
Bibliographie: Güse dans cat. 1982
Münster, repr. p. 56.

August Macke

1887
Naît le 3 janvier à Meschede/Sauerland. Il passe ses treize premières années à Cologne. La collection d'estampes japonaises du père de l'un de ses camarades l'impressionne.
1900
Sa famille s'installe à Bonn.
1904
S'inscrit à l'Académie des beaux-arts de Düsseldorf.
1905
En parallèle, s'inscrit à l'Ecole des arts décoratifs, dirigée par Behrens, dont il aime l'atmosphère «vivante et japonaise». Se lie avec le cercle théâtral de Louise Dumont et Gustav Lindermann et crée des décors pour le Schauspielhaus, en avril voyage en Italie.
1906
Voyage d'été en Hollande, Belgique et Angleterre, en novembre il quitte l'Académie. Il prend dès cette époque l'habitude de remplir des carnets d'esquisses.
1907
En avril-mai, se rend à Bâle. Jusqu'alors marqué par Böcklin, il a une première connaissance livresque de l'impressionnisme français. Grâce à l'aide financière de son oncle Bernhard Koehler, passe le mois de juin à Paris. Y est surtout sensible à la tendance urbaine de l'impressionnisme (Manet, Degas, Lautrec). De retour, en octobre, s'inscrit dans l'atelier de Lovis Corinth, représentant de l'impressionnisme en Allemagne.
1908
Second voyage en Italie, en avril-mai, suivi en juillet d'un séjour à Paris avec Koehler, destiné à des achats d'œuvres pour sa collection (Durand-Ruel, Bernheim-Jeune, Vollard, visite chez Félix Fénéon). A partir d'octobre 1908 accomplit son année de service militaire
1909
En septembre, épouse Elisabeth Gerhardt : voyage de noces à Paris. De retour en octobre, se fixe pour une année au bord du Tegernsee.
1910
A Munich, fait la connaissance de Marc et voit l'exposition Matisse, Galerie Thannhaus. Entre en relations avec la N.K.V.M. mais avec distance ; il montrera toujours peu d'affinités avec le «spirituel» de Kandinsky. Rentre à Bonn en novembre.
1911
S'installe dans son atelier en février. Se lie avec les directeurs des musées de Bonn et Cologne. Amitié aussi avec la famille Worringer ; devient membre du *Gereonsklub* animé par la sœur de l'auteur d'*Abstraction et Einfühlung*. Rencontre Klee. Participe à l'*Almanach du Blaue Reiter* par son texte «Les Masques» et en réunissant la documentation ethnographique ; il présente trois tableaux à l'exposition. Il ne la verra qu'à Cologne et s'en montrera déçu.
1912
Expose à Moscou, Cologne, Munich, léna et collabore à la seconde exposition du *Blaue Reiter* et au *Sonderbund* de Cologne. Au printemps, voyage en Hollande. Dans son atelier, peint une décoration avec Marc. Lit *Abstraction et Einfühlung* de Worringer et peint l'année suivante une série de compositions abstraites.

1913
Le 21 janvier accueille, à Bonn, Apollinaire et Delaunay qui exposera en mars à Cologne. Très actif dans ces deux villes : organise l'exposition «Expressionnistes rhénans» chez Friedrich Cohen à Bonn. Collabore au premier Salon d'automne allemand au Sturm d'Herwath Walden, à Berlin. A partir d'octobre s'installe à Hilterfingen au bord du lac de Thoune en Suisse.
1914
Début avril, va à Marseille par Berne, s'y embarque le 16 avec Moillet et Klee, pour Tunis. En revient le 22, par Palerme et Rome, pour Hilterfingen puis Bonn où il a une intense production.
Mobilisé le 8 août, il est tué le 26 septembre dans une escamourche, à Perthes-lès-Hurlus.

Peintures

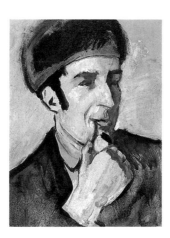

290
Portrait de Franz Marc
Bildnis Franz Marc
1910
Huile sur papier ; H. 50, L. 39
S. au dos : «A. Macke 1910»
Vriesen n° 207
Staatliche Museen Preussischer Kulturbesitz, Nationalgalerie, Berlin

Historique : Elisabeth Erdmann-Macke, Bonn – don au musée en 1921.
Expositions : 1964 Florence, n° 354, repr. p. 150 – 1966 Paris, Munich, n° 220, repr. p. 296 – 1979 Bonn, Krefeld, Wuppertal, n° 213 – 1986 Florence, n° 44, repr. coul. p. 109 – *1986 Munster, n° 45, repr. coul. p. 217.
Bibliographie : *Vriesen 1953, n° 207, repr. p. 203 – *Erdmann-Macke 1962, p. 166 – *Vriesen s.d., repr. coul. p. 50.

En janvier 1910, Macke a cherché à rencontrer Marc après avoir vu ses lithographies à la galerie Brakl, de Munich. Une amitié s'établit immédiatement qui ne se relâchera jamais malgré la réserve et les critiques que Macke manifestera à l'encontre de la N.K.V.M. et du *Blaue Reiter,* en raillant leur manie du «spirituel».

Marc et Macke se rendent plusieurs fois visite dans le courant de l'année et c'est à Tegernsee, en septembre, que ce portrait – objet d'un pari entre les deux amis – fut peint en vingt minutes. G.A.

291
La Marienkirche sous la neige
Marienkirche im Schnee
1911
Huile sur toile ; H. 100, L. 80
Vriesen n° 228
Kunsthalle, Hambourg
Repr. p. 264

Historique : Dr. Wolfgang Macke, Bonn – entrée au musée en 1950.
Expositions : 1979 Bonn, Krefeld, Wuppertal, n° 216, repr. p. 232 – *1986 Munster, n° 56, repr. coul. p. 226.
Bibliographie : *Vriesen 1953, n° 228 – *Meseure 1991, p. 29, repr. coul. p. 31.

En février 1911, Macke s'installe dans son nouvel atelier de Bonn. Vitré sur trois côtés, il lui offre une large vue qui lui sert de motif. *La Marienkirche sous la neige* est l'un des premiers tableaux qu'il y peint.
Depuis l'exposition Matisse qu'il a vu à Munich, en 1910, Macke se montre réceptif au fauvisme et, ici, tout en gardant une teinte hivernale il rehausse les couleurs (il ne leur donnera libre cours que dans la version d'été *Marienkirche avec maisons et cheminée* (Bonn, Kunstmuseum, Vriesen 229). Toutefois, c'est surtout la composition des surfaces planes qui retient son attention. G.A.

292
Notre rue en gris
Unsere Strasse in grau
1911
Huile sur toile ; H. 80, L. 57,5
Vriesen n° 407
Städtische Galerie im Lenbachhaus, Munich
Repr. p. 265

Historique : Bernhard Koehler, Berlin – donation au musée en 1965.
Expositions : *1962 Munich, n° 126 – *1986 Munster, n° 53, repr. coul. p. 223.
Bibliographie : *Vriesen 1953, n° 407 (daté 1913) – Gollek 1982, n° 273, repr. p. 198 – Zweite 1989, n° 96, repr. coul.

Peinte un peu plus tard que la *Marienkirche* (personne ne maintient la date de 1913 donnée par Vriesen), *Notre rue en gris,* est aussi une vue, depuis le nouvel atelier de l'artiste, sur la Bornheimerstrasse.
Cette œuvre rappelle aussi l'intérêt de Macke pour l'activité citadine, qui s'était manifesté lors de son premier séjour à Paris : la manière de traiter les figures garde le souvenir des nombreux dessins où il avait alors confronté l'animation des rues à sa vision des œuvres de l'impressionnisme parisien.
La parenté que l'on note avec Marquet – dont Macke avait sans doute vu les œuvres au Salon d'automne à Paris, en 1909 – peut tenir à la nature du motif perçu au travers d'une même culture artistique. G.A.

293
Indiens
Indianer
1911
Huile sur toile ; H. 88, L. 70
S.D.m.d. «Macke – 1911» et au dos «Aug. Macke
1911»
Vriesen n° 260
Collection particulière
Repr. p. 266

Historique : atelier de l'artiste – Elisabeth
Erdmann-Macke – galerie Bernini, Vaduz.
Expositions : 1912 Moscou, n° 147 – 1913
Munich, n° 95 – *1986 Munster, n° 69, repr. coul.
p. 237.
Bibliographie : *Vriesen 1953, n° 260 – *Gollek
dans 1986 Munster, p. 41, repr. p. 42 – *Schmidt
dans 1986 Munster, p. 56, repr.

Au moment où ses relations avec Marc le dispo-
saient à ce sujet édénique – il rassemblait pour
l'*Almanach* l'iconographie ethnologique et
rédigeait son texte «Les Masques» – Macke a
peint deux autres toiles sur le thème des Indiens
(*Indiens à cheval*, Munich, Lenbachhaus, Vriesen
265 et *Indiens à cheval près d'une tente*, Vriesen
273).
Cette version présente, sur le plan formel, une
moindre parenté avec Marc et relève d'un parti-
pris différent : Marc n'opte pas ici pour une
petite scène dans un paysage dont l'esprit
enfantin pourrait rappeler le douanier Rous-
seau, mais pour un cadrage serré sur des visages
enveloppés de végétation. Il semble ainsi mettre
l'accent sur l'implication psychologique de cette
évocation d'un paradis d'harmonie naturelle,
ignoré de la civilisation.
Le thème des peaux-rouges, original dans le
domaine du primitivisme, a des sources d'inspi-
ration plus littéraires que plastiques, allant de
Goethe à Karl May, l'auteur alors en vogue de
Winnetou. G.A.

294
La Tempête
Der Sturm
1911
Huile sur toile ; H. 84, L. 113
S.D.b.d. : «A.Macke 1911» et au dos
«Aug. Macke 1911»
Vriesen n° 290
Saarland Museum in der Stiftung Saarländischer
Kulturbesitz, Sarrebruck
Repr. p. 267

Historique : collection particulière – acquis par
le musée en 1955.
Expositions : 1911 – 12 Munich, n° 27 – 1950
Bâle, n° 135 – 1961 Berlin, n° 21 – 1962 Munich,
n° 50 – 1964 Florence, n° 355, repr. coul. p. 151 –
1965 Marseille, n° 95, repr. – 1970 Munich, Paris,
n° 111, repr.
Bibliographie : *Vriesen 1953, n° 290, repr.
p. 211 – Selz 1957, p. 207 , repr. n° 87 – Vogt
1979, repr. coul. n° 25 – Herbert 1983, p. 167,
repr. p. 169 – *Meseure 1991, p. 40, repr. coul.
p. 37.

En octobre 1911, Macke se rend chez Marc, à
Sindelsdorf pour collaborer au projet de l'*Alma-
nach*. Il y peint *La Tempête* qui, avec *Indiens à*

cheval (Munich, Lenbachhaus, Vriesen 265),
figurera à l'exposition du *Blaue Reiter*.
Ayant une place à part dans la production de
Macke, c'est l'un des rares tableaux à témoigner
de sa confrontation avec Marc par le chroma-
tisme un peu sourd, le découpage des plans et
leur aspect mouvementé et inquiétant qui ne
sont pas sans parenté avec le *Chevreuil dans la
forêt I* (cat. n° 319). G.A.

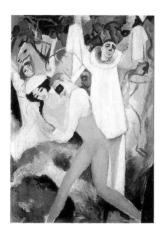

295
Baigneuses (au revers : Ballets russes – Pierrot)
Badende (Rückseite : Russisches Ballet – Pierrot)
1913
Huile sur toile ; H. 101,5, L. 72
Vriesen n° 400
Collection particulière, Courtesy Wolfgang
Wittrock, Düsseldorf
Repr. p. 268

Historique : atelier de l'artiste.
Bibliographie : *Vriesen 1953, n° 400.

C'est après avoir vu, à Cologne en octobre 1912,
par les Ballets russes de Diaghilev, une représen-
tation de *Carnaval,* sur une musique de Schu-
mann, que Macke consacra quatre toiles, avec
ce revers, à ce thème : *Ballets russes I (Russisches
Ballet I,* Brême, Kunsthalle, Vriesen 328) et *II*
(détruit en 1945, Vriesen 244) et *Pierrot*
(Bielefed, Kunsthalle, Vriesen 386).
Cette version illustre le même moment que
Ballet russe I, où Arlequin danse avec Colombine
provoquant le geste de désespoir et de mélan-
colie de Pierrot. Le pas et les costumes sont
légèrement différents, mais surtout, ici, nous
n'avons pas la vision globale de la salle et de la
scène, s'attachant à la différence des plans et à
l'éclairage artificiel, mais nous sommes dans
l'action et l'univers du ballet et l'accent est mis
sur l'expression psychologique de Pierrot.
C'est peut-être cette soumission à l'anecdote
qui explique l'inachèvement et l'abandon de la
toile au profit des *Baigneuses* dont le sujet
préoccupe Macke en 1913. A travers ce thème
traditionnel, traité dans un esprit très différent
de celui de la *Brücke,* selon un vocabulaire
cubiste, Macke cherche l'expression d'une har-
monie avec la nature (cat. n° 296). G.A.

296
Deux Jeunes filles à la fontaine
Zwei Mädchen am Brunnen
1913
Huile sur toile ; H. 142, L. 73,5
Vriesen n° 463
Westfälisches Landesmuseum für Kunst und
Kulturgeschichte, Munster
Repr. p. 269

Historique : Siegfriede Silberstein, Calamuchita
(Argentine), 1930 – déposé chez Dietrich Erd-
mann, Berlin – collection particulière – entré au
musée en 1954 (981LM).
Expositions : *1986 Munster, n° 128, repr. p. 282
– 1990 –91 Bonn, Bruxelles, Lüdenscheid, n° 34,
repr. coul. p. 101.
Bibliographie : *Vriesen 1953, n° 463 (daté
1914).

Dans *Paradis*, la décoration peinte dans son ate-
lier en 1912, avec Marc, Macke avait eu recours
au thème classique du nu pour manifester l'en-
tente (l'*Einfühlung*) de l'homme avec la nature.
Sur le plan plastique, cette harmonie se tradui-
sait alors par des couleurs fondues. Ici, l'union
des figures et du paysage se fait par un espace
tout en triangulations et facettes – en 1913
Macke reçoit Delaunay et voit son exposition à
Cologne ; il participe aussi à la préparation du
premier Salon d'automne allemand. Or si cette
toile fut bien peinte à Hilterfingen, comme l'in-
dique Vriesen, ce ne peut être qu'à partir d'oc-
tobre, à la fin de cette année pleine de rencon-
tres.
Si Vriesen, en revanche, se méprend sur la date
en plaçant l'œuvre après le voyage tunisien,
c'est qu'il est trompé par l'exotisme du thème.
Mais Macke avait déjà, dès 1912, réalisé des
dessins associant baigneuses et sujet oriental[1]. Si
cette œuvre ne traduit pas l'acquis du voyage
tunisien elle pourrait cependant indiquer la
nécessité qui en a fait former le projet. G.A.

1. Cf. Güse dans 1986 Munster, p. 107, fig. 9, 10,
 11.

297
Magasin de modes
Modegeschäft
1913
Huile sur toile ; H. 50,8, L. 60
Inscr. : «Aug. Macke. Modegeschäft» et sur le
chassis «Gisela Macke, Bonn 1939»
Vriesen n° 446
Westfälisches Landesmuseum für Kunst und
Kulturgeschichte (dépôt d'une collection parti-
culière), Munster
Repr. p. 272

Historique : Gisela Macke, Bonn.
Expositions : 1960–61 Paris, n° 387 – *1986
Munster, n° 115, repr. coul. p. 271.
Bibliographie : *Vriesen 1953, n° 446, repr. coul.
p. 111 – *Meseure 1991, p. 63, repr. coul.

Les cinq toiles de 1913 et les deux de 1914 que
Macke consacrera aux chapeliers et boutiques
de modes ne sont pas sans rappeler son goût
pour l'impressionnisme urbain de Degas, qui
avait traité le thème de la modiste. Elles sont le
pendant des autres scènes citadines : prome-
nades, jardins zoologiques, restaurants. A la dif-

férence de Marc et Kandinsky, Macke allie la modernité des recherches formelles à celle du sujet.

En 1912 déjà, il peint une *Grande Vitrine éclairée* (Hanovre, Sprengel Museum, Vriesen 340) dont le traitement est une réaction à chaud aux futuristes qui l'ont enthousiasmé. Il évolue ensuite vers une solution personnelle dont on a ici un aboutissement : abandon de l'effet de style des triangulations frénétiques pour une construction rigoureuse et harmonique des plans colorés dans une atmosphère de sensibilité et d'élégance. G.A.

298
Jardin au bord du lac de Thoune
Garten am Thunersee
1913
Huile sur toile ; H. 49, L. 65
Vriesen n° 431
Städtisches Kunstmuseum, Bonn
Repr. p. 271

Historique : Dietrich Erdmann, 1934 – collection particulière – galerie des Spiegel, Cologne 1952 – acquis grâce à une subvention de la République fédérale d'Allemagne.
Expositions : 1979 Bonn, Krefeld, Wuppertal, n° 262, repr. coul. p. 259 – *1986 Munster, n° 103, repr. coul. p. 261.
Bibliographie : *Vriesen 1953, n° 431, repr. coul. p. 101 – *Meseure 1991, p. 55, repr. coul. – Schmidt 1991, p. 78, repr. coul. p. 79.

D'octobre 1913 à juin 1914, Macke séjourne à Hilterfingen au bord du lac de Thoune, en Suisse. C'est là qu'il peint cette vue où la décomposition de la lumière par plans colorés géométriques reprend à son compte l'expérience des *Fenêtres* de Delaunay.
Mais cette stimulation prend une teinte personnelle, nourrie par la lecture, l'année précédente, d'*Abstraction et Einfühlung* de Worringer où Macke a trouvé appui pour exprimer sa propre sensibilité, liant ici construction «abstraite» et émotion face à la nature.
La parenté avec le travail fait en commun avec Klee, lors du voyage tunisien, a invité certains commentateurs à repousser la date de cette œuvre au retour, après avril 1914. G.A.

299
Paysage aux vaches et chameau
Landschaft mit Kühen und Kamel
1914
Huile sur toile ; H. 47, L. 54
Vriesen n° 471
Kunsthaus, Zurich
Repr. p. 270

Historique : Dr. Wolfgang Macke, Bonn – entré au musée en 1955.
Expositions : 1964 Florence, n° 366, repr. p. 159 – 1986 Florence, n° 46, repr. coul. p. 113 – 1982 Munster, n° 60, repr. coul. p. 233 – *1986 Munster, n° 137, repr. coul. p. 289.
Bibliographie : *Vriesen 1953, n° 471, repr. p. 241 – *Meseure 1991, p. 82, repr. coul. p. 84.

Peinte sans doute à Bonn en juillet, cette œuvre s'inscrit dans l'abondante production qui a exploité les thèmes du voyage tunisien.

La décomposition cubiste de la surface s'opère ici par une trame régulière de losanges, maintenant une tension égale et calme qu'épaule l'analyse prismatique de la lumière en des couleurs de valeurs proches. Par ce procédé, le foisonnement ne contredit pas la planéité de la surface et l'on peut voir ici la reprise du travail accompli à Tunis, à travers les souvenirs de l'art décoratif islamique (tapis) dont l'exposition, en 1910 à Munich, avait particulièrement intéressé Macke. G.A.

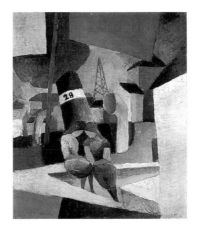

300
Au port de Duisbourg
Hafen von Duisburg (Hafenbild mit Kindern auf der Mauer : Duisburger Hafen)
1914
Huile sur toile ; H. 48,5, L. 42
S.D.b.g. : «A Macke 1914»
Vriesen n° 492
Kunstmuseum, Berne

Historique : Gustav Knauer, Berlin – galerie von der Heyde, Berlin – K.B. Kunstgewerbe, Bonn – collection particulière, Bochum – Dr. Othmar Hüber, Glarus 1950, donation en 1979 (inv. G 1979. 45).
Expositions : *1986 Munster, n° 127, repr. coul. p. 281.
Bibliographie : *Vriesen 1953, n° 492, repr. p. 245.

C'est au printemps 1913 que Macke fit un voyage à Duisbourg où il ne réalisa que quelques dessins. Les trois toiles, dont le port est le sujet (Vriesen 492 à 494) n'ont été peintes qu'en 1914 et selon une compilation de motifs : les figures semblent dérivées des œuvres de Hilterfingen, l'oblique du mât associée aux plans quadrangulaires de toile, en haut, a déjà été utilisée dans *Les Funambules* (Kunstmuseum, Bonn, Vriesen 450) et *Le Port tunisien* (Landesmuseum, Munster, Vriesen 470).
Les ports sont le seul thème industriel chez Macke, mais leur traitement n'en accentue pas le caractère. Ici, cheminées, fumée, pylone, ne sont pas les motifs d'une composition agitée, dynamisée par l'agencement des plans au fond, tant les deux figures du premier plan viennent, au contraire, donner une tonalité de calme et de mélancolie. G.A.

301
Le Départ (Rue avec des passants au crépuscule)
Abschied (Strasse mit Leuten in der Dämmerung)
1914
Huile sur toile ; H. 100,5, L. 130,5
S.D. au dos : «August Macke 1914»
Vriesen n° 504
Museum Ludwig, Cologne
Repr. p. 273

Historique : Dr. Wolfgang Macke, Bad-Godesberg – acquis en 1947 pour la collection Dr. Haubrich, Wallraf-Richartz-Museum – Museum Ludwig, 1976.
Bibliographie : *Vriesen 1953, n° 504, repr. p. 252 – *Meseure 1991, p. 92, repr. coul. p. 93 – Zehnder dans *Kölner Museums-Bulletin* 1/1991, pp. 4–18.

Dernière œuvre de Macke, peinte fin juillet et laissée inachevée par la mobilisation, *Abschied* est considérée comme l'expression, jusque là absente chez Macke, d'un sentiment d'angoisse face à la catastrophe annoncée.
Le titre d'*Adieu*, et aussi de *Mobilisation,* ne lui a été donné que plus tard ; le titre original et descriptif, *Rue avec des passants au crépuscule,* pourrait tempérer cette interprétation.
Cette œuvre ne rompt pas avec la thématique habituelle de Macke, reprenant même certaines figures récurrentes. Seule l'harmonie plus sombre est inaccoutumée et tranche avec l'éclat solaire de ses promenades, mais il pourrait ne s'agir que d'un problème pictural d'attrait pour la lumière artificielle. Si l'imminence de la guerre doit être sensible ici, ce n'est que filtrée par l'univers du peintre. G.A.

Aquarelles

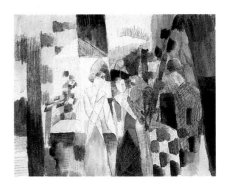

302
Homme et Femmes près des perroquets
Mann und Frauen bei den Papageien
1913
Aquarelle ; H. 31,5, L. 39,5
Vriesen n° A 327
Kunsthalle (dépôt de la Région Nordrhein-Westfalen), Bielefeld

Historique : collection Klein, Heidelberg.
Expositions : *1986 Munster, n° 170, repr. p. 312.

303
Vue d'une rue
Blick in eine Gasse
1914
Aquarelle ; H. 29, L. 22,5
Vriesen n° A 455
Städtisches Museum, Sammlung Ziegler,
Mülheim an der Ruhr
Repr. p. 277

Historique : collection particulière – vente
Ketterer, 1962.
Expositions : 1982 Munster, n° 75, repr. coul.
p. 213 – *1986 Munster, n° 191, repr. coul. p.
323.
Bibliographie : *Moeller 1989, n° 53, repr. coul.

304
Paysage près d'Hammamet
Landschaft bei Hammamet
1914
Aquarelle ; H. 21, L. 26,5
Vriesen n° A 468
Westfälisches Landesmuseum für Kunst und
Kulturgeschichte, Munster
Repr. p. 274

Historique : atelier de l'artiste – collection
particulière.
Expositions : 1982 Munster, n° 67, repr. coul.
p. 226 – *1986 Munster, n° 200, repr. coul. p.
330.
Bibliographie : *Moeller 1989, n° 76, repr. coul.

305
La Maison claire (1re version)
Das helle Haus (1. Fassung)
1914
Aquarelle ; H. 26,5, L. 21
(non répertorié dans Vriesen)
Kunstmuseum, Berne
Repr. p. 279

Historique : don de la Sociéte Migros, Berne,
1971.
[A 8747]
Expositions : 1964 Florence, n° 372, repr. p. 162 –
*1986 Munster, n° 198, repr. coul. p. 328.
Bibliographie : *Moeller 1989, n° 63, repr. coul.

306
La Porte du jardin
Gartentor
1914
Aquarelle ; H. 21, L. 22,5
Vriesen n° A 476
[FH 185]
Städtische Galerie im Lenbachhaus (dépôt de la
Fondation Gabriele Münter et Johannes
Eichner), Munich
Repr. p. 276

Historique : atelier de l'artiste.
Expositions : *1986 Munster, n° 195, repr. coul.
p. 326.
Bibliographie : Gollek 1982, n° 292, p. 361, repr.
coul. p. 209 – *Moeller 1989, n° 74, repr. coul. –
Zweite 1989, n° 105, repr. coul.

307
Petite Maison dans un jardin (Paysage tunisien
avec Arabe assis)
Gartenhäuschen (Tunislandschaft mit sitzendem
Araber)
1914
Aquarelle sur velin ; H. 22, L. 28
Vriesen n° A 477
Collection particulière, Courtesy Wolfgang
Wittrock Kunsthandel, Düsseldorf
Repr. p. 275

Historique : Elisabeth Macke – galerie Becker &
Newman, Cologne, 1930 – Klaus Gebhard,
Wuppertal – collection particulière, Suisse.
Expositions : 1982 Munster, n° 77, repr. coul.
p. 219.
Bibliographie : *Moeller 1989, n° 66, repr. coul.

308
Maison dans un jardin
Haus im Garten
1914
Aquarelle ; H. 22, L. 28,5
Vriesen n° A 478
Germanishes Nationalmuseum (dépôt d'une
collection particulière), Nuremberg
Repr. p. 274

Historique : galerie von der Heyde, Berlin –
collection Kurz, Wolframs-Eschenbach.
Expositions : 1982 Munster, n° 79, repr. coul.
p. 218 – *1986 Munster, n° 194, repr. coul.
p. 325.
Bibliographie : *Moeller 1989, n° 68, repr. coul.

309
Kairouan III
Kairuan III
1914
Aquarelle ; H. 22,5, L. 29
Vriesen n° A 482
Westfälisches Landesmuseum für Kunst und
Kulturgeschichte, Munster
Repr. p. 278

Historique : atelier de l'artiste – collection parti-
culière.
Expositions : 1964 Florence, n° 378, s. repr. –
1982 Munster, n° 69, repr. coul. p. 227 – *1986
Munster, n° 204, repr. coul. p. 332.
Bibliographie : *Moeller 1989, n° 78, repr. coul.

310
Saint-Germain près de Tunis
St. Germain bei Tunis
1914
Aquarelle ; H. 26, L. 21
Vriesen n° A 483
Städtische Galerie im Lenbachhaus, Munich
Repr. p. 276

Historique : galerie von der Heyde, Berlin –
Dr. Hildebrand, Munich, 1935 – donation Bern-
hard Koehler, 1965.
Expositions : *1979 Bonn, n° 272, repr. coul.
p. 270 – 1982 Munster, n° 64, repr. coul. p. 215 –
*1986 Munster, n° 192, repr. coul. p. 324.
Bibliographie : Gollek 1982, n° 291, p. 360, repr.
coul. p. 210 – *Moeller 1989, n° 61, repr. coul. –
Zweite 1989, n° 106, repr. coul.

311
Terrasse à Saint-Germain
Terrasse des Landhauses in St. Germain
1914
Aquarelle ; H. 22,7, L. 28,7
Vriesen n° A 484
Westfälisches Landesmuseum für Kunst und
Kulturgeschichte, Munster

Historique : atelier de l'artiste – collection parti-
culière.
Expositions : 1965 Marseille, n° 104 – 1982
Munster, n° 66, repr. coul. p. 214 – *1986
Munster, n° 193, repr. coul. p. 324.
Bibliographie : Moeller 1989, n° 60, repr. coul.

312
Cour intérieure de maison à Saint-Germain
Innenhof des Landhauses in St. Germain
1914
Aquarelle ; H. 26,5, L. 20,5
Vriesen n° A 486
Kunstmuseum, Bonn

Historique : atelier de l'artiste.
Expositions : 1964 Florence, n° 376, s. repr. –
*1979 Bonn, n° 273, repr. coul. p. 271 – 1982
Munster, n° 65, repr. coul. p. 216 – *1986
Munster, n° 197, repr. coul. p. 327.
Bibliographie : Buchheim 1959, repr. coul. p. 205
– *Moeller 1989, n° 62, repr. coul.

Franz Marc

1880
Naît le 8 février à Munich.
1894–1898
Reçoit une éducation religieuse et envisage d'être pasteur. Il renonce à sa vocation pour la philologie.
1899–1900
Effectue son service militaire. Décide de devenir peintre et s'inscrit à l'Académie de Munich, dans les ateliers de Hackl et von Dietz (tradition munichoise XIXe siècle).
1901
Voyage d'étude sur l'art Byzantin, en Italie avec son frère Paul.
1903
Voyage en France. Découvre l'impressionnisme, Courbet, Delacroix, l'art primitif. Acquiert quelques estampes japonaises. Abandonne l'Académie.
1904
Trouve un atelier dans le quartier de Schwabing à Munich.
1905
Début de son amitié avec le peintre animalier Jean Bloé Niestlé. Fait la connaissance de Maria Schnür et Maria Franck.
1906
En avril, voyage au Mont Athos avec son frère. De mai à octobre séjour à Kochel.
1907
Epouse Maria Schnür afin de lui permettre de vivre avec son enfant naturel puis part immédiatement pour Paris. Enthousiasme pour van Gogh et Gauguin. Séjourne à Indersdorf puis s'installe dans un nouvel atelier, Schellingtrasse. Donne des cours de dessin d'anatomie animale.
1908
Divorce difficile. Passe l'été avec Maria Franck à Lengries ; peignent en plein air.
1909
Admire l'exposition de Hans von Marées. Brakl et Thannhauser lui achètent des toiles. Passe l'été avec Maria à Sindelsdorf. En décembre aide à l'accrochage de l'exposition van Gogh dont l'influence est de plus en plus marquée sur sa peinture.
1910
En janvier, fait la connaissance de Macke en compagnie de son frère Helmut et du fils du collectionneur berlinois Bernard Koehler. En février, première exposition personnelle chez Brakl, Koehler lui achète des toiles et l'éditeur Reinhard Piper une lithographie. Une étroite collaboration débute alors avec ce dernier qui éditera les textes de Kandinsky et l'*Almanach*. En avril conclut un contrat d'un an avec Koehler : il lui livrera la moitié de sa production contre 200 marks mensuels. En automne, écrit une critique favorable pour la deuxième exposition de la N.K.V.M., il entre en contact avec Erbslöh, puis Jawlensky et Werefkin.
1911
Le 1er janvier fait la connaissance de Kandinsky et Münter chez Jawlensky, des contacts étroits se nouent. Marc et Macke jouent un rôle actif dans la réponse au pamphlet de Vinnen. En mai deuxième exposition, chez Thannhauser. Se rend à Londres pour épouser Maria. En septembre, avec Kandinsky, donne le nom de *Blaue Reiter (Cavalier bleu)* au projet d'almanach

auquel ils travaillent et qui paraîtra en mai suivant. En décembre, scission au sein de la N.K.V.M. lors d'une séance préparant l'exposition annuelle : Marc, Kandinsky, Münter, Kubin quittent l'association et organisent immédiatement l'exposition de la rédaction du *Blaue Reiter*, galerie Thannhauser en même temps qu'y est présentée l'exposition de la N.K.V.M.
1912
Est à Berlin pour le nouvel an et y rencontre les peintres de la *Brücke* dont il envoie des dessins à Munich pour la deuxième exposition du *Blaue Reiter*, chez Goltz. En automne est chez Macke à Bonn ; ils visitent l'exposition du *Sonderbund*, puis se rendent à Paris où ils rencontrent Delaunay. Au retour, Marc est impressionné par l'exposition des futuristes à Cologne.
1913
Voyage de printemps dans le Tyrol. En juin, Marc et Maria se marient selon le droit allemand. Il forme le projet qui n'aboutira pas d'une illustration de la Bible avec Kandinsky, Klee, Kubin, Heckel et Kokoschka.
1914
Fin avril, s'installe dans la maison qu'ils acquièrent à Ried près de Benediktbeuren. En août, il se porte volontaire.
1915
La guerre ne lui permet que des dessins dans un carnet, Marc écrit des lettres à sa femme (publiées en 1920), trois essais et un recueil d'aphorismes.
1916
Marc, qui ne voit plus dans la guerre la possibilité de régénérer l'Europe, espère être renvoyé chez lui. Il est tué le 4 mars.

Peintures

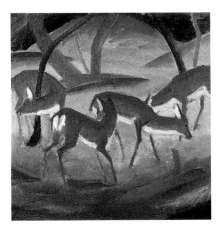

313
Chevreuils rouges I
Rote Rehe I
1910
Huile sur toile ; H. 87,3, L. 88
Lankheit n° 110
Courtesy Galerie Thomas, Munich

Expositions: 1966 New York, n° 32, repr. – 1970 Munich, Paris, n° 115, repr. coul.
Bibliographie: *Lankheit 1970, n° 110, repr. p. 36.

1910 est une année décisive pour Marc, celle de sa rencontre avec Macke et de leurs longs échanges sur la couleur. Il abandonne une facture venue de van Gogh pour des compositions tenant plus de Gauguin et qui le mèneront vers sa poésie propre.
Si cette œuvre semble correspondre à cette réorientation, elle paraît toutefois isolée dans la production de cette année. Le rythme donné par les troncs coupant parfois les figures, la rapprocherait de *Nus dans la nature (Akte im Freien*, Kunstmuseum, Düsseldorf, Lankheit 138) et *Ecureuils jouant (Spielende Wiesel*, Lankheit 139), de 1911, que l'on a parfois datés de 1910. Il est à noter cependant que Marc, en ces années de recherches, réutilisait des solutions déjà expérimentées, comme il le fit pour *Les Petits chevaux jaunes* (cat. n° 318). G.A.

314
Le Chien blanc – Chien allongé dans la neige
Der weisse Hund – Liegender Hund im Schnee
1910–1911
Huile sur toile ; H. 62,5, L. 105
Lankheit n° 133
Städelsches Kunstinstitut, Francfort
Repr. p. 282

Expositions: 1985–86 Londres, Stuttgart, n° 42, repr. coul. – 1986–87 Berne, n° 79, repr. coul. p. 81.
Bibliographie: *Lankheit 1970, repr. p. 45 – *Lankheit 1976, p. 65 – Gordon dans Rubin 1987, p. 377 – *Rosenthal 1989, repr. coul. n° 58 (*The White Dog*, c. 1913–14) – *Pese 1989–90, repr. coul. n° 61, p. 143 – *Partsch 1991, p. 29, repr. coul.

Dans une lettre à Macke, du 14 février 1911, Marc se réfère à cette œuvre où il représente son chien Russi dans la neige comme exemple de son maniement des couleurs. Les ouvrages théoriques lui semblant de peu d'utilité, il fait un usage empirique du prisme, regardant son travail à travers cet instrument, afin de juger de l'équilibre, de la pureté, du comportement réciproque de ses couleurs. Cela le force à abandonner les tons rompus qui restituent le ton local au profit des couleurs primaires.
Deux autres tableaux de ce début d'année, *Chevreuils dans la neige II (Rehe im Schnee II*, Lenbachhaus, Munich, Lankheit 134) et *Meules sous la neige (Hocken im Schnee*, Franz Marc-Museum, Kochel, Lankheit 135), complètent ces recherches à partir du blanc pur. Mais l'intérêt pour le jeu du pelage blanc de son chien sur la neige date de l'hiver 1908–1909 durant lequel Marc a traité deux fois ce sujet (Lankheit 75 et 76) et photographié Russi jouant dans un champ enneigé[1]. Ceci témoigne de son attachement à certains thèmes qu'il reprend jusqu'à leur expression satisfaisante. G.A.

1. Pese 1989–1990, p. 117.

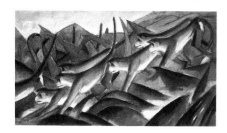

315
Frise de singes
Affenfries
1911
Huile sur toile ; H. 76, L. 134,5
Lankheit n° 145
Kunsthalle, Hambourg

Expositions : 1912 *Der Sturm,* Berlin, n° 97 –
1961 Berlin, n° 26 – 1986–87 Berne, n° 77, repr.
p. 79 – 1988–89 Berlin, n° 2–13, repr. p. 125.
Bibliographie : Buchheim 1959, repr. coul. p. 153
– *Lankheit 1970, n° 145, repr. p. 49 – *Lankheit
1976, p. 74 – Golwater 1988, pp. 129–130, repr.
– *Pese 1989–90, repr. coul. n° 52, p. 133 –
*Partsch 1991, repr. coul. p. 43.

Cette œuvre est à rapprocher de la *Frise d'ânes*
(*Eselfries,* coll. part., Lankheit 144), peinte à
partir d'un relief égyptien antique et dont la
formule serait transposée ici, en accentuant le
rythme et la stylisation sans nuire à la véracité
de l'allure et de l'anatomie.
Au même moment, avec *Lyrique* (cat. n° 235),
Kandinsky traitait le problème du mouvement
par le dessin linéaire, alors que Marc a recours à
la fragmentation et l'articulation des plans, à
une triangulation «cubiste» et un système de
répétition et juxtaposition des figures proche
du futurisme.
Frise de Singes fut exposée, comme appartenant
à Bernard Koehler, mécène de Marc et du *Blaue
Reiter,* à la première exposition du *Blaue Reiter,*
pour sa présentation remaniée à la galerie Der
Sturm de Berlin. G.A.

316
Le Renard bleu-noir
Blauschwarzer Fuchs
1911
Huile sur toile ; H. 50, L. 63,5
S. au dos : «Marc»
Lankheit n° 149
Von der Heydt-Museum, Wuppertal
Repr. p. 280

Bibliographie : *Lankheit 1970, n° 149, repr.
p. 51 – *Pese 1989–90, repr. n° 65, p. 147 –
*Partsch 1991, repr. coul. p. 47.

«Le bleu est le principe masculin, rude et spiri-
tuel. Le jaune est le principe féminin, tendre,
souriant et sensuel. Le rouge est la matière,
brutale et lourde. Si tu mélanges par exemple la
gravité spirituelle du bleu avec du rouge, tu vas
donner au bleu l'intensité insupportable du
deuil, et il sera indispensable d'ajouter la note
apaisante du jaune, complémentaire du violet.

Mais si tu mélanges du bleu et du jaune pour
obtenir du vert, tu vas faire naître le rouge, la
matière, la "terre", mais là le peintre que je suis
fait toujours une différence : avec le vert tu
n'apaiseras jamais la brutalité, l'éternelle maté-
rialité du rouge. Quand on pose du vert, il faut
toujours lui associer du bleu (ciel) et du jaune
(soleil) pour faire taire la matière[1]».
Pour autant que Marc suive ici ce programme,
cette œuvre est une tentative d'équilibre des
forces symboliques comme de la logique combi-
natoire des couleurs. G.A.

1. Lettre à Macke du 12 décembre 1910.

317
Le Taureau
Der Stier
1911
Huile sur toile ; H. 101, L. 135
inscr. au dos : «Fz. Marc ii – Stier»
Lankheit n° 150
The Solomon R. Guggenheim Museum,
New York
Repr. p. 281

Historique : Bernhard Koehler, Berlin
(1913–1927) – son fils, Berlin (1927–1951) –
Otto Stangl, Munich (1951) – acquis par le
musée en 1951.
Expositions : 1911 Berlin, n° 100 (?) – *1980
Munich, n° 29, repr. coul. p. 157 – 1980 New
York, San Francisco, n° 234, repr. p. 204.
Bibliographie : *Der Blaue Reiter* 1912, repr. face
p. 90 – *Lankheit 1970, n° 150, repr. p. 51 –
*Lankheit 1976, p. 77, repr. coul. n° 7 – *Lank-
heit 1981, p. 224 – *Rosenthal 1989, p. 26, repr.
coul. n° 18 – *Düchting 1991, p. 57, repr. n° 29.

S'agissant de peindre une pomme sur un rebord
de fenêtre, Marc regrettait : «Si on pose le pro-
blème en terme de "sphère et surface", le
concept de pomme en soi disparaît», poursui-
vant : «Qui nous dit que le chevreuil appré-
hende le monde de façon cubiste ? Il le sent en
tant que "chevreuil", donc le paysage doit être
"chevreuil"[1]». Ainsi, pour lui, toute solution for-
melle ou picturale reste, à cette date, soumise à
l'irradicable nécessité d'atteindre le sujet dans
sa vérité profonde.
Cette mise en garde contre le formalisme tem-
père les emprunts que Marc fait à Cézanne et
aux cubistes ; ils ne sont nécessaires que parce
qu'ils lui offrent une formule fusionnelle de la
massive construction du taureau et de l'espace
qui l'entoure, faisant du paysage une émana-
tion de l'animal. Son ambition est avant tout de
retrouver, dans un élan de communion, une
vision du monde qui puisse être celle-là même
du taureau représenté. G.A.

1. Notes éparses, trad. *L'année 1913,* t. 1 p. 152.

318
Les Petits chevaux jaunes
Die kleinen gelben Pferde
1912
Huile sur toile ; H. 66, L. 104
S.b.g. : «Marc»
Lankheit n° 156
Staatsgalerie, Stuttgart
Repr. p. 283

Expositions : 1950 Bâle, n° 207 – *1980 Munich,
n° 32, repr. coul. p. 160 A – 1985–86 Londres,
Stuttgart, n° 39, repr. coul. – 1986–87 Berne,
n° 83, repr. coul. p. 85.
Bibliographie : *Lankheit 1970, n° 156, repr.
p. 53 – *Lankheit 1976, p. 81 – Maur, Inboden
1982, p. 217, repr. – *Rosenthal 1989, repr. p. 28
– *Pese 1989–90, repr. coul. n° 69, p. 151 –
*Düchting 1991, p. 59, repr. coul. n° 8 – *Partsch
1991, repr. coul. pp. 34–35.

Cette œuvre emblématique de Marc s'inscrit
dans une série utilisant la même disposition des
chevaux, qui tire son origine des *Grands Che-
vaux de Lenggries I,* de 1908 (Lankheit 73),
œuvre de jeunesse encore naturaliste. Les varia-
tions jouent sur le format et la couleur avec *Les
Petits* et *Les Grands chevaux bleus,* datés de
1911 (Staatsgalerie, Stuttgart, Lankheit 154 et
Walker Art Center, Minneapolis, Lankheit 155)
et *Les Grands chevaux jaunes* (détruit, Lankheit
237), commencés en 1912, achevés en 1914 dans
le style futuriste d'alors.
Peinte sur un nu féminin, vraisemblablement de
1908, dont elle intègre certaines courbes[1], cette
version accentue la géométrisation des formes
par leur inscription dans des cercles, mais sans
rigorisme, cherchant ainsi à renforcer le lyrisme
du rythme et le pouvoir expressif de la couleur
primaire, unique, attribuée aux animaux. G.A.

1. Voir Karin von Maur dans cat. collection
 Staatsgalerie Stuttgart, 1982, p. 217.

319
Chevreuil dans la forêt I
Reh im Walde I
1911
Huile sur toile ; H. 129,5, L. 100,5
Inscr. au dos : «I» «Marc»
Lankheit n° 159
Collection particulière
Repr. p. 285

Expositions : 1911–12 Munich, n° 33 – 1912
Berlin, n° 95 – 1958 Munich, n° 1073 –
1986–1987 Berne, n° 80, repr. coul. p. 82 –
1988–1989 Berlin, n° 2–14, repr. coul. p. 125.
Bibliographie : *Lankheit 1970, n° 159, repr.
p. 55 – *Lankheit 1976, p. 86, repr. coul. n° 14 –
*Levine 1979, p. 60, repr. p. 72.

Peinte l'été 1911, cette première version de
deux compositions de même titre fut montrée,
en décembre, à l'exposition du *Blaue Reiter.* La
deuxième, datée 1912 (Lenbachhaus, Munich,
Lankheit n°160) se distingue surtout par un
tronc barrant l'espace en diagonale et l'accent
mis sur la triangulation des plans et de leurs
couleurs.
L'espace ici plus fondu serait peut-être impu-
table à l'influence de Kandinsky avec qui Marc
s'est lié depuis ce début d'année, alors que la
reprise qu'il en fera pourrait traduire sa récepti-
vité à l'Orphisme de Delaunay, comme si Marc
expérimentait les moyens les plus propres à
servir sa vision spirituelle de la nature. G.A.

320
Jeune Fille rouge
Rotes Mädchen
1912
Huile sur toile ; H. 100,5, L. 70
S.D. au dos : «FZ Marc 12»
Lankheit, n° 174
Leicestershire Museums, Arts and Record
Service, Leicester
Repr. p. 284

Historique : Franz Kluxen (1912) – acquis par le
musée, en 1944, auprès de S. Paulson Esq.,
Glasgow.
Expositions : 1948 Londres, n° 51 – 1951
Londres, n° 38 – 1962 Londres, n° 281 – 1978
Leicester, n° 44, repr. p. 16.
Bibliographie : *Lankheit 1950, repr. p. 25
(*Mädchen mit grünem Haar*) – *Lankheit 1970,
n° 174, repr. p. 61 (*Rote Frau*) – Barry (*Arts
Review*) 1971, n° 12, p. 377, repr. – *Lankheit
1976, p. 84, repr. coul. n° 13 – Herbert 1983, p.
139, repr. p. 140.

Cette œuvre est le dernier nu féminin peint par
Marc, thème devenu rare chez lui depuis la série
de 1910, où il méditait à la fois à Cézanne et
Gauguin, et *Nus dans la nature* de 1911 (*Akte im
Freien,* Kunstmuseum, Düsseldorf, Lankheit
138). Lankheit l'inscrit à la suite d'une série de
trois œuvres à une ou plusieurs figures nues
intégrées dans un paysage par animaux, *La
Cascade (Der Wasserfall,* New York, Solomon R.
Guggenheim Museum, L. 171), *Le Rêve (Der
Traum,* Musée national d'art moderne, Paris,
L. 172), *Bergers (Die Hirten,* Staatsgalerie,
Munich, L. 173).
Au moment où, dans l'*Almanach,* il publie «Les
Fauves» (Wilden) d'Allemagne, il n'est pas éton-
nant de voir resurgir ici Gauguin comme guide
vers la «sauvagerie» d'un Eden d'union reli-
gieuse avec la nature. Le rouge est ici symbole
d'une saine brutalité : «nos idées et idéaux doi-
vent porter un habit grossier, nous devons les
nourrir de sauterelles et de miel sauvage et non
d'histoire afin de sortir de la lassitude de notre
manque de goût européen». G.A.

321
Chevaux et Aigle
Pferde und Adler
1912
Huile sur toile ; H. 100, L. 135,5
Insc. au dos : «Fz. Marc Sindelsdorf»
Lankheit n° 185
Sprengel Museum, Hanovre
Repr. p. 287

Expositions : 1913 Amsterdam, n° 150 – 1970
Munich, Paris, n° 116, repr.
Bibliographie : Buchheim 1959, repr. coul. p. 151
– *Lankheit 1970, n° 185, repr. p. 65 – *Lankheit
1976, p. 114, repr. n° 39 – *Pese 1989–90, repr.
coul. pp. 166–167.

«Les cubistes ont été les premiers à ne pas
peindre l'espace, le sujet, mais à dire quelque
chose de cet espace, à donner l'attribut du
sujet… On donne l'attribut d'une nature
morte ; mais quant à donner l'attribut de ce qui
vit, cela reste encore un problème non-résolu[1]».
Marc reconnaît ici sa dette envers le cubisme et
son ambition de le dépasser. Les traitements
angulaires et géométriques, déjà perceptibles en

1911, deviennent systématiques et accentués en
1912, tendant à unir l'animal et l'espace. Dans
cette construction qui supplée celle de la cou-
leur, les solutions des futuristes, que Marc com-
mence à défendre cette même année, ne sont
sans doute pas absentes. G.A.

1. Notes éparses, trad. *L'Année 1913,* t. 1,
 p. 153.

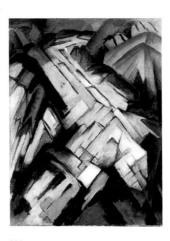

322
Montagnes (Chemin rocheux)
Berge (Steiniger Weg)
1911 – 1912
Huile sur toile ; H. 135,5, L. 100
S.b.d. : «Marc» ; S. au dos : «Marc»
Lankheit n° 194
Museum of Modern Art (don du Women's
Board and Friends of the Museum), San
Francisco

Historique : atelier de l'artiste – Oscar et
Elisabeth Gerson, Hambourg puis Berkeley (Cal.)
– entré au musée en 1954.
Expositions : 1911 – 12 Munich, n° 32 – 1912
Berlin, n° 94 – 1913 Amsterdam, n° 162 –
1988–89 Berlin, n° 2 – 15, repr. coul. p. 126.
Bibliographie : *Lankheit 1970, n° 194, p. 68 –
*Lankheit 1976, p. 114, repr. coul. n° 16 –
*Rosenthal 1989, p. 27, repr. coul. n° 38 – *Pese
1989–90, p. 121, repr. coul. p. 149 – *Düchting
1991, p. 110 repr. coul. n° 11.

Peinte en 1911, cette œuvre figurait dans la
première exposition du *Blaue Reiter,* circulant
en Allemagne en 1912. Marc qui n'en était pas
satisfait la fit revenir de Francfort pour la retra-
vailler en novembre.
On connaît ce premier état, peint vraisembla-
blement d'après nature, par l'une des photogra-
phies prises par Münter[1] à la Galerie Thann-
hauser (mais que Lankheit et Pese semblent
avoir ignorée) : la composition est en place mais
les plans plus larges, moins cristallins. Sa reprise
peut s'expliquer par la volonté de se mesurer
avec ce que Marc avait vu durant cette année
active : les peintres de la *Brücke,* Delaunay
(l'œuvre était accrochée, à Munich, à côté de sa
Tour), l'exposition des futuristes au Sturm. D'où
la violence expressive obtenue par une construc-

tion cristalline (Lankheit parle de «cubisme
expressif») et un dynamisme étonnant.
Le paysage seul, sans animal ni figure, est excep-
tionnel chez Marc depuis 1910 et Lankheit y voit
une métaphore de la condition des jeunes
artistes en se basant sur l'utilisation par Marc de
l'adjectif «Steinig» ici et dans son essai sur *La
Nouvelle Peinture* publié au même moment.
G.A.

1. repr. 1988–89 Berlin, p. 113.

323
Renards
Füchse
1913
Huile sur toile ; H. 88, L. 66
Monogr. h.d. : «M»
Lankheit n° 204
Kunstmuseum Düsseldorf im Ehrenhof
Repr. p. 286

Expositions : 1913 Amsterdam, n° 159 – 1980
New York, San Francisco n° 236, repr. p. 206.
Bibliographie : *Lankheit 1970, n° 204, p. 71 –
*Lankheit 1976, repr. coul. n° 23, p. 125 – *Pese
1989–90, p. 123, repr. coul. n° 94, p. 179 –
*Partsch 1991, repr. coul. p. 70.

La géométrisation des formes qui laissait trans-
paraître de parfaites connaissances anatomiques,
devient ici plus schématique. L'animal
n'émerge plus que comme signe dans un espace
construit par fragmentation et qui l'absorbe.
Faut-il voir là l'exigence de «pureté» qui
conduira Marc à l'abstraction, ainsi qu'il l'écrira
le 12 avril 1915 à sa femme : «Très tôt j'ai trouvé
l'homme laid et l'animal me paraissait plus
beau, plus pur, mais même en lui je trouvais tant
d'aspects laids et contraires au sentiment, que
mes représentations devenaient automatique-
ment (poussé par une nécessité intérieure) de
plus en plus schématiques et abstraites. Les
arbres, les fleurs, la terre elle-même me répu-
gnaient chaque année davantage et je me
rendis enfin compte de la laideur et de l'impu-
reté de la nature». G.A.

324
Tableau aux bœufs
Bild mit Rindern
1913
Huile sur toile ; H. 92, L. 130,8
Monogr. b.g. et d. : «M.» ; insc. au dos :
«Fz. Marc Sindelsdorf Ob.-Bayern»
Lankheit, n° 222
Staatsgalerie moderner Kunst, Munich
Repr. p. 289

Expositions : 1970 Munich, Paris, n° 117, repr. –
*1980 Munich, n° 42, repr. coul. p. 170 – 1980
New York, San Francisco, n° 238, repr. p. 208
(«Bild mit Rinder II») – 1985–86 Munich, n° 146,
repr. p. 430.
Bibliographie : *Lankheit 1970, n° 222, p. 77 –
*Rosenthal 1989, repr. coul. n° 40 – *Pese
1989–90, repr. coul. pp. 190 – 191 – *Düchting
1991, p. 107 repr. coul. n° 18 – *Partsch 1991,
repr. coul. p. 83.

Le motif central dit toute l'évolution de Marc
depuis *Le Taureau* de 1911 (cat. n° 317), autant
par sa géométrisation que par son intégration
linéaire et chromatique dans l'espace. Ce

tableau n'est cependant pas exempt d'une tension qui rend désormais problématique l'unité de l'animal et de la nature (notamment le bœuf de droite). Dans ce paysage dont les formes anguleuses doivent aux *Fenêtres* de Delaunay et les courbes à ses *Cercles*, et qui confine à l'abstraction (il n'est d'ailleurs pas sans analogies avec la partie gauche de *Formes jouant (Spielende Formen)*, 1914, coll. part., Lankheit 233), l'animal semble perdre la nécessité de sa présence et le message dont il était porteur. G.A.

325
Animaux dans le paysage
Tiere in der Landschaft
1914
Huile sur toile ; H. 110,2, L. 99,7
Monogr. b.d. : «M» ; D. au dos «1914»
Lankheit n° 227
The Detroit Institute of Arts (Gift of Robert H. Tannahill), Detroit
Repr. p. 288

Historique : don de Robert H. Tannahill (56. 144).
Bibliographie : *Lankheit 1970, n° 227, p. 79 – *Lankheit 1976, repr. n° 63 – Uhr 1982, p. 156, repr. coul. p. 157 – *Rosenthal 1989, p. 37, repr. coul. n° 65.

Animaux dans le paysage est l'un des derniers tableaux à thème animalier avant les toiles abstraites de la fin de l'œuvre de Marc. Il semble consommer l'intégration par la couleur de l'animal dans l'environnement qui, malgré l'arbre de droite, est moins un paysage qu'un pur espace pictural fait de l'intersection de lignes colorées. L'application paradoxale de l'espace disloqué des futuristes à un sujet statique le rapprocherait du rayonniste russe, Larionov, avec qui la deuxième exposition du *Blaue Reiter* avait établi le contact. G.A.

Aquarelles

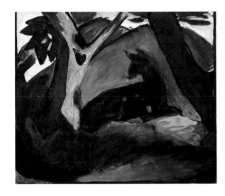

326
Chevreuil allongé
Kauerndes Reh
1911
Tempera sur papier monté sur bois ; H. 41,5, L. 49,5
Lankheit n° 423
Courtesy Galerie Thomas, Munich

Expositions : 1912 Cologne, n° 452.

327
Cheval rouge et cheval bleu
Rotes und blaues Pferd
1912
Tempera sur papier ; H. 26,3, L. 34,3
S.b.g. : «Fz. Marc»
Lankheit n° 437
Städtische Galerie im Lenbachhaus, Munich
Repr. p. 290

Historique : donation Gabriele Münter, 1957 (GMS 706).
Expositions : 1971 Turin, p. 148, repr. – *1980 Munich, n°12/4, repr. p. 222 – 1986–87 Berne, n° 87, repr. coul. p. 88 – *1989 Berlin, Essen, Tübingen, n° 92, repr.
Bibliographie : Gollek 1982, n° 339, repr. p. 242.

328
Singes jouant
Spielende Affen
1912
Aquarelle et crayon ; H. 32,2, L. 40,8
Inscr. b.g. «Kat. 1912/2» et b.d. «Spielende Affen»
Lankheit n° 455
Graphische Sammlung Staatsgalerie, Stuttgart
Expositions : *1989 Berlin, Essen, Tübingen, n° 86, repr.

329
Chiens jouant
Spielende Hunde
1912
Tempera ; H. 38,1, L. 54,6
Lankleit n° 456
Busch Reisinger Museum, Cambridge (Mass.)
Repr. p. 290

Expositions : *1989 Berlin, Essen, Tübingen, n° 89, repr.
Bibliographie : *Rosenthal 1989, p. 26, repr. coul n° 30.

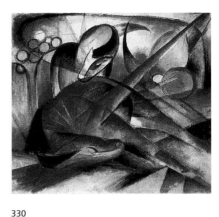

330
Cheval rêvant
Träumendes Pferd
1913
Aquarelle ; H. 39,6, L. 46,8
Monogr. m.d. : «M»
Lankheit n° 463
The Solomon R. Guggenheim Museum, New York

Expositions : *1980 Munich, n° 127, repr. p. 225 – 1980 New York, n° 244, repr. p. 214 – *1989 Berlin, Essen, Tübingen, n° 145, repr.
Bibliographie : *Pese 1989–90, n° 29, repr. coul.

331
Taureau couché
Liegender Stier
1913
Tempera ; H. 40, L. 46
Monogr. b.d. «M»
Lankheit n° 476
Folkwang Museum, Essen
Repr. p. 291

Expositions : *1980 Munich, n° 133, repr. p. 231 – *1989 Berlin, Essen, Tübingen, n° 142, repr.
Bibliographie : Buchheim 1959, repr. coul. p. 167 – *Pese 1989–90, n° 31, repr. coul.

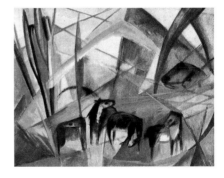

332
Paysage aux chevaux noirs
Landschaft mit schwarzen Pferden
1913
Tempera ; H. 35, L. 45,3
Lankheit n° 477
Ulmer Museum, Ulm, Dauerleihgabe des Ministeriums für Wissenschaft und Kunst Baden-Württemberg

Expositions : *1989 Berlin, Essen, Tübingen, n° 160, repr.
Bibliographie : Buchheim 1959, repr. coul. p. 159 – *Pese 1989–90, n° 28, repr. coul.

333
Deux Lièvres
Zwei Hasen
1913
Gouache et encre ; H. 13,3, L. 20
Inscr.b. : «Aus dem Nachlass Franz Marc bestätigt Maria Marc»
Lankheit n° 638
(n° 1952-286)
Kunsthalle, Hambourg

Expositions : *1989 Berlin, Essen, Tübingen, n° 111, repr.

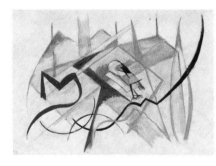

334
Petite Créature de fable
Kleines Fabelwesen
1914
Tempera ; H. 16,4, L. 25,2
Lankheit n° 488
Collection particulière, Paris

Expositions : *1989 Berlin, Essen, Tübingen, n° 181, repr. coul.

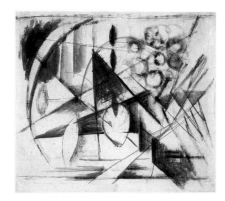

335
Dessin abstrait
Abstrakte Zeichnung
1914
Tempera et crayon ; H. 42,2, L. 46,2
Lankheit n° 495
Collection Dr Erhard Kracht, Norden

Expositions : *1980 Munich, n° 157, repr. p. 245 – *1989 Berlin, Essen, Tübingen, n° 177, repr.

Cartes postales

336
Quatre Renards
Vier Füchse
1913 (à W. Kandinsky, 4. 2. 1913)
Aquarelle et collage ; H. 14, L. 9
Lankheit n° 735
Städtische Galerie im Lenbachhaus, Munich
Repr. p. 293

Historique : donation Gabriele Münter, 1957 (GMS 746).
Expositions : *1980 Munich, n° 162, repr. coul. p. 250 – 1982 New York, San Francisco, n° 295 – *1989 Berlin, Essen, Tubingen, n° 114, repr. coul. – 1991 Berlin, Munich, Sarrebruck, n° 122, repr. coul. p. 157.
Bibliographie : *Lankheit 1970, n° 735, p. 233 – Gollek 1982, n° 344, repr. coul. p. 245 – *Lankheit 1983, n° 155, repr. p. 210 – *Pese 1989, repr. coul. p. 199.

Texte : «Cher Kandinsky, votre livre est magnifique, et je me suis senti encore plus proche du texte que lorsque vous me l'aviez lu ; je suis très enthousiaste. Encore merci pour le livre et l'aquarelle et mes salutations amicales [suivi d'un carré, d'une croix et d'un cercle] Vôtre F. Marc»

337
Deux Animaux
Zwei Tiere
1913 (à W. Kandinsky le 15. 2. 1913)
Aquarelle ; H. 9, L. 14
Lankheit n° 741
Städtische Galerie im Lenbachhaus, Munich
Repr. p. 294

Historique : donation Gabriele Münter, 1957 (GMS 747).
Expositions : *1980 Munich, n° 163, repr. coul. p. 251 – *1989 Berlin, Essen, Tübingen, n° 110, repr. coul. – 1991 Berlin, Munich, Sarrebruck, n° 124, repr. coul. p. 159.
Bibliographie : Gollek 1982, n° 344, repr. p. 244 – *Lankheit 1983, n° 156, planche 3.

Texte : «Cher Kandinsky, Par le même courrier je vous envoie un article d'un certain Anton Mayer paru dans *Pan,* incroyablement sot et mauvais, extrait d'un livre paru chez notre protecteur Cassirer ! Qu'en pense Monsieur Einstein ? Nous serons dimanche soir en ville, pourrons-nous passer chez vous ? Vers 7 heures et demie. Ainsi pourrons-nous encore bavarder à l'aise. J'espère que nous ne vous dérangerons pas.
Avec nos salutations amicales de maison à maison
Vôtre F. Marc»

338
Paysage à l'animal rouge
Landschaft mit rotem Tier
1913 (à A. Kubin le 18. 3. 1913)
Tempera ; H. 9, L. 14
Lankheit n° 747
Städtische Galerie im Lenbachhaus, Munich
Repr. p. 295

Historique : Archives Kubin (KUB 1).
Expositions : *1980 Munich, n° 164, repr. coul. p. 251 – *1989 Berlin, Essen, Tübingen, n° 112, repr. coul. – 1991 Berlin, Munich, Sarrebruck, n° 126, repr. coul. p. 161.
Bibliographie : *Lankheit 1970, n° 747, repr. p. 238 – Gollek 1982, n° 346, repr. coul. p. 245.

Texte : «Cher Monsieur Kubin, Très bien que vous participiez ! J'attends toujours l'accord de Kokoschka. Vous avez bien raison en disant : pas pour rien. Il est important qu'il y en ait parmi nous qui défendent des «positions dures» – Kandinsky et moi avons une attitude un peu pathologique vis-à-vis de cela. Plus de détails, un jour oralement. Bien sûr, on n'intriguera pas. Cordialement vôtre F. Marc»

339
Cheval rouge et Bœuf jaune
Rotes Pferd und gelbes Rind
1913 (à Alfred Kubin, 21. 5. 1913) ou 24. 3. 1913 (?)
Aquarelle et collage ; H. 14, L. 9
Lankheit n° 750
Städtische Galerie im Lenbachhaus, Munich
Repr. p. 292

Historique : Archives Kubin.
Expositions : *1980 Munich, n° 177, repr. coul. p. 259 – *1989 Berlin, Essen, Tübingen, n° 116, repr. coul. – 1991 Berlin, Munich, Sarrebruck, n° 127, repr. coul. p. 162.
Bibliographie : *Lankheit 1970, n° 750, repr. p. 238.

Texte : «Cher Kubin, je suis content que vous aimiez la feuille ; J'ai également beaucoup de plaisir avec ces gravures – Nous n'avons pas encore pris contact avec un éditeur ; je pensais préférable de pouvoir lui présenter quelques épreuves témoignant de la sincérité de notre projet. Kokoschka nous a assuré de sa participation [en illustrant] le *Livre de Job.* Pouvez-vous proposer un éditeur ? Je déconseille vivement Piper. Salutations, F. Marc»

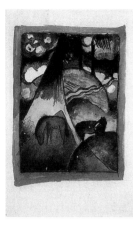

340
Cheval rouge et Cheval bleu
Rotes und blaues Pferd
1913 (à Lilly Klee le 19. 4. 1913)
Aquarelle et collage ; H. 14, L. 9,2
Lankheit n° 758
Collection particulière, Suisse

Expositions : 1966 Londres, n° 101k – *1980
Munich, n° 169, repr. coul. – 1986–87 Berne,
n° 238, repr. coul. p. 192.

Texte de Maria Marc à Lilly Klee.

341
Chevreuil rouge et Antilope jaune
Rotes Reh und gelbe Antilope
1913 (à A. Kubin le 27. 4. 1913)
Technique mixte ; H. 14, L. 9
Lankheit n° 760
Graphische Sammlung, Staatsgalerie, Stuttgart

Expositions : *1980 Munich, n° 170, repr. coul.
p. 255 – *1989 Berlin, Essen, Tübingen, n° 119,
repr. coul.
Bibliographie : *Lankheit 1970, n° 760.

Texte : «Cher Monsieur Kubin, nous nous
sommes maintenant mis d'accord sur le format
de l'édition de la Bible : dimensions de la feuille

23 x 30 cm, toutes les illustrations en hauteur
pour éviter cette nécessité si gênante et laide de
tourner le livre. Le Salon d'automne du Sturm
(dans de belles salles) est assuré. Nous installe-
rons un cabinet graphique, surtout avec vous et
Klee, des peintures sous verre de nous, etc.
Salutations amicales F. Marc»

342
Deux Moutons
Zwei Schafe
1913 (à W. Kandinsky le 2. 5. 1913)
Aquarelle et collage ; H. 9, L. 14
Lankheit n° 763
Städtische Galerie im Lenbachhaus, Munich
Repr. p. 294

Historique : donation Gabriele Münter, 1957
(GMS 745).
Expositions : 1966 Londres, n° 101q – *1980
Munich, n° 172, repr. coul. – 1991 Berlin,
Munich, Sarrebruck, n° 131, repr. coul. p. 166.
Bibliographie : Gollek 1982, n° 350, repr. p. 245.

Texte : «1er mai. Cher Kandinsky, toutes mes
amitiés et merci pour la visite d'hier ! Cordiale-
ment à vous deux de nous deux. Vôtre F. Marc»

343
Chien qui attend
Hund in Erwartung
1913 (à Lilly Klee le 5. 5. 1913)
Aquarelle ; H. 14, L. 9,2
Lankheit n° 764
Collection particulière, Suisse

Expositions : *1980 Munich, n° 173, repr. coul.
p. 257 – 1986–87 Berne, n° 239, repr. p. 193.

Texte de Maria Marc à Lilly Klee.

344
Bouquetin
Steinbock
1913 (à Lilly Klee le 10. 5. 1913)
Aquarelle et collage ; H. 14, L. 9,2
Lankheit n° 765
Collection particulière, Suisse
Repr. p. 293

Expositions : *1980 Munich, n° 174, repr. coul. –
1986–87 Berne, n° 240, repr. p. 193.
Bibliographie : *1976 Lankheit, repr. n° 58.

Texte de Maria Marc à Lilly Klee.

345
Vache noire sous un arbre
Schwarze Kuh hinter Baum
1913 (à E. Macke. le 21. 5. 1913)
Aquarelle ; H. 14, L. 9
Lankheit n° 772
Collection Dr. Erhard Kracht, Norden
Repr. p. 292

Expositions : *1980 Munich, n° 178, repr. coul.
p. 259 – *1989 Berlin, Essen, Tübingen, n° 117,
repr. coul. – 1991 Berlin, Munich, Sarrebruck,
n° 132, repr. coul. p. 167.
Bibliographie : *Lankheit 1970, n° 772, repr.
p. 247.

Texte de Maria Marc : «Chère Lisbeth, voici une
carte de salutations pour toi. La production
fleurit comme au temps des peintures sous
verre. Comment allez-vous tous ? Chez nous, ça
va assez bien – nous avons renvoyé notre bonne
cuisinière et, pour changer, nous en repren-
drons une qui ne sera pas indépendante ; mais
pour combien de temps ? Ecris-moi bientôt.
Amicales salutations à vous quatre de nous
deux ! Maria»

346
Chevreuil au repos
Ruhendes Reh
1913 (à Lilly Klee le 7. 6. 1913)
Aquarelle ; H. 14, L. 9,2
Lankheit n° 777
Collection particulière, Suisse

Expositions : *1980 Munich, n° 180, repr. coul.
p. 260 – 1986–87 Berne, n° 245, repr. p. 190.

Texte de Maria Marc à Lilly Klee.

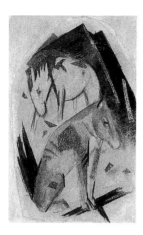

347
Deux Chevaux devant une montagne bleue
Zwei Pferde vor blauem Berg
1913 (à Lilly Klee s.d.)
Aquarelle ; H. 14, L. 9,2
Lankheit n° 773
Collection particulière, Suisse

Expositions: *1980 Munich, n° 175, repr. coul.
p. 258 – 1986–87 Berne, n° 242, repr. p. 193.

Texte de Maria Marc à Lilly Klee: «Chère
Madame Klee,
[…] J'espère que nous nous verrons vendredi
chez Sacharoff et peut-être que nous pourrions
rester ensemble après. Si jamais il y avait un
dîner commun entre la "rue Gisela"[1] et Sacha-
roff, nous n'y participerons certainement pas.
Kandinsky probablement pas non plus. Au
plaisir de vous revoir – salutations amicales de
nous deux à vous trois, vôtre Maria Marc. (J'en-
voie la carte dans une enveloppe, car j'ai utilisé
toute la place pour écrire).»

1. Jawlensky et Werefkin.

348
Trois Chevaux dans un paysage avec maisons
Drei Pferde in Landschaft mit Häusern
1913 (à P. Klee le 8. 11. 1913)
Technique mixte ; H. 9,2, L. 14
Lankheit n° 787
Collection particulière, Suisse
Repr. p. 295

Expositions : 1966 Londres, n° 101b – *1980
Munich, n° 183, repr. coul. p. 262 – 1986–87
Berne, n° 246, repr. p. 190.

Texte : «Cher Klee, Merci beaucoup pour cette
magnifique eau-forte. Très belle ! Vôtre F. Marc.
Et moi, je vous remercie pour votre aimable
hospitalité. Avec toutes mes amitiés. Vôtre
M.M.»

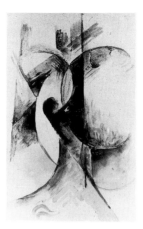

349
Composition abstraite
Abstrakte Komposition
1913 (à Lilly Klee le 7-12-1913)
Aquarelle ; H. 14, L. 9,2
Lankheit n° 788
Collection particulière, Suisse

Expositions: *1980 Munich, n° 184, repr. coul.
p. 263 – 1986–87 Berne, n° 247, repr. coul. p.
192.
Bibliographie: *1976 Lankheit, p. 130 (première
œuvre abstraite de Marc).

Texte de Maria Marc : «J'aimerais que vous puis-
siez me donner mon dixième cours de piano
mercredi, si possible… à une heure qui me per-
mette d'être chez Mlle Rüdke à 7 heures. Pour-
rais-je dans ce cas rester la nuit chez vous ? Jeudi
après… concert, je passerai la nuit chez Buob
avec mon mari. Franz aimerait voir votre mari –
mais nous n'avons que peu de temps – pour-
rions-nous déjeuner chez vous jeudi ? Mais pas
de cérémonies ! Dites-nous, si jamais cela ne
vous arrange pas. Je passerai chez vous mercredi
après le déjeuner. Au plaisir de vous revoir.
Salutations amicales de nous deux à vous trois.
Vôtre M. Marc»

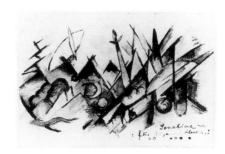

350
Sonatine pour violon et piano
Sonatine für Geige und Klavier
1913 (à Lilly Klee, décembre 1913)
Aquarelle ; H. 10, L. 15
Lankheit n° 776
Collection particulière, Suisse

Expositions : 1966 Londres, n° 101g – *1980
Munich, n° 185, repr. coul. p. 264 – 1986–87
Berne, n° 244, repr. p. 191.

Texte : «Salutations amicales de nous deux à
vous et votre mari. Vôtre F. Marc. Nous avons
toujours du sommeil dans les yeux ; la «composi-
tion» au verso ne peut guère le nier! »

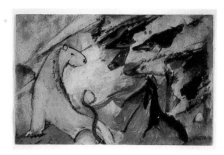

351
Lion jaune, Renards bleus, Cheval bleu
Gelber Löwe, blaue Füchse, blaues Pferd
1913 (à Lilly Klee le 22. 3. 1914)
Aquarelle ; H. 9,2, L. 14
Lankheit n° 792
Collection particulière, Suisse

Expositions: *1980 Munich, n° 186, repr. coul.
p. 264 – 1986–87 Berne, n° 248, repr. coul.
p. 191.

Texte de Maria Marc: «Chère Mme Klee, Quelle
critique infâme et méchante. On a presque
envie de faire comme Madame Caillaux… Mais
en même temps ça n'a aucune importance.
Madame Meister et moi étions encore jeudi
matin chez Th[annhauser] et étions si contentes
de notre impression de l'exposition. Encore
merci pour les journées si agréables chez vous.
Nous emballons avec beaucoup d'assiduité.
Salutations amicales 2 x 3 Vôtre Maria Marc»

Gabriele Münter

1877
Naît le 19 février à Berlin, quatrième fille d'une
famille américaine d'origine allemande.
1897
Reçoit ses premiers cours de dessin à Düsseldorf.
1901
Suit les cours de l'école de l'Association des
femmes-peintres de Munich (l'Académie étant
réservée à des candidats masculins).
1902
S'inscrit à l'école *Phalanx* dans la classe de pein-
ture de Kandinsky.
Eté 1903
Séjour d'études avec la classe de peinture à
Kallmünz dans le Haut-Palatinat ; premières
peintures à l'huile.
1904–1908
Voyage avec Kandinsky à travers l'Europe et
l'Afrique du Nord (hiver 1904–1905 à Tunis ; été
1905 à Dresde ; hiver-printemps 1906 à Rapallo ;
juin 1906–juin 1907 à Sèvres-Paris).
1907: Expose à Paris au Salon des Indépendants
et au Salon d'automne (également en 1908 et
1909).

Septembre 1907 – avril 1908 : Séjourne avec Kandinsky à Berlin. Eté 1908 : Travaille avec Kandinsky, Jawlensky et Werefkin à Murnau.

1909
Achète une maison à Murnau au 33, Kottmüller-allee, qui devient le refuge campagnard du couple pour plusieurs semaines par an ; nombreuses visites des amis-artistes de Munich. Fondation de la *Neue Künstlervereinigung München* (N.K.V.M.). Participe aux expositions du groupe en 1909 et 1910.

1911
Quitte la N.K.V.M. avec Kandinsky, Marc, Macke et Kubin ; participe aux expositions du *Blaue Reiter*.

1913
Janvier : première grande rétrospective personnelle (84 peintures) à la galerie Der Sturm à Berlin (puis au Neue Kunstsalon de Munich).

1914
Au déclenchement de la guerre, part en Suisse avec Kandinsky puis rentre à Munich, tandis que Kandinsky rentre en Russie.

1915
Rencontre Kandinsky à Stockholm, puis s'installe à Copenhague. Rupture définitive avec Kandinsky, qui épouse en été 1917 Nina von Andreewsky. Crise créatrice.

1927
Reprend son activité artistique à l'initiative de l'historien d'art Johannes Eichner, son futur compagnon.

1937–1945
Exil intérieur à Murnau après l'arrivée au pouvoir des nazis et l'exposition d'Art dégénéré.

1957
Lègue l'ensemble des œuvres de Kandinsky qu'elle possède et un important ensemble de ses propres œuvres au Städtische Galerie im Lenbachhaus de Munich.

1962
Meurt le 10 mai à Murnau.

1966
Création de la Fondation Gabriele Münter et Johannes Eichner à Munich.

Peintures

352
Mademoiselle Mathilde
Fräulein Mathilde
1908
Huile sur papier ; H. 76,6, L. 50,7
Städtische Galerie im Lenbachhaus, Munich

Le portrait *Mademoiselle Mathilde*, représentant l'«aide ménagère» du voisinage de Münter à Schwabing, compte parmi les nombreux portraits de l'hiver 1908–1909. Dans une touche fluide, homogène, qui gomme les détails, la femme est peinte dans une attitude caractéristique, près de la porte. Le visage, qui se détache devant les grandes surfaces bleues et noires du fond, reflète le dévouement et la curiosité attentive, mais aussi la méfiance. Comme les autres portraits de cette époque, cette œuvre témoigne à la fois de sa rencontre avec Jawlensky et de la découverte des fauves. A.H.

353
Paysage à l'église
Landschaft mit Kirche
1909
Huile sur carton ; H. 32,8, L. 44,6
Saarland Museum in der Stiftung Saarländischer Kulturbesitz, Sarrebruck
Repr. p. 300

354
Vers le soir
Gegen Abend
1909
Huile sur carton ; H. 49, L. 70
S.D.b.g. : «Münter. 1909»
Collection particulière, Murnau
Repr. p. 301

Expositions : *1957 Munich, n° 16 – 1984 Paris, n° 6 – *1992 Munich, Francfort, n° 65.

Baigné dans la lumière rouge et flamboyante du soir on distingue au premier plan à droite un frère convers, derrière lui le grand triangle des prés colorés, et au-dessus, les toits rouges sur un fond des montagnes d'un bleu intense. Les complémentaires rouge et jaune du coucher de soleil forment un violent contraste avec le bleu.

La touche dynamique, morcelée, confère à cette composition une intensité qui la rapproche des tableaux contemporains de Kandinsky. A.H.

355
Ecouter (Portrait de Jawlensky)
Zuhören (Bildnis Jawlensky)
1909
Huile sur carton ; H. 49,7, L. 66,2
S.h.g. : «Münter»
Städtische Galerie im Lenbachhaus, Munich
Repr. p. 305

Expositions : *1962 Munich, n° 30 – *1977 Munich, n° 25 – 1978 Paris, p. 84 – 1986–87 Berne, n° 19 – *1988 Hambourg, Darmstadt, Aichtal-Aich, n° 20 – *1992 Munich, Francfort, n° 60.
Bibliograpahie : *Eichner 1957, p. 95 – Buchheim 1959, p. 272 – *Lahnstein 1971, repr. coul. 10 – *Gollek 1985, n° 384 – Zweite 1991, n° 62.

Dans ses souvenirs Gabriele Münter raconte la genèse de ce tableau : «Jawlensky n'était pas aussi intellectuel ou intelligent que Kandinsky et Klee et leurs théories le déconcertaient souvent. Un jour, je peignis un portrait, que j'appelai ‹Ecouter› et qui représente Jawlensky en train d'écouter d'un air étonné les nouvelles théories artistiques de Kandinsky». Münter rend l'expression interrogative et dubitative de Jawlenksy par une simplification des formes du visage et du corps, Entre le personnage et les objets se tissent des correspondances formelles. Dans ses portraits Münter retenait davantage les caractéristiques d'une situation ou d'une attitude que les traits physiques de ses modèles. A.H.

356
Paysage au mur blanc
Landschaft mit weisser Mauer
1910
Huile sur papier ; H. 50, L. 65
S.D.b.g. : «Münter. 1910»
Karl Ernst Osthaus-Museum, Hagen
Repr. p. 303

Expositions : 1915 Berlin, n° 6 – *1992 Munich, Francfort, n° 82.
Bibliographie : *Eichner 1957, p. 141, repr. 14 – *Roethel 1957, repr.

Münter peint cette toile en novembre 1910 d'après des equisses faites à Murnau. Elle la critique dans une lettre du 25 novembre adressée à Kandinsky, à Moscou : «hier soir j'ai terminé avec beaucoup de soin un paysage d'après une esquisse, ... il est beau et plein d'atmosphère – plutôt kitsch – mais il y a aussi de la gravité, somme toute il n'est pas un de mes meilleurs». Elle décrit aussi la grande montagne bleu foncé, l'arbre noir, le nuage rose sur le ciel bleu-gris et souligne la grande harmonie de la composition grâce notamment au parallélisme des lignes. Ce côté décoratif a peut-être incité Münter à parler de "kitsch", dans une autocritique un peu sévère. Elle en reprendra d'ailleurs le motif dans deux autres œuvres. A.H.

357
Automnal
Herbstlich
1910
Huile sur papier; H. 38,2, L. 46
Städtische Galerie im Lenbachhaus, Munich

Expositions: 1964 Florence, n° 416.

Le paysage automnal composé d'un chemin, d'un pré et d'un arbre s'inscrit dans des tons de violet, vert, brun et gris. Les formes naturelles sont réduites à quelques taches, quasi géométriques, qui créent toutefois une atmosphère intense grâce à la densité de la composition et à l'accord chromatique. A.H.

358
Vent et Nuages
Wind und Wolken
1910
Huile sur carton; H. 50, L. 65
S.D.b.g.: «Münter. 1910»
Sprengel Museum, Hanovre
Repr. p. 302

Expositions: 1954 Munich, n° 16 – 1989–90 Hanovre, n° 6 – *1992 Munich, Francfort, n° 81.

Les couleurs éclatantes et juxtaposées de ce paysage mouvementé sont enfermées dans un contour noir évoquant le plomb d'un vitrail. Le contraste bleu-rouge rappelle les couleurs de l'art populaire, que Franz Marc utilisera également peu de temps après dans ses gravures sur bois et évoque la technique de la peinture sous verre. A.H.

359

359
La Moisson
Spreufuhren
1910–1911
Huile sur papier; H. 32,9, L. 40,8
Städtische Galerie im Lenbachhaus, Munich

Expositions: *1962 Munich, n° 57 – 1964 Florence, n° 417 – *1977 Munich, n° 51.
Bibliographie: *Lahnstein 1971, pl. 22 – *Gollek 1985, n° 390.

Œuvre de transition, réalisée durant l'hiver 1910–1911, elle prend place entre les peintures lisses aux couleurs concentrées et fortes et les paysages dépouillés et assourdis de 1911. Les tons grisâtres, rehaussés de rouge, de blanc ou de bleu dominent cette composition. Les contours noirs sont utilisés comme des signes, accentuant la structure de la composition. Devant les maisons, la masse sombre des chariots à foin et au premier plan les bœufs en arrêt confèrent à la scène une grande tranquillité. A.H.

360
Rue de village en hiver
Dorfstrasse im Winter
1911
Huile sur toile; H. 52,4, L. 69
S.D.b.g.: «Münter 1911»
Städtische Galerie im Lenbachhaus, Munich

Expositions: 1917 Berlin, n° 44 – *1957 Munich, n° 25 – *1962 Munich, n° 59 – 1966 Munich, Paris, n° 236 – 1971 Turin, n° 161 – *1977 Munich, n° 50.
Bibliographie: *Roethel 1975, pl. 19 – *Gollek 1985, n° 391 – Zweite 1991, n° 69.

Ce tableau d'hiver, d'une grande intensité de couleurs, illustre bien la simplicité vigoureuse de la peinture de Münter. Des couleurs éclatantes et presque artificielles se juxtaposent en surfaces délimitées. Les cubes des maisons – verts, rouges, blancs et bleus – bordent la rue; le bleu-vert du ciel s'assombrit en turquoise dans les ombres sur la neige. Le basculement des maisons, accentué par de vigoureux contours noirs, donne au motif un côté dynamique et le «déforme» sous l'œil subjectif de l'artiste. Un critique de l'époque écrivit: «Madame Münter est un peintre très radical, mais son tempérament est tel que son radicalisme sait ne pas s'imposer». A.H.

361
Homme à table
Mann am Tisch
1911
Huile sur toile; H. 51,6, L. 68,5
S.b.d.: «Münter»
Städtische Galerie im Lenbachhaus, Munich
Repr. p. 304

Expositions: 1917 Berlin, n° 60 – *1957 Munich, n° 27 – *1962 Munich, n° 60 – 1966 Munich, Paris, n° 238 – 1971 Turin, n° 162 – *1977 Munich, n° 46 – 1982 San Francisco, Munich, n° 298 – *1988 Hambourg, Darmstadt, Aichtal-Aich, n° 39.
Bibliographie: Lahnstein 1971, pl. 23 – Gollek 1985, n° 329 – Zweite 1991, n° 65.

Qualifié d'étude par Münter, ce portrait représente Kandinsky assis, les bras croisés tournant attentivement son visage aux traits schématisés vers le peintre. Le corps maigre courbé crée un rapport de tension avec les objets et les formes ovales de la chaise et de la table. La légère dissonance de la composition, qui se retrouve dans les plans horizontaux de la partie supérieure – la plante semble en position de défense avec ses feuilles écartées – traduit peut-être une tension cachée entre le peintre et son modèle. Kandinsky appréciait beaucoup la force expressive de ce tableau qu'il reproduisit dans L'*Almanach du Blaue Reiter.* A.H.

362
Nature morte sombre
Dunkles Stilleben
1911
Huile sur toile; H. 78,5, L. 100,5
D.h.g.: «13.IV.11»
Städtische Galerie im Lenbachhaus, Munich
Repr. p. 306

Expositions: *1977 Munich, n° 49.
Bibliographie: *Gollek 1985, n° 394 – Zweite 1991, n° 66.

La *Nature morte sombre,* une des plus importantes natures mortes à caractère spirituel de 1911, fut montrée à la première exposition du *Blaue Reiter.* Grâce à une photo ancienne on peut identifier le salon de l'appartement que Kandinsky et Münter partageaient à Munich; on distingue des figurines posées sur une petite table devant des peintures sous verre. A gauche, la transposition peinte d'une peinture sous verre populaire, saint Népomucène et le roi de Bohême, une poule en grès, deux figures de madones, un œuf à repriser rouge, une coupe en verre peinte par Münter et une seconde peinture sous verre. Tous les objets baignent dans l'atmosphère délicate d'une pénombre mystérieuse. Les amis-artistes de Münter appréciaient beaucoup cette nature morte. En 1911, August Macke écrit à Franz Marc: «J'ai le sentiment qu'elle a une forte inclination pour les

mystères (voir natures mortes, saints, lys dans un coin de jardin…). Il y a quelque chose "d'allemand" là-dedans, un certain romantisme d'église et de foyer. Je l'aime vraiment beaucoup». A.H.

363
Homme dans un fauteuil
Mann im Sessel
1913
S.b.c. : «Münter»
Huile sur toile ; H. 95, L. 112,5
Staatsgalerie moderner Kunst, Munich
Repr. p. 307

Expositions : 1913 Berlin, n° 301 – 1914 Odessa – 1915 Berlin, n° 59 – 1950 Bâle, n° 45 – *1977 Munich, n° 62 – 1982 Munich, n° 339 – 1986–87 Berne, n° 7 – *Hambourg, Darmstadt, Aichtal-Aich, n° 53 – 1988 Berlin, n° 301.
Bibliographie : *Eichner 1957, p. 155, n° 21 – *Roethel 1957, n° 27 – Selz 1957, n° 106 – Buchheim 1959, p. 273.

Ce tableau, que Gabriele Münter expose au premier Salon d'automne allemand de 1913, est une synthèse de son art de la nature morte mystique, composé de figurines religieuses, de peintures sous verre et d'un portrait, ce qui tisse entre le personnage et les objets d'étroits rapports formels. Longtemps après, l'artiste se souviendra de la genèse de l'œuvre lors d'une visite de Paul Klee : elle voulut peindre non pas un portrait, «mais la perception visuelle devenu tableau d'un tout, dans les obscurités et la mystérieuse diversité brillerait le pantalon blanc comme une note ironique. Et pourtant la véritable expression de la nature de l'homme et de l'artiste Paul Klee réside peut-être dans cette représentation paradoxale : l'existence physique dans ce monde est étonnante, et l'esprit mène sa propre vie, immergé dans la résonance des choses et en lui-même». A.H.

Marianne von Werefkin

1860
Naît à Tula (Russie) d'une famille de la petite noblesse. Passe une partie de sa jeunesse à Witebsk en Lituanie. Reçoit dès l'âge de 14 ans des cours de dessin et de peinture. Accueille un cercle d'artistes et de poètes dans son atelier sur le domaine Blagodat ; lecture des symbolistes, de Baudelaire et Poe ainsi que des romantiques allemands.
1886
Après trois années d'études à l'académie de Moscou, devient l'élève particulière d'Ilja Répine, le leader du mouvement des Ambulants et participe aux expositions itinérantes du groupe.
1888
Perd deux doigts de la main droite lors d'un accident de chasse.
1891
Participe à la Première exposition de l'Association des Artistes de Saint-Pétersbourg. Rencontre Jawlensky, alors officier et élève de l'Académie, par l'intermédiaire de Répine.
1896
Après la mort de son père, s'installe avec Jawlensky et deux autres peintres russes à Munich. Délaisse sa propre œuvre pour se consacrer à la promotion de l'œuvre de Jawlensky. Grâce à sa grande culture littéraire et artistique, elle rassemble bientôt un cercle d'artistes de l'avant-garde internationale.
1897
Rencontre Kandinsky, qui suit avec Jawlensky les cours d'Anton Azbé ; ils fondent l'association *Lukasbruderschaft (Confrérie de Saint-Luc).* Plusieurs voyages en Russie et à Venise.
1901
Commence son journal *Lettres à un inconnu,* en français, dans lequel elle développe à travers maintes réflexions sur l'art et la vie des idées proches d'un certain symbolisme.
1903 et 1905
Séjours en France (Bretagne, Provence et Paris). Découvre l'œuvre de Gauguin, des Nabis et de Redon.
1906
Reprend sa production artistique, d'abord sous forme de cahiers d'esquisses puis de peintures *a tempera,* en rupture radicale avec les œuvres peintes en Russie.
1908
Passe l'été avec Jawlensky, Kandinsky et Münter à Murnau.
1909
Fondation de la *Neue Künstlervereinigung München* dans son appartement de Munich. Participe aux trois expositions du groupe.
1911
Passe l'été avec Jawlensky à Prerow.
1912
Quitte l'association avec Jawlensky en signe de protestation contre la publication du livre *Das neue Bild* d'Otto Fischer. Participe à l'exposition du *Blaue Reiter,* organisée à la galerie du Sturm à Berlin, et à celle du Sonderbund à Cologne.
1913
Passe l'été et l'automne à Oberstdorf avec le cercle de ses amis munichois. Expose au *Erster deutscher Herbstsalon* (premier Salon d'automne allemand).
1914
Fuit avec Jawlensky en Suisse ; abandonne tous ses tableaux à Munich.
1918
S'installe à Ascona ; contact avec le groupe du Monte Verità.
1920
Participe à la Biennale de Venise ; rupture définitive avec Jawlensky qui s'installe avec Hélène et son fils Andreas à Wiesbaden.
1924
Cofondatrice de l'association d'artistes asconais *Der grosse Bär* (Le Grand Ours).
1928
Grande rétrospective à la galerie Nierendorf à Berlin, à Genève, Bâle et Lucerne.
1938
Meurt à Ascona.

Peintures

364
La Grand'route
Die Landstrasse
1907
Tempera sur carton ; H. 68, L. 106,5
Fondation Marianne Werefkin, Ascona
Repr. p. 312

Expositons : 1977 New York, n° 75 – *1980 Wiesbaden, n° 18, repr. p. 63 – *1988 Ascona, n° 12, repr. coul. p. 159.
Bibliographie : *Fäthke 1988, p. 90.

Lorsque Marianne von Werefkin reprend, en 1906, après dix ans d'arrêt, sa production artistique, elle développe un style proche des symbolistes, qui reflète les réflexions esthétiques de son journal *Lettres à un inconnu* (1901–1905) autant que les impressions reçues lors de ses voyages en France ou en Italie. Werefkin propose ici une lecture personnelle du tableau *Le Cri* d'Edvard Munch de 1893, œuvre largement connue en Allemagne grâce à de nombreuses expositions ainsi qu'à la monographie de Meier-Graefe de 1894. L'artiste a ici sensiblement atténué la tension dramatique en centrant le paysage sur une perpendiculaire simple et en triplant le motif du personnage au premier plan.
A l'encontre de l'appel angoissé du personnage de Munch, emplissant le paysage, les trois femmes sont repliée sur elles-mêmes devant un vaste paysage, ce qui confère au tableau un caractère plus mystérieux. K.A.

365
Automne (L'Ecole)
Herbst (Schule)
1907
Tempera sur carton ; H. 55, L. 74
Fondation Marianne Werefkin, Ascona

Expositions : 1910 Munich, n° 98 – *1980 Wiesbaden, n° 16, repr. p. 61 – *1988 Ascona, n° 13, repr. coul. p. 160.
Bibliographie : *Fäthke 1988, p. 88.

Le thème de la procession parcourt l'œuvre de Werefkin comme un leitmotiv. La verticalité des arbres accentue le parallélisme des plans superposés d'une manière qui n'est pas sans rappeler les tableaux de l'école de Pont-Aven, que le peintre avait vus lors de ses voyages en Bretagne et à Paris en 1903 et 1905.

Pours donner à ses tableaux un éclat lumineux, presque transparent, Werefkin utilise exclusivement à partir de 1906 la peinture à la détrempe et la gouache. La luminosité des couleurs – l'orange du ciel, le vert-jaune du pré – se trouve par contre atténuée par l'insertion de grandes bandes de tons sombres, qui donnent à la composition une certaine gravité.

Pour la première fois l'artiste met ici les deux «non-couleurs» – le noir et le blanc – en valeur, et applique un principe plastique qu'elle décrit dans ses *Lettres à un inconnu* (III, 1905, p. 102): «je comprends très bien l'idée de van Gogh de traiter le blanc et le noir comme deux couleurs et pas comme l'ombre opposée à la lumière. Le blanc et le noir sont pour van Gogh des valeurs égales aux plus brillantes couleurs de la palette, ce sont des valeurs positives». K.A.

366
La Carrière
Steingrube
1907
Tempera sur carton; H. 50, L. 71
Collection particulière, Wiesbaden
Repr. p. 366

Expositions: *1972 Ascona, n° 12, repr. – *1980 Wiesbaden, n° 19, repr. p. 65 – *1988 Ascona, n° 11, repr. coul. p. 158.
Bibliographie: *Fäthke 1988, p. 90.

«Un art vraiment jeune et frais doit être basé sur une observation précise de la nature. Les moyens de rendre l'impression reçue doivent être personnels et indépendants des formes existantes. Ainsi il est faux de penser son œuvre et puis de la copier sur nature. Il faut que la nature, la vie vous inspire par une impression purement physique, les moyens de rendre cette impression sont en vous et non dans la nature; mais l'œuvre elle-même – c'est la vie, la nature» (*Lettres à un Inconnu*, III, 1905, p. 22).
Pour tous ses tableaux Werefkin a fait des esquisses devant la nature, qui seules sont datées et permettent le classement chronologique des peintures. De l'esquisse préparatoire plus précise et statique, le peintre n'a conservé que l'engin rouge, le mât de télégraphe – bien qu'elle lui ôte sa fonction constructive – et la chaîne de montagnes au fond. Elle a ajouté en revanche le chemin sinueux à droite – constante de son œuvre – et supprimé la maison et les arbres au centre du dessin pour donner au paysage un caractère plus suggestif. En ajoutant le personnage de l'ouvrier elle introduit un aspect narratif, qui souligne – comme souvent – le dialogue entre l'homme et la nature. K.A.

367
Jumeaux
Zwillinge
1909
Tempera sur carton; H. 27, L. 36,5
Fondation Marianne Werefkin, Ascona

Expositions: *1988 Ascona, n° 36, repr. coul.
Bibliographie: *Fäthke, p. 93.

Fäthke a démontré que cette composition, comme *La Grand'route* (cat. n° 364), a été inspirée par une œuvre d'Edvard Munch: *L'Hérédité* de 1897–1899 représentant une mère désespérée, tenant sur les genoux son enfant condamné à mourir.
Le dédoublement du motif correspond ici à la recherche d'un effet décoratif. Un vert clair, acide, rehaussé par l'orange du mur et le jaune du banc devant lequel se découpent les silhouettes noires des deux femmes, a remplacé le vert sombre, grave, qui domine le tableau de Munch. Le déplacement quant au contenu du motif est également significatif: la mère, redoublée, porte le deuil: allusion à la situation de l'artiste en tant que femme. K.A.

368
Ville rouge
Rote Stadt
1909
Tempera sur carton; H. 74, L. 115
Collection particulière, Wiesbaden
Repr. p. 314

Expositions: 1909 Munich Thannhauser – *1972 Ascona, n° 15, repr. p. 77 – *1980 Wiesbaden, n° 31, repr. p. 77 – *1988 Ascona, n° 40, repr. coul. p. 177.

Cette vue d'une ville imaginaire, un des rares tableaux sans figure, reflète les tentatives de l'artiste pour fuir la réalité et construire un monde imaginaire, qui n'a pourtant rien d'idyllique. Réaction à sa situation personnelle douloureuse aussi bien qu'au dogme de la peinture réaliste de Répine, son ancien maître, cette recherche la rapproche des symbolistes russes, mais aussi de Kandinsky, bien que leurs solutions plastiques soient très différentes.
«J'ai besoin de fleurs au-dessus des abîmes, que je vois partout, pour masquer les déceptions et la tristesse. Je me sens si loin du monde réel, qui pourtant était toute ma joie! Maintenant, j'ai besoin d'un monde fantastique, d'un créateur indépendant, que je puisse imaginer selon mon goût. La réalité me fait peur. Pour ne pas voir sa tête de Méduse, je puise avec les deux mains

dans mon imagination – et des faits deviennent des contes de fée et des espoirs; mes croyances et l'impossible m'aident à supporter la réalité» (s. d., cité dans Fäthke, p. 82). K.A.

369
Climat tragique
Tragische Stimmung
1910
Tempera sur carton; H. 48,5, L. 60
Museo Communale d'Arte Moderna, Ascona
Repr. p. 315

Expositions: *1980 Wiesbaden, n° 42, repr. p. 90 – *1988 Ascona, n° 43, repr. coul. p. 179.
Bibliographie: *Fäthke, p. 94.

«La couleur dissout la forme, c'est une loi de la nature que les artistes seuls oublient […]. La variété des tons dérange l'entité de l'impression. Plus l'impression est monotone, plus elle agit comme forme. Dès que la couleur devient le but principal de l'observation, la notion juste (c'est-à-dire réelle) de la forme disparaît, les plans coloriés juxtaposés les uns aux autres influent mutuellement sur leur différentes valeurs, ils se mangent, s'étendent, disparaissent les uns dans les autres selon les lois du mariage des couleurs» (*Lettres à un Inconnu*, III, 1905, p. 145).
La couleur devient ici le principal véhicule du sens: le rouge élémentaire, dont l'effet est renforcé par le bleu du ciel, exprime la mélancolie et le désespoir. Dans son journal de 1904, le peintre évoque sous forme de rêve une scène tout à fait semblable, y compris dans les couleurs, qui décrit la solitude dans sa relation avec Jawlensky.
«Toute cette nuit j'ai vu avec persistance: le soir – une pluie qui n'était que dans l'air, le demi jour d'une lumière tamisée par ce voile humide, dedans – la force intense de toutes les couleurs: la mer montante d'un bleu sombre, les fleurs devant l'hôtel Escofier d'un rose brûlant. De-ci de-là, des feux aux fenêtres, les premiers qu'on allume quand le jour baisse. Moi en long manteau descendant les marches vers la route, le cœur en révolte contre l'aimé. Lui à la fenêtre, regardant du noir de sa chambre moi m'en allant. J'ai senti l'odeur qui pénétrait alors l'air, j'ai entendu jusqu'aux pas des passants, et toujours à la fenêtre le regard triste de l'aimé» (*Lettres à un Inconnu*, III, 1904, p. 30). K.A.

370
La Femme à la lanterne
Die Frau mit der Laterne
c. 1910
Tempera sur carton; H. 70, L. 103
Fondation Marianne Werefkin, Ascona
Repr. p. 317

Expositions: *1988 Ascona, n° 54, repr. coul.

Ce qui, à première vue, semble être simple anecdote de la vie rurale – une paysanne cherche avec une lanterne deux cochons perdus – gagne par les tons blancs et bleus du paysage une dimension irréelle, presque mystérieuse. On y retrouve ce sentiment mélancolique que la poétesse Else Lasker-Schüler évoque dans un poème sur Werefkin, paru dans la revue *Der Querschnitt* en 1922:

L'âme de Marianne et son cœur indomptable
Aiment à jouer ensemble joie et souffrance,
Tel qu'au pinacle, la mélancolie souventes
Fois les porte, avec des teintes de chant d'oiseau
K. A.

371
L'Arbre rouge
Der rote Baum
1910
Tempera sur carton ; H. 76, L. 57
Fondation Marianne Werefkin, Ascona
Repr. p. 316

Expositions : *1980 Wiesbaden, n° 49, repr. p. 26
– *1988 Ascona, n° 48, repr. coul.
Bibliographie : *Fäthke, 1980, p. 26 – *Fäthke,
1988, p. 117.

Werefkin a peint quelques tableaux au format
en hauteur, qui jalonnent son œuvre comme
des manifestes et revêtent un certain caractère
«symbolique pour les mondes invisibles de l'âme
et du spirituel» (Fäthke, 1988, p. 117).
Tous les éléments concourent ici à exprimer
l'harmonie : que ce soit la composition pyrami-
dale, l'accord entre les trois couleurs primaires –
le rouge, le jaune et le bleu – ou l'assemblage
d'éléments figuratifs significatifs, comme
l'homme, la montagne, l'arbre et la cabane.
L'intensité formelle, aussi bien que la densité
symbolique, lui donnent presque une valeur
d'icône.
En 1910, Jawlensky reprend également ce motif
d'un arbre devant une montagne dans le seul
tableau en hauteur de cette période, *Conifère
orange (Kiefer in Orange,* cat. rais. n° 351), qui
nous permet d'évoquer une influence possible,
dans la mesure où Jawlensky n'adoptera vérita-
blement ce format qu'en 1916 dans ses *varia-
tions sur un paysage.*
On retrouve le dynamisme de la composition de
ce dernier avec la diagonale prononcée de
l'arbre, dans le dessin préparatoire de Werefkin,
dont la composition en largeur avec deux mon-
tagnes suggère un mouvement de la gauche
vers la droite et correspond encore au type
classique du tableau de paysage. K.A.

372
Les Patineurs
Schlittschuhläufer
1911
Tempera sur carton ; H. 56, L. 73
Fondation Marianne Werefkin, Ascona
Repr. p. 319

Expositions : 1911 Berlin, Nouvelle Sécession,
n° 106 – 1912 Munich, Goltz – *1988 Ascona,
n° 58, repr. p. 189.

«Tout objet en mouvement ne doit pas être
limité par un dessin linéaire. Vu à la moindre
distance un chien qui court ne nous semble
chien que parce que la pensée logique s'en
mêle. L'œil ne voit que des taches en mouve-
ment. Pour garder le mouvement dans une
figure, il faut garder le dessin dans la disposition
des taches, c'est-à-dire ne pas le faire sortir de
leur limite physique (le squelette) ; quant au
reste, il faut laisser travailler l'imagination,
jamais dessiner le sourire, une main qui bouge,

un pied qui marche, les indiquer seulement»
(*Lettres à un Inconnu,* 1905, III, p. 117).
Tandis que chez Gabriele Münter, en 1908, le
motif des patineurs donne lieu à un tableau
d'une légèreté joyeuse, Werefkin le transpose
dans une atmosphère obscure, où les patineurs
glissent sur la glace comme des ombres fanto-
matiques. C'est avant tout le contraste des tons
bleus et jaunes qui confèrent à la composition
son caractère lugubre.
Une autre version de ce motif conservée au
Musée des beaux arts de Berne est probable-
ment antérieure à ce tableau, car la composition
n'a pas le même pouvoir suggestif, provoqué ici
par le rythme du mouvement circulaire des pati-
neurs. K.A.

373
La Fabrique
Die Fabrik
1911–1912
Gouache ; H. 36,5, L. 26,5
Collection particulière, Zurich

Expositions : *1972 Ascona, n° 26, repr. coul. –
1977 New York, n° 78.

Inhabituelle dans la production de Werefkin,
sur le plan de la technique comme de la compo-
sition, cette œuvre reflète l'influence de
Jawlensky durant leur séjour commun à Oberst-
dorf en été 1912.
Werefkin pourtant ne montre pas la même
audace que Jawlensky qui, pendant cette année
décisive, inaugurera à partir de ce motif la disso-
lution de l'espace tridimensionnel et de la figu-
ration. Elle ajoute au contraire, comme dans
toutes ses compositions, un élément narratif –
les deux personnages vus de dos, pour animer la
composition. Le format en hauteur souligne ce
dialogue entre l'homme et la nature.
Tandis que Jawlensky déploie toutes les cou-
leurs du prisme pour créer des compositions
harmonieuses, Marianne von Werefkin juxta-
pose aux couleurs primaires des tons rompus.

374
Ville industrielle
Fabrikstadt (Heimweg)
1912

Tempera sur carton ; H. 70,5, L. 84,5
Fondation Marianne Werefkin, Ascona
Repr. p. 318

Expositions : *1988 Ascona, n° 66, repr. p. 194.

Le même motif que celui du n° 373 est ici
intégré dans une composition à caractère des-
criptif, et correspond certainement davantage à
la recherche personnelle de l'artiste. Sa vie
durant, Marianne von Werefkin a peint des
représentations de la vie quotidienne de la
population rurale : le retour des ouvriers, le
travail des lavandières ou encore la promenade
du dimanche. Cette thématique, qui la dis-
tingue des autres artistes dans la mouvance du
Cavalier bleu, trouve des antécédents non seule-
ment dans ses propres peintures de la période
russe, mais aussi dans les tableaux des peintres
de l'Ecole de Pont-Aven.
Seul Adolph Erbslöh, cofondateur de la
N.K.V.M., reprend une thématique semblable,
comme en témoigne *La fête des haricots, (Das
Bohnenfest)* en s'inscrivant cependant davan-
tage dans la tradition de la peinture naturaliste
bavaroise du XIXe siècle. K.A.

375
Sans titre (Oberstdorf, fonderie en plein air)
Ohne Titel (Oberstdorf, Giesserei im Freien)
1912
Tempera sur carton ; H. 57, L. 76,5
Collection particulière, Berne

Expositions : *1980 Wiesbaden, n° 54, repr. p.
104 – *1988 Ascona, n° 52, repr. coul. p. 186.

Voici à nouveau un thème tiré de la vie de la
population rurale de la région préalpine
d'Oberstdorf. A nouveau les couleurs – ici le fort
contraste rouge-bleu qui, à l'encontre des
tableaux comme *Climat tragique* (cat. n° 369), se
trouve inversé au profit du bleu sombre – for-
ment le contenu essentiel du tableau.
«Celui qui rend une impression visuelle par un
chant de couleur est maître de la vision. [Celui
qui] de la simple donnée d'une impression
visuelle, au simple moyen d'un chant de cou-
leurs fait la réalisation de toute sa pensée est
maître de lui-même. Voilà de quoi mesurer les
artistes et leurs œuvres» (*Lettres à un Inconnu,*
III, 1904, p. 22).
Si Werefkin n'a jamais atteint la radicalité for-
melle de ses collègues artistes de Munich, elle
les a cependant devancés au début dans sa
théorie de la couleur, comme en témoigne

Franz Marc dans une lettre du 8 décembre 1910 : «Mlle von Werefkin disait l'autre jour à Helmuth à propos du grand tableau de Nauen : ‹Les Allemands commettent tous la même faute en prenant la lumière pour de la couleur ; mais la couleur est tout autre chose et n'a rien à voir avec la lumière, à savoir l'éclairage›». K.A.

Ludwig Meidner

1884
Naît dans une famille de commerçants le 18 avril à Bernstadt, village de Silésie. Fait ses études secondaires à Katowice.

1902
Les premiers dessins de flagellants, d'ascètes et de stylites témoignent des conflits vécus par l'adolescent, tantôt attiré par la mystique juive, tantôt par les idéaux socialistes ou anarchistes.

1903
Interrompt l'apprentissage chez un maçon pour suivre des cours de dessin à l'Académie royale d'art de Breslau (Wrocław) ; admis par le nouveau directeur Hans Poelzig.

1905
Abandonne ses études pour s'installer à Berlin, y fréquente le milieu intellectuel juif.

Juillet 1906 – avril 1907
Séjour à Paris ; étudie aux Académies Cormon et Julian ; fréquente le Lapin agile à Montmartre et se lie d'amitié avec Modigliani.

1908–1909
Publie avec Arnold Zweig la revue *Die Gäste* (Les hôtes) à Katowice.

1909–1911
De retour à Berlin, vit dans une extrême solitude et misère matérielle. Peint ses premières vues de la banlieue de Berlin.

1911
Reçoit une bourse grâce à l'intervention de Max Beckmann, peintre déjà renommé, fréquente la bohème littéraire autour du *Neue Club* (fondé en 1909 par Kurt Hiller) devenu plus tard le *Neopathetische Kabarett*. Y rencontre les poètes Alfred Döblin, Carl Einstein, Georg Heym, Jacob van Hoddis.

1912
Pendant l'été, commence la série des paysages dits «apocalyptiques», (jusqu'en 1916). Création du groupe *Die Pathetiker* avec les peintres Jacob Steinhardt (1887–1968) et Richard Janthur (1883–1950), dont la première et seule exposition est organisée en novembre à la galerie Der Sturm de Herwarth Walden. Parallèlement, fait des illustrations pour la revue *Die Aktion* de Franz Pfemfert.

1913
Fonde avec Paul Zech la revue *Das neue Pathos* (Le nouveau pathos). Organise dans son atelier des soirées littéraires fréquentées par les poètes expressionnistes et les futurs dadaïstes.

1914
Réalise le cycle de gravures *Der Krieg* (La guerre), publié par A. R. Meyer à Berlin, à la suite de la mort de son ami, le poète Ernst Wilhelm Lotz.

1916
Incorporé dans l'armée, il est affecté en tant qu'interprète dans un camp de prisonniers ; il y écrit en 1917 ses deux ouvrages majeurs *Septemberschrei* (Cri de septembre), paru en 1920 chez Cassirer à Berlin, et *Im Nacken das Sternemeer* (Le col de la mer étoilée), éditée en 1918 par Kurt Wolff à Leipzig.

1918
Première exposition individuelle à la galerie Cassirer de Berlin.

1919
De retour à Berlin, participe aux mouvements d'artistes engagés, expose avec le *Novembergruppe* (Groupe de Novembre), devient membre du *Arbeitsrat für Kunst* (Comité d'ouvriers pour l'art) et publie un manifeste dans la brochure *An alle Künstler* (A tous les artistes).

1923
Conçoit les décors pour le film *Die Strasse* (La rue) de Paul Grune.

1925–1926
Le texte *Gang in die Stille* (Marche vers le silence) marque sa reconversion au judaïsme, déjà annoncée dans les sujets religieux qui dominent son œuvre plastique d'après-guerre.

1939–1952
Exil en Angleterre, dont deux ans dans un camp de prisonniers allemands.

1953
Retour définitif en Allemagne, s'installe à Marxheim près de Hofheim.

1963
La grande rétrospective organisée à Recklinghausen et la monographie de Thomas Grochowiak correspondent à une véritable redécouverte de l'artiste.

1966
Meurt le 14 mai à Darmstadt.

Peintures

376
Bâtiment en feu
Brennendes Gebäude
1912
Huile sur toile ; H. 46, L. 50
Monogr. D.b.d. : «LM 1912»
Museum of Art, Tel-Aviv
Repr. p. 337

Expositions : *1963 Recklinghausen, n° 9, repr. – 1987 Berlin, n° 124, repr. coul. p. 95 – *1989 Los Angeles, Berlin, n° 3, repr. p. 15 – *1991 Darmstadt, repr. coul. p. 134.
Bibliographie : *Grochowiak 1966, p. 84, repr. p. 84.

Depuis son installation à Berlin en 1909, le thème du paysage industriel de la banlieue occupe, à côté du portrait, une place importante dans l'œuvre de Meidner. Ce tableau se situe à la charnière des œuvres naturalistes et expressionnistes du peintre. On y trouve une première formulation des futurs «paysages apocalyptiques» : la construction spatiale éclatée, le rythme donné par les directions divergentes et

le gouffre au premier plan, accentué par un point de vue plongeant qui provoque un sentiment de vertige chez le spectateur.
Meidner ne représente pas l'incendie lui-même – comme le titre le suggère – mais le bâtiment encore fumant. Ce n'est pas l'événement singulier et anecdotique, voire spectaculaire, qui l'intéresse mais les conséquences inéluctables, l'état de dévastation durable et désespérant qui en découlent.
Le tableau gagne ainsi un caractère visionnaire propre à l'artiste sur une thématique qu'il partage avec d'autres comme Max Beckmann, qui lui, peint en chroniqueur le scènes du tremblement de terre à Messine de 1909 ou du naufrage du Titanic de 1912). K.A.

377
Les Sinistrés (Apatrides)
Die Abgebrannten (Heimatlose)
au revers : Nature morte (Rückseite: Stilleben)
1912
Huile sur toile ; H. 63, L. 85
Monogr. D.b.m. : «LM 1912»
Hauswedell et Nolte, Hambourg
Repr. p. 336

Historique : collection Kirste, Recklinghausen – collection H.J. Ziersch, Hambourg.
Expositions : 1961 Berlin, n° 59 – *1963 Recklinghausen, n° 8 – *1989 Los Angeles, Berlin, n° 1, repr. coul. p. 77 – *1991 Darmstadt, repr. coul. – 158.
Bibliographie : *Grochowiak 1966, p. 66, repr. n° 34.

La gamme de tons sombres et la silhouette du bâtiment brûlé à l'arrière-plan font de ce tableau un pendant de *Bâtiment en feu* (cat. n° 376), focalisé ici sur le drame humain issu de la catastrophe.
Le groupe de sinistrés offre une lecture métaphorique de la crise vécue par l'artiste qui, pendant ses premières années à Berlin, vivait dans une misère matérielle et une solitude extrêmes. «Je vous reconnaissais sur le champ, compagnons d'infortune ! Les sans-abri, les vieilles femmes abandonnées, les hommes sans travail ni domicile, au pas incertain, aux yeux vides, qui se traînent et implorent tellement» (Meidner, *Nuits du peintre*, 1915).
De plus il exprime un des thèmes-clés de la diaspora juive : l'exil. Les premiers dessins de l'artiste – flagellants et martyrs – reflètent les conflits de l'adolescent avec son origine juive. Le sujet du bannissement et de la persécution sont tout particulièrement présents dans l'exposition «Les Pathétiques», à la galerie Der Sturm en novembre 1912, où figurent également des œuvres de Janthur et de Steinhardt (*Job et ses amis, Caïn, Pogrom*). Ce n'est qu'après la Première Guerre mondiale que les sujets religieux domineront l'œuvre de Meidner. K.A.

378
Autoportrait
Selbstbildnis
1912
Huile sur toile ; H. 79,5, L. 60
S.D.h.g. : «L. Meidner 1912»
Hessisches Landesmuseum, Darmstadt
Repr. p. 339

Expositions : *1963 Recklinghausen, n° 11, repr. coul. – *1991 Darmstadt, repr. coul. p. 39.
Bibliographie : *Grochowiak 1966, p. 43, repr. coul. n° 3 – *Leistner 1986, p. 191 – Roters, 1990, p. 72, repr. n° 66.

«A présent je me suis endurci ; je suis chauve ; j'ai le front cabossé et je ressemble à un moine en extase» (Meidner, *Nuits d'un peintre,* 1915). Avant de peindre en 1912 ses trois premiers autoportraits, Meidner avait déjà retenu son effigie dans de nombreux dessins. Dans une période de profonde crise personnelle, ces autoportraits deviennent le «catalyseur du questionnement de soi» (Marquart, 1991, p. 30).
Ce tableau, comme un autre portrait de 1912 malheureusement perdu, démontre que ce questionnement existentiel pouvait s'accommoder d'une pointe d'ironie.
Le peintre met ici, d'une manière caricaturale, l'accent sur sa tête chauve – ce «miroir du ciel nocturne», «cracheur de feu pâli», «cathédrale crânienne en ébullition» (Meidner, *Hymne à ma tête chauve,* 1920 – et la main crispée, qui paraît monstrueuse.
Le rire du peintre est devenu plus ambigu, entre le ricanement cynique du portrait perdu et le regard plus inquiet et quelque peu angoissé de *Mon visage de nuit* (cat. n° 381).
L'alliance de visions apocalyptiques et de la dénonciation du monde moderne avec l'auto-dérision dans l'œuvre plastique et surtout littéraire de l'artiste durant ces années anticipe le mélange explosif du dadaïsme. Entre 1913 et 1915 l'atelier de Meidner fut fréquenté par les futurs dadaïstes et les deux initiateurs du mouvement, Herzfelde et Grosz s'y rencontrèrent pour la première fois. Ce caractère d'ironie distingue Meidner des autres expressionnistes et si ces derniers se rapprochent davantage du ton un peu solennel du *Zarathoustra* de Nietzsche, Meidner partage plutôt l'esprit plus dérisoire de *Par-delà le bien et le mal :* «La bouche peut mentir, mais sa grimace alors dit cependant la vérité».
L'exiguïté de l'espace, la tension explosive entre le personnage et son environnement, soulignée par le contraste des complémentaires rouge et vert, ainsi que l'ambivalence des sources de lumière expriment la dissociation de l'individu dans le monde moderne, thème qui prendra un caractère de critique sociale dans l'art de la seconde génération expressionniste, après la guerre. K.A.

379
Paysage apocalyptique
Apokalyptische Landschaft
1912–1913
Huile sur toile ; H. 67, L. 78
Staatsgalerie, Stuttgart
Repr. p. 340

Historique : collection privée inconnue (1966).
Expositions : *1989 Los Angeles, Berlin, n° 4, repr. coul. p. 85 – *1991 Darmstadt, repr. coul. p. 129.
Bibliographie : *Grochowiak 1966, repr. n° 35.

«Prenez toutes les couleurs de la palette – mais quand vous peignez Berlin, utilisez uniquement du blanc et du noir, un peu d'outremer et d'ocre, mais surtout beaucoup de terre d'ombre» (Meidner, *Directives pour peindre la grande ville,* 1914).
Si le motif urbain joue ici un rôle plus secondaire, cette vision de la catastrophe est profondément marquée par les expériences du peintre à Berlin. Le tableau se construit sur un double mouvement contradictoire : convergeant vers le centre dramatique de la composition – à savoir l'astre noir cerné de rouge et l'amoncellement des maisons qui s'écroulent, – et divergeant dans l'éclatement d'un paysage crevassé d'où s'élancent les arbres morts et les comètes.
Pour exprimer la menace de la grande ville, les poètes expressionnistes – notamment Heym, van Hoddis et Becher, amis intimes de Meidner – ont également recours à la métaphore de la catastrophe naturelle... Johannes R. Becher décrit Berlin en ces termes :
Le sud perdra son sang aux heures de soleil.
En colère, le dieu de l'action a frappé hors des gouffres de lave.
Un cercle de flammes tourne autour du pays des montagnes.
Alors, noirs, nous partîmes, maigre cortège funèbre...
O ville des douleurs dans le désespoir d'un siècle sombre !
Quand fleuriront les arbres morts en tintant ?
Quand vous éleverez-vous, collines, en robe de voiles blancs ?
Surfaces de glace, quand déploierez-vous votre aile d'argent ?
(Johannes R. Becher, *Berlin,* s.d.). K.A.

380
Paysage apocalyptique
Apokalyptische Landschaft
au revers : Paysage, vers 1913 ; Rückseite: Landschaft um 1913
1913
Huile sur toile ; H. 67,3, L. 80
Monogr.D.b.d. : «LM 1913»
The Marvin and Janet Fishman Collection, Milwaukee
Repr. p. 341

Historique : galerie I. B. Neumann, Berlin et New York – Addison Gallery, Phillips Academy, Andover, USA – Paul Cantor Gallery, Beverly Hills et New York – Clifford Odets, New York et Los Angeles.
Expositions : *1976 Milwaukee, n° 1 – 1985 Londres, Stuttgart, n° 76, repr. coul. – 1987 Berlin, n° 127 – *1989 Los Angeles, Berlin, n° 5, repr. coul. n° 87 – 1991 Milwaukee, Francfort, n° 103, repr. coul. p. 97.
Bibliographie : *Presler 1988, p. 59, repr. coul. pp. 50–51.

Comme dans de nombreux autres *Paysages apocalyptiques,* Meidner se représente ici au premier plan, fuyant la catastrophe. Dès la première monographie sur Meidner, datée de 1919 et faite sous le contrôle de celui-ci, les *Paysages apocalyptiques* furent interprétés comme des extrapolations des conflits vécus par le peintre : «Une âme infiniment sensible, hyperémotive, en proie à l'éternelle agitation est à l'écoute de

soi-même, non seulement chez les autres, mais aussi dans la nature entière, dans l'espace et la maison, dans la rue et l'atmosphère ; elle déchire la forme, tente d'entendre et de saisir l'infinie vibration de soi-même dans toute chose et, quand elle croit avoir trouvé cette vibration, elle se donne, dans les délices du créateur, des formes nouvelles. Le cosmos universel et le cosmos intérieur se recouvrent, ne forment plus qu'un, éclatent en fanfares de couleurs. Ce combat intérieur se projette dans le monde naissant de l'œuvre d'art. Une nouvelle fois, l'artiste se fait prophète ; une fois de plus, son rôle n'est pas de s'exprimer mais de faire de la poésie» (Lothar Brieger, *Ludwig Meidner,* 1919). K.A.

381
Autoportrait (Mon visage de nuit)
Selbstbildnis (Mein Nachtgesicht)
1913
Huile sur toile ; H. 66,7, L. 48,9
Monogr.D.m.d. : «LM 1913»
The Marvin and Janet Fishman Collection, Milwaukee
Repr. p. 338

Historique : Gertrud von Lutzau, Berlin – Richard Feigen Gallery, New York – Dr. Gerhard Strauss, Milwaukee.
Expositions : *1918 Paul Cassirer, Berlin – *1976 Milwaukee – 1985 Londres, Stuttgart, n° 74, repr. coul. – 1989 Berlin, n° 135 – 1991 Milwaukee, Francfort, repr. coul. p. 98.
Bibliographie : *Grochowiak 1966, repr. n° 19 – *Whitford 1987, p. 48, repr. coul.

Dans la liste d'œuvres que Meidner établit juste avant son départ pour la guerre en 1916, celle-ci portait le titre *Autoportrait au cou rouge,* qui mettait l'accent sur la métaphore de la couleur. Les «cris de vermillon», le «vert permanent» complémentaire, rehaussés par le «jaune de zinc cynique qui renâcle» (Meidner, *Nuits du peintre,* 1915) créent une tension presque insupportable ; le cadrage plus serré que dans les autres autoportraits focalise l'attention sur la tache rouge du cou et de l'oreille et sur le regard angoissé, qui interroge à la fois le miroir et le spectateur.
Le peintre se représente pour la première fois sans sa palette et sans préciser le contexte ; le drame de l'individu devient l'unique contenu de l'image.
Le titre *Mon visage de nuit,* comme celui des *Paysages apocalyptiques* fut attribué en 1918 lors de la rétrospective organisée à la galerie Cassirer de Berlin. Ce changement a sûrement été motivé par le souci d'établir une correspondance entre les images et les textes écrits en 1917, sous l'emprise de la guerre, pour leur conférer un caractère prophétique.
La référence littéraire est ici le texte de 1915, *Nuits d'un peintre,* qui décrit l'extase créatrice de Meidner. George Grosz en a également donné une description très évocatrice : «C'était un drôle de lutin, qui ne se mettait à vivre qu'avec la nuit [...] Il travaillait avec passion, la poitrine haletante, comme s'il traversait une grande crise émotionnelle. Tout à coup le che-

valet s'effondra. Planche, papier, tout vola sur les rebuts entassés par terre, soulevant des nuages de poussière. Je fus pris d'éternuements violents. Meidner, non : il se précipita sur le feuillet qui était tombé au sol et continua à dessiner par terre, sans prêter la moindre attention à la catastrophe» *(Un petit oui et un grand non)*. K.A.

382
Moi et la Ville
Ich und die Stadt
1913
Huile sur toile ; H. 60, L. 50
Monogr. D.b.d.: «LM 1913»
Collection particulière
Repr. p. 343

Expositions : *1918 Cassirer, Berlin – *1963 Recklinghausen, n° 16, repr. coul. – 1970 Munich, Paris, n° 119 – *1989 Los Angeles, Berlin, n° 6, repr. coul. p. 82 – *1991 Darmstadt, repr. coul. p. 125.
Bibliographie : *Brieger 1919, repr. – *Grochowiak 1966, p. 45, repr. coul. n° 4 – *Leistner 1986, p. 123, repr. n° 20.

Les deux thèmes principaux de ces années d'avant-guerre – l'autoportrait et le paysage urbain – sont ici réunis dans une image percutante de la «maladie de nerfs» du citadin, qu'on peut en même temps interpréter comme un manifeste de la conception du monde et de l'esthétique expressionnistes.
«Mes tableaux ne sont pas brodés avec élégance, ils ne sont ni richement ornés de fleurs ni gracieux, ils ne sont ni simples ni légers. Ils ressemblent plutôt à la terre brune et nocturne du désert, crevassée, qui implore des secours ; et sont dans leur totalité le reflet de mon cœur chaotique» *(Hymne à la clarté du jour, 1917)*. Meidner exprime ici la symbiose de l'intérieur et de l'extérieur, tant recherchée par toute cette génération.
La construction de l'image rappelle *La Rue entre dans la maison* de Boccioni, exposée en 1912 à Berlin. A la dramatisation positive de l'identification, Meidner oppose une dissociation critique entre le personnage et son univers urbain. La tête du peintre se projette au premier plan tandis que la vision frontale du personnage s'oppose à la vue plongeante sur la ville qui, telle un gouffre, entraîne le spectateur dans la contradiction dynamique d'une chute vertigineuse. K.A.

383
Paysage apocalyptique
Apokalyptische Landschaft
au revers : Portrait Willi Zierath ; Rückseite : Porträt Willi Zierath, 1914
1913
Monogr.D.b.c.: «LM 1913»
Huile sur toile ; H. 81, L. 94,5
Los Angeles County Museum of Art, Los Angeles
Repr. p. 344

Historique : Don Clifford Odets.
Expositions : *1963 Recklinghausen, n° 19a – 1985 Londres, Stuttgart, n° 77, repr. coul. – *1989 Los Angeles, Berlin, n° 7, repr. coul. frontispice.
Bibliographie : *Grochowiak 1966, p. 74, repr. coul. n° 11.

«Nos paysages urbains ne sont-ils pas tous des batailles de la mathématique ? Que de triangles, carrés, polygones et cercles nous assaillent dans les rues. Les règles sifflent vers tous les côtés. Tant de pointes nous piquent. Même les hommes et animaux qui rôdent semblent être des constructions géométriques. [...] Utilisez du blanc, aussi pur que possible. Appliquez-le avec un large pinceau – à côté d'un bleu foncé ou d'un noir d'ivoire. Ne craignez rien et couvrez la surface dans tous les sens par un blanc violent. Prenez du bleu – le bleu riche et chaud de Paris ou l'outremer froid et agressif – prenez de la terre d'ambre, de l'ocre en quantité et gribouillez avec nervosité et précipitation» (Meidner, *Directives pour peindre la grande ville*, 1914).
A côté de visions de catastrophe, Meidner peint des tableaux urbains, comme cette vue de la gare de la banlieue berlinoise, qui expriment la fascination pour le rythme accéléré de la ville. Les futuristes italiens, exposés à la galerie Der Sturm en 1912, ainsi que Delaunay, ont influencé le vocabulaire plastique de ce tableau. L'attitude ambivalente envers la grande ville, qui offre de nouvelles possibilités créatrices en même temps qu'elle menace l'intégrité de l'individu, est caractéristique de la génération d'avant-guerre ; on la rencontre aussi bien dans les scènes de rue de Kirchner que dans la poésie expressionniste. K.A.

384
Paysage apocalyptique
Apokalyptische Landschaft
1915
Huile sur toile ; H. 79, L. 115
S.D. au revers : «Meidner 1915»
Collection particulière
Repr. p. 342

Expositions : 1984 Bruxelles, n° 106, repr. coul. p. 122 – *1989 Los Angeles, Berlin, n° 8, repr. coul. p. 55 – *1991 Darmstadt, repr. coul. p. 141.

Avec l'éclatement de la guerre, la création intense de Meidner connaît une interruption soudaine. En 1915, il ne peint qu'un seul *Paysage apocalyptique* et en 1916 deux. La thématique religieuse reprend de l'importance, culminant dans *Le Jugement dernier (Der jüngste Tag)* de 1916. On peut voir dans les figures fantômes, qui sortent de la terre, une représentation de la résurrection des morts.
«Mais le seigneur Dieu trouva que les temps étaient venus. Il couvrit son insondable visage et, dans sa colère, leva un bras avec violence. Et des gorges de la terre s'élevèrent des monstres effroyables qui, prenant leurs aises, s'installèrent dans tous les cerveaux [...] et le démon de la Bautzener Strasse bondit et, recouvrant des dimensions gigantesques, s'étendit sur le continent. Alors la ville de Dresde ouvrit des centaines de milliers de gueules prêtes au blas-

phème et à l'infini mépris. La ville bouillonna, et le poison s'éleva jusqu'aux toits» (Meidner, *Souvenir de Dresde*, 1915).
Ici, même exiguïté accablante, même présence pesante du démoniaque ; le ciel rouge, funeste, pèse sur le paysage ; ni l'espace, ni les couleurs, chaudes, ne peuvent se déployer. K.A.

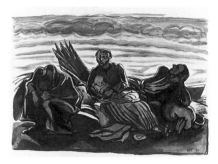

385
Les Naufragés
Die Gestrandeten
1911
Tempera sur papier ; H. 40, L. 52,3
D.b.d. : «Okt. 1911»
Museum Ludwig, Cologne

Historique : Max Vietzel, Munich (1914).
Expositions : *1989 Los Angeles, Berlin, n° 10, repr. p. 30 – 1991 Darmstadt, repr. p. 160.

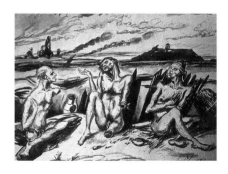

386
Les Horreurs de la guerre
Schrecken des Krieges
1911
Encre ; H. 41,5, L. 52
Monogr. D.b.d.: «LM 1911»
Skulpturenmuseum Glaskasten, Marl

Expositions : *1963 Recklinghausen, n° 52 – *1989 Los Angeles, Berlin, n° 11, repr. p. 30 – *1991 Darmstadt, repr. p. 160.
Bibliographie : *Grochowiak 1966, p. 65, repr. n° 32.

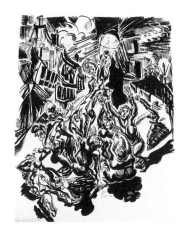

387
Vision apocalyptique
Apokalyptische Vision
1913
Encre de chine et graphite ; H. 54,9, L. 43,6
S.D.h.g. : «L. Meidner, Dezember/1913»
The Marvin and Janet Fishman Collection,
Milwaukee

Historique : Hauswedell & Nolte, Hambourg.
Expositions : *1989 Los Angeles, Berlin, n° 18 –
1991 Milwaukee, Francfort, n° 107, repr. p. 103.

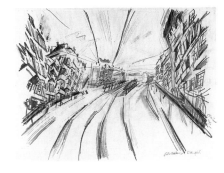

388
Südwestkorso, Berlin, 5 heures du matin
Südwestkorso, 5 Uhr früh
1913
Mine de plomb
S.D.v.b.d. : «L Meidner /1913» ; inscr. b.d. :
«Südwestkorso, 5 Uhr früh»
The Marvin and Janet Fishman Collection,
Milwaukee

Historique : Hannah Höch, Berlin – galerie Pels-
Leusden, Berlin – Frankfurter Kunstkabinett
Hanna Bekker vom Rath , Francfort – Bert van
Bork, Evanston, USA.
Expositions : 1991 Milwaukee, Francfort, n° 106,
repr. p. 102.
Bibliographie : *Grochowiak, 1966, p. 74, repr.
n° 39.

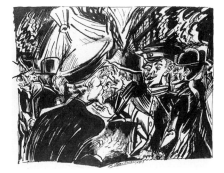

389
Rue
Strasse
1913
Encre de Chine et rehauts blancs ; H. 54,6, L. 45,1
Monogr. D.b.d. : «LM / 1913»
The Marvin and Janet Fishman Collection,
Milwaukee

Historique : Frankfurter Kunstkabinett Hanna
Bekker vom Rath, Francfort – D. Thomas Bergen
coll., Londres & New York.
Expositions : *1976 Milwaukee, n° 91 – 1987
Berlin, n° 136 – *1989 Los Angeles, Berlin, n° 16,
repr. p. 20 – 1991 Milwaukee, Francfort, n° 105,
repr. p. 101.

390
Rue avec des passants
Strasse mit Passanten
1913
Encre de Chine et mine de plomb ;
H. 53,8, L. 46
S.D.b.d. : «L. Meidner 1913»
The Marvin and Janet Fishman Collection,
Milwaukee
Repr. p. 350

Historique : Kunsthaus Lempertz, Cologne –
D. Thomas Bergen coll., Londres & New York.
Expositions : *1963 Recklinghausen – 1987
Berlin, n° 137 – 1991 Milwaukee, Francfort,
n° 101, repr. p. 99.

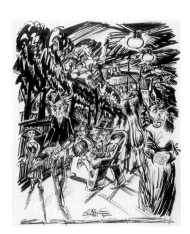

391

391
Sans titre (Scène de rue)
Ohne Titel (Strassenszene)
1913
Encre de Chine ; H. 48, L. 40,6
Los Angeles County Museum of Art, don du
Rabbi William Kramer, Los Angeles

Historique : Don du Rabbi William Kramer.
Expositions : *1989 Los Angeles, Berlin, n° 14,
repr. p. 43.

392
Scène de rue
Strassenszene
1913
Encre, mine de plomb et rehauts blancs ; H. 39,8,
L. 50
S.D.b.m. : «L Meidner 1913»
The Marvin and Janet Fishman Collection,
Milwaukee
Repr. p. 350

Historique : galerie Michael Probst, Munich –
D. Thomas Bergen coll., Londres & New York.
Expositions : 1987 Berlin, n° 138 – 1991
Milwaukee, Francfort, n° 102, repr. p. 99.

393
Scène de café
Stammtischszene
1913
Encre, mine de plomb et rehauts blancs ;
H. 60, L. 40
S.D.h.m. : «L. Meidner / 1913»
The Marvin and Janet Fishman Collection,
Milwaukee
Repr. p. 349

Historique : collection Kriste, Recklinghausen –
collection Dr. Scheele, Recklinghausen – Frank-
furter Kunstkabinett Hanna Bekker vom Rath,
Francfort.
Expositions : *1963 Recklinghausen, n° 70 –
*1976 Milwaukee – 1987 Berlin, n° 27/36 – 1991
Milwaukee, Francfort, n° 103.
Bibliographie : *Grochowiak, 1966, p. 139, repr.
n° 83.

394
Grand Café Schöneberg
Grand Café Schöneberg
1913
Encre et mine de plomb ; H. 40,6, L. 47
S.D.h.d. : «L. Meidner 1913» ; inscr. b.g. : «Grand
Café Schöneberg»
The Marvin and Janet Fishman Collection,
Milwaukee
Repr. p. 349

Historique : E. et T. Grochowiak, Recklinghausen
– Hauswedell et Nolte, Hambourg – D. Thomas
Bergen coll., Londres et New York.
Expositions : *1963 Recklinghausen, n° 69, repr.
s.p. – 1987 Berlin, n° 130, repr. p. 129 – 1991
Milwaukee, Francfort, n° 102, repr. p. 100.
Bibliographie : *Grochowiak, 1966, p. 140, repr.
n° 96.

395
Rue ivre avec autoportrait
Betrunkene Strasse mit Selbstbildnis
1913
Encre de Chine, rehauts blancs ; H. 46, L. 58,8
S.D.b.d. : «L Meidner 1913»
Saarland Museum in der Stiftung Saarländischer
Kulturbesitz, Sarrebruck
Repr. p. 347

Expositions : *1963 Recklinghausen, n° 73, repr.
– 1984 Bruxelles, repr. p. 126 – 1987 Berlin,
n° 128, repr. p. 105 – *1989 Los Angeles, Berlin,
n° 19, repr. p. 80 – *1991 Darmstadt, repr. p. 91.
Bibliographie : *Brieger 1920, repr. – *Grocho-
wiak 1966, repr. p. 88 – Eimert 1974, p. 128,
repr. n° 118 – *Leistner 1986, p. 143 – *Presler
1988, p. 59, repr. p. 58.

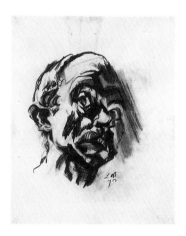

396
Autoportrait
Selbstbildnis
1913
Crayon ; H. 36,7, L. 29,4
S.D.b.d. : «LM 1913»
Museum Ludwig, Cologne

Expositions : *1991 Darmstadt, repr. p. 50.

397
Paul Zech
1913
Encre de Chine et rehauts blanc ; H. 46, L. 39,8
Monogr. D.b.d. : «LM 1913»
Deutsche Schillergesellschaft, Marbach
Repr. p. 347

Expositions : *1991 Darmstadt, repr. p. 231.

398
La Veille de la guerre
Am Vorabend des Krieges
1914
Encre de Chine ; H. 58,5, L. 44
S.D.b.d. : «L. Meidner Anfang August 1914»
Städtische Kunsthalle, Recklinghausen
Repr. p. 350

Expositions : *1963 Recklinghausen, n° 80, repr.
– *1989 Los Angeles, Berlin, n° 24, repr. p. 56 –
*1991 Darmstadt, repr. p. 167.
Bibliographie : *Grochowiak 1966, p. 102, repr.
n° 58 – Eimert 1974, p. 130 – *Leistner 1986,
p. 151.

399
Explosion sur le pont
Explosion auf der Brücke
1914
Encre de Chine ; H. 57, L. 43
S.b.m. : «L Meidner» ; D.b.g. : «Oktober 1914»
Galerie Valentien, Stuttgart
Repr. p. 351

Historique : collection Kirste, Recklinghausen –
Galleria del Levante, Milan (1965).
Expositions : *1989 Los Angeles, Berlin, n° 25,
repr. p. 19.

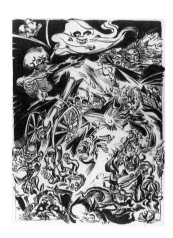

400
Bataille
Schlacht
1914
Encre de Chine et mine de plomb ;
H. 64,9, L. 50,6
S.D.b.m. : «L Meidner 1914»
The Marvin and Janet Fishman Collection,
Milwaukee

Historique : collection Kirste, Recklinghausen –
Kunsthaus Lempertz, Cologne – Kunstkabinett
Helmut Tenner, Heidelberg – Frankfurter Kunst-
kabinett Hanna Bekker vom Rath, Francfort –
Kornfeld et Klippstein, Munich – D. Thomas
Bergen coll., Londres et New York.
Expositions : *1989 Los Angeles, n° 26, repr.
p. 20 – 1991 Milwaukee, Francfort, n° 109, repr.
p. 104.
Bibliographie : *Leistner 1986, p. 154, repr. n° 38.

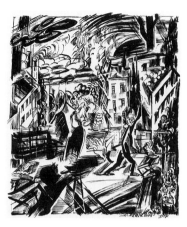

401
L'incertitude des apparences
Die Ungewissheit der Erscheinungen
1914
Encre et mine de plomb ; H. 47, L. 42,5
S.D.b.d. : «L. Meidner 1914», inscr. h.d. :
«Die Ungewissheit der Erscheinungen»
The Marvin and Janet Fishman Collection,
Milwaukee

Historique : Galleria del Levante, Munich (1965).
Expositions : 1987 Berlin, n° 142 – 1991
Milwaukee, Francfort, p. 108, repr. p. 103.

Liste de documents

Dresde: Die Brücke

1
Ernst Ludwig Kirchner
Programme de la Brücke : page de titre et texte
1906
Gravure sur bois ; H. 15,2, L. 7,5
Dube 694 et 696
Kupferstichkabinett, Dresde
Repr. p. 23

2
Ernst Ludwig Kirchner
Chronique de la Brücke
1913
Gravure sur bois, impression sur papier rouge ;
H. 47,5, L. 33,2 (H. 71,4 , L. 53)
Dube 710
E.W. Kornfeld, Berne

Portefeuilles annuels / Jahresmappen

Portefeuille annuel 1906

3
Erich Heckel et Ernst Ludwig Kirchner
Couverture : Mappe der KGB
1906
Gravure sur bois sur carton gris ;
H. 8,3, L. 10,1 (H. 63, L. 46)
Brücke-Museum, Berlin

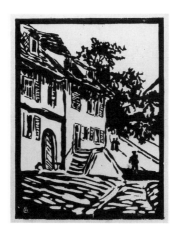

4

4
Fritz Bleyl
Maison au perron
Haus mit Freitreppe
1905
Gravure sur bois en noir sur papier Japon ;
H. 22,6, L. 17 (H. 27, L. 21,1)
Monogr. b.g. sur la planche : «FB»
Brücke-Museum, Berlin

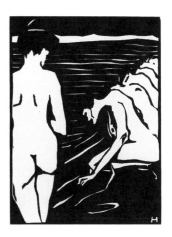

5
Erich Heckel
Les Sœurs
Die Schwestern
1905
Gravure sur bois en noir sur papier Japon ;
H. 19, L. 14,1 (H. 53,8, L. 38,7)
Monogr. b.d. sur la planche : «H» ;
S.b.d. «E. Heckel»
Dube 78
Brücke-Museum, Berlin

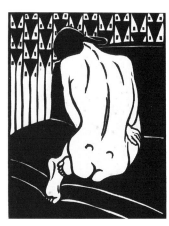

6
Ernst Ludwig Kirchner
Nu agenouillé, vu de dos
Kauernder Akt, vom Rücken gesehen
1905
Gravure sur bois en noir sur papier Japon;
H. 13,1, L. 10,1 (H. 54,3, L. 38,7)
S.b.d. «E.L. Kirchner»
Dube 52
Brücke-Museum, Berlin

Portefeuille annuel 1907

7
Erich Heckel et Ernst Ludwig Kirchner
Sommaire pour les portefeuilles de 1906 et 1907
1907
Gravure sur bois sur carton gris;
H. 12, L. 5,5 (H. 54,5, L. 40,5)
Brücke-Museum, Berlin

8
Cuno Amiet
Giovanni Giacometti lisant
Giovanni Giacometti beim Lesen
1907
Gravure sur bois en brun clair sur papier Japon;
H. 28,6, L. 25,3
Monogr. b.d. sur la planche: «CA»
Brücke-Museum, Berlin

9
Emil Nolde
Nu
Akt
1906
Eau-forte en bleu-vert sur vélin blanc;
H. 19,4, L. 15 (H. 54,2, L. 38,1)
S.D.b.d.: «Emil Nolde 06»
Schiefler-Mosel 34, II
Brücke-Museum, Berlin

10
Karl Schmidt-Rottluff
Holbeinplatz à Dresde
Holbeinplatz in Dresden
1906
Lithographie sur papier beige;
H. 22, L. 36 (H. 54,7, L. 38,9)
Monogr. b.d. sur la pierre: «SR»
Schapire L 8
Brücke-Museum, Berlin

Portefeuille 1908

11
Erich Heckel
Voilier
Segelboot
1907
Gravure sur bois en noir sur papier blanc;
H. 15,7, L. 22,1 (H. 55,2, L. 40,1)
Monogr. b.d. sur la planche «H»;
S.D.b.d.: «E. Heckel 07 Dangast i.O.»
Dube 143 I b
Brücke-Museum, Berlin

12
Ernst Ludwig Kirchner
Nature morte à la cruche et aux roses
Stilleben mit Krug und Rosen
1907
Gravure sur bois en rouge, vert et jaune sur
papier blanc; H. 20,1, L. 16,8 (H. 55,1, L. 39,9)
S.D.b.d. : «E.L. Kirchner 07»
Dube 112
Brücke-Museum, Berlin

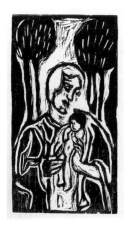

13
Max Pechstein
Notre-Dame
Unsere Frau
1907
Gravure sur bois en bleu-vert sur papier,
H. 22,9, L. 12,4 (H. 55, L. 40,1)
S.D.b.d. : «M. Pechstein Paris 08»
Krüger H 66 I
Brücke-Museum, Berlin

Portefeuille 1909

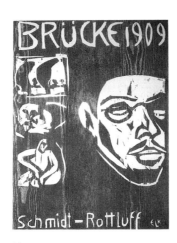

14
Ernst Ludwig Kirchner
Page de titre :
Brücke 1909 : Schmidt-Rottluff. Portrait de
Schmidt-Rottluff et trois vignettes
1909
Gravure sur bois en rouge sur papier blanc;
H. 39,8, L. 30,1 (H. 54,4, L. 82,8)
Monogr. b.d. sur la planche : «ELK»
Dube 106
Brücke-Museum, Berlin

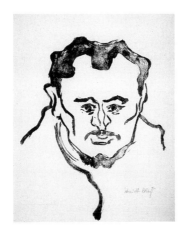

15
Karl Schmidt-Rottluff
Portrait de H. (Erich Heckel)
1909
Lithographie sur papier blanc;
H. 40,2, L. 32,2 (H. 55,3, L. 42,4)
S.b.d. : «Schmidt-Rottluff»
Schapire L 56
Brücke-Museum, Berlin

16
Karl Schmidt-Rottluff
Berliner Strasse à Dresde
Berliner Strasse in Dresden
1909
Lithographie sur papier blanc;
H. 40, L. 33 (H. 55,4, L. 41,4)
S.b.d. : «Schmidt-Rottluff»
Schapire L 57
Brücke-Museum, Berlin

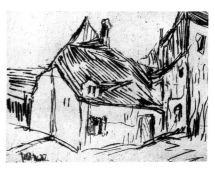

17
Karl Schmidt-Rottluff
Maison du Vieux Dresde
Altdresdner Häuser
1908
Eau-forte sur papier blanc;
H. 13,8, L. 18,8 (H. 55, L. 40,1)
S.b.g. sur la planche : «Schmidt-Rottluff»;
S.b.d. : «Schmidt-Rottluff»
Schapire R 9
Brücke-Museum, Berlin

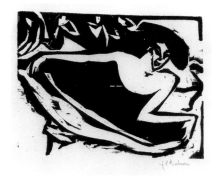

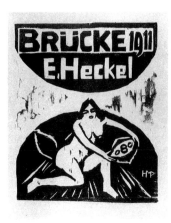

18
Axel Gallen-Kallela
La Jeune fille et la Mort dans la forêt
Mädchen und Tod im Wald
1895
Gravure sur bois ; H. 16,4, L. 10,9 (H. 55,2, L. 40,1)
Monogr. D.b.g. sur la planche «G.95» ;
S.D.b.g. : «G 1895»
Brücke-Museum, Berlin

Portefeuille 1910

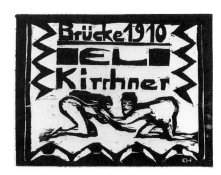

21
Ernst Ludwig Kirchner
Danseuse à la jupe relevée
Tanzerin mit gehobenem Rock
1907
Gravure sur bois en noir sur papier blanc ;
H. 24,7, L. 33,8 (H. 40,1, L. 54,1)
Dube 141 II
E.W. Kornfeld, Berne

23
Max Pechstein
Page de titre :
Brücke 1911. Heckel. Nu agenouillé avec coupe
1911
Gravure sur bois en noir sur vélin bleu ;
H. 37,1, L. 30,4 (H. 58,1, L. 88,2)
Monogr. sur la planche : «HMP»
Krüger H 132
E.W. Kornfeld, Berne

24
Erich Heckel
Enfant debout. Fränzi debout
Stehendes Kind. Fränzi stehend
1911
Gravure sur bois en noir, vert et rouge ;
H. 36,9, L. 27,7 (H. 53,9, L. 39,9)
Monogr. sur la planche : «H»
Dube 204 b II
E.W. Kornfeld, Berne
Repr. p. 93

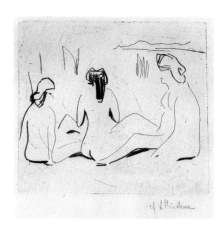

19
Erich Heckel
Page de titre :
Brücke 1910. Kirchner. Nus agenouillés
1910
Gravure sur bois en noir sur papier ;
H. 30,1, L. 40,1 (H. 50, L. 84)
Monogr. b.d. sur la planche : «EH»
Dube 181
E.W. Kornfeld, Berne

20
Ernst Ludwig Kirchner
Baigneurs se lançant des roseaux
Mit Schilf werfende Badende
1909
Gravure sur bois en noir, orange et vert sur
papier blanc ; H. 19,9, L. 28,7 (H. 40,3, L. 54,2)
Dube 160
E.W. Kornfeld, Berne
Repr. p. 125

22
Ernst Ludwig Kirchner
Trois Baigneuses au lac de Moritzbourg
Drei Badende am Moritzburger See
1909
Gravure au burin ; H. 17,9, L. 20,5
(H. 40,3, L. 54,1)
Dube 69
E.W. Kornfeld, Berne

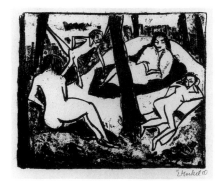

25
Erich Heckel
Scène dans la forêt. Nus dans la clairière
Szene im Wald. Akte in Waldlichtung
1910
Lithographie sur papier blanc ; H. 27,5, L. 33,9
(H. 40,1, L. 54,2)
Dube 153
E.W. Kornfeld, Berne

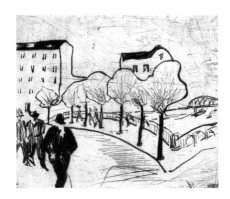

26
Erich Heckel
Rue du port, Hambourg
Strasse am Hafen, Hamburg
1910
Gravure au burin ; H. 17,1, L. 20,1
(H. 40,1, L. 53,9)
S.D.b.d. sur la plaque : «EH 10»
Dube 91
E.W. Kornfeld, Berne

Portefeuille 1912

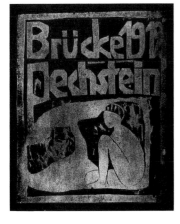

27
Otto Mueller
Page de titre :
Brücke 1912. Pechstein. Nu assis
1912
Gravure sur bois en doré sur carton noir ;
H. 37,8, L. 30,3 (H. 58,1, L. 88,2)
Monogr. sur la planche : «OM»
Karsch 5
Brücke-Museum, Berlin

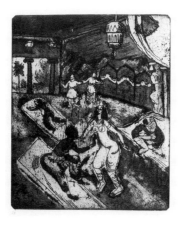

28
Max Pechstein
Ballets russes I
Russisches Ballett I
1912
Eau-forte et aquatinte ; H. 28,8, L. 25
(H. 45,3, L. 33,8)
Krüger R 71
S.D.b.d. : «Pechstein 1912» ;
numérotée b.g. : «19»
Brücke-Museum, Berlin

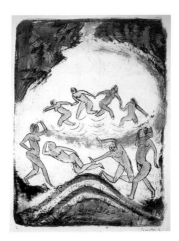

29
Max Pechstein
La Danse, danseuses et baigneuses à l'étang du bois
Der Tanz, Tanzende und Badende am Waldteich
1912
Lithographie aquarellée en vert et bleu sur vélin
blanc ; H. 43,1, L. 32,7 (H. 54, L. 40,1)
S.D.b.d. : «Pechstein 12» ;
numérotée b.g. : «3»
Krüger L 149
Brücke-Museum, Berlin

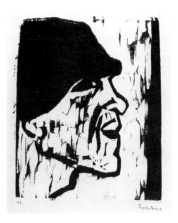

30
Max Pechstein
Tête de pêcheur VII
Fischerkopf VII
1911
Gravure sur bois en noir sur papier beige ;
H. 20, L. 24,3 (H. 54, L. 40,1)
S.D.b.d. : «Pechstein 11» ; numérotée b.g. : «92»
Krüger H 123
Brücke-Museum, Berlin

Listes de membres / Verzeichnisse

31
Ernst Ludwig Kirchner
Liste des membres actifs et passifs pour 1907
1907
Gravure sur bois ; H. 17,2, L. 10,6
Dube 700–705
E.W. Kornfeld, Berne

32
Ernst Ludwig Kirchner
Liste des membres actifs et passifs pour 1908
1908
Gravure sur bois, H. 17,2, L. 10,6
Dube 700–705
E.W. Kornfeld, Berne

443

33
Ernst Ludwig Kirchner
Liste des membres actifs et passifs pour 1909
1909
Gravure sur bois ; H. 17,2, L. 10,6
Dube 700 – 705
E.W. Kornfeld, Berne

Cartes de membres / Mitgliedskarten

34
Fritz Bleyl
Carte de membre de 1907
1907
Gravure sur bois
E.W. Kornfeld, Berne

35
Ernst Ludwig Kirchner
Carte de membre de 1908
1908
Eau-forte
Dube 664
E.W. Kornfeld, Berne

36
Max Pechstein
Carte de membre passif de 1909
1907
Gravure sur bois ; H. 10, L. 10
Krüger H 52
E.W. Kornfeld, Berne

37
Erich Heckel
Carte de membre passif de 1910
1910
Lithographie en noir sur papier bleu ;
H. 21,6, L. 44,3
Inscr. à l'encre : «Beyersdorf»
Dube 145
Oldenbourg, Landesmuseum

38
Karl Schmidt-Rottluff
Carte de membre passif de 1911 (Curt Blass)
1911
Gravure sur bois ; H. 21,6, L. 44,3
Inscr. à l'encre : «Curt Blass»
Schapire 13
E.W. Kornfeld, Berne

39
Karl Schmidt-Rottluff
Carte de membre passif de 1911 (Beyersdorf)
1911
Gravure sur bois en noir sur papier orange ;
H. 21,6, L. 44,3
Inscr. à l'encre : «Beyersdorf»
Schapire 13
Oldenbourg, Landesmuseum

Rapports annuels / Jahresberichte

Rapport annuel de 1909 – 1910

40
Karl Schmidt-Rottluff
Titre et page intérieure
1910
Gravures sur bois
Brücke-Museum, Berlin

Rapport annuel de 1910 – 1911

41
Ernst Ludwig Kirchner
Page de titre : Danseur et deux danseuses
Tänzer und zwei tanzende Frauen
1911
Gravure sur bois ; H. 6,3, L. 7,5
Dube 709
Brücke-Museum, Berlin

Affiches / Plakate

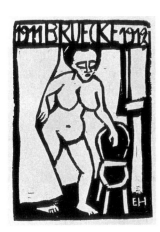

42
Erich Heckel
Page de titre
1912
Gravure sur bois ; H. 10, L. 7,2
Monogr. b.d. : «EH»
Dube 229

43
Ernst Ludwig Kirchner
Page intérieure : Nus dans le paysage (Akte in Landschaft)
1912
Gravure sur bois ; H. 10, L. 7,2
Monogr. b.d. : «ELK»
Dube 204
Brücke-Museum, Berlin

Signet de la Brücke

44
Ernst Ludwig Kirchner
Signet
1905
Gravure sur bois ; H. 5, L. 6,5
Dube 692
Brücke Museum, Berlin
Repr. p. 24

Vignette de la Brücke

45
Ernst Ludwig Kirchner
Nu debout
Stehender Akt
1909
Gravure sur bois ; H. 11,1, L. 2,9
Dube 708
Kupferstichkabinett, Dresde

46
Ernst Ludwig Kirchner
Affiche pour l'exposition de la Brücke, Galerie Richter, Dresde, 1907
1907
Gravure sur bois ; H. 84, L. 60,5
Kupferstichkabinett, Dresde

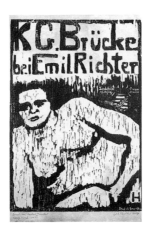

47
Erich Heckel
Affiche pour l'exposition de la Brücke, Galerie Richter, Dresde, 1908
1908
Gravure sur bois ; H. 84, L. 59,6
Monogr. b.d. : «H» ; S.D.b.d. au crayon : «Erich Heckel 1909»
Dube150
Brücke-Museum, Berlin

48
Erich Heckel
Affiche : Der Lappan, Galerie Oncken, Oldenburg
1909
Gravure sur bois ; H. 99, L. 63
Monogr. b.d. : «EH»
Dube172
Oldenbourg, Landesmuseum

49
Ernst Ludwig Kirchner
Affiche pour l'exposition de la Brücke, Galerie Arnold à Dresde, 1910
1910
Gravure sur bois en couleurs ; H. 82,2, L. 59
Dube 715
Kupferstichkabinett, Dresde

50
Erich Heckel et Ernst Ludwig Kirchner
Affiche pour le Neue Kunstsalon, Munich
1912
Gravure sur bois ; H. 85, L. 62
Dube 717 I
Kupferstichkabinett, Dresde

Catalogues / Kataloge

51
Catalogue de l'exposition de la Brücke, Galerie Arnold, Dresde, septembre 1910
Gravures sur bois ; H. 16,7, L. 10,9
Dube 721–726
E.W. Kornfeld, Berne

52
Erich Heckel
Couverture
1910
Gravure sur bois ; H. 16,7, L. 10,9
Monogr. b.g. : «H»
Dube 177 I
Brücke-Museum, Berlin

53
Catalogue de l'exposition de la Brücke, Galerie Fritz Gurlitt, Berlin et Galerie Commeter, Hambourg, 1912
1912
Gravure sur bois ; H. 15,3, L. 6 (H. 19,2, L. 7,8)
Dube 727–730
E.W. Kornfeld, Berne

54
Ernst Ludwig Kirchner
Couverture
1912
Gravure sur bois ; H. 15,3, L. 6 (H. 19,2, L. 7,8)
Dube 727
Brücke-Museum, Berlin

Cartons d'invitation / Einladungskarten

55
Ernst Ludwig Kirchner
Carton d'invitation pour l'exposition de la
Brücke à Dresde-Löbtau, 1906
1906
Gravure sur bois ; H. 10, L. 10
Monogr. «ELK»
Dube 693 II
E.W. Kornfeld, Berne

56
Ernst Ludwig Kirchner
Carton d'invitation pour l'exposition de la
Brücke, Galerie Pietro del Vecchio, Leipzig,
janvier 1911
1910
Gravure sur bois sur papier jaune ; H. 12,5, L. 8,5
Monogr. d. «ELK»
Dube 707
E.W. Kornfeld, Berne

57
Erich Heckel
Carton d'invitation pour l'exposition de la
Brücke, Galerie Fritz Gurlitt, Berlin
1912
Gravure sur bois ; H. 9,6, L. 7,2
Dube 225
Monogr. g.b. : «H»
Brücke-Museum, Berlin

58
Ernst Ludwig Kirchner
Prospectus du MUIM Institut
1911
Gravure sur bois
Brücke-Museum, Berlin

Couverture de livre illustré

59
Erich Heckel
Pantomime de W. S. Guttmann. Dansée par Sidi
Riha
Pantomime von W. S. Guttmann. Getanzt von
Sidi Riha
1912
Gravure sur bois, H. 23,3, L. 11
Dube 232 II
Museum Folkwang, Essen

Munich : Der Blaue Reiter

Carnets de croquis

60
Marianne von Werefkin
Carnet de croquis
Série A, n° 9 ; H. 11, L. 18
48 pages dont 48 dessinées
Fondation Marianne von Werefkin, Ascona

61
Marianne von Werefkin
Carnet de croquis
Série A, n° 16 ; H. 11, L. 18
45 pages dont 23 dessinées
Fondation Marianne von Werefkin, Ascona

62
Marianne von Werefkin
Carnet de croquis
Série A, n° 19 ; H. 11, L. 18
46 pages dont 9 dessinées
Fondation Marianne von Werefkin, Ascona

63
Marianne von Werefkin
Carnet de croquis
1908–09
Série A, n° 23 ; H. 11, L. 18
45 pages dont 45 dessinées
Fondation Marianne von Werefkin, Ascona

64
Marianne von Werefkin
Carnet de croquis
Série A, n° 24 ; H. 11, L. 18
46 pages dont 46 dessinées
Fondation Marianne von Werefkin, Ascona

Almanach du Blaue Reiter

65
Wassily Kandinsky et Franz Marc
Feuillets de la maquette pour *Der Blaue Reiter*
pour les pages : 1 ; 5 ; 27 ; 42 ; 43
1912
Musée national d'art moderne, Centre Georges
Pompidou, Paris

66
Der Blaue Reiter
Hrsg. von Wassily Kandinsky und Franz Marc
Munich, R. Piper, 1912
Première édition courante brochée, couverture
en deux couleurs
Bibliothèque historique de la Ville de Paris,
Fonds Guillaume Apollinaire, Paris

67
Der Blaue Reiter
Hrsg. von Wassily Kandinsky und Franz Marc
Munich, R. Piper, 1912
Première édition courante brochée, couverture
en deux couleurs
Musée des Beaux Arts, Berne

68
Der Blaue Reiter
Hrsg. von Wassily Kandinsky und Franz Marc
Munich, R. Piper, 1914
Deuxième édition, tirage courant broché
Musée national d'art moderne, Centre Georges
Pompidou, Paris

69
Der Blaue Reiter
Hrsg. von Wassily Kandinsky und Franz Marc
Munich, R. Piper, 1914
Deuxième édition, tirage courant broché
Collection particulière, Paris

Publications

70
Ein Protest deutscher Künstler. Mit einer Einlei-
tung von Carl Vinnen. (Une protestation des
artistes allemands. Avec une introduction de
Carl Vinnen)
Iéna, Eugen Diederichs, 1911
Bibliothèque historique de la Ville de Paris,
Fonds Guillaume Apollinaire, Paris

71
Die Antwort auf den Protest deutscher Künstler.
Im Kampf um die Kunst. Mit Beiträgen
deutscher Künstler, Galerieleiter, Sammler und
Schriftsteller. (Réponse à la Protestation des
artistes allemands. En lutte pour l'Art. Avec des
contributions d'artistes, de directeurs de
galerie, collectionneurs et écrivains allemands)
Munich, R. Piper, 1911
Bibliothèque historique de la Ville de Paris,
Fonds Guillaume Apollinaire, Paris

72
Wassily Kandinsky
Über das Geistige in der Kunst. (Du spirituel
dans l'art)
Munich, R. Piper, 1911–1912
Musée national d'art moderne, Centre Georges
Pompidou, Paris

72 bis
Bibliothèque historique de la Ville de Paris,
Fonds Guillaume Apollinaire, Paris

73
Wassily Kandinsky
Klänge (Sonorités)
Munich, R. Piper, 1913
avec trois feuillets manuscrits du poème Sehen,
en allemand, russe et traduction française par
Hans Arp et Michel Seuphor, 1948
Musée national d'art moderne, Centre Georges
Pompidou, Paris

73 bis
Bibliothèque historique de la Ville de Paris,
Fonds Guillaume Apollinaire, Paris

74
Otto Fischer
Das neue Bild, Veröffentlichung der Neuen
Künstlervereinigung München
Munich, Delphin-Verlag, 1912
Musée d'Art moderne de la Ville de Paris, Paris

Catalogues d'exposition

75
Neue Künstlervereinigung München, I, 1909
Musée national d'art moderne, Centre Georges
Pompidou, Paris

76
Deuxième Salon Izdebsky, Odessa, 1910–1911
Musée national d'art moderne, Centre Georges
Pompidou, Paris

77
Die Erste Austellung der Redaktion «Der Blaue
Reiter»
Munich, Moderne Galerie Thannhauser
18 décembre 1911–1er janvier 1912
Bibliothèque historique de la Ville de Paris,
Fonds Guillaume Apollinaire, Paris

78
Erste Gesamtausstellung
Hans Goltz, Munich, octobre 1912
Musée national d'art moderne, Centre Georges
Pompidou, Paris

79
Zweite Gesamtausstellung
Hans Goltz, Munich, août-septembre 1913
Bibliothèque historique de la Ville de Paris,
Fonds Guillaume Apollinaire, Paris

80
Kandinsky Kollectivausstellung
Galerie Hanz Goltz, Munich [septembre 1912]
Musée national d'art moderne, Centre Georges
Pompidou, Paris

Berlin

Revues

Der Sturm, Wochenschrift für Kultur und die
Künste
Edité par Herwarth Walden

81
n° 12, mai 1910, Berlin/Vienne
(avec une illustration de Kokoschka : Portrait de
Karl Kraus)
Bibliothèque historique de la Ville de Paris,
Fonds Guillaume Apollinaire, Paris

82
n° 20, 14 juil. 1910, Berlin/Vienne
(avec en couverture une illustration de
Kokoschka pour Mörder, Hoffnung der Frauen)
Bibliothèque historique de la Ville de Paris,
Fonds Guillaume Apollinaire, Paris

83
n° 21, 21 juil. 1910, Berlin/Vienne
(avec en couverture une illustration de
Kokoschka pour Mörder, Hoffnung der Frauen)
Bibliothèque historique de la Ville de Paris,
Fonds Guillaume Apollinaire, Paris

84
n° 22, 28 juil. 1910, Berlin/Vienne
(avec une illustration de Kokoschka : Portrait de
Herwarth Walden)
Bibliothèque historique de la Ville de Paris,
Fonds Guillaume Apollinaire, Paris

85
n° 61, 29 avr. 1911, Berlin
(avec en couverture une illustration de
Kirchner : Panamagirls)
Bibliothèque historique de la Ville de Paris,
Fonds Guillaume Apollinaire, Paris

86
n° 63, 25 mai 1911, Berlin
(avec en couverture une illustration de Heckel :
Das schwarze Tuch)
Bibliothèque historique de la Ville de Paris,
Fonds Guillaume Apollinaire, Paris

87
n° 69, juil. 1911, Berlin
(avec en couverture une illustration de
Kirchner : *Bal I*)
Bibliothèque historique de la Ville de Paris,
Fonds Guillaume Apollinaire, Paris

88
n° 71, août 1911, Berlin
(avec deux illustrations de Kirchner : en couver-
ture *Variété* ; à l'intérieur *Sommer*)
Bibliothèque historique de la Ville de Paris,
Fonds Guillaume Apollinaire, Paris

89
n° 73, août 1911, Berlin
(avec en couverture une illustration de Schmidt-
Rottluff : *Mädchen*)
Bibliothèque historique de la Ville de Paris,
Fonds Guillaume Apollinaire, Paris

90
n° 75, août 1911, Berlin
(avec en couverture une illustration de
Kirchner : *Ruhe*)
Bibliothèque historique de la Ville de Paris,
Fonds Guillaume Apollinaire, Paris

91
n° 93, janv. 1912, Berlin
(avec en couverture une illustration de
Pechstein : *Erlegung des Festbratens*)
Bibliothèque historique de la Ville de Paris,
Fonds Guillaume Apollinaire, Paris

92
n° 129 , oct. 1912, Berlin
(avec des illustrations de Kandinsky : en couver-
ture *Originalholzschnitt* ; à l'intérieur *Märchen*
(daté de 1907) ; *Frauen in der russischen Kirche*
(daté de 1906))
Bibliothèque historique de la Ville de Paris,
Fonds Guillaume Apollinaire, Paris

93
n° 138 – 139, déc. 1912, Berlin
(avec en couverture une illustration de Macke :
Reiter und Frauenakte)
Bibliothèque historique de la Ville de Paris,
Fonds Guillaume Apollinaire, Paris

n° 140 – 141, déc. 1912, Berlin
(avec en couverture une illustration de Marc :
Der Stier)
Bibliothèque historique de la Ville de Paris,
Fonds Guillaume Apollinaire, Paris

94
n° 146 – 147, Berlin
(avec en couverture une illustration de Marc :
Ruhende Pferde)
Bibliothèque historique de la Ville de Paris,
Fonds Guillaume Apollinaire, Paris

95
n° 152 – 153, mars 1913, Berlin
(avec en couverture une illustration de Münter :
Bauernfamilie et à l'intérieur une illustration de
Macke : *Drei stehende weibliche Akte*)
Bibliothèque historique de la Ville de Paris,
Fonds Guillaume Apollinaire, Paris

96
n° 160 – 161, mai 1913, Berlin
(avec en couverture une illustration de Marc :
Schlafende Hirtin)
Bibliothèque historique de la Ville de Paris,
Fonds Guillaume Apollinaire, Paris

97
n° 162 – 163, mai 1913, Berlin/Paris
(avec en couverture une illustration de Münter :
Habsburger Platz)
Bibliothèque historique de la Ville de Paris,
Fonds Guillaume Apollinaire, Paris

98
n° 178, sept. 1913, Berlin/Paris
(avec les textes : *La peinture comme art pur –
contenu et forme* de Kandinsky ; *Le douanier
Henri Rousseau* de Cendrars)
Bibliothèque historique de la Ville de Paris,
Fonds Guillaume Apollinaire, Paris

99
n° 188 – 189, déc. 1913, Berlin/Paris
(avec en couverture une illustration de Klee :
Kriegerischer Stamm)
Bibliothèque historique de la Ville de Paris,
Fonds Guillaume Apollinaire, Paris

100
n° 190 – 191, déc.1913, Berlin/Paris
(avec en couverture une illustration de Klee :
Der Selbstmörder auf der Brücke)
Bibliothèque historique de la Ville de Paris,
Fonds Guillaume Apollinaire, Paris

101
n° 196 – 197, févr.1914, Berlin/Paris
(avec en couverture une illustration de Schmidt-
Rottluff : *Akte*)
Bibliothèque historique de la Ville de Paris,
Fonds Guillaume Apollinaire, Paris

Die Aktion, Wochenschrift für Politik, Literatur,
Kunst
Edité par Franz Pfemfert

102
1913, n° 52
(avec en couverture une illustration de
Schmidt-Rottluff)

103
1914, n° 11
(avec en couverture une illustration de
Schmidt-Rottluff)

104
1914, n° 44 – 45
(avec en couverture une illustration de
Meidner : *Potsdamerplatz*)
Schiller-Nationalmuseum, Deutsches
Literaturarchiv, Marbach

105
1914, n° 48 – 49
(avec en couverture une illustration de
Meidner : *Schlachtfeld*)
Schiller-Nationalmuseum, Deutsches
Literaturarchiv, Marbach

Das Neue Pathos
édité par Hans Ehrenbaum-Degele, Robert
R. Schmidt, Ludwig Meidner et Paul Zech

106
1913, n° 1
(avec en couverture une illustration de Meidner)
Schiller-Nationalmuseum, Deutsches
Literaturarchiv, Marbach

107
1913, n° 2, (avec en couverture une illustration
de Meidner : *Selbstbildnis*)
Schiller-Nationalmuseum, Deutsches
Literaturarchiv, Marbach

Pan

108
n° 16, 7 mars 1912
(avec le texte de Marc : *Die Neue Malerei*)
Schiller-Nationalmuseum, Deutsches
Literaturarchiv, Marbach

109
n° 17, 21 mars 1912
(avec le texte de Marc : *Über die konstruktiven
Ideen in der neuen Malerei*)
Schiller-Nationalmuseum, Deutsches
Literaturarchiv, Marbach

110
n° 19, 28 mars 1912
(avec le texte de Marc : *Anti-Beckmann*)
Schiller-Nationalmuseum, Deutsches
Literaturarchiv, Marbach

Publications

111
Album Kandinsky 1901 – 1913, Berlin, Verlag der
Sturm, 1913
Bibliothèque historique de la Ville de Paris,
Fonds Guillaume Apollinaire, Paris

112
Döblin, Alfred, *Das Stiftsfräulein und der Tod,*
Berlin-Wilmersdorf, A. R. Meyer, 1913
(avec cinq gravures de Kirchner, dont une en
couverture)
A.W. Kornfeld, Berne

113
Zech, Paul, *Das schwarze Revier,* Berlin-
Wilmersdorf, A.R. Meyer, 1913
(avec en couverture une illustration de Meidner)
Bibliothèque historique de la Ville de Paris,
Fonds Guillaume Apollinaire, Paris

114
Fechter, Paul, *Der Expressionismus,* Munich,
Piper Verlag, 1914
(avec en couverture une illustration de
Pechstein)
Schiller-Nationalmuseum, Deutsches
Literaturarchiv, Marbach

115
Benn, Gottfried, *Söhne,* Berlin-Wilmersdorf,
A.R. Mayer 1913
(avec en couverture une illustration de Meidner)
Bibliothèque historique de la Ville de Paris,
Fonds Guillaume Apollinaire, Paris

116
Meidner, Ludwig, *Im Nacken das Sternemeer,*
Leipzig, Kurt Wolff Verlag, 1918
(avec en couverture une illustration de Meidner)
Schiller-Nationalmuseum, Deutsches
Literaturarchiv, Marbach

117
Meidner, Ludwig, *Septemberschrei,* Berlin, Paul
Cassirer Verlag, 1920
(avec en couverture une illustration de Meidner)
Schiller-Nationalmuseum, Deutsches
Literaturarchiv, Marbach

Catalogues d'exposition

118
Société du *Salon d'automne,* Paris 1907
Bibliothèque historique de la Ville de Paris,
Fonds Guillaume Apollinaire, Paris

119
Neue Secession Berlin, 4e exposition, Galerie
Macht, Berlin, 1911–1912
Musée national d'art moderne, Centre Georges
Pompidou, Paris

120
Erste Ausstellung , galerie Der Sturm, Berlin,
mars 1912
Musée national d'art moderne, Centre Georges
Pompidou, Paris

121
Die Futuristen, galerie Der Sturm, Berlin, avril
1912
Musée national d'art moderne, Centre Georges
Pompidou, Paris

122
Dritte Ausstellung, galerie Der Sturm, Berlin,
mai 1912
Musée national d'art moderne, Centre Georges
Pompidou, Paris

123
Der Blaue Reiter – Gemälde, galerie Der Sturm,
Berlin 1912
Musée national d'art moderne, Centre Georges
Pompidou, Paris

124
Erster deutscher Herbstsalon, galerie Der Sturm,
Berlin 1913
Bibliothèque historique de la Ville de Paris,
Fonds Guillaume Apollinaire, Paris

Document

125
Schmidt-Rottluff : Programme du «Neo-Pathe-
tisches Cabaret», 16 déc. 1911
Schiller-Nationalmuseum, Deutsches
Literaturarchiv, Marbach

Bibliographie sélective et Expositions

I Expressionnisme

Bibliographie

Bahr, Hermann, *Expressionism,* Londres, Franck Henderson, 1925 (*Expressionismus,* Munich, Delphin, 1916).

Brion-Guerry, Liliane (sous la direction de), *L'Année 1913,* Paris, Klincksieck, 1971.

Boudaille, Georges, *Les peintres expressionnistes,* Paris, Nouvelles Editions françaises, 1976.

Buchheim, Lothar, *Graphik des deutschen Expressionismus,* Feldafing, 1959.

(Colloque) *L'Expressionnisme dans le théâtre européen – Strasbourg 1968,* Paris, Editions du CNRS, 1971.

(Colloque) *Expressionism and the Crisis in German and Austrian Culture and Society 1910–1920,* Sidney, 1979 ; actes en allemand : *Expressionismus und Kulturkrise.*

Davis, Bruce ; Barron, Stephanie…, *German Expressionism Prints and Drawings – The Robert Gore Rifkind Collection,* Los Angeles, County Museum of Art 1989.

Dube, Wolf-Dieter, *The Expressionists,* Londres, Thames and Hudson, 1987 (1re éd. 1972).

Idem, *Le journal de l'expressionnisme,* Genève, Skira, 1983.

Eimert, Dorothea, *Der Einfluß des Futurismus auf die deutsche Malerei,* Cologne, Edition Kopp, 1974.

Elger, Dietmar, *Expressionismus,* Cologne, Benedikt Taschen, 1988 (éd. française 1989).

Fauchereau, Serge, *Expressionnisme, Dadaïsme, Surréalisme et autres ismes,* Paris, Denoël, 1976.

Fechter, Paul, *Expressionismus,* Munich, Piper, 1914 (éd. rev. 1920).

Garnier, Ilse et Pierre, *L'expressionnisme allemand,* Paris, Silvaire, 1962.

Gasser, Etiennette, *L'expressionnisme et les événements du siècle,* Genève, Pierre Cailler, 1967.

Godé, Maurice, *Der Sturm de Herwarth Walden ou l'utopie d'un art autonome,* Presses universitaires de Nancy, 1990.

Goldwater, Robert, *Le primitivisme dans l'art moderne,* Paris, Presses universitaires de France, 1988 (*Primitivism in modern painting,* New York, 1938 ; éd. revue et augmentée : New York 1966 et 1986).

Gordon, Donald, «L'expressionnisme allemand» dans *Le primitivisme dans l'art du XXe siècle,* sous la direction de William Rubin, Paris, Flammarion, 1987.

Idem, «On the Origin of the Word "Expressionism"», *Journal of the Warburg and Courtauld Institutes,* 1966.

Idem, *Expressionism : Art and Idea,* New Haven & Londres/Yale University Press, 1987.

Grohmann, Will, *Expressionisten,* Munich, Desch, 1956.

Hofmann, Werner, *Aquarelle des Expressionismus 1905–1920,* Cologne, DuMont, 1966.

Lang, Lothar, *Expressionist book illustration in Germany 1907–1927,* Londres, Thames and Hudson, 1976.

Lloyd, Jill, *German Expressionism – Primitivism and Modernity,* New Haven et Londres, Yale University Press, 1991.

Muller, Joseph-Emile, *L'expressionnisme,* Paris, Hazan, 1972.

Myers, Bernard Samuel, *Les expressionnistes allemands. Une génération en révolte,* Paris, Productions de Paris, 1967 (éd. angl. Londres et New York, 1955 ; éd. all. Cologne 1957).

Palmier, Jean-Michel, *L'expressionnisme et les arts,* (t. I *Portrait d'une génération,* t. II *Peinture, théâtre et cinéma*), Paris, Payot, 1979 et 1980.

Idem, *L'expressionnisme comme révolte,* Paris, Payot, 1983.

Raabe, Paul, *Expressionismus,* Freiburg im Brisgau, Walter, 1956.

Richard, Lionel, *Expressionnistes allemands, panorama bilingue d'une génération,* Paris, Maspero, 1974.

Idem, *D'une apocalypse à l'autre,* Paris, UGE 10/18, 1976.

Idem (sous la direction de), *L'expressionnisme allemand,* Revue *Obliques* n° 6–7, 1976.

Idem (sous la direction de), *Encyclopédie de l'expressionnisme,* Paris, Somogy, 1978.

Ragon, Michel, *L'expressionnisme,* Lausanne, éditions Rencontres, 1966.

Roters, Eberhard, *Europäische Expressionisten,* Gütersloh, Bertelsmann, 1971.

Idem, *Berlin 1910–1933,* Fribourg, Office du Livre, 1982.

Rudenstine, Angelica Z., *The Guggenheim Museum Collection, Paintings 1880–1945* (2 vol.), New York, 1976.

Sabarsky, Serge, *La peinture expressionniste allemande,* Paris, Herscher, 1990 (éd. all. Stuttgart, Cantz, 1987).

Schreyer, Lothar et Walden, Nell (éd.), *Der Sturm. Ein Erinnerungsbuch an Herwarth Walden und die Künstler aus dem Sturmkreis,* Baden-Baden, Woldemar Klein Verlag, 1954.

Schuster, Peter-Klaus (éd.), *Nationalsozialismus und «Entartete Kunst»,* Munich, Prestel, 1987.

Selz, Peter, *German expressionist Painting,* Berkeley University Press, 1957.

Spalek, John, *German Expressionism in the Fine Arts : a bibliography,* Los Angeles, Hennessey & Ingalls, 1977.

Sydow, Eckart von, *Die deutsche expressionistische Kultur und Malerei,* Berlin, 1920.

Vogt, Paul, *Expressionismus. Deutsche Malerei zwischen 1905 und 1920,* Cologne, DuMont, 1978.

Werenskiold, Marit, *The Concept of Expressionism, Origin and Metamorphoses,* Oslo, Universitetforlager, 1984.

Whitford, Frank, *Expressionism. Movements of Modern Arts,* Londres, Hamlyn, 1970.

Wiese, Stephan von, *Graphik des Expressionismus,* Stuttgart, Hatje, 1976.

Willett, John, *Expressionism,* Londres, Weidenfeld & Nicholson / *L'expressionnisme dans les arts,* Paris, Hachette, 1970.

Expositions

1954 Los Angeles, County Museum, *German expressionist prints.*

1958 Essen, Museum Folkwang, *Brücke.*

1960 Brême, Kunsthalle ; Hanovre, Kunstverein ; Cologne, Wallraff-Richartz Museum, *Meisterwerke des deutschen Expressionismus.*

1960–1961 Paris, Musée national d'art moderne, *Les sources du XXe siècle, les arts en Europe, 1884–1914.*

1961 Berlin, Nationalgalerie, *Der Sturm – Herwarth Walden und die europäische Avant-garde Berlin 1912–1932* (éd. Leopold Reidemeister).

1961 Pasadena Art Museum, *German Expressionism.*

1964 Florence, Palazzo Strozzi, *L'expressionismo. Pittura, Scultura, Architettura.*

1965 Marseille, Musée Cantini, *L'expressionnisme allemand 1900–1920.*

1966 Paris, Musée national d'art moderne ; Munich, Haus der Kunst, *Le fauvisme français et les débuts de l'expressionnisme allemand, Der französische Fauvismus und der deutsche Frühexpressionismus.*

1970 Munich, Haus der Kunst , *Europäischer Expressionismus ;* Paris, Musée national d'art moderne, *L'expressionnisme européen.*

1976 New York, Museum of Modern Art ; San Francisco, Museum of Modern Art ; Fort Worth, The Kimbell Art Museum, *«The wild Beast» : Fauvism and its affinities.*

1978 Chicago, Museum of Contemporary Art, *Art in a turbulent era : German and Austrian Expressionism.*

1978 Paris, Centre Georges Pompidou, *Paris-Berlin 1900–1933*.
1979 Bonn, Städtisches Museum; Krefeld, Kaiser-Wilhelm-Museum; Wuppertal, Von-der-Heydt-Museum, *Die rheinischen Expressionisten. August Macke und seine Malerfreunde*.
1980 New York, The Solomon R. Guggenheim Museum, *Expressionism : a german intuition 1905–1920*.
1983–1984 Los Angeles County Museum of Art; Cologne, Kunsthalle, *German Expressionist Sculpture* (éd. Stephanie Barron).
1984 Bruxelles, Palais des Beaux-Arts, *L'expressionnisme à Berlin 1910–1920*.
1985 Londres, Royal Academy of Arts; Stuttgart, Staatsgalerie, *German art in the XXth century*.
1986 Berlin-Est, Nationalgalerie, *Expressionisten – Die Avantgarde in Deutschland 1905–1920*.
1986 Florence, Palazzo Medici Riccardi, *Capolavori dell'Espressionismo tedesco. Dipinti 1905–1920*.
1986 Munich, Haus der Kunst, *Delaunay und Deutschland* (éd. Peter-Klaus Schuster).
1987 Berlin, Berlinische Galerie, *Ich und die Stadt*.
1987 Munich, Staatsgalerie, *Entartete Kunst* (éd. Peter-Klaus Schuster).
1989 Lugano, Fondazione Thyssen-Bornemisza, *Espressionismo*.
1990 Francfort, Jüdisches Museum, *Expressionismus und Exil – die Sammlung Ludwig und Rosy Fischer*.
1990 Milwaukee, Art Museum, *Art in Germany 1906–1936 – From Expressionism to Resistance* (exposition itinérante présentée en Allemagne en 1991 et aux Etats-Unis en 1992).
1990 Essen, Folkwang Museum, *Van Gogh und die Moderne*.
1991 Los Angeles, County Museum; Chicago, The Art Institute, *Degenerate Art – The Fate of the Avant-garde in Nazi Germany* (éd. Stephanie Barron).
1990–1991, Bonn, Haus Nordrhein-Westfalen; Bruxelles, Verbindungsbüro Nordrhein-Westfalen; Lüdenscheid, Städtische Galerie, *Der Expressionismus und Westfalen*.

II Die Brücke

Bibliographie
Apollonio, Umbro, *Die Brücke e la Cultura dell'Espressionismo*, Venise, 1952.
Buchheim, Lothar, *Die Künstlergemeinschaft Brücke : Gemälde, Zeichnungen, Graphik, Plastik, Dokumente*, Feldafing, 1956.
Jähner, Horst, *Künstlergruppe Brücke*, Berlin, Henschel, 1984.
Reidemeister, Leopold (éd.), *Künstlergruppe Brücke. Fragment eines Stammbuches mit Beiträgen von E. L. Kirchner, F. Bleyl und E. Heckel*, Berlin, 1975.
Reinhard, Georg, *Die frühe Brücke*, Brücke-Archiv, 9/10, Berlin, 1977–78.
Tobien, Felicitas, *Die Künstlergruppe Brücke*, Kirchdorf am Inn, Berghaus Verlag, 1987 (éd. française, 1988).
Wentzel, Hans, *Bildnisse der Brücke-Künstler voneinander*, Stuttgart, 1961.

Idem, *Zu den frühen Werken der «Brücke-Künstler»*, Brücke-Archiv, 1, Berlin, 1967.
Wingler, Hans Maria, *Die Brücke – Kunst im Aufbruch*, Feldafing, 1954.

Expositions
1910 Dresde, Galerie Arnold 1910, *KG Brücke* (cat. reprint Cologne, König, 1988).
1948 Berne, Kunsthalle, *Brücke*.
1957 Oldenburg, *Maler der Brücke in Dangast 1907–1912* (éd. Gerhard Wietek).
1957 Schleswig, Schloss Gottorf, *Graphik der Brücke*.
1958 Essen, Folkwang Museum, *Brücke 1905–1913, eine Künstlergemeinschaft des Expressionismus*.
1959 Munich, Städtische Galerie im Lenbachhaus, *Die Maler der Brücke. Sammlung Buchheim*.
1960 Brême, Kunsthalle; Hanovre, Kunstverein; Den Haag, Gemeentemuseum; Cologne, Wallraff-Richartz Museum, *Meisterwerke des deutschen Expressionismus : E. L. Kirchner, E. Heckel, K. Schmidt-Rottluff, M. Pechstein, O. Mueller*.
1964 Londres, Tate Gallery, *Painters of the Brücke*.
1970 Berlin, Brücke Museum, *Künstler der Brücke an den Moritzburger Seen 1909–1911* (éd. Leopold Reidemeister).
1971 Cologne, Wallraff-Richartz Museum, *Maler suchen Freunde : Jahresmappen, Plakate und andere werbende Graphik der Künstlergruppe Brücke*.
1972 Berlin, Brücke Museum, *Künstler der Brücke in Berlin 1908–1914* (éd. Leopold Reidemeister).
1973 Berlin, Brücke Museum, *Künstler der Brücke. Gemälde der Dresdner Jahre 1905–1910*.
1973 Munich, Städtische Galerie im Lenbachhaus, *Die Künstlergruppe «Brücke» und der deutsche Expressionismus. Sammlung Buchheim*.
1975 Berlin, Brücke Museum, *Das Aquarell der Brücke* (éd. Leopold Reidemeister).
1977 Rome, Galleria Nazionale d'Arte Moderna, *«Espressionismo Tedesco : "Die Brücke"*.
1978 Berlin, Brücke Museum, *Künstler der «Brücke». Handzeichnungen, Aquarelle und Pastelle*.
1978 Charlotteville, University of Virgina Art Museum, *German Expressionism : «Die Brücke»*.
1978 Wroclaw, Muzeum Narodowe, *Grupa «Die Brücke» 1905–1913*.
1979 Zurich, Kunsthaus, *Cuno Amiet und die Maler der Brücke*.
1980 Sarrebruck, Saarlandmuseum, *Künstler der Brücke*.
1980 Berlin, Brücke Museum, *Brücke im Aufbruch* (éd. Leopold Reidemeister).

III Der Blaue Reiter

Bibliographie
Buchheim, Lothar, *Der Blaue Reiter und die Neue Künstlervereinigung München,* Feldafing, Buchheim, 1959.
Cavallaro, Anna, *Il Cavaliere Azzurro e l'orfismo,* Milan, 1976.
Glatzel, Ursula, *Zur Bedeutung der Volkskunst beim blauen Reiter,* Munich 1975.
Gollek, Rosel, *Der Blaue Reiter im Lenbachhaus München. Katalog der Sammlung der Städtischen Galerie,* Munich, 1982 (1re éd. 1974).
Lankheit, Klaus, *Wassily Kandinsky, Franz Marc, L'Almanach du Blaue Reiter – Le Cavalier Bleu,* Paris, Klincksieck, 1981.
Laxner, Uta, *Stilanalytische Untersuchungen zu den Aquarellen der Tunisreise 1914 : Macke, Klee, Moilliet,* thèse, Bonn, 1967.
Neigemont, Olga, *Der Blaue Reiter,* Munich et Milan 1966.
Tobien, Felicitas, *Der Blaue Reiter,* Kirchdorf-Inn, Berghaus Verlag, 1987 (éd. française, 1988).
Vergo, Peter, *The Blue Rider,* Oxford 1977.
Vogt, Paul, *Der Blaue Reiter,* Cologne, DuMont, 1977.
Wingler, Hans Maria, *Der Blaue Reiter, Zeichnungen und Graphik,* Feldafing, Buchheim, 1954.
Zweite, Armin, *The Blue Rider in the Lenbachhaus, Munich* (notices et biographies par Annegret Hoberg), Munich, Prestel, 1989.

Expositions
1909 Munich, Moderne Galerie Thannhauser, *Neue Künstlervereinigung München* (1re exposition de la N.K.V.M., itinérante en 1909–10).
1909–1910 Odessa, *Salon Isdebsky*.
1910 Odessa, *Salon 2. International Art Exhibition*.
1910 Munich, Moderne Galerie Thannhauser, *Neue Künstlervereinigung München* (2e exposition de la N.K.V.M., itinérante en 1910–11).
1911 Munich, Moderne Galerie Thannhauser, *Neue Künstlervereinigung München* (3e exposition de la N.K.V.M., itinérante en 1911–12).
1911–12 Munich, Moderne Galerie Thannhauser, *Der Blaue Reiter (Die erste Ausstellung der Redaktion)* (itinérante).
1912 Munich, Hans Goltz, *Der Blaue Reiter (Die zweite Ausstellung der Redaktion)*.
1912 Zurich, Kunsthaus, *Moderner Bund*.
1913 Amsterdam, Stedelijk Museum, *Moderne Kunst Kring*.
1949 Munich, Haus der Kunst, *Der Blaue Reiter. München und die Kunst des 20. Jahrhunderts. Der Weg von 1908–1914*.
1950 Bâle, Kunsthalle, *Der Blaue Reiter 1908–14, Wegbereiter und Zeitgenossen*.
1954–55 New York, Curt Valentin, *Der Blaue Reiter*.
1955 Cambridge Mass., Busch Reisinger Museum, *Artists of the Blaue Reiter*.
1958 Munich, Haus der Kunst, *München Aufbruch zur modernen Kunst*.
1960 Edimbourg, Festival Society; Londres, Tate Gallery, *The Blue Rider group*.
1961 Winterthur, Kunstverein/Kunstmuseum; Vienne, Österreichische Galerie; Linz, Neue Galerie der Stadt, *Der Blaue Reiter und sein Kreis*.

1963 Munich, Galerie Otto Stangl, *Ausstellung vor 50 Jahren, Neue Künstlervereinigung Der Blaue Reiter.*
1962 Paris, Galerie Aimé Maeght, *Der Blaue Reiter.*
1963 New York, Leonard Hutton Galleries, *Der Blaue Reiter.*
1963 Munich, Städtische Galerie im Lenbachhaus, *Der Blaue Reiter.*
1970 Munich, Städtische Galerie im Lenbachhaus, *Der Blaue Reiter.*
1971 Turin, Galleria Civica d'Arte Moderna, *Il Cavaliere Azzurro* (éd. Luigi Carluccio).
1974 Berlin, Nationalgalerie, *Hommage à Schönberg – Der Blaue Reiter und das Musikalische in der Malerei der Zeit.*
1977 New York, Leonard Hutton Gallery, *Der Blaue Reiter und sein Kreis.*
1982 Munich, Städtische Galerie im Lenbachhaus, *Kandinsky und München, Begegnungen und Wandlungen 1896–1914* (éd. Armin Zweite).
1982 New York, The Solomon R. Guggenheim Museum, *Kandinsky in Munich 1896–1914.*
1986–1987 Berne, Musée des Beaux-Arts, *Le Cavalier bleu.*
1989 Hanovre, Sprengel Museum, *Der Blaue Reiter : Kandinsky, Marc und ihre Freunde. Verzeichnis der Bestände des Sprengel Museums Hannover.*

IV Artistes

Erich Heckel

Catalogues raisonnés
Dube, Annemarie et Wolf-Dieter, *Erich Heckel. Das graphische Werk* (3 vol.), New York, Rathenau, 1974 (2e éd.).
Rathenau, Ernest, *Erich Heckel Handzeichnungen,* New York, Rathenau, 1973.
Vogt, Paul, *Erich Heckel, Monographie mit Werkverzeichnis der Gemälde,* Recklinghausen, 1965.

Monographies
Buchheim, Lothar, *Erich Heckel. Holzschnitte aus den Jahren 1905–1956,* Feldafing, 1957.
Gabler, Karlheinz (éd.), *Erich Heckel und sein Kreis. Dokumente* (2 vol.), Stuttgart et Zurich, 1983.
Henze, Anton, *Erich Heckel. Leben und Werk,* Stuttgart et Zurich 1983.
Reidemeister, Leopold, *Erich Heckel,* Brücke-Archiv-Heft, 5, 1971.

Expositions
1916 Berlin, Paul Cassirer ; Munich, Goltz ; Francfort, Ludwig Schames, *Erich Heckel.*
1919 Hanovre, Kestner-Gesellschaft, *Erich Heckel.*
1928 Königsberg, Städtisches Museum/Kunstverein, *Erich Heckel.*
1948 Kölnischer Kunstverein, *Erich Heckel.*
1948 Krefeld, Kaiser-Wilhelm-Museum, *Erich Heckel.*
1953 Hanovre, Kestner-Gesellschaft, *Erich Heckel.*
1957 Duisburg, Städtisches Museum, *Erich Heckel.*

1966 Campione bei Lugano, Galerie Wolfgang Ketterer ; Hanovre, Kunstverein, *Erich Heckel. Gemälde, Aquarelle, Zeichnungen.*
1968 Karlsruhe, Staatliche Kunsthalle, *Erich Heckel. Gemälde, Aquarelle, Zeichungen.*
1970–1971 Hambourg, Altonaer Museum, *Erich Heckel. Aquarelle und Zeichnungen aus Norddeutschland.*
1974 Stuttgart, Staatsgalerie, *Erich Heckel. Farbholzschnitte, Zeichnungen, Aquarelle.*
1980 Schleswig, Schloss Gottorf, *Erich Heckel. Gemälde, Aquarelle, Zeichnungen.*
1983 Berlin, Brücke Museum, *Erich Heckel 1883–1970. Der frühe Holzschnitt.*
1983 Karlsruhe, Städtische Galerie, *Erich Heckel. Zeichnungen und Aquarelle.*
1983–1984 Essen, Folkwang Museum, Munich, Haus der Kunst, *Erich Heckel 1883–1970. Gemälde, Aquarelle, Zeichnungen und Graphik.*
1985 Braunschweig, Kunstverein, *Erich Heckel.*
1991 Berlin, Brücke Museum, *Erich Heckel. Aquarelle, Zeichnungen, Druckgraphik aus dem Brücke Museum.*

Alexej von Jawlensky

Ecrits
Mémoires dictés à Lisa Kümmel, Wiesbaden, 1937, première édition dans Weiler, 1970 (all. et angl.), deuxième édition dans Jawlensky, 1991.

Catalogues raisonnés
Jawlensky, Maria ; Pieroni-Jawlensky, Lucia ; Jawlensky, Angelica, *Alexej von Jawlensky – Catalogue raisonné of the Oil Paintings – Volume I 1890–1914,* Munich, Verlag C. H. Beck, 1991.
Weiler, Clemens, *Alexej Jawlensky – Gemälde,* Cologne, DuMont, 1959.

Monographies
Rathke, Ewald, *Alexej Jawlensky,* Hanau, Peters Verlag, 1968.
Rosenbach, Detlef, *Alexej Jawlensky. Leben und druckgraphisches Werk,* Hanovre, Ed. Rosenbach, 1985.
Schultze, Jürgen, *Alexej Jawlensky,* Cologne, DuMont, 1970.
Weiler, Clemens, *Alexej Jawlensky,* Wiesbaden, Limes Verlag, 1955.
Weiler, Clemens, *Alexej Jawlensky Köpfe – Gesichte – Meditationen,* Hanau, Dr. Hans Peters Verlag, 1970 (Londres, Pall Mall Press et New York, Praeger Publisher, 1971).

Expositions
1911 Barmen, Ruhmeshalle.
1912 Munich, Galerie Hans Goltz.
1914 Berlin, Galerie Der Sturm ; Francfort, Galerie Der Sturm.
1914 Munich, Galerie Hans Goltz.
1930 Hollywood, Braxton Gallery.
1936 Los Angeles, Stendhal Gallery.
1947 Francfort, Frankfurter Kunstkabinett.
1948 Wiesbaden, Galerie Ludwig Hillesheimer ; Galerie Ralfs.
1954 Francfort, Frankfurter Kunstkabinett ; Munich, Kunstkabinett Klihm.
1954 Wiesbaden, Neues Museum.
1956 Paris, Galerie Fricker.
1957 Bâle, Galerie Beyeler.

1957 Francfort, Frankfurter Kunstkabinett, *Hanna Bekker vom Rath, Frankfurter Kunstkabinett 1947–1957. Zehn-Jahres-Ausstellung.*
1957 Berne, Kunsthalle, *Alexej von Jawlensky 1864–1941* (itinérante : Sarrebruck, Düsseldorf, Hambourg, Brême).
1958 Stuttgart, Württembergischer Kunstverein ; Mannheim, Städtische Kunsthalle.
1959 Munich, Städtische Galerie im Lenbachhaus.
1962 Paris, Galerie de Seine.
1964 Wiesbaden, Städtisches Museum.
1964 Pasadena (Cal.), Pasadena Museum, *A Centenial Exhibition.*
1964 Munich, Städtische Galerie im Lenbachhaus.
1965 New York, Leonard Hutton Galleries, *A Centenial Exhibition of Paintings by Alexej Jawlensky ;* Baltimore (Mass.), Museum of Art, *Paintings from Alexej Jawlensky. A selection from each year 1901 to 1907.*
1967 Francfort, Kunstverein ; Hambourg, Kunstverein.
1970 Lyon, Musée des Beaux-Arts, *Alexej Jawlensky.*
1970 Aix-La-Chapelle, Städtisches Suermondt-Museum.
1971 Bonn, Museum Städtische Kunstsammlungen.
1978 Munich, Galerie Thomas, *Unbekannte Arbeiten.*
1982 New York, Serge Sabarsky Gallery.
1983 Munich, Lenbachhaus ; Baden-Baden, Staatliche Kunsthalle, *Alexej Jawlensky 1864–1941* (éd. Armin Zweite).
1986 Düsseldorf, Wolfgang Wittrock Kunsthandel, *Alexej Jawlensky, Gemälde 1908–1937.*
1989 Locarno, Pinacoteca Comunale, Casa Rusca ; Emden, Kunsthalle, Stiftung Henri Nannen, *Alexej Jawlensky* (éd. Rudy Chiappini).
1990–1991 Munich, Galerie Thomas, *Eine Ausstellung zum 50. Todesjahr.*
1991 Wiesbaden, Museum Wiesbaden, *Alexej von Jawlensky zum 50. Todesjahr Gemälde und graphische Arbeiten.*
1992 Madrid, Fundacion Juan March, *Alexej von Jawlensky ;* Barcelone, Museu Picasso.

Wassily Kandinsky

Ecrits (avant 1914)
Über das Geistige in der Kunst, Munich, R. Piper, janvier 1912 (2e éd. augmentée avec une nouvelle préface, avril 1912, 3e éd. automne 1912).
Formen- und Farbensprache (extrait de *Über das Geistige in der Kunst,* chap. VI), Berlin, *Der Sturm,* n° 106, pp. 11–13, avril 1912.
Der Blaue Reiter, Hrsg. von Wassily Kandinsky und Franz Marc, Munich, Piper, mai 1912, «Eugen Kahler», pp. 53–55 – «Über die Formfrage», pp. 74–100 – «Über Bühnenkomposition», pp. 103–113 – «Der gelbe Klang», pp. 115–131.
Der Blaue Reiter, 2e édition, Munich, R. Piper, 1914 : préface [avec Franz Marc].
Arnold Schoenberg, Die Bilder, dans *Arnold Schoenberg,* Munich, R. Piper, 1912.

Notice autobiographique dans cat. expo. *Kandinsky Kollektiv Ausstellung 1902–1912*, Berlin, Der Sturm, octobre 1912, et Munich, Galerie Goltz.
«Über Kunstverstehen», *Der Sturm*, n° 178–179, pp. 98–99, Berlin, septembre 1913.
Kandinsky 1901–1913, Verlag Der Sturm, Berlin, 1913 [«Album»] : «Rückblicke», pp. III–XXIX – «3 Notizen : Composition 4, Composition 6, Das Bild mit weissem Rand», pp. XXXIII–XXXXI, *Klänge*, Munich, R. Piper, 1913.

Editions françaises
Ecrits complets, Paris, Denoël-Gonthier, 1969 (vol. I), 1970 (vol. II), 1975 (vol. III).
Regards sur le passé textes 1912–1922, édition établie et présentée par Jean-Paul Bouillon, Paris, Hermann, 1974.

Catalogues raisonnés
Derouet, Christian et Boissel, Jessica, *Œuvres de Vassily Kandinsky (1866–1944), collections du Musée national d'art moderne*, Paris, Musée national d'art moderne, Centre Georges Pompidou, 1984.
Hanfstaengl, Erika, *Wassily Kandinsky Zeichnungen und Aquarelle, Katalog der Sammlung in der Städtischen Galerie im Lenbachhaus*, Munich, Prestel, 1974.
Roethel, Hans K. et Benjamin Jean K., *Catalogue raisonné de l'œuvre peint* (deux volumes), Paris Editions Karl Flinker, 1982.
Roethel, Hans K., *Kandinsky, Das druckgraphische Werk*, Cologne, DuMont, 1970.

Monographies
Barnett, Vivian Endicott et Zweite, Armin, *Kandinsky Watercolors and Drawings*, Munich, Prestel, 1992 (éd. franç., Paris, Flammarion, 1992) (*cf.* 1992 Düsseldorf/Stuttgart).
Eichner, Johannes, *Wassily Kandinsky und Gabriele Münter – von Ursprüngen moderner Kunst*, Munich, F. Bruckmann, 1957.
Grohmann, Will, *Vassily Kandinsky. Sa vie, son œuvre*, Paris, Flammarion, 1958.
Lassaigne, Jacques, *Kandinsky*, Genève, Skira, 1964.
XXe Siècle, Numéro spécial, Hommage à Kandinsky, Paris, 1974.

Expositions
1912 Munich, Galerie Hans Goltz ; Berlin, Galerie Der Sturm, *Kandinsky Kollective-Ausstellung 1902–1912* ; Rotterdam, Galerie Oldenzeel.
1914 Munich, Moderne Galerie Thannhauser.
1914 Cologne, Kreis für Kunst, *Kandinsky Kollective-Ausstellung* ; Barmen ; Aix-La-Chapelle.
1916 Stockholm, Gummeson.
1918 Berlin, Galerie Der Sturm.
1947 Amsterdam, Stedelijk Museum, *Kandinsky*.
1955 Berne, Kunsthalle, *Gesamtausstellung Wassily Kandinsky*.
1957 Munich, Städtische Galerie, Lenbachpalais, *Kandinsky (Gabriele Münter Stiftung) und Gabriele Münter (Werke aus fünf Jahrzehnten)*.
1957–1958 Paris, Musée national d'art moderne, *Kandinsky, 44 œuvres provenant du Solomon R. Guggenheim Museum de New York*.
1963 Paris, Musée national d'art moderne ; New York, The Solomon R. Guggenheim Museum ; La Haye, Gemeente Museum ; Bâle, Kunsthalle, *Kandinsky 1866–1944, exposition rétrospective*.
1965 Stockholm, Moderna Museet, *Kandinsky*.

1966 New York, The Solomon R. Guggenheim Museum, *Vassily Kandinsky, painting on glass, anniversary exhibition*.
1966 Saint-Paul, Fondation Maeght, *Kandinsky, centenaire, 1966–1944*.
1970 Baden-Baden, Staatliche Kunsthalle, *Wassily Kandinsky Gemälde 1900–1944*.
1971 Berne, Kunstmuseum, *Wassily Kandinsky Aquarelle und Gouachen*.
1972 Paris, Galerie Karl Flinker, *Kandinsky, peintures, dessins, gravures, éditions, œuvres inédites*.
1975 Edimbourg, Scottish National Gallery of Modern Art, *Wassily Kandinsky 1866–1944* (Edinburg International Festival 1975).
1976 Bordeaux, Galerie des Beaux-Arts, *Wassily Kandinsky à Munich, Collection Städtische Galerie im Lenbachhaus*.
1979 Paris, Musée national d'art moderne, Centre Georges Pompidou, *Kandinsky, trente peintures des musées soviétiques*.
1984–85 Paris, Musée national d'art moderne, Centre Georges Pompidou, *Kandinsky (Album de l'exposition)*.
1987 Tokyo, The National Museum of Modern Art ; Kyoto, The National Museum of Modern Art, *Wassily Kandinsky (1966–1944)*.
1989–1990 Malmö, Konsthall ; Stockholm, Moderne Museet, *Kandinsky and Sweden* (éd. Vivian Endicott Barnett).
1992 Düsseldorf, Kunstsammlung Nordrhein-Westfalen ; Stuttgart, Staatsgalerie, *Kandinsky : Kleine Freuden, Aquarelle und Zeichnungen* (éd. Vivian Endicott Barnett et Armin Zweite).

Ernst Ludwig Kirchner

Ecrits
Kirchner, Ernst Ludwig, *Chronik KG Brücke*, Berlin, 1913.
Dümmler, Elfriede et Knobauch, Hansgeorg, E. L. Kirchner. *Briefwechsel mit einem jungen Ehepaar 1927–1937*, Berne, Kornfeld, 1989.
Grisebach, Lothar, E. L. Kirchners Davoser Tagebuch, Cologne, DuMont, 1968.
Henze, Wolfgang (éd.), *Ernst Ludwig Kirchner – Gustav Schiefler. Briefwechsel 1910–1935/1938*, Stuttgart et Zurich, Belser, 1990.

Catalogues raisonnés
Dube, Annemarie et Wolf-Dieter, *Ernst Ludwig Kirchner – das graphische Werk* (2 vol.), Munich 1980 (2e éd.).
Gordon, Donald W., *Ernst Ludwig Kirchner mit einem kritischen Katalog sämtlicher Gemälde*, Munich, Prestel, 1968.

Monographies
Dube-Heynig, Annemarie, *Ernst Ludwig Kirchner, Postkarten und Briefe an Erich Heckel im Altonaer Museum in Hamburg*, Cologne, DuMont, 1984.
Gordon, Donald E., «Kirchner in Dresden», *The Art Bulletin*, XLVIII–3, 1966, pp. 335–366.
Grohmann, Will, *Ernst Ludwig Kirchner*, Londres, Thames and Hudson, 1961 (Stuttgart, 1958).
Henze, Anton, *Ernst Ludwig Kirchner. Leben und Werk*, Stuttgart, 1980.

Ketterer, Roman Norbert, *Ernst Ludwig Kirchner Drawings and Pastels*, New York, Alpine Fine Arts Collection, 1982 (Stuttgart, Belser 1979).
Kornfeld, Eberhard W., *Ernst Ludwig Kirchner – Nachzeichnungen seines Lebens. Katalog der Sammlung von Werken im Kirchner-Haus Davos*, Berne, éd. Kornfeld et Ketterer, 1979.
Schiefler, Gustav, *Die Graphik Ernst Ludwig Kirchners bis 1914*, vol. I, Berlin, Euphorion, 1920.
Schulz-Hoffmann, Carla, *Ernst Ludwig Kirchner, peintures 1908–1920*, Munich et Paris, Schirmer/Mosel, 1991.

Expositions
1913 Hagen, Museum Folkwang, Berlin, Fritz Gurlitt, *E. L. Kirchner*.
1914 Iéna, Kunstverein, *E. L. Kirchner*.
1916 Francfort, Ludwig Schames, *E. L. Kirchner*.
1917 Iéna, Kunstverein, *E. L. Kirchner*.
1918 Zurich, Kunsthaus, *E. L. Kirchner*.
1919 Francfort, Ludwig Schames, *E. L. Kirchner*.
1923 Berlin, Paul Cassirer, *E. L. Kirchner*.
1925 Francfort, Ludwig Schames, *E. L. Kirchner*.
1933 Berne, Kunstmuseum, *E. L. Kirchner*.
1937 Detroit Institute of Art, *E. L. Kirchner*.
1937 Bâle, Kunsthalle, *E. L. Kirchner*.
1950 Hambourg Kunstverein ; Hanovre ; Brême ; Wuppertal, *Werke aus dem Nachlass, zum ersten Mal in Deutschland*.
1952 Zurich, Kunsthaus.
1954 Brême, Kunsthalle, *Das graphische Werk*.
1956 Stuttgart, Württembergischer Kunstverein.
1960 Düsseldorf, Kunsthalle, *E. L. Kirchner*.
1964 Karlsruhe, Kunsthalle, Stuttgart, Staatsgalerie, *Zeichnungen und Graphik aus eigenem Besitz*.
1967 Kassel, Staatliche Kunstsammlungen, *Zeichnungen*.
1968 Berlin Est, Deutsche Akademie der Künste.
1968–1969 Seattle Museum ; Pasadena Art Museum ; Boston, Museum of Fine Arts, *E. L. Kirchner, A Retrospective Exhibition*.
1969 Londres, Marlborough Fine Art, *E. L. Kirchner 1880–1938 Oils, Watercolours, Drawings and Graphics*.
1969–70 Francfort Kunstverein ; Hambourg Kunstverein, *E. L. Kirchner, Gemälde, Aquarelle, Zeichnungen und Drückgraphik*.
1971 Galerie Ketterer, Campione d'Italia, *E. L. Kirchner*.
1972 Brême, Kunsthalle, *Ernst Ludwig Kirchner*.
1974 Städelsches Kunstinstitut Francfort, *Eigener Besitz*.
1976 Kestner-Museum, Hanovre.
1978 Kunstverein Francfort ; Hambourg, *Zeichnungen und Druckgraphik*.
1978 Brücke Museum, Berlin, *Eigener Besitz*.
1979–80 Berlin, Nationalgalerie ; Munich, Haus der Kunst ; Cologne, Museum Ludwig ; Zurich, Kunsthaus, *Ernst Ludwig Kirchner*.
1979–1980 Bâle, Kunstmuseum, *Ernst Ludwig Kirchner – Nachzeichnungen seines Lebens. Katalog der Sammlung von Werken im Kirchner-Haus Davos*.
1980 Aschaffenburg, Schlossmuseum der Stadt ; Karlsruhe, Staatliche Kunsthalle ; Essen, Folkwang-Museum ; Kassel, Staatliche Kunstsammlungen (exposition double) *Ernst Ludwig Kirchner : Dokumente, Photos, Schriften, Briefe*, et *Ernst Ludwig Kirchner : Zeichnungen, Pastelle, Aquarelle*.

1980 Stuttgart, Staatsgalerie, Graphische Samm-
lung, *Der Graphiker Ernst Ludwig Kirchner,
Ausstellung zum 100. Geburtstag.*
1986 Dortmund, Museum am Ostwall, *Ernst
Ludwig Kirchner : Aquarelle, Pastelle,
Zeichnungen.*
1990 Berlin, Brücke Museum *Ernst Ludwig
Kirchner. Meisterwerke der Druckgraphik.*

Paul Klee

Ecrits
Tagebücher von Paul Klee 1898 – 1918, Cologne,
DuMont, 1957.
Journal 1898 – 1918, Paris, Grasset, 1959.
Ecrits sur l'art, Paris, Dessain et Tolra, 1973
(vol. I), 1977 (vol. II).
Monographies
Grohmann, Will, *Paul Klee,* Genève, Les Trois
Collines, 1969 (1re édition, Paris, Flinker, 1954).
Klee, Félix, *Paul Klee par lui-même et par son fils
Félix Klee,* Paris, Les Libraires associés, 1963.
Ponente, Nello, *Etude biographique et critique,*
Genève, Skira, 1960.
Roethel, Hans-Konrad, *Paul Klee in München,*
Berne, Kornfeld und Klipstein, 1971.
Expositions
1945 Londres, The National Gallery, *Paul Klee
1879 – 1940* (org. par la Tate Gallery).
1948 Zurich, Kunsthaus, *Paul Klee Stiftung.*
1961 Londres, Molton Gallery, *Paul Klee.*
1967 New York, The Solomon R. Guggenheim
Museum, *Paul Klee 1879 – 1940, a retrospective
exhibition.*
1967 Bâle, Kunsthalle, *Paul Klee 1879 – 1940.*
1969 – 70 Paris, Musée national d'art moderne,
Paul Klee.
1970 Rome, Galleria Nazionale d'Arte Moderna,
Paul Klee (1879 – 1940).
1977 Saint-Paul, Fondation Maeght, *Paul Klee.*
1979 – 80 Munich, Städtische Galerie im
Lenbachhaus, *Paul Klee Das Frühwerk
1883 – 1922.*
1981 Caracas, Museo de Arte Contemporaneo,
Paul Klee.
1982 Munster, Westfälisches Landesmuseum,
Die Tunisreise, Klee, Macke, Moilliet (éd. Ernst-
Gerhard Güse).
1987 – 88 New York, The Museum of Modern
Art ; Cleveland, The Cleveland Museum of Art ;
Berne, Kunstmuseum, *Paul Klee* (éd. Lanchner).

August Macke

Ecrits
«Die Masken» dans *Der Blaue Reiter,* Munich,
1912 (2e éd. 1914).
Friese, Werner, et Güse, Ernst-Gerhard (éd.),
Briefe an Elisabeth und die Freunde, Munich,
1987.
Macke, W. (éd.), *August Macke – Franz Marc
Briefwechsel,* Cologne, DuMont, 1964.
Catalogues raisonnés
Vriesen, Gustav, *August Macke, mit einem
Verzeichnis der Gemälde und Aquarelle,*
Stuttgart, Kohlhammer, 1953.
Heiderich, Ursula, *August Macke. Die Skizzen-
bücher,* (2 vol.), Stuttgart, Hatje, 1987.

Monographies
Cohen, Walter, *August Macke,* Leipzig, 1922.
Erdmann-Macke, Elisabeth, *Erinnerungen an
August Macke,* Stuttgart, Kohlhammer, 1962.
Friesen, Annemarie von, *August Macke – ein
Malerleben,* s. d.
Meseure, Anna, *August Macke 1887 – 1914,*
Cologne, Benedikt Taschen Verlag, 1991.
Moeller, Magdalena M., *August Macke – Le
voyage en Tunisie,* Paris, Hazan, 1990 (Munich,
Prestel, 1989).
Expositions
1914 Berlin, Der Sturm, *August Macke.*
1918 Bonn, Museum Villa Obernier.
1918 Hanovre, Kestner-Geselslchaft, *August
Macke – Heinrich Nauen.*
1920 Francfort, Kunstverein.
1920 Nassau, Nassauischer Kunstverein ; Wies-
baden, Neues Museum.
1925 Braunschweig, Gesellschaft der Freunde
junger Kunst.
1934 Berlin, Galerie von der Heyd.
1935 Hanovre, Kestner Gesellschaft.
1948 Hambourg, Kunstverein ; Lubeck, Kunst-
verein ; Brême, Kunstverein ; Aix-La-Chapelle,
Suermont-Museum.
1949 Dortmund, Museum am Ostwall.
1949 Duisbourg, Städtisches Museum.
1953 – 1954 La Haye, Gemeentemuseum ; Am-
sterdam, Stedelijk Museum ; Zurich, Kunsthaus ;
Braunschweig, Kunstverein.
1954 Bonn, Städtische Kunstsammlungen,
Tunisaquarelle.
1957 Brême, Kunsthalle, *Zeichnungen und
Aquarelle.*
1962 Munich, Städtische Galerie im Lenbach-
haus.
1964 Bonn, Städtische Kunstsammlungen,
*August Macke. Zeichnungen, Aquarelle,
Graphik.*
1965 Bonn, Städtische Kunstsammlungen.
1964 – 65 Brême, Kunsthalle, *Zeichnungen und
Aquarelle.*
1968 – 69 Hambourg, Kunstverein ; Francfort,
Kunstverein.
1973 Bonn, Städtisches Kunstmuseum, *August
Macke und die Rheinischen Expressionisten.*
1976 Munster, Westfälisches Landesmuseum ;
Bonn, Städtisches Kunstmuseum ; Krefeld,
Kaiser-Wilhelm-Museum, *August Macke
1887 – 1914 Aquarelle und Zeichnungen.*
1978 Hanovre, Sprengel Museum, *August
Macke und die Rheinischen Expressionisten aus
dem Städtischen Kunstmuseum Bonn.*
1982 Munster, Westfälisches Landesmuseum,
Die Tunisreise, Klee, Macke, Moilliet (éd. Ernst-
Gerhard Güse).
1986 Munster, Westfälisches Landesmuseum
*August Macke : Gemälde, Aquarelle, Zeich-
nungen* (éd. Ernst-Gerhard Güse).

Franz Marc

Ecrits
«Aufzeichnungen auf Blättern», *Quart,*
1911 – 1912.
«Die neue Malerei», *Pan,* vol. 2, n° 16, Berlin,
7 mars 1912 (Max Beckmann, «Gedanken über
zeitgemäße und unzeitgemäße Kunst», *Pan,*
vol. 2, n° 17, Berlin, 14 mars 1912).
«Anti-Beckmann», *Pan,* vol. 2, n° 19, Berlin,
28 mars 1912.
«Zwei Bilder», «Die Wilden Deutschlands»,
«Geistige Güter», *Der Blaue Reiter,* Munich,
1912.
«Ideen über Ausstellungswesen», *Der Sturm,*
vol. 3, n° 113/114, Berlin, juin 1912.
«Zur Sache», *Der Sturm,* vol. 3, n° 115/116,
Berlin, juin 1912.
«Erwiderung», *Münchner Neueste Nachrichten,*
Munich, 30 juillet 1912.
«Préface à la seconde édition», *Der Blaue Reiter,*
Munich, 1914.
Briefe, Aufzeichnungen und Aphorismen, Berlin
1920.
Briefe aus dem Felde, Berlin, 1936.
Lankheit, Klaus (éd.), *Franz Marc – August
Macke Briefwechsel,* Cologne, DuMont, 1964.
Idem (éd.), *Franz Marc Schriften,* Cologne,
DuMont, 1978 (1983).
Idem (éd.), *W. Kandinsky – F. Marc, Brief-
wechsel. Mit Briefen von und an Gabriele
Münter und Maria Marc,* Munich/Zurich 1983.
Meißner, Günter, *Franz Marc Briefe, Schriften
und Aufzeichnungen,* Leipzig/Weimar, Kiepen-
heuer, 1989.
Catalogue raisonné
Lankheit, Klaus, *Franz Marc. Katalog der Werke,*
Cologne, DuMont, 1970.
Monographies
Düchtling, Hajo, *Franz Marc,* Cologne, DuMont,
1970.
Kandinsky, Wassily, «Franz Marc», *Les Cahiers
d'Art,* n° 8/10, Paris, 1936.
Lankheit, Klaus, *Franz Marc,* Berlin, 1950.
Idem, *Franz Marc – Sein Leben und seine Kunst,*
Cologne, DuMont, 1976.
Idem, *Franz Marc im Urteil seiner Zeit,* Cologne,
DuMont, 1984.
Levine, Frederick S., *The apocalyptic vision : The
art of Franz Marc as german expressionist,* New
York, Harper and Row, 1979.
März, Roland, *Franz Marc,* Berlin, Henschel,
1984.
Partsch, Susanna, *Franz Marc 1880 – 1916,*
Cologne, Benedikt Taschen Verlag, 1991.
Pese, Claus, *Franz Marc, Leben und Werk,*
Stuttgart/Zurich, Belser, 1989. Idem, *Franz Marc
Aquarelle,* Munich, Schirmer/Mosel, 1990.
Rosenthal, Marc, *Franz Marc,* Munich, Prestel,
1989 (éd. anglaise).
Schardt, Alois J., *Franz Marc,* Berlin, 1936.
Schuster, Peter Klaus, *Franz Marc, postcards to
Prince Jussuf,* Munich, Prestel, 1988 (éd. anglaise
abrégée du cat. 1987, Munich).
Expositions
1910 Munich, Brakls Moderne Kunstausstellung,
Kollektion Franz Marc.
1916 Munich, Münchner Neue Sezession, *Franz
Marc, Gedächtnisausstellung.*
1916 Berlin, Galerie der Sturm, *Franz Marc,
Gedächtnisausstellung.*
1927 Dresde, Galerie Neue Kunst Fides, *Franz
Marc, Aquarelle, Zeichnungen, Graphik.*
1936 Hanovre, Kestner-Gesellschaft, *Franz Marc,
Gedächtnisausstellung.*
1940 New York, Buchholz Gallery Curt Valentin,
Franz Marc Exhibition.

1946 Munich, Galerie Günther Franke, *Franz Marc.*
1949–1950 Munich, Moderne Galerie Otto Stangl, *Franz Marc, Aquarelle und Zeichnungen.*
1955 Amsterdam, Stedelijk Museum ; Bruxelles, Palais des Beaux-Arts, *Franz Marc.*
1963 Munich, Städtische Galerie im Lenbachhaus, *Franz Marc.*
1963–1964 Hambourg, Kunstverein, *Franz Marc, Gemälde, Gouachen, Zeichnungen, Skulpturen.*
1967 Berne, Kunstmuseum, *Franz Marc – das graphische Werk.*
1979–1980 Berkeley, University Art Museum ; Minneapolis, Walker Art Center ; Fort Worth, Museum of Art, *Franz Marc 1880–1916.*
1980 Munich, Städtische Galerie im Lenbachhaus, *Franz Marc 1880–1916.*
1987 Munich, Staatsgalerie Moderne Kunst, *Franz Marc – Else Lasker-Schüler, Karten und Briefe 1912–1914* (éd. Peter Klaus Schuster).
1989 Berlin, Brücke Museum ; Essen, Folkwang Museum ; Tübingen, Kunsthalle, *Franz Marc – Zeichnungen und Aquarelle.*

Ludwig Meidner

Ecrits
«Anleitung zum Malen von Großstadtbildern», dans *Kunst und Künstler* 12, 1914.
Im Nacken das Sternemeer, Leipzig, Kurt Wolff Verlag, 1918.
Septemberschrei, Berlin, Paul Cassirer, 1920.
Kunz, Ludwig (éd.), *Ludwig Meidner, Dichter, Maler und Cafés,* Zurich, Die Arche, 1973.

Monographies
Brieger, Lothar, *Ludwig Meidner,* Leipzig, Klinkhardt und Biermann, 1919.
Grochowiak, Thomas, *Ludwig Meidner,* Recklinghausen, Aurel Bongers, 1966.
Hodin, Joseph Paul, *Ludwig Meidner : seine Kunst, seine Persönlichkeit, seine Zeit,* Darmstadt, Justus von Liebig, 1973.
Leistner, Gerhard, *Idee und Wirklichkeit : Gehalt und Bedeutung des urbanen Expressionismus in Deutschland, dargestellt am Werk Ludwig Meidners,* Francfort, Peter Lang, 1986.
Presler, Gerd, «War arm, mit Energie geladen», dans *Art,* sept. 1988.
Whitford, Frank, «The work of Ludwig Meidner», dans *Studio International,* févr. 1972.

Expositions
1918 Berlin, Galerie Paul Cassirer, *Ludwig Meidner. Gemälde, Aquarelle, Zeichnungen.*
1920 Hanovre, Kestner-Gesellschaft, *Ludwig Meidner.*
1920 Berlin, Graphisches Kabinett I. B. Neumann, *Ludwig Meidner. Zeichnungen.*
1922 Berlin, Galerie Ferdinand Möller, *Ludwig Meidner.*
1925 Dresde, Galerie Emil Richter, *Ludwig Meidner. Aquarelle, Zeichnungen, Graphik.*
1959 Wiesbaden, Städtisches Museum, *Ludwig Meidner. Zum 75. Geburtstag des Künstlers.*
1963–1964 Recklinghausen, Kunsthalle ; Berlin, Haus am Waldsee ; Darmstadt, Kunsthalle, *Ludwig Meidner.*
1965 Milan et Rome, Galleria del Levante, *Ludwig Meidner.*
1977 Munich, Galleria del Levante, *Ludwig Meidner.*

1978 Ann Arbor, University of Michigan Museum of Art, *Ludwig Meidner : an expressionist master. Drawings from the D. T. Bergen Collection. Paintings from the Fishman Collection.*
1984 Berlin, Akademie der Künste, *Meisterzeichnungen von Ludwig Meidner. Zum 100. Geburtstag.*
1984 Darmstadt, Saalbau-Galerie, *Ludwig Meidner zum Hundertsten. Ölbilder, Zeichnungen, Druckgraphik.*
1985 Wolfsburg, Kunstverein, *Ludwig Meidner 1884–1966.*
1989 Los Angeles County Museum of Art ; Berlin, Berlinische Galerie, *The apocalyptic landscapes/Apokalyptische Landschaften.*
1991 Darmstadt, Mathildenhöhe, *Ludwig Meidner.*

Otto Mueller

Catalogue raisonné
Karsch, Florian, *Otto Mueller. Das graphische Gesamtwerk,* Berlin, Galerie Nierendorf, 1975.

Monographies
Buchheim, Lothar, *Otto Mueller. Leben und Werk,* Feldafing, 1963.
Jähner, Horst, *Otto Mueller,* Dresde, VEB-Verlag der Kunst, 1974.
Troeger, E. *Otto Mueller,* Freiburg, 1949.

Expositions
1910 Dresde, Galerie Arnold, *Otto Mueller.*
1910 Berlin, Galerie Maximilian Macht.
1912 Chemnitz, Kunsthütte, *Otto Mueller.*
1919 Berlin, Galerie Paul Cassirer, *Otto Mueller.*
1931 Wroclaw (Breslau), Schlesisches Museum der Bildenden Künste, *Otto Mueller – Gedächtnis-Ausstellung.*
1933 Berlin, Nationalgalerie, *Otto Mueller.*
1950 Dortmund, Museum am Ostwall, *Otto Mueller.*
1956–57 Hagen, Karl-Ernst-Osthaus-Museum *Otto Mueller.*
1960 Hanovre, Kunstverein, *Otto Mueller.*
1971 Mühlheim, Städtisches Museum, *Otto Mueller – Malerei, Zeichnungen und Druckgraphik.*
1988 Munich, Art Forum Thomas, *Otto Mueller, Gemälde, Aquarelle, Graphik.*

Gabriele Münter

Catalogue raisonné
Helms, Sabine, *Gabriele Münter. Das druckgraphische Werk,* Munich, Städtische Galerie im Lenbachhaus, Sammlungskatalog 2, 1967.

Monographies
Eichner, Johannes, *Kandinsky und Gabriele Münter – von Ursprüngen moderner Kunst,* Munich, F. Bruckmann, 1957.
Gollek, Rosel, *Das Münterhaus in Murnau,* Munich (1984).
Kleine, Gisela, *Gabriele Münter und Wassily Kandinsky, Biographie eines Paares,* Francfort, 1990.
Lahnstein, Peter, *Münter,* Ettal, 1971.

Pfeiffer-Belli, Erich, *Gabriele Münter. Zeichnungen und Aquarelle* (mit einem Katalog von Sabine Helms), Berlin, Gebr. Mann Verlag, 1979.
Roethel, Hans Konrad, *Gabriele Münter,* Munich, 1957.

Expositions
1908 Cologne, Kunstsalon Lenoble, *Gabriele Münter. Gemälde* (exp. itinérante).
1915 Berlin, Der Sturm, *Gabriele Münter.*
1920 Munich, Galerie Thannhauser, *Gabriele Münter.*
1933–1935 Brême, Paula Modersohn-Becker-Haus, *Gabriele Münter 1908–1933* (exp. itinérante).
1937 Stuttgart, Galerie Valentien, *Gabriele Münter.*
1957 Munich, Städtische Galerie im Lenbachhaus, *Kandinsky (Gabriele Münter Stiftung) und Gabriele Münter (Werke aus fünf Jahrzehnten).*
1962 Munich, Städtische Galerie im Lenbachhaus, *Gabriele Münter 1877–1962.*
1967–1968 Heidelberg, Kunstverein ; Stuttgart, Württembergischer Kunstverein ; Munster, Westfälischer Kunstverein, *Gabriele Münter Gedächtnisaustellung zum 90. Geburtstag.*
1977 Munich, Städtische Galerie im Lenbachhaus, *Gabriele Münter 1877–1962. Gemälde, Zeichnungen, Hinterglasbilder und Volkskunst aus ihrem Besitz.*
1980–1981 Cambridge (Mass.), Busch-Reisinger Museum ; Princeton, University Art Museum, *Gabriele Münter between Munich and Murnau.*
1988 Hambourg, Kunstverein ; Darmstadt, Hessisches Landesmuseum ; Aichtal-Aich, Firma Eisenmann K.G., *Gabriele Münter* (éd. Karl-Egon Vester).
1992–1993 Munich, Städtische Galerie im Lenbachhaus ; Francfort, Schirn Kunsthalle, *Gabriele Münter 1877–1962* (éd. Annegret Hoberg et Helmut Friedel).

Emil Nolde

Ecrits
Nolde, Emil, *Jahre der Kämpfe 1912–1914,* Berlin, 1934.
Idem, *Welt und Heimat 1913–1918,* Cologne, 1965 (3e éd., Cologne, DuMont, 1990).
Idem, *Mein Leben,* Cologne, 1976 (8e éd., Cologne, DuMont, 1990).

Catalogues raisonnés
Schiefler, Gustav, *Emil Nolde. Das graphische Werk,* Berlin, 1911 (rééd. Cologne, DuMont, 1966).
Urban, Martin, *Emil Nolde Catalogue Raisonné of the Oil Paintings,* vol. 1 : 1895–1914, Londres, Sotheby's Publ. (éd. américaine, 1987 ; éd. allemande : Munich, C. H. Beck, 1987).

Monographies
Bradley, William S., *Emil Nolde and german Expressionism. A prophet in his own land,* Ann Arbor/Michigan, Umi Research Press, 1986.
Haftmann, Werner, *Emil Nolde,* Abrams, New York, 1959 (Cologne, 1964, 4e éd.).
Hesse-Frühlinghaus, Herta (éd.), *Briefe Nolde-Osthaus,* Bouvier, Bonn, 1985.
Reuther, Manfred, *Das Frühwerk Emil Nolde's. Vom Kunstgewerbler zum Künstler,* Cologne, DuMont, 1985.

Sauerlandt, Max, «Emil Nolde», *Zeitschrift für Bildende Kunst,* Leipzig 1914 (rééd. Hambourg, 1974).
Sauerlandt, Max, *Emil Nolde,* Munich, 1921.
Schapire, Rosa, «Emil Nolde», Hambourg, 1907.
Schiefler, Gustav, «Emil Nolde», *Zeitschrift für Bildende Kunst,* Leipzig, 1907.
Schmidt, Paul-Ferdinand, *Emil Nolde, Junge Kunst,* Leipzig, Berlin, 1929.
Urban, Martin, *Emil Nolde Blumen und Tiere. Aquarelle und Zeichnungen,* Cologne, DuMont, 1965 (New York, Frederik A. Praeger; Londres, Thames and Hudson, 1965).
Urban, Martin et Reuther, Manfred, *Emil Nolde. Aquarelle und Handzeichnungen; aus der Sammlung der Stiftung Seebüll Ada und Emil Nolde,* Seebüll, 1967 (5e éd. 1982).
Urban, Martin et Reuther, Manfred, *Emil Nolde. Graphik aus der Sammlung der Stiftung Seebüll Ada und Emil Nolde,* Seebüll, 1975 (3e éd. 1983).
Urban, Martin, *Emil Nolde. Aquarelle und Handzeichnungen,* Seebüll 1981.
Expositions
1906 Dresde, Galerie Arnold.
1910 Hambourg, Galerie Commeter.
1911 Hambourg, Galerie Commeter.
1912 Dresde, Galerie Arnold.
1912 Hagen, Museum Folkwang.
1912 Munster, Westfälischer Kunstverein.
1912 Munich, Der Neue Kunstsalon.
1912 Kiel, Kunsthalle; Essen, Kunstverein.
1914 Halle, Kunstverein.
1915 Francfort, Ludwig Schames.
1916 Dresde, Galerie Arnold.
1918 Munich, Neue Kunst Hans Goltz.
1919 Wiesbaden, Kunstverein.
1927 Dresde, Städtisches Kunstausstellungsgebäude; Hambourg, Kunstverein; Kiel, Kunsthalle; Essen, Museum Folkwang; Wiesbaden, Nassauischer Kunstverein, *Ausstellung und Festschrift anläßlich des 60. Geburtstags* (exposition du Jubilé).
1937 Mannheim, Das Kunsthaus, *Emil Nolde* (fermée au bout de trois jours).
1957 Hambourg, Kunstverein; Essen, Museum Folkwang; Munich, Haus der Kunst, *Emil Nolde Gedächtnisausstellung* (exposition commémorative).
1963 New York, Museum of Modern Art; San Francisco Museum of Art; Pasadena Art Museum, *Emil Nolde* (éd. Peter Selz).
1964 Londres, Marlborough Fine Arts, *Emil Nolde* (éd. Werner Haftmann).
1965 Vienne, Museum des 20. Jahrhunderts.
1969 Lyon, Musée des Beaux-Arts, *Emil Nolde.*
1971 Bielefeld, Kunsthalle, *Emil Nolde, Masken und Figuren* (éd. Martin Urban).
1973 Cologne, Wallraff-Richartz Museum, *Emil Nolde – Gemälde, Aquarelle, Zeichnungen und Druckgraphik.*
1973 Oslo, Kunstnernes Hus, *Emil Nolde.*
1974 Madrid, Salas de exposiciones de la Dirección General del Patrimonio Artistico y cultural, *Emil Nolde.*
1977 Malmö, Konsthall, *Emil Nolde Gemälde, Aquarelle, Zeichnungen, Graphik.*
1980 Hanovre, Kunstmuseum, *Emil Nolde – Gemälde, Aquarelle, Druckgraphik.*
1980 Regina (Saskatchewan, Canada), Norman Mackenzie Art Gallery; University of Regina, *Ensor, Munch, Nolde.*

1984 Berlin Est, Staatliche Museen, Altes Museum, *Reise in die Südsee.* Textes de Roland März et Paul Thiele.
1984 Rome, Galleria Nazionale d'Arte Moderna, *Nolde Acquarelli e disegni dalla Fondazione Nolde di Seebüll.* Textes de Martin Urban, Bruno Mantura.
1987–88 Stuttgart, Württembergischer Kunstverein, *Emil Nolde.*
1988 Moscou, Musée Pouchkine; Leningrad, Musée de l'Ermitage, *Emil Nolde Gemälde-Aquarelle-Graphik; aus der Sammlung der Nolde-Stiftung Seebüll.*
1988 Berlin, Brücke Museum, *Emil Nolde in Berlin 1910–11. Sammlung der Nolde-Stiftung Seebüll.*
1988 Gravelines, Musée du dessin et de l'estampe originale, *Emil Nolde, œuvre gravé.*
1991 Wolfsburg, Kunstverein, Schloss Wolfsburg, *Emil Nolde. Aquarelle und Zeichnungen aus der Sammlung der Nolde-Stiftung Seebüll.*

Max Pechstein

Ecrits
Reidemeister, Leopold (éd.), *Max Pechstein Erinnerungen,* Wiesbaden, 1960.
Catalogue raisonné
Krüger, Günther, *Das druckgraphische Werk Max Pechsteins,* Hamburg/Töckendorf, Max Pechstein Archiv, 1988.
Monographies
Biermann, Georg, *Max Pechstein,* Leipzig, Junge Kunst, 1919.
Lemmer, Konrad (éd.), *Max Pechstein und der Beginn des Expressionismus,* Berlin, Konrad Lemmer Verlag, 1949.
Osborn, Max, *Max Pechstein,* Berlin, 1922.
Sellenthin, H. G. (éd.), *Max Pechstein, Zeichnungen und Notizen aus der Südsee,* Feldafing, 1956.
Expositions
1914 Francfort, Ludwig Schames, *Pechstein.*
1946 Berlin, Staatsoper, *Pechstein.*
1947 Zwickau, Städtisches Museum, *Pechstein.*
1959 Berlin, Nationalgalerie, *Der junge Pechstein.*
1970 Munich, *Max Pechstein: Gemälde, Aquarelle, Zeichnungen.*
1972 Hambourg, Kunsthalle, *Max Pechstein. Aquarelle, Zeichnungen.*
1972 Hambourg, Altonaer Museum, *Max Pechstein 1881–1955 Graphik.*
1981 Berlin, Brücke Museum, *Max Pechstein 1881–1955 Zeichnungen und Aquarelle. Stationen seines Lebens.*
1981 Ratisbonne; Kiel, *Max Pechstein Ostseebilder Gemälde, Zeichnungen, Photos.*
1981–82 Brême, Kabinett Wolfgang Werner KG, *Max Pechstein. Zeichnungen und Druckgraphik.*
1982 Braunschweig, Kunstverein; Kaiserslautern, Pfalzgalerie; Zwickau, Städtisches Museum, *Max Pechstein.*
1987 Hambourg, Kunsthalle, *Max Pechstein Zeichnungen und Aquarelle* (cat. par Jürgen Schilling et Jana Marko).
1987 Wolfsburg, Kunstverein, *Max Pechstein.*

1989 Wilhelmshaven, Kunsthalle: *Pechstein, Zeichnungen, Aquarelle, Druckgraphik.*
1989 Unna, Schloss Cappenberg, *Max Pechstein.* Catalogue par Jürgen Schilling, Jana Marko.

Karl Schmidt-Rottluff

Catalogues raisonnés
Grohmann, Will, *Karl Schmidt-Rottluff mit Werkverzeichnis der Gemälde,* Stuttgart, Kohlhammer, 1956.
Schapire, Rosa et Rathenau, Ernst, *Karl Schmidt-Rottluff. Das graphische Werk* (2 vol.), New York, Rathenau, 1964.
Monographies
Thiem, Gunther, *Karl Schmidt-Rottluff,* Munich, 1963.
Wietek, Gerhard, *Karl Schmidt-Rottluff, Bilder aus Nidden 1913, Werkmonographien zur Bildenden Kunst,* n° 19, Stuttgart, 1963.
Wietek, Gerhard, *Karl Schmidt-Rottluff Graphik,* Munich, 1971.
Brix, Karl, *Karl Schmidt-Rottluff,* Leipzig, Seemann, 1972.
Wietek, Gerhard, *Karl Schmidt-Rottluff in Hamburg und Schleswig-Holstein,* Neumünster, Wachholtz, 1984.
Expositions
1911 Hambourg, Galerie Commeter, *Schmidt-Rottluff.*
1914 Hagen, Folkwang-Museum, *Schmidt-Rottluff.*
1915 Leipzig, Kunstverein, *Schmidt-Rottluff, Werke von 1905–1915.*
1917 Munich, Galerie Goltz, *Schmidt-Rottluff.* Hambourg, Kunsthalle, *Schmidt-Rottluff, 250 graphische Blätter seit 1905.*
1927 Dresde, Galerie Arnold, *Schmidt-Rottluff.*
1929 Chemnitz, Kunsthütte, *Schmidt-Rottluff, Ölbilder, Aquarelle.*
1930 Hanovre Provinz-Museum, *Schmidt-Rottluff.*
1946 Chemnitz, Schlossberg Museum, *Schmidt-Rottluff.*
1952 Hanovre, Kestner-Gesellschaft, *Schmidt-Rottluff, Ölbilder, Aquarelle, Holzschnitte, Plastiken.*
1963–1964 Hanovre, Kunstverein; Essen, Folkwang Museum, *Karl Schmidt-Rottluff – Gemälde, Aquarelle, Graphik.*
1974 Stuttgart, Staatsgalerie, *Karl Schmidt-Rottluff zum 90. Geburtstag.*
1974 Hambourg, Altonaer Museum, *Karl Schmidt-Rottluff Gemälde.*
1974–1975 Stuttgart, Staatsgalerie, *Karl Schmidt-Rottluff – die Schwarzblätter.*
1974–1975 Chemnitz, Städtisches Museum; Dresde, Gemäldegalerie Neue Meister; Berlin Est, Nationalgalerie; *Karl Schmidt-Rottluff.*
1984 Berlin, Brücke Museum, *Karl Schmidt-Rottluff.*
1984 Schleswig, Landesmuseum auf Schloss Gottorf, *Karl Schmidt-Rottluff zum 100. Geburtstag.*
1985 Berlin, Brücke Museum, *Der Holzstock als Kunstwerk – Karl Schmidt-Rottluff Holzstöcke von 1905–1930.*
1985 Los Angeles, County Museum of Art, *Prints by E. Heckel and K. Schmidt-Rottluff.*
1989 Brême, Kunsthalle; Munich, Lenbachhaus, *Karl Schmidt-Rottluff Retrospektive.*

Marianne von Werefkin

Ecrits

Lettres à un Inconnu, 3 cahiers manuscrits, Archives Werefkin, Ascona, 1901–1905.
Weiler, Clemens (éd.), *Marianne von Werefkin. Briefe an einen Unbekannten 1901–1905,* Cologne, DuMont, 1960.

Monographies

Fäthke, Bernd, *Marianne von Werefkin, Leben und Werk 1860–1938,* Munich, Prestel, 1988.
Federer, Konrad (éd.), *Marianne von Werefkin Zeugnis und Bild,* Zurich, Arche, 1975.
Hahl-Koch, Jelena, *Marianne von Werefkin und der russische Symbolismus* (Slavistische Beiträge, n° 24), Munich, 1967.

Expositions

1938 Zurich, Kunsthaus, *Marianne von Werefkin, Ottilie W. Roederstein, Hans Brühlmann.*
1958 Wiesbaden, Städtisches Museum, *Marianne von Werefkin 1860–1938* (éd. Clemens Weiler).
1967 Ascona, Galleria Castelnuovo, *Marianne von Werefkin.*
1972 Ascona, Galleria Castelnuovo, *Marianne von Werefkin.*
1980 Wiesbaden, Städtisches Museum, *Marianne von Werefkin – Gemälde und Skizzen.*
1988 Ascona, Monte Verità; Munich, Villa Stuck, *Marianne von Werefkin, Leben und Werk (Vita e opere) 1860–1938.*

Chronologie

	DRESDE Die Brücke	MUNICH Der Blaue Reiter	BERLIN Der Sturm	Autres événements artistiques et culturels	événements politiques
1905	*le 7 juin* **Fondation du groupe *Die Brücke*** par les étudiants en architecture Bleyl, **Heckel, Kirchner et Schmidt-Rottluff** Participation aux expositions de gravures du *Sächsische Kunstverein* *novembre* Participation (gravures) à l'exposition chez Beyer & Fils, Leipzig Exposition *van Gogh* à la galerie Arnold	**Jawlensky et Werefkin**, installés à Munich depuis 1896, se rendent à Paris, Jawlensky expose 6 peintures au *Salon d'automne* (auquel participe également Kandinsky depuis 1904)	*novembre* **Meidner** s'installe à Berlin **Nolde** à Berlin durant l'hiver	Rétrospectives van Gogh et Seurat au *Salon des Indépendants* Les Fauves autour de Matisse au *Salon d'automne* à Paris *décembre* Création à Dresde de *Salomé* de Richard Strauss, d'après Oscar Wilde Freud: *Drei Abhandlungen zur Sexualtheorie* (Trois essais sur la théorie de la sexualité) Albert Einstein: *Spezielle Relativitätstheorie* (Mémoire sur la relativité restreinte) Heinrich Mann: *Professor Unrat* (L'ange bleu)	Grève des mineurs dans la Ruhr *janvier* Débuts de la révolution russe à Saint-Pétersbourg *mars* 1ère crise marocaine Visite de Guillaume II à Tanger *27 juin* Mutinerie du cuirassé *Potemkine* Rassemblement de masse à Berlin contre la politique de guerre impéraliste
1906	*janvier* Exposition *Nolde* à la galerie Arnold Amiet, Nolde et **Pechstein** rejoignent la *Brücke* **Programme** de la *Brücke* par Kirchner Premier portefeuille annuel avec 3 gravures originales (Bleyl, Heckel, Kirchner) *février* Exposition *Munch* au Sächsische Kunstverein *à partir d'août* Exposition d'art graphique chez Beyer&Fils à Leipzig (itinérante) *septembre* Schmidt-Rottluff rend visite à Nolde sur l'île d'Alsen *septembre – octobre* **1re Exposition de peintures** de la *Brücke* à l'usine de lampes Seifert, Dresde *novembre* *Post-impressionnistes* à la galerie Arnold (Gauguin, Seurat, Signac, Vallaton) *décembre – janvier 1907* **2e exposition (gravures)** à l'usine de lampes Seifert, Dresde; participation de Kandinsky	G. Brakl ouvre la *Moderne Galerie* Kandinsky et Münter quittent Munich pour Paris Jawlensky expose au *Salon d'automne* à Paris, ainsi que Kandinsky (qui y exposera jusqu'en 1914) *octobre* **Klee** s'installe à Munich	*janvier – mai* Exposition centenaire d'art allemand (1775 – 1875) à la Nationalgalerie (H. von Tschudi, J. Meier-Graefe) *avril* Jawlensky et Kandinsky exposent à la Sécession berlinoise *juillet* Meidner quitte Berlin pour Paris où il reste jusqu'en avril 1907	*Frühlingserwachen* (L'éveil du printemps) de Wedekind à Berlin Rétrospective *Gauguin* au Salon d'Automne *octobre* Mort de Cézanne	*janvier* Manifestations de masse à Berlin pour protester contre le système électoral *janvier – avril* Conférence d'Algésiras, fin de la 1ère crise marocaine *avril* Tremblement de terre de San Francisco Echec diplomatique de l'Allemagne: renforcement de l'Entente cordiale franco-britannique
1907	Expositions itinérantes de gravures de la *Brücke* à travers l'Allemagne (jusqu'en 1913) Gallen-Kallela membre du groupe	*mars – avril* **Marc** à Paris *avril* Exposition *Toulouse-Lautrec* chez *Brakl*	*octobre* Expositions *Cézanne, Munch* à la galerie Paul Cassirer	Ouverture de la galerie Kahnweiler à Paris Picasso peint *Les Demoiselles d'Avignon*	*juin – octobre* 2e conférence de La Haye *août* Triple Entente: France, Russie, Angleterre. Isolement de l'Allemagne

458

	DRESDE Die Brücke	MUNICH Der Blaue Reiter	BERLIN Der Sturm	Autres événements artistiques et culturels	événements politiques
1907	*juillet* Kirchner et Pechstein à Goppeln près de Dresde *juillet – octobre* Premier séjour de Heckel et Schmidt-Rottluff à Dangast (Heckel y passera tous les étés jusqu'en 1910 et Schmidt-Rottluff jusqu'en 1912) *septembre* **Exposition de la *Brücke* à la galerie Richter** *décembre* Rapport de l'année 1907 Second portefeuille annuel (Nolde, Schmidt-Rottluff, Amiet, Gallen-Kallela) Bleyl et Nolde quittent le groupe	Fondation du *Deutsche Werkbund* *juin* Macke à Paris *octobre* Macke, élève de Lovis Corinth à Berlin		Peter Behrens, architecte de l'usine de montage de turbines d'AEG à Berlin *novembre* Mort de Paula Modersohn-Becker *décembre* Exposition rétrospective de Cézanne au *Salon d'automne de Paris*	
			Nolde passe régulièrement les hivers à Berlin et les étés à Alsen	Bergson: *L'Evolution créatrice* (trad. all. en 1912 chez Diederichs, Iéna)	
1908	*mai* Exposition *van Gogh* chez Richter *été* premier séjour de Kirchner à Fehmarn (puis en 1910, 1912–1914) *septembre* **Exposition de la *Brücke* au Kunstsalon Richter** Simultanément exposition des *Fauves* (van Dongen, Marquet, Vlaminck…) 3e portefeuille annuel (Heckel, Kirchner, Pechstein) Franz Nölken temporairement membre du groupe, ainsi que Giovanni Giacometti et Kees van Dongen	*mars – avril* Exposition *van Gogh* au Kunstsalon Zimmermann et chez Brakl *août* Macke à Paris *août – septembre* **Kandinsky et Münter, Jawlensky et Werefkin à Murnau** Kandinsky devient membre de la *Sécession berlinoise* Dufy et Friesz à Munich *décembre 1908 – janvier 1909* Exposition Marées à la Sécession munichoise	*janvier* Exposition d'œuvres de Nolde chez Cassirer *août* Exposition d'œuvres de Jawlensky chez Cassirer *novembre* Pechstein s'installe à Berlin après avoir passé huit mois à Paris Nolde devient membre de la *Sécession berlinoise* *décembre* Artistes de la *Brücke*, Kandinsky et Nolde à la Sécession *décembre – janvier 1909* Rétrospective *Matisse* chez Cassirer	Worringer: *Abstraktion und Einfühlung* , Ed. Piper, Munich Kafka: *Beschreibung eines Kampfes* (Description d'un combat) A. Loos: *Ornament und Verbrechen* (ornement et crime) Alfred Kubin: *Die andere Seite* (L'autre côté), roman fantastique La *Sonderausstellung* de 7 peintres à la Kunsthalle de Dusseldorf mène à la fondation du *Sonderbund* *novembre* Exposition *Braque* (œuvres cubistes) chez Kahnweiler, Paris *décembre* Ouverture de l'Académie Matisse à Paris (Moll, Purrmann…)	*octobre* L'Autriche-Hongrie annexe la Bosnie-Herzégovine avec le soutien de l'Allemagne. Nouvel isolement de l'Autriche et de l'Allemagne Augmentation considérable des crédits de guerre en Allemagne et développement de la marine de guerre, en rivalité avec l'Angleterre
1909	*janvier* Kirchner rend visite à Pechstein à Berlin *avril* Participation de la *Brücke* à la 2e exposition de gravures du *Deutsche Künstlerbund* à la galerie Arnold *mai* Heckel en Italie *juillet* **Exposition de la *Brücke* à la galerie Richter**	*janvier* **Fondation de la *Neue Künstlervereinigung München* (NKVM):** Erbslöh, Jawlensky, Kandinsky, Kanoldt, Kubin, Münter, Werefkin. Président: Kandinsky H. von Tschudi, révoqué de la direction de la Nationalgalerie de Berlin prend celle des musées munichois *mars-avril* Tableaux de Cézanne à la Sécession munichoise *mai* Marc pour la première fois à Sindelsdorf (Haute-Bavière)	*mars* Kurt Hiller fonde le *Neue Club* (à partir de juin 1910 le *Neo-Pathetisches Cabaret*), cercle de poètes – Döblin, Einstein, Heym, van Hoddis, Mynona (pseud. de Salomon Friedlaender) – que fréquentera Meidner. *novembre* Exposition *Cézanne* chez Cassirer Première manifestation du *Nouveau Club*, 8 novembre	20 février Marinetti: Manifeste du Futurisme publié dans le *Figaro* Exposition du *Sonderbund westdeutscher Künstler* à Düsseldorf, (y participent des artistes français, Cézanne, Gauguin, Signac, Rodin Ernst Gosebruch devient directeur du Folkwang Museum, Hagen *juillet* Création du drame expressionniste, *Mörder, Hoffnung der Frauen* (L'assassin, espoir des femmes) de Kokoschka à la Kunstschau de Vienne (scandale)	*février* Accord franco-allemand sur le Maroc *mars* Crise dans les Balkans *juillet* Première traversée aérienne de la Manche par Louis Blériot

	DRESDE Die Brücke	MUNICH Der Blaue Reiter	BERLIN Der Sturm	Autres événements artistiques et culturels	événements politiques
1909	*été* Premier séjour de Pechstein à Nidden (puis de 1911 à 1914) Premier séjour de Kirchner et Heckel aux lacs de Moritzbourg 4e portefeuille annuel (Schmidt-Rottluff)	*juillet* Kandinsky et Münter s'installent à Murnau *août* Exposition *Japan und Ostasien in der Kunst* (Le Japon et l'Extrême-Orient dans l'art) *octobre* Macke s'installe au Tegernsee, en Haute-Bavière (jusqu'à fin 1910) Expositions *Toulouse-Lautrec* et *van Gogh* chez Brakl *décembre* **1re Exposition de la NKVM** à la galerie Thannhauser (exposition itinérante à travers l'Allemagne)	*décembre* *Les Grandes Baigneuses* de Cézanne à la Sécession Ludwig Justi devient directeur de la Nationalgalerie	Ballets russes de Diaghilev à Paris Fondation de la Société allemande de Sociologie Freud: *Über Psychoanalyse* (Cinq leçons sur la Psychanalyse) Strindberg: *La grand'route* Gustav Mahler: *Das Lied von der Erde* (Le chant de la terre) Arnold Schönberg: *George-Lieder* *décembre* «Notes d'un peintre» de Matisse (1908), paru dans la revue *Kunst und Künstler*	
1910	Heckel et Kirchner travaillent dans l'atelier de Pechstein à Berlin *mai – juin* Les artistes de la Brücke deviennent membre de la Nouvelle Sécession de Berlin *juillet – octobre* Participation de la *Brücke* à la 2e exposition du *Sonderbund* à Düsseldorf *été* Heckel, Kirchner et Pechstein aux lacs de Moritzbourg Heckel et Pechstein rendent visite à Schmidt-Rottluff à Dangast *septembre* **Exposition à la galerie Arnold (exposition itinérante)** Otto **Mueller** rejoint le groupe Exposition *Gauguin*, galerie Arnold *octobre – novembre* Heckel et Kirchner rendent visite à Rosa Schapire et à Gustav Schiefler à Hambourg 5e portefeuille annuel (Kirchner)	*janvier* Première rencontre de Macke et de Marc à Munich Exposition *Matisse* chez Thannhauser; séjour de Matisse, Marquet et Purrmann à Munich *février* 1ère exposition *Marc* chez Brakl Girieud et le Fauconnier deviennent membres de la NKVM *avril* Marc rend visite à Köhler à Berlin *mai* Exposition *Manet* chez Thannhauser Exposition *Meisterwerke muhammedanischer Kunst* (Chefs d'œuvre de l'art musulman) *août* Exposition *Gauguin* chez Thannhauser **2e exposition de la NKVM** chez Thannhauser, avec la participation de fauves et cubistes. (Exposition itinérante) Article favorable de Marc sur la NKVM et contact avec Erbslöh Reinhard Piper publie *Das Tier in der Kunst* (L'animal dans l'art) avec un texte et une illustration de Marc *novembre* Macke s'installe à Bonn *décembre* Marc rencontre Jawlensky chez Erbslöh	*3 mars* **Parution de la revue *Der Sturm*,** fondée par Herwarth Walden Le jury de la Sécession refuse les œuvres de 27 jeunes artistes (dont *Pentecôte* de Nolde); les refusés fondent à l'initiative de Pechstein la Nouvelle Sécession *mai – août* 1ère exposition de la Nouvelle Sécession au Kunstsalon Macht (à laquelle participe Mueller) *juin* 1ère exposition de Kokoschka chez Cassirer qui édite la revue *Pan* *1er juin* Première soirée du Cabaret Néopathétique (les poètes du *Neue Club* seront publiés dans *Der Sturm* de déc. 1910 à janv. 1912) *octobre – novembre* Exposition *van Gogh* chez Cassirer *octobre – décembre* 2e exposition *Noir et Blanc* (gravures) de la Nouvelle Sécession au Kunstsalon Macht *décembre* Nolde exclu de la Sécession. Corinth nouveau président de la Sécession (après démission de Liebermann)	*février* Exposition Matisse chez Bernheim-Jeune à Paris *mars* Publication du Manifeste du Futurisme à Turin *mai* Exposition *Picasso* chez Wilhelm Uhde (Galerie Notre-Dame des Champs), à Paris *juillet – octobre* 2e exposition du *Sonderbund* à Düsseldorf (participation de Kirchner, Pechstein, Schmidt-Rottluff et Nolde, ainsi que de Jawlensky et Kandinsky) *septembre* Mort du Douanier Rousseau à Paris Exposition du *Werkbund* à Paris *décembre – février 1911* Exposition *Picasso* chez Vollard, à Paris Rilke: *Die Aufzeichnungen des Malte Laurids Brigge* (Les carnets de Malte Laurids Brigge) Friedländer: *Friedrich Nietzsche. Eine intellektuelle Biographie* (Leipzig) Débuts du *Kulturfilm* Th. Däubler: *Das Nordlicht*	*mai* Passage de la comète de Halley *août* Discours provocateur de Guillaume II à Königsberg *novembre* Visite du tsar Nicolas II en Allemagne; démarcation des intérêts de la politique extérieure en Perse et concernant le train de Bagdad

	DRESDE et BERLIN Die Brücke	MUNICH Der Blaue Reiter	BERLIN Der Sturm	Autres événements artistiques et culturels	événements politiques
1911	*février – avril* Participation de la Brücke à la 3e exposition de la *Nouvelle Sécession* de Berlin Exposition de la Brücke au Kunstverein de Iéna *été* Pechstein à Nidden Heckel, Kirchner et Mueller à Moritzbourg Kirchner et Mueller à Mnischek près de Prague, ils rendent visite à Kubišta qui adhère au groupe 6e portefeuille annuel (Heckel) Rapport 1910/1911 *octobre* Kirchner s'installe à Berlin-Wilmersdorf, dans la même maison que Pechstein *décembre* Pechstein et Kirchner fondent l'Institut MUIM à Berlin Heckel et Schmidt-Rottluff s'installent à Berlin	*1er janvier* Marc rencontre Kandinsky et Münter chez Jawlensky *janvier* Kanoldt s'oppose à Kandinsky qui se démet de ses fonctions à la NKVM *février* Marc devient membre de la NKVM *février – mars* 2e Salon international à Odessa. Participation de Jawlensky, Kandinsky, Münter et Werefkin *mai* Exposition *Marc* chez Thannhauser *juin* Exposition *Klee* chez Thannhauser *été* Jawlensky et Werefkin à Prerow sur la mer baltique *août* Kandinsky et Marc travaillent à Murnau au projet d'almanach, et lui donnent le titre *Der Blaue Reiter* *septembre* Klee et Macke se rencontrent chez Moilliet à Berne *3 décembre* Kandinsky, Marc et Münter (ainsi que Kubin) quittent la NKVM *18 décembre – 1er janvier 1912* **1ère exposition du *Blaue Reiter*** chez Thannhauser (exposition itinérante en Europe) Simultanément chez Thannhauser 3e exposition NKVM Kandinsky publie *Das Geistige in der Kunst* (Du Spirituel dans l'art) chez Piper	*février* **Franz Pfemfert fonde la revue** *Die Aktion* (qui publiera les poètes du *Neue Club* et en particulier Georg Heym) *printemps* 22e exposition de la Sécession avec une salle de peintres français «expressionnistes» (Braque, Derain, Marquet, Picasso, Vlaminck…) *avril* 3e exposition de la Nouvelle Sécession, galerie Macht *septembre* Schönberg s'installe à Berlin *novembre – janvier 1912* 4e exposition de la Nouvelle Sécession (hommage au Douanier Rousseau), Galerie Macht avec la participation de la Brücke et de la NKVM	Création à Berlin de *Die Ratten* (les rats) de G. Hauptmann Création du *Chevalier à la rose* de Strauss, d'après Hoffmannsthal à Dresde Ouverture du *Gereonsklub* à Cologne *avril* Salle cubiste au *Salon des Indépendants* à Paris (sauf Braque et Picasso) Gustav Pauli achète le *Champ de coquelicots* de van Gogh pour la Kunsthalle de Brême; il provoque le tract *Ein Protest deutscher Künstler* de Carl Vinnen contre l'influence étrangère sur l'art allemand (éd. Diederichs, Iéna) *août* L'avant-garde (Kandinsky, Macke, Marc,…) réplique par le texte *Im Kampf um die Kunst* (éd.Piper, Munich) avec un essai de Worringer repris dans *Der Sturm* Worringer: *Formprobleme der Gotik* Hofmannsthal: *Jedermann* Georg Heym: *Der ewige Tag* Heinrich Mann: *Geist und Tat* Exposition *Kunst unserer Zeit* au Wallraff-Richards Museum, Cologne	*mai* Nouvelle constitution pour l'Alsace-Lorraine qui lui permet une autonomie interne *juillet* 2e crise marocaine: L'Allemagne reconnaît le Maroc comme protectorat français et reçoit en échange un territoire français au Congo *septembre* Grande manifestation pour la paix à Berlin (200 000 participants) Début de la guerre italo-turque
1912	*avril – septembre* Exposition de la Brücke à la galerie Fritz Gurlitt à Berlin (sans Pechstein, exclu du groupe suite à sa participation à la Sécession) Puis à Francfort, Prague, Chemnitz et Hambourg	*janvier* Marc se rend à Berlin, rencontre les artistes de la *Brücke*, ainsi que Schönberg *février – avril* **2e exposition du *Blaue Reiter*** (gravures et dessins) chez Hans Goltz avec la participation de la *Brücke* (sauf Schmidt-Rottluff) *mars* Controverse Marc-Beckmann dans la revue *Pan* *avril* Klee rend visite à Delaunay à Paris	Meidner commence la série des paysages dits *apocalyptiques* (qu'il poursuit jusqu'en 1916) *mars* **Herwarth Walden ouvre la galerie *Der Sturm*** avec l'exposition *Der Blaue Reiter, Flaum, Kokoschka, Expressionisten* *printemps* 24e exposition de la Sécession (participation de Pechstein) *avril* Exposition *Futuristen* au *Sturm*	*janvier* Mort du poète Georg Heym Publication posthume de *Umbra Vitae* *février* Exposition des Futuristes à la galerie Bernheim-Jeune à Paris *avril* Boccioni: *Manifeste technique de la sculpture futuriste* Marinetti: *Manifeste du Futurisme*, publié par *Der Sturm*	*avril* Naufrage du *Titanic*

	Die Brücke à Berlin	MUNICH Der Blaue Reiter	BERLIN Der Sturm	Autres événements artistiques et culturels	événements politiques
1912	*mai – septembre* Heckel et Kirchner peignent la chapelle de l'exposition du *Sonderbund* à Cologne *juillet* La *Brücke* quitte la Nouvelle Sécession berlinoise Kirchner reçoit la visite de Heckel et Schmidt-Rottluff à Fehmarn où il passe l'été	*11 mai* **Publication de l'almanach *Der Blaue Reiter* de Kandinsky et de Marc chez Piper** Klee rencontre Marc et Herwarth Walden *septembre – octobre* Exposition *Kandinsky* chez Goltz Macke et Marc à Paris : visite chez Delaunay *octobre* Exposition des Futuristes chez Thannhauser 1re exposition *Neue Kunst* chez Goltz (Heckel, Kirchner, Mueller, Pechstein, Jawlensky, Kandinsky, Klee, Marc…) Jawlensky et Werefkin quittent la NKVM à la suite de la parution du livre *Das neue Bild* de Otto Fischer *novembre* Exposition *Nolde* au *Neue Kunstsalon* de P. F. Schmidt	*mai* Exposition de gravures au *Sturm* (Picasso, Herbin, Gauguin, Kokoschka, Hablek) *juin – juillet* Exposition de tableaux refusés du *Sonderbund* de Cologne au *Sturm* (Marc…) *août* Exposition *Französische Expressionisten* au *Sturm* (Braque, Derain, Friesz, Herbin, Laurencin, Vlaminck) *septembre* Exposition d'artistes belges au *Sturm* (Ensor, Wouters) *octobre* Exposition *Kandinsky* au *Sturm* (peintures de 1901 à 1912) *novembre* **Exposition *Die Pathetiker* au *Sturm*** (Meidner, Steinhardt et Janthur) Exposition *Gauguin, Campendonk, Segal* au *Sturm* *décembre* Exposition *Delaunay, Soffici, Baum* au *Sturm*	*mai – septembre* Exposition internationale du *Sonderbund* à Cologne avec forte participation française (Picasso, Braque, et hommage à Cézanne, Gauguin, van Gogh) *juillet* Exposition *Moderne Kunst* au Museum Folkwang, Hagen (*Brücke*, ainsi que Pechstein, Nolde, Jawlensky, Kandinsky, Marc et Macke…) Exposition du *Moderner Bund* (Suisse) au Kunsthaus Zurich (Amiet, Arp, Kandinsky, Klee, Marc, Münter…) Exposition des Futuristes à Cologne *octobre* Première à Berlin de *Pierrot Lunaire* de Schönberg *novembre* Gleizes, Metzinger: *Du cubisme* Thomas Mann: *Tod in Venedig* C. G. Jung: *Wandlungen und Symbole der Libido*	*octobre 1912 – mai 1913* 1ère guerre dans les Balkans *novembre* Congrès international des socialistes à Bâle; publie un manifeste: avec une mise en garde des gouvernements contre la tentation d'une guerre impérialiste
1913	*printemps* Participation de la *Brücke*, y compris Pechstein, à la 26e exposition de la Sécession berlinoise *mai* Dissolution du groupe à la suite de la Chronique écrite par Kirchner et contestée par les autres membres *octobre* Exposition *Kirchner*, Folkwang Museum de Hagen Exposition *Pechstein* chez Gurlitt à Berlin (sculptures, dessins et aquarelles) *novembre* Exposition *Kirchner* chez Gurlitt à Berlin	*janvier* Exposition de la *Brücke* au Neue Kunstsalon Exposition *Picasso* chez Thannhauser *22 janvier* Visite de Delaunay et d'Apollinaire chez Macke à Bonn Kandinsky publie *Klänge* chez Piper et *Rückblicke* au *Sturm* à Berlin *mars – avril* Exposition Münter au *Neuer Kunstsalon* Exposition *Der Moderne Bund* chez Goltz *juin – juillet* Exposition *Schiele* chez Goltz Macke expose à la galerie Arnold de Dresde	*janvier* Exposition *Münter* au *Sturm*. Apollinaire et Delaunay à Berlin *janvier – février* Exposition *Robert Delaunay, Sonia Delaunay-Terk* au *Sturm* Publication de la traduction faite par Klee de l'article *De la lumière dans la peinture* de Delaunay dans la revue *Der Sturm* Exposition *Beckmann* chez Cassirer **Meidner fonde avec Paul Zech** la revue *Das neue Pathos* *février – mars* Exposition *Klee, Reth, Baum* au *Sturm* *mars* Manifeste de sympathie pour Kandinsky dans *Der Sturm* suite à la critique parue dans le *Hamburger Fremdenblatt* *mars – avril* Exposition *Marc* au *Sturm* *mai* Exposition *Der moderne Bund* au *Sturm* (Arp, Helbig, Klee) Exposition *Matisse* chez Gurlitt *juin – août* Exposition *Severini* au *Sturm*	*janvier* *Neue Secession* chez Tietz à Düsseldorf *février – mars* *Armory show*, exposition d'art moderne à New York (participation de Kandinsky et Kirchner) Publication du *Manifeste du Rayonnisme* à Moscou (Gontcharova, Larionov) Malevitch peint le *Carré noir sur fond blanc* *juillet – août* Exposition des *Rheinische Expressionisten* au Kunstsalon Cohen, Bonn, organisée par Macke *août* Première, à Berlin, du film *Der Student von Prag* de Paul Wegener	*mars* Manifeste commun de la social-démocratie allemande et Française contre la politique impérialiste allemande *juin – août* 2e guerre des Balkans qui se termine par le traité de Bucarest

462

		MUNICH Der Blaue Reiter	BERLIN Der Sturm	Autres événements artistiques et culturels	événements politiques
1913	*octobre 1913 – septembre 1914* Nolde voyage avec une mission scientifique à travers la Russie, la Chine et le Japon jusqu'en Nouvelle Guinée	*août – septembre* 2e exposition *Neue Kunst* chez Goltz (Heckel, Kirchner, Schmidt-Rottluff, Pechstein, Jawlensky, Kandinsky, Werefkin, Macke, Marc, Meidner…) *octobre* Macke s'installe à Hilterfingen, près du lac de Thoune (Suisse)	*septembre – octobre* Exposition *Archipenko* et *Skupina* (Benes, Filla, Guttfreund …) au *Sturm* Expositions personnelles *Munch* et *Picasso* à la *Sécession* *septembre – décembre* *Erster deutscher Herbstsalon* (Premier salon d'automne allemand) au *Sturm*: l'avant-garde internationale autour du *Blaue Reiter* (forte participation des Delaunay) *novembre* *Herbstausstellung* (P. Cassirer) autour de la *Brücke* (préfiguration de la *Freie Sezession*) Exposition des *Cubistes* au *Sturm* *décembre* Exposition *Picasso* à la *Neue Galerie* Exposition *Albert Bloch* au *Sturm*	Franz Kafka: *Das Urteil* Georg Trakl: *Gedichte* Else Lasker-Schüler: *Hebräische Balladen* Wedekind: *Lulu* K.Wolff commence à éditer les écrivains expressionnistes dans la collection *Der jüngste Tag* Apollinaire: *Les peintres cubistes*	*novembre – décembre* L'affaire de Saverne: conflit entre les militaires prussiens et la population alsacienne
1914	*janvier* **A Dresde, galerie Arnold:** exposition expressionniste *(Expressionistische Ausstellung – Die neue Malerei)* avec la participation des anciens membres de la *Brücke* (sauf Mueller) et Nolde et ceux de la N.K.V.M. et du *Blaue Reiter* *avril* Pechstein part pour les Mers du Sud (Iles Palaos)	*janvier* Exposition *Kandinsky* chez Thannhauser Marc s'installe à Ried/Benedikt-beuren *avril* **Klee, Macke et Moilliet voyagent en Tunisie** *mai – octobre* Première exposition de la Nouvelle Sécession munichoise (Klee, Macke, Jawlensky, Heckel, Pechstein, Nolde, Meidner…) *juillet* 2e édition de l'almanach *Der Blaue Reiter* *août* Marc volontaire pour la guerre Publication de *Zeit-Echo* (journal de guerre des artistes) Kandinsky rejoint la Russie par la Suisse Jawlensky et Werefkin s'installent en Suisse Münter part en Suède *septembre* Macke est tué à la bataille de la Marne	*janvier* Exposition *Macke* au *Sturm* *février* Exposition *Jawlensky* au *Sturm* *mars* Exposition *van Heemskerck, Werefkin, Segal* au *Sturm* *avril* Exposition *Klee, Expressionisten* au *Sturm* *avril – septembre* 1ère exposition de la *Freie Sezession*; participation des anciens artistes de la *Brücke*, Macke, Meidner (ainsi que Barlach, Beckmann, Feininger, Lehmbruck…) *avril – mai* Exposition *Otakar Kubin & Chagall* au *Sturm* *mai – juin* Exposition *van Gogh* chez Paul Cassirer *juin* Exposition *Chagall* au *Sturm* Exposition des *Rheinische Expressionisten* (Macke…) à la *Neue Galerie* (expotés en mai à Düsseldorf, à la galerie à Alfred Flechtheim) *juillet* Exposition *Gleizes, Metzinger, Duchamp-Villon, Villon* au *Sturm*	*mai* Exposition du *Deutsche Werkbund* à Cologne (Pavillon de verre de Bruno Taut) Congrès des écrivains antimilitaristes à Weimar (Hasenclever, Ehrenstein) Mort de Wedekind *septembre* Le poète E. W. Lotz, ami de Meidner, tombe sur le front ouest *octobre* Ernst Stadler tombe sur le front ouest *novembre* Suicide de Georg Trakl à Cracovie G. Kaiser: *Die Bürger von Calais* Heinrich Mann: *Der Untertan* Yvann Goll: *Der Panamakanal* Georg Trakl: *Traum und Umnachtung* Franz Kafka: *Der Prozess* Erich Mühsam: *Wüste, Krater, Wolken* Paul Fechter: *Der Expressionismus* (éd. Piper, Munich) K. Pinthus édite le *Kinobuch* (projets de film)	La rivalité entre la Russie et l'Autriche-Hongrie sur l'influence dans les Balkans amène, après l'assinat à Sarajevo de l'archiduc François-Ferdinand (juin), à la Première Guerre mondiale *juillet* Assassinat de Jean Jaurès *août* Déclenchement de la guerre

Crédits photographiques

Agfachrom Studio-service, Bonn; Archiv März, Berlin; Jörg P. Anders, Berlin; Hans-Joachim Bartsch, Berlin; Bildarchiv Felix Klee; Ben Blackwell, San Francisco; Joachim Blauel / Gnamm-Artothek; Fotoarchiv Bollinger/Ketterer; Herbert Boswank, Dresde; Celesia photographie, Locarno; Carsten Clüsserath / Sylvia Helt, Saarbrücken; Barbara Deller-Leppest, Forstinning, Allemagne; Ekkenga & Treff, Emden; Fayer, Vienne; R. Friedrich, Berlin; Gärtner, Zwickau; Rolf Giesen, Krefeld; Irene Grünwald, Bielefeld; Jacques Hartz, Hambourg; David Heald, New York; Gerhard Heisler, Saarbrücken; Bernd Kegler, Ulm; Kiemer & Kiemer, Hambourg; Hermann Kiessling, Berlin; Bernd Kirtz Bff, Duisburg; Ralph Kleinhempel, Hambourg; Lilo Krech, Krefeld; Kühle, Hagen; Landesbildstelle Rheinland, Düsseldorf; Landesmuseum Oldenburg; Peter Lauri, Berne; Endrik Lerch, Ascona; Musée national d'art moderne, Centre Georges Pompidou, Paris; Otte, Hambourg; Hans Petersen, Copenhague; Antonia Reeve, Edimbourg; Remmer, Flensburg; Photothèque des Musées de la Ville de Paris, © by SPADEM 1992; Rheinisches Bildarchiv, Cologne; Henning Rogge, Berlin; Friedrich Rosenstiel, Cologne; Dieter Scharf, Hambourg; Jürgen Spiler, Dortmund; Lee Stalsworth, Washington; Elke Walford, Hambourg; Dedra M. Walls, Milwaukee; Jens Willebrand, Cologne

Aargauer Kunsthaus Aarau; Städtische Galerie, Albstadt; Collection Stedelijk Museum, Amsterdam; Collection Beyeler, Bâle; Brücke-Museum, Berlin; Stiftung Preussischer Kulturbesitz, Staatliche Museen zu Berlin, Nationalgalerie; Kunstmuseum Bern, © 1992 SIAE, Rome; E. W. Kornfeld, Berne; The Robert Gore Rifkind Collection, Beverly Hills, California; Kunsthalle Bielefeld; Kunstmuseum Bonn; Kunsthalle Bremen; Busch-Reisinger Museum; Harvard University Art Museums, Cambridge; The Cleveland Museum of Art; Hessisches Landesmuseum Darmstadt; The Detroit Institute of Arts; Städtische Kunstsammlungen, Dresde; Kunstmuseum Düsseldorf im Ehrenhof; Kunstmuseum Nordrhein-Westfalen, Düsseldorf; Wolfgang Wittrock, Düsseldorf; Scottish National Gallery of Modern Art, Edinburgh; Collection Van Abbe Museum, Eindhoven, The Netherlands; Kunsthalle Emden; Museum Folkwang, Essen; Städelsches Kunstinstitut, Francfort; Städtisches Museum Gelsenkirchen, Gelsenkirchen-Buer; Hauswedell & Nolte, Hambourg; Altonaer Museum, Hambourg; Sprengel Museum Hannover; Nachlass Erich Heckel, Hemmenhofen; The Nelson-Atkins Museum of Art, Kansas City, Missouri; Leicestershire Museums, Arts and Records Service; Museum Associates, Los Angeles County Museum of Art; Collection Thyssen-Bornemisza, Lugano, Suisse; Schiller-Nationalmuseum, Marbach; Skulpturenmuseum glaskasten, Marl; Collection Siervo, Milan; The Marvin and Janet Fishman Collection, Milwaukee; Städtisches Museum Mühlheim an der Ruhr; Bayerische Staatsgemäldesammlungen, Munich; Städtische Galerie im Lenbachhaus, Munich; Galerie Thomas, Munich; Staatsgalerie moderner Kunst, Munich; Westfälisches Landesmuseum für Kunst und Kulturgeschichte Münster; Leonard Hutton Galleries, New York; The Museum of Modern Art, New York; The Metropolitan Museum of Art, New York; Albright-Knox Art Gallery, Buffalo, New York; The Solomon R. Guggenheim Foundation, New York; Germanisches Nationalmuseum, Nürnberg; Städtische Kunsthalle, Recklinghausen; Saarland-Museum in der Stiftung Saarländischer Kulturbesitz, Saarbrücken; Museum of Modern Art, San Francisco; Schleswig-Holsteinisches Landesmuseum, Schleswig; Moderna Museet, Stockholm; Graphische Sammlung, Staatsgalerie Stuttgart; Galerie Valentien, Stuttgart; Museum of Art, Tel-Aviv; Collection Tabachnick, Toronto; Hirschhorn Museum and Sculpture Garden, Smithsonian Institution, Washington; Museum Moderner Kunst, Vienne; Museum Wiesbaden; Von der Heydt-Museum Wuppertal; Kunsthaus Zürich; Städtisches Museum Zwickau

ISBN 2-87900-081-5
© Paris-Musées, 1992

Diffusion Paris-Musées, 31, rue des Francs-Bourgeois, 75004 Paris
Commande par Minitel pour les particuliers (France):
3615 CAPITALE
Dépôt légal: novembre 1992

Production: Verlag Gerd Hatje, Stuttgart
Achevé d'imprimer sur les presses de l'Imprimerie Dr. Cantz'sche Druckerei, Ostfildern-Ruit bei Stuttgart,
en novembre 1992

Légendes de couverture:

en haut:
KANDINSKY
Projet de couverture pour l'Almanach du Blaue Reiter, 1911
Collection: Städtische Galerie im Lenbachhaus, Munich

en bas:
KIRCHNER
Affiche pour l'exposition de la Brücke, Galerie Arnold à Dresde, 1910
Collection: Kupferstichkabinett, Dresde